홍룰은 세계

* 이 도서의 국립중앙도서관 출판예정도서목록(CIP)은 서지정보유통지원시스템 홈페이지
(http://seoji.nl.go.kr)와 국가자료공동목록시스템(http://www.nl.go.kr/kolisnet)에서
이용하실 수 있습니다.(CIP 제어번호 : CIP2020002944)

충돌하는 COLLIDING WORLDS 세계

과학과
예술의
충돌이
빚어낸
전혀 새로운
현대예술사

아서 I. 밀러
지음

구계원
옮김

문학동네

이 책은 미르에게 바쳐진다

서문 011

01. 보이지 않는 것을 찾아서 018

02. 뉴욕의 몽마르트르 058

03. 컴퓨터와 예술의 만남 104

04. 컴퓨터 아트가 미디어 아트로 진화하다 138

05. 보이지 않는 것을 시각화하다 174

06. 간주곡: 과학은 희대의 미술 스캔들을 어떻게 해결했는가 246

07. 생명을 상상하고 디자인하다 274

08. 듣는 것이 보는 것이다 330

09. 데이터 시각화의 예술 380

10. 전우: 격려, 자금 지원, 아트사이의 수용 438

11. 아름다움은 보는 사람의 눈에 달려 있는가? 472

12. 제3의 문화가 도래한다 488

감사의 말 500
주 502
참고문헌 531
도판목록 540
도판출처 542

예술은 보이는 것을 재생산하지 않는다.
그보다는 보이게 한다.

파울 클레

서문

1966년 10월 13일, 뉴욕의 유명인사들과 그들의 유명세에 기대보려는 모든 사람들이 〈아홉 개의 밤: 연극과 공학9 Evenings: Theater and Engineering〉의 개막을 축하하기 위해 동굴 같은 렉싱턴가의 뉴욕 주방위군 본부 건물 행사장에 모여들었다. 〈아홉 개의 밤〉은 예술가, 공학자, 과학자 들이 공동작업으로 마련한 첫번째 대규모 행사였다. 10명의 예술가와 30명의 공학자가 참여했으며 당시로서는 깜짝 놀랄 정도의 첨단기술을 활용한 작품을 선보였다.

선글라스와 가죽재킷을 착용하고 추종자들에게 둘러싸인 앤디 워홀도 당연히 그 자리에 참석했다. 워홀은 "이건 정말 멋지군"이라는 말을 남겼다고 한다. 한 젊은 여성은 비트제너레이션을 대표하는 시인 앨런 긴즈버그에게 다가와 귓가에 이렇게 속삭였다. "아마도 잘 기억하지 못하시겠지만 저는 수전 손태그라고 합니다." 현대예술운동을 촉발시킨 마르셀 뒤

샹의 모습도 눈에 띄었는데, 그는 50여 년 전인 1913년에 같은 장소에서 열린 전시회에서 자신의 〈계단을 내려오는 누드〉가 뉴욕에 큰 충격을 안 겼던 순간을 떠올리고 있는 듯한 모습이었다. 뒤샹의 옆에는 전도유망한 예술가 척 클로스가 앉아 있었다. 패션 디자이너 타이거 모스는 흰색 비닐로 만든 배꼽티 차림에 그녀를 보라색 빛으로 물들이는 휴대용 램프를 착용하고 있었다.

이 행사가 성사되기까지 가장 큰 영향을 미친 사람이 로버트 라우션버그라는 데는 모든 사람의 의견이 일치했지만, 그날 밤의 스타는 누가 보아도 존 케이지였다. 4분 33초간 강렬한 침묵이 이어지는 유명한 작품 〈4분 33초〉를 작곡한 케이지는 뉴욕 시내와 전시회장 이곳저곳에서 전화기를 통해 실시간으로 무작위 수집한 소리의 콜라주를 선보였다. 공연이 진행되면서 관객이 한 명씩 무대로 올라와 설치된 착즙기와 믹서를 작동시켜 불협화음을 만드는 데 일조했다.

다음날 밤, 유명한 구습 타파주의자이자 예술가인 라우션버그는 〈오픈 스코어〉를 선보였는데, 이 작품은 라켓에 전선을 연결해 소리를 전송하도록 구성한 테니스 게임이었다. 라켓으로 공을 칠 때마다 '펑' 하는 커다란 소리가 건물에 울려퍼지면서 48개의 조명이 하나씩 꺼졌고, 마침내 관객들은 칠흑 같은 어둠 속에 남겨지게 되었다.

연달아 펼쳐지는 공연들은 마법 같은 순간을 선사해주는가 하면 혼란을 일으키기도 했다. 앤디 워홀이 연상되기도 했지만 전반적으로 뒤샹에게 많은 영감을 받은 작품들이었다. 워홀과 뒤샹은 말하자면 책꽂이의 양쪽 북엔드 같은 역할을 했다. 〈레디메이드〉에서 〈캠벨 수프 깡통〉에 이르기까지, 워홀의 작품은 뒤샹의 세계를 논리적으로 풀어낸 것이라 할 수있었다. 참석한 사람들은 모두 자신의 눈앞에 펼쳐지고 있는 것이 전통을 자랑하는 주류 예술계의 정중앙을 강타하게 될 새로운 예술운동이라

고 확신했으며, 그 시작점에 함께 서고 싶어했다. 개막식 날은 1727장의 티켓이 완판되었고, 입장하지 못하고 발길을 돌린 사람도 1500명에 달했다. 전체 행사기간 동안 총 관람객은 1만 1000명이었으며 9일 중에서 3일이 매진되었다. 과거에 어느 정도 알려졌던 사람이나 셀러브리티가 되기를 꿈꿨던 사람이라면 누구나 이 행사에 참석해 이미 유명해진 사람들의 영광을 조금이나마 나누고자 했다. 뉴욕타임스의 기자는 매진된 이 전시에 대해 이렇게 적었다. "이곳에 떨어진 폭탄은 뉴욕 미술계 전체를 발칵 뒤집어놓을 것이다."

이러한 최초의 폭발적인 반응 이후 거의 50년이 흐르는 동안 예술, 과학, 기술은 다양한 방식으로 서로 영향을 주고받았다. 그 결과로 탄생한 예술작품들은 때로는 아름답기도 하고 때로는 충격적이기도 하며, 때로는 파괴적이기도 하고 때로는 완전히 정신 나간 것처럼 보이기도 하지만, 언제나 흥미롭고 참신하며 한계를 넘어서는 모습을 보여왔다.

이 책은 엑스선이나 사진과 같은 발명이 세상을 바라보는 우리의 시각을 바꿔놓은 20세기 초반으로 거슬러올라가 이야기를 시작한다. 최신 과학의 발전을 받아들인 피카소, 칸딘스키 같은 예술가들이 있었고, 과학자들은 미학과 과학의 연관성이나 과학이론의 아름다움을 설명하는 방법에 대해 탐구하기 시작했다. 그러나 21세기를 규정하게 된 새로운 운동이 진정으로 꽃을 피운 것은 20세기 후반에 들어서였으며, 이 책의 대부분을 차지하는 것이 바로 이때를 풍미했던 작품들에 관한 이야기다. 예술가와 과학자는 서로 협력하여 놀랄 만큼 아름다운 회화작품과 오브제를 만들어냈으며, 그 과정에서 '미학'의 개념을 근본적으로 다시 정의하는 한편 우리가 '예술', 궁극적으로 '과학'을 말할 때 의미하는 바를 재조명하게 되었다.

나는 당사자인 예술가와 과학자들 외에는 거의 관심을 두는 사람이 없던 1980년대부터 예술이 과학 및 기술과 상호작용하는 방식에 대해 글을 쓰기 시작했다. 여러 해가 흐르는 동안 점점 더 많은 예술가들이 두각을 나타내는 모습과 함께 아트페어나 학회가 열리는 빈도가 늘어나는 모습도 지켜보았다. 비주류가 향유하던 이러한 운동이 점차 일상에 직접 영향을 미치는 자연스러운 주류문화가 되는 광경도 볼 수 있었다.

호기심이 생긴 나는 관련된 사람들을 찾아내 이야기를 나누기 시작했다. 그 결과 이러한 예술가들이 어떤 사람인지, 왜 예술가가 되기로 결심했는지, 과학자와 협업한다는 것은 어떤 의미인지, 낯설고도 끊임없이 변모하는 21세기의 아방가르드 분야에서 그들이 생각하는 미학과 아름다움의 개념은 무엇인지 알게 되었으며, 예술과 과학의 경계에 선 이들의 이야기를 한데 엮기 시작했다. 그러면서 내가 이야기를 나눈 예술가들이 모두 같은 목표를 추구한다는 사실을 알게 되었다. 바로 예술, 과학, 그리고 기술을 하나로 통합하는 방법을 찾는 것이다.

나는 이 새로운 운동의 모든 다양한 분야에서 활동하고 있는 선구적인 예술가들을 찾았다. 특히 과학의 영향을 분명히 드러내며, 더 나아가 과학의 발전에 기여할 수 있는 작품을 만들어내는 예술가들로 대상을 한정했다. 나는 단순히 자신이 원하는 주제를 표현하기 위해서 과학을 이용하는 예술가에게는 관심이 가지 않는다. 결과물은 근사할지 몰라도 과학이나 기술에 대한 성찰을 보여주지 않기 때문이다. 나와 이야기를 나눈 사람들 중에는 과학자와 공동으로 작업하는 예술가나 관련된 과학적 개념을 배워서 작품을 제작하는 예술가들이 있는가 하면, 예술가이자 과학자인 사람들도 있다. 예술가인 동시에 직접 과학 연구를 진행하는 경우다.

나는 또한 예술가와 과학자 사이의 협업이 쉽지 않다는 사실을 깨닫고 놀라기도 했다. 협력관계에서 이익을 얻는 것은 항상 과학자가 아닌 예술

가 쪽일까? 이러한 협업이 과학자의 일상적인 연구에 도움이 될까? 내가 조사를 진행하는 동안 반복해서 제기된 물음이 바로 이러한 화두들이다.

처음에는 갤러리와 미술관을 통해 새로운 유형의 예술가들을 찾으려고 했다. 그러나 아방가르드는 전통적인 예술계에서 결코 환영받은 적이 없다. 따라서 이러한 예술가들은 자체적으로 서로를 지원하는 네트워크를 형성해왔다. 이들은 과학의 영향을 받은 예술 분야의 최근 작품들을 감상하고 전시하는 국제 비엔날레나 정기 행사에 참석하여 교류한다. 그 중에서도 가장 대표적인 것으로는 오스트리아 린츠의 아르스 일렉트로니카, 독일 카를스루에의 예술과 매체 기술센터ZKM와 카셀의 도쿠멘타, 더블린의 사이언스 갤러리, 파리의 르 라보라투아르, 제네바의 CERN, 런던의 웰컴 컬렉션, GV 아트 등이 있다. SVA라고 불리는 뉴욕의 스쿨 오브 비주얼 아트는 과학의 영향을 받은 예술을 집중적으로 다루며, MIT와 뉴욕 대학의 미디어랩도 마찬가지다. 또한 런던의 슬레이드 미술대학과 센트럴 세인트 마틴스를 비롯한 몇몇 학교에도 이 분야의 학과가 개설되어 있다.

나는 또한 학술 논문과 신문, 잡지 기사를 샅샅이 뒤지는가 하면 에드워드 섕킨의 『예술과 전자 매체』, 브루스 완즈의 『디지털 시대의 예술』, 스티븐 윌슨의 『오늘날의 예술+과학—왜 과학연구와 기술혁신이 21세기 미학의 열쇠를 쥐고 있는가』 등의 저서를 참고했다. 이러한 자료들은 모두 이 주제에 대한 흥미로운 시각을 제시하고 있지만 예술작품을 창작한 사람에 대해서는 별다른 조명을 하지 않았다. 그들의 창의력이나 작업 동기, 꿈, 어려움, 새로운 예술운동을 일으키기 위해 펼쳐지는 드라마와 견뎌내야 하는 역경 등에 대해서는 별다른 언급이 없었다. 바로 이러한 부분을 더욱 심도 깊게 살펴보기 위해 나는 실제로 작업에 참여한 예술가, 과학자, 공학자 중 일부를 인터뷰해보기로 결심했다.

마지막으로 남은 한 가지 문제는 과학이나 기술의 영향을 받은 이 예술 형태를 과연 무엇이라고 불러야 할 것인가 하는 점이다. '아트사이artsci' '사이아트sciart' '아트-사이art-sci' 등의 용어는 이러한 예술의 아름다움과 정교함을 제대로 전달하기에 적합하지 않은 것으로 보이지만, 일단 이 책에서는 '아트사이'라는 용어를 사용하기로 한다. 미래에는 이러한 형태의 작품이 아무런 수식어 없이 그저 '예술'이라는 이름으로 불리게 될 것임을 나는 믿어 의심치 않는다.

IN

SEARCH

OF THE

INVISI-

BLE

보이지 않는 것을 찾아서

0

01

보이지 않는 것을
찾아서

아주 오랜 옛날부터 사람들은 일종의 보이지 않는 세계, 즉 영혼이나 마음, 과학으로 탐구해야 하는 세계가 있다고 생각해왔다. 미술가는 회화와 조각으로, 음악가는 음악으로, 작가는 글로, 과학자는 수학으로 이 보이지 않는 세계를 탐험해왔다. 보이는 영역과 보이지 않는 영역의 역학은 오랫동안 서양의 예술과 과학적 사고에서 중요한 역할을 해왔다.

이탈리아 화가 조토가 수평 및 수직의 축을 통해 평면의 기하학을 탐구하며 원근법에 대한 이해를 높여가던 14세기 당시, 프랑스의 니콜 오렘은 그래프를 발명하여 물체의 낙하법칙 연구를 시각화하는 데 공헌했다. 뒤이어 르네상스 시대가 찾아왔다. 레오나르도 다빈치와 알브레히트 뒤러 같은 르네상스의 거장들은 과학을 연구할 때와 똑같은 탐구심과 창작의 열정으로 그림을 그렸기 때문에 이들에게 예술과 과학의 구분은 아무런 의미가 없었다.

17세기에 뉴턴이 실시한 연구의 밑바탕에는 과학에 대한 열망뿐만이 아니라 연금술, 신비주의, 종교가 자리잡고 있었다. 1687년에 출간된 뉴턴의 『자연철학의 수학적 원리』는 이러한 여정의 정점이었다. 이 책은 신비주의적 탐구심에 대해서는 전혀 언급하지 않은 채, 오직 순수하고 냉철한 논리만을 사용하여 지구와 천체의 현상을 이해하는 방법을 제시하는 것처럼 보였다. 그후, 과학은 진지하게 진리를 추구하는 학문으로 간주된 반면 예술은 단순히 장식에 불과하다는 인식이 자리잡았다.

사실 예술과 과학 사이에 영감의 교류가 멈춘 적이 없긴 하지만, 두 영역 사이의 교류가 다시금 왕성하게 이루어지기 시작한 것은 1830년대에 들어서였다. 영국의 화가 존 컨스터블은 과학자 마이클 패러데이를 깊이 존경했으며 예술가인 동시에 과학자가 되고 싶어했다. 컨스터블은 구름층의 모양을 그리고 분류했으며, 특히 패러데이가 전기와 자기 현상을 탐구하기 위해 자기장을 시각적으로 표현하는 방식에 깊은 영감을 받았다.

1850년대에 스코틀랜드의 과학자 제임스 클러크 맥스웰은 패러데이가 표현한 이미지를 수학적으로 개념화하는 데 필요한 방정식을 고안하기 시작했다. 이를 위해서는 무게나 속도 같은 뉴턴 물리학의 기본 개념을 뛰어넘는 물리학적 개념을 다루어야 했다. 한편 예술은 점점 더 추상화되어갔으며, 런던을 묘사한 J. M. W. 터너의 작품은 동시대인들을 깜짝 놀라게 했다.

19세기 말, 뉴턴과 맥스웰의 물리학이 난공불락의 진리처럼 보이던 바로 그 시점에 이 위대한 체계를 뒤흔들어버릴 세 가지 발견이 일어났으니, 바로 엑스선, 방사능, 전자電子였다. 처음으로 과학자들이 오감으로 인식할 수 있는 영역을 벗어난 현상, 즉 보이지 않는 것들의 세계를 정면으로 마주하게 된 것이다.

일례로, 뉴턴은 백색광이 빨강, 주황, 노랑, 초록, 파랑, 보라로 구성되

어 있다는 색이론을 제시했다. 그후 색이론에 대한 담론에서는 인간이 색을 인식하는 방법이나 다른 원색 조합을 바탕으로 한 또다른 색이론이 존재할 수 있지 않을까 하는 의문이 빠지지 않았다. 괴테도 이 의문에 흥미를 가지고 있었으며 자신의 색이론을 본인 인생 최고의 업적이라고 생각했다. 쇠라도 따뜻한 색, 차가운 색, 자극적인 색 등 서로 다른 색이 주는 심리적인 효과를 포함한, 색에 대한 당대의 최신 연구를 파악하고 있었다. 쇠라는 여러 가지 색상의 점들을 모아 멀리서 보면 그 점들이 합쳐져 하나의 장면으로 보이도록 하여 자신이 의도하는 감정을 전달할 수 있도록 작업했다. 사실 다양한 색의 점을 찍어 그리는 쇠라의 이 실험은 과학적 의미의 실험이라고 할 수 있다. 쇠라의 작품은 가브리엘 리프만이 컬러사진을 발명하는 데 영감을 주기도 했다.

거의 비슷한 시기에 세잔은 르네상스 시대 이후 가장 굳건하게 자리잡은 기법인 원근법과 정면으로 대치되는 방식으로 공간을 다루기 시작했다. 세잔은 여러 장면들을 한 화면에 밀어넣어 하나의 시점을 여러 개의 시점으로 바꿔놓음으로써 눈으로 볼 수 있는 인식의 세계보다는 공간에 대한 이해를 바탕으로 한 관념의 세계에 초점을 맞췄다. 세잔의 정물화는 수학적으로 정교하게 구성된 듯 보인다.

이제까지 언급한 모든 일들이 20세기에 일어난 혁명적인 발전의 밑거름이 되었으며, 이 혁명을 이끈 이들이 바로 불세출의 천재 아인슈타인과 피카소였다.

공간과 시간을 새롭게 그리다 [1900~1918]

1914년 8월의 어느 날, 아비뇽 기차역에서 두 명의 남자가 쭈뼛거리며 서로를 얼싸안았다. 한 명은 짙은색 코트와 붉은색 바지, 윗부분이 평평

한 군모를 착용한 프랑스 군인 복장에 어깨에는 소총을 걸친 덩치 큰 사내였다. 상대방은 키가 더 작고 몸이 탄탄했으며 얼굴이 까무잡잡한 사내로, 거트루드 스타인의 글을 인용하자면 "얼굴이 반반한 구두닦이"처럼 보였다. 조르주 브라크는 전쟁을 끝내기 위해 참전하러 가는 길이었고, 파블로 피카소는 스페인 시민권을 이용하여 징병을 피한 상태였다. 두 사람은 힘을 합쳐 일해왔다. 피카소의 천재적인 아이디어에 영감을 얻어 브라크와 피카소는 20세기의 가장 영향력 있는 미술운동인 큐비즘을 탄생시켰다.

1905년으로 거슬러올라가면, 피카소는 다른 사람 집앞에 놓인 우유와 빵을 훔쳐야 했을 정도로 극도의 경제적인 어려움에 시달렸다. 그러나 이러한 궁핍에도 당시 겨우 스물다섯 살이었던 스페인 출신의 이 젊은이는 파리 예술계의 칭송을 받는 화가가 되는 것이 자신의 운명임을 굳게 믿고 있었다.

당시 프랑스의 대통령은 존경받는 연설가이자 강직한 정치가인 에밀 루베였다. 해협을 사이에 두고 있는 강대한 이웃국가 영국은 여전히 패권을 쥐고 있었다. 빅토리아 여왕은 63년에 걸친 통치 끝에 1901년에 세상을 떠났다. 그 뒤를 이어 여왕의 아들 에드워드 7세가 왕위를 물려받아 20세기 초에 만연한 데카당스 속에서 통치를 하고 있었다.

프로이트는 『꿈의 해석』을 펴냈다. 라이트 형제가 최초의 비행을 했고, 프랑스는 벨에포크를 누리고 있었다.

그러나 불만의 씨앗은 존재했다. 독일의 빌헬름 2세는 프랑스, 영국, 러시아가 자신을 포위하려는 음모를 꾸미고 있다고 굳게 믿고 있었다.

변화의 바람이 불고 있었다. 스스로를 아방가르드라고 일컫는 사람들이 주도하는 지식운동이 유럽을 휩쓸었다. 이들은 공간과 시간이라는 전통적이고 직관적인 관념을 전복하는 일에 가장 큰 관심을 갖고 있었고,

피카소는 이 사명을 매우 진지하게 받아들였다. 변화의 기운은 삶의 모든 측면에 영향을 미쳤다. 철근을 심은 콘크리트가 발명되어 건축가들이 개방된 구조를 설계하고 공간을 자유롭게 활용할 수 있게 되면서 도시 자체의 외관도 변모했다. 한편 에릭 사티, 드뷔시, 쇤베르크와 같은 작곡가들이 게르만 음악의 엄격한 구조를 벗어나 과감한 음악적 시도를 하면서 무조성無調性이라는 새로운 음악 형태가 탄생했다. 시 분야에서는 아폴리네르가 시행에서 단어들을 분리해 그것으로 이미지를 만들었다.

파리에는 아이디어가 넘쳐났다. "우리는 우리가 하고 있는 것 외에는 다른 어떤 것에도 몰두하지 않았으며 눈앞의 상대 외에는 아무도 만나지 않았다. 아폴리네르, 막스 자코브, 살몽. 생각해보라, 이 얼마나 대단한 면면인가!" 피카소는 최측근 인맥이자 싱크탱크 역할을 한 가장 가까운 친구들과의 벨에포크 시절을 이렇게 회상한다. 여기서 말하는 측근은 사티를 비롯하여 사차원과 시간여행 등을 소재로 한 환상문학 작가 알프레드 자리 등을 꼽을 수 있다. 자리의 특기는 부르주아문학과 사회적 관습을 무너뜨리는 것이었는데, 말하자면 지적인 선동가였다.

이 **그룹**에 속한 또 한 명은 모리스 프랑세였다. 낮에는 보험계리사로 일하고 밤에는 피카소의 **최측근들**la bande a Picasso과 어울렸던 프랑세는 철학과 고급 수학, 특히 고차원 기하학에 큰 관심을 가지고 있었는데, 피카소의 절친한 친구인 앙드레 살몽은 그를 이렇게 회상했다. "M. 모리스 프랑세는 특히 고전적 원근법을 무시한 화가들에 심취해 있었다." 프랑세는 바람기로 악명 높았던 정부 앨리스 게리를 통해 피카소의 지인들을 소개받았다. 게리는 평범하고 지루한 계리사보다는 열정이 넘치는 스페인 화가를 좋아해서 한때 피카소와 연인관계를 맺기도 했다. **피카소의 지인들은 프랑세를 마치 교수처럼 행동하는 사람이라고 이야기하면서도 "마치 예술가처럼 수학을 이해했다. 말하자면 큐비즘의 수학자였다"라고 평가했**

다. 피카소에게 위대한 프랑스 과학자 앙리 푸앵카레의 기하학 저술을 소개해준 사람도 프랑세였다. 푸앵카레는 피카소와 아인슈타인 사이의 공통분모가 되었다. 그의 저술이 두 사람 모두에게 영향을 미쳤던 것이다.

피카소가 가장 깊은 인상을 받은 과학적 발견은 눈에 보이는 것이 반드시 실체라고 할 수는 없다는 충격적인 메시지를 주는 엑스선이었다. 그는 영화와 사진을 좋아했기 때문에 이것들을 기술적 밑바탕으로 삼아 이미지, 그리고 현실을 원하는 대로 다룰 수 있었다.

피카소는 특히 수학에 관심이 많았으며, 그중에서도 우리의 일상생활을 구성하는 삼차원(길이, 깊이, 폭)에 공간이라는 차원을 추가한 사차원의 기하학에 깊은 흥미를 보였다. 예술가가 사차원의 세계를 엿볼 수 있다면, 마치 신처럼 한 장면에 대한 모든 시점을 한꺼번에 볼 수 있을 것이다. 엄청나고 어질어질한 혼돈이다. 하지만 이러한 시점들을 어떻게 이차원 캔버스 위에 투영할 것인가?

심지어 어떤 예술가들은 사차원을 신비주의적인 속성의 원천으로 생각했으며, 죽은 사람과 의사소통하거나 직감의 힘을 깨울 수 있는 영역으로 보았다. 순수한 사고의 힘만으로 아이디어가 탄생하고, 비이성적인 순간이 찾아와 번뜩이는 창의력이 발휘되는 세계 말이다.

프랑세는 피카소에게 사차원 기하학의 개념을 소개했다. 열정적인 아마추어 수학자이자 푸앵카레의 친구이기도 했던 에스프리 주프레가 사차원 기하학에 대해 쓴 책도 보여주었다. 피카소는 방정식에는 아무 관심이 없었지만 도해圖解에는 큰 흥미를 느꼈다. 이 도해들은 사차원을 이차원의 페이지에 투영한 것으로 독자가 복잡한 다면체의 주위를 돌면서 한 번에 한 개의 시점에서 보고 있는 것처럼 묘사되어 있었다. 이것이 푸앵카레가 사차원을 보여주기 위해 제안한 방법이었고, 피카소는 푸앵카레의 베스트셀러 『과학과 가설』에 대한 프랑세의 설명 덕분에 이 점을 알

고 있었다. 그러나 피카소는 푸앵카레가 사용한 방식에 동의하지 않았다. "왜 한꺼번에 모든 시점을 투영하지 않는 거지?" 담배 연기가 자욱한 작은 식당에서 피카소가 프랑세에게 이런 질문을 던지는 장면을 상상해볼 수 있다. 피카소는 1907년에 이 난제에 대한 자신의 답을 공개했는데, 그것이 바로 혁신적이고 획기적인 〈아비뇽의 여인들〉이다. 이 작품에서 피카소는 수학, 과학, 기술에 대해 배운 것을 모두 활용하여 여인들 중 한 명의 얼굴을 사차원으로 묘사했다.

〈아비뇽의 여인들〉을 본 사람들은 당황하여 아무 말도 하지 못했다. 피카소의 친구와 동료들은 대부분 피카소가 미쳤다고 생각했고, 설상가상으로 정부인 페르난데 올리비에마저 그를 떠나버렸다. 몇 달 동안 피카소는 심각한 우울감에 빠졌다. 이 작품은 한동안 보이지 않다가 한 건축잡지에 '피카소의 습작'이라는 설명을 달고 실리면서 3년 만에 다시 모습을 드러냈다. 기사를 쓴 겔렛 버지스는 "(피카소 아틀리에의) 혼돈 속에서 (희미하게) 보이는 이 엉터리 그림"을 가리키며 피카소에게 이 작품을 그릴 때 모델이 있었느냐고 물었다. "'도대체 어디서 이런 모델을 구한단 말이오?' 피카소는 싱긋 웃었다."

이 그림은 1916년이 되어서야 대중에게 공개되었으며, 미술평론가들은 "악몽" "압도적" "피카소가 내놓은 또하나의 실패작"이라며 혹평을 퍼부었다. 피카소는 9년이 지나고 나서야 이 그림을 부유한 파리의 미술품 수집가에게 판매할 수 있었고, 그 수집가는 이 작품을 루브르에 걸겠다고 약속했다. 하지만 그는 약속을 지키지 못했다. 1938년에 수집가가 세상을 떠나자 그의 가족들은 당시 화폐 가치로 치더라도 정말 보잘것없는 2만 8000달러를 받고 이 그림을 뉴욕 현대미술관에 팔았다. 오랜 세월 동안 이 작품의 진정한 가치와 중요성을 아는 사람은 피카소뿐이었다.

오늘날 우리가 알고 있듯이, 이 〈아비뇽의 여인들〉은 큐비즘의 토대가

되었다.

　피카소가 자신의 스타일을 찾으려 노력하던 1905년, 거리상으로는 그다지 멀지 않지만 문화적으로는 몇 광년이나 떨어진 도시에 살고 있던 두 살 위의 젊은이 한 명은 이미 자신의 스타일을 찾은 상태였다. 열정적이고 준수한 외모에 바이올린을 좋아했던 아인슈타인은 그를 흠모한 한 여성의 말을 빌리자면 "사람을 매혹하는 아름다움"을 지니고 있었다. 피카소와 아인슈타인은 개인적 측면이나 창의적 측면 모두에서 공통점이 많고, 특히 인생에서 가장 창조적이었던 시기가 두 사람 모두 1902~1909년으로 정확히 일치한다.

　당시 피카소는 화려하고 교태가 넘치는 페르난데 올리비에와, 아인슈타인은 관능적이고 변덕이 심한 아내 밀레바 마리치와 격정적인 관계를 맺고 있었다. 그리고 두 사람 모두 생계를 이어가는 데 어려움을 겪었다.

　1879년에 태어난 아인슈타인은 1905년 당시에는 무명의 과학자였다. 뮌헨에서 고등학교를 다닐 때 그리스어 선생님은 그에게 아무짝에도 쓸모없는 사람이 될 것이라고 했다. 그리스어에는 소질이 없었는지 몰라도, 이는 전혀 사실이 아니었다. 아인슈타인은 시간을 낭비하지 않았다. 열두 살 때 이미 고급 수학과 물리학을 혼자 깨우쳤다.

　아인슈타인은 그후 독일을 떠나 그나마 평화를 유지하던 스위스로 향했다. 다행히 취리히에 있는 스위스 연방공과대학에 입학하는 데는 고등학교 졸업장이 필요하지 않았다. 어쨌거나 1900년에 대학을 졸업했을 때 학교는 그에게 추천서를 써주지 않았다. 그즈음 이미 아인슈타인은 독일 시민권을 포기한 상태였다.

　마침내 1902년에 친구 아버지의 도움으로 아인슈타인은 지식의 변방 지역인 베른에 위치한 스위스 연방특허국에서 3급 특허심사관으로 일하

게 되었다. "(특허국에서 나는) 가장 창의적인 연구를 내놓을 수 있었다." 아인슈타인은 훗날 이렇게 회고했다. 그는 교양을 쌓기 위해서 친구인 콘라트 하비히트, 마우리체 솔로비네와 함께 공부모임을 만들었다. 이들은 이 모임을 '올림피아 아카데미'라고 불렀으며 모든 지식을 관심 분야로 삼았다. 그들이 다루었던 책 중에는 이들을 "매혹시켰던" 푸앵카레의 『과학과 가설』도 포함되어 있었다고 이 모임의 이전 멤버는 회상했다. 이들이 바로 아인슈타인의 싱크탱크였다. 아인슈타인 본인도 훗날 "이 공부모임은 나의 발전에 커다란 영향을 미쳤다"고 회상한 바 있다.

3년 후 아무런 예고도 없이, 아인슈타인은 엄청난 기세로 과학뿐만 아니라 국가들이 나아갈 방향을 완전히 바꿔놓게 될 네 편의 논문을 발표했다.

열다섯 살 때부터 아인슈타인은 물리학의 현재에 대한 숙고를 거듭하면서 점점 더 큰 불만을 갖게 되었다. 그는 물리학의 어떤 모순을 '참을 수 없다'고 여겼다. 그가 쓴 글에 따르면, 당시 물리학자들이 물리학 공식들을 해석하는 방식은 "실제로 존재하지 않는 비대칭성으로 이어져 있었다".

아인슈타인은 물리학에 불필요한 이론과 관련 없는 개념들이 난립해서 이러한 비대칭이 탄생했다고 결론짓고, 미학적인 미니멀리즘을 추구하여 쓸데없는 요소를 모두 제거했다. 이러한 작업을 통해 1905년에 발견한 것이 바로 상대성이론이다. 상대성이론은 아인슈타인의 물리학에 대한 미학적 불만에서 비롯했다. 그 때문에 대칭이라는 개념을 20세기의 물리학에 도입했던 것이다.

이 이론은 놀라우면서도 일상생활에서 접하는 모든 직관적인 경험과는 정면으로 대치되는 우주를 볼 수 있는 방법을 제시했다. 특정한 물리적 현상에 대한 절대적인 관점이라는 것이 존재하지 않기 때문에 진정한

의미의 시간도, 길이도 존재하지 않았다. 이는 거의 같은 시기에 피카소와 큐비즘 화가들이 발견한 것과 정확히 일치했다.

아인슈타인은 이렇게 적었다. "전기역학에 대한 연구 결과가 갑자기 떠올랐다." 즉 질량과 에너지는 등가이며, 모든 질량은 그에 상당하는 엄청난 양의 에너지를 가지고 있다는 것이었다. 그 결과 1905년 9월에 $E=mc^2$이라는 상대성이론 공식이 첫선을 보였다. 아인슈타인은 심지어 방사능을 통해 이 에너지를 방출하는 방법을 제시하기도 했다.

대부분의 물리학자들은 아인슈타인의 상대성이론이 실험적 데이터와 상충된다고 굳게 믿었다. 피카소의 경우와 마찬가지로, 본인이 내놓은 연구의 가치를 깨닫고 끈기 있게 데이터가 잘못된 것이라고 주장했던 사람은 아인슈타인뿐이었으며, 훗날 실제로 데이터가 잘못되었음이 증명되었다. 거의 모든 물리학자들이 그가 이뤄낸 업적의 위대함을 제대로 알아보지 못한 채 아인슈타인의 이론은 이미 존재하고 있던 전자이론을 입증한 것에 불과하다고 주장했다. 나중에 아인슈타인은 당대의 존경받던 물리학자들에 대해 "자신이 아는 범위 내에서 이론을 내놓을 뿐이다"라며 특허심사관치고는 매우 대담한 발언을 하기도 했다. 피카소와 마찬가지로 그 역시 자신의 운명을 확신하고 있었다.

1909년 봄이 되자 아인슈타인의 성과는 일약 조명을 받게 되었다. 베를린 물리학회 회장 발터 네른스트가 취리히 대학에서 부교수로 재직하던 아인슈타인을 방문했던 것이다. 열이 물질을 통과하는 법과 관련된 자신의 연구를 상의하기 위해서였는데, 이 연구는 네른스트의 동료인 막스 플랑크가 불과 10년 전에 발견하였으며 여전히 논란이 분분했던 양자이론에 바탕을 두고 있었다. 아인슈타인의 연구 덕택에 플랑크의 연구가 이론에서 실험으로 발전할 수 있었다. 동시에 아인슈타인은 과학자들이 우주가 왜 지금과 같은 형태로 존재하는지 탐구하는 데 활용할 수 있도록

자신의 상대성이론을 더욱 확장하는 연구를 진행하고 있었다. 소위 일반 상대성이론이라고 불리는 이 새로운 이론은 한 인간의 우주에 대한 시각에서 출발했다. 10년 후인 1919년에 이 이론이 증명되면서 아인슈타인은 불세출의 천재로 칭송받게 된다.

한편 세계는 전쟁이라는 대재앙으로 고통받고 있었다. 아인슈타인은 자신의 엄청난 위상을 이용하여 오랫동안 품어왔던 평화주의적인 견해를 피력했다. 스위스에 거주할 당시 이미 독일 시민권을 포기한 그는 1919년에 바이마르공화국의 자유정부에 대한 지지를 표하기 위해 독일 시민권을 다시 취득했지만, 결국 1933년에 다시 포기했다.

피카소 역시 몽마르트르에 있는 새로운 아틀리에에서 회화, 사진, 조각 등의 창작작업에 몰두하는 한편 1907년의 작품 〈아비뇽의 여인들〉로 대표되는, 자연의 형태를 기하학으로 단순화한 자신의 큐비즘에 대해 더욱 깊이 연구하며 바쁜 나날을 보내고 있었다. 또한 자신의 큐비즘 회화 몇 점의 사진을 찍은 다음 네거티브*를 여러 장 겹침으로써 큐비즘 위에 큐비즘이 몇 겹으로 포개진 이미지를 만들었고, 이를 고차원적 큐비즘이라고 생각했다. 피카소는 〈페르난데의 두상〉이라는 다면적인 조각을 제작했으며 페르난데의 초상화 역시 진정 삼차원적 특징을 가지고 있었다. 피카소는 훗날 마치 천지를 창조한 창조주처럼 "과로했다"고 회상했다.

예술과 과학 분야에서 모두 새로운 유행이 등장했으며, 피카소와 아인슈타인이 열어놓은 돌파구를 계기로 더욱 활기를 띠었다. 그러나 역설적이게도 두 사람 모두 이를 끝까지 추구하여 논리적 결론을 도출하지는 못했다. 아인슈타인은 어디까지나 정통파 물리학자로 그의 우주에 대한 견해는 사실상 뉴턴 역학의 최신 버전에 불과했으며, 피카소는 성향상 언

● 사진 촬영에서 얻어지는 명암이 시각과 거꾸로 되어 있는 화상.

제나 추상적 구상주의를 추구했다. 두 사람은 자신의 연구와 작품 속에서 우리가 일상생활에서 보는 광경과 연계된 시각적 이미지를 유지하기 위해 노력했다.

현실을 초월하다 [1918~1930]

아인슈타인과 피카소는 자신들의 위대한 발견이 열어놓은 길을 극한까지 밀어붙이기를 꺼렸지만, 다른 예술가들은 그렇지 않았다. 일례로 바실리 칸딘스키는 눈으로 보는 현실에서 완전히 벗어나 텅 빈 공간의 세계로 뛰어들기를 주저하지 않았다. 1912년, 그는 이렇게 말했다. "예술작품은 신비스럽고 비밀스러운 방법으로 예술가에게서 태어납니다."

1866년에 모스크바에서 태어난 칸딘스키는 1895년에 모스크바에서 열린 전시회에서 프랑스 인상파 화가들이 색상과 빛을 다룬 방식을 보고 영감을 받아 화가가 되겠다는 꿈을 꾸게 되었다. 그는 특히 모네의 〈건초 더미〉에 강한 인상을 받았다. "안내책자에는 건초더미라는 설명이 실려 있었다. 하지만 도무지 알아볼 수가 없었다. (…) 나는 이런 표현방식을 극단까지 밀어붙이는 건 불가능한 일인지 궁금했다." 칸딘스키의 나이는 당시 스물아홉 살이었다. 그때까지 법률가로 성공적인 커리어를 쌓고 있었는데, 깔끔한 차림에 잘 빗어넘긴 머리, 금속테 안경을 쓰고 다니며 언제나 상황을 논리적으로 분석하려 했던 그는 심지어 화가가 된 후에도 법률가처럼 보였다. 그러나 그런 사무적인 겉모습 이면에는 러시아 신비주의에 대한 강렬한 믿음이 있었으며, 그 때문에 평생 색과 음악에 매료되었다.

1906년, 벨에포크를 누리던 파리에서 칸딘스키는 원색을 아낌없이 사용하고 형태를 과장하는 것으로 유명한 예술가 집단을 만나게 되었다. 이

들은 '포비슴' 또는 '야수파'로 알려져 있었으며 그중에는 앙리 마티스도 있었다. 칸딘스키는 이들에게 매혹되고 말았다. 그가 보기에 물성과 재료, 기하학적인 표현을 강조한 피카소와 브라크의 작품은 오히려 과학에 가까웠다. 칸딘스키는 이들의 작품에 대해 이렇게 적었다. "자연의 형태가 억지로 기하학적인 구성의 대상이 되는 경우가 많으며, 이 과정 때문에 제대로 추상화가 완성되지 못하는 경향이 있다." 칸딘스키는 "영적인 존재"를 찾고 싶어했으며, 이는 사물 이면에 있는 보이지 않는 "절대적 힘"을 탐구하는 것을 의미했다. 예술가는 "추상적이고 비물질적인 것을 추구하기 위해" 노력해야 하는데, 그것이 내면의 감정을 표현하는 유일한 방법이기 때문이다.

칸딘스키는 계속해서 이렇게 말했다. "새로운 예술의 조화는 눈보다는 영혼에 더욱 강하게 호소한다." 그는 밝은색을 사용하여 "감정을 상징화했고" 자연이 가진 "내면의 찬란한 아름다움"을 환기시켜 의식 그 자체를 탐구하고자 했다.

그럼에도 칸딘스키는 우리가 보고 만지는 모든 것이 사실은 에너지라고 주장하는 아인슈타인의 상대성이론 및 $E=mc^2$으로 대표되는 질량과 에너지의 등가성에 깊은 인상을 받았다. 칸딘스키는 이것을 현대과학의 신비주의적 측면으로 받아들여 모든 것에는 확실한 형태가 없다는 의미로 해석했다. 그가 1910년에 발표한 〈즉흥〉은 철저하게 추상적인 작품이었다. 이 그림에서는 자연에서 볼 수 있는 어떠한 사물, 심지어 기하학적 형태조차도 찾아볼 수 없다. 칸딘스키는 형태 그 자체를 완전히 배제했던 것이다.

거의 비슷한 시기에 몇몇 파리 예술가들도 선과 색을 사용하여 감정과 의식을 표현하는 방법을 찾고 있었지만, 이들은 과학적인 요소도 도입하고자 했다. 특히 실체가 있는 물질이 에너지로 용해되는 모습을 묘사하며

모든 형태는 마음이 만들어낸 형상이라는 메시지를 전달하고 싶어했다. 피카소의 친구인 시인 아폴리네르는 순수한 음악을 추구했던 오르페우스의 이름을 따서 이 운동을 오르피즘이라고 불렀다. 피카소가 인식보다는 관념을 강조했던 것처럼 아폴리네르 역시 오르피즘을 "시각적 현실에서 빌려온 것이 아니라 전적으로 화가가 창조한 요소들로" 그려낸 예술로 묘사했다.

오르피즘 화가들은 파리 교외의 퓌토에 있는 레몽 뒤샹-비용, 자크-비용, 마르셀 뒤샹 삼 형제의 집에서 모임을 가졌기 때문에 퓌토그룹으로 알려져 있었다. 이 그룹에는 아폴리네르 외에도 다소 학구적인 스타일의 큐비즘 작품을 그렸으며 살롱에서 개최하는 그룹 전시회에 참여했던 장 메쳉제와 알베르 글레이즈 등의 화가들이 속해 있었다. 메쳉제와 글레이즈는 자신들이 큐비즘의 창시자라고 주장했기 때문에 피카소는 이를 못마땅하게 여겼다.

이러한 예술가들은 칸딘스키와 마찬가지로 과학과 기술의 발전에 깊은 관심을 가지고 있었다. 로베르 들로네의 〈에펠탑〉은 전자파가 강렬하게 발산되는 느낌을 주었으며, 뒤샹은 〈계단을 내려오는 누드〉에서 공간과 시간 속에서의 움직임을 탐구했다.

한편 이탈리아에서는 과거와의 모든 유대를 끊어버리고 현대 기술에 기반을 둔 새로운 세계를 예찬하며 특히 폭력과 속도의 미학을 강조하는 예술가그룹이 등장했다. 이들은 스스로를 미래주의자라고 불렀다. 이들은 기술문명에 자극받았고 과격한 수사법을 사용했다. 미래주의를 가장 앞장서 주창했던 필리포 마리네티는 "(과거는) 필요없다. 우리는 매일 예술의 제단에 침을 뱉는다"라고 했으며 스스로를 "유럽의 카페인"이라 불렀다. 마리네티가 1909년에 직접 손으로 써서 발표한 미래주의 선언은 조금의 거리낌도 없는 직설적인 내용이었다. "우리는 이 세상의 유일한

정화작업인 전쟁을 찬미할 것이다." 그후 1차대전이라는 비극이 일어나는 바람에 미래주의자들은 더이상 호전적인 구호를 외치지 않게 되었다. 마리네티는 훗날 무솔리니의 연설문을 작성하게 된다.

2년 후인 1911년에 미래주의자들이 파리에 입성했다. 말쑥한 옷차림과 이탈리아 사람다운 매끈한 외모, 위풍당당한 태도 덕분에 이들은 파리의 예술계, 특히 여성들을 단번에 매료시켰다. 페르난데와 헤어질 구실을 찾고 있던 피카소는 페르난데가 이들 중 한 명과 바람을 피우고 있는 것을 발견하기도 했다. 미래주의자들은 피카소와 브라크를 숭배했지만 피카소의 추종자들인 뒤샹과 그의 친구들, 즉 퓌토그룹은 경멸해 마지않았다.

1916년, 이번에는 취리히를 기반으로 한 루마니아 태생의 시인이자 행위예술가였던 트리스탕 차라의 아이디어에서 출발한 또하나의 새로운 예술운동이 등장했다. 당시 취리히는 전쟁을 피하려는 예술가, 작가, 레닌과 같은 명망 있는 정치인들의 중심지가 되어 있었고 피카소의 친구이자 그와 오랫동안 거래했던 독일 미술상 다니엘 헨리 칸바일러 역시 취리히에 있었다. 이 새로운 예술운동은 전쟁을 묵인한 계급제도와, 미래주의나 큐비즘처럼 좋은 의도와 이성적인 사고를 바탕으로 시작됐지만 결국 계급제도에 복무한 예술사조에 종언을 고해야 한다는 신조를 내세웠다. 새로운 예술가들은 이 예술가들의 작품을 "배설물로 만든 대성당"이라고 일컬었다. 이 구습 타파주의자들은 지식인으로 구성된 돌격부대나 다름없었다. 이들은 이 새로운 운동을 다다이즘, 자신들을 다다이스트라고 불렀다.

한편 칸딘스키와 같은 러시아 출신인 카지미르 말레비치는 우주를 다른 방식으로 묘사할 방법을 찾고 있었다. 열정적이고 떡 벌어진 어깨에 힘이 넘치던 말레비치의 초기 작품은 야수파의 색채와 큐비즘 기하학의

영향을 받았지만, 그는 여기서 한 단계 더 나아가 칸딘스키처럼 순수한 추상화를 그리고 싶어했다. 말레비치는 큐비즘-미래주의 오페라 〈태양에 대한 승리〉의 세트를 설계하는 도중에 삼차원의 무대 소품이 스포트라이트를 받자 이차원 형태로 변하는 모습을 보고 깜짝 놀랐다. 말레비치는 어쩌면 우리 주변의 세계와 보이지 않는 세계 모두 가장 단순한 일차원 형태인 직선으로 이루어져 있을지도 모른다고 생각했다.

말레비치가 '절대주의'라는 이 새로운 실험적 스타일로 가장 처음 그린 것은 흰 바탕에 검은 사각형이 있는 작품으로, 직선으로 이루어진 사각형은 안정감을 나타냈다.

다음 작품에서는 원을 그렸으며, 그는 만약 원이 점점 팽창하여 우주를 꽉 채우게 되면 원의 둘레는 사실상 직선이 될 것이라고 추론했다. 그다음에는 다섯 개의 사각형으로 된 검은 십자가를 그렸다. 이러한 기하학적 형태가 우주 전체를 둘러싸고 있음을 증명하기 위해 말레비치는 과학으로 눈을 돌렸다. 자기력을 다룬 여러 편의 저술과 미술작품을 통해 말레비치는 기하학적인 형태가 맥스웰의 이론에서 매우 중요한 역할을 했다는 확신을 가지게 되었다. 맥스웰은 자석과 전류가 흐르는 철사가 주변 공간에 미치는 영향을 보여주는 모델을 제시했는데, 맥스웰과 동시대의 과학자들은 에테르ether라는 보이지 않는 매질이 이 공간을 가득 채우고 있다고 믿었다. 이 에테르는 아인슈타인이 미학적인 미니멀리즘을 추구할 때 없애버린 불필요한 개념 중 하나로, 비대칭을 일으키는 원인이기도 했다.

피카소가 주프레가 저술한 책의 내용에는 별 관심을 보이지 않았듯이 말레비치는 맥스웰 방정식을 이해하지 못했다. 그가 깊은 인상을 받은 것은 맥스웰이 제시한 이미지로, 그중에서도 자석이 놓인 종이 위에 철가루를 뿌렸을 때 나타나는 패턴에 큰 흥미를 느꼈다. 맥스웰과 그 윗세대

였던 패러데이는 이러한 패턴을 추상화하여 자석 주위의 보이지 않는 공간, 즉 비구상적 세계를 표현했고, 말레비치에게는 이러한 세계가 예술의 유일한 원천이었다. 이 이미지들에서 영감을 얻은 말레비치는 직선만을 사용하여 공간을 그렸다.

1918년이 되자 말레비치는 전자기학을 넘어서 자신을 둘러싼 세계를 형태도 없고 색도 없는 에너지로 묘사했다. 그해에 그는 흰색 캔버스에 흰색으로 십자가를 그림으로써 최초로 흰색 위의 흰색 그림을 내놓았다. 순백의 빛 속에서 사각형은 유형성을 잃고 무한의 세계에 융합되었다. 말레비치는 사차원의 영역에 진입하여 일종의 우주 의식, 즉 열반에 이른 것이다.

원자의 세계로

오랫동안 과학자들은 추상적 개념을 좀처럼 받아들이려 하지 않았다. 이들은 물리적 세계를 일상적인 현상에서 차용한 이미지로 묘사하려고 노력했으며 원자 세계의 구조를 우리 주변의 사물과 같은 방식으로 다루려고 했다. 예를 들어 전자는 일반적인 운동법칙을 따르는, 일종의 전기가 흐르는 당구공 같은 것이라고 생각했다.

그러다가 1905년에 아인슈타인이 빛은 나눌 수 없는 덩어리, 혹은 묶음으로 방출된다는 이론을 제시했다. 그는 이것을 광양자라고 불렀다. 놀랍게도 아인슈타인은 최초로 과학자들이 주장하는 빛의 파동과 입자 사이의 "엄격한 구분"이 불필요하다고 주장했다. 특정한 현상에서 파동과 입자 중 하나만 필요하다면 왜 빛이 입자이자 파장이라고 상정하겠는가? 그리고 난 뒤 미학적 미니멀리즘을 적용, 빛의 입자성을 선택한 후 광전효과를 추론해냈으며, 훗날 이를 활용하여 자동문 장치를 개발하기도

했다.

　대부분의 과학자들은 아인슈타인의 광양자이론이 말도 안 되는 주장이며 빛의 파동이론을 사용할 수 없는 계산을 할 때에나 유용하다고 여겼다. 빛이 입자라면 두 개의 광원이 서로 간섭하는 현상을 어떻게 설명한단 말인가? 입자가 서로 간섭하는 것이 어떻게 가능하단 말인가?

　사실 닐스 보어가 연구를 실시하기 전까지 과학자들은 원자 안에서 전자가 운동하는 방식 자체를 이해할 수가 없었다. 아인슈타인은 보어에 대해 이렇게 적었다. "보어는 마치 예민한 아이 같았고 일종의 최면상태에서 세상을 살았다." 1885년에 코펜하겐의 명망 있는 학자 집안에서 태어난 보어는 체격이 좋고 건장했어도 굼떠서 싸움을 벌이기에 좋은 상대는 아니었으나, 머리가 굉장히 좋았다. 부드러운 말투에 발음도 분명하지 않아 웅얼거리는 것처럼 들렸다. 그는 어렸을 때부터 덴마크 철학의 신비로운 세계를 접하면서 자랐다. 키르케고르의 실존주의와 포울 마르틴 묄레르의 끝도 없이 자신이 무엇을 생각하고 있는지에 대해 생각한 소년의 이야기에 심취했다. 코펜하겐 대학의 저명한 생리학 교수였던 보어의 아버지는 폭넓은 지적 인맥을 보유하고 있어 자신의 집에서 자주 모임을 열었기 때문에, 보어는 덴마크를 이끌어가는 사상가들이 여러 주제를 놓고 심도 깊게 논의하는 것을 들을 수 있었다.

　보어는 1911년에 박사학위를 받았다. 같은 해에 원자는 마치 아주 작은 태양계처럼 행동하며, 양전하를 띤 핵이 태양처럼 중심에 위치하고 음전하를 띤 전자들은 행성처럼 원자핵 주위를 돌고 있다는 사실이 실험을 통해 밝혀졌다. 이런 작은 태양계의 이미지는 원자의 세계가 우주 그 자체를 그대로 반영하고 있다는 점을 시사했기 때문에 큰 관심을 모았다. 2년 후에 보어는 수학을 동원하여 이를 뒷받침하는 이론을 내놓았다. 그의 이론은 원자의 여러 가지 성질, 특히 원자가 방출하는 빛의 종류를 이

해하는 데 큰 도움이 되었으며, 이 빛은 소위 원자의 "지문" 역할을 하게 된다.

8년 후 1차대전이 종식되자 과학과 예술 사이에는 그 어느 때보다도 더욱 긴밀한 교류가 일어나기 시작했다.

1919년에 영국의 과학자 아서 스탠리 에딩턴은 별빛이 다른 항성과 같은 거대한 물체 근처에서는 휘어지게 된다는 아인슈타인의 일반상대성이론의 놀라운 예측을 검증해보기로 했다. 그는 아프리카 서해안에 있는 프린시페라는 자그마한 포르투갈령 섬으로 항해하여 그곳에서 대규모 실험을 실시했다. 에딩턴의 목적은 항성에서 나온 빛이 태양 근처에서 휘어지는 정도를 측정하는 것이었다. 그렇게 하기 위해 개기일식이 일어날 때 태양 가까이에 있던 항성들의 사진을 찍은 다음 태양이 없을 때의 항성 목록과 비교했더니, 같은 항성들이 뚜렷하게 차이가 나는 위치에 있는 것을 발견했다. 따라서 에딩턴은 항성에서 나온 빛이 태양의 거대한 중력장 때문에 어느 정도 굴절되었는지 측정할 수 있었다. 그는 아인슈타인의 이론이 맞다는 결론을 내렸고, 이 대대적인 증명의 결과 상대성이라는 용어가 모든 사람들의 입에 오르내리게 되었다. 폭발적인 관심 덕분에 일반인들도 우리가 사실은 사차원으로 된 세계에 살고 있으며 네번째 차원은 바로 시간임을 깨닫게 된 것이다. 같은 해인 1919년에 벨라루스에 위치한 말레비치의 비텝스크 예술학교 동료인 엘 리시츠키는 자신의 예술에 과학을 접목하려는 시도를 했다.

엘 리시츠키라는 이름으로 더 잘 알려진 라자르 마르코비치 리시츠키는 1890년에 스몰렌스크 근처의 작은 유대인 마을에서 태어났으며, 가무잡잡한 피부에 머리는 짧게 깎았고 꿰뚫는 듯이 강렬한 지적인 눈빛의 미남이었다. 1917년부터 리시츠키는 그래픽 아트와 건축 분야에서 활

동하며 이름을 알리기 시작했다. 2년 후, 마르크 샤갈은 자신이 재직중인 그래픽 아트 전문 벨라루스 예술학교로 오도록 리시츠키와 말레비치를 설득했다. 리시츠키는 이곳에서 상대성이론을 도입하여 말레비치의 예술 스타일, 즉 절대주의를 재편해보기로 마음먹었다. 리시츠키는 특히 러시아 출신 수학자 헤르만 민코프스키가 1907년에 증명한 상대성이론에서 공간을 이루는 삼차원이 시간과 결합하여 사차원의 공간–시간이 되는 방식에 큰 영향을 받았다.

민코프스키는 프로이센 사람 특유의 엄격한 태도와 깔끔하게 손질한 콧수염에 칼라가 높은 셔츠를 입고 코안경을 쓰고 다녔으며, 취리히에서 아인슈타인을 가르쳤던 교수 중 한 명이었다. 그는 아인슈타인의 이론을 설명하기 위해 다음과 같은 시적인 표현을 사용했다. "이제부터 공간 그 자체, 시간 그 자체는 그저 그림자 속으로 사라져버릴 운명이며, 오직 그 둘의 결합만이 독립적인 실체로 남을 것이다." 민코프스키의 논문에는 공간–시간의 이차원 다이어그램이 포함되어 있었다. 예술가가 사차원 세계에서 네번째 차원을 공간으로 표현하는 것처럼, 과학자가 이 사차원 공간을 시각화할 수 있다면 특정 현상의 모든 측정값을 다 파악할 수 있을 것이다.

1921년부터 민코프스키의 다이어그램과 관련된 주제가 리시츠키의 작품에 등장하기 시작했으며, 특히 그의 콜라주 작품 〈기념탑 작업을 하고 있는 블라디미르 타틀린〉에서 이런 특징이 두드러진다. 타틀린을 피사체로 선택한 것은 상징적인 동시에 극적이었다. 타틀린은 1917년 10월혁명 후 러시아 예술계의 중심인물이었다. 타틀린이 만든 첫번째 구조물은 피카소의 작품처럼 추상적이었으나 10월혁명 이후에는 리벳, 철, 유리, 비행기의 날개 등을 사용하여 역동성을 표현하기 시작했다. 타틀린은 사회주의 예술은 추상적이어서는 안 된다고 주장했으며 말레비치의

신비주의와 추상주의를 거부했다. 타틀린의 예술은 구성주의라는 이름으로 알려지게 되었다.

타틀린의 대표작이자 리시츠키의 콜라주 작품에 영감을 준 작품은 〈제3인터내셔널 기념탑〉으로, 1917년의 볼셰비키혁명 이후에 상트페테르부르크에 세워 코민테른, 즉 제3인터내셔널 본부로 사용하기 위해 설계했던 구성주의 작품이다. 이 탑은 철, 유리, 강철 등의 산업용 자재를 사용한 뛰어난 구조물이자 현대성의 상징이기도 했다. 그 형태는 브뤼헐의 〈바벨탑〉을 닮았다. 이중나선 구조로 된 대들보는 396미터까지 치솟아 에펠탑보다 높았고, 서로 다른 속도로 회전하는 네 개의 기하학적 유리 구조물이 포함되어 있었다. 이 탑은 레닌의 변증법적 유물론을 시각적으로 재현한 건축물로 간주되었지만 세워지지는 못했으며 아마 실제로 건축 자체도 불가능했을 것이다.

리시츠키는 예술이 단순히 예술로 머물 것이 아니라 사회 전체를 발전시키는 방향으로 나아가야 하며, 이를 성취하기 위해 예술가들은 과학자, 공학자들과 같은 입장에 서야 한다고 믿었다. 상대성이론에 기반을 둔 새로운 현실을 구현한 건축가 타틀린은 그의 "새로운 영웅"이었다.

리시츠키는 타틀린 콜라주 작업을 하고 있을 때 독일의 바이마르 지역을 방문하여 네덜란드의 화가 테오 판 두스뷔르흐를 만났다. 판 두스뷔르흐는 피트 몬드리안을 비롯한 몇몇 예술가들과 추상미술운동을 일으켰다. 이들은 『더스타일』이라는 전문잡지를 펴내기도 했다.

판 두스뷔르흐는 『더스타일』이 단순히 하나의 예술운동에 머무는 것이 아니라 새로운 인간애와 새로운 사회로 나아가는 길의 선봉장이 되기를 바랐다. 그는 1915년에 몬드리안의 추상화 작품을 보고 이 고귀한 목표를 떠올렸고, 즉시 몬드리안에게 연락했다.

몬드리안은 과학에 깊은 관심을 가지고 있었다. "세상에는 '만들어진'

법칙이나 '발견된' 법칙이 존재하지만, 고금을 막론하고 언제나 진리인 법칙도 있다." 그는 계속해서 이렇게 적었다. "이러한 법칙들은 대개 우리의 현실에 숨겨져 있으며 결코 변하지 않는다. 과학뿐만 아니라 예술도 이 현실을 보여주며, 처음에는 이해할 수 없지만 사물에 내재되어 있는 상관관계를 통해 서서히 모습을 드러내기 마련이다." 이것은 예술가와 과학자가 서로 힘을 합쳐 우리의 감각으로 인지할 수 있는 영역 너머에 있으며 변하지 않는 진정한 자연의 법칙을 탐구해야 한다는 소명이었다.

판 두스뷔르흐는 몬드리안 추상화의 순수함에 감탄을 금치 못했다. 그러나 그가 보기에 몬드리안의 작품에는 현대 과학이 지닌 박진감이나 과학적 내용이 결여되어 있었다. 몬드리안 작품의 사차원은 그저 공간 차원만 다루고 있기에 정적이었다. 판 두스뷔르흐는 몬드리안의 작품을 더욱 발전시켜 이를 더스타일운동에 접목시키고자 했다.

몬드리안은 느릿느릿 움직였고 항상 소탈한 차림새였지만 판 두스뷔르흐는 정반대였다. 판 두스뷔르흐는 예술과 창의력에 새로운 방식으로 접근하고자 했는데, 거기에 외롭고, 가난하고, 옷차림이 형편없는 예술가가 얼음장 같은 아틀리에에서 끼니조차 잇지 못하는 낭만적이고 보헤미안적인 광경이 들어설 자리는 없었다. 판 두스뷔르흐가 구상하는 새로운 예술은 신기술과 과학을 결합한 것으로, 먼지 하나 없는 사무실에서 양복과 넥타이를 갖춰입은 사람들이 만들어내는 것이었다.

판 두스뷔르흐는 1920년에 이미 「X-이미지」라는 시를 사용하여 과학을 자신의 예술에 도입했으며, 여기서 "X"는 "엑스선"과 방정식에서 미지수를 나타내는 "X"의 이중적인 뜻을 가지고 있었다. 리시츠키는 그에게 상대성과 사차원의 공간-시간 개념을 소개해주었다. 이것이 그에게 몬드리안의 예술 스타일을 현대적 감각으로 변화시킬 소재를 제공해주었다. 판 두스뷔르흐는 암스테르담에 세워질 대학에 타틀린을 묘사한 리시

츠키의 콜라주와 비슷한 느낌의, 민코프스키의 공간-시간 다이어그램을 본뜬 스타일로 설계한 천장과 벽을 포함한 건축계획을 제안하기도 했다. 이러한 구상은 실제로 1923년에 세워진 암스테르담 대학의 최종 설계에 영향을 미쳤다.

1930년대에는 비구상예술과 구상예술의 주창자들 사이에 "상대적"이라는 용어를 둘러싸고 첨예한 논쟁이 벌어졌다. 몬드리안은 "상대적"이라는 용어에 대해 이렇게 썼다. "'구상'과 '비구상'의 정의는 어디까지나 대략적이고 상대적일 뿐이라는 사실을 지적할 필요가 있다. 왜냐하면 모든 사물의 형태, 심지어 선 하나까지도 특정한 형태이기 때문이다. 철저하게 중립인 형태란 존재하지 않는다. 분명 모든 것은 상대적이기 마련이지만, 우리가 다루고 있는 개념을 설명하기 위해서는 어떻게든 말로 표현해야 하기 때문에 이러한 용어들을 계속 사용할 수밖에 없다." "상대적"이라는 용어가 상대성이론에서의 엄격한 사용 예에서 벗어나 그 자체로 생명력을 얻은 것이다. 몬드리안은 진정한 추상예술이 존재할 수 있는가라는 의문을 제기하고 있었다.

낯선 세계 [1930~1950]

1차대전이 끝난 후에는 광란의 20년대[*]가 펼쳐졌다. 그러나 영국에서는 산업이 위축되었고 독일은 걷잡을 수 없는 인플레이션으로 신음하고 있었으며 1929년의 주가 대폭락이 코앞까지 다가와 있었다.

그즈음, 예술가들은 현실에 대한 집착에서 완전히 벗어나 철저하게 추상적인 작품을 만들어내고 있었다. 그러나 과학자들은 여전히 우리가 실

● 활기와 자신감에 넘치고 예술과 문화가 발전하던 1920년대.

제로 목격할 수 있는 현상에서 추출할 수 있는 어느 정도의 시각적 이미지를 유지하려고 하거나, 아예 아무것도 표현하지 않는 편을 택했다. 이들은 구상과 추상 사이에서 갈등하고 있었던 것이다. 설상가상으로 1924년이 되자 1913년에 발표되었던 보어의 이론으로는 그동안 축적된 수많은 원자 관련 데이터를 모두 설명할 수 없다는 사실이 분명해졌다. 이제는 누가 보아도 실제로 원자가 아주 작은 태양계처럼 행동하지 않는다는 것을 알 수 있었다. 오스트리아의 물리학자 볼프강 파울리는 이를 간결한 말로 표현했다. "원자를 우리의 선입견에 끼워 맞추려 할 것이 아니라 경험에 맞게 우리의 개념을 수정해야 한다." 과학자들이 시대에 뒤떨어진 원자이론을 고수할 것이 아니라 실제 상황을 있는 그대로 이해하려는 마음을 가지고, 구체球體들의 음악에 공감하며 자연의 소리에 귀기울여야 한다는 의미였다.

마침내 돌파구를 방법을 찾아낸 사람은 독일 물리학자이자 훗날 독일의 원자폭탄 프로젝트에 참여하게 되는 베르너 하이젠베르크였다. 하이젠베르크는 "금발의 짧은 머리에 맑고 푸른 눈, 매력적인 표정의 소박한 농장 일꾼" 같은 외모를 지니고 있었다. 그는 열여덟 살이었던 1919년, 뮌헨 대학의 옥상에 누워 플라톤의 『티마이오스』를 읽다가 처음으로 원자물리학을 접하게 되었다. 하이젠베르크는 불만을 품은 참전용사들로 구성된 강경 보수단체인 자유군단에서 보초근무를 서는 중이었다. 독일과 오스트리아에서는 공산주의자들의 반란이 진행되고 있었고 정치적 혼란이 계속됐다.

하이젠베르크는 플라톤이 원자를 기하학적 입체로 묘사했다는 사실에 깊은 인상을 받았다. 물론 이것이 상상의 산물이었음은 알고 있었지만, 고대 그리스의 철학자가 심지어 가장 가능성이 낮은 경우의 수까지 고려할 준비가 되어 있었다는 사실에 감탄했다. 어쩌면 자신도 그렇게 할 수

있을지 모른다. 1년 뒤, 하이젠베르크는 정식으로 대학에 입학했고 얼마 지나지 않아 물리학 분야에서 이름을 떨치기 시작했다.

그는 처음에 보어의 원자이론을 어떻게든 재편해보려고 했으나 결국에는 막다른 골목에 다다르고 말았다. 그후 건초열 때문에 꽃가루가 없는 북해의 작은 군도 헬리골랜드에서 요양을 하던 1925년 5월에 갑자기 모든 것이 맞아떨어지기 시작했다. 당시에 대해 그는 이렇게 적었다. "원자현상이라는 표면을 통해 낯설고도 아름다운 내부를 들여다보고 있는 것 같은 느낌이었고, 아찔한 기분마저 들었다." 바로 그때, 그곳에서 하이젠베르크는 원자물리학을 다시 썼다. 물리학자들은 그의 이론에 '양자역학'이라는 이름을 붙였다.

양자역학은 보어의 이론으로 설명할 수 없는 많은 문제를 해결해주었지만, 그럼에도 물리학자들은 시각화할 수 없다는 이유 때문에 이를 선뜻 수긍하지 못했다. 양자역학에서 채택한 수학은 생소했고 적용하기도 어려웠다. 마치 무한대를 시각화하는 것과 같았다. 그러나 하이젠베르크에게는 이것이 전혀 문제가 되지 않았다. 혼란만 야기했던 태양계 모형처럼 구시대적인 시각적 이미지에서 자신의 이론이 벗어나 있다는 의미였기 때문이다.

양자역학에서는 전자를 보이지 않는 입자로 취급했다. 그러나 아인슈타인이 빛은 파동인 동시에 입자일 수 있음을 보여준 것과 마찬가지로, 그보다 1년 전인 1924년에 프랑스의 물리학자 루이 드브로이는 전자가 입자인 동시에 파동일 수도 있다는 설득력 있는 주장을 내놓은 바 있었다.

1925년 말에 쾌활한 오스트리아의 물리학자 에르빈 슈뢰딩거는 정부와 함께 몰래 주말에 스키를 즐기다가 문득 깨달음을 얻었다. 그는 방정식을 만들고 그것을 바탕으로 하여 전자는 핵을 둘러싼 파동이라는 것을 골자로 하는 새로운 원자물리학을 내놓았다. 그다음에는 이전에 하이

젠베르크의 양자역학을 바탕으로 하던 몇 가지 계산에 자신의 이론을 적용하여 훨씬 간단하고 직접적으로 결괏값을 얻어냈다. 그의 이론은 파동이라는 고전물리학의 시각적 이미지를 채택했으며 모든 물리학자들에게 익숙한 수학, 즉 미분방정식(이 경우, 본인이 직접 고안한 슈뢰딩거방정식)을 사용했다.

슈뢰딩거는 하이젠베르크의 양자역학과는 전혀 다른 원자이론을 내놓고 싶어했다. "[전자가 파동이라는 드브로이의 주장에] 영감을 받은 나는 너무나 어렵고 시각적인 요소가 부족한 [양자역학에] 진저리까지는 아니지만 좌절감을 느끼지 않을 수 없었다." 슈뢰딩거가 입자가 아닌 파동을 선택한 것은 심미적인 선택이었으며, 하이젠베르크가 파동이 아닌 입자를 선택한 것도 마찬가지로 심미성을 따른 것이었다. 슈뢰딩거의 파동역학은 물리학계에 큰 반향을 일으켰으며 하루아침에 원자물리학은 다시 구상 쪽으로 기울어졌다.

하이젠베르크는 화가 머리끝까지 치솟았다. "슈뢰딩거 이론의 물리학적 부분을 자세히 뜯어보면 볼수록 역겨운 구역질이 난다. 자신의 이론은 시각화가 가능하다는 슈뢰딩거의 주장은 헛소리다." 하이젠베르크는 물리학자들 중에서도 가장 예리하고 비판적인 볼프강 파울리에게 이런 글을 썼다. 이로써 하이젠베르크가 말하는 소위 파동과 입자 사이의 전쟁이 시작되었다.

1927년에 보어는 이 복잡한 문제를 해결하기 위해 첫걸음을 내디뎠다. 그는 해답을 구하기 위해 덴마크 철학과 동양사상을 두루 섭렵하면서도, 시간의 상대성 때문에 빛의 빠른 속도와 관련하여 직관에 어긋나는 현상이 나타난다는 사실을 잊지 않았다. 보어가 보기에 이 문제의 핵심은 원자의 세계가 플랑크상수인 6.6×10^{-34}이라는 상상할 수 없을 정도로 작은 단위를 사용하여 측정할 만큼 너무나도 미세하다는 데 있었다. (반대

로 빛의 속도와 광활한 우주를 측정하기 위해 사용되는 상대성의 단위는 어마어마한 광속, 즉 3.0×10^8 을 기준으로 한다.)

보어는 두 사람의 양자이론, 즉 하이젠베르크(양자역학)와 슈뢰딩거(파동역학)는 각각 실제 세계의 절반씩만 고려했다고 주장했다. 원자의 모호한 세계를 완전히 이해하려면 파동이라는 존재 형태와 입자라는 존재 형태가 모두 필요했다. 보어는 전자가 파동인 동시에 입자라는 대칭론을 채택해야 한다고 주장했다. 전자의 파동성과 입자성은 마치 음양처럼 서로 보완하는 관계지만, 그와 동시에 상호 배타적이기 때문에 하나의 실험에서는 오직 둘 중 한쪽만 '관찰'할 수 있다. 다른 말로 하면 원자를 아무리 살펴보아도 파동이든 입자든 눈에 보이는 그대로 한 가지 성질일 뿐, 두 가지 성질을 동시에 볼 수는 없다는 의미다. 보어는 이 새로운 관점을 '상보성'이라고 불렀다.

보어는 폭넓은 독서를 했고 다방면으로 박식했으며 과학을 벗어나 예술에까지 흥미를 가지고 있었다. 그는 특히 큐비즘에 큰 관심을 가지고 있었던 것으로 보이는데, 이는 원하는 대로 마음껏 서재를 꾸미도록 칼스버그 재단의 지원을 받았을 때 퓌토그룹의 멤버인 장 메챙제의 그림을 선택했다는 사실로도 증명된다. 큐비즘은 사실 상보성이라는 강력한 개념의 뿌리이기도 했다.

아마도 보어는 「큐비즘에 대하여」라는 메챙제와 글레이즈의 선언문을 읽었을 것이다. 이 선언문은 관찰자가 "연속적인 모습을 포착하기 위해 사물 주위를 움직이는" 것처럼 장면을 묘사하는 것이 큐비즘이라고 쓰여 있었다. 보어가 메챙제의 그림에서 가장 깊은 인상을 받은 것이 바로 이 부분이었다. 덴마크의 화가이자 보어의 친구였던 모겐스 안데르손은 보어가 "예술은 이러이러해야 한다는 선입견 때문에 작품에서 아무것도 보지 못하는 관객에게 생각할 거리를 던져주는 작품"을 좋아했다고 회상했

다. 상보성이라는 보어의 아이디어는 원자의 세계에 대한 새로운 화두를 제시했는데, 이는 여러 가지 시점을 보여줌으로써 인식 이면의 세계, 즉 인식을 넘어선 세계를 엿볼 수 있는 방법을 제시하는 큐비즘의 표현형식과 놀랄 만큼 닮아 있었다.

하이젠베르크는 1932년에 핵물리학 연구를 실시하면서 계속해서 원자의 세계를 시각적으로 제대로 표현하려 애썼지만 쉽지 않았다. 그러나 그는 한 가지 중요한 제안을 내놓았는데, 바로 양자이론의 수학적 계산에 따라 적합한 이미지를 결정하자는 것이었다.

1921년에 프랑스의 작가 앙드레 브르통은 아인슈타인이 쓴 대중서 『상대성─특수 및 일반이론』의 번역본을 읽었다. 당시 스물다섯 살이었던 브르통은 이 책을 읽고 상상의 나래를 펴기 시작했다. "아인슈타인은 '두 사건을 공간의 같은 지점에 놓을 수 있는 경우에만 하나의 사건이 다른 한 사건의 원인이 될 수 있다'고 말했다. (…) 내가 특정한 고도에서 기분이 좋다고 가정해보자. 더 높은 곳에 가면 어떤 감정이 들까?" 그는 높은 고도에 있는 시계가 낮은 고도에 있는 시계보다 느리게 움직인다는 상대성이론을 응용하여 감정과 마음의 상태를 들여다보려 했다.

브르통과 그의 측근들은 프로이트의 정신분석과 자동법●을 사용해 무의식의 세계로 들어가 마음의 상태를 연구하고자 했다. 이들은 생각을 검열하지 않고 즉흥적으로 내뱉기 때문에 자연스레 무의식이 드러나는 자동기술법을 실험하기 시작했다. 브르통은 이 새롭게 등장하는 운동과 자신이 예술 및 문학 작품에서 채택한 시적인 접근방식을 표현하기 위해

● automatism, 이성이나 기존의 미학을 배제하고 무의식세계에서 생긴 이미지를 그대로 기록하는 것.

1917년에 만들어진 "초현실주의"라는 용어를 도입했다. 이는 마법과도 같은 단어였다.

다다이즘의 혼돈과 구습 타파주의와는 달리, 브르통은 초현실주의를 건설적인 것이라 여겼다. 하지만 피카소의 생각은 달랐다. "초현실주의자들은 내가 그 단어를 만들어냈을 때 의도했던 것을 결코 이해하지 못했다." (사실 이 단어를 만들어낸 사람은 아폴리네르였다.) "현실보다도 더 현실 같은 것, 실제보다 더 심오하고 진짜 같은 유사품, 그것이 초현실이다."

피카소는 자동법으로 제작한 글과 그림을 하찮다고 여겼다. 그는 가끔씩 초현실주의적인 효과를 사용하기는 했지만 초현실주의 화가로 분류되는 것을 끔찍하게 싫어했다. 그러나 1920년대와 1930년대 전반에 걸쳐 브르통과는 친밀한 관계를 유지했다. 비록 브르통 본인이 생각하는 것처럼 그를 하나의 예술운동을 이끄는 권위 있는 리더로 진지하게 받아들이지는 않았지만 말이다. 피카소는 항상 브르통이 이상한 사람이라고 말하고 다녔으며, 피카소가 구입했던 브르통의 편지 몇 통은 이를 증명해주었다. 피카소는 브르통이 자신의 정부에게 보냈던 그 편지들을 친구에게 보여주고 그중 하나에 있는 얼룩을 가리키며 이렇게 물었다. "이게 뭐라고 생각해?" "염산 아닌가?" 친구가 대답했다. "아니야, 정액이라네." 피카소가 말했다. "브르통이 이렇다니까. 괴상한 친구야."

하지만 피카소는 초현실주의의 한 가지 측면에는 동의했다. 그의 작품을 거래하는 미술상이자 친구이기도 했던 다니엘 헨리 칸바일러에게 이렇게 말했다. "초현실주의자들이 옳았어. 현실은 사물 그 자체 이상을 의미하지. 나는 언제나 사물의 극대화된 현실을 추구해왔어." 실제로 피카소는 초현실주의가 등장하기 15년 전에 완성된 〈아비뇽의 여인들〉에서 이미 그 점을 보여주었다.

초현실주의자들을 매료시킨 것은 양자이론이 아니라 상대성이론이었

다. 1920년대와 1930년대에는 아직 일반인들이 읽을 만한 양자이론 대중서가 없었기 때문이다. 한편 상대성이론에 대한 에딩턴의 책은 난해한 과학이론을 "소네트의 제곱근을 계산할 수 없듯이, 인간의 성격도 기호로 측정할 수 없다"와 같이 시적이고 통찰력 있게 설명함으로써 초현실주의자들의 마음을 빼앗아버렸다. 심지어 초현실주의자들에게도 이것은 초현실적이었다.

아인슈타인은 1923년에 스페인을 방문했고 그가 쓴 책의 번역본이 그곳에서 출판되었다. 호세 오르테가 이 가세트는 아인슈타인이 마드리드에서 한 강의를 담은 책의 서문에서 상대성이론을 서구 사상의 역사에 빗대어 소개했으며, 프로이트의 저서들도 스페인어로 번역했다. 아인슈타인과 프로이트는 젊은 스페인 화가 살바도르 달리에게 큰 영향을 미쳤다.

"나와 광인의 차이는 바로 내가 미치지 않았다는 점이다." 달리의 유명한 말이다.

달리는 이렇게 적었다. "시적인 사고를 새롭게 기하학적으로 표현하려면 자연에 대한 시각 교정과 함께 아인슈타인 물리학이 모든 측정의 기반으로 삼았던 형식을 수용해야 한다." 달리는 너무나 정교하게 표현하여 이 세상 것 같지 않은 대상과 형태를 무기력하고, 관능적이고, 우울하고, 병적인 분위기가 물씬 풍기는 상상 속 세계에 배치했다. 달리가 가장 흥미를 느꼈던 것은 정신분석을 통해 접근할 수 있었던 상대성의 심리학적 측면이었다.

달리는 각각 다른 시간을 가리키며 녹아 흘러내리는 시계들을 여기저기에 배치한 1931년의 작품 〈기억의 지속〉을 통해 이를 표현했다. 그는 이 작품을 "아인슈타인의 시간-공간이라는 충격적이고 엄청난 질문을 부드럽고, 화려하고, 외로운, 편집광적이고 비평적인 시간과 공간의 카망베르 치즈"라고 묘사했는데, 이는 상대성과 정신분석(그리고 음식)을 혼합

한 전형적인 달리식 표현이다. 여기서 "편집광적이고 비평적"이라는 말은 물리적 세계를 확대하면서 동시에 여러 시점을 포착한다는 초현실주의적 목표를 의미했다. 피카소는 이를 극대화된 현실이라고 불렀으며 〈아비뇽의 여인들〉을 그렸을 때 그 역시 이 점을 추구하고 있었다.

예술의 대칭, 물리학의 대칭

"나는 음전하를 띤 양성자가 존재할 수도 있다고 생각한다. 아직 확고한 이론은 아니지만 양전하와 음전하 사이에 완전하고도 완벽한 대칭이 있기 때문이며, 이러한 대칭이 자연의 근본 섭리라면 어떤 종류의 입자든 전하의 부호를 거꾸로 만드는 것도 가능할 것이다." 영국의 물리학자 폴 디랙은 1933년에 노벨상을 받았을 때 이렇게 말했다.

디랙의 가장 큰 업적은 모든 입자가 질량은 같지만 부호가 반대인 반입자反粒子라는 짝을 가지고 있으며, 이 두 개가 접촉하게 되면 눈부신 섬광과 함께 소멸되리라고 예측한 것이다. 디랙은 자신이 발견한 디랙방정식을 통해 이 놀라운 결론을 도출해냈다. 그가 서른한 살의 나이로 노벨상을 수상하기 1년 전에 전자의 반입자가 실험실에서 실제로 발견된 바 있었다. 디랙이 말했듯이 단순히 그럴 수밖에 없었던 것이다. 아인슈타인도 에딩턴이 1919년에 프린시페 군도까지 가서 대대적인 실험을 실시한 끝에 일반상대성이론을 증명했다는 소식을 듣고는 디랙처럼 당연하다는 반응을 보였다. "나는 이론이 옳다는 것을 알고 있었다. [만약 결과가 다르게 나왔다면] 그야말로 유감스럽기 짝이 없었을 것이다. 내 이론은 옳다."

그보다 400년 전, 천문학자이자 신비주의자인 요하네스 케플러는 "구체의 조화"에 대해 글을 쓴 바 있다. 그리고 1904년에는 푸앵카레가 "화

가가 작품의 완성도를 높이고 개성과 생명을 불어넣기 위해 모델의 여러 특징들을 취사선택하는 것처럼 (…) 과학자들도 이 특별한 아름다움, 우주의 조화성을 탐구하기 위해 노력한다"라고 적었다. "과학자는 유용하기 때문에 자연을 연구하는 것이 아니다. 그보다는 자연에서 즐거움을 찾기 때문이다. 그리고 자연이 즐거움을 주는 이유는 자연이 아름답기 때문이다." 1905년에 발표한 상대성이론에 대한 논문에서 아인슈타인은 과학자들이 자연의 대칭성을 밝히는 이론을 탐구해야 한다고 촉구했다. 20세기의 과학자들이 이 주제를 계속 탐구해나간 것도 이 때문이었다.

예술가들은 대칭을 아름다움으로 정의하는 경우가 드물었지만 과학자들은 달랐다. 과학에서 방정식은 대칭을 의미했고 그 구성요소 중 일부가 변경되더라도 방정식이 변하지 않고 유지될 때 아름답다고 간주했다. 예를 들어 방정식의 좌변과 우변을 서로 바꾸어놓으면 거울에 비친 것 같은 대칭방정식이 된다. 아인슈타인이 상대성이론에서 규정한 것처럼 공간과 시간 좌표가 변경되더라도 방정식의 형태가 변하지 않는 것을 주대칭主對稱이라고 한다. 이러한 방정식은 우주 전체에 통용되며, 지구에 있는 실험실이든, 4조 8000억 킬로미터 떨어진 행성계에 위치한 실험실이든 관계없이 동등하게 적용된다.

반면 예술에서의 대칭은 캔버스나 조각의 여러 다른 요소가 서로 균형을 이루고 있어 눈에 아름답게 보이는 것을 의미한다. 예술가들은 오래전부터 비대칭을 활용하는 방법을 이해하고 있었다. 예를 들어 피카소의 〈세 명의 음악가〉는 대칭의 모든 규칙을 파괴했기 때문에 더욱 눈길을 끄는 작품이 되었다.

초현실주의자들이 양자물리학을 발견하다

1930년대에 들어서자 양자역학 대중서가 등장하기 시작했다. 초현실주의 예술가들은 프랑스 철학자 가스통 바슐라르가 쓴 『새로운 과학 정신』이라는 책에 특히 많은 영향을 받았다. 흰 수염을 길게 늘어뜨리고 빗질도 하지 않은 머리에 차림새를 전혀 개의치 않는 바슐라르는 현자의 모습 그 자체였다. 원래 물리학과 화학을 공부했던 그는 과학철학이 자신의 진정한 소명이라고 판단하여 문학과 정신분석학 이론을 이 분야에 도입했다.

바슐라르는 『새로운 과학 정신』에서 양자이론의 발전 때문에 "우리는 도발적인 딜레마에 처하게 되었다"고 적었다. "현대의 물리학자는 구체적인 지식과 실질적인 활동을 통해 얻은 이성적인 습관이 사고에 치명적인 장애가 되므로, 발견의 자유를 추구하기 위해서는 반드시 이러한 이성적 습관을 억눌러야 한다는 사실을 심리적으로 알고 있기 때문"에 이것이 정신분석의 영역이라는 주장이었다. 그는 논리적 사고 때문에 생기는 한계를 배제하기 위해 상상력을 검토해본다는 의미로 "정신분석"이라는 용어를 사용했다.

브르통은 바슐라르의 저서를 읽고 "현대과학 및 예술적 사고는 우리에게 일한 구조를 제시한다"는 결론을 내렸다. 뿐만 아니라 초현실주의에 의거하여 "오늘날, 이성은 심지어 비이성까지 지속적으로 동화시키고자 한다"는 주장을 펴기도 했다.

사물을 변경할 수 있는 예술가의 자유를 놀라운 방식으로 활용한 사람은 미국의 예술가 만 레이였다. 물결치듯 유동적인 형태로 구성된 그의 사진은 인식의 세계에서 차용한 이미지를 자유롭게 다루는 초현실주의적 스타일을 화려하게 보여주었는데, 연인 몽파르나스 키키의 등을 바이올린으로 변신시킨 〈앵그르의 바이올린〉이나 수학방정식을 표현한 입체

조형물을 담아낸 〈수학적 개체〉라는 일련의 사진작품들을 그 대표적 작품으로 꼽을 수 있다. 레이의 작품은 특히 막스 에른스트와 헨리 무어에게 깊은 영향을 미쳤다.

바슐라르가 양자이론에 대한 도발적인 에세이를 내놓을 즈음, 전자는 빛과 마찬가지로 파동과 입자의 특징을 한꺼번에 가지고 있다는 사실을 발견한 프랑스의 물리학자 루이 드브로이도 이러한 이론을 바탕으로 한 글을 쓰기 시작했다. 보어나 하이젠베르크와는 달리 드브로이는 원자 세계에서 우리가 일상적으로 보는 현상에서 추상화된 원자세계의 이미지를 끊임없이 추구했다. 그러나 강압적이고 만만치 않은 적수였던 보어, 하이젠베르크, 특히 파울리가 너무나 맹렬한 비판을 퍼붓는 바람에 온순한 성격이었던 드브로이는 입을 다물고 말았다. 그는 1958년에 파울리가 세상을 떠날 때까지 다시는 자신의 견해를 주장하지 않았다. 그럼에도 초현실주의자들은 파동-입자의 이원성과 직관에 어긋나는 모호성에 매료되었으며 드브로이가 쓴 글을 열심히 읽었다.

1935년에 유력한 프랑스의 예술품 수집가이자 작가, 『카이에 다르 Cahiers d'Art』라는 잡지의 창간자인 크리스티앙 제르보는 양자물리학을 예술에 도입할 시기가 왔다고 주장했다. 칠레 출신의 로베르토 마타와 오스트리아 출신의 볼프강 팔렌을 비롯한 젊은 초현실주의자들이 그의 주장을 따랐고, 팔렌은 1940년대에 최신 양자이론을 수용하지 않는다는 바로 그 이유 때문에 초현실주의와 인연을 끊기도 했다. 이러한 예술가들은 새로운 물리학에서 제시하는 새로운 이미지를 찾아다니며, 부분적으로는 프로이트의 정신분석에 기반을 두고 있었지만 칸딘스키만큼 추상적인 것을 추구하지는 않았다. 이들은 양자물리학을 통해 정신분석에서의 갈등(이드/자아/초자아)뿐만 아니라 물리학에서의 갈등(파동 대 입자)도 담아내고자 했다.

마타는 까다로운 사람으로 악명이 높았지만, 초현실주의의 이상에는 충실했다. 그는 강경하게 정치적 견해를 표명했기 때문에 스페인의 프랑코와 칠레의 피노체트의 살생부에 오르기도 했다. 미국의 추상적 표현주의 화가 로버트 머더웰은 마타의 예술에 깊은 영향을 받았다. 머더웰은 이렇게 회상했다. "마타는 초현실주의자들을 당대의 현실에 타협하지 않는, 머리가 희끗한 중년의 모습으로 보여주고 싶어했습니다."

마타가 제작한 이미지, 선, 곡선은 만 레이의 수학적 조형물 사진들과 비슷했지만 다양한 색이 추가되어 있었다. 뒤샹은 마타의 작품세계를 다음과 같이 표현했다. "마타가 초현실주의 회화에 최초로 기여했고, 가장 중요한 기여를 한 부분은 그때까지 예술 분야에서 탐구되지 않았던 우주의 영역을 발견한 것이다."

팔렌은 마타보다 초현실주의에 대해 비판적이었다. "나는 우리가 예술의 새로운 화두뿐만 아니라 물리학의 새로운 화두를 바탕으로 현실의 잠재적 개념을 도출해야 한다고 생각한다." 초현실주의가 이러한 작업에 적합하지 않은 이유는 "과학을 시로 만들려고 하기 때문이며, 이렇게 하면 결국 신비주의로 이어지기 때문"이다. 팔렌은 마타와는 달리 드브로이가 묘사했던 것과 비슷한, 보다 구체적인 이미지를 찾고 있었다.

팔렌 역시 마타처럼 예술가인 동시에 사상가였다. 그는 파동-입자 이원성을 표현하는 까다로운 문제에 정면으로 도전하기로 마음먹었다. 그는 몬드리안이 그랬던 것처럼 과학이 예술에 영향을 미쳐야 하며, 예술가와 과학자가 힘을 합쳐 새로운 세계관을 추구해야 한다는 주장의 대변인처럼 보이고 싶어했다. 그러나 파동-입자 이원성에 대한 그의 묘사, 특히 빙빙 도는 소용돌이를 동원한 부분은 안타깝게도 그다지 인상적이지 못했다.

달리는 다음과 같은 글로 당시의 분위기를 전했다.

초현실주의를 추구하던 시기에 나는 놀라운 세계이자 내 아버지 프로이트의 세계인 내면의 세계를 도상으로 표현하고자 했다. 그리고 그렇게 하는 데 성공했다.

오늘날에는 외부 세계, 즉 물리학의 세계가 심리학의 세계를 초월했다. 현재 나의 아버지는 하이젠베르크 박사다.

나는 파이중간자와 가장 흐물거리고 변화무쌍한 중성미자로 천사의 아름다움과 현실의 아름다움을 그리고자 한다.

달리는 확률의 개념과 하이젠베르크의 불확정성의 원리와 같은 공리를 다루고 있는 양자역학이 모든 과정은 연속적으로 발전하며 이를 무한한 정확성으로 표현할 수 있다고 주장하는 고전적인 우주론을 철저하게 무너뜨렸음을 알게 되었다. 그러나 자신의 생각을 캔버스에 옮긴 것은 일본에 원자폭탄이 투하된 1945년이 되어서였다. 달리는 〈기억의 지속의 해체〉에서 산산이 부서진 우주의 극적인 이미지를 표현해냈다.

달리는 처음부터 브르통을 독단적인 멍청이라고 생각하던 이단아였다. 달리는 공산주의 대신 파시즘을 지지했고, 추상보다는 구상을 선택했으며, 히로시마에 투하된 원자폭탄과 핵에너지가 약속하는 밝은 미래를 찬양했다. 그는 브르통과 그의 강한 좌파적 신념을 한계까지 내몰았다. 마침내 1952년에 브르통은 달리를 초현실주의운동에서 내쫓아버렸다. 그러나 그즈음에는 이미 초현실주의가 수명을 다해가고 있었고 브르통 역시 패배를 인정할 날이 얼마 남지 않은 상태였다.

보이지 않는 것을 보이게 하다

1932년에 물리학자들은 핵의 안쪽에 전혀 전하를 띠지 않는 미지의

입자가 존재한다는 사실을 깨닫게 되었다. 그들은 이 입자에 중성자라는 이름을 붙였다.

영감을 받아 상상의 나래를 펼치며 하이젠베르크는 중성자가 전자와 양성자로 구성되어 있을지도 모른다고 생각했다. 핵 안에서 중성자는 구성요소인 양성자와 전자로 분리될 수 있다. 전자가 핵 내부에 있는 다른 양성자 쪽으로 이동하여 합쳐지면 새로운 중성자가 만들어진다. 이런 "교환" 과정에서 "이동하는" 전자는 인력을 "전달"하게 되며, 그 덕분에 핵이 안정성을 유지할 수 있다는 논리였다.

머지않아 중성자는 전자와 양성자로 구성되어 있지 않다는 사실이 분명히 밝혀졌지만, 그럼에도 일종의 교환과정을 고안해내야 했다. 궁리 끝에 고안해낸, 두 개의 입자가 다른 종류의 미립자를 교환하면서 서로 상호작용하는 이미지는 전반적인 개념을 이해하는 데 크게 도움이 되었다. 이 예상치 못한 쾌거는 하이젠베르크가 원자 영역을 나타내는 적절한 이미지를 찾기 위해 제시한 방법과 정확히 일치했다. 당시 하이젠베르크는 양자이론의 방정식에 따라 이미지를 만들어내자고 주장했던 것이다. 또한 이미 2000년 전에 플라톤 역시 일상의 흔한 이미지로 표현할 수 없는 영역을 어떻게든 나타내기 위해서는 과학자들이 수학을 지침으로 삼아야 한다고 제안한 바 있었다.

마침내 1949년에 미국의 물리학자 리처드 파인먼이 원자 세계의 올바른 이미지, 즉 '파인먼 다이어그램'을 내놓았다. 파인먼은 자신이 발견한 것을 "빈둥거리다 생각해낸 일종의 상상의 모형"이라고 표현했다. 이 다이어그램에서 파인먼은 하이젠베르크가 제안했던 대로 보어 원자모형의 상징인 태양계 이미지를 원자가 공간과 시간을 움직이는 모습이나 입자들이 다른 종류의 미립자를 교환하면서 서로 상호작용하는 양상을 나타내는 선으로 대체했다. 이 다이어그램은 어떻게 파장인 동시에 입자인 물

질이 서로 상호작용할 수 있는지를 시각적 형태를 통해 엿볼 수 있게 해 주었다. 파인먼이 채택한 시각적 형태는 "특정한 형태를 파괴하고 독립적인 선으로 구성된 상호적 형태로 이를 대체해야 한다"는 몬드리안의 주장과도 일맥상통하는 것으로 보인다.

예술과 물리학은 보이는 세계와 보이지 않는 세계를 모두 충실히 포용한다는 의미에서 거의 비슷한 시기에 같은 교차점에 도달했다. 하지만 몬드리안은 과학계의 동향에 꾸준한 관심을 가지고 있었다고 해도, 파인먼의 예술에 대한 관심은 클럽에서 봉춤을 추는 벌거벗은 여성을 스케치하는 수준을 벗어나지 못했으므로 그의 위대한 발견은 순전히 점점 추상화되어가는 소립자이론의 본질 덕분이라고 해야 할 것이다.

MONT- 02
MARTRE
IN 뉴욕의 몽마르트르
NEW
YORK

뉴욕의
몽마르트르

 놀라운 지적 활동이 처음 어디서 시작되었는지 실제로 지목할 수 있는 경우는 무척 드물다. 그러나 예술가와 과학자 사이의 최초의 협업은 그 출발점이 명확하다. 1960년대 초반, 남부 맨해튼의 4번가와 이스트 10번 거리 근처에 자리잡고 있으며 허름한 다세대 주택으로 가득차 황폐해 보이는 이스트 빌리지에서, 이들의 협업은 시작되었다. 이스트 빌리지는 피카소의 몽마르트르에 해당하는 곳이었다. 미술 평론가 해럴드 로젠버그는 이곳을 미국 추상미술의 요람이라고 불렀으며, 미국 추상미술을 "외국의 영향 없이 이곳에서 탄생한 최초의 미술"로 지칭하기도 했다. 잘 알려진 예술가들로는 드 쿠닝 부부(빌렘과 일레인), 마크 로스코, 조앤 미첼, 필립 거스턴, 로버트 머더웰, 안젤로 이폴리토 등이 있었다.
 이스트 10번 거리는 머지않아 실험적인 해프닝 퍼포먼스와 즉흥 재즈 연주회, 시 낭송회, 행위예술, 새롭게 등장하는 예술 스타일에서 철학

에 이르기까지 생각할 수 있는 모든 주제에 대한 토론이 펼쳐지는 새로운 보헤미아, 아방가르드의 중심지가 되었다. 가진 게 없어 잃을 것도 없는 새로운 예술가들이 작은 갤러리를 열었다. 이스트 10번 거리의 브라타 갤러리에서는 잭 케루악의 첫번째 시 낭송회가 열렸으며, 태너저 갤러리는 로버트 라우션버그와 재스퍼 존스의 작품을 전시하는 행운을 누리기도 했다.

이러한 모든 행사들이 거의 아무런 계획 없이 즉흥적으로 진행되었으며, 당시 뉴욕 사람들의 표현을 빌리자면 "근처에 있던" 사람들이나 이 쇠락한 지역의 매력에 이끌려 도시의 다른 지역에서 찾아온 사람들이 참여했다. 피카소 시대의 몽마르트르와 마찬가지로 이 지역은 빈민가나 다름없었기 때문에, 가난을 구경할 일이 아니라면 가까이조차 가지 않았던 곳이다. 그러나 이 마법 같은 지역에는 생각과 행동, 그리고 삶의 자유가 있었고, 이는 추상표현주의나 이에 대한 반작용으로 등장했으며 라우션버그와 존스로 대표되는 팝아트pop art 등의 새로운 미술운동이 탄생하기에 이상적인 환경이었다.

믿을 수 없겠지만 이 모든 일의 기폭제가 된 사람은 뉴저지주 머리힐에 있는 벨 전화연구소의 전기 기술자 빌리 클뤼버였다.

자유분방한 공학자: 빌리 클뤼버

1960년대 초반, 언뜻 어울리지 않아 보이는 두 남자가 쉐보레 컨버터블을 타고 뉴저지의 쓰레기 처리장을 돌아다니면서 쓰레기를 뒤지고 있었다. 두 명 다 삼십대 중반에 유럽 출신이었다. 한 명은 키가 크고 우울한 표정이 마치 실존주의자 알베르 카뮈를 연상시켰으며, 입술 사이에는 항상 담배가 물려 있었고 스위스 억양을 사용했다. 나머지 한 사람은 그

보다 키가 작고 더 깔끔한 차림에 강한 스웨덴 억양을 썼다. 두 사람은 낡은 금속, 자전거 부품, 유모차를 비롯한 폐품 조각들을 모았다. 나중에 이 쉐보레 자동차는 다시 맨해튼에 등장했고, 두 사람은 차에 가득 실은 폐품들을 (당시에는 낮았던) 뉴욕 현대미술관의 울타리 너머로 끌어올려 조각 정원에 설치했다.

이 두 사람이 한 작업의 결과는 말 그대로 뉴욕 예술계를 발칵 뒤집어놓은 폭탄 같았다. 끊임없이 변화하는 위대한 도시에 경의를 표한다는 의미의 〈뉴욕 예찬〉이라는 이 작품은 시간이 흐르면 무너져내리게 설계되어 있었고, 실제로 파괴되는 모습도 그야말로 장관이었다. 쓰레기를 뒤지던 2인조 중 한 명은 무정부주의자인 스위스의 예술가 장 팅겔리였다. 그와 힘을 합친 사람은 휴가를 낸 벨 전화연구소 소속 전기공학자 빌리 클뤼버였다. 도대체 이 자유분방한 공학자는 누구였을까?

카리스마가 넘치며 앞짱구에 머리가 슬슬 벗겨져가던 클뤼버는 1927년 11월 23일에 요한 빌헬름 클뤼버라는 이름으로 모나코에서 태어났다. 바이킹의 후손으로 스웨덴과 노르웨이 출신 부모에게서 태어난 클뤼버는 스톡홀름에서 자랐고 1951년에 왕립 공과대학을 졸업했다. 그는 전기공학과 스웨덴 아방가르드 영화라는 두 가지 분야에 열정을 가지고 있었다. 사실 그는 스톡홀름 대학의 영화동호회 회장이기도 했다. 그는 논문 지도교수였던 노벨 물리학상 수상자 한네스 알벤을 설득하여 전자가 전기장과 자기장에서 어떻게 움직이는지 보여주는 애니메이션 영화를 제작함으로써 이 두 가지 주제를 결합한 졸업 논문을 내놓기도 했다. 마침 알벤은 이 현상의 전문가이기도 했다.

영화에 대한 클뤼버의 관심을 더욱 북돋아준 두 친구는 폰투스 홀텐과 클래스 올덴버그로, 두 사람 모두 나중에 성공적인 커리어를 갖게 된다. 홀텐은 1953년에 스톡홀름의 현대미술관에 합류했다. 7년 뒤, 그는 미술

관 관장이 되어 이곳을 세계적인 미술관으로 바꿔나갔다. 올덴버그는 전세계적으로 잘 알려진 조각가다.

대학을 졸업하고 얼마 되지 않아 클뤼버는 파리로 가서 제너럴일렉트릭의 자회사인 톰슨-휴스턴 전기회사에서 기술공학자로 일하기 시작했다. 그는 에펠탑의 안테나를 개선하거나 자크 쿠스토의 잠수용 카메라를 설계하는 프로젝트에 참여했다. 하지만 미국이 손짓하고 있었다. 그의 꿈은 벨 연구소에서 일하는 것이었다.

미국전신전화회사AT&T는 1925년에 발명과 발견의 메카를 만들겠다는 비전을 가지고 벨 전화연구소를 세웠다. 설립 초기였던 1927년에 물리학자 클린턴 데이비슨과 레스터 저머는 전자를 사용하여 수정의 구조를 탐구하는 프로젝트를 진행하는 도중에 데이터에서 이상한 점을 발견했다. 두 사람은 전자가 파동과 입자의 양쪽 성질을 모두 가지고 있다는 점을 실제로 입증했고, 데이비슨은 이 연구로 노벨상을 수상했다. 그후 1947년에 존 바딘, 월터 브래튼, 윌리엄 쇼클리가 고체 상태의 물질을 사용하여 강력한 증폭장비를 발명함으로써 번거롭고 깨지기 쉬운 유리 진공 튜브를 사용할 필요가 없어졌다. 이것이 바로 트랜지스터였으며 세 사람은 그 공로를 인정받아 1965년에 노벨상을 받았다. 1965년에 아노 펜지어스와 로버트 윌슨은 자신들이 점검하던 안테나에서 발생하는 노이즈 때문에 골머리를 앓았다. 노이즈는 사방팔방에서 들려오는 것 같았고 비둘기의 배설물을 포함하여 모든 문제 상황을 해결한 후에도 사라지지 않았다. 근처에 있는 프린스턴 대학의 천체물리학자들의 말에 따르면 이들이 발견한 것은 137억 년 전에 발생한 빅뱅의 메아리였다. 이들은 우리 우주가 생성되는 소리를 듣고 있었던 것이다. 다시 노벨상 수상 소식이 들려왔다. 클로드 섀넌은 벨 연구소에서 정보이론을 발견했으며, 외바퀴 자전거를 타고 연구소의 긴 복도를 지나가면서 공 세 개를 가지고 저

글링할 때 가장 영감이 잘 떠오른다고 했다. 역시 벨 연구소에서 일했던 켄 놀턴은 컴퓨터 아트의 선구자 중 한 명이었다. 트랜지스터와 섀넌의 연구를 제외하면 이러한 발견들은 모두 전화와는 아무런 관련이 없었다.

발견과 발명의 장이자 가장 높은 수준의 창조성을 양성하는 장소로서, 벨 연구소에는 위대한 진보에는 필연적으로 엄청난 실패가 따른다는 문화가 형성되어 있었다. 훗날 클뤼버는 실험에서 90퍼센트의 실패율을 보이지 않는 과학자는 벨 연구소에서 쓸모가 없었다고 지적했다. 이렇게 모험심이 강하고, 모든 것을 걸며, 무엇이든 허용되는 분위기는 그에게 큰 도움이 되었다.

1954년에 클뤼버는 당시 과학자들에게 가장 혁신적이고 흥미로운 직장 중 하나였던 벨 연구소에서 무척이나 일하고 싶어했으며 일자리를 얻을 수 있을 것이라고 확신했다. 그러나 매카시 청문회가 한창 진행되고 있었고 연구소의 외국인들은 보안상 위험인물로 취급하여 철저한 조사를 받았다. 그래서 클뤼버는 일단 남의 눈에 띄지 않기로 결심하고 캘리포니아대 버클리 캠퍼스의 전기공학 박사과정에 입학했다. 놀랍게도 그는 불과 2년 남짓한 시간에 박사학위를 마쳤으며, 연구 주제에는 이론과 실험이 모두 포함되어 있었다. 물론 그는 항상 공학의 이론적인 측면보다는 직접 실험을 하는 편을 선호한다고 말했지만 말이다.

그후에는 버클리에서 1년간 강의를 했다. 그즈음 이미 조지프 매카시가 완전히 영향력을 잃은 상태였고 클뤼버는 마침내 그토록 염원하던 벨 연구소에 입성할 수 있었다. 벨 연구소는 그처럼 지칠 줄 모르는 탐구심을 가진 사람에게 그야말로 안성맞춤의 터전이었다. 클뤼버는 소리 증폭장치와 레이저의 잠재적 활용방법에 대해 연구하기 시작했다.

그 당시 클뤼버의 오랜 친구인 폰투스 홀텐은 저명한 큐레이터가 되어 있었다. 클뤼버는 홀텐의 도움으로 클레멘트 그린버그나 해럴드 로젠버

그와 같은 이론가들이 드나드는 유명한 술집이나 커피점에서 꽤나 유명한 예술가들과 어울리며 이스트 빌리지의 예술계 인맥을 조금씩 넓혀갔다. 새로운 예술운동의 시작을 공표하며 누가 유명한 예술가인지 결정하는 이들 미술평론가들 곁에는 늘 아름다운 여자들이 있었다. 그러나 클뤼버는 단순히 이들과 어울리는 것 이상을 추구했다. 그는 예술가들과 손잡고 기술과 예술을 하나로 통합하여 두 영역 사이의 경계를 무너뜨리는 일에 관심이 있었다. 클뤼버가 이 일에 더욱 열정을 가지게 된 계기는 몇 년 전인 1959년에 큰 반향을 일으켰던 C. P. 스노의 리드 강연● '두 문화 two cultures'였다.

화학을 공부했던 스노는 대학을 무대로 한 추리소설로 명성을 얻은 소설가이기도 했으며, 몇 차례 고위 공직을 역임하기도 했다. 전쟁 후에는 영국의 미래를 진단하는 일에 나섰다. 스노는 영국의 미래가 과학과 기술에 달려 있다는 결론을 내렸으며, 과학과 기술이 희망과 진보를 제시하는 데 반해 인문학은 인류의 비극적인 상황으로 인해 깊은 곤경에 빠져 있다고 판단했다. 그러나 이 두 학문 영역은 서로에 대해 몰라도 너무 모르는 듯 보였다. 과학자와 공학자는 예술에 대해 형편없이 잘못된 정보를 가지고 있었고, 인문주의자(예술가 포함)는 과학에 대해 그보다 더 아는 것이 없었다. 특히 과학과 기술이 주도하는 전후戰後의 세계에서 이런 상황이 바람직할 리 없었다.

클뤼버의 유토피아적인 비전은 과학과 예술 사이의 경계를 없애는 것이었다. 그는 벨 연구소의 공학자라는 자신의 입지와 그동안 쌓은 예술계의 인맥을 활용하면 불가능한 일이 아니라고 생각했다. 공학자치고는 정말 독특한 사람이었다.

● Rede Lecture, 케임브리지 대학에서 열리는 저명한 연례 강연.

일단 예비 단계로, 그는 벨 연구소에 예술과 과학 동호회를 만든 다음 이를 통해 더 나은 공학자가 될 수 있다고 동료들을 설득했다. 안타깝게도 이 활동은 "아무런 결실을 맺지 못했다"고 그는 회고했다.

클뤼버가 이 일과 관련하여 결정적인 전환기를 맞게 된 것은 뉴욕 예술계에서 잘 알려진 인사였던 팅겔리를 만났을 때였다. 팅겔리의 전문 분야는 보통 쓰레기 처리장에서 모은 부품들로 만든 엔진으로 동력을 공급하는 기계적 장치였다. 팅겔리에게 회화란 화석이 되어버린 사물에 불과했다.

팅겔리는 뼛속까지 네오다다이스트*였다. 그는 1960년에 최신 프로젝트인 〈뉴욕 예찬〉을 제작하면서 소비지상주의, 물질주의, 자신이 보기에는 소유욕 때문에 미쳐가는 세계에 대한 환멸을 표현하고자 했다. 이것은 뻐꾸기시계로 대표되는 정밀한 스위스 기술에 대한 강한 반발이었다.

클뤼버는 마침 팅겔리의 가장 유명한 파괴행위가 될 〈뉴욕 예찬〉이 구상되기 시작할 즈음 프로젝트에 합류했다. 〈뉴욕 예찬〉은 미리 계획한 시간에 하나씩 저절로 파괴되는 작은 기계들을 모아 붙인 기이한 기계장치로, 이 작은 기계들은 제멋대로 굴러다니면서 뮤지컬 사운드트랙에 맞춰 불꽃과 연기를 뿜다가 마침내 완전히 폭발해버렸다. 클뤼버는 이 광경을 "기계의 자살이라는 장엄한 행위"라고 표현했다.

팅겔리가 골머리를 앓던 문제는 이 기계장치의 파괴를 시작할 타이머를 어떻게 설치할 것인가였다. 클뤼버는 그 방법을 알고 있었다. 게다가 자동차도 가지고 있었기 때문에 팅겔리의 추종자들 사이에서 눈에 띌 수 있었다. 클뤼버와 팅겔리는 교외의 쓰레기 처리장을 뒤지고 다녔고, 몇 년 후에 클뤼버는 "악취가 아예 옷에 배어버렸다. 아직도 냄새가 난다"라

● 반예술적 활동을 새로운 창조활동으로 추구하고자 했던 예술가들.

고 회상하기도 했다.

팅겔리는 클뤼버를 친구인 라우션버그에게 소개시켜주기도 했다. 클뤼버에겐 도무지 믿기지 않는 행운이었다. 뉴욕의 아방가르드 예술계에 입성하게 되었을 뿐만 아니라 세계적으로 유명한 예술가 두 명과 함께 작업까지 하게 되었으니 말이다. 본인 역시 거리와 쓰레기 처리장에서 찾아낸 부품으로 작품을 만들던 라우션버그도 팅겔리와 행보를 같이하기로 결정하여 세 사람은 함께 작업을 하게 되었다.

뉴욕 현대미술관의 조각 정원에서 자기파괴 퍼포먼스가 벌어질 3월 17일까지 모든 것이 준비되었다. 팅겔리의 작품에 가려 상대적으로 주목을 받지 못한 라우션버그의 작품 이름은 〈동전 발사기〉였다. 화약이 가득찬 상자에 열두 개의 1달러 은화가 장전되어 있는 형태로, 상자가 폭발하면서 마치 투석기처럼 은화를 관중들에게 날려보내도록 되어 있었다.

모든 준비가 끝났다. 27분짜리 이 행사를 직접 목격할 수 있는 것은 초대받은 세련된 관객들뿐이었다. 한 기자는 그 광경을 다음과 같이 표현했다.

자살의 교향곡을 연주하도록 설정된 이 예술적인 기계장치는 짧은 수명 동안 불빛을 번쩍이고, 종을 울리고, 자전거 부품으로 만든 기계 팔로 피아노를 연주하고, 자기 몸에 휘발유를 붓고, 스스로 불을 붙이고, 고약한 냄새가 나는 가스가 가득 들어 있는 병을 산산조각내고, 라디오를 켜고, 페인트가 담긴 캔을 둘둘 말린 두루마리에 쏟고, 은화를 던져대고, 지지대를 녹이고, 푹 주저앉아서 거의 무너질 지경이 되었다. 이 기계는 원래 미술관 웅덩이로 기어가 몸을 던지도록 되어 있었지만 그러지 않았다. (…) 이 작품은 모든 예술이 "영속적"이어야 한다는 믿음에 대한 직접적

이고도 유쾌한 도전이었다.

결국 사전 계획대로 진행된 것은 하나도 없었다. 여러 개의 타이머는 예정된 시간에 폭발되지 않았다. 퍼포먼스 진행 도중 정해진 시각에 터지도록 설정된 라우션버그의 장치는 전혀 다른 시각에 폭발했다.

뉴욕 저널 『아메리칸』은 "예술이 폭발했다"라는 헤드라인을 실었다. 불길을 잡기 위해 소방대까지 출동해야 했다. 관중들은 열광했다.

팅겔리는 동요하지 않았다. 클뤼버는 자기 본분을 다하고 있었다. 실수를 하는 것은 벨 연구소의 신조였다. 실수, 더 나아가서 예측 불가능성은 기술을 접목한 예술행위의 불가피한 일부분이 되었다. '예측 불가능한 일을 예측하라'는 이미 상투어가 되어버렸다.

〈뉴욕 예찬〉은 대부분 벨 연구소의 장비를 가지고 벨 연구소의 업무 시간을 이용하여 제작되었다. 작품이 공개된 다음날, 상사인 존 R. 피어스가 클뤼버의 사무실 문을 박차고 들어왔다. 클뤼버는 즉시 해고당할 것이라 생각했다. 하지만 피어스는 이렇게 따졌다. "왜 나는 안 초대한 거야?"

라우션버그는 자신의 예술을 한마디로 설명해달라는 요청을 받을 때마다 일상적인 사물을 사용하여 "예술과 삶 사이의 간극"을 메우는 작업이라고 즐겨 말했다. 그는 이러한 작품들을 "콤바인combines"이라고 불렀다. 라우션버그는 마르셀 뒤샹이 1917년에 발표한 전설적인 작품 〈샘〉에서 깊은 영감을 받았다. 사용하지 않는 소변기를 거꾸로 놓고 'R. Mutt'●라는 서명을 한 이 작품은 비합리적이고 일반적인 관행을 따르지 않는 예술운동으로 객체보다는 개념이나 아이디어를 중요시하여 예술의 판도를 완전히 바꿔버린 다다이즘의 선구적인 작품이자 전형이었다. 라우션버

● 뉴욕의 화장실 용품 제조업자 이름.

그는 보통 이른 아침에 폐품을 찾아 산책하는 것으로 하루를 시작했다. 그의 조수들은 고철을 찾기 위해 먼 동네까지 원정을 떠나는 일도 많았다.

라우션버그는 이렇게 현실과 유사한 것을 추구하며 우주를 탐구했다. 그러나 추상표현주의운동처럼 현실을 완전히 탈피하는 것은 그다지 선호하지 않았다. 그는 팝아트를 지지했는데, 팝아트는 예술의 체계에서 추상표현주의를 몰아내면서도 추상적인 의미를 잃지 않았다. 팝아트작품은 오직 기호를 통해서만 해석할 수 있으며, 기호학의 소재가 되기 때문이었다. 클뤼버와 함께한 작업은 기술을 활용하여 자신이 구상하는 것을 움직이는 작품의 형태로 구현할 가능성을 열어주었다. 라우션버그는 좀 더 나아가고 싶었다. "나는 벨 연구소의 물리학자인 빌리 클뤼버를 이곳과 스웨덴에서 만났다. 클뤼버는 기술의 가능성이 무한하다는 이야기를 했다. 물론 그의 말이 맞았다. 나는 보통 손으로 대부분의 작업을 하기 때문에 이를 바꾸는 것은 쉽지 않았다. 이제까지는 눈앞에 보이는 광경과 재료의 실제성에 의존해왔다. 그 대신 이론과 그 가능성을 추구하는 것은 마치 약속이라는 실체 없는 꽃다발을 건네받는 것과 같았다."

〈뉴욕 예찬〉이 공개된 며칠 후, 두 사람은 스페인 출신 예술가 안토니 타피에스의 전시회에서 마주쳤다. 탈맥락화를 추구하는 타피에스의 작품 성향은 라우션버그의 스타일과 유사했기 때문에 클뤼버가 관심을 가지고 전시회를 찾아간 것도 놀랄 일은 아니었다. 두 사람은 의기투합하여 함께 작업하기로 했다.

라우션버그는 보는 사람의 움직임, 주위 온도, 빛에 반응하여 상호작용을 하는 복잡한 작품을 머릿속에 그리고 있었다. 클뤼버는 당시의 기술이 아직 그 정도까지는 도달하지 않았다고 생각했다. 두 사람은 작품을 여러 부분으로 나누기로 했다. 몇 번이나 완전한 기술 시스템을 조립해놓고는

폐기하기를 반복했다. 3년 이상의 작업을 거친 끝에 최종 결과물이 완성되었다. 라우션버그는 이 작품을 〈신탁〉이라고 불렀다.

이 작품은 거리에서 찾아낸 재료로 만든 다섯 개의 조각으로 구성되어 있었다. 샤워기가 달린 간이욕조, 계단, 창틀, 자동차 문, 파이프를 아연도금한 철판으로 접합한 다음 아래에 바퀴를 달았다. 각 조각의 내부에는 AM 라디오가 들어 있었고, 그중 지휘본부의 역할을 하는 조각의 내부에는 이 라디오들을 제어하는 중앙장치가 들어 있었다. 라우션버그는 되도록이면 조각들을 전선으로 연결하지 않으려 했다. 바로 이 부분에서 전기공학이 중요한 역할을 했으며, 송신기, 수신기, 증폭기, 스피커 등이 혁신적으로 사용되었다. 클뤼버는 당시의 최첨단기술이었던 트랜지스터화 FM 무선 마이크를 사용하여 전자장치들을 제어하는 지휘본부를 설계했다. 라디오들은 끊임없이 주변의 방송 다섯 개를 전부 스캔하며 예측할 수 없는, 혼합된 소리를 만들어냈다. 당시의 광경에 대한 클뤼버의 말을 인용해보자면 그 결과물은 "때로는 시끄럽고, 때로는 조용하고, 때로는 또렷하고, 때로는 잡음이 가득했으며 끊임없이 변하는 음악, 말, 소음의 콜라주"로, 마치 이스트 사이드 남쪽을 걸어갈 때 주변 아파트 창문에서 흘러나오는 것처럼 무작위적인 소리였다. 이 작품은 다차원적이고 종합적인 사운드 아트의 복합체였다.

〈신전〉은 1965년 5월에 유행의 첨단을 달리던 레오 카스텔리 갤러리에서 첫선을 보였다. 작품에는 오직 라우션버그의 이름만 붙어 있었고 클뤼버의 이름은 찾아볼 수 없었다. 예외 없이 뛰어난 작품이라는 평가가 쏟아졌다. 비평가 루시 피파드는 다섯 개의 조각 중 하나에 대해 "가장 번잡하고 실용적인 작품이며 다른 네 개의 조각처럼 부조리한 부분이 없는데, 개별적인 매력은 가장 떨어진다"고 평했다. 이것이 바로 클뤼버의 작품이었다.

라우션버그는 1968년에 노먼 웨이트 해리스 은메달과 상까지 수상했다. 현재 〈신전〉은 파리의 퐁피두센터에 상설전시되어 있다. 급기야는 1977년에 퐁피두센터의 개관 행사를 위해 이 작품을 설치할 때에도 예측 불가한 일이 일어났다. 클뤼버는 당시의 상황을 이렇게 묘사했다.

라우션버그가 도착하고 우리는 〈신전〉을 작동시키기 위해 정신없이 일했다. 공식적인 개관 행사 한 시간 전에 샤워기의 펌프 모터에 전원을 연결했다가 우리 작품이 설치된 미술관 내 구역의 모든 퓨즈가 타버리고 말았다. 전기기술자들은 모두 퇴근한 상태였고 아무도 두꺼비집이 어디에 있는지 몰랐다. 문화부장관 미셸 기와 미술관장 폰투스 훌텐이 지스카르 데스탱 대통령과 그레이스 공비를 대동하고 도착했을 때는 실내가 어둑어둑했다. 〈신전〉에서는 몇 개의 라디오방송 소리가 쓸쓸하게 흘러나왔고 냉장장치가 작동하지 않았던 탓에 근처에 있는 요제프 보이스의 작품 〈플라스틱 다리, 탄력 있는 다리〉의 응고된 지방이 서서히 녹기 시작하여 고약한 냄새가 났다.

클뤼버의 메시지는 분명했다. 기술이 없으면 예술작품도 없다. 이 점을 강조하기 위해 클뤼버는 다음과 같이 주장했다. "[이러한] 작품에 관련된 기술적인 요소는 그림의 물감만큼이나 예술작품의 중요한 일부분이다. 예술가는 공학자의 도움 없이는 자신이 의도한 바를 완성할 수 없다. 예술가는 공학자가 한 작업을 회화나 조각, 공연의 일부로 만든다. (…) 기술은 자신의 아름다움을 잘 알고 있으며 예술가가 그 점을 자세히 설명해줄 필요가 없다. 나는 예술가가 공학자의 도움을 받는 것은 불가피할 뿐 아니라 꼭 필요한 일이라고 주장한다."

1966년은 그의 인생에서 분수령이 된 해였다. 상사가 〈뉴욕 예찬〉에

보인 열광적인 반응 덕분에 예술가들과 협업하겠다는 생각을 굳혔다. 클뤼버는 그것이 '시간을 유용하게 쓰는 방법'이라고 생각했다. 클뤼버는 팅겔리나 라우션버그 외에도 앤디 워홀과 손을 잡고 금속을 입힌 플라스틱 필름에 헬륨과 산소를 가득 채운 〈은색 구름〉을 완성하여 그해에 레오 카스텔리 갤러리에 띄웠으며, 존 케이지와 머스 커닝햄을 도와 댄서의 움직임에 따라 소리와 빛이 작동되는 〈변주 V〉를 제작했고, 재스퍼 존스를 위해 배터리로 작동되는 글자를 그림에 삽입하여 조명 효과를 내도록 만들기도 했다.

클뤼버는 기술이 우리 존재에 깊이 침투해 있다는 입장을 고수했다. 그는 우주 탐사 프로그램을 자주 예로 들었는데, 우주 탐사 프로그램에서는 어디까지가 기계고 어디부터가 인간인지 구별하기 어려운 경우가 있다는 것이 그의 주장이었다. 무엇보다 인간의 실수를 없애는 것이 급선무이며, 이는 "참신하면서도 어쩌면 인간미 없는 목표"일 수도 있다고 말했다. 당시 많은 사람들은 전자장치나 컴퓨터 같은 형태의 기술이 모든 분야에 응용되며 실제로 식량을 재배하거나 집을 짓는 과정을 개선할 수도 있다는 사실을 놀랍게 여겼다. 클뤼버는 자칭 통신이론의 철학자라고 주장하는 마셜 매클루언의 말을 자주 인용했다. "기술은 우리 신경계의 확장이다."

아마도 클뤼버는 C. P. 스노의 책을 읽었을 때부터 진정한 예술과 기술의 공동 프로젝트에 꼭 필요한 존재인 예술가와 공학자 모두에게 이익이 되는 방식으로 공학과 예술 사이의 경계를 없앨 수도 있다고 믿었는지도 모른다. 더 나아가 이런 말도 했다. "나는 예술가들을 돕는 것보다는 예술가들이 기술에 어떤 영향을 미칠 수 있는지 파악하는 데 더 큰 관심을 가지고 있다. 앞으로 예술가들이 기술적인 과정에 대해 좀더 많은 것을 배우게 되면 그들이 미치는 영향도 점점 더 커지게 될 것이다." 기술은 이미

〈변주 V〉(1965).
존 케이지, 데이비드 튜더, 고든 머마(앞쪽),
캐럴린 브라운, 머스 커닝햄, 바버라 딜리(뒤쪽).
사진: 에르베 글로아겐.

우리 삶의 일부가 되었기 때문에 예술가들이 기술을 사용해 창작활동을 해야 한다는 요지였다.

"예술가의 작품은 과학자의 업적과 같다. 의미 있는 결과를 낼 수도, 그렇지 못할 수도 있는 탐구과정이다. (…) 예술가가 공학자를 활용하면 기술을 바라보는 새로운 관점과 미래에 더 나은 삶을 영위해나가기 위한 새로운 방식을 발견할 수 있다고 생각한다." 공학과 마찬가지로 예술도 일종의 연구이며, 예술과 공학은 서로 손을 잡고 협력할 때 잠재력을 최대로 발휘할 수 있다. 당대의 수학과 과학, 기술에 많은 영향을 받았던 피카소도 "내 작업실은 일종의 실험실"이라는 비슷한 취지의 글을 남겼다.

클뤼버는 '과학'과 '예술'이라는 말을 함께 사용하는 경우가 드물었다. 앞에서 소개한 인용문은 말실수였다. 그는 이 부분에 대해 상당히 분명한 태도를 취했다. 같은 해 후반부에 설립한 예술과 기술 실험E.A.T.이라는 단체를 언급하면서 그는 이렇게 적었다. "E.A.T.가 예술과 과학을 다루어야 한다고 생각하는 사람이 많지만 내가 보기에는 반드시 예술과 기술이어야 한다. 예술과 과학은 사실 전혀 관련이 없다. 과학은 과학이고 예술은 예술이다. 기술은 물질적이고 실체적이다." 클뤼버의 아내인 줄리 마틴은 나에게 클뤼버가 자주 이런 말을 했다고 전해주었다. "예술가와 과학자가 도대체 무슨 이야기를 한단 말이야? 하지만 공학자라면 이야기가 다르지." 공학자가 참여해야 구체적이고 실질적인 것이 생겨난다.

예술가와 공학자가 대대적인 협업을 할 시기가 가까워지고 있었다.

클뤼버의 동료들은 대부분 예술계, 아니 예술 그 자체를 접할 일이 전혀 없었기 때문에 벨 연구소의 동료 공학자였던 레너드 로빈슨은 농담을 섞어 이렇게 말하기도 했다. "작년 5월에 라우션버그네 집에 간다는 말을 들었을 때 유대인이 경영하는 식료품점 이름인 줄 알았다. 내가 예술에 대해 아는 건 그 정도다." 벨 연구소의 격려에 고무된 클뤼버는 1965

년 여름부터 시작하여 열 명의 예술가와 함께 작업할 서른 명의 동료들을 선별했다.

클뤼버는 공동작업을 통해 더 좋은 공학자가 될 수 있을 것이라며 예술가들과 함께하는 작업의 장점을 극찬했지만, 그의 동료인 허브 슈나이더는 혹시 다른 이유가 있는 건 아닐까 하는 생각을 했다. "나는 빌리가 예술가들과 즐겁게 어울리는 모습을 보았다. 빌리는 벨 연구소와 예술가들을 잇는 연결고리였다. 다들 우왕좌왕했지만 분명 신나게 즐기고 있었다." 사실 공학자들에게 이것은 교외지역을 벗어나 역동적이고 활기찬 그리니치 빌리지의 예술계에 참여할 좋은 기회였다. 몇몇 공학자들에게는 인생을 바꾸어놓는 경험이 되었다.

처음에는 예술가와 공학자들이 벨 연구소에서 만났다. 존 피어스와 같은 상급 책임자들이 프로젝트를 지원해주기는 했지만 그럼에도 이들은 연구소 업무시간을 피해 저녁 늦게 모여야 한다고 고집했다.

클뤼버는 첫번째 모임이 제대로 진행되지 않을까봐 걱정했다. 그러나 모든 사람들이 활기차게 참여했다. 다만 예술가들은 따뜻한 공기로 만든 벽, 공연을 하는 동안 썩거나 사라지는 재료, 슬로모션이 되었다가 다시 원상복귀되는 텔레비전, 마치 말풍선처럼 모자에서 튀어나오는 풍선, 사람들 뒤를 따라 둥둥 떠다니는 물체, 표면에 글을 쓸 수 있는 레이저 빔, 공중에 매달려 있는 예술가, 곡률이 계속 바뀌는 커다란 거울과 같이 공학자들이 구현할 수 없는 기적과 같은 기술을 요구하기 시작했다. 예술가들은 이러한 아이디어가 실현 불가능할지 모른다는 사실을 알고 있었지만, 어쨌든 무엇이든 시작하는 출발점으로 삼고자 했다.

공학자들은 예술가들의 요청에 응해 설명을 해주었지만 지나치게 기술적이라서 예술가들은 이해하기 어려웠다. 문제는 두 집단 사이에 공통의 언어가 없어 말이 통하지 않는다는 점이었다.

허브 슈나이더는 처음에 이러한 협력 작업에 회의적이었다가 곧 열성적으로 참여하게 되었다. "처음에는 예술가들이 칼자루를 쥐고 있었던 탓에 무엇 하나 제대로 진행되는 것이 없었습니다. 예술가들은 일단 아이디어를 던져놓고 공학자들이 전부 해결해주기를 바랐지요. 하지만 공학자들은 예술가들이 무엇을 원하는지 도무지 이해할 수가 없었습니다." 그래서 슈나이더가 통역사로 나섰다. 존 피어스 역시 초기 논의과정에 적극적으로 참여했으며 벨 연구소의 음향, 언어, 기계 연구실의 책임자 만프레드 슈뢰더도 힘을 보탰다. 오랜 토론 끝에 팀은 몇 가지 프로젝트에 합의를 했다. 그후 몇 주간 뉴저지 주의 한 학교 체육관에서 리허설이 진행되었다. 이 행사에는 〈아홉 개의 밤: 연극과 공학〉이라는 이름을 붙였다.

우선 장소를 정해야 했다. 라우션버그는 예상되는 많은 청중을 수용하기 위해 거대한 공간을 원했다. 라디오시티 뮤직홀과 양키스 스타디움이 후보로 올랐다. 그러다가 후원자 중 하나였던 슈웨버 전자의 시모어 슈웨버 사장이 렉싱턴가에 있는 뉴욕 주방위군 본부가 어떻겠느냐고 제안했다. 그는 "1913년에 이곳에서 열린 큐비즘 전시회에서 마르셀 뒤샹의 〈계단을 내려오는 누드〉가 공개되어 평론가들을 충격에 빠뜨렸기 때문에 나름대로의 의미가 있는 장소"라고 설명했다. 슈웨버는 〈아홉 개의 밤〉이 그것과 비견할 만한 돌파구가 될 것이며 "청중에게 미래의 충격을 맛보게 해줄 수 있을 것"이라 믿었다. 그래야만 했다.

행사를 위한 무대장치 작업은 서투르기만 했다. 아무도 그 정도 규모의 공간을 다뤄본 경험이 없었던 것이다. 주방위군 본부 건물은 마치 동굴처럼 휑했다. 프로젝트에 참여했던 스웨덴 출신의 멀티미디어 예술가 외위빈드 팔스트룀은 20세기 초의 기차역과 비슷한 분위기였다고 표현했다. 건물은 49.3미터 높이에 조명기구를 매달 설비조차 없었다. 행사장의 규모와 천장의 높이 때문에 음향은 형편없었고, 설상가상으로 라디오 수

신도 잘 되지 않았으며 아예 잡히지 않는 방송도 많았다. 조명 전문가가 병으로 몸져눕는 바람에 경험이 부족한 후임자로 대체되는 일도 벌어졌다. 그 정도의 공간을 채우려면 도대체 조명이 얼마나 많이 필요한지 아무도 예상조차 할 수가 없었다. 발코니 난간은 너무 약했기 때문에 5000와트와 1만 와트짜리 조명을 지지하기 위해 비계●까지 특별히 설치해야 했다. 뿐만 아니라 프로젝트팀은 장비 대여 예산을 지나치게 적게 추산했다. 게다가 일꾼들을 관리하고 제대로 일을 하지 못하는 사람들을 제외시킬 현장 책임자도 없었다.

벨 연구소의 공학자들은 보수도 한 푼 받지 않고 오랜 시간 동안 이 일에 매달렸으며 공학자들 중 한 명인 세실 스토커의 말에 따르면 "불만이 쌓인 아내가 아이들을 이끌고 공연장까지 찾아와 한바탕 소란을 피우는 일이 흔했다". 클뤼버는 묵묵히 프로젝트를 계속해나갔다.

그러나 협업 자체도 삐걱대는 일이 잦았다. 예술가들이 공학자들에게 원하는 바를 설명하고 공학자는 최선을 다해 결과물을 만들어냈지만 양측은 좀처럼 상대방을 이해할 수 없었다. 마침내 슈나이더는 공학자와 예술가들 사이의 공통의 언어는 시각적인 이미지나 아이디어 지도, 즉 단어가 아닌 그림이라는 사실을 깨달았다. 슈나이더는 양쪽 모두 이해할 수 있는 배선도를 만든 다음 그것을 바탕으로 하여 조명이나 기타 장비를 제어하는 전자회로용 배선반을 제작하도록 했다.

예술가들 중에서 가장 비협조적이었던 사람은 작곡가 존 케이지로, 클뤼버의 아내는 그에 대해 "그냥 본인이 원하는 것만 이야기하는 사람이었다"고 회상했다. 물론 케이지도 막판에는 보다 적극적으로 협력했다. 정통 음악 교육을 받은 케이지는 20년 이상 다다이즘과 불교를 음악

● 飛階, 높은 곳에서 일할 수 있도록 설치하는 임시 가설물.

에 접목하는 방법을 실험해왔다. 20세기의 가장 영향력 있는 작곡가 중 한 명인 케이지는 부드러운 음악의 흐름을 폭발하는 스타카토로 분해했고, 줄 사이에 물건을 끼워서 타악기처럼 연주할 수 있도록 한 피아노처럼 새로운 형식의 악기를 사용하는 경우도 많았다. 오늘날의 디제이가 사용하는 것처럼 속도를 조절할 수 있는 턴테이블과 가청 주파수 발진기를 처음으로 사용한 사람도 케이지였다. 케이지는 모든 소리가 음악이 될 수 있다고 믿었다. 침묵도 말이다.

공연을 하기 전에 클뤼버는 공학자들에게 "대외비" 메모를 전달했다. 케이지와 라우션버그에 대해서는 다음과 같이 적었다.

존 케이지: (…) 케이지는 자신이 원하는 것과 원하지 않는 것에 대해 확실한 결정을 내린다. 콘서트 전에는 장비와 전선이 어지럽게 흩어져 있는 것이 보통이다. 그중에 작동하지 않는 것이 있어도 큰 문제는 없다. 로버트 라우션버그는 같이 일하기 어렵지 않은 사람이다. 자기가 무엇을 원하는지 정확히 이야기해줄 것이다. 그의 작품은 첫번째 공연까지 완성되지 않을 가능성이 높다. 그에게 제안을 하면 그 제안이 마음에 드는지 아닌지 이야기를 해줄 것이다. 그가 선택을 하는 모습을 지켜보는 것도 흥미롭다. 많은 도움을 필요로 하지만, 문제는 그가 전혀 도움이 필요 없는 사람처럼 보인다는 점이다. 하지만 사실은 전혀 그렇지 않다. 유명세 덕분에 그의 작품은 큰 홍보 효과를 얻을 수 있으므로 작품을 성공적으로 마무리짓기 위해 최선을 다해야 한다. 그는 자신을 도와준 것에 대해 매우 감사하게 여긴다.

클뤼버는 메모의 마지막에 모든 것이 제대로 작동할 것이라고 예술가들을 안심시키도록 공학자들에게 촉구했다. "우리가 기술적인 부분을 처

리할 테니 그 점에 대해서는 걱정하지 않아도 됩니다. (…) 만약 문제가 있다면 행사에 지장이 생기니까 그냥 내버려두지 말고 저에게 이야기를 해주십시오"라고 분명하게 말해야 한다고 말이다. 그러고는 마치 군사작전 계획을 설명하는 것처럼 "행운을 빈다"는 말로 마무리했다.

공학자들은 예술가들을 안심시키기 위해 최선을 다했지만 상당히 고군분투했던 것만은 분명했다. 한 공학자는 이렇게 회상했다. "퓨즈가 쉴 새 없이 나가고, 체육관에 갑자기 이상한 소리나 불빛이 터져나왔으며, 가끔씩은 타버린 저항기에서 나온 매캐한 냄새나 연기가 실내를 꽉 채웠다. 하지만 공학자들은 예술가들 앞에서 절대 불안한 모습을 드러내 보이지 않았다."

이 전시의 광고 대행사는 루더 앤드 핀Ruder and Finn이었으며, 예술가와 그 지인들은 환상적이고 엄청난 일이 일어날 것이라는 입소문을 퍼뜨리며 힘을 보탰다. 루더 앤드 핀은 이벤트를 연극과 콘서트로 나누고, 이 쇼를 아방가르드 연극이자 관객들이 참여할 수 있는 해프닝으로 홍보했다. 1966년 10월 13일에 처음 공개된 〈아홉 개의 밤〉은 엄청난 반향을 일으켰다. 『뉴스위크』는 10월 31일자로 이런 기사를 실었다.

500년 전에 레오나르도 다빈치는 과학적 논리와 예술적 영감을 결합하기 위해 고민을 거듭했다. 오늘날에는 사정이 훨씬 나아졌다. 최근에 들어서야 물리학자가 과학회의에서 봉고를 치면서 시간의 가역성에 대해 이야기하게 되었다. 아니면 오히려 상황이 더 악화된 것인가? 어쨌든 현재는 현재이고, 공학자 빌리 클뤼버는 기가 막히게 효율적인 과학이라는 도구로 무장한 예술가들이 펼쳐낸 사상 최대 규모의, 가장 체계적인 쇼를 공개하면서 지난주에 있었던 봉고사건을 상기시켰다.

여기서 말하는 "봉고사건"이란 물리학자 리처드 파인먼이 강의를 하는 도중에 봉고로 분위기를 띄웠던 일을 지칭하는 것이었다. "과학이라는 도구"로 무장한 예술가들이 참여한 주방위군 본부 이벤트는 과학자인 파인먼이 보여준 자유분방한 행동을 거꾸로 뒤집어놓은 셈이었다.

케이지와 조수들은 전자장치가 어지럽게 흩어져 있는 긴 탁자 주위를 움직이면서 여러 개의 전화기를 통해 미국동물애호협회ASPCA, 레스토랑 주방, 경찰 및 해병대 무선 채널 등의 멀리 떨어진 곳에서 나는 소리를 수집하여 조율함으로써 행사장을 무작위적인 소음으로 가득 채웠다. 케이지는 우주 공간에서 들려오는 소리도 담고 싶어했다. 바로 전해에 펜지어스와 윌슨이 빅뱅의 메아리를 잡아냈기 때문에 실제로 우주의 소리도 포함시킬 수 있었을지 모른다. 첫날 공연에서는 무대 담당자가 우연히 전화 수화기 몇 개가 내려져 있는 것을 보고는 고리에 걸어 끊어버리는 실수를 저질렀다. 전화를 다시 연결할 때까지 정적이 이어졌다. 이것이 케이지가 원치 않았던 단 하나의 정적이었다.

다음날 공개된 〈오픈 스코어〉에서 라우션버그는 최첨단장치를 사용하여 테니스 경기를 완전히 재해석했다. 라켓 핸들 안에 들어 있는 라디오가 소리를 전송했으며, 천장에 단단하게 고정된 철사에 매달린 스피커가 이 소리를 증폭시켰다. 테니스를 치는 선수들은 예술가 프랭크 스텔라와 프로 테니스 선수 미미 캐너렉이었다. 두 사람이 공을 칠 때마다 조명이 하나씩 꺼져서 마침내 완전한 암흑이 되었다. 행사장에 서 있는 관객 한 명 한 명에게 적외선 감지 텔레비전 카메라를 비춰 그 이미지를 세 개의 대형 스크린에 투사했다. 관객들은 이 영상을 보고서야 관객의 규모가 어느 정도인지 알 수 있었다.

열정적인 광고 캠페인을 펼친 덕분에 관객들은 아무런 실수 없는 매끄러운 공연을 기대하게 되었다. 그러나 행사장이 워낙 크고 현장 관리자가

부족했기 때문에 그것은 불가능했다. 그야말로 모든 것이 새로웠다. 〈아홉 개의 밤: 연극과 공학〉은 실험적인 공연이었다. 언뜻 보기에는 정반대인 두 집단의 사람들이 협력하며 서로의 요구를 수용하고, 같은 방향으로 생각하며, 이전에는 아무도 시도한 적이 없는 것을 해보려고 노력한 결과였다.

비평가 브라이언 오도허티는 기술적인 문제가 예술적인 실패를 의미하지는 않는다는 적절한 주장을 펼쳤다.

[아홉 개의 밤은] 전반적으로 지독한 악평을 받았다. 끝없이 지연되고, 가장 기본적인 종류의 기술 오류가 일어나며, 작품들 사이, 때로는 작품 한가운데 있는 길고 쓸모없는 공간 때문에 짜증이 났다는 납득할 만한 이유들 때문이었다. 그러나 그러한 짜증이 가시고 나면 놀랍도록 오래 지속되는 잔상과, 해프닝의 전성기가 끝난 뒤 예술과 연극 사이의 경계에서 뒤처져 있는 대안代案 연극에 대한 짙은 암시가 남는다.

"해프닝"은 관객이 참여하는 즉흥공연이었다. 해프닝은 예측할 수 없고, 독특하고, 때로는 거칠었으며, 위험할 때도 있었다. 최고의 순간은 보통 무언가가 "잘못되었을 때" 찾아왔다. 최초의 해프닝 공연이 벌어진 것은 1950년대였으며 1960년대의 반체제적인 사회 분위기에서 해프닝은 상당히 중요한 요소였다. 가장 유명한 해프닝 중 하나로 꼽을 수 있는 것은 1964년에 도쿄에서 진행된 오노 요코의 공연으로, 오노는 천을 몸에 두르고 무대에 등장하여 관객에게 가위를 건네주고는 몸에 걸친 천을 자르도록 했다. 오도허티가 언급한 것처럼 1966년 즈음에는 해프닝 문화가 이미 정점을 지났을 가능성이 크다. 〈아홉 개의 밤〉은 해프닝의 즉흥적인 요소를 전부 가지고 있었으며 무질서를 야기했다.

시간이 흐르면서 〈아홉 개의 밤: 연극과 공학〉은 예술과 기술이 새로운 형태로 결합되었던 중요한 순간을 대표하게 되었다. 기계의 시대는 끝났다. 전자의 시대가 시작되었다.

소집 명령

1960년대에는 예술가들이 예술과 기술의 간극을 메우고자 노력하는 분위기가 조성되어 있었다. 클뤼버는 이렇게 말했다. "한편으로는 과학과 기술 사이에, 다른 한편으로는 예술과 삶 사이에 새로운 형태의 상호작용이 일어났다. 요즘 유행하는 과학용어를 사용해보자면, 나는 이러한 두 영역 사이의 새로운 '인터페이스'를 정의하기 위해 노력할 것이다." 영화가 탄생한 이래 예전부터 그런 조짐은 관찰되어왔으며, 사실 영화라는 것 자체가 기술에 대한 예술가들의 직접적인 관심에서 탄생한 예술형태였다. 사람들은 양쪽의 협업이 의미를 가지려면 예술가가 기술적인 지식을 갖추고 있어야 하며, 심지어 제대로 교육을 받은 공학자가 되어야 한다고 지적하기도 했다. 물론 당시의 상황에서는 다소 무리한 의견이었지만 말이다. 벨 연구소는 비교적 기본적인 툴인 프로그래밍을 배우고 싶어하는 음악가들을 위해 컴퓨터 시설을 개방했으며, 가장 먼저 이 기회를 이용한 사람들 중에는 유명한 아방가르드 작곡가인 에드가르 바레즈와 밀턴 배빗도 포함되어 있었다.

클뤼버는 확대되는 예술가와 공학자들 사이의 협업 추세를 공고히 하기 위해 관련 단체를 조직하고자 했다. 〈아홉 개의 밤: 연극과 공학〉의 첫 공연을 얼마 남겨두지 않았을 때 클뤼버는 라우션버그, 로버트 휘트먼(초기의 해프닝 공연에 몇 차례 참여했던 예술가), 프레드 발트하우어(보청기 연구로 잘 알려진 벨 연구소의 공학자)를 만났다. 그의 목표는 〈아홉 개의 밤〉으

로 축적된 추진력이 사라지지 않도록 하는 것이었다. 이 네 사람은 E.A.T.를 결성했으며, 클뤼버가 회장, 라우션버그가 부회장, 발트하우어가 총무, 그리고 휘트먼이 회계를 맡게 되었다.

E.A.T.의 첫번째 모임은 1966년 11월 말에 열렸다. 클뤼버의 아내인 줄리 마틴은 300명이 참석했다고 회고했다. 대부분 예술가와 공학자였으며 참석한 모든 사람이 "엄청난 관심을 표현했다. 60명 정도는 바로 질문을 던지기도 했다".

1967년 6월 1일에 발간한 소식지에서 클뤼버와 라우션버그는 이렇게 명시했다. "E.A.T.의 목표는 산업, 기술, 그리고 예술의 필연적이고 활발한 개입을 촉진하는 것이다. E.A.T.는 예술가와 공학자 사이에 효과적인 협력관계를 구축하는 역할을 담당한다." 이들은 이러한 관계가 공생적인 성격을 가지고 있다고 강조했다. 공학자는 예술가로부터 자신들이 하고 있는 연구의 인간적인 척도를 배울 수 있는 한편, 예술가는 "사회를 형성해가는 힘과의 전통적인 교류"를 계속할 수 있기 때문이었다.

1967년 10월 10일, 이들은 라우션버그의 널찍한 3층짜리 작업실에서 "정식으로 E.A.T.를 대중과 언론에 소개하고 산업계, 노동계, 정치계, 기술계에 지원을 요청하기 위한" 기자회견을 열었다.

연설에 나선 사람 중에는 초기부터 클뤼버가 성취하고자 했던 바를 지지했으며 E.A.T.에 적극적으로 참여했던 벨 연구소의 존 피어스도 있었다. 피어스는 이렇게 입을 열었다. "기술은 우리 시대의 물질적 안녕의 원천입니다. 인간은 예술 없이 살 수 없습니다. 때로는 우리의 문화와 삶이 서로 분리되고 있는 것처럼 보입니다. 저는 이렇게 열정적이고 재능 있는 사람들이 예술과 기술의 공통 기반인 실험을 통해 두 영역을 접목하고 있다는 사실을 매우 기쁘게 생각합니다."

피어스는 이마누엘 칸트를 언급하며, 칸트의 논지를 재해석한다는 의

미에서 이렇게 말을 이었다. "물론 예술은 기술처럼 강력한 힘을 무시하거나 거부할 수 없습니다. 기술은 예술 없이는 존재할 수 없습니다."

이 자리에서 연설을 한 정치계의 거물로는 뉴욕 주 상원의원인 제이컵 자비츠와 강력한 영향력을 행사하는 미국노동총연맹AFL-CLI을 대표하는 허먼 D. 케넌 등이 있었다. 당시에는 기계가 세상을 지배하고 수백만 명의 사람들이 일자리를 잃게 될 것이라는 불안감이 상당히 팽배해 있었다. 따라서 케넌이 클뤼버를 공개적으로 지지하고 컴퓨터의 장점을 극찬하는 연설을 하자 클뤼버에게는 큰 힘이 되었다. E.A.T.의 이사회에는 뉴욕 현대미술관의 초대 관장인 앨프리드 H. 바, 존 케이지, 자비츠 상원의원과 그의 아내 메리언, 건축가 필립 C. 존슨, 헝가리 출신의 예술가, 디자이너, 이론가이자 같은 해에 메사추세츠 공과대학MIT에 예술과 과학, 기술을 아울러 다루는 고급시각연구센터를 설립한 죄르지 케페시, 휴스턴의 미술품 수집가 집안을 대표하는 마리크리스토프 드 매닐 등의 인사가 포함되어 있었다. E.A.T.는 순조로운 출발을 알렸다.

기자회견 행사를 마무리짓는 의미에서 라우션버그의 〈신전〉, 워홀의 〈은색 구름〉, 컴퓨터로 제작한 최초의 예술작품들 중 하나인 〈인식에 대한 연구 I〉 등 몇 가지 예술작품이 전시되었다. 〈인식에 대한 연구 I〉은 E.A.T.와 직접적인 연관은 없었지만 클뤼버의 벨 연구소 동료인 켄 놀턴과 리언 하먼이 제작한 작품으로, 두 사람 모두 컴퓨터 그래픽이라는 비교적 새로운 분야의 전문가였다. 놀턴은 이미 자신이 앞으로 예술가의 길을 걸을 운명임을 확신하고 있었다. "대학생이나 할 법한 유치한 장난을 치다가 비과학적, 혹자는 예술적이라고도 말하는 컴퓨터 그래픽의 특징에 매료되었다." 놀턴은 1966년에 하먼과 함께 텔레비전 카메라로 사진을 스캔한 다음 다양한 망판網版을 작은 전기기호로 변환하는 아이디어를 냈다. 그 결과로 나온 이미지는 가까이서 보면 그저 뒤죽박죽된 기호

리언 하먼과 켄 놀턴의 〈인식에 대한 연구 I〉, 1966.

로 보였지만 멀리서 보면 어떤 형상이 보였다.

마침 두 사람의 상사이자 시각 및 음향 연구실의 책임자인 에드 데이비드가 며칠 동안 연구소를 비웠기 때문에, 두 사람은 자신들의 작업을 대표하는 3.6미터 너비의 그림을 데이비드의 사무실 벽에 걸었다. "도대체 뭐였을까요, 누드죠!" 놀턴은 유쾌하게 회상했다. 모델로는 스물다섯 살의 댄서이자 존 케이지의 친구이기도 했던 데버러 헤이를 섭외했다. 두 사람은 당시로서는 적지 않은 50달러를 헤이에게 모델료로 지불했다. 하먼은 컴퓨터를 사용한 음악 작곡의 선구자였던 맥스 매슈스와 함께 촬영을 준비했고, 매슈스가 사진을 찍었다.

사무실로 돌아온 데이비드는 벽에 걸린 그림을 한번 보고는 "기쁜 동시에 걱정이 되었다". 너무나 많은 사람들이 그의 사무실을 찾아왔다. 연구소 수뇌부는 이 그림에 대한 이야기를 듣고는 즉시 벽에서 떼도록 지시했지만 이미 축소판 사진이 나돌고 있었다. 홍보팀에서는 "유포하는 것은 자유지만 **절대** 벨 연구소의 이름과 연관지어서는 안 된다"고 경고했다. 이 경고를 염두에 두고 놀턴과 하먼은 당당하게 뉴욕 현대미술관에

찾아갔다. 큐레이터들은 딱히 열광적인 반응을 보이지 않았다. "흥미롭기는 하지만 대단한 작품은 아니다"가 미술관 측의 답변이었다. 하지만 작품을 점심시간에 전시하는 데에는 동의했다.

1년 뒤, E.A.T. 출범 기자회견이 열린 라우션버그의 작업실에서 놀턴과 하먼의 작품이 공개되었다. 뉴욕타임스가 이 작품의 사진을 실었다. 놀턴은 이렇게 회상한다. "뉴욕타임스라는 명망 있는 매체에 실리자 이 작품은 포르노가 아니라 위대한 예술이 되었다." 벨 연구소의 홍보팀은 태도를 180도 바꿔서 놀턴과 하먼에게 "이 작품이 벨 전화연구소 주식회사에서 제작되었다는 사실을 반드시 사람들에게 알리라"고 지시했다. 두 사람의 동료인 클뤼버의 반응은 어땠을까. "빌리는 이 이야기를 끝도 없이 하고 또 하면서 뉴욕타임스에 누드가 실린 것은 이번이 처음이라고 지적했다!"

하먼이 관심을 가지고 있었던 또하나의 연구 분야는 안면 인식이었다. 하먼은 「얼굴의 인식」이라는 1973년의 논문에서 5달러 지폐에 인쇄되어 있는 에이브러햄 링컨의 얼굴을 굵은 화소로 처리한 이미지를 사용했다. 이것은 인식의 과학에 깊은 관심을 가지고 있던 살바도르 달리에게 영감을 주었으며, 달리는 이 이미지를 바탕으로 하여 〈지중해를 묵상하는 갈라〉라는 1976년 작품을 그렸다.

〈아홉 개의 밤: 연극과 공학〉의 성공에 고무된 E.A.T.는 계속해서 예술가와 공학자가 어우러질 수 있는 기회를 마련했다. 1967년 초에는 다음과 같은 전단지를 돌리기도 했다(이 단체의 즉흥적인 분위기를 느낄 수 있도록 틀린 철자를 그대로 두었다). "다음과 같은 시연과 자유 토론, 과학자와 공학자들의 강의 시리즈는 예술가들을 위한 구성된 것입니다. 더욱 활발한 토론과 유익한 시간을 위해 해당 주제와 관련 있는 분야의 공학자들도 참석해주시기를 제안합니다." 1967년 2월부터 4월까지의 강의와 시

연 일정에는 컴퓨터 음악, 텔레비전 장비 및 기능, 컴퓨터 필름과 애니메이션(일부는 놀턴이 직접 참여했다), 색상이론, 홀로그래피 등이 포함되어 있었다. 강의는 모두 매진되었다.

〈아홉 개의 밤: 연극과 공학〉의 성공을 고려해보면 E.A.T.가 출범하면서 내세운 고귀한 목표는 충분히 성취 가능한 것처럼 보였다. 그러나 안타깝게도 그렇게 되지는 않았다. 레오 카스텔리 갤러리에서 열린 E.A.T.의 전시회에 월터 드 마리아, 마르셀 뒤샹, 레드 그룹스, 도널드 저드, 솔 르윗, 로버트 라우션버그, 래리 리버스, 사이 톰블리, 앤디 워홀 등의 쟁쟁한 예술가들이 작품을 내놓았는데도 초기 자금을 모으려는 노력은 실패로 돌아가고 말았다. 오늘날과 마찬가지로, 그 엄청난 화제성에도 실제로 예술작품을 구입하는 사람은 거의 없었다.

포드 재단, IBM, AT&T는 전부 E.A.T.가 필요로 하는 50만 달러의 보조금 신청을 거절했다. 소규모의 보조금은 받아낼 수 있었지만 그것만으로는 직원이나 운영 경비와 관련된 재정적 문제가 해결되지 않았다.

안전과 같은 다른 문제도 있었다. 〈아홉 개의 밤: 연극과 공학〉에는 레이저 빔으로 지원자의 얼굴을 스캔하는 공연이 있었다. 이 소식을 들은 뉴욕 시 보건부의 방사선 통제국은 공연에 레이저를 사용할 때마다 반드시 통제국에 사전 통보하라는 내용을 E.A.T.에 전달했다.

E.A.T.가 기획한 가장 야심찬 프로젝트는 일본의 오사카에서 개최된 엑스포 70의 펩시 파빌리온이었다. 이 건축물의 계획과 구축에는 70명이나 되는 미국과 일본의 예술가 및 공학자가 참여하여 힘을 합쳤다. 펩시는 클뤼버에게 설계의 모든 책임을 맡겼다. 대부분은 순조롭게 진행되었지만, 엄청난 예산 초과 문제가 연일 언론에 오르내렸다. 파빌리온 자체는 높이 22.8미터, 지름 4.8미터의 지오데식 돔●으로, 방문객들을 가상의 세계로 안내하기 위한 전자장치와 거울이 가득 설치되어 있었다. 그야말

로 수십 년은 시대를 앞선 건축물이었다.

흥미로운 프로젝트가 여럿 계획되었지만, E.A.T.는 지나치게 많은 분야를 모두 다루려 하는 실수를 저질렀다. 취지가 점점 과학자와 공학자의 협업에서 개발도상국의 교육과 예술 촉진으로 변해갔던 것이다. 예술과 기술 사이의 경계를 허무는 것에서 예술과 삶의 경계를 허무는 것, 문맹을 퇴치하기 위해 교육용 텔레비전 영상을 제작하는 것, 인도 아마다바드 주변의 유제품 생산을 개선하는 것으로 초점이 옮아갔다. 이런 활동에서도 어느 정도 성공은 거두었지만 원래의 목적은 잊히고 말았다. 〈아홉 개의 밤: 연극과 공학〉은 E.A.T.의 데뷔무대이자 정점이었으며, 펩시 파빌리온은 그에 훨씬 못 미치는 두번째였다.

기술의 문화적 중요성에 큰 관심을 가지고 있는 큐레이터 제시아 라이하르트는 E.A.T.의 종말과 클뤼버의 중요성을 다음과 같이 요약했다. "만약 E.A.T.가 점차 몰락했다면, 그것은 기술 자체의 발전으로 인한 자연적인 쇠퇴과정을 밟았기 때문입니다. 몇몇 기술은 예술가들이 별다른 기술적 지원 없이도 쉽게 사용할 수 있게 되었습니다. 어떤 예술가들은 현실성 없는 무리한 요구를 했었지요. E.A.T.는 단 한 사람의 열정이 그 정도의 성과를 이뤄낼 수 있음을 보여주는 시대의 산물이었습니다."

클뤼버의 〈아홉 개의 밤: 연극과 공학〉이 이뤄낸 중요한 성과는 다른 협력작업과 행사가 추진될 수 있도록 영감을 제공했다는 것이며, 특히 제시아 라이하르트의 〈사이버네틱의 우연한 발견〉이 추진되는 데 큰 도움이 되었다.

● 기하학을 동원해 기둥 없이 공간을 덮을 수 있는 돔.

컴퓨터와 창조성 : 제시아 라이하르트

2011년의 어느 날, 나는 20년 만에 제시아 라이하르트를 만나기 위해 런던에 있는 자택을 방문했다. 라이하르트는 예술계에 대한 열정과 열의, 폭넓은 식견의 분위기를 물씬 풍긴다. 라이하르트의 자택은 예술과 기술의 접점이나 단어를 이미지 형태로 배열한 구상시에 대한 자료, 예술과 예술사에 대한 서적과 전시회 도록이 방대하게 갖춰진 기록보관소 같다.

라이하르트는 자신이 예술가가 아니라는 점을 분명히 한다. 그보다는 전시회의 큐레이터 역할을 하고, 갤러리 관장으로 일해왔으며, 예술과 문학에 대한 글을 쓴다. 라이하르트는 "사물의 경계, 예술과 문학, 연극과 기술이 서로 어떻게 교차하는지"에 관심을 가지고 있다. 라이하르트는 1957년에 사이버네틱스cybernetics에 대한 글을 읽다가 기술이 예술에서 어떤 역할을 할 수 있는지에 흥미를 갖게 되었다. "컴퓨터 아트와 구상시는 모두 예술의 변방에 속하지요."

2차대전 당시 공학자들은 피드백("피드백 루프")을 통해 비행기처럼 빠르게 움직이는 물체를 추적하면서 경로를 수정할 수 있는 정교한 장비의 제작법을 발견하여 포격대에 설치했다. 종전 직후인 1946년에는 이러한 혁신적인 발견을 평화시에 어떻게 활용할 것인지 논의하기 위해 뉴욕에서 메이시 재단이 주최한 회의가 처음으로 열렸다. 이 회의의 목표는 인간의 마음과 관련된 전반적인 과학적 기반을 닦는 것이었다. 회의의 참가자 중 한 명이었던 MIT의 수학 교수 노버트 위너는 2차대전 동안 대공對空 분야에서 많은 경험을 쌓았다. 그는 자신의 지식을 활용하여 사이버네틱스를 개발하고 '조종하다'라는 뜻을 가진 고대 그리스어 'kubernētēs'를 차용하여 이름을 붙였으며, 1948년에 발표한 저서 『사이버네틱스, 또는 동물과 기계의 제어와 통신』으로 이 새로운 분야의 기초를 닦았다.

사이버네틱스는 시스템이 피드백을 통해 어떻게 자체적인 조절작업을

하며 이것이 인간과 기계를 통틀어 모든 영역에 어떻게 관련되어 있는지 연구하는 학문이다. 온도조절장치는 사이버네틱 시스템의 한 사례다. 온도조절장치는 히터와 센서의 두 부분으로 구성되어 있다. 일단 온도를 선택해놓으면 센서는 주변 온도가 지정된 온도 이하로 떨어질 때 히터를 켜고 지정된 온도에 도달하면 히터를 끈다.

예술가들에게 사이버네틱스는 예술이 상호적인 과정으로서, 물질적 대상(서로 상호작용할 수도 있다)이 포함되어 있을 뿐만 아니라 관객과도 상호작용을 하며 변화를 일으키기도 하는 개방된 시스템이 될 수 있는 가능성을 열어주었다.

1949년에 헝가리 출신의 예술가 니콜라 셰페르는 위너의 책을 읽고 그 안에 제시된 가능성에 엄청난 충격을 받았다. "[사이버네틱스는] 처음으로 인간을 추상적인 예술작품으로 대체할 수 있게 해주었다." 5년 뒤, 셰페르는 사이버네틱스의 원칙을 도입하여 아름답게 제작된 웅장한 작품을 만들어내기 시작했다. 셰페르의 작품들은 가느다란 금속 튜브, 광전지, 마이크, 기어로 막대기를 돌리는 모터, 주변의 색, 온도, 조도의 변화를 감지하고 그에 반응하는 거울 등으로 정교하게 구성된 거대 구조물이었다.

이러한 작품들은 복잡성을 우아한 움직임과 결합해놓은 것이었다. 끊임없이 변화했으며, 항상 무언가 새로운 일이 일어났다. 셰페르는 현재 사이버네틱 아트의 선구자로 알려져 있다.

라이하르트는 이러한 동향에 대해 곰곰이 생각해보았다. 그러다가 1966년에 E.A.T.에 대해 듣게 되었다. 당시 라이하르트는 생긴 지 얼마 되지 않은 런던 현대미술학회ICA의 부관장으로 일하고 있었다. 그녀는 미 국무부의 지원을 받아 뉴욕으로 날아갔으며, E.A.T.가 〈아홉 개의 밤〉 행사를 준비하느라 정신없이 바쁜 가운데 도착하여 이내 흥분된 분

위기에 휩쓸렸다. 라이하르트는 클뤼버가 회의를 주재하고 "공학자가 불가능한 일을 해내길 바라는 예술가들"을 능숙하게 다루는 방식이 무척 마음에 들었다. "어떤 예술가들은 하늘을 날고 싶어했다. 게다가 갑자기 예술가가 되고 싶어하는 공학자들도 있었다. 회의는 열의가 넘쳤고, 진심이 담겨 있었으며, 순수했다." 〈아홉 개의 밤: 연극과 공학〉을 지켜보면서 라이하르트는 가끔씩 제대로 작동하지 않는 것이 있다는 사실 자체가 재미의 일부분이라고 확신했다.

라이하르트는 런던에도 E.A.T.와 비슷한 것을 만들고 싶다는 생각을 갖게 되었다. 그러던 와중에 1965년에 자신이 큐레이터로 일하던 구상시 관련 전시회에서 독일의 철학자 막스 벤제에게 들었던 이야기가 떠올랐다. 벤제는 라이하르트에게 어떤 다른 전시회를 계획하고 있는지 물었다. 라이하르트는 없다고 대답했다. 벤제는 이렇게 제안했다. "컴퓨터를 살펴보시오."

"[벤제는] 철학에서 사이버네틱스로, 미학에서 구상시로, 물리학에서 확률이론으로 별 어려움 없이 자유롭게 경계를 넘나들던 사람입니다." 라이하르트의 말이다. 벤제는 과학철학, 논리, 예술, 미학에 이르기까지 폭넓은 관심사를 가지고 있었으며 예술과 과학이 서로 보완해야 한다고 굳게 믿었다. 벤제는 컴퓨터로 생성해낸 예술의 미학적인 면에 초점을 맞추고자 했다. 그는 이것을 "생성미학"이라고 불렀으며, 수학이나 논리와 같은 객관적인 요소만을 이 미학의 기준으로 삼으려고 노력했다. 벤제는 1965년에 독일의 슈투트가르트에서 열린 최초의 컴퓨터 아트 전시회를 주도한 인물이었다. 그러나 이 전시회는 거의 직후에 열린 E.A.T. 공연 및 그 이후에 라이하르트가 기획한 〈사이베너틱의 우연한 발견〉 때문에 그다지 화제를 모으지 못했다.

〈아홉 개의 밤: 연극과 공학〉과는 차별화되는 것을 해보기로 결심한 라

니콜라 셰페르, 〈CYSP 1〉, 1956.

이하르트는 창조성과 기술의 관계를 테마로 하며 컴퓨터 아트에 주안점을 둔 전시회를 계획했다. 그러고는 이 계획을 현대미술학회의 공동 책임자 및 창설자들, 저명한 시인이자 평론가인 허버트 리드, 미술가이자 미술사학자이며 피카소의 친구인 롤런드 펜로즈에게 제안했다. 당시 ICA는 막 출범한 상태였다. 런던 도버가 17번지의 1층에 자리잡은 이 단체는 자금, 인력, 공간이 모두 부족했다. 공간 문제는 1968년 1월에 현재 위치인 칼턴 하우스 테라스로 이전하면서 해결되었다.

라이하르트는 리드와 펜로즈의 인맥과 한 만찬석상에서 만났던 C. P. 스노의 관심을 이용하여 IBM, 예술위원회, 미국 공군연구소, 벨 전화연구소, 보잉, 제너럴 모터스로부터 2만 5000파운드의 자금을 마련했다. 격려를 해준 사람들은 클뤼버의 오랜 친구 폰투스 홀텐, MIT에 고급시각연구소를 설립한 예술가 죄르지 케페시, 컴퓨터와 사이버네틱스 전문가 워런 매컬러, 건축가이자 MIT 미디어랩의 설립자 니컬러스 네그로폰테, MIT의 수학자이자 컴퓨터공학자인 시모어 페퍼트, 벨 연구소의 존 피어스 등이었다. 직원들은 수당도 받지 않고 장시간 일했다. 예산이 비교적 넉넉했기 때문에 ICA는 심지어 런던 지하철에도 광고를 했다.

이 전시에 참여한 작가들은 컴퓨터 아티스트, 음악가를 비롯하여 슈투트가르트 그룹의 프리더 나케, 벨 연구소의 켄 놀턴, 무아레 패턴●을 닮은 그림을 그린 옵아트Op Art 화가 브리짓 라일리, 존 케이지, 작곡에 수학과 건축을 응용하는 그리스의 작곡가 이안니스 크세나키스, 로봇 연구가 브루스 레이시, 미디어 아티스트 백남준, 장 팅겔리, 니컬러스 네그로폰테 등이었다.

라이하르트가 이 전시에 〈사이버네틱의 우연한 발견〉이라는 이름을

● moiré pattern, 기하학적이나 규칙적으로 분포된 점 또는 선을 포갰을 때 생기는 얼룩 무늬.

붙인 것은 "기술과 창조성의 몇 가지 관계를 탐구하고 보여주는 과정을 통해 (…) 성과보다는 가능성을 다루고자 하기 때문이다. (…) 목적은 예술가가 과학에 관여하고, 과학자가 예술에 관여하는 모습을 분명히 보여주는 활동 영역을 제시하는 것이다." 이 공연은 예술과 과학 사이의 경계를 완전히 무너뜨리는 것을 목표로 삼았다. 라이하르트는 예술가가 컴퓨터나 로봇을 선택할 때 가장 중요한 요소는 예술가의 배경보다는 그러한 기술을 활용하는 창의적 능력이라고 생각했다. "사전에 모든 작품에 대한 설명을 읽어보지 않은 한, 전시회에 오는 어떤 사람도 특정 작품이 예술가가 만든 것인지, 아니면 공학자나 수학자, 건축가가 제작한 것인지 구분할 수 없을 것이다." 몇몇 예술가들은 라이하르트의 접근방식에 비판적이었다. 순수미술 교육을 받은 컴퓨터 아티스트 스티븐 윌러츠는 이 행사에 "예술가인 척하는 과학자들이 득실거린다"라고 불평하기도 했다. 하지만 그런 의견은 소수에 불과했다.

1968년 10월 2일에 앤서니 웨지우드 벤 문화장관이 〈사이버네틱의 우연한 발견〉의 개막을 알렸다. 초대된 귀빈 중에는 마거릿 공주도 있었다. 펜로즈가 기자회견에서 강조했다. "ICA는 언제나 예술이 과학과 매우 밀접한 관계를 맺어야 한다고 생각해왔습니다. (…) 기술의 수수께끼를 탐구하고, 가능할 때마다 실용적인 기술 발명의 새로운 활용법을 찾아 우리에게 즐거움과 깨달음, 보다 폭넓은 의식을 가져다줄 수 있도록 하는 것이 ICA의 관행입니다."

〈사이버네틱의 우연한 발견〉은 런던에 돌풍을 일으켰다. 325명의 예술가와 과학자가 참여하고 약 6만 명의 관람객이 방문한 기념비적인 행사였다. 로봇, 사이버네틱스, 컴퓨터 아트를 전시한 최초의 갤러리 행사였고, 컴퓨터로 작곡한 음악, 시, 산문과 컴퓨터로 프로그래밍한 안무, 컴퓨터 필름, 컴퓨터 그림, 컴퓨터로 제작한 애니메이션 필름, 데이터를 시각

고든 패스크, 〈모빌들의 대화〉, 1968.

화하는 방법에 대한 실험이 모두 어우러진 기술축제의 장이었다.

라디오로 제어하는 로봇이 전시장을 이리저리 돌아다니면서 궁금해하는 관객들에게 키스를 했다. 방문객들이 마이크에 대고 휘파람을 불면 음악 컴퓨터가 그것을 즉석에서 선율로 만들어냈다. 가장 눈길을 모은 전시물 중 하나는 저명한 사이버네틱스 연구가이자 심리학자인 고든 패스크가 제작한 〈모빌들의 대화〉였다. 이 작품은 다섯 개의 회전하는 모빌로 구성되었으며, 그중 세 개는 유리와 유리섬유("여성")를, 나머지 두 개는 부풀어오른 알루미늄 폼("남성")을 재료로 하여 만들었다. '남성'이 불빛을 발사하면 '여성' 구조물의 내부에 있는 거울에 부딪힌 다음 다시 '남성' 쪽으로 반사되어 상호 만족의 순간을 나타냈다. 이 작품은 각 개체들이 인간의 개입 없이 전기신호를 사용하는 피드백 시스템을 이용해 어떻

게 소통하며 서로에 대해 알아가는지를 보여주었다.

놀턴과 하먼의 유명한 누워 있는 누드 작품 〈인식에 대한 연구 I〉도 〈벽화〉라는 새로운 이름으로 선을 보였다. 놀턴의 선구적인 컴퓨터 애니메이션 역시 공개되었고, A. 마이클 놀의 몬드리안 연구, 나케의 선화線畵, 비교적 크기가 작고 얌전한 팅겔리의 그림기계, 주변 환경에 반응하는 셰페르의 사이버네틱 조각 등도 전시되었다. 이 행사는 젊은 예술가들에게 엄청난 영감의 원천이 되었다. 당시 레스터 기술대학의 수학자였던 어니스트 에드먼즈 역시 그중의 한 명으로, 이 전시회는 "정확히 무엇을 예술, 과학, 기술로 보아야 할 것인가에 대해 얼마나 무관심했는지를 보여주었다. 서로 다른 분야 사이의 자극이 어떻게 흥미로운 혁신을 촉진할 수 있는지 증명해준 자리"였다.

에드먼즈와 같은 신진 예술가들에게서 가장 큰 관심을 이끌어낸 것은 대화형 작품들이었다. 셰페르의 사이버네틱 조각 외에도 에드바르트 이흐나토비치의 〈소리로 움직이는 모빌Sound Activated Mobile(SAM)〉이 있었다. 이흐나토비치는 전성기에 일종의 전설과도 같은 존재였다. 1945년부터 1949년까지 옥스퍼드의 러스킨 미술대학에서 조각을 공부한 그는 사진과 전자장치에 관심을 가지고 있었다. 심지어 여분의 부품으로 전자장치를 테스트하는 데 사용하는 오실로스코프●를 만들기도 했다. 이흐나토비치는 BBC에서 일을 시작했으며, 그다음에는 가구 디자이너로 활동했다. 그러다가 마흔 살이 되던 1962년에 기계적 성질의 조각, 즉 움직이는 조각에 인생을 바치기로 결심했다.

이흐나토비치는 그 즉시 안락한 집과 가족을 떠나 쇠락한 런던 이스트엔드의 해크니에 있는 난방도 들어오지 않는 차고로 향했다. 그의 아들과

● 전류 변화를 화면으로 보여주는 장치.

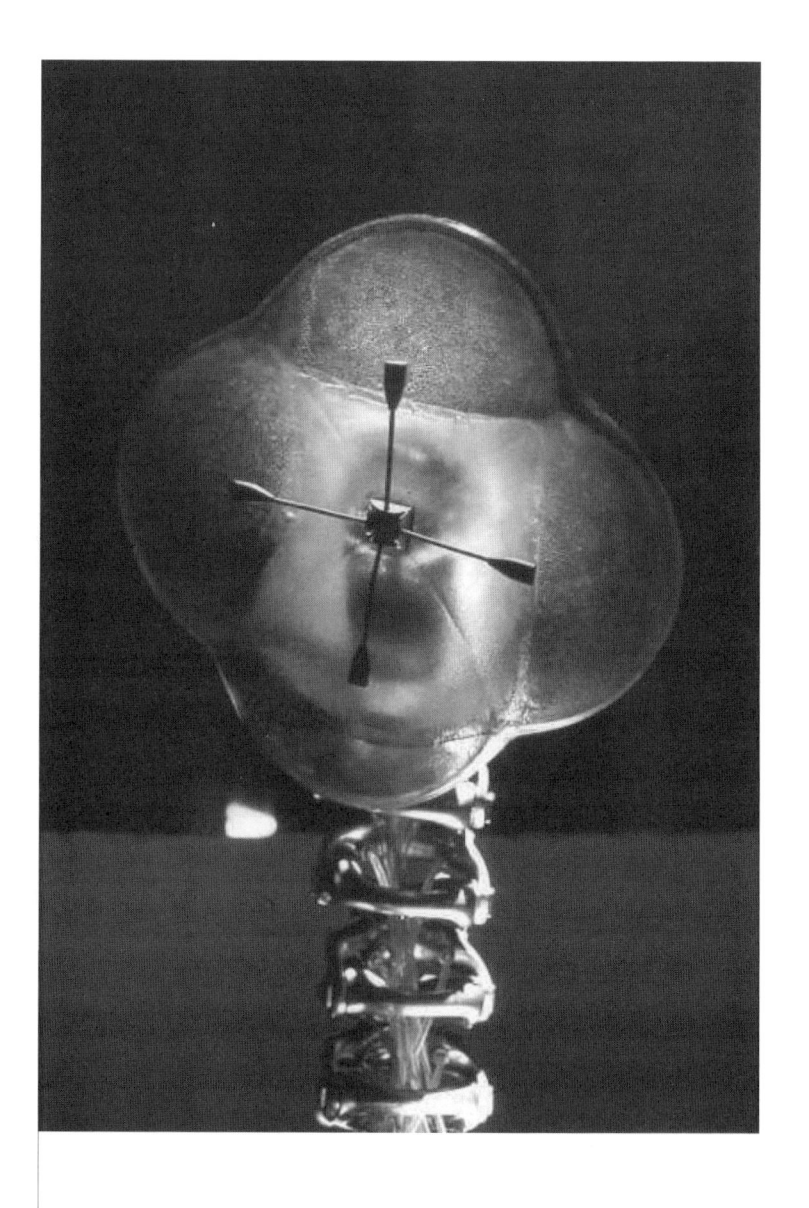

에드바르트 이흐나토비치,
〈소리로 움직이는 모빌〉, 1968.

친구들, 잭 케루악과 헨리 밀러의 팬이었던 이들은 이것을 "엄청난 실존주의적 낭만, 매력, 드라마"가 담긴 행보라고 생각했다.

이흐나토비치는 자신이 뜯어발긴 자동차 부품에서 발견한 미학적인 형상에 영감을 받아 작업을 시작했다. 예비 부품과 정부 불하품 장비에서 분리한 유압 밸브, 아날로그 회로(전선, 저항기, 축전기, 진공관, 트랜지스터가 달린 회로), 자동 제어장치(servo mechanism, 포격장치의 경우와 마찬가지로 입력과 출력신호를 비교하여 수정작업을 할 수 있도록 해주는 장비)를 사용하여 〈소리로 움직이는 모빌〉을 만들었다. 대략 90센티미터 높이의 이 작품은 척추와 같은 모양에 위쪽에는 마치 꽃처럼 보이는 4개의 유리섬유 반사 장치가 달려 있었고, 각 반사 장치의 앞에는 마이크가 설치되어 있었다. 내장되어 있는 회로 때문에 'SAM'이라 불리는 이 모빌작품은 소리가 나는 쪽으로 몸을 구부리면서 반응했다. 〈사이버네틱의 우연한 발견〉에서 SAM은 마치 이야기를 듣는 것처럼 말하는 사람들 쪽으로 동체를 기울였다. 관람객들은 누군가가 자신을 지켜보고 있는 것 같은 으스스한 기분을 느꼈다.

이 전시회에 대한 보도자료에서는 "서기 2000년의 과학박물관에서 튀어나온 것처럼 보이는 경이로운 작품으로 가득찬 갤러리"가 될 것이라고 약속했다. 대부분의 리뷰는 이 전시회가 그 소기의 목적을 달성했다고 결론지었다. 나이절 고슬링은 『옵서버』에 이렇게 기고했다. "언젠가 우리는 이 전시회를 획기적인 사건으로 되돌아보게 될 것이라 생각한다." 이브닝 스탠더드는 열광적인 반응을 실었다. "대체 런던 어디에 히피, 컴퓨터 프로그래머, 열 살짜리 소년을 데려가서 자신은 손가락 하나 까딱하지 않고도 세 명 모두가 행복한 시간을 보낼 수 있는 곳이 있겠는가?" 햄스테드 앤드 하이게이트 뉴스는 과장된 표현까지 동원했다. "새로운 분야를 개척하고, 새로운 실험 영역을 소개하며, 중대한 경험의 기회를 제공했다는

의미에서 〈사이버네틱의 우연한 발견〉 전시회는 (…) 아마도 현시점에서 전 세계에서 가장 중요한 전시회라 할 수 있을 것이다."

〈사이버네틱의 우연한 발견〉이 역사의 특정한 시점에서 탄생했다는 점도 잊어서는 안 된다. 1960년대는 엄청난 정치적, 사회적 격변의 시대였다. 1968년은 베트남전쟁에 대한 반전 시위가 정점을 이룬 해였으며, 그 과정에서 기술이 매우 중요한 역할을 했다. 그러나 전반적인 분위기는 희망적이었다. 영국은 마침내 2차대전 후의 어두운 터널에서 벗어나는 중이었다. 영국 컴퓨터 아트의 역사의 대한 책을 집필한 캐서린 메이슨이 언급했듯이, "〈사이버네틱의 우연한 발견〉은 신기술의 (긍정적인) 힘과 전후 시대의 낙관주의적 분위기에 고무되어 탄생한 전시회였다". 라이하르트는 도록에 적은 글에서 보다 조심스러운 입장을 취했다. "〈사이버네틱의 우연한 발견〉은 성과보다는 가능성을 다루고 있으며, 그러한 의미에서 지나친 낙관론은 시기상조라 할 수 있다." 〈사이버네틱의 우연한 발견〉은 공개적으로 컴퓨터와 컴퓨터 아트를 찬양함으로써 그해 열린 전시회 중 비교적 노선을 달리한 몇 안되는 전시회 중 하나였다. 같은 해 8월에 자그레브에서 열린 전시회에서는 컴퓨터가 사회와 정치에 미치는 영향을 다루었으며, 그 전시회를 주관한 사람들이 자금을 모으는 데 어려움을 겪은 것도 우연은 아니었다.

〈사이버네틱의 우연한 발견〉 전시회의 목적 중 하나는 대다수 대중에게 생소했던 컴퓨터가 전혀 해로운 것이 아니라 멋진 것임을 사람들에게 설득시키는 것이었다. 라이하르트의 말에 따르면, 처음에는 플로터(컴퓨터에 연결하여 그래픽 작업을 하는 장치)를 기술적인 문제에 대한 시각적 해결방법을 제시하기 위한 목적으로만 사용했다. 그러다가 공학자들은 이 장치로 아름다운 이미지도 생성해낼 수 있다는 사실을 깨달았다. "그래서 평생 종이에 연필을, 또는 캔버스에 붓을 대본 적도 없던 사람들이 정적

인 이미지, 또는 움직이는 이미지를 만들어내기 시작했습니다. 그 이미지들은 우리가 보통 '예술'이라고 부르며 공공 갤러리에 전시하는 작품들과 비슷하거나 심지어 똑같이 보이는 경우가 많았습니다." 언론은 이 점을 대대적으로 보도했다. 『더 선데이 텔레그래프』는 이렇게 적었다. "이 전시회는 예술 전반에 걸친 황폐함, 즉 오늘날 우리가 예술이 무엇인지, 또는 무엇을 위한 것인지에 대해 전혀 모르고 있다는 사실을 보여주는 역할을 했다." 『뉴 스테이츠먼』은 이렇게 적었다. "깜박거리는 전등, 명멸하는 텔레비전 화면, 음악기계에서 나오는 시끄러운 소리는 추상예술의 종말을 알리고 있었다. 기계가 할 수 있다면, 굳이 인간이 할 가치가 없는 작업이기 때문이다."

캐서린 메이슨은 〈사이버네틱의 우연한 발견〉의 중요한 측면을 지적했다. "작품 때문에 여러 가지로 무시당하고, 오해받고, 대놓고 매도당한 컴퓨터공학자들의 입장에서 같은 일을 하는 동료들과 비슷한 생각을 가진 지지자들의 커뮤니티가 형성되는 것은 계속 예술을 추구하는 데 매우 중요한 부분이었다."

기계 시대의 종말에서 바라본 기계

〈아홉 개의 밤: 연극과 공학〉과 〈사이버네틱의 우연한 발견〉으로 기술에 대한 흥미가 폭발적으로 증가하고 있던 즈음, 폰투스 훌텐은 1968년 11월부터 1969년 2월까지 뉴욕 현대미술관에서 열린 〈기계 시대의 종말에서 바라본 기계〉라는 전시회를 기획했다. 전시회의 도록은 양철판으로 멋들어지게 제본되어 있었고 표지에는 에나멜 페인트로 채색한 현대미술관 건물의 모습이 찍혀 있었다.

이 전시회는 르네상스 시대부터 1968년까지 기계를 다룬 예술의 역사

를 살펴보는 기념비적인 자리였다. 전시물에는 인쇄물, 회화, 조각, 기계 작품, 몇 가지의 전기기계작품뿐만 아니라 레이저 아트 한 점과 컴퓨터 그래픽 몇 점도 본보기로 포함되어 있었다. 가장 파격적인 작품은 예술가 장 뒤피와 공학자 랠프 모젤 및 하이먼 해리스가 제작한 〈심장박동 먼지〉로, 둥둥거리는 소리와 빛, 색깔이 조화된 이 작품은 붉은 먼지가 원뿔형의 빛 속으로 밀고 들어가는 모습을 표현했다.

홀텐은 이렇게 말했다. "이 전시회의 목적은 시대를 통틀어 기계의 역사를 살펴보기 위한 것이 아니라 기계 세계의 여러 측면에 대한 예술가의 의견을 대표하는 작품을 선별하여 전시하는 것이다." 목표는 〈아홉 개의 밤: 연극과 공학〉보다 한걸음 더 나아가는 것이었다. "오늘날 많은 예술가들이 공학자들과 손을 잡고 긴밀한 협력작업을 하고 있으며, 이를 통해 단순히 우리가 즐길 수 있는 새로운 유형의 예술을 만들어내는 것보다 훨씬 중요한 성과가 나올 수도 있다." 홀텐의 말은 이어진다. 기술은 멋진 신세계를 만들어냈지만, "그러한 세계를 계획하고, 이를 현실로 만들기 위해 노력하는 과정에서 예술가들은 정치인, 심지어는 기술자들보다 더 중요하다".

예술평론가이자 때로는 예술이론가로 활동하던 잭 버넘은 1970년 9월부터 11월까지 뉴욕의 유대인 박물관에서 열린 〈소프트웨어〉라는 전시회를 구성하면서 거기서 한 걸음 더 나아갔다. 그즈음에 이미 예술가들은 미니멀리즘이라고 불리는 운동하에 비본질적인 형태를 제거하고 사물의 정수만을 포착하기 위해 노력하고 있었다. 이는 개념이 객체의 물질적인 형태보다 우선시되는 개념예술conceptual art이 추구하는 바와 잘 맞아떨어졌다. 바야흐로 예술이 비물질화되고 있었다.

개념예술과 미니멀리즘 예술의 창시자 중 하나였던 솔 르윗은 다음과 같은 글을 남겼다. "개념예술에서는 아이디어나 개념이 작품의 가장 중요

한 요소다. 예술가가 예술의 개념적인 형태를 사용하는 경우, 모든 계획과 결정은 사전에 내려져 있으므로 실제로 구현하는 것은 그저 형식적인 작업에 불과하다. 아이디어가 예술작품을 만드는 기계가 되는 것이다.”

버넘은 예술과 기술의 결합이라는 또하나의 트렌드와 개념예술 사이에서 연관성을 발견했다. 〈아홉 개의 밤: 연극과 공학〉은 전자 시스템이 어떻게 예술을 만들어내는지를 탐구했다. 〈사이버네틱의 우연한 발견〉은 컴퓨터가 미술, 춤, 음악과 같은 창작예술에서 어떤 역할을 할 수 있는지 조명했다. 〈기계 시대의 종말에서 바라본 기계〉는 레오나르도 다빈치의 스케치부터 1966년의 E.A.T. 전시회까지 기계 기술의 역사에 초점을 맞췄다.

버넘은 전자 시스템이 때로는 사이버네틱스의 영향을 받아 예술이라는 전통적인 매체를 대체하고 있음을 감지했다. 이제 시스템 분석은 정책 수립, 군사 기획뿐만 아니라 시스템 예술에까지 영향을 미치고 있었다. 버넘은 이러한 변화의 원동력인 기계 안의 유령, 즉 컴퓨터 소프트웨어를 중점 조명하기로 결심했다. 버넘에게 소프트웨어는 새로운 예술의 정수였다. 소프트웨어는 인간의 마음처럼 정보를 처리하는 시스템이었다. 예술이론가인 에드워드 생킨은 컴퓨터 소프트웨어와 “점점 더 ‘비물질화되어가는’ 실험예술의 형태” 사이의 유사성을 파악해낸 버넘을 높이 평가했다. 버넘은 “기술을 활용하여 활발한 예술적 실험”이 진행되던 바로 그 시기에 개념예술이 등장한 것은 결코 우연이 아님을 꿰뚫어보았다. 분명 유사점이 있었던 것이다.

그러나 안타깝게도 〈소프트웨어〉는 실패로 돌아갔다. 아이러니하게도 소프트웨어 문제 때문에 몇몇 전시품이 제대로 작동하지 않았던 것이다. 전시회가 열리는 유대인 박물관의 이사회와 불협화음이 있었으며 예산도 지나치게 초과되었다. 뿐만 아니라 사회가 점점 더 정보와 특정한 예

술형식(개념미술)을 중심으로 돌아가게 된다는 버넘의 예측은 당시의 시대상과 맞아떨어지지 않았다. 1970년대는 마르크스주의, 페미니즘, 기호학, 정신분석 등의 보다 폭넓은 관점이 주목을 받았던 것이다. 포스트모더니즘은 등장하는 즉시 과학에 대해 뚜렷한 혐오를 드러냈다.

설상가상으로 베트남 반전 시위와 그로 인해 조성된 정치적 분위기 때문에 예술가, 과학자, 공학자 사이의 추가적인 협업이 어려워졌다. 학생들을 비롯한 반전 운동가들은 네이팜*, 에이전트 오렌지** 등의 살상 무기를 개발해낸 과학과 기술을 비난했으며, 상당수의 예술가들도 목소리를 높였다. 과학계 내부에서도 이 문제를 둘러싸고 첨예하게 대립했다. 또한 경기 불황 때문에 협업을 지원하는 자금원이 거의 말라버렸다. 다만 당시에 생산된 환각성 약물이 훗날의 컴퓨터 아트에 영감을 제공하는 역할을 했다는 점만은 의심의 여지가 없다.

이러한 요인 때문에 1970년대와 1980년대에는 주목할 만한 협력작업이 거의 진행되지 않았다. 예술가들은 주로 혼자서 기술이나 과학적 주제에 대한 작품을 제작했다. 그러나 여러 가지 실험예술 중에서도 비디오 아트에 대한 관심은 멈추지 않았고, 팝아트로 대표되는 예술의 점진적인 상업화 추세도 나타났다. 인간이 서로 소통하는 방법의 변화를 탐구하고 인터넷을 예언한 마셜 매클루언의 책도 예술가와 과학자의 협업이라는 아이디어가 사라지지 않고 유지되는 데 한몫했다.

● 화염성 폭약의 원료로 쓰이는 젤리 형태의 물질.

●● 미국이 베트남전에서 사용한 고엽제.

THE COMPU-
TER

컴퓨터와 예술의 만남

MEETS
ART

03 컴퓨터와 예술의 만남

1950년대 초반부터 텔레비전과 세탁기, 전화와 같은 전자장치가 일상 생활에서 점점 더 중요한 역할을 하게 되었다. 그러나 이런 장치에서 다른 가능성을 본 예술가들도 있었다. 단순히 생활을 편리하게 해줄 뿐만 아니라 앞으로 다가올 전자 시대에 적합한 전혀 새로운 형태의 예술을 만들어낼 수 있을지도 모른다고 생각했던 것이다.

선구자는 미국의 아마추어 수학자이자 예술가였던 벤 F. 라포스키였다. 그는 전자학을 공부한 적은 없으나 재능을 타고난 사람으로 전해진다. 그에게 텔레비전과 비슷한 오실로스코프 화면의 구불거리는 이미지는 뒤샹, 말레비치, 몬드리안의 작품을 연상시켰다.

오실로스코프에 둘 또는 그 이상의 신호를 입력하면 파형이 진동을 하면서 끊임없이 변화하는 흥미로운 패턴이 생긴다. 라포스키는 노출시간을 길게 하여 화면에 출렁대는 이미지의 사진을 찍었는데, 처음에는 흑백

으로, 나중에는 컬러로 촬영하여 아름답게 대칭을 이루는 곡선의 형태를 만들었다. 그는 이것을 오실리온Oscillon 또는 전자추상화electronic abstraction 라고 불렀으며 1953년에 이 작품들로 전시회를 열었다.

이것이 최초의 "컴퓨터 그래픽"이었다. 여기에는 두 가지 주목할 점이 있었다. 우선 이미지는 인간이 아니라 기계가 자동으로 진행되는 과정을 통해 생성한 것이었다. 또한 예술가의 역할은 이미지를 직접 만들어내는 것이 아니라 기계를 작동시키고 가장 아름다운 이미지를 선별하는 것이 었다. 그리고 만들어낼 수 있는 형태의 종류는 사실상 무한했다.

전자예술electronic art이 시작된 것이다.

컴퓨터 아트의 태동: A. 마이클 놀

1960년대 초반의 컴퓨터는 아직 걸음마 단계로, 주로 코드 해독이나 수치 처리에 사용되는 거대하고 거추장스러운 기계였다. 가격도 엄청나서 겨우 대학이나 연구소, 대기업 정도나 되어야 사용할 수 있었다. 따라서 컴퓨터를 사용할 수 있는 사람은 컴퓨터공학자들과 수학자들뿐이었다. 그럼에도 상상력이 풍부한 사람들은 머지않아 이 투박한 기계가 다른 어떤 일을 할 수 있을까에 호기심을 갖기 시작했다.

벨 연구소의 공학자였던 A. 마이클 놀은 가장 처음으로 그런 생각을 한 사람 중 하나였다.

당시의 컴퓨터는 붓이나 펜을 제어하여 그림을 그릴 수 있는 장치인 플로터를 사용했다. 어느 날 벨 연구소의 하계 인턴사원이 마이크로필름 플로터를 사용하여 데이터를 출력하는 도중에 프로그래밍 에러가 발생하여 아무런 의미 없는 무작위적인 그래픽이 출력되고 말았고, 그는 이것을 농담 삼아 "컴퓨터 아트"라고 불렀다. 놀은 이렇게 적었다. "나는 아

직도 그 인턴이 '컴퓨터 아트'를 들고 복도를 뛰어가던 모습을 기억한다."
놀은 우연히 만들어진 이 예술에 영감을 받아 의도적으로 컴퓨터 아트를
만들어보기로 결심했다.

벨 연구소에서 놀은 복잡한 수학 방정식에 대한 수치 해법을 찾는 용
도로 최첨단 컴퓨터 IBM 7094를 사용할 수 있었다. 이 컴퓨터는 거대한
방을 가득 채울 정도의 크기였다. 정해진 위치에 구멍을 뚫은 홀러리스
Hollerith 카드로 작성된 포트란FORTRAN이라는 프로그래밍 언어를 사용하
여 이 컴퓨터에 방정식과 방정식 푸는 방법을 입력했다. 작업자가 구멍
뚫린 카드 더미를 호퍼hopper라는 기구에 넣고 전원 버튼을 누르면 커다
란 수납장에 들어 있는 테이프 구동장치가 윙윙거리며 돌아가면서 일렬
로 된 불빛이 꺼졌다 켜졌다를 반복하며 계산이 실행되는 형태였다. 이러
한 컴퓨터는 아폴로 우주 계획에서 매우 중요한 역할을 했지만, 테이프가
디스크와 하드 드라이브로 대체된 오늘날의 노트북은 그와 비할 수 없게
뛰어난 성능을 갖추고 있다. 컴퓨터가 계산한 수치 해법을 분석하기 위해
공학자들은 곡선을 그릴 수 있는 장치인 플로터를 컴퓨터에 연결했다.

놀은 그래픽 결과물을 출력하기 위해 35밀리미터 마이크로 필름 플로
터를 사용했다. 그러나 기뻐하던 그 대학원생을 만난 후에는 이 곡선들을
다르게 보였다. 그는 1962년 8월에 이러한 그래픽을 "컴퓨터 아트"로 지
칭한 기술보고서를 작성했다. 그러나 벨 연구소의 수뇌부는 "무엇이 '예
술'인지 결정할 수 있는 것은 예술계뿐"이기 때문에 놀의 이 작품을 "패
턴"으로 불러야 한다고 주장했다.

놀은 포기하지 않았다. 그는 모든 사람이 컴퓨터 아트라고 수긍할 수
있는 작품을 만들어내기로 결심했다. 그러나 방정식을 푸는 과정에서 나
오는 패턴을 사용하지 않고 어떻게 컴퓨터 아트를 만들 수 있을까? 컴퓨
터가 무작위로 만들어내는 점을 선으로 잇는다면 그다지 특별한 작품이

될 순 없을 것이다. 그러나 무작위처럼 보이지만 사실은 그렇지 않은 점들을 선택한 후 프로그램을 사용하여 연결하면 어떨까?

그래서 놀은 가우스분포라는 수학 방정식에 따라 종 모양의 곡선으로 분포된 점들을 만들어내는 프로그램을 작성했고, 그다음에 무작위로 아래에서 위쪽으로 점들을 연결하여 연속적인 지그재그 모양을 만들었다. 그 결과물은 놀이 뉴욕 현대미술관에서 여러 차례 감상했던 피카소의 〈나의 사랑〉과 비슷하게 보였다. 놀은 이 작품을 〈가우스 정방형〉이라고 이름 붙였다.

3년 동안 놀은 벨 연구소의 동료인 켄 놀턴과 함께 작업하며 컴퓨터 아트보다는 삼차원 애니메이션을 사용한 실험에 관심을 기울였다. 그러다가 1965년에 뉴욕의 어퍼웨스트사이드에서 갤러리를 운영하는 하워드 와이즈가 놀의 동료이자 서른일곱 살의 헝가리 출신 시각 및 청각 인지 연구원인 벨러 율레스에게 작품 전시를 부탁했다.

예술 후원자이자 예전에 미술상이기도 했던 하워드는 팝아트의 전시회를 여러 차례 열었으며 로이 릭턴스타인의 작품처럼 점으로 구성한 이미지에 관심이 많았다. 그는 『사이언티픽 아메리칸』의 기사에서 율레스의 작품을 발견하고 율레스가 완전히 겹쳐지지 않은 여러 쌍의 점을 사용하여 입체경으로 보면 튀어나와 보이도록 만든 패턴에 호기심을 갖게 되었다.

율세즈는 혼자서 작품을 전시하는 데 부담감을 느껴 놀에게 함께 참여하자고 제안했다. 놀은 무척 기뻐했지만, 농담을 섞어서 이렇게 회고했다. "벨러는 항상 자신의 패턴이 예술적인 가치가 거의 없는 과학적 결과물이라고 생각했다. 나는 내가 만든 패턴이 과학적인 가치가 전혀 없는 예술작품이라고 생각했다." 그럼에도 두 젊은 공학자는 이 기회에 뛸 듯이 기뻐했다. 두 사람은 완전히 새로운 예술가로서의 커리어를 예술계의

정점인 하워드 와이즈 갤러리에서 시작하게 된 셈이었다. 율레스와 놀은 판매로 인한 수익을 나누기로 했지만 놀의 말에 따르면 "결국 단 한 점도 팔리지 않았다". 놀은 〈가우스 정방형〉의 여러 가지 변형을 전시했으며 율레스와 함께 작업한 3D 입체 이미지도 선보였다.

놀과 율레스는 이 전시회가 벨 연구소의 창의력을 증명할 수 있는 좋은 기회라고 생각했지만, 연구소의 책임자들은 다른 생각을 가지고 있었다. 당시는 〈아홉 개의 밤〉 행사가 열리기 1년 전이었기 때문에 연구소 측은 아직 조심스러운 입장을 취했다. 시덥잖은 일에 연구소의 이름이 오르내리게 되면 연구소가 예산과 자원을 낭비하고 있다는 부정적인 평판이 생기지 않을까 우려했다. 책임자들은 와이즈에게 전시회를 취소하라는 압력을 가했다. 와이즈는 전시회가 이미 발표되었으며 연구소 측을 고발하겠다고 협박했다. 결국 벨 연구소는 한발 물러섰지만 율레스와 놀에게 작품을 두 사람 개인의 이름으로 등록하고 기자들을 가까이하지 않도록 일렀다.

놀의 기억에 따르면 의회 도서관의 저작권실에서는 컴퓨터 아트 작품의 저작권을 좀처럼 인정하지 않으려 했다. 컴퓨터는 단순히 숫자를 처리하는 장치이며 창조적인 작업을 할 수 없기 때문에 컴퓨터로 만들어낸 것은 예술이 될 수 없다는 이유였다. 놀은 인간이 작성한 프로그램에 따라 컴퓨터가 결과물을 창조한 것이라고 답변했다. 결국 정부 관계자들이 수긍하여 〈가우스 정방형〉은 최초로 저작권을 인정받은 컴퓨터 아트 작품이 되었다.

이 전시회는 "(특히 미국에서는) 디지털 컴퓨터 아트가 본격적으로 일반에게 공개된 최초의 자리"였다. 스튜어트 프레스턴은 뉴욕타임스에 이런 글을 실었다. "하워드 와이즈 갤러리에서는 미래의 물결이 세차게 몰아치는 중이다. (…) 따분한 기법에서 해방되어 (…) 예술가들은 그저 '창조'할

것이다."

슈투트가르트의 컴퓨터 아트

같은 해인 1965년에 프리더 나케와 게오르크 네스라는 두 명의 독일 예술가가 슈투트가르트에서 컴퓨터 아트 전시회를 열었다. 놀의 전시회보다 두 달 먼저 열린 이 전시회는 정말 최초의 컴퓨터 아트 전시회라고 주장할 만했다. 놀은 단순히 예술작품을 만들어내고자 한 반면, 나케와 네스는 철학적 의도를 가지고 있었다.

나케와 네스는 제시아 라이하르트에게 "컴퓨터를 살펴보라"는 중요한 제안을 했던 독일의 철학자 막스 벤제에게서 영감을 얻었다. 벤제의 연구는 컴퓨터를 사용하여 미학의 과학적인 개념을 이해할 수 있는지 탐구하는 것이었다. 벤제가 이론의 바탕으로 삼았던 것 중 하나는 미학을 수학 공식으로 단순화시킨 하버드의 수학자 버코프의 이론으로, 아름다움은 복잡성에 반비례하기에 예술작품이 덜 복잡할수록 미학적인 가치는 올라간다는 논지였다. 하지만 직관과 주관성을 배제할 수 있을까? 미적 가치는 분명 단순한 공식보다는 훨씬 복잡한 것이었다.

벤제는 신호를 최대한 온전하게 전송하기 위한 최적의 조건을 연구하는 학문인 정보기술과, 두뇌에 내재되어 있어 태어날 때부터 존재하는 언어의 생성규칙을 의미하는 놈 촘스키의 생성 문법generative grammar을 버코프의 개념에 접목했다. 배경에서 무작위적인 소음이 들려올 때 신호가 어떻게 전달되는지를 파악하려면 통계적 분석이 필요하다. 벤제는 통계학과 불확실성을 사용하여 버코프 이론의 약점이었던 편협한 수학적 인과관계에서 자유로운 시스템을 고안해냈다. 벤제는 창의성이 어떠한 논리적 법칙도 따르지 않으며, 미학도 마찬가지라는 결론을 내렸다.

벤제는 자신의 이론체계를 생성미학이라고 불렀다. 그는 알고리즘으로 프로그래밍된 컴퓨터에 이 이론을 적용하여 거의 무작위적인 수열을 생성하고, 그 결과로 미적 가치가 있는 이미지를 만들어낼 수 있다고 믿었다. 그는 자신의 이미지를 생성예술generative art이라고 불렀다.

벤제의 박사과정 학생이었던 게오르크 네스는 벤제의 아이디어를 실천으로 옮겼다. 〈로큰〉이라는 작품에서는 플로터의 펜이 무작위로 생성되는 원들의 윤곽을 그리도록 했다. 네스는 직감적으로 이미지가 마무리되어 하나의 예술작품이 완성되었다는 생각이 드는 시점에서 플로터를 껐다. 벤제는 자신이 몸담고 있는 슈투트가르트 기술대학의 부속 갤러리에서 작품을 전시하도록 네스를 초청했다. 전시회가 개막되자 대중은 격노했다. 나케는 개막 당시에 대해 이렇게 적었다. "어떤 관람객들은 초조해 보였고, 어떤 사람들은 강한 반감을 드러냈으며, 네스의 작품이 예술로 취급된다는 데 불만을 품고 그냥 나가버린 사람들도 있었다." 벤제는 이에 대응하여 네스의 작품은 "인공예술artificial art"에 해당한다고 말했으며, 이를 통해 네스의 작품을 인공지능 및 자신이 제안한 생성 미학에 부합한다고 보았다.

나케는 수학을 전공했으며 박사 논문에서는 확률이론을 다루었다. 그가 슈투트가르트 대학에 있을 때 대학 측에서는 최첨단 플로터인 Zuse Z64 Graphomat를 구입했다. 하지만 이 플로터를 컴퓨터에 연결할 프로그램인 스탠더드 일렉트로닉 로렌츠Standard Elektronik Lorenz(ER65)가 없었다. 프로그램을 만드는 일이 나케에게 떨어졌다. 나케는 자신의 프로그램을 테스트하기 위해 유사 난수생성기를 이용해 무작위로 점들을 생성하다가 본인의 직관에 따라 적당한 시점에서 멈추는 과정을 통해 그래픽을 만들었다. 벤제의 영향을 받은 나케의 목표는 다른 기술적 또는 경제적 목적 없이, 미학적으로 가치가 있는 그림을 자동으로 생성하는 컴퓨터 프로그램

을 작성하는 것이었다. 나케는 직관과 창의성, 확률의 조합이 매우 흥미롭다고 생각했다. 그는 1965년 11월에 슈투트가르트에 있는 벤델린 니들리히 갤러리에서 네스의 작품 몇 점과 함께 자신의 작품들을 전시했다.

슈투트가르트의 네스와 나케, 벨 연구소의 놀이 제작한 컴퓨터 아트는 그 시대에 걸맞은 작품으로 직선적이고 추상적이며 아주 기하학적이었다. 나케는 말했다. "그림 자체는 딱히 흥미롭지 않았다. 중요한 것은 원리였다." 사실 이 세 사람이 한 작업은 가히 혁명적이라 할 수 있다. 나케, 네스, 놀을 일컬어 컴퓨터 아트의 "3N"이라고 부르기도 한다.

컴퓨터와 몬드리안의 대결

놀은 다음과 같이 적었다. "지금 되돌아보면, 디지털 컴퓨터는 예술, 특히 광고, 디자인, 애니메이션에 큰 영향을 미쳤다. 그리고 새로운 유형의 디지털 예술가가 탄생했다." 다른 두 사람과는 달리 놀은 작품을 제작할 때 철학적인 면을 고려하지 않았기에 더욱 자유로웠다. 그는 당시 여러 개의 직선으로 구성되어 있던 컴퓨터 아트를 유명한 거장의 작품과 비교하면 어떨지 궁금해졌다. 예를 들어 마찬가지로 수평선과 수직선을 많이 사용해 작품을 만들었던 몬드리안의 작품과 비교한다면?

그래서 놀은 무작위로 흩어져 있는 점들을 가로선과 세로선을 사용하여 무작위로 연결하는 프로그램을 작성했다. 네스와 나케의 경우와 마찬가지로 사실 점들은 완전히 무작위로 배열된 것은 아니었다. 무작위성은 아무런 상관관계가 없는 수열을 계산하는 수학적 알고리즘에 따라 결정되었다. 수학자 로버트 R. 커비유는 이렇게 적었다. "무작위로 숫자를 생성하는 것은 너무나 중요하기 때문에 확률에 맡길 수 없다."

놀은 플로터를 사용하여 〈선으로 된 컴퓨터 구성〉이라는 흑백 이미지

〔왼쪽〕 피트 몬드리안, 〈선으로 된 구성〉, 1917.
〔오른쪽〕 A. 마이클 놀, 〈선으로 된 컴퓨터 구성〉, 1964.

를 만들었다. 그리고 그 그림을 벨 연구소에 있는 수백 명의 동료들에게
몬드리안이 1917년에 발표한 〈선으로 된 구성〉의 흑백 사진과 함께 보여
주었다. 컴퓨터 버전을 정확히 골라낸 사람은 28퍼센트에 불과했고, 59
퍼센트가 몬드리안의 작품보다 컴퓨터로 만든 이미지를 더 선호했다. 이
유를 묻자 컴퓨터 이미지가 더 깔끔하고, 다채롭고, 창의력이 풍부하고,
편안하고, 추상적이라고 설명했다. 일반 직원들처럼 컴퓨터를 다루지 않
는 직원들은 무작위성이 인간의 창의력과 관련되어 있다고 생각하여 컴
퓨터로 생성한 이미지를 몬드리안의 작품으로 잘못 판단했다.

벤제와 나케, 네스의 경우와 마찬가지로 놀도 여기서 창의성이 무엇인
가라는 수수께끼에 직면하게 되었다. 두 그림 모두 사람이 구상해낸 것이
지만 놀의 작품에서는 컴퓨터가 사람인 프로그래머 겸 예술가와 플로터
사이의 인터페이스 역할을 했다. 놀은 "예술적 가치는 (…) 심사단이 결정
할 수 있는 것이 아니다"라는 결론을 내렸다.

4만 년에 걸친 현대예술

1851년으로 거슬러올라가서, 런던의 수정궁에서 엄청난 성황리에 열린 만국박람회에서는 예술과 디자인을 모두 다루었다. 이것은 빅토리아 여왕의 배우자이자 오랫동안 '원재료' '기계' '제조' '조각'에 관심을 기울여왔던 앨버트 공의 아이디어였다. 그러나 순수예술과 공예를 분리해서 생각하는 영국 예술계 기득권층의 의식을 바꿔놓지는 못했다. 관계자들은 이 두 가지가 전혀 관련이 없다고 주장했다. 공예는 보통 순수예술보다 낮은 위치에 있는 것으로 취급했다. 그리고 2차대전 이후 "기술"이 "공예"의 한 범주로 추가되었다.

그러다가 2차대전 종전 직후인 1946년에 시인, 무정부주의자, 예술평론가이자 역사학자인 허버트 리드가 아방가르드 예술과 담론을 위한 공간을 제공한다는 목표로 런던에 현대미술학회를 설립했다. 이곳에서 첫 번째로 열린 전시회는 〈40년간의 현대미술〉이었고, 1948년에 열린 두번째 전시회에는 〈4만 년에 걸친 현대미술〉이라는 도발적인 이름이 붙어 있었다. 이 전시회는 엄청난 파장을 일으켰다. 리드와 롤런드 펜로즈가 큐레이터로 참여한 이 전시회에서는 뉴욕 현대미술관에서 임대해온 피카소의 〈아비뇽의 여인들〉을 선보였다.

1950년대 초기에는 이 ICA의 젊은 예술가, 과학자, 디자이너들이 독립적인 그룹을 결성했다. 역사학자 캐서린 메이슨은 이렇게 적었다. "예술가들이 적극적으로 기술을 활용하도록 독려하는 이 집단의 아방가르드적 예술 관행은 과학과 인문학 사이에 넘을 수 없는 장벽이 있다는 영국인들의 인식에 정면으로 반하는 것이었다." 마침내 예술가와 과학자가 손을 잡으려 하고 있었다.

자연 속의 아름다움: 리처드 해밀턴

ICA에서 적극적으로 활동한 예술가 리처드 해밀턴과 그와 협력하여 작업했던 유니버시티 칼리지 런던UCL의 저명한 결정학자 캐슬린 론스데일은 1951년에 ICA에서 열린 〈성장과 형태〉를 주도한 인물이었다. 이 전시회는 예술과 과학을 한자리에 모아 원자, 결정체, 동물, 식물, 별의 성장, 형태, 구조와 관련된 여러 측면을 집중 조명해보려는 행사였다. 해밀턴은 현미경과 필름을 통해 확대해서 찍은 결정체와 성게의 성장 사진이 말 그대로 관객들을 집어삼키는 것처럼 보이는 공간을 만들었다. 론스데일은 결정체 안의 대칭형태가 과학적인 관점뿐만 아니라 예술적인 관점에서도 아름답다고 믿었다. 또한 예술가들이 감정의 세계가 아니라 과학에서 주제를 찾아야 한다고 제안했던 찰스 J. 비더먼의 저서 『시각지식의 진화로서의 예술』에서 많은 영향을 받았다.

해밀턴은 다르시 웬트워스 톰프슨의 『성장과 형태에 관하여』라는 책에서 많은 영감을 얻었으며, 전시회의 제목도 이를 반영한다. 톰프슨은 어느 정도 이름이 알려진 과학자이자 뛰어난 고전학자였다. 유려한 문체로 써내려간 이 책에서 톰프슨은 자연의 형태가 어떻게 수학적 원리에 부합하는지를 설명했다. 해밀턴의 눈길을 끈 것은 "세상이 지금과 같은 형태로 존재하는 이유는 특정한 수학적 원칙을 따르고 있기 때문이다"라는 구절이었다. 만약 예술가가 자연에서 아름다움을 찾고자 한다면 과학으로 눈을 돌려야 할 것이라는 의미였다.

이 전시회를 계기로 하여 〈형태의 양상: 자연과 예술의 형태에 대한 심포지엄〉이라는 제목하에 예술가와 과학자들이 한데 모이는 자리가 마련되었다. 루돌프 아른하임, 언스트 곰브리치, 콘라트 로렌츠 등이 연사로 나섰다. 스코틀랜드의 금융업자, 산업공학자이자 논객이었던 랜실롯 로화이트는 이렇게 말했다. "다른 분야에 몸담고 있는 동료들의 생각을 살

피다보면 (…) 분명 얻을 점이 있다." 오늘날이라면 지극히 자연스럽게 보이는 생각이다. 그러나 당시만 해도 이는 그야말로 혁명적인 일이었다.

해밀턴은 20세기의 가장 영향력 있는 예술가 중 한 명이며 ICA에서 열리는 토론에 자주 참석했던 마르셀 뒤샹을 비롯한 여러 아방가르드 화가들과 가까운 사이였다. 해밀턴의 1956년 작품인 〈도대체 무엇이 오늘날의 가정을 이토록 색다르고 매력 있게 만드는가?〉는 거실을 표현한 만화책 같은 콜라주로, 벽에 붙어 있는 자동차 광고, 풍만한 가슴을 지닌 여성, 값비싼 가구, "팝POP"이라는 글자가 적혀 있는 막대사탕을 든 보디빌더가 한데 모인 작품이다. 작품 전체적으로 "미국과 그 기술을 따라잡으려는" 분위기가 팽배해 있다. 이것은 상징적인 작품이 되었다. 이를 계기로 하여 미국 추상표현주의를 밀어내고 예술과 기술을 모두 찬양하는 팝아트운동이 탄생하게 되었다. 해밀턴 본인은 팝아트를 이렇게 정의했다. "대중적이고(일반인을 위한 디자인), 일시적이며(단기적인 해법), 소모적이고(쉽게 잊혀짐), 저렴하며, 대량생산되고, 젊고(젊은이들을 겨냥), 위트가 넘치고, 섹시하고, 기발하며, 화려한 대규모 비즈니스."

추상 예술: 빅터 파스모어

1947년에 이미 리처드 해밀턴과 빅터 파스모어는 런던에 있는 센트럴 미술디자인 대학에서 독일의 건축가인 발터 그로피우스가 1919년에 바이마르에 설립했으며 나치가 폐교 조치를 할 때까지 20년간 운영되었던 바우하우스 학교 스타일의 교육과정에 따라 학생들을 가르치고 있었다. 바우하우스에서는 디자인 기초교육과정에서 순수예술과 디자인 사이의 경계를 허무는 것을 목표로 삼았는데, 이들은 거기에 기술도 포함시켰다. 파스모어는 순수예술에 바탕을 둔 인상파 화가로 커리어를 시작했다.

그러다가 클레와 칸딘스키의 영향을 받아 갑자기 추상화가로 변신하면서 예술계를 깜짝 놀라게 했다. 파스모어는 이렇게 적었다. "[추상을 도입하자] 디자인계에서는 아무런 문제가 없었으나 순수예술계에서는 큰 소동이 일어났다." 여러 개의 선으로 구성되어 지극히 단순한 기하학적 모양을 나타내는 파스모어의 이후 작품은 분명 과학적, 기술적 성향을 띠고 있었다. 같은 시기에 미국 추상표현주의가 유럽으로 전파되어 젊은 예술가들의 큰 관심을 끌었다. 추상표현주의 역시 "순수예술"에 대한 강력한 반발이었다. 만약 파스모어가 추상예술까지 아우르는 자신만의 기초교육과정을 가르칠 생각이라면 다른 학교로 갈 수밖에 없었다. 파스모어의 작품은 이미 널리 알려져 있었기 때문에 그는 쉽게 1953년에 뉴캐슬에 위치한 킹스 칼리지에 자리를 얻을 수 있었다. 1년 뒤에는 해밀턴도 합류했다. 머지않아 다른 "변두리" 예술학교에서도 해밀턴과 파스모어의 교육과정에 관심을 가지기 시작했다. 처음에는 선덜랜드 예술학교, 그다음에는 리즈 예술대학에서 이러한 기초교육과정을 개설했다. 1960년이 되자 이 기초교육과정은 예술대학 1학년 과정뿐만 아니라 예술 교육 자체를 철저히 점검하기 위한 본보기가 되었다.

급진적인 새로운 관점: 로이 애스콧

내가 로이 애스콧을 처음 만난 것은 그가 교수로 재직하고 있는 플리머스 대학의 심포지엄에서였다. 책상에 발을 올려놓고 예술의 이론과 실제를 탐구해온 자신의 여정에서 선종禪宗과 의식에 대한 연구에 이르기까지 모든 것을 다루는 그의 강의는 사실 강의라기보다 공연에 더 가까울 정도였다. 자그마한 키와 다부진 체구에 대단한 자신감을 풍기는 애스콧에게서는 상대방의 마음을 무장 해제시키는 진솔한 상냥함이 물씬 풍겨

나온다.

애스콧은 언제나 이단아였다. 뉴캐슬의 킹스 칼리지에서는 런던 예술 계를 발칵 뒤집어놓은 해밀턴과 파스모어라는 앞서가는 두 명의 스승에 게서 회화를 배웠다. 애스콧은 농담처럼 그토록 전혀 다른 스타일의 두 명의 예술가에게 회화를 사사한 이후 거의 미칠 지경이었다고 회상했다. 한 명은 팝아트, 다른 한 명은 기하학적 회화를 중점으로 다루었으며 우 리가 사는 세계에 대해서도 완전히 정반대의 관점을 제시해주었다.

이로 인해 애스콧은 하나의 관점을 여러 개로 확대하여 물밀듯이 눈으 로 들어오는 변화무쌍한 광경을 표현함으로써 장면을 시각화하는 새로 운 방법을 고안해낸 프랑스의 화가 폴 세잔에게 관심을 갖게 되었다. 애 스콧은 관람자도 적극적으로 예술작품에 참여해야 하며, 예술은 만든 사 람과 보는 사람이 함께하는 프로젝트가 되어야 한다고 결론내렸다. 애스 콧은 세잔의 작품과 관련하여 "컴퓨터를 매개로 한 예술에서 과정과 발 생의 미학은 여기서 시작된다고 할 수 있다"고 적었다. 그에게는 예술가 와 보는 사람 사이의 상호작용이 하나의 시스템을 형성하는 과정이 핵심 개념이었다.

1957년에 사이버네틱 예술의 아버지로 불리는 니콜라 셰페르의 파리 작업실을 방문하면서 이러한 과정과 시스템에 대한 개념은 애스콧의 머 릿속에 더욱 굳게 뿌리를 내리게 되었다. 애스콧은 셰페르에 대해 이렇게 말했다. "키네틱 아트●의 왕이다. 셰페르는 뭐든 커다랗고 반짝이게 만들 었다. 사이버네틱스는 어디에나 있으며 심지어 새로운 문명으로 우리를 인도할 수도 있다." 애스콧은 단순히 사이버네틱스를 예술에 접목하는 데 그치지 않고 새로운 세계관까지 만들어가려는 셰페르의 노력에 깊은 인

● kinetic art, 움직임을 중시하거나 그것을 주 요소로 하는 예술작품.

로이 애스콧, 〈체인지 페인팅〉, 1960.

상을 받았다.

애스콧은 시스템 내부에서의 상호작용이라는 사이버네틱스의 핵심 개념을 염두에 두고, 유리판에 물감을 무작위로 뿌린 다음 보는 사람이 유리판을 앞뒤로 밀면서 그때마다 새로운 그림을 만들어낼 수 있도록 하는 일련의 작품을 제작했다. "제스처gesture 페인팅" 혹은 "액션action 페인팅"이라고 불리는 이러한 형태의 예술에서 시스템에 해당하는 것은 유리판과 관객이었다. 애스콧은 이러한 작품들에 〈체인지 페인팅〉이라는 이름을 붙였다.

파스모어는 자신이 구성한 기초 디자인 교육과정을 다시 런던으로 가져가고 싶어했고, 그 일을 할 적임자로 애제자인 애스콧을 선택했다. 파스모어의 든든한 추천을 등에 업은 애스콧은 1961년에 일링 미술대학의 기초과목 책임자로 부임했다.

킹스 칼리지를 떠나기 직전에 애스콧은 노버트 위너를 비롯한 여러 사람이 쓴 사이버네틱스에 대한 책을 접하게 되었다. 애스콧에게 그것은 "유레카를 외치는 순간이었다. 깨달음이 눈앞에서 번쩍하고 빛나며 무언가 온전하고, 완벽하며, 완전한 것이 보였다". 애스콧은 수학에는 좀처럼

자신이 없었지만 다행히도 도움을 받을 수 있는 사람을 알고 있었다. 바로 뛰어난 사이버네틱스 및 심리학 연구자 고든 패스크였다. 패스크는 서리 지역에 시스템 연구소를 운영하고 있었는데, 이 연구소의 전문 분야 중 하나가 인간과 기계 사이의 상호작용을 통해 지식을 구성하도록 설계된 적응형 학습 기계였다.

어느 날 전시회를 마친 애스콧은 패스크에게 사이버네틱스에 대해 설명해달라고 부탁했다. 패스크는 애스콧의 작업실에서 새벽 2시까지 인생 최고의 강의를 펼쳤고, 애스콧은 이를 통해 "동물과 기계의 제어 및 소통'은 예술가가 반드시 연구해볼 분야"임을 납득하게 되었다.

애스콧은 일링에서 이제는 유명해진 기본교육과정Ground Course이라는 과감한 예술교육 실험을 실시했다. 사이버네틱스의 시스템 사고방식에 영향을 받은 이 교육과정에서는 학생들에게 본인이 제작한 예술작품, 주변 환경, 사회적 맥락에 직접 개입할 수 있는 기회를 마련해주는 것을 목표로 삼았다. 이 기본교육 과정은 예술 신병 훈련소와 비슷했다. 학생들에게 자신과의 접촉 기회를 주기 위해 애스콧이 사용한 방법 중 하나는 몇 명의 학생들을 칠흑같이 어두운 강의실에 가두어놓고 강렬한 불빛을 비추는 것이었다. 그다음에 학생들을 다른 방으로 몰아내면, 구슬이 가득 깔려 있는 바닥에 넘어지면서 지나가는 사람들을 깜짝 놀라게 하는 식이었다.

애스콧은 예술, 과학, 기술 사이의 경계가 모호해져야 한다고 굳게 믿었으며 과학자와 기술 전문가를 자주 강의에 초청했다. 사이버네틱의 거장인 패스크도 독일 출신의 예술가이자 정치운동가인 구스타프 메츠거와 그의 자동파괴적 예술에 대한 강연을 했다. 메츠거의 작품은 군부가 기술, 특히 컴퓨터를 사용하는 것에 대한 항의의 표시였다. 그러나 메츠거 본인이 세번째 선언문Third Manifesto에 적었듯이 여기에는 긍정적인 측

면도 있었다. "자동파괴형 예술과 자동창조형 예술은 예술을 과학 및 기술 발전과 통합하는 것을 목표로 한다."

1962년에는 메츠거 본인이 직접 일링에서 강연을 했다. 강연에 참석한 학생 중에는 피트 타운센드라는 청년도 있었다. 그는 메츠거의 강연에 깊은 감명을 받은 나머지 자동파괴적 예술표현을 자신이 몸담고 있는 밴드에 도입했는데, 이것이 바로 기타를 부수는 퍼포먼스로 유명한 전설적인 밴드 '더 후The Who'다.

일링에서 일하는 직원 중에는 버나드와 해럴드 코언 형제도 있었다. 버나드는 이미 유명한 "젊은 영국" 예술가였고, 기하학적이고 추상적인 성격이 강한 회화작품을 내놓고 있었다. 해럴드는 사이버네틱스에 보다 많은 영향을 받았고, 몇 년 후에 컴퓨터 아티스트가 되어 과연 컴퓨터가 사람이 제작한 예술과 구별하기 어려운 예술작품을 만들어낼 수 있는지 탐구했다.

애스콧의 예술작품과 그의 교육방식은 일링의 대다수 관계자들이 받아들이기에 지나치게 혁신적이었다. 일링에 부임한 지 3년 후인 1964년에 그는 런던 예술계가 무시하는 또하나의 학교인 입스위치 시민대학으로 옮겼다. 그곳에서 가르쳤던 학생 중에는 머지않아 실험적인 전자음악으로 엄청나게 유명해진 브라이언 이노가 있었다. 이노가 입스위치에 입학한 이유는 다른 대학 입시에는 전부 실패했기 때문이었다. 이노는 이 학교가 회화나 조각보다는 개념을 중요하게 여긴다는 사실을 알고 무척 기뻐했다. 입스위치에서 강조한 것은 다음과 같았다. "문화는 평등하다. 우리는 [예술과 과학이] 동떨어진 것이 아님을 알 수 있었으며, 과학적인 내용을 이해하고 그것을 다시 소화하여 직접 실험해볼 수 있다고 느꼈다."

시스템 아트 : 코르녹과 에드먼즈

1966년에 새로 집권한 노동당 정부는 늘어나는 고등교육 수요에 부응하여 각 지역의 기술학교 및 단과대를 통합하여 기술대학을 설립했다. 이로써 컴퓨터와 같은 값비싼 장비들이 몇몇 종합 교육센터에 집중적으로 설치되었다. 물론 전통적인 예술가들은 공학자들과 어깨를 나란히 하고 작업하는 것을 끔찍이 싫어했지만 말이다. 몇 년 후, 저명한 작가이자 화가인 패트릭 혜론은 가디언지에 "예술학교의 말살"을 비난하는 긴 글을 기고했다.

비록 기술대학이 주류 예술계에는 위협을 가했을지 모르지만, 컴퓨터 아트가 등장하는 데에는 엄청나게 중요한 역할을 했다. 기술대학은 원래 예술에 사용할 목적이 아니었던 장비를 예술가들이 활용할 수 있는 장이 되었고, 이러한 장비들을 사용하려면 공학자와 과학자의 도움이 필요했다. 그런 예술가들 중 한 명이 1968년에 열린 ICA의 〈사이버네틱의 우연한 발견〉 전시회에서 깊은 인상을 받은 어니스트 에드먼즈였다.

세잔과 마티스의 영향을 받은 에드먼즈는 예술가가 되고 싶었지만 수학과 논리학 공부를 택했으며, 레스터 기술대학에서 근무하고 있던 1969년에 노팅엄 대학에서 수학 논리로 박사 학위를 받았다. 수학이 쉬웠던 덕에 에드먼즈는 예술에 관심을 쏟을 시간을 낼 수 있었다.

원래 에드먼즈는 엘 리시츠키의 구상예술과 구상시에 관심을 가지고 있었는데, 당시의 구상시는 텔레타이프 기계로 입력하거나 플로터로 그리는 형태였다. 그는 스프레이 페인팅 기법에 대해 몇 가지 물어보기 위해 레스터 기술대학 내의 레스터 예술단과대를 방문했다가 거기서 컴퓨터를 능숙하게 다루는 조각가 스트라우드 코르녹을 만났다. 코르녹은 그에게 사이버네틱스에서 받은 피드백을 바탕으로 하여 예술에서의 참여와 상호작용이라는 개념을 진행규칙과 결합한 시스템 아트를 소개해주

었다. 두 사람은 "창조성은 전적으로 예술가의 손에 달려 있는 것이 아니다"라는 주제로 프로젝트를 시작했다. 이 접근방식의 기본이 되는 것은 규칙으로 통제되는 시스템이었다. 음악과 언어, 과학에 전부 규칙이 있는 것처럼, 예술가가 규칙을 정한 뒤 정해진 경계 내에서 작품을 만든다는 의미였다. 음악에서는 음과 조성뿐만 아니라 이를 조합하는 규칙의 수도 제한되어 있음에도 작곡가들은 멋진 음악 작품을 무한히 만들어낼 수 있다.

에드먼즈는 세잔과 마티스의 작품이 그토록 자신에게 매력적으로 다가오는 이유는 간결함뿐만 아니라 "구성과 구성의 힘에 대한 강조, 그리고 그 근간에 있는 요소에 대한 확실한 강조" 때문이라는 사실을 깨달았다. 그는 몬드리안 작품의 구조를 분석한 뒤 그 작품이 "보이는 것만큼 제약을 받지는 않는다"고 결론지었다. 다른 말로 하면, 비록 〈선으로 하는 구성〉과 같이 몬드리안의 회화가 엄격한 기하학적 형태를 띠고 있는 것처럼 보이기는 하지만 실제로 구조를 살펴보면 상당히 자유롭다는 뜻이다.

1970년대에 구할 수 있었던 상당히 기본적인 컴퓨터로 코르녹과 에드먼즈는 문제를 해결하기 위한 규칙인 알고리즘을 구성한 다음 이러한 규칙이 어떻게 창조성에 도움을 줄 수 있을지 조사했다. 두 사람은 이렇게 주장했다. "어쩌면 이제는 더이상 '예술가'를 예술의 전문가라고 가정할 필요가 없을지도 모르겠다." 〈아홉 개의 밤: 연극과 공학〉이 보여주었듯이, "예술가들의 상황에 대한 통제력이 줄어들거나 공학자들과의 협력작업에서 역할이 축소되어 우리가 아는 형태의 예술가가 사라지더라도, 예술의 개념은 사라지지 않을 것이다". 즉 예술가들이 공학자와 협력하게 되면서 예술의 개념도 바뀌게 될 것이라는 의미다.

샘(SAM)의 아들

앞으로 몸을 기울이면서 사람들의 대화에 귀를 기울이는 꽃처럼 생긴 로봇작품 〈소리로 움직이는 모빌〉을 제작하여 〈사이버네틱의 우연한 발견〉에 전시했던 에드바르트 이흐나토비치는 이렇게 적었다. "우리는 산업화되고, 기술을 바탕으로 하며, 상업적인 세계에 살고 있으며 만약 예술이 현실 세계와 조금이라도 관계성을 맺고자 한다면 작업실에 틀어박힌 예술가라는 낭만적인 보호막 안에 숨을 것이 아니라 밖으로 나와 치열한 싸움에 가담할 준비를 해야 한다." 이흐나토비치는 컴퓨터를 대규모 작품에 활용한 최초의 예술가들 중 한 명이었다. 〈소리로 움직이는 모빌〉을 제작하는 과정에서는 UCL의 기계공학과 관계자들에게서 받은 도움이 매우 중요한 역할을 했다. 그는 컴퓨터에 대해 더 많이 공부해야 한다는 사실을 깨달았다.

이흐나토비치의 관심사는 단순히 상호작용을 하는 기계를 제작하는 것에 그치지 않았다. 만약 지능형 기계를 만들 수 있다고 가정한다면? 그런 기계를 만들기 위해서는 기계가 환경과 상호작용하도록 프로그래밍하고 코드에 작성된 사고과정을 따르는 AI의 하향식 접근과 반대로 스스로 지능을 쌓아나갈 수 있도록 만들어야 했다. 그는 이러한 방식에 대한 이론적 기반을 마련하기 위해 아이들이 일상적으로 세상과 상호작용을 하면서 지능을 개발해나간다는 스위스의 심리학자 장 피아제의 이론을 인용했다.

그 결과로 나온 작품이 거대한 〈센스터〉였다. 폭 4.5미터, 높이 2.4미터의 이 작품은 강철을 용접해 만든 뿔이 달린 짐승으로, 기린과 송전탑을 합쳐놓은 것 같기도 했고 거대한 바닷가재의 집게발처럼 보이기도 했다. 〈소리로 움직이는 모빌〉과는 달리 이 작품은 소리뿐만 아니라 움직임에도 반응했다. 〈센스터〉는 디지털컴퓨터로 제어하는 최초의 로봇조각품이

었으며 네덜란드의 대형 전자제품업체인 필립스가 제작을 지원했다. 이흐나토비치는 이 작품을 유니버시티 칼리지 런던에 설치했으며, 1970년부터 1974년까지는 필립스가 창업자인 프리츠 필립스 회장의 고향인 에인트호번에 세운 에볼루온Evoluon이라는 전자제품 박람회장에 전시했다.

에볼루온의 건축에 참여한 설계 공학자 제임스 가드너는 이렇게 적었다.

> 우리의 목표는 대중(언론)이 〈센스터〉를 이해하고 이 작품을 단순한 "전자장치"로 치부하지 않도록 하는 것이었다. 이흐나토비치는 과학(생물학, 전자공학, 스트레스 공학)에 관심을 가지고 있는 예술가(조각가)다. 〈센스터〉는 예술과 과학을 결합한 작품이다. 특정 범주로 분류할 수는 없지만 정밀과학보다는 훨씬 더 복잡하기 때문에 이 작품의 예술적인 측면을 잊어서는 안 될 것이다(!).

〈센스터〉는 알렉산더 칼더가 모빌에서 이뤄낸, 엔진으로 구동하면 단순동작을 반복하는 수준을 훨씬 뛰어넘었다. 또한 방향성이 없는 팅겔리의 기계나 컴퓨터로 조작하지 않는 셰페르의 조각보다 한층 더 진보된 것이었다. 농담을 즐겼던 이흐나토비치는 〈센스터〉를 의인화해서 표현하기를 좋아했다. "이른 아침의 조용한 시간에는 〈센스터〉가 머리를 땅에 대고 자기에게 달린 수압 펌프의 희미한 소음을 듣고 있다. 그러다가 여자가 지나가면 고개를 들고 그녀를 따라 움직이며 다리를 본다."

그림을 그리는 컴퓨터: 해럴드 코언

1871년에 설립된 슬레이드 미술대학은 예술을 자연 연구의 수단으

로 삼았던 유럽의 예술대학을 본보기로 삼고 있었다. 그로부터 100년 뒤인 1972년에 슬레이드의 선지적인 교수 윌리엄 콜드스트림의 주도하에 진보적인 예술가인 맬컴 휴스가 슬레이드에 컴퓨터 예술가들을 위한 센터인 실험컴퓨터학과Exp를 만들었다. 휴스의 조수인 크리스 브리스코는 EXP의 일상적인 운영을 맡고 있었다. 건축학을 전공한 브리스코는 전자공학에 매우 뛰어났다. 그는 예술가들에게 컴퓨터 언어인 포트란을 가르치고, 회로를 제작하고, 플로터를 맞춤 설정하는 한편, 학과에서 사용할 데이터 제너럴사의 컴퓨터 본체를 설치했다.

휴스는 당시 UCL의 기계공학과에서 연구조교로 일하고 있던 이흐나토비치나 캘리포니아의 스탠퍼드 대학에 몸담고 있던 헤럴드 코언 등의 강사를 초청했다. 코언은 자신이 만든 그림 그리는 컴퓨터 프로그램 에런AARON의 최신 버전에 대한 강연을 했다. 학생들은 유명하고 혁신적인 예술가들의 강의에 흥분했다. 폴 브라운이라는 학생은 이렇게 단언했다. "저에게 이흐나토비치와 코언은 초기 컴퓨터 아트의 두 거장입니다."

영국에서 태어난 해럴드 코언은 1966년에 열린 베니스 비엔날레에서 인기 있었던 작품을 제작한 유명한 시스템 아티스트였다. 그는 1968년에 미국으로 이민하여 캘리포니아 주립대 샌디에이고 캠퍼스의 교수진으로 합류했다.

코언은 이렇게 회고한다. "그때 내 첫 컴퓨터를 만났다. 나는 프로그래밍에 완전히 매료되고 말았다. 내 두뇌가 전혀 새로운 방식으로 작동하고 있다는 것을 발견했을 때의 기쁨은 말로 표현할 수 없다. 분명 〈사이버네틱의 우연한 발견〉에서 선보인 것이 컴퓨터로 할 수 있는 일의 전부가 아니라는 생각이 들었다." 코언은 컴퓨터로 작업하기 시작한 목적이 아예 처음부터 에드먼즈를 포함한 다른 모든 예술가들과 달랐다. 그는 기계가 입력된 일련의 규칙을 통해 학습할 수 있는 인공지능에 관심을 가지고

해럴드 코언, 〈시스템의 융합〉, 2013.

있었다. 여기서 말하는 규칙이란 색을 칠할 때의 규칙을 의미한다. 3년 후, 그는 스탠퍼드 대학 인공지능 연구실의 객원연구원 자격으로 에런이라는 프로그램을 작성하기 시작했으며 지속적으로 개선해나갔다.

에런은 서술적 지식과 절차적 지식이라는 두 종류의 지식을 바탕으로 한 매우 복잡한 프로그램 시리즈로, 서술적 지식이란 팔, 다리, 몸, 형태, 색 등의 사물과 사실에 대한 지식을 의미하며, 절차적 지식이란 이러한 사실과 사물을 사용하는 방법에 대한 지식을 의미한다. 전화번호는 서술적 지식이며, 전화번호의 활용법을 아는 것은 절차적 지식이다. 코언의 규칙은 절차적 지식이었다. 아직까지 구체적인 에런의 알고리즘을 공개하지는 않았지만, 그는 에런에게 색, 스타일, 구상에서 추상에 이르는 다양한 주제를 무한히 조합하여 그림을 만들어내도록 가르쳤다. 〈시스템의 융합〉이란 작품처럼, 에런이 그려낸 그림은 보기 좋고 색채가 풍부했지

만 코언이 입력하는 자료를 사용해서만 작품을 만들어낼 수 있다는 한계점을 지니고 있었다. 이런 단점에도 에런은 널리 보급되었다. 사실 에런 그 자체가 예술가였다.

컴퓨터를 사용한 특수효과 : 폴 브라운

1970년대 후반부터 1980년대 초반까지는 컴퓨터 아트의 침체기였다. 베트남 반전운동으로 인해 정부지원금이 감소했을 뿐만 아니라 컴퓨터로 만들어내는 것보다는 덜 직선적이고 덜 합리적인 선을 선호하는 포스트모더니즘이 부상했기 때문이었다. 영국에서도 대처 정부가 교육, 특히 실용과는 거리가 먼 분야에 대한 정부 지출을 삭감했다.

슬레이드에서는 컴퓨터를 과학과 기술 이외의 용도로 사용하는 것과 관련된 일부 교수진의 반발이 또하나의 골칫거리였다. 1981년에 슬레이드의 실험적인 학과 EXP가 문을 닫았지만, 이곳을 운영하던 컴퓨터의 달인 크리스 브리스코는 남았다. 브리스코와 그의 전 제자인 폴 브라운은 슬레이드와 손을 잡고 컴퓨터를 사용한 특수효과를 주력으로 하는 최초의 영국 기업인 디지털 픽처스를 설립했다. 이들은 머지않아 밀려드는 일감에 즐거운 비명을 지르게 되었다.

브라운은 슬레이드에 합류하기 전에 다소 독특한 삶을 살았다. 그는 맨체스터 예술대학에 입학했으나 학생들의 활동을 회화, 판화, 조각으로 제한하는 그곳의 교육방식에 염증을 느꼈다. 학교를 떠난 그는 〈노바 익스프레스〉라는 조명쇼에서 예술감독으로 일하면서 핑크 플로이드나 더 후와 같은 전설적인 밴드와 함께 일했다. 조명쇼가 시작되면 처음에는 음악이 흘러나오다가 뮤지션들이 무대를 떠나면 음악이 멈췄다. 그렇다면 그 막간을 단순한 빛의 움직임이 아닌 뭔가 다른 종류의 조명쇼로 채워보는

폴 브라운, 〈수영장〉, 1997.

것은 어떨까? 브라운의 아이디어는 얇은 유리판 사이에 물과 기름을 주입하여 무작위적인 패턴을 만든 다음 아래쪽에서 조명을 비춰 투영시키는 것이었다. 유리판에 눌린 기름과 물은 조명의 엄청난 열기 때문에 생긴 난기류 덕에 끝없이 변하는 패턴을 만들어냈다. "관중들은 기름과 물이 어우러진 조명쇼에 도취되었지요." 브라운 본인도 "미세한 난기류가 증폭되는 모습과 무작위적인 물리적 현상에서 예술이 탄생하는 광경"에 깊은 인상을 받았다.

　브라운은 또한 〈만다라〉라는 비디오를 제작하여 1974년에 런던에 있는 서펜타인 갤러리에서 선보였다. 그러나 그는 거기서 만족하지 않았고, 컴퓨터는 그에게 나아갈 방향을 제시해주었다. 그러다가 슬레이드의 EXP에 대해 듣게 되었고 시스템 아트를 알게 되면서 "컴퓨터의 영역으

로 진출"하기 위한 준비를 시작했다. 그는 그 이후에도 컴퓨터의 알고리즘을 사용해 1997년작 〈수영장〉처럼 물에서 볼 수 있는 형태를 주제로 작업을 이어나갔다.

순수예술로의 미디어 아트: 수전 콜린스

슬레이드 미술대학의 학장이자 순수예술학부 교수를 역임하고 있는 수전 콜린스는 EXP가 문을 닫은 1981년 이후 14년 만에 다시 컴퓨터 아트를 슬레이드에 도입했다.

콜린스는 뉴욕을 방문하는 동안 아주 기초적인 그림판 프로그램이 설치된 신형 맥 컴퓨터를 접하면서 컴퓨터에 대해 알게 되었다. 콜린스는 그림을 그린 후 원하는 대로 몇 가지 버전이든 저장할 수 있다는 점에 깊은 인상을 받았다. "이제 상당한 모험을 해볼 수 있을 것 같았습니다."

1988년의 런던에서는 여전히 컴퓨터에 대한 불신이 팽배했다. 심지어 컴퓨터를 만져보기조차 쉽지 않았다. 컴퓨터 아트를 제작하기 시작한 콜린스는 모두들 컴퓨터 그 자체만 쳐다볼 뿐 아무도 자신의 작품에는 눈을 돌리지 않는다는 사실을 발견했다. 1990년대가 되어서야 슬레이드는 다시 컴퓨터 아트에 관심을 두기 시작했고, 1995년에는 콜린스에게 컴퓨터 강사가 되어달라는 부탁을 했다.

콜린스는 단순히 "순수예술을 위한 컴퓨터시설"을 세우고 싶지는 않았다. 그보다는 미디어 아트와 순수예술을 통합하고자 했다. "저는 순수예술 환경에 미디어 아트를 접목하면 어떤 형태가 되어야 하는지에 대해 명쾌한 비전을 가지고 있었습니다." 콜린스는 전자 미디어는 단순히 기술적 도구가 아니라 작업실의 역할을 해야 한다고 굳게 믿었다.

〈바다 경치〉는 "예술과 기술"에 대한 콜린스의 개념을 잘 보여주는 작

수전 콜린스, 〈바다 경치, 포크스톤〉, 2008년 10월 25일 오전 11시 41분.

품이다. 콜린스는 다섯 개의 웹캠을 영국 남부 해안의 시야가 탁 트인 여러 지점에 설치하고 수평선에 초점을 맞춰놓은 다음 한 픽셀씩 천천히 이미지를 수집하고, 전송하고, 보관했다. 이미지들은 계속해서 실시간으로 업데이트되어 화면에 출렁이는 광경을 만들어냈다. 이를 인쇄하면 마치 바다 경치를 그린 그림처럼 보였다. 관객은 아주 가까이서 보아야만 픽셀을 구분해낼 수 있다.

움직이는 예술: 다시 어니스트 에드먼즈로

1970년에 어니스트 에드먼즈는 레스터 기술대학에서 시스템 아트를 다루면서 컴퓨터와 상호작용을 한다는 것은 예술가에게 어떤 의미인지

에 대해 곰곰이 생각하고 있었다. 그는 컴퓨터가 절대 예술가를 대체할 수는 없다고 확신했다. 오히려 컴퓨터는 하나의 통제 시스템이며, 그 안에서 시스템이 어떻게 작동하는지 알아내는 것이 예술가의 의무라고 보았다. "통제 시스템으로서의 컴퓨터는 참가자들이 작업할 수 있는 환경을 조성해준다. (…) 예술가의 역할은 기회의 공간, 즉 결정 공간을 정의하는 것이다." 그러나 에드먼즈는 당시의 컴퓨터와 컴퓨터 소프트웨어(포트란)의 한계 때문에 이 아이디어를 계속 발전시켜 나갈 수 없었다.

에드먼즈는 수학을 전공했고 인지과학에 관심을 가지고 있었기 때문에 "통제 문제를 개념적인" 측면에서 고려하게 되었으며, '소프트웨어의 현주소는 무엇인가?' '오늘날 소프트웨어의 역할은 무엇인가?'와 같은 의문을 갖게 되었다.

만약 소프트웨어가 예술이라면 가장 가까운 장르는 시라고 할 수 있었다. "시는 단순히 종이 한 장에 적어놓은 단어 이상이다." 에드먼즈는 "소프트웨어 예술의 정수는 물질성에 있는 것이 아니"라고 결론지었다. 어쩌면 소프트웨어는 하드웨어나 두뇌를 제어하는 마음과도 같은 것일지 모른다.

그리고 에드먼즈는 모빌 작품으로 유명한 키네틱 아티스트 알렉산더 칼더와 피트 몬드리안의 만남에 대한 일화를 듣게 되었다. "칼더는 몬드리안의 작업실에 들어가서 몬드리안이 작업하고 있던 극도로 기하학적인 작품들을 보고는 이렇게 물었다. '작품들이 움직이기도 하나요?'" 이 일화에서 영감을 받은 에드먼즈는 예술작품이 움직이도록 하는 방법을 찾아내고자 했다. 그는 일정한 시간 간격을 두고 색을 배열하는 알고리즘을 바탕으로 하여 시간에 따라 변하는 예술 작품을 생성하는 컴퓨터 프로그램을 만들기 시작했다. 프로그램에는 형태(주로 사각형)의 공간 배열과 관련된 규칙뿐만 아니라 마치 음악처럼 시간과 관련된 규칙도 들어

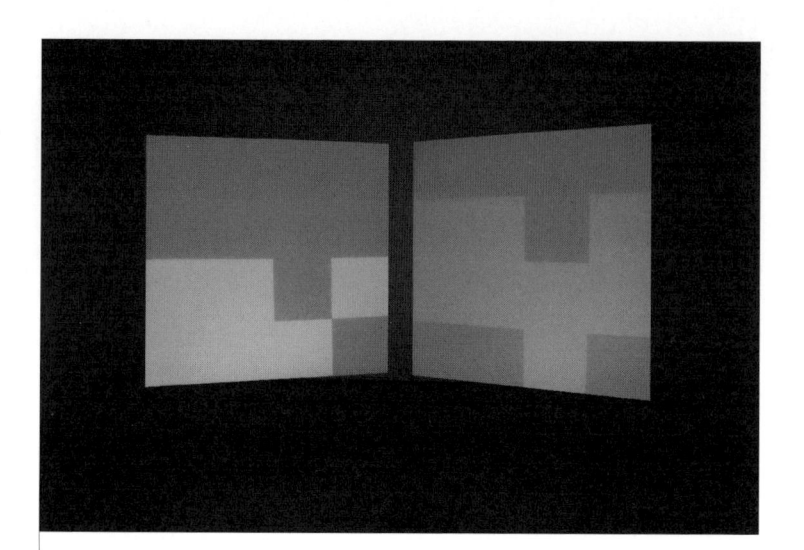

어니스트 에드먼즈, 〈스페이스 원〉, 2012.

있었다. 그 결과 간단한 구조의 추상예술이 연속적으로 나타나는 작품이 탄생했다. 이것은 단순한 프레임들이 아니라 실시간으로 진행되는 컴퓨터 애니메이션으로, 컴퓨터 아트의 도약이었다. 에드먼즈는 결국 작품을 컴퓨터에서 바로 투영하는 방법도 알아냈다. 에드먼즈에게는 이 작품이 컴퓨터와 예술가 사이의 대화를 의미했다.

에드먼즈는 현재 카메라, 마이크, 전화와 같은 센서를 사용하여 규칙을 가동시킴으로써 예술가, 컴퓨터, 관객으로 이루어진 시스템에 또하나의 단계를 추가하는 방법을 탐구하고 있다. 그는 또한 사이버네틱스와 시스템 이론을 다시 검토하면서 혼란 상황에서 형태를 추출해낼 수 있는 방법을 찾고 있다. 에드먼즈는 자신의 학생들에게 이렇게 말한다. "유화물감으로 그림을 그리려면 유화물감을 잘 알아야 한다. 또한 소프트웨어로 그

림을 그리려면 소프트웨어를 제대로 이해해야 한다."

연결: 다시 론 애스콧으로

"진짜 예술가 나셨네." 로이 애스콧이 샌프란시스코 주립대학의 교수진 회의에서 자신의 예술을 조롱하는 발언을 한 사람에게 주먹을 날린 후 동료가 한 말이다.

　예술교육에 혁명을 일으켰고, 일링 미술대학에 기본교육과정을 개설했으며, 피트 타운센드와 브라이언 이노에게 영향을 미친 이단아 애스콧은 미국과 영국에서 여러 직책을 전전했지만 대부분 해고되고 말았다. 현재는 플리머스 대학에서 교편을 잡고 있다.

　1980년 이후부터 그는 원격통신과 정보기술을 결합한 텔레매틱스 telematics를 연구해왔지만, 이 개념을 사이버 공간을 통해 정보를 교류하는 "사고 전달의 기술"이라는 보다 폭넓은 의미로 해석한다. 애스콧은 제어가 안 되는 기술이 세계를 지배하는 반이상향에 대한 두려움을 누그러뜨리기 위해 예술을 이와 같은 틀에 맞추는 것이 중요하다고 생각했다. 기계화된 무기가 큰 역할을 했던 두 차례의 세계전쟁과 핵전쟁의 시작 이후, 일각에서는 통제 불가능한 기술이 지배하는 반이상향 세계가 펼쳐질지도 모른다고 예측해왔던 것이다. 특히 그는 지나치게 차갑고 기계적으로 보이기 쉬운 컴퓨터 아트 작품 속으로 관객을 끌어들이는 방법을 찾아내고자 했다. 애스콧은 1960년대 이후 줄곧 사이버네틱스와 피드백 루프가 관객, 예술가, 기계를 "원격정보통신의 울타리"로 묶어 그 안에서 "사랑"을 꽃피울 수 있는 길을 제시해준다고 확신했다. 그러나 그렇게 하기 위해서는 사이버네틱스가 어느 정도 인간의 의식과 비슷한 수준에 도달해야 했다.

1982년의 아르스 일렉트로니카*에서는 캐나다의 예술가 로버트 에이드리언이 애스콧보다 한발 앞선 작품을 선보였다. 에이드리언은 〈24시간의 세계〉라는 대화형 작품에서 전 세계 15개 도시에 있는 예술가들을 텔렉스와 전화로 연결하여 서로 아이디어를 교환할 수 있게 하고 그것을 컴퓨터에 입력했다. 사용된 기술은 원시적인 수준이었고 결과도 만족스럽지 않았지만 핵심은 그것이 아니었다. 현재 아르스 일렉트로니카의 예술감독인 게르프리트 슈토커는 이렇게 평가한다. 모든 사람이 깨달았듯이, 이 시도는 "단순히 더 멋진 그림을 그리는 장비나 시스템이 아니라 사람들을 서로 연결할 수 있다는 것이 컴퓨터의 진정한 힘임을 보여주었다".

한편 애스콧은 의식까지 포함시켜 텔레매틱스를 더욱 확대하였고, 예술, 기술, 마음까지 아우르는 이 개념을 "테크노에틱스technoetics"라고 불렀다. 그는 카디프의 웨일스 대학에서 강의를 하고 있던 1994년에 이 용어를 만들었다. 그는 이곳에서 예술, 과학, 기술, 의식을 연구하기 위한 플래니터리 연구회Planetary Collegium를 만들고, 창의성을 고취시키기 위해 세 학문이 공조해야 한다는 목표를 내세웠다.

애스콧은 "의식은 생성되는 것이 아니라 이미 존재하는 것"이라고 말했다. 의식은 물질로 환원할 수 없기 때문에 우리가 알고 있는 물리학이나 화학의 법칙에 구애받지 않는다. 물론 애스콧의 견해에는 추측이나 양자물리학에 대한 자의적인 해석(관찰자의 의식이 측정에 미치는 영향과 관련하여)이 상당 부분 포함되어 있었으며, 본인이 아마존 강 상류지역의 브라질 부족과 함께 생활하면서 직접 경험한 샤머니즘의 색체도 가미되어 있었다.

● 매년 오스트리아의 린츠에서 열리는 세계적인 테크놀로지 축제.

애스콧의 첫번째 대규모 회고전은 2011년에 런던에서 열렸다. 전시회의 제목은 〈로이 애스콧: 통합적 감각〉이었으며, 여기서 "통합"은 아무런 관련이 없어 보이는 학문들을 하나로 아우른다는 의미였다. 〈체인지 페인팅〉을 비롯하여 여러 점의 인터렉티브 작품이 전시되었다. 컴퓨터는 거의 없었다. 핵심 주제는 피드백 루프를 사용하여 통합을 촉진하는 것이었다.

COMPUTER 04
ART
MORPHS
INTO

컴퓨터 아트가 미디어 아트로 진화하다

MEDIA
ART

04

컴퓨터 아트가
미디어 아트로 진화하다

1980년 11월 어느 날 밤, 뉴욕의 링컨 센터를 지나던 행인들은 건물 벽에 걸린 거대한 화면에 호기심을 느꼈다. 그 화면에는 실물보다 큰 사람들의 모습이 가득 비치고 있었으며 화면 속의 사람들은 뉴욕에 있는 행인들을 바라보거나 심지어 이야기를 하기도 했다. 한 명이 손을 흔들거나, 점프하거나, 화면에 가까이 다가가면 거기 비친 사람들도 그에 반응했다. 마침내 누군가 그 유령 같은 사람들에게 도대체 어디에 있느냐고 물었다. 화면 속의 사람이 대답했다. "로스앤젤레스요!"

뉴욕과 LA의 센츄리시티 몰에 있는 행인들은 모두 키트 갤러웨이와 셰리 라비노비츠라는 두 명의 예술가가 제작한 거대한 미디어 아트에 참여하고 있었으며, 이 작품의 제목은 〈공간의 구멍〉이었다. 멀리 떨어져 있는 두 개의 공간을 연결하는 웜홀의 개념과 흡사한 이 작품은 고속 위성 링크를 사용하여 제작되었고, 실제로 얼굴을 마주하고 있을 때보다 서

로 멀리 떨어져 있을 때 낯선 사람과 훨씬 편안하게 소통할 수 있음을 보여주었다. 사람들은 춤을 추고, 손뼉을 치고, 우렁차게 소리를 지르고(그렇지 않으면 시끄러운 소음 때문에 상대편에게 들리지 않았다), 전화번호를 교환했다.

〈공간의 구멍〉은 딱 사흘간 공개되었다. 둘째 날이 되자 엄청난 관중이 몰려들었다. 누구나 그 작품의 일부가 되고 싶어했다.

이것은 미술관에 전시하는 것이 아니라 거리에 선보이는 예술이었다. 컴퓨터 아트가 미디어의 시대에 진입한 것이다.

1970년대가 되자 컴퓨터는 더이상 수수께끼의 존재는 아니었지만 여전히 크고 가격이 어마어마했다. 그러다 70년대 말에 애플II가 등장해 처음으로 혁신적인 변화가 생겼다. 애플II는 컬러 그래픽이 가능한 개인용 컴퓨터였다. 거의 비슷한 시기에 모뎀도 최초로 출시되어 전화선을 통해 디지털 신호를 전송할 수 있는 시대가 열렸다.

1980년대에는 폭발적인 기술 발전이 일어났다. 보다 저렴하고 사용하기 편리한 새로운 세대의 개인용 컴퓨터가 시장에 선을 보였고, 예술가들이 디지털 이미지를 생성할 수 있도록 해주는 새로운 소프트웨어도 개발되었다. 1982년에 어도비 시스템스가 새로운 디지털 이미징 소프트웨어 제품군을 가지고 등장했고, 콤팩트디스크가 그 뒤를 이었다. 점점 더 용량이 큰 그래픽 카드가 개발되면서 어도비 포토숍이 출시되어 예술가들이 더욱 쉽게 디지털 아트로 마음껏 실험을 할 수 있게 되었다. 1986년에는 스티브 잡스가 조지 루카스로부터 루카스필름 컴퓨터 그래픽 사업부를 인수하여 픽사 애니메이션 스튜디오를 세웠다.

1990년대가 되자 기술은 더욱 빠른 속도로 발전했다. 우선 하이퍼텍스트 마크업 언어인 HTML이 등장했고, 팀 버너스 리는 월드와이드웹(WWW)을 개발했다. 브라우저를 통해 텍스트와 이미지를 모두 볼 수 있

게 되었으며 넷 아트Net Art가 시작되었다. 인터랙티브 아트도 디지털 기술을 활용하기 시작했다.

1979년에는 오스트리아의 린츠에서 아르스 일렉트로니카가 처음으로 열렸다. 1980년에는 건축가 니컬러스 네그로폰테가 디자인과 기술 사이의 상호작용을 촉진하기 위해 MIT 미디어랩을 설립했다. 미국 대학들은 디지털 아트 강좌를 개설하기 시작했다. 1947년에 카툰 일러스트 전문대학이라는 이름으로 개교한 뉴욕 시각예술학교는 1986년에 컴퓨터 아트 석사학위과정을 개설했다. 입학하는 학생들은 이미 첨단기술을 능숙하게 다룰 줄 알았다. 컴퓨터 교육 책임자인 브루스 완즈는 이렇게 말한다. "학생들은 이미 컴퓨터 툴을 활용할 수 있기 때문에 시각예술학교에서는 예술작업과 미학을 집중적으로 가르칩니다. 창조성에 가장 주안점을 두고 있지요." 오늘날 시각예술학교는 4000명의 열정적인 학생들과 전원 현역 예술가들로 구성된 교수진을 보유하고 있다.

미디어 아트와 음악: 브루스 완즈

브루스 완즈는 소위 팔방미인이다. 그는 예술가이며 기술전문가인 동시에 뮤지션이기도 하다. 완즈는 현재 제작하고 있는 작품을 위해 주변의 음향을 녹음하고 가장 듣기 좋은 소리를 선별한 다음 그 위에 진짜 음악을 덮어씌운다. 또한 전통적인 불교예술에서 찾아볼 수 있는 비율을 사용하여 기하학적 모양을 표현하고, 3D 소프트웨어를 사용하면서도 영적인 분위기를 전달할 수 있는 추상적 이미지를 만들어낸다.

뉴욕 미드타운의 시각예술학교에 있는 완즈의 사무실에 들어갔을 때 가장 처음 눈에 띈 것은 리프린트, 인쇄 견본, 성적을 매겨야 하는 과제물, 작업중인 본인의 작품 등이 산더미처럼 쌓인 그의 책상이었다. 자리

에 앉자 완즈의 모습은 가려서 거의 보이지 않았다. 깔끔하게 머리를 빗어넘긴 그는 과거 연예인 시절과 같은 말투로 이야기를 했다.

13년간 전국을 돌면서 기타와 베이스를 연주하고 여러 밴드의 전자음악을 담당했던 완즈는 1975년에 음악 스튜디오를 운영하는 법과 음악의 기술적인 측면에 대해 더 자세히 공부해보고 싶어서 시러큐스 대학 뉴하우스 대중매체학부의 석사과정 프로그램에 입학했다. 그곳에서 로이 애스콧의 제자인 조지프 스칼라에게 강력한 IBM 705 메인프레임 컴퓨터를 프로그래밍하여 이미지를 생성하는 방법을 배웠다. 당시에는 플로터로 선을 그리려면 여전히 구멍 뚫린 카드를 써야만 했다. 비록 원시적인 방법으로 보이기는 해도 완즈는 당시에 대해 이렇게 말했다. "저는 그 시점에서 미래를 보았습니다. 컴퓨터 그래픽은 미래의 물결이었지요. 컴퓨터를 사용하면 더 잘 그릴 수 있다는 사실을 깨달았습니다." 1976년에 제작한 그의 작품 중 하나는 플로터를 사용하여 달팽이 껍데기 같은 기하학적인 형태의 이미지를 검은색 배경에 흰색으로 표현한 〈하트라인〉이다.

시라큐스를 졸업한 완즈는 뉴욕으로 가서 타임스퀘어에 있는 전광판에 게시할 컴퓨터 애니메이션을 제작하고 연출했으며, NBC 〈새터데이 나이트 라이브〉의 오프닝 영상을 컴퓨터 애니메이션을 사용해 만들었다.

완즈는 소셜 네트워크와 넷 아트의 열렬한 지지자다. "저는 넷 아트가 과학은 논리적이고 예술은 그렇지 않다는 선입견을 없애는 데 성공했다고 믿습니다. 세대교체가 일어난 거죠." 요즘 학생들은 컴퓨터로 예술을 만들어내는 것을 색다르거나 특이하다고 생각하지 않는다. 자연스럽게 컴퓨터공학을 활용하여 작업한다. 이들은 프로젝트에 군이 예술과학이라는 말을 붙이지도 않고, 예술과 과학이 통합되어 탄생하는 작품을 보다 적절하게 분류할 필요가 있다고 생각한다.

완즈는 창조성이 직관적이고 경험적이며, 실험을 통해 모습을 드러낸

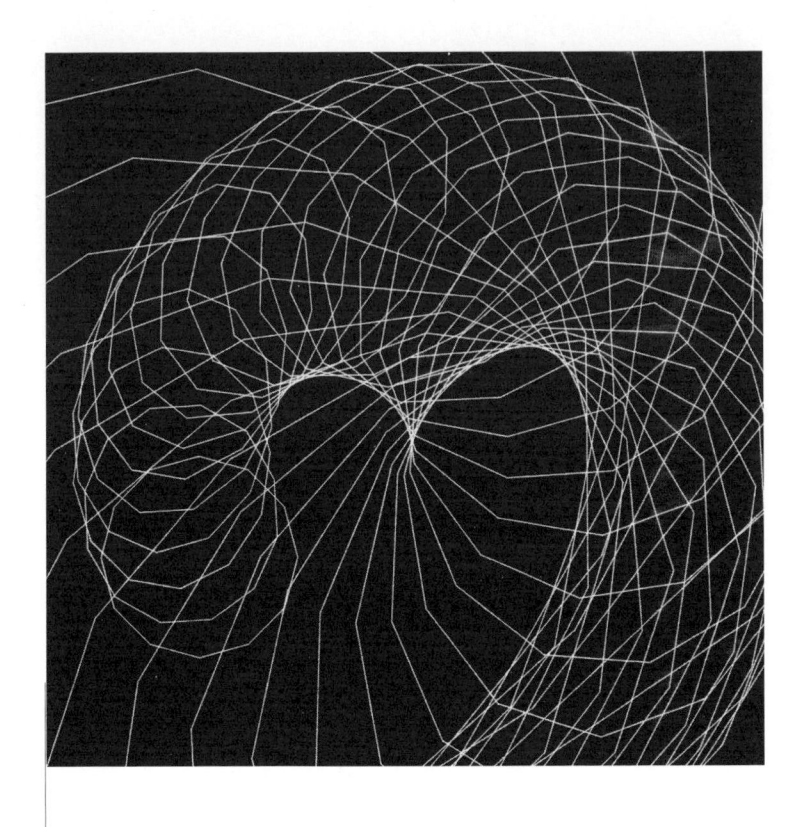

브루스 완즈, 〈하트라인〉, 1976.

다고 믿는다. 예술가이자 뮤지션으로서, 그는 처음에 작품을 구상하고, 그것을 기록한 후, 실험한다. 이렇게 즉흥적이고 자유분방한 실험 속에서 창조성이 탄생하게 되는 것이다. "나에게 즉흥적인 작업은 '음악이 나를 연주하도록 몸을 맡기는' 비인지적 과정입니다." 그는 미디어 아티스트로서 매 주기마다 새로운 이미지와 소리를 만들어낼 수 있는 알고리즘을 사용한다. 그럼에도 "예술가는 다양한 프로그래밍 매개변수를 제어할 수 있기 때문에 본인은 상상조차 하지 못했던 이미지와 소리를 만들어낼 수 있다". 반대로 전통적인 예술에서는 예술가가 컴퓨터의 도움 없이 다양한 조합을 스스로 만들어내야 했다.

디지털 이미징에서는 "높은 해상도의 실시간 동영상을 촬영한 후 화면을 보면서 최종 작품을 골라낼 수 있기 때문"에 예술가의 역할은 완벽한 이미지를 생성하기보다는 선택하는 쪽에 가깝다. 직관적으로 끌리는 것은 미학적인 요소를 지니고 있음이 분명하다. 완즈는 "지적이라기보다는 주로 직관적인" 과정을 통해 창조적인 추진력을 얻었다. 그는 창의적인 실수가 가장 위대한 작품을 낳는 경우가 많다고 지적했다. 경험을 쌓으면 우리의 마음은 하다못해 잘못 연주한 음계에서도 멜로디를 찾아낼 수 있게 되기 때문이다.

완즈는 모든 작품에서 컴퓨터의 도움을 받아 음악과 미술의 경계를 탐구하고 시험하면서 예술과 기술의 거리를 그 어느 때보다 좁혀놓았다.

슈퍼 리얼 애니메이션: 켄 펄린

1982년에 〈트론〉이라는 획기적인 공상과학 영화가 극장에 공개되었다. 제프 브리지스가 컴퓨터 안에 갇힌 해커로 등장하여 메인프레임을 조종하는 마스터 컨트롤 프로그램이라는 인공지능과 싸움을 벌이며 그 안

에서 탈출하는 내용이었다. 이 영화는 많은 분량의 컴퓨터 애니메이션을 사용한 최초의 영화 중 하나였으며 컴퓨터 내부의 기이한 세계를 매우 극적으로 표현했다.

이 영화의 애니메이션은 이전의 그 어느 작품보다도 훨씬 뛰어날 정도로 무척 자연스러웠지만 애니메이션의 제작에 참여한 켄 펄린은 그다지 만족하지 않았다. 그가 보기에는 부자연스러운 기계적인 장면이 지나치게 많이 등장했다. 그래서 펄린은 자신이 뉴욕 대학에서 설립한 미디어 연구실에서 보다 자연스러운 질감을 만들어내기 위한 방법을 개발했다. 표면에 임의의 질감을 추가하는 점진적 질감procedural texture 알고리즘을 통해 구현한 이 방법은 자연적인 질감의 무작위성에서 영감을 얻은 것이었다. 이 방법은 신호나 노이즈를 무작위적으로 추가하는 것과 유사했기 때문에 펄린 노이즈Perlin Noise라는 이름으로 불리게 되었다.

점진적 질감 알고리즘은 인간 두뇌와 지각의 본질적인 한계를 활용했다. 펄린은 애니메이션 이미지를 만들기 위해 한 번에 한 단계씩 진행했으며 인상파 화가의 그림처럼 보일 때까지 계속해서 이미지를 구축해나갔다. 비록 이미지 자체가 흐릿하기는 하지만 묘사하고 있는 장면은 또렷하게 눈에 들어온다. 펄린은 이렇게 설명한다. "제인 오스틴을 예로 들어보지요. 오스틴 작품에 등장하는 인물들 중 일부는 실제 인물이 아니지만 그것은 큰 문제가 되지 않습니다. 독자가 실제 인물이라고 믿을 수 있을 정도로 등장인물에 대한 충분한 정보를 제공하니까요."

펄린은 1997년에 아카데미상을 수상하면서 학계를 넘어 크게 유명해졌다. 시상 문구의 일부를 인용하면 다음과 같다. "컴퓨터로 생성한 표면에 자연스러운 질감을 만들어 영화의 시각적 효과를 더하는 데 사용하는 펄린 노이즈 기술을 개발한 켄 펄린에게 이 상을 수여한다. 펄린 노이즈의 개발로 컴퓨터 그래픽 아티스트들이 영화 속 시각효과에서 복잡한 자

연현상을 더욱 잘 표현할 수 있게 되었다."

"물론 우리 어머니는 매우 기뻐하셨습니다." 펄린은 특유의 찡그리는 미소를 지으며 말했다. 그는 에너지를 내뿜는 사람이다. 편한 옷차림을 한 그는 편집 때문에 밤을 꼬박 샜는데도 아주 쌩쌩했다. 인터뷰가 끝나갈 즈음, 나는 과연 그가 잠을 자기는 하는 것인지 의문이 들었다. 브루스 완즈는 펄린을 천재라고 표현했다.

펄린의 연구는 예술과 컴퓨터 공학 분야를 모두 아우르며 특히 컴퓨터 그래픽, 애니메이션, 게임, 물리학, 수학을 중점으로 다루고 있다. 또한 그는 과학교육에도 상당한 관심을 가지고 있다. 펄린 역시 처음에는 예술에도 관심이 있었지만 결국 과학을 택했다. "영어 선생님이 너무 형편없었기 때문에 수학을 선택했습니다. 도대체 사람들은 어떻게 직업을 결정하는 거지요?" 그는 과학 인턴으로 일한 후에 컴퓨터 그래픽으로 눈을 돌렸다. "더없이 매력적이었지요. 새로운 것을 발명하고 미적 감성을 표현한다니, 그보다 더 좋을 수는 없었습니다. 주위를 둘러보십시오. 주변의 무언가를 보면서 이런 생각들을 해보세요. 이것으로 무엇을 할 수 있을까? 이것으로 컴퓨터 게임이나 조각을 만들 수 있을까? 이것의 특징을 통해 무언가 수학적으로 새로운 것을 도출할 수 있을까?"

일부 예술가들은 예술은 예술이고 과학은 과학이라고 말하지만 펄린은 그러한 예술가들은 세상에 예술가와 과학자라는 두 종류의 사람이 분리되어 있다는 가정에서 출발한다고 응수한다. 오바마 대통령은 언제나 미국 최초의 흑인 대통령이라는 수식어가 붙지만, 사실 그의 아버지만 흑인일 뿐 어머니는 백인이었다. 이분법은 아무런 의미가 없으며, 예술가와 과학자를 분리하는 것도 마찬가지다. "아인슈타인은 예술가였습니다. 우주 전체가 우연히 그의 머릿속에 들어 있던 모습과 맞아떨어진 것이죠. 분류라는 것은 인간 두뇌의 잠재력을 제한하고 맙니다."

펄린은 이렇게 덧붙인다. "자신이 거의 또는 전혀 알지 못하는 다른 학문과 연관이 없다고 주장하는 사람들은 무지에서 비롯한 아집을 부리는 것입니다. 그들은 다른 학문에 관여해본 적이 없으며 거기서 사용하는 방법이나 기대치에 대해 알지 못합니다. 위대한 발견을 해내는 사람들은 다른 학문에 대한 지식을 가지고 있는 이들입니다."

펄린 본인은 스스로를 예술가라고 생각할까, 아니면 과학자라고 생각할까? "저는 연구자입니다." 그에게, 그리고 많은 사람들에게 이미 "예술가"와 "과학자"라는 꼬리표는 더이상 아무런 의미가 없다.

스크린의 마법: 릭 세이어

릭 세이어 역시 애니메이션계의 거장이자 픽사 애니메이션 스튜디오의 총괄 기술 책임자다. 그는 〈토이 스토리〉나 〈몬스터 주식회사〉, 〈인크레더블〉처럼 관객을 매료시키는 스크린의 마법과도 같은 영화를 제작하는 과정에서 여러 가지 역할을 맡았다. 1996년에는 공룡 입력 장치Dinosaur Input Device로 영화예술과학 아카데미에서 기술공로상을 수상하기도 했다. 현재는 디지털 입력장치로 알려진 이 장치는 〈쥐라기 공원〉에서 살아 있는 듯한 공룡을 표현하는 데 사용되었다.

세이어 본인도 다소 외계에서 온 것 같은 느낌을 준다. 길고 갸름한 얼굴을 감싸며 어깨까지 내려오는 희끗희끗한 머리카락, 툭 튀어나온 이마, 크롬처럼 흰 낯빛에 항상 검은색 옷을 입고 귀고리를 하고 매니큐어를 발랐으며, 열 손가락에 반지를 끼어 한껏 꾸민 그는 머리부터 발끝까지 마법사같이 보인다.

세이어는 캘리포니아 주립대 데이비스 캠퍼스에서 전기공학, 컴퓨터공학, 영화, 연극이라는 매우 특이한 조합의 학문을 공부했으며, 버클리

에서 학업을 마쳤다. "제게 과학과 기술은 오직 목적을 위한 수단일 뿐입니다." 세이어의 말이다. "저는 항상 과학이나 기술이 나에게 미치는 영향이나 어떻게 감정적인 상태를 만들어내는지에 관심을 가지고 있었습니다. 어떤 면에서는 마법의 역사와 비슷하다고도 할 수 있겠네요. 그래서 항상 마법과 스펙터클, 공연과 연극에 관심을 가지고 있었고, 특히 기술을 활용하여 이전에는 본 적이 없는 무언가 특별한 것을 만들어낼 수 있다는 점에 흥미를 느낍니다." 그는 두 명의 학교 친구들과 애니메이션 단편 영화를 제작하다가 픽사의 에드 캣멀로부터 인턴직을 제안받았다. 스티브 잡스가 픽사를 설립한 다음해인 1987년, 컴퓨터 애니메이션이 막 태동하고 있던 시기였다. 모든 게 완벽하게 준비되어 있었다.

세이어가 가장 큰 영향을 받은 사람은 독일 태생의 비구상주의 애니메이션 제작자 오스카어 피싱거였다. 나치는 피싱거가 만든 화려한 색채의 추상적 애니메이션을 "퇴폐예술"이라고 비난했고, 불길한 징조를 느낀 그는 할리우드로 떠났다. 파라마운트와 월트 디즈니가 피싱거의 재능을 알아보았지만 너무 시대를 앞서간 그의 예술은 당시에 유행하던 미키 마우스 카툰 스타일과는 전혀 달랐다. 그 외에도 세이어는 스탠리 큐브릭 감독의 〈2001 스페이스 오디세이〉에 참여했던 특수효과의 선구자 더글러스 트럼불이나 "저예산 시각효과"를 사용한 〈더 판타즘〉〈부바 호-텝〉 등의 컬트 호러영화로 유명한 돈 코스카렐리에게 영향을 받았다.

세이어는 영화 업계가 "하이브 마인드●"로 운영된다고 말한다. 보통 회의를 하면 사람들은 "미학적인 측면에 대해 다양한 의견을 늘어놓는다". 어떤 사람은 "켄 애덤●●"을 외치며 논의하고 있는 영화가 애덤이 초기 제

● 특정 집단 내의 통일된 집단의식.

●● 미래적이고 과학적인 영화 미술표현으로 유명한 영국의 대표적 프로덕션 디자이너.

임스 본드 영화에서 구현한 것처럼 세련된 미래적 분위기를 풍겨야 한다고 주장한다. 아니면 일본 아니메anime와 같은 느낌을 주어야 할지도 모른다.

미학적 접근은 나중에 작업하며 조절할 수도 있다. "픽사는 테스트 관객들에게 미리 영상을 선보인 뒤 수정하기도 합니다. 기대하던 효과가 나타나는가? 그렇지 않다면 바꾸어보는 거죠." 세이어는 계속 말을 이어간다. "저는 미학에 대해 명확한 정의를 내리지는 않습니다. 영화인들에게 미학의 요소는 작품 안에 의도가 있고, 그 의도가 관객에게 특정한 감정적 반응을 불러일으키며, 그 감정적 반응이 줄거리에 기인한 것이고, 또한 감독이 구체적으로 원하는 바에 영향을 받는 것을 의미합니다. 예를 들어서 우리는 미스터 인크레더블을 어느 정도 틀에 박힌 인물로 그려내고자 했습니다. 구체적인 인물을 나타내기보다는 만화책에 등장하는 캐릭터의 보편성과 상징성을 가지고 있도록 한 것이죠. 특정한 배우를 연상시키지 않고 물리적인 질감, 세부적인 묘사를 피하면서도 생동감을 구현했습니다."

〈인크레더블〉에 등장하는 사람 캐릭터를 구상할 때, 제작자들은 그 시점까지 픽사 영화의 사람 캐릭터 중에서 가장 큰 성공을 거두었던 〈토이 스토리 2〉의 알 맥위긴을 고려했다. 알 맥위긴은 우디를 훔치려는 욕심 많은 상점 주인으로 등장했다. 맥위긴의 피부는 여드름과 까칠한 수염으로 가득 덮여 있었다. 이 경우 클로즈업 장면은 별문제가 없었지만 중간이나 원거리에서 잡은 장면에서는 이러한 세부적 특징을 살릴 수 없었다. 〈인크레더블〉의 감독은 복잡한 질감을 전부 사용하지 않기로 결정했다. 그러나 과학적인 측면에서 보면 사실 단순함을 표현하기가 더욱 까다로웠다. 미스터 인크레더블의 얼굴을 단순한 모양으로 유지하기 위해서는 피부의 질감이 아니라 실제 사람의 피부가 빛에 반응하는 방식에 세

밀하게 신경을 써야 했다. "우리가 한 작업 중에서 단연 가장 복잡한 피부 표현이었습니다. 물리학, 의료물리학, 수학까지 동원했지요."

픽사 밖에서도 세이어는 조각가, 금속 제작자, 뮤지션, 댄서, 행위예술가 등과 손을 잡고 인터랙티브 예술작품을 제작했다. 1991년에는 로봇 아티스트 치코 맥머티와 함께 〈텀블링 맨〉을 제작하여 아르스 일렉트로니카 시상식에서 우수상을 받기도 했다. 〈텀블링 맨〉은 금속 해골처럼 보이는 실물 크기의 로봇으로, 척추, 갈비뼈, 손, 발, 흔적기관과 같은 머리로 구성되어 있으며 컴퓨터가 장착되어 있었다. 맥머티와 세이어는 컴퓨터를 통해 이 로봇을 조작하기 위해 몸에 전선을 둘렀다. 예를 들어 세이어가 팔을 들면 로봇도 그 동작을 똑같이 따라했다. 문제는 세이어와 맥머티가 반대되는 행동을 할 때 일어났다. 로봇은 두 가지 명령을 모두 따르려고 하다가 결국 재주넘기를 하려는 거북이처럼 바닥에 등을 대고 앞뒤로 흔들거리게 되었다. 세이어와 맥머티는 둘 중에서 누가 조종을 하고 있는지 알 수 없었다. 두 사람의 지시 중 어떤 것을 최대한 활용할 수 있는지 결정한 것은 로봇이었다.

세이어는 커다란 것과 작은 것, 추상과 구상을 결합하는 데 큰 관심을 가지고 있다. 그는 블록버스터를 제작하는 할리우드가 애니메이션 효과와 관련하여 현실에 안주하게 되었다고 우려한다. 흥미로운 작업들은 주로 "주변 영역, 특히 매우 활발하게 움직이는 데모신demoscene과 같은 언더그라운드에서" 진행되고 있다.

세이어는 나에게 "쓰레기와 악당들의 허름한 소굴"인 프에pouet.net를 소개해주었다. 데모신은 실시간으로 오디오비주얼작업을 실행하는 컴퓨터 프로그램을 만들어내는 컴퓨터 아트 하위문화다. 보통 설명은 포함되어 있지 않으며 무엇이든 그 세계에서 새로운 것으로 관심을 끈다. 회원들은 파티나 웹사이트에 공지되는 대규모 모임에서 자신들이 제작한 최신 데

모를 공개하기 위해 서로 경쟁한다. 열정으로 가득찬 창의적인 사람들과 아이디어가 넘쳐나는 공간이다.

세이어는 항상 데모신을 흥미진진하게 바라보고 있다. 'Gargaj'라는 아이디를 쓰는 한 회원은 2007년에 슈투트가르트에서 열린 모임에 대해 이런 후기를 남겼다. "우리는 픽사의 기술책임자 중 한 명인 릭 세이어를 만났다. 세이어는 데모에 대해 끝도 없이 이야기하는 세 명의 바보 같은 녀석들에게 비상한 관심을 보였다." 세이어는 이들을 픽사로 초대했다. 세 사람은 그 말이 과연 진심인지 다소 의구심을 품었으나, 실제로 픽사에 찾아가자 세이어는 약속을 지키고 반갑게 맞아주었다. 애써 침착한 척 했던 그들도 떨듯이 기뻐했다.

픽사는 최근에 데모신의 회원 한 명을 고용했으며, 그는 〈메리다와 마법의 숲〉이라는 애니메이션 영화의 녹색 식물 표현방식을 개발하는 데 중요한 역할을 했다. "참신한 인재란 참 좋은 것이지요." 세이어의 말이다.

미래를 살아가는 곳: MIT 미디어랩

MIT 미디어랩은 디자인 기술 분야에서 세계적으로 유명한 곳이다. 미디어 아트와 과학 프로그램의 온라인 교육과정 안내서에는 "우리가 자신을 표현하며, 서로 소통하고, 학습하며, 세상을 인식하고 교류하는 방법을 바꿔놓는 새로운 기술의 발명, 연구, 창의적인 활용"에 초점을 맞춘다는 야심찬 소개글이 실려 있다.

이 연구소는 건축가 니컬러스 네그로폰테가 아이디어를 내고 MIT의 전 학장이자 물리학자, 그리고 오랫동안 과학교육을 지지해온 제롬 위즈너와 함께 설립했다. MIT의 건축대학 부속으로 1985년에 문을 연 이 연구소는 "미래를 상상하는 곳이 아니라 현실로 만드는 곳"을 목표로 한다.

오늘날 볼 수 있는 미래적인 새 건물은 2010년에 완공되었다. 인테리어는 거의 전부 유리로 되어 있으며, 연구실과 사무실이 사각형의 안마당을 둘러싸고 있는 형태다. 유리 인테리어 때문에 모든 연구가 잘 보이며 네트워킹과 협업을 촉진하는 환경이다. 다만 내가 이야기를 나눠본 몇몇 사람들은 연구소의 구조가 여러 사람과 함께 작업하기에는 좋지만 혼자만의 시간이 필요한 창의적인 작업을 위해서는 외부에 작업실을 임대하기도 한다는 말을 전했다. 이런 단점에도 연구소의 분위기는 열정적이며, 아이디어가 살아 숨쉰다.

미디어랩의 소장인 마흔다섯 살의 일본계 미국인 이토 조이치는 어린 아이 같은 열정을 발산하는 인물이다. 그는 속사포처럼 빠르게 말을 하며 머릿속은 병렬 프로세서처럼 돌아간다. 앞에 있는 사람과 대화를 하면서도 동시에 여러 가지 다른 시나리오를 생각한다. 가끔씩 말을 멈추고 몸에서 떼어놓지 않는 맥 컴퓨터의 키보드 위로 바람과 같이 손가락을 놀린다.

1967년에 일본에서 태어난 이토는 가족과 함께 캐나다로 이민을 갔다가 세 살 때 디트로이트에 정착했다. 당시 서른다섯이었던 그의 어머니는 조이와 여동생을 키우면서 아버지가 연구과학자로 일하고 있던 에너지 컨버전 디바이스에서 비서로 일했다. 그러다가 부사장 직책까지 승진했고, 그곳을 떠나 사업을 시작했다. 어머니의 진취적인 태도는 조이치에게 상당한 영향을 미쳤다.

이토의 여동생은 학자가 되었지만 이토는 정규교육을 그다지 좋아하지 않았다. "저는 언제나 유형성숙●의 특징을 가지고 있었습니다. 어른이

● neoteny, 동물에서 개체발생이 일정 단계에서 정지하여 그대로 생식소가 성숙하고 번식하는 현상.

되어서도 애 같다는 의미에서 말이지요." 그가 운영하는 많은 기업 중에는 네오터니라는 벤처 투자회사도 있다. 본인이 유형성숙했다고 믿는 사람답게 그는 한 분야의 전문가가 아닌 끊임없이 배워 모든 분야의 비전문가가 되는 길을 택했다. 그는 보스턴 근교의 터프츠 대학에서 컴퓨터 공학을 공부했지만 "독학하는 편이 훨씬 더 낫다고 생각했기 때문에" 학교를 그만두었다. 그는 시카고 대학에 입학하여 물리학을 전공했지만 개념 이해보다는 문제 해결에 중점을 두는 강의를 싫어한 나머지 다시 학교를 그만두었다.

그뒤로 나이트클럽의 DJ와 매니저로 일하기도 하고, 일본과 할리우드의 영화업계를 오가는 등 여러 직업을 전전했다. 마침내 벤처 투자가가 되어 인터넷 벤처기업 시장이 활짝 열려 있던 1990년대에 일본과 미국의 여러 인터넷기업에 투자했다. 그러다가 2011년에 MIT가 미디어랩의 소장 자리를 제안해왔다. 대학을 두 번이나 자퇴한 사람을 연구소 소장으로 낙점한 것에 대해 논란이 일어났지만, 홍보부에서는 이런 보도 자료를 냈다. "마흔네 살의 이토는 혁신, 글로벌 기술, 사회를 변화시키는 인터넷의 역할과 관련하여 세계를 선도하는 사상가이자 저자 중 한 사람으로 인정을 받고 있다."

"이토를 소장으로 선택한 건 과감하지만 훌륭한 결정이었습니다." MIT 미디어랩과 비슷한 연구기관인 칼리트2Calit2, 즉 캘리포니아 정보통신기술 연구소를 이끄는 래리 스마르의 말이다. "이토는 연구소를 변화의 최전선에 올려놓고 향후 10년간 이끌어갈 추진력을 확보할 수 있는 사람입니다." 재정적 문제에 대한 이토의 지식은 좀처럼 지원금에 걸맞은 성과를 내지 못하던 연구소에 큰 도움이 되었다. 연구소 지원금은 2008년의 경기 침체기에 크게 감소하여 닷컴 붐 시절 수준으로 떨어져 있었던 것이다. 이토의 지적인 능력 또한 대단했다. 그는 공개적으로 학제간 연구

를 지지하고 창조성을 강조하는 발언을 했다. 이토는 또한 정부에 대항하는 개인을 위해 캠페인을 벌이는 활동가로도 잘 알려져 있다.

미디어랩은 미디어 아트와 과학학위를 수여하지만, 여기서 말하는 예술은 "그다지 협조적이지 않은" 순수예술이 아니라 무언가를 만들어가는 과정을 중시하는 예술이다. 이토는 이렇게 강조한다. "최종 결과가 아닌 과정을 중요하게 여깁니다." 연구소에서는 예술가들이 과학자 및 공학자들과 대등한 자격으로 작업을 한다. 연구소에 입학하기 위해서는 높은 수준의 기술적 전문지식을 갖추고 있어야 한다. 미디어랩은 "예술가들을 위한 기술 공방이 아닙니다." 자신이 만든 작품에 기계장치를 설치하고 싶은 예술가들이 이용하는 장소도 아니다. 물론 일을 미룰 수 있는 곳도 아니다. "이곳의 사람들은 둘러앉아서 파워포인트 프레젠테이션을 하는 데 시간을 할애하지 않습니다. 미디어랩은 달라요. 일단 시작하고 보는 거지요!" 이토는 이러한 신조를 보다 직설적인 말로 표현한다. "입 닥치고 만들어라. 그다음에 이야기를 해보자."

글래머 컴퓨터 광: 네리 옥스먼

네리 옥스먼은 MIT 미디어랩에서 뛰어난 성과를 올릴 만한 사람의 좋은 예다. 옥스먼은 지지 하중에 관심을 가지고 있으며 "자연 속의 형태, 즉 자연이 만들어내는 형태의 아름다움에 매료되어 있다". 옥스먼은 오늘날 강화 콘크리트를 사용하여 만들 수 있는 건물 유형을 벗어난 대담하고 새로운 건축물을 구현하는 것을 목표로 삼아 콘크리트의 새로운 활용법을 연구했다. 이 연구에는 자재 사용과 관련된 공학적 요소와 미학적인 객체를 창조해내기 위한 예술적 요소가 모두 망라되어 있었다. 공학은 문제 해결을 중시하지만, 디자인과 예술의 경우 항상 해결해야 할 구체적인

문제가 존재하는 것은 아니다. 옥스먼은 "문제를 해결하기보다는 문제를 찾아내는 것"에 호기심을 느꼈다. "문제를 찾아내는 것, 또는 문제를 발견하는 것은 기존의 문제를 해결하려 노력하는 것보다 훨씬 까다로운 길이다."

옥스먼은 테크니언 이스라엘 공과대학에서 건축을, 예루살렘의 히브리 대학에서 의학을 공부한 후 미디어랩에서 디자인 컴퓨테이션으로 박사학위를 밟았다. 그 이후 연구소에서 강의를 하는 동시에 매개 재료 그룹Mediated Matter Group을 이끌고 있다. 옥스먼은 첨단기술을 다루는『패스트 컴퍼니』의 표지에 실리기도 했는데, 잡지 측에서는 옥스먼을 지칭하며 "글래머 컴퓨터 광의 시대"가 열렸다고 표현하고, "똑똑한 사람이 섹시하다"라는 말을 덧붙였다.

옥스먼은 콘크리트가 건물의 모양을 형성하고 지지하는 방법을 연구하기 위해 칼슘이 하중을 지탱하는 뼈의 모양을 형성하는 방법을 연구하는데, 그 과정에서 "믿을 수 없는 패턴이 형성된다"고 말했다. "물질과 하중 분포 사이의 상호작용을 나타내는 알고리즘을 만들어내기 위해 노력했습니다." 이 과정은 알고리즘에 상황이 추가된 것으로 이해하는 것이 바람직하다. 알고리즘에는 미학적인 추론이 포함된다. 칼슘이 특정한 하중 분포를 위해 특정한 모양을 형성하는 것인가, 그리고 이것을 콘크리트의 분포에 적용할 수 있을 것인가? 상황이란 건축가가 직면하는 조건과 환경이다.

옥스먼은 사례를 들어 설명한다. 선구적인 사진작가인 앤설 애덤스는 자신의 기술을 설명하는 책을 저술했다. 그러나 그러한 기술을 사용한다 해도 애덤스와 같은 사진을 찍을 수는 없다. 같은 방법을 사용해도 결과는 다르다. 여기서 말하는 방법, 즉 애덤스의 사진기술은 창의적인 알고리즘이다. 매번 그 알고리즘을 사용할 때마다 뭔가 다른 결과가 나온다.

창의적인 알고리즘은 압출기로 삼차원 예술을 만들어내는데 자주 사용된다. 알고리즘은 어디에나 존재하며, 하나의 시대정신이다. 20세기 초반의 시대정신은 공간과 시간을 이해하는 전통적이고 직관적인 방식을 새롭게 정의하기 위한 탐구였다. 아인슈타인과 피카소는 모두 이 시대정신에 부응했다. 오늘날의 시대정신에 대해 옥스먼은 이렇게 덧붙인다. "이제 인터넷의 도입으로 모든 것은 그룹, 커뮤니티 중심이 되었습니다." 거리와 시간의 장벽이 사라지는 것이다. "저는 옛날이 그립습니다."

옥스먼의 가장 잘 알려진 작품 중 하나는 〈야수〉라는 이름의 긴 의자다. 하나로 연결되어 유기적으로 보이는 표면은 동시에 구조의 역할도 한다. 각각 밀도와 굴곡성이 다른 다양한 신체, 즉 다양한 하중에 적응할 수 있는 아름다운 물결 모양의 의자다. "〈야수〉에서는 구조적인 버팀목과 안락함을 위한 지지대가 구분되지 않습니다. 모든 것이 알고리즘을 통해 하나로 합쳐져 있지요."

옥스먼은 하중을 지탱하기에 적합한 재료 분포에 대한 자신의 연구를 활용하여 다양한 제품을 제작했는데, 그중에는 동물의 털 무늬에서 영감을 얻은 〈"손목 피부"〉의 시제품도 포함되어 있다. 이 〈"손목 피부"〉는 손목에 발생하는 고통스러운 신경질환인 손목 터널 증후군을 예방하기 위해 유기 재료로 제작되어 있다.

칼슘이 뼈를 형성하는 방식을 콘크리트가 건물의 모양을 형성하는 방식과 비교하는 연구를 실시하면서 옥스먼은 재료과학자 및 생물학자들과 함께 작업한다. 옥스먼은 CT 스캔(엑스선과 컴퓨터를 사용하여 상세한 이미지를 만들어내는 컴퓨터 단층촬영)을 사용하여 생체 표본을 연구한다. 그런데 이때 재료과학자와 생물학자의 요구사항이 서로 다르기 때문에 이미지를 다른 방식으로 준비해야 한다. 결국 옥스먼의 연구와 같은 새로운 분야를 수용하려면 교육도 재편되어야 할 것이다. 생물학자들은 재료과

네리 옥스먼, 〈야수〉, 2008~2010.

학 교육을 받아야 하고, 그 반대도 마찬가지다. "다빈치의 경지에 도달해야 합니다. 역사상 가장 위대한 과학자들은 동시에 예술가들이기도 했으니까요." 옥스먼은 이 마지막 말을 거듭 강조한다.

예술은 새롭게 정의되었고 예술의 역할도 마찬가지다. "아이패드 열풍을 보세요. 공구상자를 만들어놓고 반복해서 사용하면서 모든 사람과 공유한다는 개념이죠." 옥스먼은 이렇게 말한다. "사람들을 즐겁게 하는 것보다 특정한 현실에 의문을 갖는 것이 예술의 역할이라고 생각하지 않습니다." 디자인은 예술이다. 디자인은 "여러 학문 분야 사이의 해석"이라고 생각하는 것이 가장 바람직하다.

미래 엿보기 : 마이클 보브

"미디어랩은 아이디어 공장입니다." 마이클 보브의 말이다. 편한 바지에 셔츠를 입고, 흐트러짐 없이 깔끔한 가르마에 MIT 졸업 반지를 착용한 보브는 상당히 보수적으로 보이지만, 이렇게 뻣뻣한 외모 뒤에는 잠시도 가만히 있지 못하는 창의적인 마음이 숨어 있다. 보브의 사무실은 책, 종이, 전자장치로 발 디딜 틈이 없다.

그의 연구실을 둘러보는 것은 미래 세계를 몰래 엿보는 것 같다. 학생과 연구원들은 둘러앉아서 "세상을 말 그대로 만질 수 있다면 어떨까?"와 같은 "기발한 질문"을 던지고 있다. 이들은 이미 이런 아이디어를 실현할 수 있는 있는 방법을 찾아낸 상태다. 시제품 단계인 터치 글로브Touch Gloves에는 정보가 들어 있는 센서가 탑재되어 있어 마찬가지로 터치 글로브를 낀 다른 사람과 악수를 하면 이 정보가 공유된다.

사물을 전화로 바꿔놓을 수 있을까? 보브는 "보조개"와 화면이 달린 비누처럼 보이는 물건을 나에게 보여주었다. 그 물건은 이런 방식으로 잡으

면 전화가 되고, 다른 방식으로 잡으면 카메라가 되며, 또다른 방식으로 잡으면 녹음기가 된다.

야구를 가르치는 데 기술을 활용할 수 있을까? 보브의 팀은 센서가 들어 있어 초보자에게 빠른 볼이나 커브 볼을 던지는 방법을 가르칠 수 있는 야구공을 만들어냈다.

침대를 박차고 나와 종이를 찾아 적지 않고도 꿈을 기록할 수는 없을까? 필로 토크Pillow Talk는 베개에 부착된 음성 작동 녹음기다. 꿈을 꾸는 사람은 자신의 말을 디스크에 저장해놓고 나중에 다시 재생해볼 수 있다.

"글쎄요, 이것이 예술인지는 잘 모르겠습니다. 정말 모르겠어요." 보브의 말이다. 굳이 적합한 분류를 찾아보자면, 그의 연구팀이 만들어내고 있는 매우 상상력이 풍부한 발명품들은 공연자나 대상이 움직임을 통해 컴퓨터를 작동시키는 인터페이스 아트라고 부르는 것이 가장 적합해 보인다.

보브는 일찍부터 자신의 소명을 발견했다. 1970년대 후반에 고등학생이었던 그는 개인용 컴퓨터를 조립하여 역시 자신이 만든 디지털 카메라에 부착한 뒤 컴퓨터 그래픽을 만들어내기 시작했다. MIT에서는 전기공학을 전공했지만 예술에도 관심이 있었기 때문에 건축학과 사람들과 어울렸다. 그로부터 얼마 후에 미디어랩을 설립한 니컬러스 네그로폰테는 보브에게서 깊은 인상을 받고 눈여겨보게 되었다. 보브는 미디어랩에서 최초로 박사과정을 밟은 학생이었다. 그는 현재 객체 기반 미디어 그룹 Object-Based Media Group의 책임자다.

보브는 또한 예술가들과 손을 잡고 이차원 표면에 구현한 홀로그램이 들어오는 불빛과 상호작용하여 평면 바깥쪽에 삼차원의 모양으로 나타나는 홀로그래피 아트를 제작하기도 했다. 그는 현재 이미지를 "클라우드"로 거실에 투영하여 3D 안경 없이 모든 방향에서 볼 수 있는 홀로그

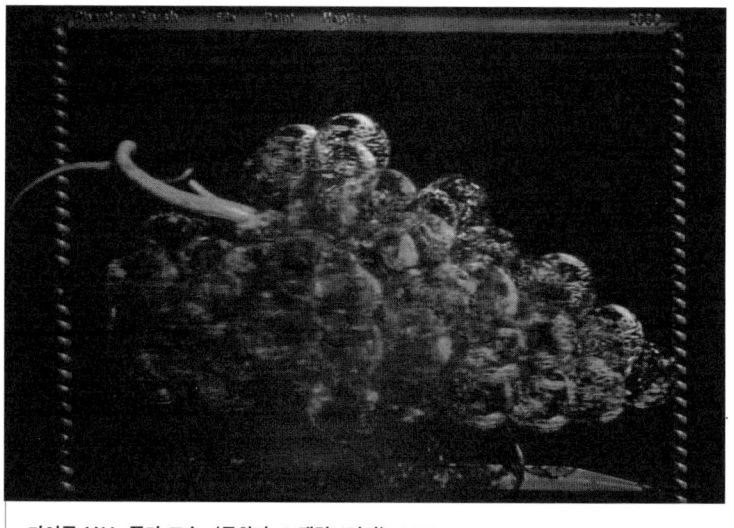
마이클 보브, 폴라 도슨, 〈무화과. 3 팬텀브러시〉, 2009.

래피 텔레비전을 개발하고 있다. 홀로그래피 이미지가 말 그대로 거실을 뒤덮을 수도 있지만, 이것은 아직 먼 미래의 이야기다.

보브가 이 프로젝트를 진행하며 주로 협력하는 사람은 오스트레일리아의 홀로그래피 아티스트 폴라 도슨이다. 도슨은 홀로그래피에 대한 과학논문에도 도움을 주었으며, 보브의 말에 따르면 "대규모의 광학 홀로그램을 제작하는 전혀 새로운 방식"을 개발했다고 한다. 여기서 광학 홀로그램이란 "홀로프린터 장비"를 사용하여 컴퓨터로 만들어낸 디지털 홀로그램을 의미한다.

홀로그래피 텔레비전 개발과 관련된 문제 중 하나는 텔레비전을 본다는 자각에 대한 의문이다. 우선 화면이란 정확히 무엇인가? 회화에서는 캔버스라는 물리적 표면이지만 홀로그래피에서는 이미지를 만들어내는

전자장치와 시청자 사이의 비물질적 평면이 화면 역할을 한다. 그다음에는 이미지의 삼차원성과 색상을 구현하는 최선의 방법이 무엇인가 하는 문제가 있다.

도슨은 어떻게 하면 이미지를 가장 잘 표현할 수 있는지와 관련하여 예술가로서의 견해를 제시한다. 까다로운 장애물 하나는 이미지의 경계를 정의하는 방식이다. 이미지를 가까이 보려면(거실의 한가운데에서), 마치 컴퓨터 스크린처럼 작업표시줄과 장식용 사이드바로 구성된 틀 안에 화면이 들어가야 할 것이다.

보브는 이러한 협업에 열정적으로 참여한다. "폴라가 창조적이고 에너지가 넘치기도 하지만, 폴라와 함께 작업을 하다보면 보통 우리 그룹 연구원들이 상당한 영감을 얻게 됩니다. 폴라가 홀로그래피 회화를 위해 구체적인 인터페이스와 디스플레이 요구사항을 제시했기 때문에 우리는 대화식 홀로그래피 비디오 디스플레이를 위한 연구와 시스템 디자인의 몇몇 측면을 재고하게 되었습니다."

도슨과 보브는 예술가와 과학자가 서로 협력하여 상생효과를 얻어내는 아주 좋은 사례다.

디지털 리듬: 조 파라디소

MIT 미디어랩에 있는 조지프 파라디소의 연구실은 전자장비가 어지러이 흩어져 있는 아수라장이다. 구형, 신형을 망라한 신시사이저들이 정교한 장비 및 컴퓨터와 함께 바닥에 놓여 있다. 키가 크고, 날씬하고, 희끗거리는 머리에 검은색 청바지와 체크무늬 셔츠를 입고 운동화를 신은 파라디소는 속사포처럼 말을 쏟아낸다. 그는 완곡하게 말해서 전자 분야의 천재다. 한때는 실험 입자물리학의 세른CERN, 우주과학 분야의 MIT

20 kbit/sec RF 링크

기지국
수신기

전송
안테나

3축 컴퍼스

3축 충격 가속도계

회전(자이로)

⊕ φ (Yaw)

기울기
가속도계

9V
배터리

9 Volts

여러 개의
압력 센서(FSR)

동압력

센서가 탑재된 안창

(Roll)
ψ

전원
스위치

RF 송신기

음파
수신기

θ
(Pitch)

저항성
구부림 센서

용량 결합

감지 전극

40 Khz 음파 송신기
(무대 주변에 4개의 프로젝터 헤드)

55 kHz
오실레이터

바닥 감지
송신기 전극
(무대 아래)

조지프 파라디소, 〈표현하는 신발〉, 2000.

드레이퍼랩, 그리고 미디어랩에서 누구나 탐내는 세 개의 자리를 동시에 제안받기도 했다. 파라디소는 "창의력을 가장 중시하기 때문에" 미디어랩을 선택했다.

파라디소는 과학 연구 외에도 신시사이저를 만들고 연주하며 즉석에서 구성된 그룹과 함께 즉흥 연주를 하는 뮤지션이기도 하다. 100여 개의 모듈을 복잡하게 전선으로 연결해서 만들었으며 아마도 세계에서 가장 크기가 큰, 직접 만들어낸 거대 신시사이저는 현재 그의 연구실에서 영광스러운 한자리를 차지하고 있으며 훗날 MIT 박물관에 전시될 예정이다. 파라디소는 1970년대 초반에 이 신시사이저 제작에 착수했으며, 아무 것도 없는 상태에서 시작하여 전자부품 재고 판매매장을 돌아다니며 부품을 구한 끝에 15년에 걸쳐 완성했다. 파라디소는 또한 하나의 통제 시스템에서 여러 개의 악기를 연주하기 위한 미디MIDI 시스템도 설계했다.

일반적으로 파라디소는 자신이 이끄는 반응환경그룹Responsive Environments Group 내에서 진행하는 7~8개의 프로젝트에 동시에 참여한다. 이 그룹이 내놓은 시제품 형태의 발명품 중에는 신고 걸으면 내장된 배터리가 충전되어 에너지가 발생하는 신발이 있다. 또한 신은 사람의 움직임에 반응하여 음정을 만들어내는 센서 시스템이 탑재된 신발도 있다. 리듬에 맞춰 움직이면 듣기 좋은 소리가 나기 때문에 신발을 신은 사람들은 더욱 우아하게 걷기 마련이다.

한편 파라디소의 그룹은 쥐는 압력에 따라 다른 악기 소리를 내는 디지털 배턴도 발명했다. 이것은 그야말로 기술로 만들어진 마술 지팡이다라 할 수 있다.

미디어 아트의 최첨단에서: 페터 바이벨

"오늘날의 예술은 과학과 기술의 후손이다." 페터 바이벨의 주장이다. 바이벨은 ZKM으로 알려진 독일 예술미디어기술센터의 회장 및 CEO를 역임하고 있는 큐레이터이며, 고전, 미술사, 구조주의 및 정신분석과 같은 지적 흐름에 정통한 예술이론가이자 전 세계 여러 대학에서 정기적으로 워크숍을 갖는 교수이기도 하다. 1988년부터 1995년까지 바이벨은 매년 린츠에서 과학과 기술의 영향을 받은 예술을 중심으로 한 대규모 디지털 예술박람회를 여는 기관인 아르스 일렉트로니카의 예술감독을 맡기도 했다. 그는 또한 활동하는 예술가이기도 하다. 1960년대 후반에 신체를 캔버스로 사용하여 몸에 물감을 뿌리고 심지어 면도날로 자해를 하기도 하며 소위 위반의 정치사상을 표현했던 매우 자유분방한 예술가들이 모인 빈 행동주의자 집단의 일원이었다. 또한 계속해서 비디오 아트 작품을 제작했다. 2003년에 발표한 비디오 아트 〈모피를 입은 비너스〉는 역사적으로 남성 예술가가 표현한 여성의 모습을 보여주는 작품으로, 빈의 벨베데레 국립 갤러리에 전시된 유일한 현대미술 작품이다.

바이벨은 예술, 과학, 기술, 예술이론, 연극 등에 걸친 매우 방대한 주제에 대해 권위 있는 말투로 말한다. 나는 빈에서 열린 〈디지털 비전〉이라는 멀티미디어 행사의 개막식에서 행사의 총책임을 맡고 있는 바이벨을 만났다. 이 행사는 예술을 기반으로 한 〈퀀텀 시네마〉를 선보이는 자리로, 이 프로젝트의 목표는 디지털 아트를 활용하여 높은 차원의 기하학적 형태를 시각화하는 동시에 양자의 세계를 탐구하는 것이었다. 콘퍼런스는 그가 교수로 재직하고 있는 빈의 응용미술대학에서 열렸다.

바이벨은 무게감 있고 카리스마를 갖춘 인물이다. 그의 독립적인 성격은 평탄치 않았던 어린 시절에서 기인한다. 1944년에 오데사에서 태어난 바이벨은 2차대전 이후 난민이 되어 열악한 환경의 난민 캠프에서 살

왔다. 국영시설에서 성장하면서 점점 내향적이 되었고, 닥치는 대로 책을 읽었다. 도버 출판사의 과학서적과 조지 불의 『사고의 법칙 연구』를 탐독했는데, 불의 책은 제목처럼 사고思考에 대한 내용이 아니라 불 대수boolean algebra라는 일종의 수학적 논리에 대한 내용이었다. 바이벨은 불의 책을 읽고 정보이론에 관심을 가지게 되었다. 그다음에는 프랑스 시인들, 특히 19세기의 영국 과학자 마이클 패러데이의 저서를 탐구했던 폴 발레리에 대해 알게 되었다. 바이벨은 마찬가지로 그의 책도 읽었다. 학교에서는 양자물리학을 가르치지 않는 수업은 잘못되었다고 말하는 바람에 과학 선생님들의 화를 돋우기도 했다.

1960년대 초반에는 파리의 소르본 대학에서 의학을 공부했다. 또한 왕성한 지적 호기심으로 언어학자 로만 야콥슨, 인류학자 클로드 레비스트로스, 정신분석학자이자 철학자인 자크 라캉의 저서를 읽었다. 일단 예술과 과학이 서로 어떤 영향을 주고받을 수 있는지 깨닫게 되자 의학은 다소 편협해 보이기 시작했고, 1964년에는 영화를 만들기 시작했다. 그는 또한 영화의 역사에도 심취했다.

1960년대에 빈으로 돌아온 바이벨은 영화 전문가로 인정을 받게 되었다. 바로 그때부터 빈 행동주의자들과 어울리게 되었다. 사회와 기득권층에 저항하는 가장 좋은 방법은 분명 예술이었다. 과학은 이미 기득권의 것이었다. 그래도 바이벨은 영화를 현상하고 편집하는 기술이 지나치게 번거롭다고 생각했다. 그러던 1969년, 비디오카메라가 등장했다. 이제 촬영한 이미지들을 연속적으로, 실시간으로 바로 보여주면서 "공간, 시간, 상대성에 대한 생각을 훨씬 손쉽게" 표현할 수 있게 되었다.

바이벨은 항상 "과학자들과 대화"하며 작업한다고 말한다. 1970년대에 그는 정보이론 분야의 거장인 클로드 섀넌, MIT 인공지능연구소의 소장인 마빈 민스키, 컴퓨터와 인지과학 분야에서 잘 알려진 존 매카시,

페터 바이벨, 〈상상 또는 가상의 사면체〉, 폐회로 비디오 설치미술, 1978.

세계적으로 유명한 프랑스의 수학자 르네 톰과 교류했다. 최근에는 양자 얽힘quantum entanglement 실험으로 유명한 빈 대학의 물리학자 안톤 차일링거에게 연락을 취했다. 원자 수준의 두 입자가 상호작용을 하게 되면 이 두 입자는 서로 얽히게 된다. 이렇게 되면 마치 알렉상드르 뒤마의 소설에 등장하는 코르시카의 형제가 출생 직후부터 떨어져 살았음에도 평생 상대방이 경험하는 일의 영향을 받게 되는 것처럼, 각 입자가 영원히 상대편 입자에게 일어나는 일을 인지하게 된다. 아인슈타인은 이것을 "오싹한 원격작용"이라고 불렀다. 안톤 차일링거의 연구팀을 비롯한 여러 학자들은 이러한 작용이 실제로 존재한다는 것을 증명했다. 바이벨은 차일링거의 연구가 "근사한 미디어 아트"가 될 수 있다고 굳게 믿었고, 카셀에서

열린 2012년의 도큐멘타 페스티벌에 차일링거를 초청하여 영상을 보여주며 양자얽힘 실험에 대한 강연을 하도록 주선했다.

바이벨의 사고방식에 따르면, 미적 감각은 우리의 마음이 감각과의 복잡한 상호작용을 통해 구성해내는 것이다. 바이벨의 작품 〈가상의 사면체〉에서는 먼저 특정한 모양이 없는 금속 틀이 보이고, 배우가 등장하여 적당한 선이 그려진 칸막이를 끼우면 마법처럼 사면체가 나타난다. 바이벨은 또한 두 개의 프로젝터를 조작하여 가상의 사면체를 만들어내기도 했다. 완벽한 사면체는 입체라고 여겨졌던 다섯 개의 플라톤의 입체 중 하나지만, 이 두 경우 모두에서 실제로 존재하지 않는다. 전부 우리의 마음이 만들어낸 시각적인 환상이다. "사면체는 오직 미디어 덕분에 존재합니다."

"미학은 세상에 의문을 제기하는 보편적인 매개체입니다." 바이벨의 말이다. 이 경우에는 인식을 조작하여 기대하지 않은 결과, 숨어 있는 정보를 이끌어내는 것을 의미한다. "따라서 제 생각에 미학은 아름다움과는 아무런 연관이 없으며, 오히려 정보와 관련이 있습니다. 제 작품 중 상당수가 현실보다는 미학적인 문제에 직접적으로 연관되어 있지요."

바이벨은 미술사가와 큐레이터들이 과학과 기술을 접목한 예술작품에 적대적인 경우가 많다는 사실을 깨달았다. "미술사학자들이 과학과 미술에 관한 교육을 받지 않는 것은 유감스러운 일입니다. 예술가들은 그보다 훨씬 더 발전해 있기 때문이지요." 그는 과학과 기술 기반의 예술을 성공적으로 선보인 ZKM을 향한 두려움과 반감을 감지한다.

바이벨은 미술사 교육과정에 과학이 포함되어야 한다는 주장을 강력하게 펼쳐왔다. 그가 즐겨 언급하는 사례는 "사진이 회화에 얼마나 큰 영향을 미쳤는가"로, 현재 예술가들이 사용하는 효과 중 상당수가 사진에서 영감을 얻은 것이며 "사진이 등장하기 이전에는 초점이 맞지 않는 그림

이 존재하지 않았다"고 말한다. 그는 또한 사진을 이용해 만든 앤디 워홀과 게르하르트 리히터의 작품을 언급하기도 한다.

좋든 싫든, 우리가 사는 세계를 이끌어가는 것은 이론에 바탕을 둔 과학과 기술이다. "저는 예술에 강렬한 이론적, 정치적, 사회적 절박함을 담아냅니다. 그리고 난해한 쇼를 만들어내지요." 바이벨은 이렇게 말을 맺는다. "예술은 현대사회의 일부가 되기 위해 이론에 기대기 마련입니다."

대담성과 상상력: 던과 라비

피오나 라비와 토니 던은 런던 왕립예술학교의 상상력이 넘치고 대범한 디자인 인터랙션 그룹Design Interactions Group을 관장하는 동시에 전 세계를 종횡무진 누비며 활약하는 부부 예술가다. 던의 말에 따르면 이 그룹의 철학은 "거의 어떤 것이든 가능하다. 마음이 자유롭게 상상의 나래를 펴도록 하자"이다. "우리는 디자인을 매개로 사용하여 의문을 제기하고 사람들, 디자이너들, 업계를 도발하고 자극하는 데에 관심을 가지고 있습니다."

두 사람은 학생들을 선발할 때 창의력, 상상력, 혁신성을 중요하게 생각하고 "기술 발전의 미래를 만들어가는 데 중요하고 의미 있는 역할을 하고자 하는" 지원자를 찾는다. 입학하는 학생들이 "기술적 전문지식을 갖출" 필요가 없다는 것이 라비의 말이다. "예술가이기만해도 상관없습니다." 가장 중요한 자질은 상상력이다.

디자인 인터랙션 그룹은 아이디어를 마음껏 시험하고 "기술적인 꿈"을 펼칠 수 있는 장이다. 라비와 던의 목표는 사람들이 기술을 접하도록 해주고 "세밀하게 계획된 기술 시스템을 엉망으로 망쳐놓는 것"이다. "비이성적이고, 비논리적이고, 모순된 것도 동등하게 존중받아야 합니다."

던과 라비는 모두 1980년대 후반에 3년간 도쿄에서 살면서 일상생활에 깊이 뿌리내린 기술과 상상력에 적지 않은 영감을 받았다. "아직도 당시의 영향에서 벗어난 것 같지 않습니다!" 라비의 말이다. 두 사람은 고향으로 돌아왔지만 "영국에서는 재치와 장난기를 찾을 수 없었다". 두 사람은 영감을 얻기 위해 여러 차례 도쿄를 방문했고, 1994년에는 함께 디자인 공방인 던 앤드 라비Dunne & Raby를 설립했다.

"디자이너들이 생물학을 다룰 수 있을까요?" 라비의 말이다. 디자인 생물학 분야에서 진행된 초기 프로젝트 중 하나는 왕립예술학교의 연구원들인 니키 스토트와 토비 케리지가 런던 킹스 칼리지의 생체 공학자 이언 톰프슨과 함께 진행한 바이오주얼리Biojewelery였다. 미래에는 신체 외부에서 뼈 조직을 배양하여 재건수술에 사용하는 것도 가능할 것이다. 하지만 이 뼈 조직을 보석 제작에 사용한다면? 연인이 서로 상대방의 뼈로 만든 반지를 끼는 것으로 애정을 표현할 수 있다면 어떨까?

프로젝트 팀은 이러한 아이디어를 실현하기 위해 한 커플의 사랑니에서 추출한 뼈 조직을 귀금속과 배합한 다음 생체활성 세라믹을 지지대로 삼아 세포를 배양했다. 그 결과 글자가 새겨진 은을 뼈가 감싸고 있는 형태의 반지 두 개가 탄생했으며, 이는 2007년에 런던의 가이스 병원에 전시되었다. 이 과정에는 재료공학, 세포생물학, 구강외과, 의료영상, 컴퓨터 기반 보석 디자인, 그래픽 디자인, 인터랙션 디자인, 제품 디자인, 순수예술, 매체관계, 언론, 과학통신, 사회학, 윤리학 등 수많은 학문이 관여했다.

상업 디자인은 디자이너들이 제품을 팔아야 한다는 의미에서 지나친 모험을 하지 않지만, 왕립예술학교의 디자인 인터랙티브 그룹은 이러한 시도를 하는 경우가 다반사다. 학생들은 나중에 활용하기 위해 숙주에 털을 기르거나, 각도 조절 램프를 색다른 방법으로 사용하는 등의 아이디어

토비 케리지, 니키 스토트, 이언 톰프슨, 〈트리시와 린지의 반지 모델〉, 2006.

를 연구한다.

이 그룹에 소속되어 있는 데이비드 뱅크는 "음향식물학, 즉 유전공학으로 탄생한 음악정원"이라는 프로젝트를 진행하고 있다. 이 프로젝트는 자연의 형태가 특정한 인간의 요구보다는 비이성적인 욕망을 충족시키기 위해 진화했다는 생각에서 출발했다. "아름다운 꽃, 환각작용을 일으키는 풀, 사람 얼굴 모양을 닮은 게 등은 전부 이러한 욕망을 바탕으로 하여 번성하며, 진화학적으로 유리한 고지를 점할 수 있게 합니다." 따라서 어쩌면 같은 목적을 위해 식물을 유전적으로 조작할 수 있을지 모른다. 예를 들어 "자연을 바탕으로 하여 아름다움을 구현하는 통제된 엔터테인먼트 생태계"를 구성하는 것이다. 미래에는 합성생물학을 통해 실제로 이런 생태계를 만들 수 있을지 모른다. 현재로서는 기이한 모양의 식물과 과일이 크게 부풀려진 형상을 제작한 후 여기에 전선을 연결하여 천체의 음악을

연상시키는 기괴한 선율을 만들어내고 있다.

이러한 프로젝트들은 학문 간의 경계를 허무는 데 일익을 담당하고 있다. 생물학자, 공학자, 수학자, 화학자, 디자이너들로 구성된 그룹은 서로 협력하여 작업한다. "이들은 모두 같은 탁자에 앉아서 상대방의 기술을 인정하며 서로 이야기를 나눕니다." 라비의 말이다. "디자이너들은 과학에 대해 문외한이지만, 과학자들과 함께 일하며 질문할 수 있습니다. 디자이너들은 정설에도 의문을 제기합니다."

합성생물학은 완전히 새로운 생물학적 시스템의 디자인과 설계를 탐구한다. 생물학의 영향을 받은 예술이 아니라 미디어 아트의 범주다. 알렉산드라 데이지 긴즈버그는 이 분야에서 활발하게 활동하며 근사한 테드TED 강의를 펼친다. 2009년에 긴즈버그와 제임스 킹이라는 또 한 명의 디자이너는 케임브리지 대학의 학부생 일곱 명과 함께 박테리아에 색을 입히는 프로젝트에 참여했다. 다양한 생물체에서 유전자를 추출하여 바이오브릭BioBrick이라는 DNA 염기 순서를 디자인한 다음 인간의 소화기관에서 흔히 발견되는 대장균 E. 콜리E. coli에 주입하는 것이다. 말하자면 세포를 컴퓨터, 세포의 DNA를 컴퓨터 코드로 취급하여 사실상 세포를 다시 프로그래밍 하는 작업이다.

그 결과로 탄생한 것이 E. 크로미E. chromi라고 이름 붙인 새로운 박테리아로, 이 박테리아는 특정한 화학물질에 반응하여 여러 가지 색을 띠기 때문에 진단도구로 활용될 수 있는 잠재력을 지니고 있다. 이 크로미를 환자의 소화계에 주입하면 특정한 질병이 있는 경우 대변의 색깔이 변하기 때문에 환자에게 경고할 수 있다. 또한 음용에 부적합한 경우 붉은색을 띠게 하여 식수의 안전성을 확인하는 데 사용할 수도 있다.

긴즈버그와 킹은 이 새로운 기술의 다른 활용법도 구상하고 있으며, 긴즈버그가 디자인 인터랙티브에서 배웠던 대로 마음껏 상상의 나래를 펼

치고 있다. 어쩌면 이 크로미를 식품첨가물이나 맞춤형 약, 테러 방지, 기름이나 플라스틱을 분비하는 생물체에 사용하거나 새로운 형태의 날씨를 조작하거나 분석하는 데 사용할 수 있을지도 모른다. 이 크로미 프로젝트는 2009년에 MIT에서 열린 국제 대학생 합성생물학대회에서 대상을 받기도 했다.

합성생물학은 여러 가지 윤리적 문제를 안고 있다. 새로운 유전자를 누가 소유할 것인가? 어느 지점에서 멈출 것인가? 긴즈버그는 프로젝트 팀과 합성생물학 분야 내에서 자신의 역할 중 하나가 "선동가이자 행동가"가 되는 것이라고 생각한다. 합성생물학은 "자연을 조작하기 때문에" 긴즈버그는 "기술의 강력한 유혹, 자연스러운 것과 부자연스러운 것 사이에 희미해지는 경계, 스스로의 유전자를 조작하는 것 등과 같은 충격적인 시나리오"에 대해 곰곰이 생각해보게 된다.

미디어 아트에서 예술가와 과학자는 하나로 융합된다. 미디어 아티스트는 복잡한 수학을 활용하여 아름다운 이미지를 만들어낸다. 이러한 예술가들은 필연적으로 기술적인 지식을 갖추고 있어야 하며, 전통적인 순수예술의 테두리 내에서 교육을 받은 예술가들에 비해 과학자들과 보다 친밀한 관계를 유지하고 있다. 한편 순수예술 영역은 점점 더 입지가 줄어드는 추세다. 이 새로운 아방가르드 환경에서는 "예술가" "공학자" "과학자"라는 수식어의 의미가 점차 퇴색되어 "연구자"라는 명칭으로 대체되는 경우도 많다. 이러한 예술가들은 자신들의 작품을 꺼리는 주류 예술계와는 거리를 두고, 카를스루에의 ZKM, 린츠의 아르스 일렉트로니카, 런던의 GV 아트, 파리의 르 라보라투아르, 더블린의 사이언스 갤러리, 카셀에서 5년마다 한 번씩 열리는 도큐멘타 등과 같이 급증하고 있는 예술-과학작품의 전시 및 판매장소를 활용한다. 예술가들은 이러한 장소

덕분에 전통적인 미술시장을 거치지 않고 예술과 과학, 기술의 경계에서 작업할 수 있다. 5년 전만 해도 과학을 전문으로 다루는 비엔날레는 손에 꼽을 정도였다. 지금은 50개가 넘는다.

예술가가 자금을 확보할 수 있는 방법에 대해 페터 바이벨은 이렇게 말한다. "민간 기업들이 재정 지원을 해줄 것입니다. 이렇게 해야 예술이 더이상 시장에 좌우되지 않고 독립성을 확보할 수 있습니다." 모든 소프트웨어가 웹에 공개되며 저작권을 부여할 수 없는 오픈소스 세상에서는 재산권 자체가 구시대적 개념이 될 것이다. 바이벨은 궁극적으로 "데이터 제국이 생길 것"이라 예측한다.

현재 강화되고 있는 추세는 최종 결과보다는 과정을 강조하는 것이며, 특히 알고리즘의 영향을 많이 받는 창조성과 관련해서는 그러한 경향이 더욱 두드러진다. 경험으로 가꿔진 미적 감성이 올바른 방향과 제품을 선택하는 하나의 방식으로 인정된다. 비록 미디어 아티스트들이 고도로 기계화된 방법을 사용하기는 하지만, 이들은 논리적인 설명에 부합하지 않는 직관과 상상력을 매우 가치 있게 여긴다. 바이벨의 말대로, "오늘날의 예술은 과학과 기술의 후손이다".

VISUA-05
LIZING
THE
INVISI-
BLE

보이지 않는 것을
시각화하다

보이지 않는 것을
시각화하다

파울 클레는 이런 말을 남겼다. "예술은 보이는 것을 재생산하지 않는다. 그보다는 보이게 한다." 클레는 우리가 보이는 세계에 지나치게 초점을 맞춘다고 생각했다. 마치 이 말에 응답하기라도 하듯, 오늘날의 예술가들은 물리학자들과 함께 보이지 않는 것을 보이게 하려고 노력하고 있다.

이번 장에서 다룰 예술가 중에는 실제로 물리학을 공부했거나 이미 충분한 과학적 지식을 갖춘 예술가(물론 가끔씩 과학자들과 의견을 교환하기는 하지만)가 있는가 하면 물리학에 대한 지식이 부족하여 과학자와 적극 협력하는 예술가도 있다. 물리학의 문제에 맞닥뜨리면 학문의 벽이 너무 높아서 좌절하는 예술가가 많다. 생물학을 접목하는 예술가들도 실험실을 사용하기는 하지만, 물리학은 사용하는 장비 자체가 너무나 복잡하거나 때로는 위험할 수도 있기 때문이다. 예술가들은 기본 개념을 이해할 수

있을 만큼 양질의 내용을 담고 있는 대중과학서를 통해 어떠한 작업이 가능할지 알게 된다.

빛의 예술가 폴 프리들랜더

미국의 예술가 집단인 아이캔디 아트웍스EyeCandy ArtWorks의 "짐 밀러"는 이렇게 적었다. "그토록 많은 예술가들이 독창성을 추구한답시고 괴상하고 충격적인 장치를 동원하는 이 시대에, 나는 폴 프리들랜더를 비롯하여 그와 비슷한 예술가들의 작품에서 위안을 얻는다. 이들은 현대미술에서 여전히 아름다움이 설 자리가 있음을 보여준다."

북부 런던에 위치하고 있는 일렬로 늘어선 테라스 달린 집들 중 하나인 폴 프리들랜더의 자택은 겉에서 보면 다른 집들과 전혀 구분되지 않을 정도로 평범하다. 그러나 프리들랜더가 현관문을 열자, 6미터 높이에서 작동하는 빛 조각품이 소용돌이 모양의 패턴을 만들어내고 있는 동굴 같은 공간으로 들어서게 된다. 프리들랜더는 천장에 구멍을 내서 1층과 2층을 하나의 층으로 터놓았다. 수염이 자란 우락부락한 얼굴에 따뜻한 미소를 띠고 있는 그는 꼭 친절한 마법사처럼 보인다.

프리들랜더의 집은 마법사의 은신처를 연상시킨다. 도구, 선반, 전자제품, 노트북이 여기저기 흩어져 있다. 방안에는 빛 조각품뿐만 아니라 마법처럼 회전하거나 빙빙 돌아가는 구조물들이 가득차 있다.

프리들랜더는 본인을 "우주 시대의 후손"이라고 표현한다. 현대미술과 추상미술에 관심을 둔 예술가였던 어머니는 그를 자주 미술전시회에 데리고 갔었는데, 프리들랜더는 옵아트와 움직이는 조각작품을 보았던 것을 생생하게 기억하고 있다. 아버지는 케임브리지의 저명한 수학교수로 파동방정식을 비롯한 몇 가지 분야의 전문가였다. 그의 아버지는 아들이

최신 과학의 발달 소식에 뒤떨어지지 않도록 신경을 썼으며 1957년의 스푸트니크호 발사나 블랙홀과 같은 천문학적 발견 이야기를 들려주며 그의 흥미를 돋우었다. 결국 아버지의 열정이 결실을 맺어 프리들랜더는 1973년부터 1976년까지 서식스 대학에서 물리학을 공부했다.

그는 두 가지 사건을 계기로 하여 예술을 추구하게 되었다. 존경받는 교수이자 물리학자였던 토니 레깃은 뛰어난 학생이었던 프리들랜더를 눈여겨보고 그에게 물질의 모호한 파동성/입자성을 비롯하여 양자역학의 근간에 있는 몇 가지 문제들에 대해 설명해주었다. 프리들랜더는 강한 호기심을 느꼈지만 이러한 문제들이 얼마나 까다로운지 뼈저리게 느낄 수밖에 없었고, 결국은 물리학을 포기하게 되었다. 한편 그는 1970년에 런던의 헤이워드 갤러리에서 열린 전시회에서 니콜라 셰페르의 작품을 접하게 되었다. 프리들랜더가 보기에 최초로 사이버네틱스를 작품에 도입한 셰페르는 기교보다는 아이디어가 넘치는 예술가였다. 프리들랜더는 서식스에서 계속 물리학 공부를 하면서 취미로 키네틱 아트를 작업하기 시작했다.

졸업한 후에는 10년간 무대 조명을 설계하는 동시에 나름대로 작품활동을 했다. 프리들랜더는 조명 디자인에 별다른 열정이 없었지만 "예술가'라는 호칭에는 심한 거부감을 느꼈다". 그러던 1990년에 돌파구를 찾았다. 끈을 회전시켜 물결 모양의 복잡한 형태로 만들어 혼란스러운 리듬의 변화에 맞춰 주기적인 파형을 그리도록 두 동작을 합치는 방법을 발견한 것이다. 마침 카오스이론이 흥미 있는 새 화두로 거론되고 있을 무렵이었기 때문에 프리들랜더는 공공연하게 과학을 작품에 접목한 예술가로서의 커리어를 시작하기에 적절한 시기라고 판단했다.

프리들랜더는 자신이 1983년에 발명한 크로마스트로빅 라이트 chromastrobic light라는 기술을 사용하여 작품을 만들었다. 이 빛은 눈으로 구

폴 프리들랜더, 〈끈이론 II〉, 2010.

분할 수 있는 것보다 색상이 빠르게 변하여 좀처럼 구분할 수 없는 백색
광이 된다. 이 백색광을 회전하는 줄처럼 빠르게 움직이는 물체 위에 비
추면 끈이 마치 프리즘처럼 작용하여 색을 분리해낸다. 프리들랜더의 자
택 앞에는 수직으로 진동하는 밧줄이 투영되는 여러 색상을 비눗방울처
럼 반사해내는 멋들어진 설치물이 있는데, 이것도 바로 이 기술을 이용한
작품 중 하나다. 구경꾼들은 밧줄의 진동속도를 소리와 센서로 조작하여
조각의 형태를 바꾸어볼 수 있다.

　프리들랜더는 2006년에 스페인 발렌시아의 살라 파르파요 갤러리에
서 〈영원한 우주〉라는 제목으로 엄청난 규모의 단독 전시회를 열었다. 이
것은 영국의 물리학자 이언 바버가 주장하여 논란이 되었던 "시간은 존
재하지 않는다"라는 가설에 대한 대응이었다. 우주의 빅뱅이론에 따르면
시간과 공간은 약 137억 년 전에 폭발을 통해 우주 그 자체와 함께 탄생
했다. 아인슈타인의 일반 상대성이론은 시간에 시작이 있으며 삼차원의
공간과 일차원의 시간이 합쳐져 공간-시간 사차원을 구성한다는 믿음을
뒷받침했다. 그러나 공간과 시간을 점점 더 작은 차원에서 탐구하기 위해
서는 양자이론이 필요하며, 양자이론에서는 이 사차원이 양자 거품으로
합쳐지고 그 안에서 궁극적으로 아인슈타인의 일반 상대성이론이 깨지
게 된다. 이 때문에 바버가 사실은 시간이 존재하지 않는다는 가설을 세
우게 된 것이다.

　〈영원한 우주〉를 구성하는 빛 조각품들은 영원히 끝날 것 같지 않은
물결 모양의 흐름을 형성하며, 여기에 크로마스트로빅 라이트로 색을 구
현하고 매일 다른 유형의 이미지들이 나타나도록 개발한 알고리즘을 사
용했다. 프리들랜더의 설명에 따르면 이 작품은 바버의 가설을 해석하거
나 설명하기 위한 목적이 아니라 그의 가설에 영감을 받은 명상을 표현
한 것이다. 물결 모양은 "우리의 모든 운명을 관장하는 우주의 상상 가능

한 모든 상태"를 표현한다. 설명은 계속 이어진다. "나는 바버의 생각을 충실히 표현했다고 생각합니다. 우리는 과거와 미래를 너무나 다르게 감지하며, 현재의 순간은 특별하고 고유하게 느낍니다. 따라서 그가 가설을 성공적으로 증명하기 위해서는 실제로 시간이 존재하지 않는 현실에서 우리가 변화나 시간의 흐름과 관련하여 어떻게 이러한 감각을 느끼는지 보여주어야 합니다."

바버는 프리들랜더의 전시회 도록에 글을 기고하는 형태로 참여했다. 그러나 프리들랜더는 이러한 바버와의 교류를 직접적인 협업이라고 생각하지 않았다. 그보다는 바버의 아이디어에 자극을 받아 보이지 않는 것을 보이게 하기 위한 방법으로 빛 조각을 사용하게 되었다고 여겼다. 따라서 물리학을 접목한 프리들랜더의 예술은 자연에 대한 색다른 견해가 우리가 우주를 보는 시각에 어떤 영향을 미치는지를 탐구한 셈이다.

양자예술가: 율리안 포스안드레에

"오직 예술가로서만이 무언가 나에게 의미 있다고 느껴지는 일을 할 수 있습니다." 율리안 포스안드레에의 말이다. 포스안드레에는 훤칠한 키의 오스트리아 청년으로 확고한 목적의식을 풍긴다. 나는 2009년에 도르트문트에서 열린 아인슈타인과 피카소 관련 콘퍼런스에서 처음으로 그를 만났지만, 그전부터 이미 그의 작품은 잘 알고 있었다.

포스안드레에는 자신의 가장 구상적인 작품인 〈퀀텀맨〉을 2006년에 완성했다. 2.4미터 높이에 100개 이상의 수직 강판을 나란히 배열하여 만든 이 작품은 앞쪽에서 보면 사람처럼 보이지만 옆으로 돌아가서 보면 사람이 온데간데없이 사라진다. 전자의 파동적 성질을 감지하려는 실험을 준비하면 전자가 파동의 형태로 나타나지만 전자가 입자임을 증명하

율리안 포스안드레에, 〈퀀텀맨〉, 2006.

는 실험을 준비하면 전자가 입자의 형태로 나타나는 양자물리학처럼, 이 작품은 어떻게 보느냐에 따라 그 모습 그대로 비춰진다.

포스안드레에는 물리학의 기초 지식이 있다. 그는 빈 대학에서 뛰어난 물리학자 안톤 차일링거가 이끄는 연구팀에 소속되어 있었다. 이 연구팀은 얽힘이나 양자 암호화와 같은 신비로운 성질들을 연구했으며 이를 응용양자철학이라고 불렀다. 포스안드레에는 풀러렌(C60, 탄소원자 60개가 모인 구조. 버크민스터 풀러의 육각형과 닮았다고 해서 버키 볼Bucky ball이라고 부른다)이 양자의 성질을 가지고 있음을 보여주는 실험으로 과학 석사학위를 받았다. 이 버키 볼은 이러한 성질을 가진 것으로 발견된 입자 중 가장 질량이 무겁다.

포스안드레에가 처음 예술적인 영감을 받은 것은 독일 표현주의, 그중에서도 특히 다리파Der Brücke와 청기사파Der Blaue Reiter였다. 바실리 칸딘스키도 여기에 속해 있었으며, 이 집단의 회원들은 자신들의 전시회에서 피

카소와 클레의 작품을 선보였다. 다리파는 표현주의의 초기 형태로 주관적인 경험을 활용하여 세상을 묘사했고, 청기사파는 20세기에 추상예술이 발달하는 데 중요한 역할을 했다. 포스-안드레에는 특히 피카소가 표현주의와 추상주의를 결합했던 청색 시대와 장밋빛 시대에 선보인, 가슴이 사무치도록 표현력이 풍부한 작품에 깊은 감명을 받았다.

포스안드레에는 대중 과학잡지와 화학 및 전자실험 세트를 통해 아주 어렸을 때부터 과학에 대한 관심을 키웠다. 열두 살 때에 처음 컴퓨터를 갖게 되었고 코드를 배웠다. 그는 미적 가치가 있는 컴퓨터 게임을 만들고 싶어했다. "바로 그때 저는 과학과 예술의 가교 역할을 할 수 있는 수학을 배워야 한다는 사실을 깨달았습니다." 5년 후, 그는 그래픽 프로그램을 작성하고 바늘식 프린터를 스캐너로 개조하여 처음으로 컴퓨터 아트를 제작해보았다. 결과는 실망스러웠고, 그는 작품을 제작할 때 사용했던 분석적인 방법을 실패의 원인으로 돌렸다. 포스-안드레에는 이렇게 결론지었다. "논리적으로 구상하고 머릿속에서 탄생한 예술은 따분하고 공허할 수밖에 없는 운명이라는 편견은 오늘날까지 내 작품 제작의 원동력이 되고 있습니다. 어떤 면에서 보면 저의 모든 작품은 이 가설이 옳지 않다는 것을 증명하기 위한 시도이며, 순수한 지적 아이디어 외에 작품을 살아 숨쉬게 하는 그 비밀스러운 재료가 무엇인지 알아내기 위한 노력입니다."

포스안드레에는 자기 생각대로 행동하는 독립적인 성향을 강하게 풍기며, 본인은 이것이 아버지의 친구이자 함부르크에 있는 본가 근처에 살고 있었던 독일 예술가 호르스트 얀센과의 교류 때문이라고 말한다. 소묘와 동판화, 목판화로 가장 잘 알려진 얀센은 이렇게 말한다. "지성의 개입 없이 의식이 예술에 미치는 영향을 활용하여 작품을 그렸습니다." 지성의 개입 없이 작업하고자 하는 열망은 포스-안드레에의 작품에서 중요한

요소가 되었고, 이는 고도의 수학이론을 동원해야 제대로 이해할 수 있는 자유로운 흐름의 작품 형태에서 잘 나타난다.

포스안드레에는 "오스트리아-헝가리 제국이 무너지고 상대성과 양자물리학이 등장하며 슈뢰딩거, 무질, 실레, 괴델, 카프카가 활약했던 시대"에 흥미를 느꼈으며, 과학적, 문학적 변화가 정치적 격변과 어떠한 연관성이 있는지 궁금하게 여긴다. 그는 또한 정적인 세계가 사실 "양자의 춤"으로 이루어져 있음을 보여준 반 고흐의 "솔직하고 강렬한 역동성"을 존경한다. "사랑을 우주의 원초적인 힘으로 생각했던 고흐의 인식은 항상 작품 속에서 빛나고 있습니다." 포스-안드레에의 이야기를 듣고 있노라면 그에게서 독일 낭만주의의 분위기를 느끼지 않을 수 없다.

포스안드레에는 2000년에 미국으로 이민하여 오리건의 포틀랜드에 있는 퍼시픽 노스웨스트 예술대학에 입학했고, 2004년에 졸업했다. 포스안드레에게 미학은 만족스러운 디자인을 의미한다. "저에게 형태와 기능은 언제나 함께하고, 이 두 가지가 어우러져야 좋은 디자인이 탄생합니다. 수학이나 공학의 경우와 마찬가지로 저는 해결책을 발견하거나 이해하는 경험과 아름다움을 느끼는 미학적인 경험을 따로 떼어서 생각할 수 없습니다." 그는 예술가인 동시에 과학자로서 점차 저변을 넓혀가고 있는 과학 기반 예술운동에서 유리한 위치에 있음을 깨달았다. 사실 그가 〈퀀텀맨〉을 구상하기 시작한 것은 1999년부터였다.

포스안드레에는 현재 포틀랜드를 기반으로 여러 작품들을 전시하며 활동하고 있으며, 그 외에 플로리다의 스크립스 연구소, 뉴욕의 록펠러 대학, 메릴랜드의 미국 물리학 센터도 그의 작품을 소장중이다. 포스-안드레에는 이렇게 말한다. "저는 실제로 예술과 과학을 융합하는 작품에 큰 흥미를 느끼며, 이것이 새로운 문화가 탄생하는 징조라고 믿습니다. 그러나 우리는 아직 출발점에 있을 뿐입니다."

러시아 신비주의와 물리학의 조우:
예벨리나 돔니치와 드미트리 겔판트

부부 예술가인 예벨리나 돔니치와 드미트리 겔판트는 정식으로 물리학을 공부하지는 않았지만 물리학에 뿌리깊이 기반을 둔 인상적인 작품을 내놓는다. 돔니치와 겔판드의 목표는 감각을 자극하고, 상상력을 불러일으키며, 더 나아가 의식에까지 영향을 미치는 것이다. 두 사람은 소리에 몰입되는 환경을 구성한 뒤 "소리로 무지개를 만드는 것이 가능할까? 소리의 파동적 움직임을 빛의 움직임으로 표현할 수 있을까? 소리가 눈에 보이도록 만들어서 음악가가 소리가 흐르는 모양을 보면서 작업하는 것이 가능할까?" 등의 상상력을 자극하는 질문을 던진다.

이런 의문에 대해 두 사람이 찾아낸 방법 중 하나가 〈카메라 루시다〉 또는 빛의 상자다. 두 사람은 이렇게 적었다. "〈카메라 루시다〉 프로젝트는 맨눈으로 소리의 파동을 관찰한다는 엉뚱한 생각에서 시작되었다." 사실 소리의 파동을 관찰한다는 것 자체가 놀라운 개념이다. 두 사람은 음악에서 가청 음원을 추출하여 이를 초음파 음역으로 변조한 다음 황산 함유량 90퍼센트 이상의 액체가 들어 있는 상자에 통과시켰다. 초음파의 영향으로 기포들은 격렬하게 터지며 빛을 냈다. 이러한 소리와 빛의 조합을 음발광音發光이라고 부른다. 따라서 두 사람은 궁극적으로는 사라져버리는 다양한 패턴으로 구성된 "음발광 우주"를 만들어낸 셈이다. 두 사람은 이 작품이 소리의 파동이 물질을 압축하거나 희박화하는 과정에서 빛이 방출되었던 초기 우주의 모습을 묘사하고 있다고 보았으며, 이러한 현상은 특정 블랙홀 주변에서 관찰할 수 있다.

나는 2011년 9월에 린츠에서 열린 아르스 일렉트로니카에서 돔니치와 겔판트를 처음 만나 인터뷰를 했다. 장장 6시간이나! 돔니치는 삭발한 스타일에 정수리에는 모히칸식 머리카락을 S형태로 기르고 있었으며, 겔판

예벨리나 돔니치와 드미트리 겔판트, 〈카메라 루시다: 음화학 연구소〉, 초음파화학연구소, 2006.

트는 모자와 티셔츠를 걸친 간편하고 세련된 차림이었다. 두 사람은 러시아 출신의 선남선녀 부부다. 돔니치는 민스크에서 자랐고 겔판트는 어렸을 때 가족과 함께 미국으로 이민하여 뉴욕에서 성장했다. 두 사람이 처음 만났을 때 돔니치는 브롱크스의 포덤 대학에서 철학 박사학위를 밟고 있었고, 겔판드는 뉴욕 대학에서 영화 공부를 하고 있었다.

두 사람은 "논리와 음악, 그리고 상징과 비상징의 경계에 대한 여러 차례의 기나긴 철학적 논의 끝에 동반자 관계가 탄생했다"고 밝힌다. 나는 두 사람이 어떤 토론을 했는지 감히 상상만 해볼 뿐이다. 내 경험으로 비추어볼 때 두 사람과의 대화는 한 방향으로 흘러가지 않는다. 처음에 하나의 주제를 가지고 논의를 시작하지만, 곧 아주 약간만 관련이 있거나 때로는 전혀 관계없는 주제로 수없이 가지를 치기 마련이다. 두 사람 사이에는 매우 깊은 공감대가 형성되어 있어 상대방이 이야기할 때 서로

문장을 끝맺을 수 있을 정도다. 분명 두 사람과 이야기하고 있지만, 마치 한 명과 이야기하는 기분이 든다.

돔니치와 겔판트는 "느낌이 오질 않는다"는 이유로 예술과 철학의 근본적인 문제를 탐구하는 전통적인 방식을 거부했다. 이들은 "빛이 무엇인가?"와 같은 의문에 강한 흥미를 느꼈다. 두 사람은 전통적인 방식이 허락하는 것보다 더 심도 있게 파고들고자 했다. 그러다가 존 케이지에게서 단서를 얻었다. 돔니치는 뉴욕에 오기 몇 년 전부터 케이지의 작품에 대해 잘 알고 있었다. 돔니치는 케이지가 세상을 떠나고 2년 후인 1994년에야 뉴욕에 왔지만, 겔판트와 함께 케이지의 가까운 지인들을 만나 케이지와 그의 작품, 그리고 신념에 대해 자세한 이야기를 들을 수 있었다. 돔니치와 겔판트가 특히 흥미를 느낀 부분은 "녹음된 음악이나 기록된 예술은 더이상 진짜가 아니다"라는 케이지의 신념이었다. 일단 녹음이 된 후에는 시간 속에 정지되어버리며 부패와 같은 자연력의 영향을 받지 않게 된다. 다른 말로 하면, 우리 주변의 세상은 과도적이며 끊임없이 변하는 반면, 녹음된 음악이나 기록된 예술의 경우에는 "서술이 지나치게 제한적"이다. 또한 "모든 것이 변하지 않고 영원"하다. 겔판트는 영화와 광학에 대한 배경지식을 바탕으로 하여 "살아 있는 영화"라는 대안을 내놓았다. 이 살아 있는 영화에서는 장면이 절대 다시 반복되지 않으며, 사실 반복되는 것이 불가능하다.

돔니치와 겔판트의 초기 작품은 구체적인 이미지, 즉 35밀리미터 슬라이드에 검정색 잉크로 형태를 그려서 자욱한 물방울 위로 투영한 것이었다. 그 결과 장관이 연출되었다. "이미지가 마치 생명을 얻은 유령처럼 움직였습니다. 이런 방식을 통해 예술은 하나의 수단이자, 실질적인 의문을 던질 수 있는 장이 되었습니다."

부부의 가장 최근 작품 중 하나인 〈추억의 증기〉는 우주선宇宙線을 감지

해낼 수 있도록 만든 안개상자다. 우주선이란 우주 공간에서 끊임없이 지구로 쏟아지는 소립자를 지칭한다. 우주선은 안개상자에 들어 있는 액체를 통과하면서 맥주잔에 떨어뜨린 땅콩과 같은 흔적을 남긴다. 돔니치와 겔판트가 여기에 레이저에서 나온 백색광을 비추자 응결된 물방울의 흔적이 더욱 두드러지게 나타나며 거의 현기증이 날 듯한 "무지개색의 깊이감"이 생겼다.

또다른 실험에서는 관객들이 스스로를 돌아볼 수 있는 기회를 만들었다. 〈산성 거품 안의 공작새 깃털 1만 개〉에서 두 사람은 적당한 각도로 비눗방울 무더기에 레이저 빔을 쏘아 그 안에서 발생하는 분자의 상호 작용을 투영했으며, 빔을 여러 개의 아주 가느다란 빛줄기로 쪼개자 마치 공작새와도 같은 화려한 색이 표현되었다. 이 패턴은 살아 있는 세포의 역동성을 연상시키며 우주가 처음 탄생했을 당시의 상황을 재현한다. 이것은 연구의 성격을 띤 예술이다. 비눗방울의 성질에 대한 연구는 오랜 역사를 지니고 있으며, 오늘날에도 블랙홀과 초끈superstring의 모형을 구성하는 데 사용된다.

돔니치와 겔판트는 상트페테르부르크, 암스테르담, 일본의 물리학 커뮤니티에 상당한 인맥을 확보하고 있으며, 그중에는 음발광 분야의 권위자인 일본의 연구자 야스이 키우치도 있다. 키우치는 〈카메라 루시다〉에 깊은 인상을 받았으며, "이러한 현상을 설명해주는 이론적 모델이 아직까지 없었다"는 사실을 깨닫고 실제로 모델을 제시하기도 했다. 인공 광합성을 연구하는 암스테르담 자유대학의 생물물리학자 라울 프레서는 〈하이드로제니〉라는 작품에 관심을 표명했다. 이 작품에서 돔니치와 겔판트는 대양에서 발생한 가장 초기 형태의 광합성방식을 환기시켰다. "라울은 우리와 우리가 물리학에 접근한 방식을 알게 된 후 자신의 실험을 한 단계 발전시켰다고 주장합니다." 두 사람이 전하는 말이다.

돔니치는 〈추억의 증기〉를 보고 벅찬 감동에 눈물을 흘렸던 물리학자 친구를 회상한다. 그 친구는 안개상자의 기술적인 측면을 완벽하게 이해하고 있었지만, 〈추억의 증기〉에서는 일반적으로 안개상자 실험에서 관찰할 수 있는 것 이상의 무언가가 눈에 들어왔던 것이다. "미학은 감정적으로 무언가를 느끼게 되는 겁니다." 돔니치의 결론이다.

두 사람은 일부러 미학적 요소를 작품에 주입하지 않는다. 그보다는 스스로 모습을 드러내야 한다. "우리는 항상 예상치 못한 일이 발생하기를 바랍니다. 그것이 가장 중요한 재료이지요. 특히 예술 작품에서는."

차원의 사이에서: 네이선 코언

"저는 긍정주의자입니다." 네이선 코언의 말이다. "저는 그냥 지평선 너머를 바라보며 우리가 사는 세상을 담아보고자 했습니다."

내가 1990년대에 네이선 코언을 만났을 때, 그는 세밀하게 계획을 세워 과학 도식처럼 꼼꼼하게 그린 스케치를 바탕으로 하여 다양한 각도로 배열한 나무판으로 실험을 하고 있었다. 나는 항상 예술가가 준비작업을 위해 그린, 본인의 사고과정을 보여주는 스케치는 그 자체로서 가치가 있다고 믿어왔다. 코언의 스케치가 좋은 예였다. 그는 구성과정에서 균형을 잡기 위해 모눈종이를 사용했고 고정된 수평 및 수직선을 기준으로 하여 각 나무판의 방향을 배열했다. 수학 용어로 말하자면 x축과 y축을 기준으로 한 위치, 즉 x좌표와 y좌표로 나타냈다는 의미다.

나무판의 좌표를 특정한 방식으로 하나씩 조절하면 하나의 구성작품이 완성되었다. 코언은 수학에서 치환군置換群이라고 부르는 교환그룹을 새롭게 발견했다. 또한 이렇게 하여 과학적인 방식으로 작업하던 예술가가 수학적 균형을 우연히 발견하게 되었다.

코언은 예술가 집안에서 자라났다. 그의 아버지 버나드 코언은 유명한 영국의 추상예술가이자 유니버시티 칼리지 런던의 전 미술 교수다. 삼촌인 헤럴드 코언은 컴퓨터 아트의 선구자다. 코언은 어렸을 때부터 그림 그리는 것을 좋아했으며 옥스퍼드의 피트 리버스 박물관을 비롯한 미술관을 자주 찾았다. 또한 아버지가 특별히 좋아했던 뉴멕시코로도 자주 여행을 떠났다. 그는 그곳에서 바위와 광물에 매료되었다. "저는 거의 지질학자가 될 뻔했습니다." 결국 코언은 예술을 선택했지만, 항상 자신의 예술적 탐구에 과학을 접목할 수 있는 방법을 찾았다.

코언은 슬레이드 미술대학에서 공부하면서 과학자들과 적극적으로 대화를 나누며 협업에 깊은 관심을 가지게 되었고 "공통의 이해를 나눌 수 있는 방법을 찾는 것이 어떨까?"라는 생각도 하게 되었다. 시간이 흐르면서 코언은 예술가와 과학자가 "상대방의 요구를 세심하게 헤아려야 한다"는 사실을 깨닫게 되었다. 그는 이 관계를 "지속적이고 유기적"이라고 표현했다. 핵심은 과정인 것이다.

2006년에 코언은 도쿄 게이오 대학의 미디어 디자인 대학원에서 일본 과학자들과 함께 작업하기 시작했다. 그는 실제 세계와 가상 세계 사이의 경계를 무너뜨릴 수 있는 방법을 찾는 연구팀과 손을 잡고 "이차원과 삼차원 사이에 존재하는 공간"을 표현하기 위해 노력하며, 그 과정에서 "그림은 어디에서 끝나고 실제 세계는 어디에서 시작되는가?"라는 난제를 탐구했다.

그는 빛을 조작하여 기하학적 구조물 위에 비추거나, 아예 구조물 안에 빛을 설치하거나, 삼차원 구조물에 디지털로 빛을 투영하거나, 바닥 또는 벽에 빛을 투사했다. 구조물은 아름답게 만들어졌고 매우 정교한 기계장치가 설치되어 있어 때로는 공중에 뜰 것처럼 보이기도 했다. 코언은 관객이 자신의 작품을 "실제 세계, 관객이 사는 세계의 일부"로 봐주기를 바

랐다. 사람이 프로젝터와 이미지 사이로 걸어들어가면 〈대화식 RPT 벽 설치물〉에서처럼 감지장치가 이를 포착하여 두번째 단계의 이미지가 나타나며 분명한 또하나의 차원을 만들어냈다.

코언의 구조물은 미학에 대한 그의 생각을 잘 표현하고 있다. "우리가 보는 것에서 패턴을 찾아내고, 여러 가지 요소들의 대칭 및 비대칭 배열을 통해 나타나는 균형과 조화를 즐기거나 불균형과 부조화에 불편함을 느끼고, 공간적으로 모호하거나 아직 분명하게 정의되지 않은 요소들로 형태를 구성하는 것."

그는 일본 과학자들과의 협업 덕분에 "우리가 환경을 인식하는 방식에 정면으로 도전하는 예술작품을 만들어내기 위한 새로운 방법을 찾을 수 있었다"고 믿는다. 일본 연구팀을 이끌고 있는 타치 스스무는 "기술과 순수예술"을 하나로 모으는 것에 대한 관심을 이야기하면서 "그렇게 하기 위해서는 첨단기술과 예술을 새롭게 통합해야 한다"는 견해를 밝힌다. 이러한 협업을 통해 분명 예술가와 과학자 모두 이익을 얻을 수 있다.

코언은 2012년에 영국 최초로 런던의 센트럴 세인트 마틴스 칼리지 오브 아츠 앤드 디자인에 예술과 과학 석사 프로그램을 개설했다. 이 프로그램의 목적은 학생들에게 과학자들과 공통된 기반을 형성하고 소통할 수 있는 방법을 가르침으로써 "상대방의 입장을 이해하기 위한 여정"을 시작하는 것이다. 이를 위해 코언은 학생들을 연구소에 데리고 간다. 그는 이러한 활동이 예술과 과학의 협업을 촉진하는 데 중요하다고 믿으며 이렇게 강조한다. "이것은 새로운 개념이 아닙니다. 르네상스 예술의 역사는 수학과 생리학을 바탕으로 하고 있습니다. 과학과 예술 사이의 연속성은 필연적으로 존재해야 합니다."

네이선 코언, 〈대화식 RPT 벽 설치물〉(2008),
(위) 아르스 일렉트로니카, 오스트리아 린츠, (투영하지 않은 상태).
(아래) 아르스 일렉트로니카, 오스트리아 린츠, (투영한 상태의 세부 모습).

별빛으로 그린 그림: 팀 로스

팀 로스와 로버트 (밥) 포스버리의 근사한 설치예술인 〈먼 과거로부터〉는 허블 우주망원경의 데이터를 사용하여 "원초적인 우주의 박동"을 표현했다.

로스는 빛을 다루는 예술가로 빛과 색이 우주를 표현하는 방식에 관심을 갖고 있다. 2004년에 뮌헨의 쿤스트파사데Kunstfassade에서 열린 전시회에서 그는 건물에 광 패널을 설치하고 배열하여 지구와 우주에 설치된 망원경에서 포착한 빛과 입자가속기에서 발생하는 이벤트에 따라 작동하도록 구성했다. 대우주와 소우주가 지휘하는 이 빛의 행렬은 화려한 색으로 깜박였다.

로스는 장신에 어깨가 넓은 당당한 체격인데다 즐겨 입는 헐렁한 양복 덕분에 더욱 덩치가 커 보인다. 그는 독일 출신이지만 유창한 영어를 구사하며 "멋지다cool"는 말을 즐겨 사용한다. 로스가 처음부터 예술을 꿈꿨던 것은 아니었다. 항상 과학에 관심을 가지고 있기는 했지만 튀빙겐 대학에서 전공한 것은 철학과 정치학이었고 열렬한 사진 애호가이기도 했다. 로스는 카셀의 예술 디자인 대학에서 시각 커뮤니케이션으로 학위를 받았다.

로스는 2009년에 뮌헨 근처의 가르힝에 위치한 유럽남방천문대 본부에 객원 아티스트로 초대되었다. 그곳에서 당시 허블 우주망원경의 유럽 조정국을 이끌고 있던 천체 물리학자 밥 포스버리를 만났다. 포스버리는 천문학 데이터를 예술적인 방식으로 표현하고 싶어했지만 로스를 만나기 전까지는 그런 기회가 전혀 없었다.

허블 우주망원경은 타임머신과 유사하다. 우주가 생긴 지 고작 30억년밖에 되지 않았던 100억 년 전에 어떤 모습이었지를 우리에게 보여준다. 허블 망원경에 설치된 장비는 우주의 객체로부터 받은 빛을 구성 색들로

분리하며, 각각의 색이 특정한 화학원소의 특징을 가지고 있다. 허블 망원경은 이런 방식으로 관찰하고 있는 별의 "지문"을 조합하여 그 별이 무엇으로 구성되어 있는지 밝힌다.

2010년에 로스와 포스버리는 베니스에서 시연회를 열고 밝은 녹색 레이저 빛을 사용하여 이러한 천체 데이터가 그리는 들쭉날쭉한 곡선을 카발리 프란케티 광장의 정면에 투사했다. 이 곡선은 마치 월가의 일일 주가변동 차트처럼 보였다. 두 사람은 이 작품에 '먼 과거로부터'라는 이름을 붙였다. 포스버리가 언급했듯이 기분 나쁠 정도로 심박동 곡선을 닮은 이 구불구불한 녹색 선은 "'우주의 박동'이라는 상징적인 의미를 가지고 있었다".

포스버리는 기술적인 세부사항을 설명하지 않고도 이렇게 사람들의 주목을 끄는 방식으로 과학적 데이터를 보여줄 수 있다는 사실에 크게 기뻐했다. 〈먼 과거로부터〉를 감상한 사람들은 자신들이 보고 있는 것이 수십억 년 전 과거의 빛이며, 이렇게 멀리 떨어진 아주 먼 옛날의 별, 아마도 오래전에 산산조각으로 폭파되어 산산조각났을 가능성이 높은 별의 구성요소에 대한 증거가 눈앞에 펼쳐지고 있다는 사실을 깨달았다. 로스와의 작업이 포스버리의 일상업무에는 영향을 미치지 않았지만, 그는 이 협업을 통해 사람들의 상상력을 자극하는 방법으로 우주에 대한 지식을 제시할 수 있는 방법을 알게 되었다.

로스는 2011년부터 〈먼 과거로부터〉의 작업과 관련하여 유럽우주기구 소속이자 허블 우주망원경 프로젝트의 과학자이며 우주망원경과학연구소Space Telescope Science Institute의 미션 관리자인 안토넬라 노타, 그리고 같은 기관의 미션 책임자 켄 셈바크와 협력하고 있다. 노타는 오늘날 천문학적 데이터를 다룰 때 사람들이 별다른 경외심을 느끼지 않는다는 사실에 안타까워한다. 과거의 천문학자들은 망원경 앞에 늘 홀로 앉아 있었

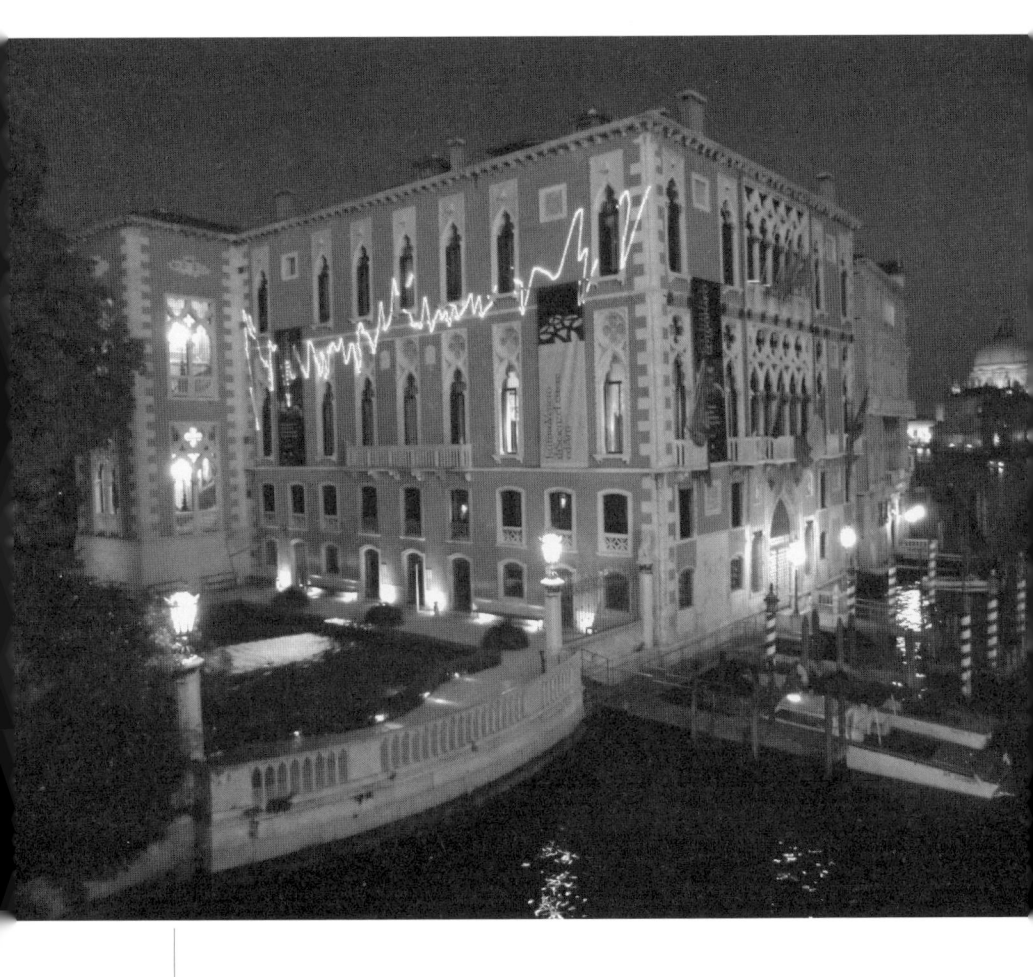

팀 로스와 밥 포스버리, 〈먼 과거로부터〉, 2010.

다. "산 위에 펼쳐진 밤하늘을 관찰하며 놀라움에 사로잡혔었지요. 지금은 데이터가 바로 컴퓨터 화면으로 전송됩니다." 노타는 로스와의 협력작업에 대해 이렇게 말했다. "다소 잃어버리고 있었던 균형감각을 되살릴 수 있었고, 매일 다루고 있는 데이터의 아름다움을 보다 깊이 인식할 수 있게 되었습니다. 이번 기회를 통해 과학자로서의 제 역할은 단순히 대답을 찾는 것이 아니라 이와 같은 경이로움을 모든 사람에게 전달하는 것임이 더욱 분명해졌습니다."

우주 들여다보기: 버네사 하든

버네사 하든은 유머감각이 넘치는 여성이다. 하든이 진행하고 있는 다채로운 프로젝트 중에는 이중바닥으로 된 서류 가방에 몰래 숨겨둔 꽃을 동료와 함께 교통 안전지대나 다른 방치된 공공장소의 맨흙에 심는 게릴라 원예 프로젝트도 있다. 또하나의 디자인 실험으로는 궁극의 강간 방지 장비인 GPS 정조대가 있는데, 이 정조대는 옷을 입고 있는 사람이 사전에 위험지대로 분류해놓은 지역에 들어가면 옷 안에 들어있는 전기회로가 작동되어 잠겨버린다. 물론 실제로 사용하기 위해서라기보다는 일종의 개념예술작품이라고 볼 수 있다.

실제로 만난 하든은 매우 열정이 넘치며 언제나 화려하게 꾸미고 다닌다. 여러 가지 활동을 하는 가운데 하든은 패션 디자이너로 활동하기도 한다. 캐나다 출신인 하든은 온타리오 예술디자인 대학에서 공부한 다음 MIT 미디어랩과 왕립예술학교의 디자인 인터랙션 그룹에서 수학했으며, 그곳에서 "디자인으로 과학을 해석"하는 작업을 하고 싶다는 사실을 깨닫게 되었다. 왕립예술학교에서는 합성생물학 그룹과 함께 작업할 기회를 가졌지만 하든은 다른 종류의 디자인을 선택했다.

하든은 거의 전적으로 같이 작업하는 물리학자들과의 대화에서 물리학 지식을 얻으며, 예술작품을 제작하여 이에 응답한다. 그러나 하든의 작품은 단순히 자유로운 창작물이 아니라 과학과 깊은 관련을 맺고 있다. 2009년에는 임페리얼 칼리지 런던의 천체 물리학자들이 특정한 천체 물리학적 개념과 현상을 전달하기 위한 프로젝트에 참여해달라고 요청해왔다. 하든은 이 프로젝트에 '어반 스푸트니크'라는 이름을 붙였다. 프로젝트의 요지는 과학자들의 물리학 지식과 하든의 디자인 경험을 활용하여 "인간의 척도로는 절대 직접적으로 인식하거나 경험할 수 없는 먼 우주의 현상"을 감각적인 방법으로 사람들에게 전달할 수 있는 무언가를 고안해내는 것이었다.

앤드류 재피도 이 프로젝트에 참여한 천체물리학자 중 한 명이었다. 그는 과학자들의 역할이 "주제에 대한 아이디어 제시부터 최종 디자인, 주석 작성까지 프로젝트 전반에 걸쳐 중요했다"고 말한다. 과학자들은 자신들의 아이디어를 예술의 형태로 해석하는 것을 하든의 역할로 보았는데, 엄청난 시간과 노력이 필요한 일이었다. 재피는 이렇게 전한다. "내 아이디어를 바네사에게 설명해주어야 했기 때문에 이전보다 더욱 아이디어를 시각적으로 생각할 수 있게 되었으며 생각해야만 했습니다." 이 경험은 분명 재피의 강의와 대중강연에는 상당한 영향을 미쳤지만, 본인의 연구 자체에 미친 영향은 "아주 미미한 수준"이라고 말한다.

이 프로젝트의 결과로 탄생한 것이 〈어반 스푸트니크: 상호작용하는 우주론〉으로, 이 전시는 예술행사장뿐만 아니라 왕립천문학회, 런던의 왕립연구소 등을 비롯한 과학 행사장에서도 열리며 상당한 관심을 불러일으켰다. 전시물 중 하나인 〈우주의 형상〉은 구리를 두드려 만든 "안장"으로, 사차원 공간-시간의 구부러진 구조를 표현한 것이다. 관객들은 실제로 이 작품을 만져보거나 돋보기를 통해 방대한 공간-시간 속의 미미

버네사 하든, 〈우주의 형상〉, 2011.

한 점에 불과한 우리 태양계를 들여다볼 수 있다.

우주론은 나의 테마 : 조사이어 맥엘헤니

조사이어 맥엘헤니의 화려한 유리 및 크롬 설치예술은 그야말로 전체 우주를 나타낸다. 2005년에 뉴욕 첼시의 앤드리아 로즌 갤러리에 공개된 〈근대성의 종말〉은 수많은 언론으로부터 엄청난 호평을 받았다. 뉴욕타임스는 이 작품을 "조광 스위치에 담은 우주"라고 묘사했다.

불어서 만든 1000개의 유리 구체와 최소 90센티미터 이상의 크롬 도금한 알루미늄으로 만든 5000개 정도의 막대로 구성한 이 거대한 별 모양 작품의 전체 크기는 너비 4.2미터, 높이 3.66미터이다. 이 작품은 137억 년 전에 일어난 공간의 폭발을 나타내고 있다. 막대기의 길이는 빅뱅 이후 경과된 시간에 비례하며, 유리 구체는 해당하는 각 시기의 은하계를, 램프는 퀘이사˙를 나타낸다. 이 작품은 눈높이에 걸려 있으며 작품의 밑부분은 바닥에서 고작 15센티미터 떨어져 있을 뿐이다. 장엄한 동시에 믿을 수 없을 정도로 연약한 구조물이다. 아주 살짝만 건드려도 산산조각으로 부서질 것처럼 보인다.

맥엘헤니는 정식으로 기술을 배운 유리 불기 전문가다. 그는 로드아일랜드 디자인스쿨에서 공부한 다음 스웨덴의 유리 불기 장인 밑에서 기술을 배웠으며, 맥아더 "영재상"을 수상했다. 그는 반사라는 개념에 호기심을 느꼈으며 1929년에 조각가 노구치 이사무와 디자이너이자 사상가인 버크민스터 풀러가 나눈 일련의 담론에서 상당한 영감을 받았다. 이 담론에서 두 사람은 그림자가 없는 반사공간 안에 반사조각을 설치하여 그

˙ quasar, 블랙홀이 주변 물질을 집어삼키는 에너지에 의해 형성되는 거대 발광체.

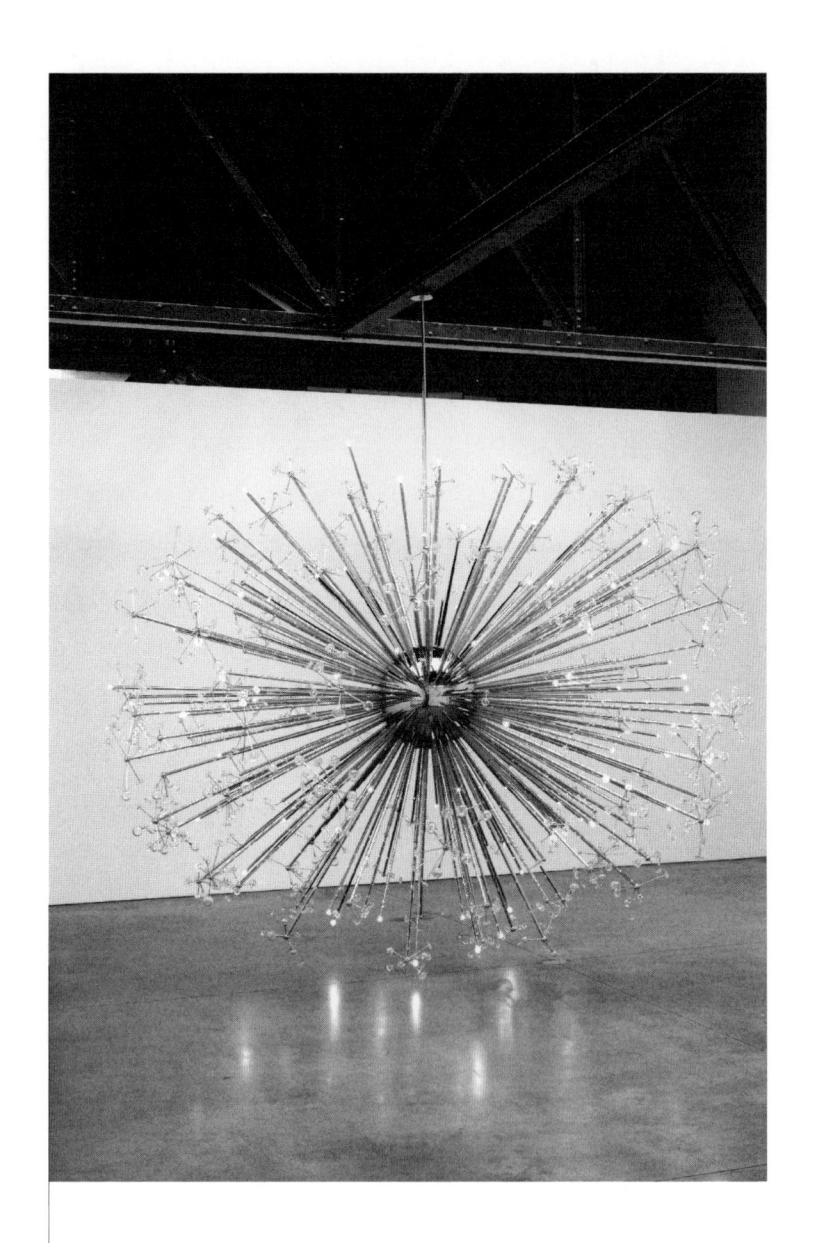

조사이어 맥엘헤니, 〈근대성의 종말〉, 2005.

자체로 온전한, 완벽한 형태의 유토피아 환경을 만드는 것을 논의했다. 이에 대한 맥엘헤니의 응답은 어떻게 "반사reflective 물체를 보는 행동이 생각을 되돌아보는reflecting 정신적인 행동과 연결될 수 있는지" 탐구하는 것이었다.

그후 2000년에 맥엘헤니는 뉴욕의 메트로폴리탄 오페라하우스에서 삐죽삐죽한 모더니즘풍의 멋들어진 커트 글라스 샹들리에를 보았다. 맥엘헤니는 그 샹들리에가 벨 연구소의 펜지어스와 윌슨이 우리가 살고 있는 우주가 빅뱅과 함께 탄생했다는 가설을 뒷받침할 만한 놀라운 증거를 찾아낸 1965년경에 제작되었다는 사실을 떠올렸으며, 샹들리에의 모양은 빅뱅이론을 묘사하기에 최적의 방법이라는 생각이 떠올랐다. 그러나 맥엘헤니는 단순한 묘사에 그치고 싶지 않았다. 과학적 사실을 보다 정확하게 표현하고자 했던 것이다.

2004년에 맥엘헤니가 오하이오 주립대학의 천문학 교수인 데이비드 와인버그에게 연락을 취하면서 모든 것이 윤곽을 갖춰가기 시작했다. 와인버그는 암흑물질의 놀라움과 이상함에 대한 내용으로 구성된 〈암흑물질 랩〉을 녹음하기도 했는데, 여기서 암흑물질은 물리학자들이 우주 전체의 85%를 구성하고 있다고 가정하는 수수께끼의 물질이다.

두 사람은 즉시 의기투합했다. 자주 만나서 이야기를 나누며 와인버그가 맥엘헤니에게 이론을 설명해주기도 했다. 맥엘헤니는 이렇게 회고한다. "우주에 대한 데이비드의 견해는 예술가의 관점에 더 가까웠다." 즉 대단히 시각적이었다는 의미다. "우리는 대화를 나누었고 와인버그도 예술가의 문제를 이해하게 되었습니다."

그 결과로 〈근대성의 종말〉이 탄생했고, 그뒤에도 비슷한 주제를 다룬 일련의 다른 작품들이 제작되어 큰 성공을 거뒀다. 〈섬우주〉는 혹스톤의 화이트 큐브 갤러리, 예술인들이 모여드는 런던의 이스트엔드를 비롯하

여 전 세계의 유명 갤러리에 전시되었다. 이 작품은 유리와 크롬으로 제작한 폭발적 항성 생성을 묘사한 구조물 다섯 개를 모아놓은 것으로, 각각이 우리가 사는 우주와 다른 잠재적인 우주의 다양한 모델을 나타내고 있다. 〈근대성의 종말〉과 마찬가지로 맥엘헤니는 와인버그와 협력하여 이 작품을 제작했으며, 과학적으로 정확한 모델을 만들어내기 위해 매우 세심한 주의를 기울였다.

와인버그의 말이다. "마드리드에서 하루에 〈섬우주〉를 본 사람의 수가 이제까지 〈천문학 학술지〉에 실린 제 논문들을 읽은 모든 사람의 수보다 많습니다." 나는 몇 년 전에 오하이오 주립대학의 천체물리학과에서 강연을 하면서 와인버그를 만났다. 와인버그가 물리학자로서는 드물게도 인문학, 특히 예술에 관심을 가지고 있다는 점에 나는 상당히 깊은 인상을 받았다. 와인버그는 "기술적인 수준의 차이가 워낙 커서 예술이 과학에 영향을 미치기는 쉽지 않기 때문에" 맥엘헤니와의 협업이 자신의 연구에 미친 영향은 그다지 크지 않지만, 교육이나 강의와 같은 일상적인 활동에는 상당한 영향을 미쳤다고 밝힌다. 또한 와인버그는 공동작업을 통해 "오랜 지적 전통에 따라 자신의 과학적 연구를 보다 폭넓은 문화적 관점"에서 바라볼 수 있게 되었다고 밝힌다. 이 일을 계기로 와인버그는 이 작품을 다중우주론과 같은 현대 이론과 연관짓는 최근의 연구뿐만 아니라 몇 세기 전에 작성된 우주에 대한 글들도 읽어보게 되었다. 맥엘헤니와의 작업은 와인버그에게 생소한 역사적 인물의 아이디어에서 영감을 얻은 것이었다. 따라서 지적인 관점에서 보면 이 공동작업은 두 사람 모두에게 이익이 되었다.

와인버그는 맥엘헤니와 협력하는 과정에서 엄청난 노력뿐만 아니라 본인의 연구와 맞먹는 시간을 쏟아부었지만, 이 조각작품의 공동 제작자로 이름을 올리지는 못했다. 이것은 민감하면서도 논란의 여지가 있는 영

역이다. 과학자들은 공동작업으로 탄생한 결과물에 자신의 이름이 올라가기를 기대한다. 사실 과학이 없었으면 그런 예술이 탄생하지 못했을 테니 말이다. 그러나 이 문제는 보기만큼 단순하지 않다. 와인버그는 처음부터 완성된 작품에는 맥엘헤니의 이름만 표시될 수 있음을 알고 있었다. "그렇게 합의된 것이었습니다. 물론 그 문제에 대해 실제로 논의를 해본 것은 아니지만요. 그리고 저는 그래도 괜찮다는 결론을 내렸습니다. 결국 그 작품을 통해 제가 처음에 기대한 것보다 훨씬 더 많은 인정을 받았으니까요." 와인버그는 말을 잇는다. 하지만 "제 동료들은 가끔씩 그 조각품들의 공동 제작자로 제 이름이 올라가지 않았다는 사실에 저보다 더 화를 내더군요."

협업에 대해: 개인적인 경험

나는 2008년에 웰컴 컬렉션에서 당시 미술관 측이 구입한 〈버널의 피카소〉라고 불리는 피카소의 1950년대 벽화를 주제로 강연을 했다. 그 강연 후에 이어진 만찬에서 나는 피오레야 라바도라는 예술가를 만났다. 라바도는 같이 협력작업을 할 과학자를 찾고 있었다. 과학에 대한 배경지식은 전혀 없었지만 신문이나 『뉴 사이언티스트』 등의 잡지에 실리는 기사를 열심히 읽었으며 과학을 진지하게 다루는 대중서도 탐독하고 있다고 했다.

30대 중반의 라바도는 페루의 리마 출신이다. 시청각 커뮤니케이션을 공부했으며 광고와 다큐멘터리 제작을 하다가 결국 그래픽 디자인 쪽으로 가닥을 잡았다. 또한 스페인의 행위예술가이자 비디오 아티스트인 호세 루이스 아르블루와 공부했고 A. R. 펭크라는 가명을 쓰며 구동독 정권을 열렬히 혐오했던 독일의 신표현주의 화가, 판화가, 조각가인 랄프 빙

클러에게 영향을 받기도 했다. 라바도는 독일에 거주하다가 나와 만난 시점 즈음에 런던으로 이주했다.

라바도는 탐스러운 흑발에 재기 넘치는 성격과 강력한 추진력을 지닌 흥미로운 예술가다. 우리가 처음 만났을 때, 라바도의 작품은 대부분 극도로 가는 스테인리스 철선을 촘촘하게 직조한 형태였다. 철선 타래를 여러 층으로 엮어 다양한 모양과 크기의 오브제를 만들어냈으며, 그중에서도 구형이 많았다. 라바도가 만든 것 중에는 블랙홀을 연상시키는 모양도 있었는데, 이는 예술가들이 일반적으로 수학적 모델을 바탕으로 하여 제작하는 작품보다 한 단계 더 발전된 형태였다. 블랙홀을 닮은 이 작품의 너비는 7센티미터다. 라바도는 철선 한 가닥을 사용하여 안쪽부터 바깥을 향해 여러 겹으로 모양을 엮어나갔으며, 중간은 움푹 들어가도록 했다.

우리는 〈우주의 직조織造: 원자에서 행성까지〉라는 공동 프로젝트를 진행하기로 결정했다. 그중 하나인 오브제, 블랙홀은 이미 완성되어 있었다. 다만 문제는 이 모형을 지름이 수조 킬로미터에 달할 정도로 거대한 크기와 엄청난 힘을 지닌 천체天體들의 가공할 만한 장대함과 우아함을 환기시킬 수 있는 무언가로 변신시키는 부분이었다. 우리는 어도비 포토샵을 사용하여 이 모든 느낌을 전달하는 방법을 발견했다. 그 결과 철선으로 만든 구체가 거대한 엔진으로 변신하여 끊임없이 회전하면서 포획된 가스 분자가 생성하는 빛을 분출해내는 이미지가 탄생했다. 암흑과 같은 먼 우주 공간을 떠도는 철선의 질감이 신비로움을 더해주었다.

라바도와 나의 첫번째 전시회는 2009년 9월에 세계 천문의 해를 기념하는 프로그램의 일환으로 아테네의 베나키 박물관에서 열렸다. 우리는 처음 제작했던 블랙홀과 함께 웜홀과 행성상 성운 등의 다른 천체를 묘사한 작품을 선보였다. 또한 어떻게 우리 두 사람이 협업을 했는지에 대해 설명하는 시간도 가졌다.

그다음 2010년 2월에 런던에 있는 왕립천문학회에서 같은 작품을 전시했으며 여기서도 공동작업에 대해 설명할 기회가 있었다. 사상 최초로 왕립천문학회의 월례회의에 예술가들이 참석했다. 다른 곳에서도 강연 요청이 들어왔고, 우리는 항상 블랙홀의 축소모형을 가지고 갔다.

그후 얼마 지나지 않은 2010년 10월에 베를린의 유명한 셰링 갤러리에서 전시 초대를 받았다. 그 이전에는 구상했던 프로젝트, 즉 원자와 행성까지 포함된 전체 콘셉트의 절반만 공개했었다. 라바도는 이 베를린 전시회에서 빛과 물질의 파동/입자 이원성, 즉 파동인 동시에 입자로 존재할 수 있는 전자의 성질을 묘사할 수 있는 방법을 찾고 싶어했다. 기나긴 논의 끝에 라바도는 여러 가닥의 스테인리스 철선으로 구성된 바닥에서 천장까지 닿는 구조물을 만들었다. 각 가닥은 구불거리는 모양과 덩어리가 뭉쳐 있는 모양을 하고 있어 전체를 한꺼번에 보면 파동과 입자가 서로 섞여들어가는 모습을 연상시키는 태피스트리가 되었다. 우리는 이 작품에 18세기의 철학자 이마누엘 칸트가 만들어낸 용어인 〈가시성 anschaulichkeit〉이라는 제목을 붙였다. 칸트는 우리가 세계의 이미지를 형성하는 방식과, 이러한 이미지가 과학과 어떤 관련을 가지고 있는지에 대해 고찰했으며, 여기서 말하는 세계는 양자세계를 의미한다.

〈가시성〉은 여러 해석의 여지가 있는 개념예술작품이 아니었기 때문에 나는 이 작품의 의미를 분명하게 전달하기 위해 자료가 필요할 것이라고 생각했다. 양자물리학의 경우 워낙 상상이나 이해를 하기가 어렵기 때문에 설명글은 필수다. 가장 믿기 어려운 개념은 입자/파동의 이원성이다. 그러나 갤러리 측에서 작품에 표시하는 설명의 길이에 제한을 두어 내가 작성한 원래의 설명을 심하게 가위질하는 바람에 〈가시성〉의 설명은 생각만큼 도움이 되지 않았다. 이는 왜 갤러리들이 아트사이와 관련하여 자체적인 규정을 재고해보아야 하는지 보여주는 사례다.

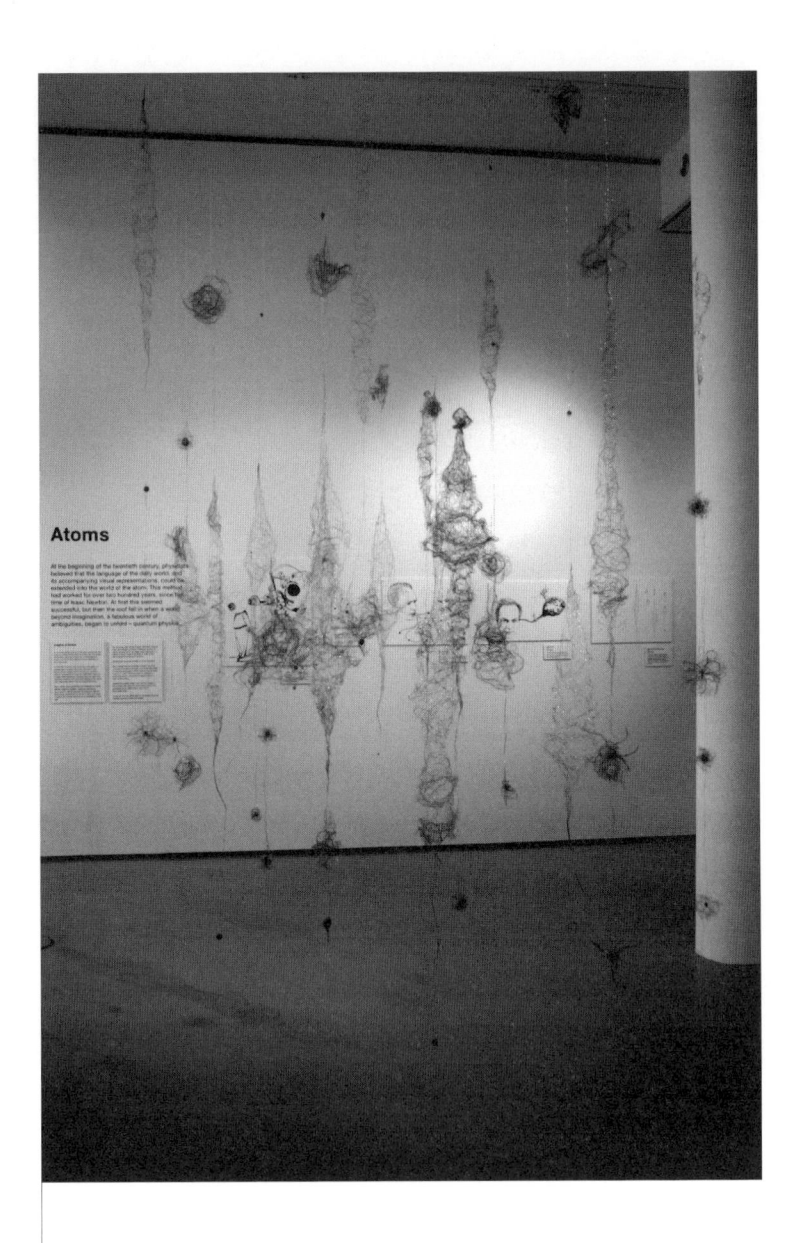

피오레야 라바도, 〈가시성〉, 2010.

셔링 갤러리에서 진행한 전시로 우리 두 사람의 프로젝트는 완성되었다. 그러나 안타깝게도 우리의 협업은 이미 예술가와 과학자가 함께 작업할 때 흔하게 발생하는 문제점들 때문에 어긋나기 시작하고 있었다. 과학과 분리된 예술작품의 독립성을 비롯한 여러 가지 문제가 대두되었다. 나는 언제나 과학 없이는 예술작품도 탄생할 수 없다고 믿어왔다. 그러나 때때로 예술가는 과학자의 역할이 단순히 정보와 지식을 제공하는 데 그친다고 믿기 시작하기 마련이다.

결정적인 계기는 내가 조사이어 맥엘혜니와 공동작업을 했던 데이비드 와인버그와 같은 깨달음을 얻었기 때문이었다. 내 이름은 전시회의 제목 아래에 딱 한 번 등장했을 뿐이다. 그 작품들은 나의 과학적 지식 없이는 탄생할 수 없었건만, 라바도의 이름만이 여러 작품에 붙어 있었다. 나는 이에 대해 다른 예술가나 과학자들과 논의해보았다. 그 결과 프로젝트가 완전한 공동작업이며 양쪽의 이름을 모두 각 예술작품에 표시할 것을 사전에 합의해두어야 한다는 결론에 도달했다.

나는 우리의 협력작업이 과학연구에 어떠한 영향을 미쳤는지는 알 수 없지만, 그럼에도 이 프로젝트는 매우 직관에 어긋나는 현상을 미학적으로 그리고 영감을 주는 방식으로 시각화하려는 흥미 있는 시도였다. 이 작업은 우리 두 사람 모두에게 영향을 미쳤다. 나는 미학과 아름다움의 개념을 보다 세심히 다루게 되었으며, 라바도에게는 새로운 지평이 열렸다. 또한 이 프로젝트를 통해 배움의 기회도 얻었고, 나는 작가로서뿐만이 아니라 참여자의 관점에서 아트사이를 바라볼 수 있게 되었다.

CERN에서의 예술

유럽입자물리연구소, 즉 CERN은 1954년에 과학을 위한 국제연합

으로 설립되었으며, 이는 2차대전 이후에 유럽을 하나로 결속시키기 위한 또하나의 조치였다. CERN은 엄청난 성공을 거두었다. 초기에 12개의 회원국으로 시작하여 지금은 유럽연합의 18개국이 참여하고 있다. 현재 CERN에는 600개 이상의 대학에서 파견된 만 명 이상의 객원과학자가 연구하고 있으며 100개 이상의 국가 출신 인력들이 근무하고 있다. CERN은 여러 가지 과학적인 성과 외에도 월드와이드웹의 창시 등과 같은 중요한 기술적 파생효과를 낳았다.

　CERN에서 보내는 하루의 하이라이트는 구내식당의 점심시간으로, 과학자들은 삼삼오오 모여서 배경에 펼쳐져 있는 눈 쌓인 알프스 산맥의 절경도 잊은 채 물질의 성질, 우주의 차원 수, 또는 왜 우리가 여기에 존재하는지에 대한 토론을 벌인다. 최근에는 일반인들도 CERN에서 나오는 뉴스에 큰 관심을 가지게 되었다. 사람들은 술집이나 식당에서 빛보다 빨리 이동하는 중성미립자의 발견소식에 대해 이야기하며 아인슈타인의 상대성이론에 의문을 품는다. 물론 상대성이론에 의문을 제기했던 데이터는 정확하지 않은 것으로 판명났지만 말이다. 그다음에는 힉스 입자Higg's boson의 발견소식이 전해지면서 과연 힉스 입자가 무엇이고 어떤 의미를 갖는지가 화제로 떠올랐다.

　또한 예술계에서도 CERN에 큰 관심을 가지고 있다. CERN의 홍보책임자인 레닐더 판던 브룩은 말한다. "CERN은 항상 예술가들을 환영했지만 켄 맥멀런이 등장하기 전까지는 다소 정비되지 않은 측면이 있었습니다." 켄 맥멀런은 유명한 독립영화 제작자다. 맥멀런의 영화는 역사, 정신분석, 문학을 바탕으로 하고 있으며, 회화적, 연극적인 분위기로 잘 알려져 있다. 멕시코에서의 막시밀리안 황제 처형을 묘사한 마네의 그림에서 모티브를 얻은 영화 〈1867〉은 마네가 이 그림에 매달렸던 11개월간의 시간, 공간, 기억과 황제의 처형을 둘러싼 사건을 해체하여 재구성

하며, 1871년 파리 코뮌의 폭력상과 에밀 졸라의 글을 중심으로 진행된다. 철학자 자크 데리다가 제시한 영화와 정신분석 사이의 연관을 기반으로 한 〈영화+정신분석=유령의 과학〉은 데리다가 본인으로 출연하여 여배우 파스칼 오지에와 대화를 나누는 기록영화다. 1970년대에 맥멀런은 작품에 과학을 도입한 독일의 예술가 요제프 보이스에 대한 영화를 제작했고, 이를 계기로 과학에 관심을 갖게 되었다.

리버풀 대학에서 회화를 전공한 다음 런던의 슬레이드 미술대학에서 공부한 맥멀런은 순수예술에 대한 지식은 그대로 간직한 채 붓 대신 카메라를 들기로 결심했다. 맥멀런은 영화 제작과 그림 그리기 사이에 별다른 차이가 없다고 말한다. 그는 1990년대 후반에 파리에서 거주하며 여배우 이렌 자코브와 데이트를 했다. CERN의 이론물리학자로 근무하고 있던 이렌의 아버지 모리스 자코브는 맥멀런을 CERN으로 초대했다. 그곳의 물리학자들 중 상당수가 이미 그의 영화를 본 적이 있었다. 그러다가 1997년에 맥멀런은 런던의 명문 예술학교들로 구성된 단체인 종합예술대학 런던 인스티튜트의 교수가 되었다. 총장은 그에게 더 많은 정부지원을 받을 수 있도록 학교의 평판을 높일 수 있는 방법을 찾아달라고 요청했다. 맥멀런은 모리스 자코브에게 문의했고, 자코브는 런던에 있는 입자물리학 및 천문학 연구위원회에 연락을 취해보도록 조언했다. 맥멀런은 여러 명의 예술대학 학생들을 CERN에 데려가서 "단순히 묘사하는 차원의 예술이 아니라 물리학의 개념을 예술세계에 구현하는" 영화를 만든다는 아이디어를 내놓았다. 런던 인스티튜트는 학생들 대신 세계적으로 잘 알려진 예술가들을 찾아보라고 제안했다.

맥멀런은 예술가로는 로저 애클링, 제롬 바스로드, 실비 블로셰, 리처드 디컨, 패트릭 휴스, 파올라 피비, 팀 오라일리, 모니카 샌드, 바르톨로메우 도스 산토스를, 과학자는 존 마치러셀, 슈테판 루센후크, 마이클 도

저, 존 엘리스, 헬렌카 프셰시에니악, 한스 드레페르만을 초청했다. 이들 모두는 1999년 12월에 CERN에서 모리스 자코브와 만남을 가졌다. 오전에는 시설을 둘러보며 터널 내부를 걸어보고, 모노레일을 타고, 실험실을 방문하며, CERN의 제작실에 대한 설명을 들었다. 오후에는 한 명씩 돌아가면서 짤막한 이야기를 나누었다. "영향은 엄청났다. 무언가가 시작된 것이다." 런던 인스티튜트의 홍보 책임자 마이클 벤슨이 일기장에 쓴 글이다. 그는 또한 CERN 쿠리어라는 소식지에서 이렇게 적었다. "오늘날의 예술가들은 과학이 상상력을 발휘하기 위한 비옥한 토양이 되어준다는 사실을 깨닫기 시작했다."

그다음해에 예술가들은 가끔씩 CERN을 방문하여 협력하고 있는 과학자들과 협의를 했다. 이러한 협업의 결과 2001년 3월 1일에 런던의 애틀랜티스 갤러리에서 〈보이지 않는 것의 서명〉이라는 전시회가 열렸다. 보도자료에서는 이 전시회의 목적을 다음과 같이 설명했다.

> 상대성, 반물질, 양자역학과 같은 법칙들은 더이상 직관적으로 느껴지지 않지만 이는 자연이 돌아가는 법칙이고, 물리학의 법칙들은 앞으로도 사라지지 않을 것이다. 머지않아 예술가들은 인간 생활의 이러한 기반을 표현하고 논하는 과제에 직면하게 될 것이다. 이와 관련하여 물리학 연구의 직접적 파생물이자 난해한 과학적 개념을 분명하게 나타내기 위한 새로운 가능성을 제시하는 비디오와 컴퓨터 그래픽만큼 좋은 매개체는 없다.

CERN의 연구소장인 루치아노 마이아니는 이렇게 적었다. "〈보이지 않는 것의 서명〉은 획기적인 첫 걸음이다. 처음으로 현대미술과 고에너지 물리학이라는, 성격도 전혀 다르고 연관성도 없는 두 가지 분야의 첨

단에 서 있는 전문가들이 힘을 합쳤다." 에마뉘엘 그랑장은 트리뷴 드 제네브에 이렇게 적었다. "CERN에는 융합의 분위기가 형성되고 있다. CERN은 예술과 과학의 조화를 시도하고 있다."

맥멀런은 이 전시회가 가지고 있는 독특한 협력의 측면을 강조했다. "이 전시회는 단순히 무언가를 설명하고자 하는 과학-예술 프로젝트가 아니라 자유로운 아이디어의 흐름입니다." 입자의 충돌을 묘사하는 판화, 고대 로마 시대의 비방사성 납을 사용한 설치미술, 연구소 제작실 기술자들과 함께 만든 금속조각, 컴퓨터, 조판, 패션 스케치, 비디오 아트를 포함한 대단한 작품들이 탄생했다.

일상에서 사용하는 재료로 추상적인 작품을 만들어내는 것으로 유명한 조각가 리처드 디컨은 엄청나게 미세한 힉스 입자에 비해 힉스 입자를 잡아내기 위해 설계한 대형 강입자충돌기LHC의 어마어마하게 거대한 크기에 깊은 인상을 받았다. 이 강입자충돌기는 나무틀에 십자 형태로 실을 묶어 보이지 않는 무엇인가를 잡으려 하는 티베트의 유령 덫과 같은 느낌을 주었다. 그는 석고와 슈퍼마켓 세인스버리스의 비닐봉투를 사용하여 "입자가속기"를 만든 후 이것을 "일종의 전형典型"이라고 설명했다.

패트릭 휴스는 관람객이 앞쪽을 걸어가면 움직이는 것처럼 보이는 삼차원 일루전 작품을 만들었다. 휴스는 인식에 기반을 둔 역설을 그려내는 예술가로 알려져 있다. 그는 CERN에 나란히 설치되어 있는 계기들을 보고 마치 자연으로 향하는 문을 열어주는 것 같다는 느낌을 받았다. 휴스는 이를 표현하기 위해 여섯 개의 패널에 이 계기들을 그려넣고 관람객이 지나가면 문이 열리면서 알프스 산맥의 경치가 보이도록 구성했다.

모니카 샌드는 입자물리학, 빛의 가둠과 부재에 관심을 가지고 있었다. 물리학은 빛을 연속적인 불빛으로 나타내며, 빛의 장場을 풀밭처럼 표현

한다. 샌드는 전기, 자기, 빛의 방정식을 발견했던 위대한 19세기의 물리학자 제임스 클러크 맥스웰의 이름을 따서 자신의 작품에 〈맥스웰의 장〉이라는 이름을 붙였다. 샌드는 빛의 장을 표현하려고 여러 개의 상자를 준비한 다음 그 안에 CERN의 입자검출기에서 사용하는 재료로 만든 패널을 끼워 넣고 "흑유리"를 설치하여 빛이 통과하는 것을 방지했다. "수학적이고, 단순함과 복잡함이 숨겨져 있어 깊이 생각해볼 수 있는 세계"라는 설명이 붙어 있었다.

고故 바르톨로메우 도스 산토스는 전설적인 포르투갈의 예술가였다. 유니버시티 칼리지 런던에서 여러 차례 만났던 기억에 비추어보면 그는 넉넉한 허리둘레를 가진 유머가 넘치는 사람이었고 예술에 대해 심오한 생각을 가지고 있었다. 도스 산토스는 주로 인쇄된 이미지로 작업했으며, CERN에서는 상형문자처럼 방정식으로 가득 덮여 있는 화이트보드를 특히 눈여겨보고는 그것이 미지의 세계를 보여주는 지도라고 생각했다. 일단 방정식이 작성되고 나면 보드에서 지워지더라도 영원히 존재하게 된다. 그는 자신의 작품 중 하나에 "지우지 마시오Ne pas effacer"라는 글귀를 적어넣었다.

프랑스의 조각가이자 설치미술가인 제롬 바스로드는 물리학이 과거와 현재, 미래를 하나로 합치는 방식과 과거가 현재로, 다시 미래로 바뀔 때 드러나는 시간의 상대적인 본질에 깊은 인상을 받았다. 그는 이를 표현하기 위해 CERN의 제작실에서 몇 개의 거대한 팽이에 기계장치를 단 다음 "과거" "현재" "미래"라는 단어를 새겼다. 관람객들은 팽이가 천천히 과거를 회전시키며 시간을 흘려보내는 모습을 지켜보았다.

맥멀런이 제작한 작품 일곱 점은 도스 산토스의 작품과 마찬가지로 물리학적 현상을 표현하기보다는 "보이지 않는 것의 서명"을 다루었다. 〈거죽 없는 거죽〉에서 맥멀런은 종이 위에 평행선을 여럿 그은 다음 구겨서 산

켄 맥멀런, 〈거죽 없는 거죽 / 그림자와 오류〉, 2000~2001.

과 계곡이 표현된 입체지도처럼 삼차원 형태로 만들면 어떻게 될까를 생각해보았다. 그는 이 작업을 몇 차례 진행했다. 같은 강도의 힘을 사용했지만 구겨진 종이의 형태는 매번 달랐다. 이론물리학자 존 마치 - 러셀은 종이가 매번 고유한 형태로 구겨지는 현상은 측정이라는 행위가 측정의 대상이 되는 시스템을 변화시키기 때문에 우리는 시스템 그 자체에 대해서는 결코 알 수 없으며 시스템에 측정장비를 더한 상태만 알 수 있다는 양자물리학의 주장과 유사하다고 논평하며 다음과 같이 적었다. "'양자 복사기'라는 것은 절대 존재할 수 없다." 맥멀런은 종이가 어떻게 조명을 받느냐에 따라 우리의 인식이 달라지기 때문에 이 구겨진 종이의 마법이 탄생한다는 사실을 깨달았다. 구겨진 종이(시스템)는 빛(측정장비)을 비추기 전까지는 아무런 의미가 없는 것이다. 심지어 맥멀런은 줄이 그어져 있는 각각의 구겨진 종이를 "구김이론"이라고 부르게 되었다. 맥멀런

은 CERN의 기술자인 이언 섹스턴의 도움을 받아 최첨단 레이저 스캐너로 이 구겨진 종이 하나를 스캔하여 길이 2.74미터, 너비 90센티미터로 확대한 다음 세 개의 스테인리스강 덩어리로 주조했다. 섹스턴은 레이저를 사용하여 이 스테인리스강 덩어리들을 얇은 판으로 절단하여 수평인 바닥면에 끼워넣었다. 그 결과 산맥을 에그 슬라이서로 잘라놓은 것 같은 모양이 탄생했다. 빛이 어떻게 비추느냐에 따라 다른 그림자와 질감이 나타났으며, 양자물리학에서 측정을 수행하는 경우와 마찬가지로 절단면이 사라지는 것처럼 보이기도 했다. 〈거죽 없는 거죽〉은 예술가, 물리학자, 기술자가 힘을 합쳐 완성한 작업이다. 2001년에는 중국 정부로부터 뛰어난 예술 및 과학작품에 수여되는 상을 받기도 했다.

　맥멀런이 〈보이지 않는 것의 서명〉에서 선보인 또하나의 작품은 〈(? 루멘 데 루미네)〉라는 8분짜리 비디오로, 강렬한 붉은색 원피스를 입은 여성이 등장해 CERN에서 사용하던 구형 가속기의 단면인 강철원반 위에 선다. 이 여성은 끝부분에 60와트짜리 전구가 달린 끈을 머리 위로 휘두르며 천천히 끈의 길이를 늘려나간다. 처음에는 여성이 전구를 잘 통제하고 있지만 끈이 길어질수록 점점 더 마음대로 제어하기가 어려워진다. 머지않아 전구가 사람을 좌지우지하게 되며 여성은 균형을 유지하기 위해 일정한 리듬에 맞춰 몸을 좌우로 흔든다. 이 여성이 전구를 통제하는 데 어려움을 겪는 것은 거의 광속에 가까운 속도로 수백만 개의 입자가 가속기 주변을 무작위로 움직이면서 발생하는 충돌과 니어미스●에 대한 은유다. 맥밀런은 그다음에 이미지를 반전시켜 원래 이미지와 나란히 놓고 재생하여 입자들이 원형 가속기 주변에서 서로 반대 방향으로 날아가는 것을 표현하는 것은 물론 니어미스를 더욱 강조했다. 어떤 버전

● near miss, 근접했으나 충돌하지는 않은 상태.

켄 맥멀런, 〈〈(? 루멘 데 루미네)〉, 2000~2001.

에서는 여성이 양자혁명의 선구자들인 아인슈타인, 하이젠베르크, 슈뢰딩거의 모국어인 독일어로 햄릿의 유명한 독백인 "사느냐 죽느냐"를 낭독하기도 한다. 〈(? 루멘 데 루미네)〉는 또한 버려진 터널 속의 고독한 심연에 대한 명상이기도 하다. 회전하는 전구는 빙글빙글 돌아가는 입자를 상징하며, 이 전구에서 발산되는 빛은 "빛에서 나오는 빛Lumen de Lumine"을 의미한다. 이 말은 고대 연금술에서 사용하던 개념으로, 자연의 수수께끼를 드러내는 신성한 빛을 지칭한다.

〈(? 루멘 데 루미네)〉는 2006년 2월 9일에 이스트 로디언 해안의 랜드마크 건물인 스코틀랜드의 토네스 원자력발전소에서 6분 길이로 상영되었다. 이는 유럽 최대 규모로 설치된 영화 상영 이벤트였으며 2만 명 이상의 관객들이 관람했다.

맥멀런이 출품한 또하나의 작품인 〈서명: 기념〉은 맥멀런과 물리학자

존 마치-러셀, CERN의 실험물리학자이자 반물질 실험으로 잘 알려져 있는 마이클 도저, 이전에도 맥밀런과 작업을 한 적이 있는 평론가 존 버거 사이의 대화를 담은 30분짜리 영화였다. 버거는 서두에서 이렇게 말한다. "이전에는 숨겨져 있던 무언가를 찾으려면 먼저 길을 잃어야 한다." 이 영화는 복잡한 카메라나 조명장비 없이 자연스러운 배경에서 촬영되었다. 버거는 아무런 준비 없이 그저 자유로운 대화의 흐름을 보여줌으로써 "반드시 대답하는 것을 볼 필요는 없고 생각하는 모습을 볼 수 있도록" 해야 한다고 주장했다. 맥밀런은 "누구든지 분자물리학에서 일어나는 일을 이해할 수 있도록 하는 것"이 영화의 목적이라고 덧붙인다. 대화는 미학과 윤리학을 넘나듦은 물론, 양자물리학의 관점에서 바라보는 인과관계와 결정성으로까지 이어졌다.

〈보이지 않는 것의 서명〉은 큰 호평을 받았다. 물론 작품을 보고 다소 어리둥절하게 생각한 기자들도 있었지만 모두들 요점은 이해했다. 데일리 텔레그래프의 스티븐 파일은 이렇게 말했다. "C. P. 스노는 이 모든 것을 어떻게 생각했을까? 스노가 예술과 과학은 별개의 문화라는 주장을 펼친 지 42년이 지난 지금, 갑자기 이 두 가지 문화가 자연스럽게 어우러지고 있다. 과학에서 영감을 얻은 예술행사가 전국에서 열린다." 3주간의 전시기간 동안 약 1만 5000명 정도의 관객이 전시회를 관람했다.

CERN의 물리학자 마이클 도저와 존 마치러셀은 직접 전시회장에 참석하여 유용한 설명을 해주며 관람객들의 흥미를 돋우었다. 두 사람의 설명은 널리 인용되었는데, 특히 마치러셀의 설명에는 고차원 막membrane에서 평행우주에 이르기까지 다양한 이론물리학 개념이 망라되어 있었다. 타임스의 레이철 캠벨존슨은 이렇게 표현했다. "이론물리학자와의 대화는 자동차의 배터리 충전 케이블 한 쌍을 머리에 꽂아놓은 것과 같았다. 영감이 불꽃처럼 튀어올랐다."

〈보이지 않는 것의 서명〉은 스톡홀름, 리스본, 파리, 스트라스부르, 브뤼셀, 도쿄, 오스트레일리아에서 전시되었으며, 뉴욕 현대미술관의 PS1에서 열린 전시회에는 비공개 초대전 관람객 1만 명을 비롯하여 모두 25만 명의 관객이 발걸음을 했다. PS1 전시회에서는 스탠퍼드 선형 가속기 센터에서 보내온 입자검출기를 선보였다. 구체적인 과학장비가 과학을 묘사한 추상적 작품과 나란히 전시된 것이다.

그후 몇 년간 CERN은 계속해서 헤드라인을 장식했다. 2009년에는 댄 브라운의 소설을 원작으로 하며 비밀결사, 상징주의, CERN에서 제작된 반물질 폭탄이 등장하는 블록버스터 영화 〈천사와 악마〉도 이곳에서 촬영되었다. CERN은 자체 웹사이트에서 영화의 줄거리와 폭탄이 모두 완벽한 허구라고 강조했다. 보다 최근에는 로버트 해리스가 CERN과 이곳에서 진행되는 연구를 바탕으로 한 스릴러『어느 물리학자의 비행』를 발표하기도 했다.

같은 해인 2009년에 조세프 크리스토폴레티는 대형 강입자충돌기의 일부인 아틀라스 검출기Atlas Detector의 이미지를 그 장비가 설치되어 있는 거대한 건물 벽에 그렸다. 그러나 CERN에서의 예술 발전이라는 측면에서 보면 그해의 가장 중요한 사건은 애리언 코크가 합류하여 상주 예술 프로그램을 시작한 것이다. 코크는 이 새로운 프로그램을 콜라이드 앳 세른Collide@CERN이라고 불렀다.

코크는 에너지가 넘치는 사람이다. 한 문장을 말하는 사이에 목소리가 한 옥타브를 오르내리기도 한다. 열정을 온몸으로 발산하며 스스로를 문화전문가라고 생각한다. 그는 BBC에서 과학 다큐멘터리를 비롯한 문화 프로그램을 제작 및 감독한 경력이 있다. 클로어 더필드 재단으로부터 문화 프로젝트에 참여할 수 있도록 장학금을 지원받은 코크는 자신에게 익

숙하지 않은 영역, 즉 예술과 물리학을 선택했다. "너무나 쉬운 결정이었습니다. 망설이지 않고 CERN을 선택했지요. 항상 물리학이 체계적인 논리와 풍부한 상상력을 결합시키는 방식에 관심을 가지고 있었거든요." 콜라이드 앳 세른은 2010년에 3년 운영을 초기 목표로 하여 출범했으며, 예산은 주로 오스트리아 린츠의 아르스 일렉트로니카에서 지원을 받았다.

코크는 공식대회를 연 후 대회에서 우승한 예술가가 두 달간 CERN에, 한 달간 아르스 일렉트로니카에 상주하면서 CERN에서 영감을 얻어 작품을 제작할 수 있도록 추진했다. 또한 이와는 별도로 제네바 시와 주의 후원을 바탕으로 하여 물리학을 모티프로 한 춤과 공연행사도 열었다. 코크는 예술을 접목하고자 하는 CERN의 이 새로운 문화정책을 "위대한 과학을 위한 위대한 예술"이라 지칭했다. 선발된 예술가는 CERN에서 "영감을 주는 파트너"를 찾기 위해 "잠깐 데이트"를 하면서 최대한 많은 과학자들을 만나 자신의 작품을 설명했다.

코크는 예술가가 CERN에 머무는 기간을 짧게 유지하는 것이 중요하다고 생각했다. "예술가와 과학자가 지나치게 가까워지는 것을 방지하여 예술가가 세부사항에 관여하지 않도록 해야 합니다. 예술가가 과학자에게 스스로를 증명할 필요는 없습니다." 예술가와 과학자는 정기적으로 모임을 갖고, 예술가가 CERN을 떠날 즈음이 되면 무대에서 간담회를 가지며, 작업이 잘 진행될 경우 공동작품이 탄생하게 된다.

코크는 콜라이드 앳 세른이 CERN의 활동을 설명하는 예술가 지원 프로그램이 되어서는 안 된다는 단호한 입장을 취했다. 그보다는 예술과 과학을 동등한 위치에 두는 것을 목표로 해야 한다는 것이다.

최초의 CERN 상주 예술가들: 율리우스 폰 비스마르크

코크가 처음으로 선발한 상주 예술가는 율리우스 폰 비스마르크였다. 그에게 아방가르드라는 표현은 턱없이 부족하다. 폰 비스마르크는 예술적 선동가artiste provocateur에 가깝다. 그의 작품은 매우 인상적이며 의도적으로 관람객들을 도발하도록 설정되어 있는 경우도 적지 않다. 2008년에 아르스 일렉트로니카는 폰 비스마르크의 〈이미지 풀구라토아〉에 대상을 수여했다. 〈이미지 풀구라토아〉는 망원렌즈와 권총 모양의 손잡이가 장착된 카메라로, 사진을 찍는 순간 사진을 조작할 수 있도록 전자장치가 설정되어 있다. 예를 들어 톈안먼 광장에 있는 마오쩌둥의 거대한 이미지 앞에 비둘기를 삽입하는 식이다. 이 카메라를 권총처럼 쥐고 길게 기른 검은 수염과 검은 복면, 몸에 딱 붙는 검은 스웨터와 바지를 착용한 폰 비스마르크는 그야말로 악당 같은 분위기를 풍긴다.

그러나 이렇게 극적인 모습 이면에는 쾌활한 성격과 풍자적인 유머 감각이 자리잡고 있다. 동료가 눈에 띄지 않게 군중 속에 섞여 자유의 여신상 앞에 있는 폰 비스마르크를 촬영한 최근의 비디오작품 〈자연 벌주기〉에서는 그의 이러한 모습을 엿볼 수 있다. 처음에는 폰 비스마르크가 거대한 바위에 채찍질을 하고 있는 장면이 나오고, 그다음에는 장면이 바뀌어 자유의 여신상 토대에 채찍질을 하고 있는 모습이 비친다. 세 명의 건장한 미국 공원 경찰이 그에게 달려들어 수갑을 채운다. 어떤 버전에서는 폰 비스마르크가 수갑을 찬 채 경찰들에 둘러싸여 관광객을 다시 맨해튼으로 실어나르는 배의 갑판에 누워 있는 장면으로 끝을 맺기도 한다. 그의 설명에 따르면 이 비디오는 "현지 경찰과의 협력"을 통해 제작되었다고 한다.

폰 비스마르크는 2010년에 CERN에 상주했으며 이론물리학자 제임스 웰스를 자신의 "영감을 주는 파트너"로 선택했다. 그는 CERN에서 과

학자와 실질적인 협업을 하지는 않았지만, 그곳의 과학자들에게서 상당한 영감을 얻었다고 주장한다. "저는 과학자들의 매체를 가지고 작업을 하기보다는 지적인 교류에 보다 큰 관심을 가지고 있습니다." 두 사람의 합동 프레젠테이션을 보아도 알 수 있듯이, 폰 비스마르크와 웰스는 서로 죽이 잘 맞았다. 두 사람의 합작품은 아직 구체적으로 실현되지 않았고 어느 쪽도 자세한 내용을 밝히지는 않았지만 폰 비스마르크는 "국제적인 갤러리들이 벌써부터 관심을 보이고 있다"는 언질을 준다.

폰 비스마르크의 역할은 단순히 과학적 이론을 배우는 것뿐만이 아니라 예술에 대한 약간의 지식을 전달하는 것도 있었다. 그는 특유의 도발적인 방식으로 이 역할을 해냈다. 몇몇 물리학자들이 물리학 충돌에 대한 강의를 해주면 그는 이에 대한 보답으로 예술에서의 충돌에 대한 강의를 해주는 식이었다. 처음 5분간 미술사를 설명한 뒤에 강의에 참여한 각 과학자에게 예술작품을 위한 아이디어를 제안해보도록 했다. 그다음에는 예술학교의 통과의례인 각자의 아이디어에 대한 비평시간을 가졌다. 마지막으로 과학자들을 모두 주차장으로 데려가서 소립자처럼 빙글빙글 돌아보라고 했다. 또다른 "중재"에서는 물리학자들을 어두운 방으로 데려가서 자신들이 볼 수 없는 것들을 묘사해보도록 하기도 했다.

폰 비스마르크는 CERN의 구내식당에서 벌어지는 대화의 진지함에 적잖이 놀랐다. 2차대전 후에 연합군이 포로가 된 독일 물리학자들을 케임브리지 근처의 팜 홀에서 억류하며 그들의 대화를 도청했던 일을 기억해낸 그는 CERN의 식당에서 진행되는 대화를 최대한 많이 녹음하기로 했다. 그의 계획은 이러한 대화를 여러 다른 채널로 재생하여 구내식당의 음풍경音風景을 한꺼번에 보여주는 소리 설치물을 제작하는 것이었다.

사실 그가 CERN에서 완성한 유일한 작품은 그가 CERN에 도착하기 전부터 이미 착수했던 작품뿐이었다. 〈원 아래의 연구〉는 길이 조정이 가

능한 줄에 매달린 네 개의 조명으로 구성되어 있으며, 각각에 모터가 세 개씩 달려 있다. 조명이 앞뒤로 흔들릴 때 노트북으로 줄의 길이와 움직임의 주기를 조절하다가 특정 횟수 이상 흔들린 후에는 네 개의 조명이 일제히 움직이게 된다. 폰 비스마르크의 말에 따르면 이 작품은 숫자와 관련이 있기 때문에 예술과 과학을 결합한 것이다.

제임스 웰스는 폰 비스마르크와의 협력작업을 통해 어떤 것을 얻었을까? 웰스는 2012년 9월에 CERN에서 진행된 공개토론회에서 소감을 밝혔다. 그는 이전에 예술가의 작업방식에 대해서 상당히 순진한 생각을 가지고 있었다고 고백했다. 예술가들이 단순히 그림을 그린 다음에 첫 작업물이 완성되면 보통 그것으로 충분하다는, 예술가의 삶에 대한 전형적인 할리우드식 생각을 가지고 있었다. 웰스는 폰 비스마르크를 통해 예술가의 작업에는 물리학자의 연구만큼이나 많은 노력과 헌신이 필요하다는 사실을 알게 되었다. 그는 폰 비스마르크가 박사과정을 마치고 혼란스러워하며 제대로 창의력을 발휘하지 못하는 젊은 물리학자들의 롤 모델이 되어줄 수 있다고 생각했다. 웰스의 말에 따르면 폰 비스마르크는 이렇게 스스로에게 질문을 할 사람으로 보인다. "내가 하고 싶은 일은 무엇인가? 그 일은 이렇게 해야지." 또한 웰스는 이렇게 덧붙인다. "폰 비스마르크는 물리학에 유머를 불어넣어줍니다. CERN에서 일하는 사람들은 그가 멋진 사람이라고 생각합니다."

사실 CERN에 있는 사람들이 전부 웰스만큼 폰 비스마르크에 대해 열렬한 반응을 보이는 것은 아니다. 적지 않은 CERN의 물리학자들이 그가 집단 전체와 논의를 하거나 설명을 해준 것이 거의 없어서 프로그램에 투명성이 부족하다고 불평한다. 폰 비스마르크를 만났던 물리학자들 중 상당수가 거의 아무것도 듣지 못했다. 그 결과 참여하겠다고 나선 학자들이 드물었고, 이는 예술가가 물리학자들과 친밀한 관계를 갖도록 하

율리우스 폰 비스마르크, 〈원 아래의 연구〉, 2012.

는 콜라이드 앳 세른의 목적에 어긋나는 일이었다. 폰 비스마르크는 물리학에 대한 지식이 부족했음에도 아르스 일렉트로니카에서 대상을 수상한 유명한 예술가라는 사실 때문에 CERN의 상주 예술가로 선정되었다. 어쩌면 물리학에 보다 조예를 갖춘 사람이었다면 보다 뛰어난 성과를 남길 수 있었을지도 모른다.

또하나의 의견은 콜라이드 앳 세른이 지나치게 제도화되어 있으며 예술가를 과도하게 통제한다는 것이다. CERN에서 보내는 두 달은 어쩌면 너무 긴 시간일지도 모른다. 일정한 기간에 걸쳐 예술가가 가끔씩 방문하면서 물리학자들과 대화를 나누고 분위기에 젖은 다음 다시 작업실로 돌아가 스케치를 하거나 원형을 만드는 편이 더 나을지도 모른다. 폰 비스마르크도 이에 동의한다. "세 달에 걸쳐(두 달간 CERN에서, 한 달간 아르스 일렉트로니카에서) 머리를 써서 일을 하고 나니 다시 손으로 작업하는 것이 어찌나 기쁘던지요."

착용한 사람의 움직임에 반응하여 음악 소리를 내는 춤추는 운동화를 제작한 MIT 미디어랩의 조 파라디소는 CERN에서 상당히 많은 작업을 했으며 심지어 일자리를 제안받기도 했다. 그는 오늘날의 예술가들에게 대해 이렇게 말한다. "다양한 능력을 갖춰야 하지요. 현대의 예술가들은 예술가일 뿐만 아니라 기술자, 관리자이기도 합니다." 그는 콜라이드 앳 세른에 이렇게 충고한다. "훌륭한 예술가를 찾아야 합니다. 데이터를 사용할 사람으로요." 파라디소가 의미하는 것은 시각화한 데이터를 매체로 사용하는 것이다. "데이터를 사용하고, 그 안에서 살아가고 또 살아가는 것이지요. 놀라운 결과가 나올 겁니다."

루이스 알바레스가우메도 이러한 정서에 동조한다. CERN에 필요한 것은 "작품 설치를 위한 충분한 공간"이라고 말한다. "CERN의 연구실에는 영감을 받은 예술작품이 가득 설치되어야 합니다."

CERN 이론그룹의 전 책임자였던 알바레스가우메는 저명한 물리학자이자 물리학과 예술 사이에 상호 교류의 필요성을 공개적으로 지지하는 인물이다. 문학, 회화, 음악애호가인 그는 콜라이드 앳 세른에 대한 코크의 강연에서 자주 사회를 맡기도 한다. CERN에서의 예술 발전에 헌신하고 있는 알바레스가우메는 베를린 시가 예산의 3퍼센트를 예술에 할당하는 것처럼 연구소에서 발생하는 모든 소득에 3퍼센트의 세금을 부과하는 방안을 제안하기도 했다.

알바레스가우메는 "영감을 주는 파트너 선정"이나 정해진 상주기간과 같은 제약사항 없이 예술가들을 자유롭게 해주어야 한다고 제안한다. 아예 상주하지 않아도 상관없다. 자유롭게 연구소를 둘러보고 작업실에 돌아갈 수 있도록 하고, 다시 방문하도록 장려하는 것이다. 그는 CERN이 초청하여 보수를 지불해야 하는 정상급 예술가들을 선택한 다음 그들이 "무언가를 남기고 돌아가기를 바라는" 성향이 있다고 한다. CERN에서 진행되는 연구가 보이지 않는 것을 다루고 있기 때문에 "추상적인 아이디어를 가진 예술가"들을 선발해야 한다는 것이 그의 제안이다.

특별히 마음에 두고 있는 예술가가 있는지 질문을 던지자 알바레스가우메는 최근에 CERN을 방문했던 키스 타이슨의 이름을 언급했다.

추상물리학/추상예술: 키스 타이슨

2002년에 키스 타이슨은 〈아트 머신〉이라는 신기한 시스템으로 터너상을 수상했다. 〈아트 머신〉은 타이슨이 컴퓨터 프로그램과 흐름도, 책을 사용하여 단어와 아이디어의 우연한 조합을 생성하도록 개발한 시스템이며, 타이슨은 그 결과를 다시 예술작품으로 만들어냈다. 그는 이것을 "컴퓨터를 통한 수학과 현실의 융합"이라고 불렀다. 〈아트 머신〉을 사용

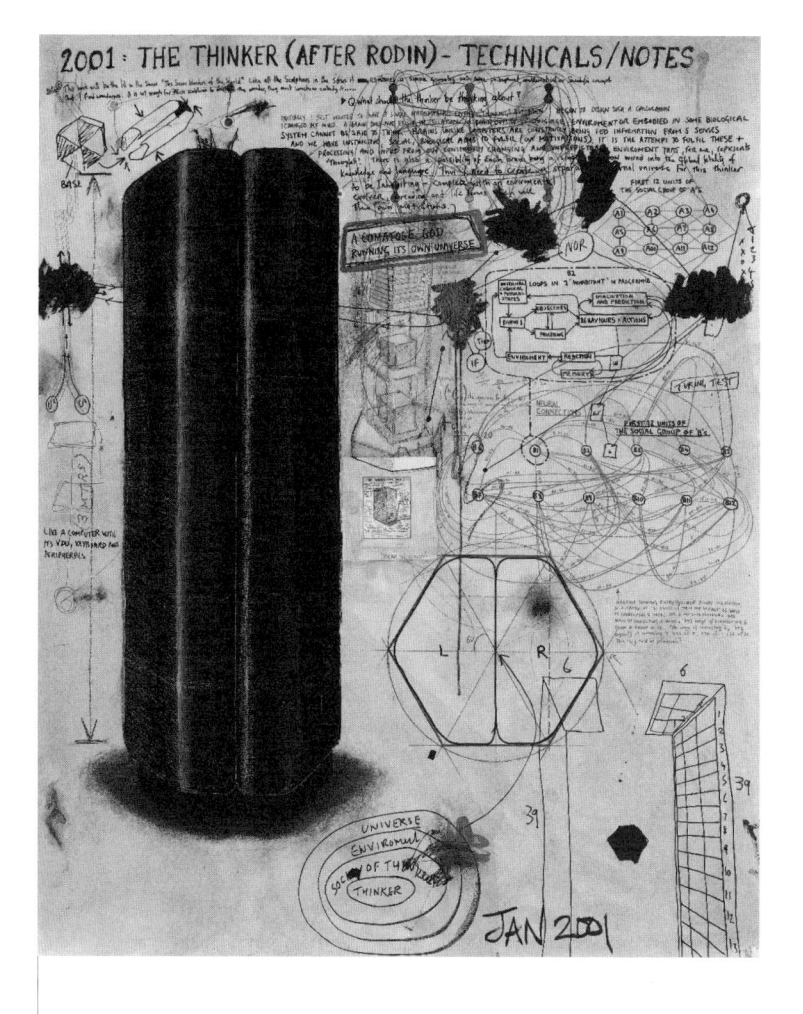

키스 타이슨, 〈생각하는 사람(로댕을 따라)—기술/주석〉, 2001.

해 만들어낸 다음 터너 상 전시회에 출품한 작품 중에는 내부에서 컴퓨터가 윙윙거리며 돌아가는 육각형의 거대한 검정색 구조물인 〈생각하는 사람(로댕을 따라)—기술/주석〉(2001)이 있으며, 타이슨은 이 작품의 내부에 들어 있는 컴퓨터를 "자신의 우주를 다스리는 혼수상태의 신"이라 불렀다. 그 외에 〈두 개의 개별 동시성 분자〉라는 두 점의 그림도 공개되었다.

타이슨은 "미친 교수"라는 별명으로 불리기도 하며, 그의 작품은 과학을 다루거나 과학을 접목한 형태가 많다. 그는 과학을 바탕으로 하여 세밀하게 주제를 계획한 다음 거창한 아이디어를 탄생시킴으로써 복잡함 속에서 단순함을 도출해내는 사람이다. 독학으로 공부를 한 그는 복잡도 이론에 대해 많은 것을 알고 있으며 "세계는 무無에서 탄생하는 정보"라고 생각한다.

영국 북부에서 태어난 타이슨은 자신이 노동자 계층 출신이라는 것을 자랑스럽게 여긴다. 어렸을 때부터 과학에 관심이 많아 컴퓨터를 조립하는가 하면 혼자서 익힌 코드로 게임을 설계하기도 했다. 그의 예술적인 재능을 북돋아준 사람은 초등학교 선생님이었다. 타이슨은 열다섯 살 때 학교를 중퇴하고 5년간 원자력 잠수함을 만드는 조선소에서 용접공으로 일하면서 공학지식을 습득했다. 그리고 스무 살이 되던 해에 예술학교에 들어갔다.

타이슨은 자신이 하는 작업에 대해 매우 깊이, 주의깊게 생각한다. "풍부함은 항상 변경에 존재한다. 무언가 일어나는 것은 구름의 가장자리, 두 나라 사이의 국경이다. 그러나 현실은 이 모든 것을 초월한다. 현실은 경계의 구애를 받지 않는다." 그는 말한다. "과학과 예술을 이분법적으로 보지 않으며, 세계의 모형을 만드는 것에 관심을 가지고 있습니다." 타이슨에게 예술과 과학은 서로 배타적인 분야가 아니다. "예술과 과학은 둘

다 같은 대상을 탐구하려는 방식이며, 두 가지 놀라운 능력을 가진 하나의 문화입니다. 예술과 과학 사이에 이미 진행되고 있는 융합에 대한 담론을 나누어야 합니다. 오늘날 사회는 축소와 구획화로 고통받고 있으며, 이는 '사회적 자폐증'으로 이어집니다."

이러한 생각을 가진 타이슨은 2009년에 CERN을 방문하여 유익한 시간을 보냈다. 그는 CERN을 "아직까지 호기심을 중요하게 여기는 놀라운 곳"이라고 회상한다. "뛰어난 과학자들은 뛰어난 예술가들처럼 단순하게 설명하고, 열린 마음을 가지고 있으며, 경험을 바탕으로 한 겸손한 자세를 가지고 있습니다. 과학자들과 정말 좋은 토론을 나누었습니다."

과학적 예술을 위한 시각언어 모색: 스티브 밀러

스티브 밀러는 X선 초상화에서 로르샤흐 테스트,[*] DNA 예술에 이르기까지 폭넓은 작품세계를 보유하고 있다. 나는 맨해튼의 로어이스트사이드에 있는 밀러의 널찍한 스튜디오 밖에서 그를 만났다. 그는 햄튼의 사가포낙이라는 곳에 예술가인 프랭크 스텔라가 소유하고 있던 감자창고를 개조해서 만든 또하나의 작업실을 가지고 있다. 밀러의 기술 중 상당수는 바텐더, 스키강사, 작업실 조수, 건설현장 인부, 상품 거래인 등 예술을 계속하기 위해 젊었을 때부터 전전해온 여러 가지 직업을 통해 얻은 것이다. 전부 밀러가 풍부하게 가지고 있는 개성과 자신감, 열정이 필요한 직업들이었다. 최근에는 예술가로 활동하는 동시에 뉴욕의 시각예술학교에서 학생들을 가르치고 있다. 그가 흥미를 가지고 있는 분야는 생물학예술과 물리학예술이다.

● Rorschach test, 좌우대칭의 잉크 무늬를 사용하는 심리 검사법.

뉴욕 주 버펄로에서 태어난 밀러는 청소년기에 부모님에 이끌려 자주 미술관에 다니다보니 결국 예술을 감상할 줄 알게 되었고, 특히 가로 3.96미터, 세로 2.43미터에 달하는 잭슨 폴록의 압도적인 작품 〈수렴〉을 만날 수 있었던 올브라이트 녹스 미술관을 좋아했다. 열두 살짜리 소년에게는 엄청난 경험이었다. "완전히, 놀라 자빠진 거나 다름없었죠." 밀러의 가족은 예술가가 되고자 하는 그를 직접적으로 지원해주지는 않았다. "그러나 집안에는 예술인의 피가 흐르고 있었습니다." 밀러의 할아버지는 그 유명한 코카콜라 병을 만든 유리 디자이너였으며, 증조할아버지는 다소 이름을 날리던 초상화가이자 러시아 황제 니콜라이 2세를 위해 회화, 특히 인상파 작품들을 수집하는 대리인이기도 했다.

밀러는 고등학교 시절부터 그림을 그렸으며 버몬트에 있는 작은 인문계 대학인 미들버리 대학에 진학하여 순수예술 중에서도 조각을 전공했다. 그다음 매사추세츠 프로빈스타운에 있는 예술작업센터에서 연구원으로 2년간 근무하다가 점차 뉴욕과 햄프턴으로 본거지를 옮기기 시작했다.

밀러는 1970년대 초반에 뉴욕에서 계속 조각작품을 제작하다가 추상표현주의 회화로 노선을 바꾸었다. 머지않아 환멸이 찾아왔다. "습관적으로 그림을 그려내는 행위가 절망적이고 아무런 의미 없이 느껴지게 되었습니다." 그래서 그 대신 영화와 광고영상을 만들기 시작했다. 그러나 그것만으로는 아직도 부족했다. 밀러는 다시 한번 캔버스에 붓을, 종이에 연필을 대고 싶어졌다.

밀러는 큐비즘 작품들을 보면서 기술 혁신에 부응하여 발전했던 "그 시대에 완전히 매료"되었고, 그 시대의 새로운 시각언어에 빠져들었다. 그것이 바로 밀러가 원하던 예술형태였다.

어쩌면 20세기가 시작될 무렵의 피카소와 마찬가지로 밀러도 새로운

아방가르드 시대의 출발점에 서 있었는지도 모른다. 그는 컴퓨터, 기술, 과학 분야에서 일어나는 엄청난 변화들을 받아들였다. 그는 큐비즘 시대에도 비슷한 일이 일어났을 것이라고 생각했다. "결국 기술과 과학 분야의 변화가 의식의 변화를 가져왔기 때문입니다." 밀러는 이렇게 말한다. "저는 정말로 다음번 인식론적 단절의 현장에 서 있고 싶습니다." 여기서 "인식론적 단절"이란 프랑스의 철학자 미셸 푸코가 인용한 용어로, 통용되던 지식이 갑작스럽게 다른 것으로 대체되는 느낌을 뜻한다. 밀러는 "새로운 장르를 재창조하고, 말 그대로 대상 속으로 침투하며, 초상화 그리는 법을 재발견"하는데 새로운 기술을 사용할 수 있다고 확신했다.

밀러는 항상 진실을 드러내는 것이 예술가의 역할이라고 믿어왔다. 1980년대는 부패, 탐욕, 군산복합체의 지배, AIDS 창궐로 점철된 시대였다. "문화와 사회, 인체가 와해되는" 것처럼 보였다. "과학을 활용해 이 와해현상의 병적인 측면을 은유적으로 조명하면 어떨까?"

밀러는 이를 실현할 수 있는 방식을 찾던 와중에 실험대상에게 잉크 무늬를 해석하게 하는 로르샤흐 테스트를 알게 되었다. 심리학자들은 잉크 무늬에 대한 해석을 보고 그 사람의 성격과 감정상태를 추론할 수 있다고 주장했다. 만약 가석방 판결을 앞두고 있는 죄수가 로르샤흐 잉크 무늬를 나쁜 쪽으로 해석하면 좋은 쪽으로 해석했을 때보다 석방될 확률이 낮아진다. 밀러는 이러한 사회적인 측면에 호기심을 느꼈으며, 잉크 무늬가 "누군가가 그린 것"이라는 사실도 마음에 들었다. 무작위적인 테스트 과정과 어떤 모양이 나타나든 만든 사람에게는 아무런 책임이 없다는 사실도 만족스러웠다. 그래서 이 잉크 무늬를 예술작품으로 만들었다. 일단 스캔을 하여 컴퓨터 화면에서 사진을 만든 다음, 실크스크린에 인쇄한 결과물을 아크릴물감으로 살짝 손보았다. "잉크 무늬가 과학적인 의미를 갖게 된 셈입니다." 그리고 보는 사람마다 그 작품을 다른 방식으로 해

석했다.

밀러는 보이지 않는 것을 볼 수 있게 해주는 X선과 MRI, CAT 스캔을 예로 들며 "기술 덕분에 대상을 꿰뚫어볼 수 있게, 대상의 내부로 침투할 수 있게 되었다"고 말한다. 밀러에게 "이러한 이미지들은 로르샤흐 잉크 무늬의 생물학적, 기술적, 과학적 버전이기 때문에 아름답습니다." 스캔 이미지는 병이나 신체의 상태에 대해 말해준다. 일반인의 눈에는 X선이나 MRI 스캔이 이상하고 뒤죽박죽인 모양으로 보이겠지만 과학자라면 거기에서 바이러스나 암세포를 식별해낼 수 있다. 같은 무늬를 보고도 사람들은 나비가 아니라 "히로시마 또는 보도에 놓여 있는 피투성이 태아들" 모양으로 느낄 수 있다. 이렇게 로르샤흐 테스트가 문화의 리트머스 시험지 역할을 할 수 있는 것처럼 스캔은 신체의 질병을 밝혀내는 데 사용된다.

밀러는 이런 생각을 바탕으로 하여 문화적 병폐를 은유적으로 표현하는 데 병리학을 사용했다. 우선 의학교과서에서 이미지를 선별했다. 그다음에 의료영상 기술을 활용하여 초상화를 만드는 새로운 방식을 시도해보았다. "역사적으로 쇠퇴해버린 장르에 접근하고, 사진의 등장과 함께 소외된 장르를 재발견하는 새로운 방식이었습니다." 밀러의 목표는 "신체 내부의 초상화를 제작해 첨단기술을 사용한 새로운 장르를 재창조하고, 말 그대로 대상 속으로 침투하며, 초상화 그리는 법을 재창조하는 것"이었다. "나는 문득 눈으로는 볼 수 없지만 새로운 기술을 통해서라면 볼 수 있는 전혀 다른 세계가 있음을 깨닫게 되었습니다." 밀러는 영상 기술을 통해 눈으로 대상의 내면을 전달하는 전통적인 초상화 작법에서 벗어나 대상에 대한 새로운 관점, 인간을 이해하는 새로운 방식을 찾은 셈이다. "우리는 실제로 인체를 들여다볼 수 있는 창을 갖게 되었습니다."

밀러는 의학연구소에 있는 친구들을 통해 X선 기계, 초음파 기계, MRI

와 CAT 장비, 전자현미경을 사용할 수 있었다. 그는 마치 장난감 가게에 온 어린아이 같았다. 1993년에는 자크와 베로니크 모갱이라는 두 후원자에게 선물로 보내기 위해 어머니의 자궁 안에 있는 태아 두 명의 초음파 사진을 실크스크린 인쇄하고 아버지의 엉덩이를 찍은 방사선 사진 밑에 끼워넣었다. 완성된 작품에는 〈자크와 베로니크 모갱의 초상화〉라는 이름이 붙었다.

역시 1993년에 파리에서 제작한 〈피에르 레스타니의 초상화〉에서 밀러는 프랑스의 예술평론가이자 철학자인 피에르 레스타니의 모습을 안경과 시가까지 넣은 X선 윤곽으로 묘사했으며, 손을 찍은 또 한 장의 X선 이미지를 첨부했다. 전체 캔버스를 실크스크린 인쇄하고 아크릴물감으로 탈색시킨 다음, 옆쪽에는 문서 작성 소프트웨어에서 사용하는 것과 비슷한 눈금을 추가했다.

1980년대 이후 밀러의 예술에서는 컴퓨터가 중요한 역할을 해왔다. 그러나 예술계는 1993년까지도 여전히 컴퓨터를 진지한 예술의 일부가 아닌 관심을 끌기 위한 장치라고 여겼다. "반면 오늘날에는 모든 예술가가 컴퓨터를 사용합니다." 파리의 분위기는 달랐다. 프랑스는 새로운 기술을 포용했던 것이다. 누구나 작은 컴퓨터와 같은 미니텔Minitel을 가지고 있었으며, 이 단말기에 전화선을 연결하면 물건을 사거나 식당에 좌석을 예약하거나, 또는 다들 그랬듯 이성에게 작업을 거는 데 사용할 수 있었다. 신용카드로 지불할 때 사용하는 휴대용기기들도 프랑스에서 먼저 사용하기 시작했다. 〈피에르 레스타니의 초상화〉에 추가한 눈금은 밀러의 컴퓨터에 대한 경의와, 인지과학에 대한 관심을 강조하고 있었다. 인지과학이란 마음을 일종의 컴퓨터와 같은 정보처리 시스템으로 인식하여 이를 바탕으로 마음에 대한 정량적 연구를 실시하는 학문이다. 사실 밀러는 자신이 제작한 초상화가 마음을 들여다보는 새로운 방식이라고

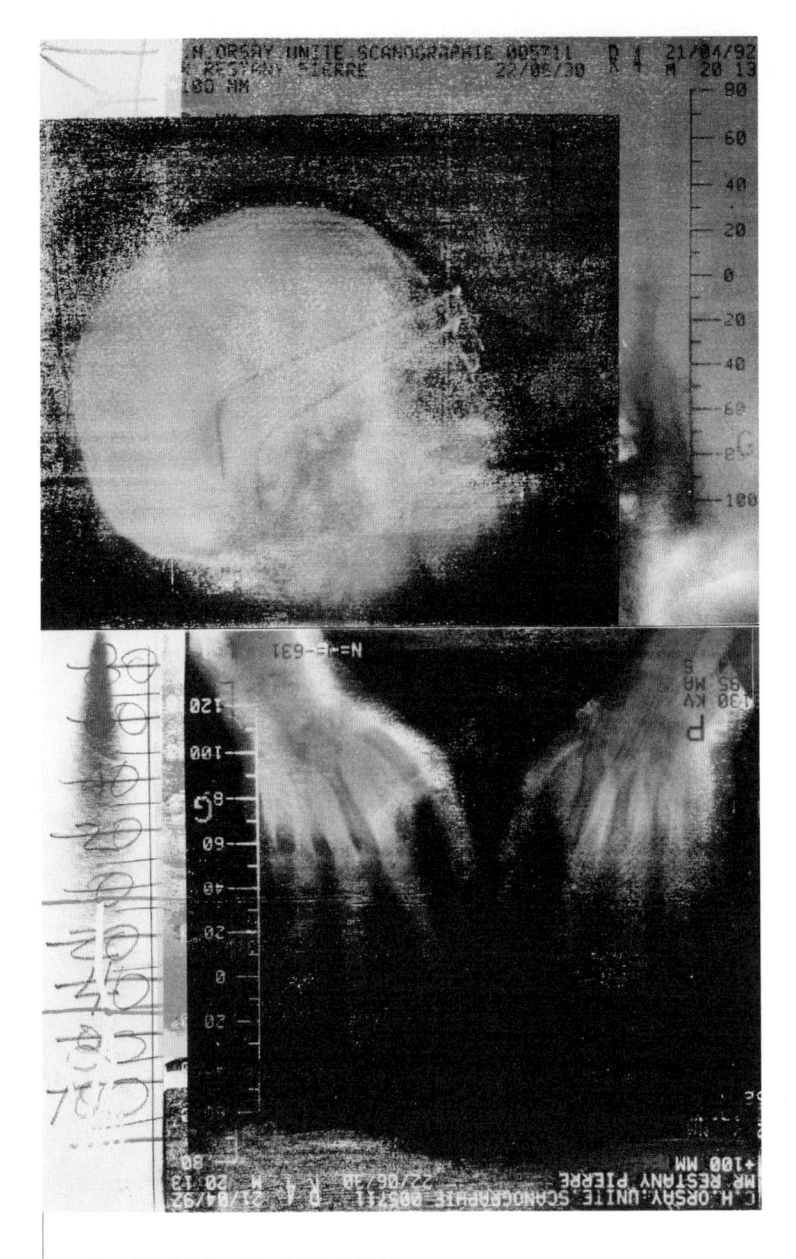

스티브 밀러, 〈피에르 레스타니의 초상화〉, 1993.

생각했다.

같은 해인 1993년에 제작한 〈윌리엄 프로슈 박사의 초상화〉는 밀러의 정신과 의사였던 프로슈 박사의 머리를 MRI 스캔한 단면 이미지 여러 장에 역시 캔버스에 실크스크린 인쇄하고 아크릴물감으로 탈색시킨 로르샤흐 이미지를 겹쳐서 초현실적인 병렬형태를 만들어냈다. 이 작품은 프로슈 박사의 초상화일 뿐만 아니라 그 초상화를 보고 있는 사람의 마음속을 들여다보는 관점이기도 하다. 그보다 한 해 앞선 1992년에 완성된 밀러의 작품 〈노란 자화상〉은 자신의 척추 MRI 사진에 심전도 신호를 겹쳐놓은 다음 역시 본인의 음낭을 MRI로 스캔한 이미지를 추가한 것이다. 또하나의 자화상에서는 머리와 척추의 CAT 스캔 이미지에 심전도 신호를 겹쳐놓아 자신의 신체 리듬을 연상시켰다.

밀러는 또한 DNA 예술의 분야에도 진출하여 초상화를 만들기 위해 대상의 혈구에서 추출한 약간의 세포핵을 배양액에 섞었다. 전자현미경을 사용하여 체세포 분열과정이 일어난 후의 세포핵을 촬영했다. 그다음에 염색체가 분열하는 순간의 사진을 전자현미경으로 찍었다. 이렇게 촬영한 이미지를 스캔하여 컴퓨터로 옮긴 후 꼭 비누방울 구름처럼 보이는 독특하고도 아름다운 유전자 초상화를 제작했다.

밀러는 여성의 하이힐 신발, 어머니의 핸드백 등을 포함하여 구할 수 있는 것이라면 무엇이든 X선 촬영과 스캔작업을 했다. 2007년에는 뼈만 남은 손이 글락Glock 권총을 장전하는 강렬한 X선 이미지를 제작하여 〈글락〉이라는 이름을 붙였다. 과학자들은 밀러의 작업방식에 놀라움과 함께 부러움을 금치 못했다. 그는 "뱀부터 시작해서 기타, 바이올린에 이르기까지 온갖 것들을 방사선 연구실에 가져옵니다. 과학자들은 절대 그런 식으로 장난을 칠 수 없지요." 밀러가 보기에는 이것이 바로 예술가가 의료 연구실에 미칠 수 있는 영향이다.

2000년으로 거슬러올라가서, 롱아일랜드 주의 업턴에 있는 브룩헤이븐 국립연구소의 연구소장이 몇 명의 예술가들을 초청하여 그곳에서 일하는 과학자들과 만날 수 있는 기회를 마련했다. 밀러가 이 연구소에서 특히 호기심을 느꼈던 것은 총 길이 4킬로미터에 달하는 상대론적 중이온충돌기RHIC로, 이 장비는 양자와 양자가 충돌할 때 또는 금이나 납과 같은 중핵자들이 광속에 가까운 속도로 서로 부딪칠 때 나오는 파편을 연구하는 데 사용된다. 당시에는 이것이 중핵자를 연구하는 유일한 가속기였다. 현재는 CERN에 설치된 대형 강입자충돌기도 1년에 한 달씩 이 연구를 위해 가동된다.

중핵자를 충돌시키는 목적은 빅뱅, 즉 우주가 형성되며 온도가 수천 수만 도까지 치솟았던 순간의 상황을 재현하는 것이다. 브룩헤이븐에서는 실제로 이 조건을 만들어냈다. 수십억 분의 1초 동안 중핵자를 구성하는 양자와 중성자가 녹아버렸다. 그다음에는 이들 소립자를 구성하는 물질의 기본 구성요소인 쿼크와 쿼크를 서로 연결하는 입자인 글루온이 자유롭게 움직이며 쿼크-글루온 플라스마plasma를 형성했다. 마치 우주가 형성되던 당시로 되돌아간 것 같았다. 쿼크-글루온 플라스마의 존재를 처음 증명한 곳이 브룩헤이븐 연구소다.

쿼크-글루온 플라스마는 일종의 뜨거운 원시성 수프와 비슷하다. 이를 연구하게 되면 쿼크가 서로 결합되어 양자와 중성자를 형성하고 자유입자의 성질을 잃어버리기 전, 즉 매우 초기 우주의 상태가 어땠는지에 대해 더 많은 정보를 얻을 수 있다. 밀러에게 RHIC는 몸안을 들여다보는 영상기계와 마찬가지였다. 단지 들여다보는 대상이 자연 그 자체라는 점만 제외하고 말이다.

브룩헤이븐 연구소를 방문하는 동안 밀러는 거대한 검출기 중 하나인 피닉스PHENIX를 작동시키며 실제로 이 쿼크-글루온 플라스마를 감지해

내는 업무를 맡고 있는 스티브 애들러를 만났다. "연구소 측에서는 내가 하고 싶은 대로 마음껏 하라고 제안했습니다." 밀러의 말이다. 그런데 하고 싶은 일이 너무 많아서 문제였다. 애들러는 정보기술공학자였다. 그의 업무는 피닉스에게 쿼크-글루온 플라스마를 감지해내는 방법을 지시하는 코드를 작성하는 일이었다. 애들러는 이렇게 회상한다. "스티브가 브룩헤이븐 실험실에 모습을 드러냈습니다. 나는 여기저기를 구경시켜주었고, 메모지 뒤에 적은 물리학 낙서, 소프트웨어 소스 코드를 인쇄한 것 등과 같이 원하는 것이라면 무엇이든 가져다주었으며, 사진도 마음껏 찍도록 해주었지요."

밀러는 그전해에 싱가포르에서 미술강의를 하다가 발견한 것을 출발점으로 삼았다. 무려 기원전 5000년경의 신석기 토기를 거의 공짜나 다름없는 가격에 팔고 있는 가게를 발견했던 것이다. 그 토기는 아름다울 뿐만 아니라 고대의 "물질에 대한 탐구를 바탕으로 하여 흙으로 빚어낸" 것이라고 생각했다. 지금 밀러의 작업실은 고대 토기들로 가득차 있다. 그는 "스토리를 어떻게 풀어나갈지"를 깨달은 것이다. 밀러는 RHIC를 통해 "진흙 장난에서 쿼크-글루온 플라스마[의 발견]에 이르기까지 인간 발전의 연대표"를 표현할 수 있게 되었다. 그가 제작한 작품들 중에는 중국의 신석기 토기 이미지들을 소프트웨어 코드 및 물리학 방정식과 겹쳐서 만든 〈신석기 쿼크〉(2001) 회화 시리즈가 있으며, 이는 물질을 변형시키기 위한 최초의 실험에서 현재까지의 발전상을 연대표로 제공한다. 〈무제 91101〉도 이 시리즈 중 하나다.

또한 밀러는 역시 브룩헤이븐에 있는 국립 싱크로트론 광원NSLS도 살펴보았다. 이 거대한 기계는 전자를 가속시켜 빛을 내게 하며 결정의 구조를 연구하는 데 사용된다. 그곳의 과학자 중 한 명이 전자에서 방출된 빛을 사용하여 단백질의 구조를 연구하는 록펠러 대학의 로더릭 매키넌

스티브 밀러, 〈무제 91101〉, 2001.

을 밀러에게 소개시켜주었다. 매키넌은 특정 단백질(이온 통로)이 어떻게 칼슘, 나트륨, 칼륨, 염화이온과 같은 이온들로 하여금 세포 안으로 들어 갈 수 있도록 허용하는지에 관심을 가지고 있었다. 이러한 이온은 초당 최대 백만 개의 속도로 세포막을 통과한다. 이것은 전기적 과정이다. 물 론 우리의 몸도 일정의 전기화학적 엔진이다. 매키넌은 NSLS를 사용하 여 이온 채널의 스냅숏을 찍었고, 이를 바탕으로 하여 이온 채널의 공간 구조와 세포벽을 통과하는 방식을 발견함으로써 2003년에 노벨상을 받 았다.

밀러와 매키넌은 뜻이 잘 맞았고, 매키넌은 밀러를 록펠러 대학으로 초 청하여 자신의 노트들을 보여주었다. 2003년에 밀러는 일련의 작품을 제 작했는데 그중에는 〈단백질 #330〉이 있었다. 그는 이 신비로운 작품에서 NSLS에서 나온 빛을 사용하여 확인한 칼슘 이온 채널의 사진을 캔버스 에 실크스크린 인쇄한 다음 그 위에 매키넌이 칠판에 적은 방정식의 사 진을 겹쳐놓았다. 이 방정식은 이온이 세포벽을 통해 확산되는 과정에 대 한 것이었다.

밀러의 작품은 오해를 받는 경우도 있다. 2007년 11월, 미술평론가 케 이티 하그레이브는 매사추세츠 월섬에 있는 브랜다이스 대학 부설 로 즈 아트 미술관에서 열린 밀러의 〈내면으로 향하는 소용돌이〉 전시회에 대해 『빅 레드 앤드 샤이니』라는 매체에 논평을 실었다. 다음은 〈단백질 #330〉에 대해 하그레이브가 쓴 글이다. "캔버스에 실크스크린 인쇄, 매키 넌 교수의 노트 페이지가 혼란스러운 단백질 이미지로 가려져 있어 제목 과 어지러운 방정식 일부만 식별이 가능하다. 도대체 어떤 능력이 필요한 걸까, 밀러 선생? 이 작품을 보고 해당 방정식을 이해하는 신경생리학자 들이 토론을 벌였지만 밀러가 과학의 유용성을 거부한 덕분에 막다른 골 목에 부딪히고 말았다. 관람객들은 그 대신 부인할 수 없는 아름답고 시

적인 이미지만을 볼 수 있을 뿐이다. 만약 과학자들조차 이 작품을 이해하지 못하도록 한다면, 이 작품은 도대체 누구를 위한 것인가?"

적어도 하그레이브는 작품 전체를 아름답고 시적이라고 생각하기는 했다. "이 논평을 미술평론가의 시각을 통해 본다면 저는 여러 가지 측면에서 꽤나 성공을 거둔 셈입니다." 밀러의 말이다. 보다 과학에 대한 식견이 풍부한 미술평론가 케이트 맥케이드는 이 전시회를 "생명의 확인"이라고 표현했다.

밀러는 아방가르드 집단에 대해 이렇게 말한다. "아름다움은 많은 사람들에게 금기된 단어입니다." 밀러의 경우 아름다움은 작품을 시작하기 전에 고려하는 것이 아니라 과거의 경험, 생각, 작품 자체의 제작을 아우르는 "과정의 결과"로 나타나는 것이다. 많은 다른 예술가들과 마찬가지로 밀러도 최종 결과물보다는 과정을 강조한다. 그러나 결국에는 확실한 발언을 하지 않으며, 그저 로르샤흐 테스트처럼 아름다움은 보는 사람의 눈에 달려 있다고 할 뿐이다. 어쩌면 브랜다이스에서 열린 전시회에서 좀더 자세한 설명을 했었더라면 도움이 되었을지도 모른다. 전시된 작품들은 감정의 상태나 풍경을 나타내는 것이 아니다. 그럼에도 옛 거장들의 작품과 마찬가지로 과학과 예술을 하나로 통합하는 작품들은 면밀한 연구와 많은 생각을 해볼 가치가 있다.

밀러는 과학자들과 협력작업을 하지 않는다. 그보다는 "과학자들이 나와 협력한다"고 말한다. 그는 과학자들과 교류할 때 오랜 시간에 걸친 연구를 통해 쌓아온 예술과 그 역사에 대한 포괄적 지식을 전달해준다. 그러나 만약 특정 과학자와 긴밀하게 협력하여 작품을 제작했다면 당연히 과학자의 이름도 제작자에 추가할 것이라고 말한다. 밀러에게 중요한 것은 다음과 같다. "모든 사람들의 긴장을 풀어줄 수 있는 서로 다른 분야 사이의 교류입니다. 예술은 과학자들이 자연스럽게 놀 수 있게 해줍니

다."

밀러는 과학자들이 "예술을 좋아하지만 실제로 예술에 대한 지식은 전무한" 경우가 너무나 많다고 말한다. 한 번은 밀러가 CERN에서 강의를 하다가 고전미술을 염두에 둔 것이 분명한 과학자로부터 어떻게 자신의 작품을 예술이라고 생각할 수 있느냐는 질문을 받았다. 예술가들이 브룩헤이븐이나 CERN 등의 연구소를 방문하게 되면 과학자들은 오늘날의 예술이 어떤 것인지에 대해 조금이나마 이해하게 된다. "예술은 복잡한 정보를 관객에게 제시하는 데 유용합니다. 예를 들어 마이클 프레인의 연극 〈코펜하겐〉은 폭탄에 얽힌 사건들을 다룹니다. 그러나 이 연극은 과학에 대한 내용이 아니었지요. 저도 그렇게 해보고 싶네요." 밀러가 덧붙인다.

피닉스에서 쿼크-글루온 플라스마를 찾는 일을 하고 있는 스티브 애들러는 밀러의 예술이 자신의 연구에 직접적인 영향을 미친 것은 아니라고 전한다. 하지만 이런 말을 잊지 않는다. "당시 스티브가 제 연구에 미친 영향은 유조선의 뱃머리를 스쳐가는 산들바람과도 같았습니다. 항해에 영향을 미치지는 않지만 분명 바람을 느낄 수 있었지요." 예술계를 잘 알고 있는 애들러는 항상 "예술가들과 창조적인 지성을 공유할 수 있다는 사실을 인식하고" 그에 감사해왔다고 이야기한다. 과학자와 예술가 모두 "저 큰 세상"을 이해하기 위해 예술가는 캔버스와 연필, 종이를, 과학자는 수학을 사용할 뿐이다. 애들러는 밀러를 만나고 나서 "예술과 과학은 우리가 살고 있는 세상을 이해하기 위한 여정에서 동등한 역할을 한다"는 믿음을 더욱 공고히 하게 되었다.

애들러는 또한 산업혁명과 함께 과학자의 위상이 "새로운 마술사의 반열에 올라선 반면 예술가들은 지적인 취미 정도의 위상으로 격하되면서 어쩔 수 없이 불균형이 발생하여" 예술과 과학이 분열되었다는 사실을

잘 알고 있다. 과학자로서 자신의 역할에 대해서는 이렇게 말한다. "나는 보다 큰 맥락에서 동기부여를 바라봅니다. 그리고 스티브 밀러는 내가 그러한 맥락을 이해할 수 있도록 도와주었습니다."

밀러는 계속 이야기한다. "전문성을 확보하기 위해서는 훈련과 집중이 필요합니다. 배울 것이 너무나 많기 때문에 [예술과 과학을] 둘 다 하기란 쉽지 않습니다." 그럼에도 그는 과학자들과의 협력을 통해 환상적이고, 심오하고, 감히 말하자면 아름다운 예술 작품들을 만들어냈다.

공간-시간과 물질을 넘어서 : 앤서니 곰리

앤서니 곰리의 조각들은 대부분 인간의 신체를 바탕으로 하고 있으며, 자기 자신의 몸을 사용하는 경우도 흔하다. 곰리는 가장 유명한 작품 중 하나인 2007년의 〈사상의 지평선〉에서 자신의 몸을 본뜬 벌거벗은 남자의 조각 31개를 런던의 거리와 건물 옥상 곳곳에 설치했다. 그보다 8년 전인 1999년에 곰리는 런던 밀레니엄 돔의 옆쪽에 〈양자 구름〉이라는 작품을 설치하기도 했다. 〈양자 구름〉은 1.5미터 길이의 기다란 철강조각들을 "랜덤 워크random walk"에 따라 조립한 높이 27.4미터가량의 거대한 작품이다. 랜덤 워크란 각 조각의 움직임이 이전 조각의 움직임과는 아무런 연관관계가 없는 무작위적 움직임의 알고리즘을 의미한다. 강철조각들은 완전히 무작위로 배치되었지만 작품의 토대에는 곰리의 몸을 확대한 이미지가 자리잡고 있으며, 아직도 그 이미지의 희미한 형태를 볼 수 있다. 곰리는 공간-시간과 물질이 존재하기 전에 우주의 수학적 구조가 어땠을지에 대해 물리학자 바질 하일리와 토론을 하다가 〈양자 구름〉의 영감을 얻었다고 한다.

1950년에 요크셔에서 태어난 곰리는 어린 시절에 언스트 곰브리치의

『서양미술사』라는 책을 무척 좋아했다. 그는 과학, 특히 생물학에도 예술에 못지않은 관심을 가지고 있었다. 곰리는 "정원 창고에 폭발실험을 하고 결정을 침전시키는" 자신만의 실험실을 가지고 있었다. 또한 의식 및 양자물리학과 불교 사이의 관련을 다룬 데이비드 봄과 프리초프 카프라의 저서를 읽으며 예술과 과학에 대한 관심을 함께 추구할 수 있다는 생각을 갖게 되었다.

곰리는 케임브리지의 트리니티 칼리지에서 고고학과 인류학, 미술사를 공부한 다음 인도와 스리랑카를 여행하며 불교의 세계를 탐구했다. 그후 런던으로 돌아와 세인트 마틴스 칼리지 오브 아트와 골드스미스에서 공부하다가 슬레이드의 대학원과정에서 조각을 전공했다. 그 이후에 내놓은 작품 중에는 1998년에 완성되어 호평을 받은 〈북쪽의 천사〉가 있다. 강철로 주조한 이 작품은 높이 20미터 이상의 거대한 인간이 전체 길이 약 54미터의 거대한 날개를 양쪽으로 활짝 펴고 있는 형상으로, 게이츠헤드 근처의 언덕에 서서 북쪽으로 향하는 주요 도로와 철도를 바라보고 있다. 지금은 지나가는 사람 모두에게 사랑받는 명소가 되어 있다.

이제 유명한 조각가의 대열에 오른 곰리는 2006년에 파리의 로팍 갤러리에서 대규모 전시회를 열었다. 전시된 작품 중에는 〈휴식 공간〉이라는 설치작품이 있었다. 이것은 삼차원 스케치와 같은 작품으로, 알루미늄 튜브로 방의 윤곽들을 만들고 그것을 서로 겹쳐놓은 구조로 관람객은 작품 안으로 들어갈 수도, 작품을 통과할 수도 있었다. 또한 인광성 물감을 칠해놓아서 밤에는 빛을 냈다. 곰리는 이 작품을 "공간에 그린 삼차원 스케치"라고 불렀다. 이 설치미술작품을 제작하는 과정에서 곰리는 공간이 구조 안에서 어떻게 구성되는지, 빛에 따라 구조의 성질이 어떻게 변하는지에 대해 생각해보게 되었다. 그는 CERN과 같은 저명한 과학연구기관에서 일하는 과학자들도 이러한 의문을 가져보지 않았을까 생각했다. 그

래서 CERN의 마이클 도저를 비롯한 몇몇 과학자들을 초청하여 "소규모 콘퍼런스"를 열었다. 도저는 그 답례로 2008년에 곰리를 CERN에 초대했고, 연구소를 방문하는 동안 의뢰비는 누구에게 문의하면 되겠느냐고 물었다. 곰리는 의뢰비가 필요 없다고 말했다. "그곳에 작품을 기부할 수 있다면 그보다 더한 영광이 있겠습니까. 그래서 〈재료의 감각 XXXIV〉를 전달했지요."

이 작품은 가느다란 쇠를 나선 모양으로 마구 구부려서 곰리가 즐겨 다루는 주제인 인간의 형체를 관객이 간신히 식별해낼 수 있도록 만든 작품으로, CERN의 본관 중앙계단 위쪽에 설치되었다. 곰리는 이 작품을 "우리 모두가 살아가고 있는 공간의 다른 측면을 구체화하려는 시도"라고 말했다. 그는 CERN에서 일어나는 놀라운 발견에서 영감을 얻었다고 말했다. 그는 이러한 발견을 통해 "원자의 구조에 대한 일반적인 시각을 재점검하게 되었고, 어쩌면 〈재료의 감각 XXXIV〉가 그 점을 환기시켜주었을지 모른다고 느꼈다". 〈휴식 공간〉의 경우와 마찬가지로 곰리는 계속해서 철사로 만든 조각 작품의 공간이 어떤 의미를 갖는지 탐구했다.

CERN의 물리학자들은 〈재료의 감각 XXXIV〉가 소립자의 파동/입자 이원성, 또는 입자가 거품상자 안에 들어 있는 액체를 통과할 때 남기는 궤적을 나타낸다고 생각했다. 이 작품이 실제로 무엇을 나타내든, 과학연구소 내에서 예술에 대한 담론을 이끌어낸 데에는 분명 성공한 셈이다.

과학을 응용한 곰리의 작품 또 한 점은 〈보이지 않는 빛〉으로, 2007년에 헤이워드 갤러리에서 열린 최초의 대규모 개인 전시회에서 선보였던 설치미술이다. 사방이 유리인 방에 수증기를 가득 채운 이 작품은 사실 너무나 단순하다. 안으로 들어간 관람객들은 즉시 방향감각을 잃는다. 짙은 안개 속에서 발을 헛디디기도 하고 다른 사람들의 소리는 들리지만 서로 부딪칠 때까지 형체는 볼 수 없는, 마치 대양의 밑바닥에 있는 것 같

앤서니 곰리, 〈재료의 감각 XXXIV〉, 2008.
구부러지는 5mm 각형강관, 155×244×153cm.
스위스 제네바의 CERN 소장품. 사진 스티븐 화이트.

은 기분을 느낀다. 방 바깥쪽에 있는 관람객들은 안에 있는 사람들의 윤곽을 볼 수 있다. 곰리는 이렇게 짙은 안개를 만들어내기 위해 구름을 전문적으로 연구하는 임페리얼 칼리지의 과학자들로부터 수증기를 만드는 데 필요한 조건과 온도에 대한 조언을 구했다. 그 결과 "가능한 한 가장 미세한 물입자로 구성된 고밀도 구름"을 만들어낼 수 있었다.

그는 또한 거품으로 기하학적 형태를 구성하는 방법에 대해 영국의 수학자인 로저 펜로즈와도 대화를 나누었다. 펜로즈는 곰리의 작품들이 표면을 수학적으로 다루는 토폴로지와 어떻게 관련되어 있는지에 대한 글을 헤이워드 전시회의 도록에 기고했다.

"과학계에는 아직 협력의 분위기가 건재합니다. 예술가는 과학자로부터 많은 것을 배울 수 있습니다." 곰리는 계속 말을 이어간다. "나는 이 두 가지 문화가 처음부터 분리되지 말았어야 한다고 생각합니다. 호기심을 가지고 있는 사람이라면(사실상 모든 인간은 호기심을 가지고 있다고 생각하지만) 직관과 경험적 분석을 결합할 수 있는 잠재력을 가지고 있으며, 나는 그것이 바로 예술이라고 생각합니다." 지금까지 만났던 모든 과학자들에 대해서는 이렇게 말한다. "특히 로저 펜로즈는 주변 세상에 대해 가장 많은 호기심을 느끼며 열린 마음을 가지고 있습니다." 곰리는 이렇게 결론을 맺는다. "예술도 마찬가지 역할을 합니다. 예술이 모델을 제시하면 우리는 그 모델을 통해 주변 세계를 바라볼 수 있게 됩니다."

책임은 내가 진다: 롤프디터 호이어

호이어는 독일 물리학계에서 착실하게 커리어를 쌓아올려 2009년부터는 거대한 다국적 기업의 CEO에 해당하는 CERN의 사무총장직을 맡고 있다. 긴 백발에 염소수염을 더부룩하게 기른 인상적인 모습의 호이어는 대화를 나누고 있는 상대에게 완전히 집중하는 사람이다. 나는 인터뷰에 할당된 시간이 15분밖에 되지 않는다는 것을 잘 알고 있었다. 우리 두 사람 모두 엄청나게 효율적으로 인터뷰를 진행해야 했다.

호이어가 가장 좋아하는 인용구는 바로 이 책의 모티프가 되기도 한 파울 클레의 유명한 말이라고 한다. "예술은 보이는 것을 재생산하지 않는다. 그보다는 보이게 한다." 호이어는 이 말을 "예술이란 보이지 않는 것을 보이게 만드는 것"이라고 해석한다. 자연의 기본 구성요소인 소립자의 보이지 않는 세계를 연구하는 물리학자로서, 이것은 또한 그의 개인적인 탐구과제이기도 하다. 호이어는 CERN의 예술가 상주 프로그램 콜

스티브 밀러, 〈케이블〉, 2012.

라이드 앳 세른에 대해 분명한 입장을 취한다. "저는 과학자들이 예술의 중요성을 깨닫고 사회와 연계하기를 바랍니다. 우리가 어떤 가치가 있으며 사회를 위해 어떤 일을 하고 있는지 외부 사람들에게 보여주어야 합니다. 저는 예술을 통해 최소한 일부라도 이러한 메시지를 전달하는 것이 매우 중요하며 그 일이 새로운 지평을 열어준다고 생각합니다." 호이어는 CERN이 투자되는 엄청난 예산에 비해 사회에 정확히 어떤 식으로 공헌을 하는지에 의구심을 제기하는 비평가들의 목소리에 귀를 기울인다. 따라서 예술을 통한 사회연계활동은 적어도 이러한 비판에 대한 부분적인 응답이 될 수 있다는 의견이다.

호이어는 예술과 과학이 절대 하나가 될 수 없다고 믿는다. "오늘날 다루는 문제들은 매우 심오하기 때문에 전문화가 필요합니다. 요즘에는 개

인으로 활동하기가 어려운 시대지요. 창의적인 그룹으로서 제 기능을 하기 위해서는 팀워크가 가장 중요합니다." 나는 그 말이 수백 명씩 팀을 이루어 작업하는 실험물리학자뿐만 아니라 이론물리학자들에게도 적용되는지 물었다. 호이어는 이론물리학에서도 "고독하게 연구하던 시대는 지나갔다"는 견해를 밝힌다.

이론물리학자들은 아름다운 방정식에서 볼 수 있는 것과 마찬가지로 아름다움에 대해 매우 명확한 감각을 가지고 있다. 호이어는 사람보다도 몇 배나 크며 자석과 복잡한 전자회로를 연결하는 수천 개의 전선으로 이루어진 장비를 사용하는 실험물리학자다. 그의 말에 따르면, 그가 추구하는 것은 "아름다움보다는 기능성"이다. 그에게는 기능성이 미학이지만, "제대로 정렬된 케이블에서 볼 수 있듯이, 기능성은 아름다움과도 일맥상통"한다. CERN에서는 가지런히 정돈되어 있는 케이블의 배열 그 자체가 예술작품이다. 이곳에 보기 흉하게 엉켜 있는 덩어리 따위는 없다. 일부 연구실에는 투명한 플라스틱 문이 달린 선반이 여러 열로 늘어서 있고 각 선반 안에 색 코드로 분류해놓은 회로가 가득 들어 있어 미니멀리즘 예술작품이라 해도 손색이 없을 정도다.

"제대로 작동하려면, 아름다워야 합니다." 호이어가 내린 결론이다.

INTERMEZZO:

간주곡: 과학은 희대의 미술 스캔들을
어떻게 해결했는가

HOW SCIENCE

HELPED RESOLVE

THE WORLD'S

GREATEST

ART SCANDAL

간주곡 : 과학은 희대의 미술 스캔들을 어떻게 해결했는가

나는 2011년에 레이던에서 열린 한 창의력 회의에서 자신이 과학자인 동시에 예술가라고 말하는 미국의 물리학자 리처드 테일러를 만났다. 인터뷰하는 동안 테일러는 자신이 프랙털*에 완전히 빠져 있다고 했고, 우리의 대화는 "세계 최대의 미술 스캔들"에서 그가 어떤 역할을 했는지에 대한 흥미진진한 이야기, 과학의 중요성에 대한 이야기로 흘러갔다. 예술 작품의 진품 여부를 검증하는 과정에서 과학은 학습한 내용을 바탕으로 그림의 소유자 계보, 출처 등을 확인하는 미술사학자들, 미술사에 대한 전문 지식과 풍부한 경험을 바탕으로 직관을 활용하는 감정가들을 보완한다.

과학은 어떤 역할을 할 수 있을까? X선과 적외선 분석, 고해상도 다중

● fractal, 작은 구조가 전체 구조와 비슷한 형태로 끝없이 되풀이되는 구조.

스펙트럼 카메라, 디지털 이미지 분석, 탄소 연대 측정법, 안료 분석 등 여러 방법을 사용하여 예술작품을 검증할 때 과학과 기술은 단순한 도구 그 이상도 이하도 아니다. 그러나 테일러의 경우는 달랐다. 수학을 활용하여 작품의 진품 여부를 파악할 뿐만 아니라 왜 예술작품이 아름다운지, 예술가가 그 작품을 어떻게 만들었는지를 분석했다. 예술가의 마음속을 들여다볼 수 있게 해주었던 것이다.

1961년에 영국에서 태어난 테일러는 예술과 과학에 모두 흥미를 느꼈다. 전환점은 아홉 살 때 찾아왔다. 1967년에 뉴욕의 현대미술관에서 열린 폴록의 전시회를 위해 그를 연구해온 걸출한 학자 프랜시스 오코너가 집필한 도록을 본 테일러는 그 자리에서 폴록이 창조한 패턴에 마음을 빼앗기고 말았다.

직업을 선택해야 할 때가 왔을 때, 테일러는 자신이 관심을 가지고 있던 또하나의 분야인 과학을 선택했다. 하지만 과학을 공부하면서 마치 강이 여러 차례 분리되어 지류가 되는 것처럼 전기가 전자장치 안을 흐르는 방식 등을 연구하면서도 패턴에 대한 흥미를 계속 이어나갈 수 있다는 사실을 깨달았다. 그리고 프랙털을 알게 되었다.

1977년에 폴란드 출신의 수학자 브누아 망델브로는 아무리 여러 번 확대해도 계속 똑같은 모양이 반복되며 엄청나게 복잡한 모양으로 이루어진 패턴에 대한 수십 년의 연구를 집대성했다. 수학자들은 이러한 성질을 자기 유사성self-similarity이라고 부른다. 이 모양의 작은 부분을 확대해보면 그보다 큰 부분의 모양과 동일하다는 사실이 드러난다. 그는 일부만으로도 전체를 파악할 수 있다는 의미에서 이것을 프랙털이라고 불렀다. 일부분fraction만 보아도 상관이 없는 것이다.

프랙털은 자연에서도 발생한다. 성숙한 나무에서 가지는 더 작은 가지로 뻗으며, 작은 가지는 다시 더 작은 가지를 뻗으며 반복된다. 물론 나무

와 분기하는 가지들의 형태가 정확히 일치하지는 않지만 통계적으로 평균을 내보면 충분히 자기 유사성이 존재한다고 볼 수 있다. 구름, 강의 지류, 산맥, 해안선, 전자장치에 흐르는 전기도 이와 비슷하다. 신경계나 혈관, 폐 맥관 등과 같이 복잡한 시스템도 프랙털을 사용하면 보다 쉽게 모형을 제작하고 이해할 수 있다.

테일러는 시드니에 있는 뉴사우스웨일스 대학의 물리학과에서 프랙털을 연구하면서 그림도 계속 그렸다. 1994년에는 예술에 대한 사랑을 주체할 길이 없어 1년간의 안식년을 활용하여 맨체스터 예술대학의 기초 프로그램에서 미술과 사진을 공부했다.

그는 함께 공부하던 학생들과 함께 일주일간 영국의 요크셔 황야지대에서 머물며 그림을 그렸다. 그러나 폭풍우가 몰아쳐 야외에서 풍경을 그릴 수가 없게 되었다. 그때 테일러는 프랑스의 화가 이브 클랭에 대한 이야기가 떠올랐다. 1950년대 후반, 폭풍우가 몰아치는 날씨에 파리의 한 카페에서 중개상과 함께 편안히 앉아 있던 그는 툴루즈의 한 갤러리에 그림을 배달해야 한다는 사실을 기억해냈다. 하지만 보낼 그림이 없었다. 그는 중개상에게 무엇을 그려서 보내야 되는지 물었다. 중개상은 "자연의 패턴"이라고 답했던 모양이다. 클랭은 "그거라면 문제없지"라고 응수했다. 행위예술과 미니멀리즘의 선구자였던 클랭은 그리다 만 캔버스를 자동차 꼭대기에 매달고는 폭풍우를 뚫고 차를 몰았다. 자연이 완성시킨 그 작품은 1만 달러에 팔렸다.

그래서 테일러와 동료 학생들은 떨어진 나뭇가지들을 모아 일종의 장치를 조립했는데, 이 장치의 한쪽은 바람에 따라 마치 추처럼 앞뒤로 흔들리도록 되어 있었다. 이렇게 한쪽이 움직이면 물감 통이 걸려 있는 다른 쪽도 움직이면서 아래쪽 땅에 깔아놓은 캔버스에 물감이 떨어져 바람의 방향에 따른 패턴이 생겼다. 일행은 폭풍우 때문에 나갈 수 없었지만,

그들이 설치해둔 장치는 자연이 이끄는 대로 밤새 그림을 그렸다. 추가 불규칙하게 움직이며 "폴록의 작품과 비슷한" 패턴을 만들어냈다고 테일러는 회상한다.

"갑자기 잭슨 폴록의 비밀이 이해되기 시작했습니다. 폴록은 그림을 그릴 때 자연의 리듬을 차용했음이 분명합니다." 다음 단계는 과학을 사용하여 폴록의 예술작품에서 그러한 리듬의 구체적인 흔적을 파악할 수 있는지 알아보는 것이었다.

폴록은 심각한 음주 문제에 시달리고 있었고 스물여섯 살이 되던 1938년에는 분석심리학자의 도움을 받기 시작했다. 심리학자는 폴록에게 그림을 통해 무의식을 표현해보라고 했다. 한편 폴록은 환상 속으로 여행하는 초현실주의에서 영감을 받았으며, 피카소의 작품에서 드러난 큐비즘의 구성방식에 깊은 인상을 받았다. 폴록은 붓이나 막대기를 사용하여 한 번에 한 겹씩 물감을 덧칠하는 화풍으로 정착했다.

폴록은 자신의 몸을 사용하여 그림을 그린다는 뛰어난 아이디어를 냈다. 우선 바닥에 캔버스를 깔아 몸을 자유롭게 움직일 수 있도록 했다. 뒤이어 번뜩이는 영감이 찾아왔다. 통에 들어 있는 물감을 직접 부어버리면 어떨까? 최대 15개의 물감을 사용하여 작업하는 경우도 있었다. 이렇게 하여 1940년대에 시작된 "드립 스타일"은 액션 페인팅과 새로운 예술 운동인 추상표현주의의 전형이었기에 곳곳에서 모작이 튀어나왔다. 그러나 폴록의 그림은 단순히 무작위로 물감을 흩뿌린 것이 아니었다. 잠깐 보기만 해도 작품의 패턴 속에서 주기성과 리듬을 발견할 수 있다. 심지어 가장 정교한 모작이라고 할 만한 프랙털과도 차별화되는 무언가가 그 리듬의 밑바탕에 자리잡고 있었다.

1995년에 오스트레일리아로 돌아온 직후, 테일러는 나노 일렉트로닉스에서 레티나, 태양전지에 이르는 다양한 시스템의 프랙털 분석 전문가

로 입지를 굳혔다. 또한 미술사 석사학위도 마쳤다. 석사논문 주제는 물론 폴록이었다. 테일러가 폴록의 그림을 자세히 바라보면 볼수록 그림에 물감이 튄 모습은 전자장비를 통과하는 전류를 닮은 것처럼 보였고, 확실히 프랙털의 성격, 즉 통계적 자기 유사성을 갖추고 있는 것 같았다. 과연 이것이 폴록만의 특징이라 할 수 있을까?

테일러는 폴록의 그림을 스캔한 다음 컴퓨터로 생성한 그물망을 위에 덮어씌웠다. 높은 확대율을 감안하여 아무리 눈금의 크기를 줄여봐도, 그림 속의 패턴은 나뭇가지처럼 통계적 자기 유사성을 유지하며 프랙털의 성격을 보였다. 물론 폴록은 점점이 흩어진 작은 물감 덩어리를 서로 연결하는 작업을 통해 자신도 모르는 사이에 이러한 프랙털 패턴을 만든 것이다. 테일러는 진품임이 확인된 폴록의 그림 14점을 연구했는데, 전부 프랙털 패턴이 확인되었다.

테일러는 또한 폴록의 그림 속에 있는 프랙털 차원에 대해서도 살펴보았다. 여기서 프랙털 차원이란 패턴이 공간을 얼마나 조밀하게 채우고 있는지에 대한 척도다. 직선은 일차원이고 평평한 캔버스를 꽉 채우면 이차원이 된다. 캔버스가 채워지는 방식에 따라 프랙털 차원은 1과 2 사이의 값을 갖게 된다. 빈 공간 없이 채워질수록 차원은 낮아진다. 폴록의 초기 작품은 프랙털 차원이 1.2 정도의 프랙털 차원이고 후기는 1.3에서 1.5 정도로 다양하다. 후기작으로 갈수록 1950년의 〈가을〉처럼 부드럽고 성글어 보인다. 테일러는 폴록이 색을 사용하는 순서를 바꾸면 프랙털 차원도 달라진다는 사실을 발견했다.

폴록의 후기 회화 중 일부는 프랙털 차원이 상당히 높고 보다 복잡한데, 어쩌면 이는 폴록이 "관람객이 높은 차원을 가진 패턴이 빽빽이 들어찬 구조 속에서 끊임없이 무언가를 찾으면서 집중"하도록 바랐기 때문인지도 모른다고 테일러는 밝힌다. 폴록의 친구인 루벤 카디시는 이렇게 말

했다. "내가 보기에 폴록의 작품에서 가장 중요하게 고려할 점 하나는 이 작품이 관객이 바라보는 대상보다는 관객에게 일어나는 일에 초점을 맞춘다는 것이다." 이는 테일러의 분석과 일맥상통하는 것으로 보인다.

현재 오리건 대학에서 물리학, 심리학, 예술이라는 독특한 조합으로 강의를 하는 테일러는 인간의 눈이 놀라운 프랙털 감지기이며, 우리가 세상을 헤쳐나갈 수 있는 것은 패턴을 인식할 수 있기 때문이라고 추측하고 있다. 순간적으로 눈, 코, 입 등 얼굴의 개별 구성요소를 모아 그것이 아는 사람의 얼굴이라는 것을 깨닫게 되거나, 체스 달인이 체스판 위에 놓인 체스의 말 각각을 보기보다는 전체적인 패턴을 보는 경우가 이에 해당한다. 이는 또한 미술 전문가의 시각과 테일러의 컴퓨터 분석 사이에 상당한 유사성이 존재하는 이유를 설명해주기도 한다.

왜 사람들은 폴록의 그림을 아름답다, 즉 미학적이라고 생각할까? 테일러는 피부 전도 테스트EEG와 기능성 자기 공명 영상fMRI으로 심리적, 생리적 자극에 대한 신경반응을 확인했다. 그는 사람들이 중간 수준의 프랙털 패턴을 보고 있을 때 좀더 편안함을 느끼고 집중력도 올라간다는 사실을 발견했다. 따라서 프랙털 분석을 통해 무작위로 보이는 대상에서 숨겨진 규칙성을 발견해낼 수 있을지 모른다. 프랙털 패턴이 폴록의 그림을 그토록 아름답게 보이게 하는 것이다.

폴록은 이런 말을 남겼다. "예전에 내 그림은 시작도 없고 끝도 없다는 글을 쓴 평론가가 있었다. 좋은 뜻으로 한 소리가 아니었을 텐데, 사실은 칭찬이었다. 그것도 아주 기분좋은 칭찬이었다." 폴록은 혼돈이론이나 프랙털이 알려지기 전인 1956년에 세상을 떠났다.

그렇다면 폴록은 어떻게 프랙털 패턴을 창조해냈을까? 테일러는 요크셔의 황야지대에서 사용했던 것보다 정교한 추 장비를 준비하여 이 문제를 탐구했다. 이 추는 흔들리면서 캔버스에 물감을 떨어뜨리도록 만들어

졌는데 부드럽게 움직이지는 못했다. 모터가 장착되어 있어 이쪽저쪽으로 마음대로 움직이는가 하면 갑자기 방향을 바꾸기도 했다. 테일러는 이 추가 만들어낸 패턴을 연구했다. 테일러는 잔뜩 신이 나서 이렇게 적었다. "폴록의 드립 패턴과 무작위적 드립 시스템이 생성해낸 패턴은 놀랄 만큼 시각적으로 유사하다."

폴록이 거대한 캔버스 위로 몸을 구부리고 작업을 하는 동안 아내인 리 크래스너가 뒤쪽에서 바라보고 있는 유명한 사진이 있다. 폴록은 건강한 체격에 우아한 모습이다. 그러나 사실 폴록은 알코올중독 때문에 휘청거렸고 특히 몸을 숙일 때면 균형을 유지하기 위해 안간힘을 써야 했다. 폴록의 의료기록 역시 그가 균형감각에 문제가 있었음을 입증해준다. 학자들은 줄타기 곡예사의 경우처럼 사람들이 균형을 잡으려고 애쓸 때, 그들의 손이 프랙털로 움직인다는 사실을 밝혀냈다. 테일러는 막 균형감각을 완전히 익힌 다섯 살짜리 아이들이 폴록과 유사한 그림을 그려낸다는 점을 발견했다. "폴록을 흉내내기 위해서는 폴록과 똑같은 생리적 상태가 되어야 합니다. 폴록과 같은 작품을 그려내는 것은 쉬운 일이 아닙니다." 테일러의 결론이다.

테일러의 과학적 연구는 폴록의 작품이 진품인지 감정하는 방식을 제시해주었다. 그러나 어쩌면 그보다 한 발자국 더 나아갔을지도 모른다. "어쩌면 이를 통해 위대한 회화작품들이 영향력을 발휘하는 우리 마음속의 어둑한 구석에 한줄기 가느다란 빛을 비추게 되었는지도 모릅니다." 테일러는 예술과 과학의 상호작용이 가져온 광범위한 영향을 발견해냈으며, 우리는 이를 통해 창의력을 보다 잘 이해할 수 있다. 인간은 프랙털 패턴이나 복잡한 수학모형을 포함하여 사실상 무엇이든 만들어낼 수 있는 체계를 마음속에 가지고 태어나며, 우리의 마음은 이러한 패턴에서 아름다움을 보고 즐기며 기분좋게 반응할 수 있도록 되어 있는 것이다.

폴록의 〈No. 5〉(1948)는 2006년에 진행된 경매에서 당시 회화작품으로는 가장 높은 가격인 1억 4000만 달러에 낙찰되었다. 이 정도 금액의 작품이 진품이 아니면 보통 문제가 아니었다. 전문가들이 반대되는 의견을 제시하지 못하도록 소송의 위협까지 있었던 것도 놀랄 일은 아니었다.

테일러가 개입했던 논란이 벌어지기 시작한 것은 뉴욕의 영화 제작자인 알렉스 매터가 현대예술사에서 가장 흥미진진한 일 중 하나로 꼽을 수 있는 엄청난 발견을 해냈던 2002년 하반기였다. 자신의 아버지 허버트 매터가 폴록의 유명한 드립 스타일로 그려진 작품 32점을 보관해놓은 은신처를 발견했던 것이다. 사진작가이자 그래픽 디자이너인 허버트와 예술가였던 아내 머시디스는 폴록이 1945년부터 자동차 사고로 사망한 1956년까지 머물렀던 이스트 햄프턴 근처에 살았다. 부부는 폴록과 꽤 가까운 친구였다. 폴록이 세상을 떠나고 2년 후인 1958년에 허버트는 그림 여러 점을 갈색 종이로 포장한 다음 그 작품들이 1940년대에 제작되었으며 "선물+구매"를 통해 손에 넣었다는 라벨을 붙였다. 그러나 그 작품들이 폴록이 그린 것이라고는 쓰지 않았다. 일부는 나무 보드에 그린 것이었고, 하나같이 폴록이 즐겨 작업하던 거대한 캔버스보다는 훨씬 작은 크기였다. 허버트는 1978년에 이 그림들을 이스트 햄프턴에서 멀지 않은 뉴욕 주 웨인스콧의 보관창고에 넣었다. 허버트와 머시디스는 각각 1984년과 2001년에 세상을 떠났다.

알렉스 매터는 맨해튼의 미술상 마크 보르기에게 연락을 취했다. 보르기는 이전에 사기를 당한 적이 있는 사람이었지만 이 경우만은 폴록의 진품임을 감지했다. 매터의 아버지가 폴록과 직접적으로 아는 사이였기 때문에 그림의 출처도 의심할 여지가 없어 보였다. 그럼에도 보르기는 다른 의견도 들어보고 싶었다. 그래서 2004년 늦여름에 오하이오 주 클리

블랜드에 있는 케이스 웨스턴 대학교의 미술사 교수이자 폴록에 대해 몇 권의 권위 있는 저서를 펴낸 엘런 랜다우에게 의견을 구했다. 랜다우는 모든 것을 제치고 바로 뉴욕으로 날아와 창고를 살펴보았다. "저는 완전히 압도되고 말았습니다. 학자로서 인생 최고의 황홀감을 느낀 순간이었지요. 스타일, 나무보드, J와 P라는 머리글자까지 잭슨의 진품이라고 볼 수 있는 요소가 너무나 많았습니다." 랜다우의 감정은 결정적인 것처럼 보였다.

그러나 또 한 명의 폴록 전문가이자 노련한 미술상인 유진 V. 서가 이에 반박하면서 문제가 시작되었다. 서는 폴록이 매터의 창고에 있는 작품과 같은 종류의 보드를 사용하지 않았으며, 매터 부부의 뉴욕 스튜디오에서 작업을 할 때 머시디스의 그림 재료를 빌린다는 것은 폴록의 성격상 생각하기 어려운 일이라고 주장했다. 게다가 어딘가 폴록의 작품처럼 보이지가 않았다. 서는 이 작품들이 머시디스와 그 제자들이 폴록의 기법을 연구하려고 그린 습작이라는 견해를 내놓았다. 폴록 연구의 최고 권위자이자 테일러가 어린 시절에 읽고 큰 감동을 받은 폴록 전시회 도록의 저자 프랜시스 오코너는 서의 의견에 동의했다. 오코너와 서는 폴록의 알려진 작품을 모두 나열한 전작도록catalogue raisonné을 공동으로 편집하기도 했었다.

1985년에 폴록의 아내 리 크래스너는 유망한 예술가들을 후원하기 위해 폴록-크래스너 재단을 만들었다. 당시에는 여기저기에서 폴록과 비슷한 작품들이 우후죽순처럼 등장하고 있었기 때문에 이 재단에서는 1990년에 폴록-크래스너 감정위원회를 두어 위조품들 사이에서 진품을 구별해낼 수 있도록 했다. 그러나 1996년에 폴록 전작도록의 부록이 완성된 후, 재단은 이 감정위원회를 해체하기로 했다. 이들은 소유한 작품이 진품임을 검증받지 못하자 그것이 작품의 가치에 악영향을 미친다

고 주장하며 "거래 제한" 소송을 제기한 두 명의 작품 소유주와 법정 공방을 벌인 끝에 막 승리를 거둔 상태였다. 게다가 엄청난 수의 위조된 작품과 그 위작을 구매하여 다시 감정을 의뢰하는 사람들에게도 신물이 난 상태였다. 감정위원들은 700점이 넘는 회화작품을 조사한 뒤 녹초가 되어버렸다.

이 감정위원회에 소속되어 있었던 랜다우, 서, 오코너는 서로 협력하며 일하던 사이였다. 그러나 이제 상황이 급변했다. 재단의 법률고문인 로널드 스펜서는 매터의 창고에 있는 작품의 수와 관련된 금액을 고려하여 재단이 "작품의 저자 문제에 대한 개입을 재고"하겠다고 발표했다. 그도 그럴 것이, 만약 이 작품들이 진품으로 감정된다면 하나하나가 수백만 달러를 호가할 것이 틀림없었기 때문이다. 문제는 감정위원들이 해당 작품에 대해 서로 다른 입장을 보이고 있는데다 사태가 이미 대중에게까지 알려진 상태이기 때문에 감정위원회를 다시 소집할 수가 없다는 데 있었다.

첨예한 갈등이 오고갔다. 서는 랜다우가 처음부터 자신에게 알렸어야 했으며, 만약 그렇게 했더라면 이 모든 분쟁을 피할 수 있을 것이라고 했다. 서는 뉴욕타임스에 실린 글에서 이렇게 말했다. "만약 엘런 랜다우의 의견이 인정된다면 사람들은 기쁜 마음으로 [그 작품들을] 구입할 것이고 미술관과 관련 서적에서도 그 작품들을 볼 수 있게 될 테지만, 내가 관여하는 미술관이나 책에서는 볼 수 없을 것이다."

랜다우는 그 작품들에 대해 조언할 때 아무런 돈을 받지 않았다고 응수했다. 물론 매터가 소장한 작품들이 포함된 폴록 사망 50주년 기념 전시회를 준비하면서 수수료를 받긴 했지만 말이다. 랜다우는 수수료를 어느 정도 받았는지 밝히기를 거부했다. 게다가 랜다우는 학문과 객관성이 자신의 유일한 목적이라고 주장하며 서와 오코너를 비방하기까지 했다.

폴록의 작품을 구입하고 판매했던 "폴록의 전작도록의 저자들과는 달리 나는 미술상이 아니라 흠잡을 데 없는 평판을 가진 미술사학자다".

폴록의 작품에 대한 테일러의 프랙털 분석을 알고 있었던 오코너는 신중하게 테일러에게 연락하여 매터가 소유한 작품들을 평가해달라고 부탁하도록 폴록-크래스너 재단에 촉구했다. 테일러는 요청에 응하여 2005년 6월에 오코너가 선별한 작품 여섯 점의 스캔본을 받았다. 그중 세 점은 알렉스 매터의 웹사이트에 실려 있었기 때문에 널리 알려진 것이었고, 나머지는 창고에 있다는 작품들 전체의 스타일을 대표할 만한 것이었다. 테일러는 폴록-크래스너 재단이 "발견한 내용을 공개하지 않겠다는 비밀보장 서약서를 작성하게 했다"고 회상한다. 사실 테일러는 폴록이 제작한 것이 확인된 작품에서 볼 수 있는 전형적인 프랙털 구조가 이 작품들에서 보이지 않는다는 이유로 진품이라는 주장에 심각한 의구심을 표시했다. 뇌물을 받은 것이 아니냐는 비난을 예상한 그는 재단에서 받은 돈이라고는 연구에 사용했던 실비뿐이라고 단호하게 선을 그었다.

재단은 뉴욕 사무실에서 회의를 열었고, 그 자리에서 테일러는 자신의 지적 영웅인 프랜시스 오코너를 만나게 되었다. 모든 참석자들이 "사상 최초로 예술작품의 운명을 결정하는 데에 컴퓨터가 결정적인 역할을 하게 된, 전무후무한 이 회의의 성격"을 인지하고 있었다. 참석자 모두 진품 여부와 관련된 단서라면 무엇이든 더욱 자세히 알아보아야 한다는 데 동의했다. 재단에서는 심지어 탐정들을 고용하여 이 그림들을 발견하게 된 뒷이야기와 함께 그 이야기가 폴록의 삶과 일치하는지 여부를 확인하기도 했다.

그러던 2005년 11월, 알렉스 매터가 처음 연락을 취했던 맨해튼의 미술상 마크 보르기가 테일러에게 접근했다. 보르기 역시 프랙털 분석을 의뢰하고 싶었던 것이다. 이렇게 되자 테일러가 곤란해졌다. 그는 보르기에

게 이미 프랙털 분석을 실시했고 결과가 어떻게 나왔는지에 대해 이야기할 수가 없었다. 사실 보르기가 따로 그에게 분석을 의뢰했기 때문에 테일러가 서명한 비밀보장 계약에는 저촉되지 않았다. 비록 재단은 테일러에게 프랙털 분석을 더 해도 상관없다고 했지만, 테일러는 이것이 부당하다고 생각했으며 자신이 처음에 발견한 사실을 공개해주도록 재단 측에 요청했다.

재단이 심사숙고하며 포괄적인 보고서를 작성하고 있는 와중에 엘런 랜다우의 팀이 진품 여부에 대한 새로운 증거를 발견했다는 루머가 떠돌았다. 그 증거란 테일러가 특징적인 프랙털 구조가 발견되지 않는다고 감정한 작품 앞에 폴록이 서 있는 사진이었다. 이렇게 되면 해당 그림이 진품이라는 사실이 증명된다. 테일러는 이렇게 말한다. "따라서 폴록-크래스너 재단은 '제대로 공개하거나 아예 입을 다물어야 할 때'가 왔다고 판단했습니다." 그래서 뉴욕타임스에 "그가 발견한 내용을 전달했고", 2006년 2월 9일에 기사가 공개되었다.

랜다우는 이 이야기에 대한 기사를 쓰고 있던 랜디 케네디라는 기자와 인터뷰를 하는 도중에 테일러의 분석 결과를 알게 되었다. 격노한 랜다우는 자신이나 알렉스 매터에게 이 일을 알리지 않은 재단을 비난하며 이렇게 말했다. "비밀은 학문적 토론과 합의를 방해합니다. 또한 프랙털 분석은 예술작품 감정에 도입된 지 얼마 되지 않으며 논란이 많은 분야이지요." 그러나 고작 3개월 전만 해도 랜다우는 보르기가 테일러에게 프랙털 분석을 의뢰했다는 사실에 만족했기 때문에 그 방법 자체를 신뢰하지 못해서라기보다는 결과에 화가 났던 것으로 보인다. 랜다우는 "전체 카탈로그가 완성되기만 하면" 보다 포괄적인 조사 내용을 볼 수 있을 것이라고 말했다.

프랜시스 오코너는 테일러의 분석 결과 때문에 "처음 그림을 조사했을

때 가졌던 의구심이 더욱 굳어졌다"는 의견을 밝혔다. 이쯤 되자 분위기가 바뀌기 시작했지만, 재단은 여전히 추가적인 연구와 모든 전문가가 합의에 이를 시기를 기다리고 있다는 입장을 표명했다.

테일러의 분석에 대한 비판도 있었다. 한 폴록 학자는 테일러가 작품 여섯 점만 분석했기 때문에 그 결과만으로 결론을 내리기는 어렵다고 주장했다. 테일러도 부인하지 않았다. "하지만 우리는 이상적인 세상에 사는 것이 아닙니다. 폴록의 그림을 둘러싼 이 이야기는 빠른 속도로 전 세계 언론에 퍼져나가고 있었습니다. 나는 고작 3주 만에 그림 6점을 분석해달라는 부탁을 받았지요. 우리 팀은 (말 그대로) 밤을 새가면서 작업에 매달려야 했습니다." 평판이 걸려 있는 문제였다. 테일러는 물론, 랜다우의 경우는 말할 것도 없었다. 그러나 테일러가 재단에 전화를 했을 때 변호사는 매터가 소장한 그림 몇 점이 이미 뉴욕의 미술상에게 판매되었고 "당신 때문에 그쪽에서는 4000만 달러를 손해 보았다"는 소식을 들려주었다. 재단에서는 상대편에서 전면적인 공격을 해올 것이라고 테일러에게 경고했다.

랜다우와 동료들이 내세울 수 있는 전문가라고는 같은 대학의 물리학 과정 대학원생 한 명뿐이었다. 뉴욕타임스와의 인터뷰에서 캐서린 존스 스미스라는 그 대학원생은 폴록의 그림은 프랙털과는 관계가 없다고 단언했다. 테일러는 그 시점에 사무실로 망델브로에게서 (프랙털의 발견에 관한) 전화가 걸려온 순간을 회상했다. 처음 테일러의 머릿속을 스친 생각은 "세상에. 내가 뭘 잘못한 거지?"였다. 망델브로는 사실 테일러를 도와주겠다고 연락을 해온 것이었다. 그는 "수학이 물질적인 것과 놀라울 정도로 연관되어 있는" 또하나의 사례를 찾게 되어 기뻐하고 있었다.

2006년 11월 30일에 존스스미스는 선배 대학원생인 하시 매서와 함께 자신들이 발견한 증거를 『네이처』에 발표했다. 랜다우는 의기양양했다.

"나는 두 사람이 리처드 테일러의 논지를 훌륭하게 반박했다는 점에 기쁘다. (…) 최근에 발견된 매터가 소장한 그림들의 진위 여부에 대해 최종적으로 어떤 결론이 내려지는지와는 관계없이, 프랙털 분석기술을 통해 폴록의 작품이 진품인지 여부를 정확하게 판단할 수 있다고 생각해서는 안 될 것이다. 테일러가 자신의 테스트 기준을 완전히 공개하기를 거부했다는 사실이 그가 펼치는 주장의 신빙성에 더욱 큰 의심을 갖게 되는 이유다."

사실 테일러는 자신의 대답을 존스스미스와 매서가 발표한 논문과 나란히 발표했다. 존스스미스와 매서는 테일러가 사용한 그물망이 프랙털과 관련하여 확실한 판단을 내릴 만큼 조밀하지 않았다고 주장했다. 테일러는 그렇지 않다고 응수했다. 물리적 시스템은 수학 곡선처럼 "철저한" 프랙털의 형태가 아니다. 따라서 테일러는 이러한 물리적 시스템을 다룰 때 모든 프랙털 학자들이 사용하는 지침을 따랐으며, 제한된 범위의 프랙털이라는 개념에 따라 작업했다. 제한된 범위의 프랙털이란 나무의 경우처럼 통계적으로 프랙털 패턴을 보이는 시스템을 지칭한다. 테일러는 만약 존스스미스와 매서의 기준을 충족시키려면 이제까지 프랙털과 관련하여 발표된 논문 중 절반은 폐기해야 할 것이라고 덧붙였다.

존스스미스와 매서는 마치 아이들의 낙서와 같은 별 그림을 제시하며 테일러가 폴록의 그림에서 발견한 것과 같은 프랙털 패턴이 그 별 모양에서도 나타난다고 주장했다. 그러나 테일러가 그와 비슷한 별 모양 패턴을 분석해본 결과 프랙털 패턴은 없었다. 또 한 명의 프랙털 전문가인 라자로스 갈로스는 이렇게 표현했다. "[존스스미스와 매서가] 제시한 것은 단순한 속임수다. 프랙털에 과학을 잘못 적용한 사례다." 뿐만 아니라 테일러는 자신의 프랙털 분석은 별 모양 패턴이 아니라 폴록의 그림을 위해 특별히 설계된 것이라고 말했다. "이것은 코끼리의 귀를 분석해놓고

아무 생각 없이 그 결과를 기린에게 적용하는 것이나 다름없다."

그렇다면 애초에 도대체 어떻게 존스스미스와 매서의 단순한 분석이 학술지에 실릴 수 있었을까? 테일러의 말에 따르면 학술지의 심사위원들은 게재를 반대했지만, "『네이처』는 논란을 좋아한다". 물리학자 볼프강 파울리가 두 사람의 연구를 보았다면 "이런, 이건 아예 틀렸다고 말할 수도 없는 걸●"이라고 했을 것이다.

2006년에는 폴록이 살았던 이스트 햄프턴에서 폴록 사망 50주년을 기념하는 전시회가 열려 매터가 소장한 작품들이 소개될 예정이었다. 매터는 그 그림들을 폴록의 작품으로 전시해야 한다고 주장했는데, 그렇게 되면 진품임을 증명하게 되는 셈이었다. 그러나 전시회 장소로 예정되어 있던 길드 홀의 책임자이자 이 작품들을 둘러싼 논란을 익히 알고 있었던 루스 아펠호프는 매터의 요구를 거부했고, 전시회도 취소되었다.

상대 진영에 대한 빈정거림과, 진품이라는 새로운 증거를 내놓겠다는 약속, 소송에 대한 루머로 혼란스러운 분위기였다. 그러던 와중에 『클리블랜드 플레인 딜러』에 일련의 이메일이 공개되면서 모든 것이 밝혀졌다. 그 이메일은 2005년 11월부터 2007년 1월 사이에 랜다우, 보르기, 클리블랜드에 위치한 미술관 보존협회의 회장이자 현대미술관의 전 관리위원이었던 앨버트 알바노, 매터의 홍보 담당자 로빈 주커, 범죄과학 감정 전문가 제임스 마틴 사이에서 오고간 것이었다. 해당 신문의 예술평론가인 스티븐 리트는 매터가 발견한 작품들의 이야기를 예의 주시하고 있었다.

처음에는 클리블랜드에 위치한 케이스 웨스턴 대학의 교수로서 현지인들의 영웅과도 같은 엘런 랜다우의 관점에서 이 논란에 대한 글을 쓰

● not even wrong, 그럴듯해 보이지만 과학적 타당성이 전혀 없는 과학적 주장을 빗대는 말.

려고 했다. 리트의 입장에서 보면 예술계에서 랜다우가 차지하는 위상을 고려해볼 때 랜다우가 내린 결론을 의심할 이유는 하나도 없었다. 그러나 서의 반론이 공개되었고, 뒤를 이어 오코너도 서의 의견에 동조하자 리트는 "이 이야기를 적극적으로 파헤치기 시작했다".

매터의 그림들이 폴록의 진품임을 주장한 지 얼마 지나지 않은 2005년 11월에 랜다우는 재단이나 테일러가 모르게 클리블랜드 미술관 보존협회의 알바노에게 이미 하버드 대학 미술관으로 운반되고 있던 작품 3점에 대해 아무런 보수를 받지 않고 안료 분석을 해줄 수 있는 전문가를 추천해달라고 부탁했다. 알바노는 매사추세츠 주의 윌리엄스타운에 위치한 오라이언의 창립자인 제임스 마틴을 추천해주었다. 오라이언의 웹사이트에는 이런 소개말이 있다. "오라이언은 현미경, 분광학, 과학 영상기법을 활용하여 고대 이집트의 유물에서 회로기판에 이르기까지 4000년 이상 된 문화재, 과학 감정의 증거, 제품 등에서 발견된 물질의 구조와 화학적 구성을 조사합니다. 진품 감정이나 보험금 청구 등과 관련하여 쟁점이 되고 있는 물질에 대해 상담해드리며, 민사 및 형사 소송에서 컨설팅 및 전문가 증인으로 출석하는 서비스도 제공합니다." 갤러리 소유주인 마크 보르기는 테일러의 분석 결과를 모른 채 2005년 12월에 마틴에게 의뢰를 했다. 마틴은 곧바로 조사에 착수했다. 한 달 후, 350건의 방대한 테스트를 통해 폴록의 작품이라고 알려진 그림들 중에서 23점에 폴록이 생존했던 시절에는 구할 수 없었던 안료와 수지 성분이 들어 있음이 밝혀졌다. 뿐만 아니라, 일부 작품에는 폴록의 머리글자 'JP'가 폴록이 사용할 수 없었던 현대의 안료 위에 적혀 있었다.

매터는 그림들의 보존상태가 매우 좋지 않아서 바로 미술관이나 재료 분석가에게 알려 기록을 남기지 않고 2003년과 2004년에 방대한 복구작업을 했다고 인정했다. 물론 지금은 그 결정을 후회한다. 그러나 복원

작업은 마틴의 분석작업을 다소 복잡하게 했을 뿐이다. 마틴은 정밀한 첨단현미경을 사용하여 표면 아래쪽에 있는 원래의 안료를 찾아낼 수 있었다.

알바노는 혹시나 폴록이 그러한 재료를 사용했을 가능성은 없는지 생각해보았다. 한 가지 시나리오는 허버트 매터가 갈색 포장지에 써놓은 "로비Robi 물감"이라는 글귀와 관련이 있었다. 로비는 바젤의 미술품상점 주인이자 허버트 매터의 처남인 로버트 레비테즈의 별명이었다. 바젤에는 화학회사가 여러 군데 있었기 때문에 어쩌면 레비테즈가 아직 특허를 받지 않은 특이한 안료를 확보해두고 있었고 그것을 폴록이 사용했을지도 모른다고 말이다. 2006년 2월에 알바노는 자신의 생각을 랜다우에게 전달하면서 이런 말을 덧붙였다. "잘 버티세요. 아직 끝난 건 없으니!" 랜다우는 이 충고를 받아들이고 계속해서 대중의 관심을 끄는 인터뷰를 했으며, 의심의 여지 없이 매터의 소장품들은 "폴록의 작품"이라고 주장했다. 그러나 한 달쯤 뒤, 알바노는 자신의 가설을 포기하며 이젠 더이상 그 작품들이 폴록의 것이라고 추정할 수 없을 것 같다고 확신했다.

그 와중에 랜다우는 매터가 소장하고 있는 작품들을 가지고 2007년 9월부터 보스턴 칼리지의 맥멀런 미술관에서 또 한 번의 전시회를 개최하려는 계획을 세우고 있었다. 2006년 9월 5일자 이메일에서 갤러리 주인인 보르기는 알바노에게 "제이미(제임스 마틴)의 조사에 따르면 그 작품들이 폴록이 세상을 떠난 후에 제작되었다고 한다"고 알렸다. 보르기는 "엘런 [랜다우]가 평판에 먹칠을 당하지 않고 빠져나올 출구전략"으로 이 전시회를 취소하도록 권고했다. 이 전시회와 관련하여 매터의 홍보 담당자로 일하고 있던 로빈 주커는 이에 반대했다. 주커는 랜다우에게 보낸 이메일에서 마틴이 이전에 발견한 내용과 상반되는 새로운 증거가 발견되었다고 주장했다.

랜다우는 무척 기뻐했다. 주커에게 포기하겠다는 자신의 말은 잊어달라고 하며 이렇게 적었다. "안료 분석 결과에도 불구하고 해당 그림들이 폴록과 매터 부부의 관계"와 연관이 있다는 "기록 및 상황적 증거"가 상당히 많다고 말이다.

이 메일을 받은 주커는 다음과 같은 답장을 보냈다. 알렉스 매터가 "마틴의 초기 조사내용 및 그와 일맥상통하는 테일러의 프랙털 분석 결과에 상당히 불안"해했다. 하지만 그것은 큰 문제가 아니었다. 왜냐하면 매터는 "프랙털 분석이 검증되지 않았으며, 마틴의 보고서에도 의문점이 있다는 사실을 알게 되었기 때문이다". 물론 실제로는 테일러가 이미 비판에 대해 합당한 대응을 한 상태였으며 마틴이 내놓은 조사는 "초기"가 아니라 최종 결과였다. 또한 매터는 이 그림들이 진품이라는 상황적 증거로 "부모님의 개인적, 예술적 진실성"을 꼽았는데, 한마디로 자신의 부모님이 사기를 치려고 한 적이 없다는 의미에 지나지 않았다.

이스트 햄프턴에서 2006년 전시회가 취소된 후 매터가 고용한 변호사 제러미 엡스타인 역시 프랙털 분석이 "의심스럽고 증명되지 않은 그림 분석방법"이라고 주장하며 곧 공개될 "정황적 증거"가 강력하게 랜다우와 그녀를 지지하는 사람들의 주장을 뒷받침한다고 덧붙였다.

2006년 10월에 마틴은 보고서와 관련 자료를 전부 보르기와 랜다우에게 제시했지만 매터에게 소송을 당할까 두려워 자신이 발견한 사실에 대해서는 함구했다. 엡스타인은 마틴을 협박한 일이 없다며 부인했다. 하지만 2007년 2월의 인터뷰에서 매터는 소송의 가능성에 대해 "충분히 협상의 여지가 있다"고 언급했다. 그는 마틴의 보고서가 아직 미완성이기 때문에 맥멀런 미술관 전시회가 개막되고 나면 『클리블랜드 플레인 딜러』에 보고서를 공개하겠다고 말했지만, 왜 아직 미완성이냐는 질문에는 대답을 하지 않았다.

랜다우와 동료들의 정당성을 입증해줄 것이라는 그 결정적인 증거, 즉 폴록이 매터의 그림 중 한 점 옆에 서 있는 사진이나 주커와 엡스타인이 언급한 "정황상 증거"는 모두 실제로 제시되지 않았다. 2007년 1월에 하버드 연구팀은 그 그림들에 사용된 안료가 폴록이 살았던 시기에는 없던 현재의 것이라는, 마틴과 같은 결론에 도달했다.

랜다우는 굴하지 않고 2006년 9월 1일부터 2007년 12월 9일까지 맥멀런 미술관에서 〈폴록 매터스〉라는 전시회를 열었다. 랜다우의 새로운 전략은 새롭게 발견된 작품보다는 폴록과 허버트 매터의 관계를 집중 조명하는 것이었다. 쟁점이 된 작품들은 폴록의 작품으로 추정된다는 언급 없이 별도로 전시되었고 홍보 안내문에도 이 작품들을 둘러싼 논란은 전혀 언급되지 않았다. 도록에는 하버드대에서 실시한 분석을 지나가는 정도로만 언급했다. 랜다우는 하버드 연구팀의 결과에 대해 더욱 포괄적인 조사를 진행하면 폴록이 아직 특허도 받지 않았고 판매도 하지 않았던 재료를 사용했을 수도 있다는 것이 증명될지도 모른다고 응수했다. 랜다우는 "조사해볼 다른 방향"을 넌지시 암시하며 폴록이 로버트 레비테즈를 통해 손에 넣었을지도 모르는 "로비 물감"을 언급했다. 사실 하버드 팀은 이미 로비의 딸 중 한 명으로부터 "우리 자매는 아버지가 미국에 있는 친척에게 물감을 보냈다는 기억이 없으며, 아버지의 상점에서는 널리 사용되는 화가용 물감만 다루었다"는 이야기를 들은 상태였다. 어쨌든 랜다우는 안료의 연대를 과학적으로 측정하는 것이 "많은 사람들이 생각하는 것처럼 확실하고 신속한 방법은 아니다"라고 말했다. 눈을 크게 뜨고 보는 방법이나 무작위 설문조사 정도면 만족했을까.

랜다우는 또한 폴록의 작업실에 있던 물감통에서 발견된 지문이 매터가 가지고 있는 작품 중 하나의 지문과 일치한다는 점도 언급했다. 이 점은 폴록의 지문을 찾기 위해 그림들을 조사한 예술 수사 전문가 폴 바이

로도 기사에서 언급한 바가 있었다. 바이로는 이 지문이 매터 소장품이 진품이라는 증거가 될 수 있다고 했다.

마틴은 맥멀런 측에서 제안을 받았고, 철저한 분석을 실시했으며, 맥멀런 미술관장인 낸시 네처가 전시회를 통해 매터 작품의 원작자 논란과 관련된 모든 알려진 증거를 공개하겠다는 공문을 발표했는데도 불구하고 전시회의 도록작업에 참여하지 않았다. 네처는 『클리블랜드 플레인 딜러』에 보낸 이메일에서 마틴을 고용한 사람은 보르기와 매터이므로 그가 분석결과를 공개하기 위해서는 두 사람의 허가가 필요하다고 설명했다. 그러나 마틴의 변호사인 스탠리 퍼레즈는 두 사람의 허가와 함께 엄격한 동의서가 전달되었다고 신문사 측에 설명했다. 매터의 변호사인 엡스타인이 작성한 이 동의서는 마틴이 도록의 발간 전후에 자신이 발견한 사실을 발설하는 것을 금지했다. 마틴의 원래 계약서에 따르면 그는 분석 결과를 자유롭게 대중에 공개할 수 있었지만, 소송의 두려움 때문에 그렇게 하지 못했다. 엡스타인의 뜻에 따른다면 마틴의 분석 결과는 조용히 잊힐 판이었다.

퍼레즈는 설명을 이어갔다. "과학자이자 학자로서, 마틴은 [최근에 매터 소장품 몇 점을 구매한 뉴욕의 미술상을 포함하여] 그 그림의 소유주들이 자신의 학술적인 사실 발표 여부를 좌지우지하도록 내버려두지 않을 생각이다." 진품 감정작업에서 마틴과 함께 일했던 사람 중 한 명은 『클리블랜드 플레인 딜러』 측에 맥멀런 미술관이 이 상황을 좌시하고 과학자에게 침묵을 요구하는 상황을 용인한다는 사실에 마틴이 경악했다고 밝혔다. 보스턴 미술관의 과학연구 책임자이자 도록작업에 참여했던 리처드 뉴먼은 침묵하기를 거부했고 자신이 게재한 기사에 마틴의 작업이 "공개되지 않았다"고 언급하며 마틴의 보고서는 오라이언에 보관되어 있으므로 학자들이 참고하고 연구할 수 있다고 적었다. 그러나 뉴먼 역시

마틴의 결론을 언급하지 않았다.

랜다우는 리처드 테일러의 프랙털 분석을 언급했지만 존스스미스에 의해 "명백히 잘못되었음이" 증명되었다며 그 결과를 일축했다. 테일러의 반박에 대해서는 일언반구도 없었다.

당시 존스스미스와 매서는 존스스미스의 박사과정 담당교수인 천체물리학자 로런스 크라우스와 힘을 합쳐 테일러의 프랙털 분석을 보다 정확하게 비판하기 위한 작업에 착수했다. 『사이언티픽 아메리칸』은 2007년 10월호에 의기양양하게 이들의 결과를 게재했는데, 이 반박논문이 저명한 물리학 학술지 『피지컬 리뷰 레터스』에 막 제출되어 아직 인용도 되지 않은 상태에서 언론에 먼저 공개된다는 것은 상당히 이상한 일이었다. 어쨌든 세 사람은 앞서 『사이언티픽 아메리칸』에 결과를 실었다. 이번에는 별 모양의 낙서 대신 세 개의 진품임이 진명된 폴록의 작품을 분석했고, 그 어느 작품에서도 프랙털 패턴의 증거를 찾아내지 못했다며 프랙털 패턴이 폴록 작품의 특징이라는 테일러의 가설을 반박했다.

이 논란을 계속해서 지켜보고 있었던 다트머스 대학의 컴퓨터공학자 해니 파리드는 『사이언티픽 아메리칸』에 세 사람이 내놓은 결과에 오류가 있다고 지적했다. "나는 그들이 색을 분리할 때 상당히 단순한 방법을 사용했다고 생각한다." 그 때문에 폴록의 작품에서 프랙털 패턴이 확인되지 않는다는 분석 결과가 나왔다는 것이다. 테일러는 폴록이 사용했던 물감을 층별로 분리하는 이들의 색 분리 기술이 한마디로 너무나 원시적이기 때문에 프랙털 패턴을 감지할 수 없으며, 자신의 기술은 매우 정교하고 복잡하여 케이스 웨스턴 대학의 과학자들이 사용한 방법과는 비교할 수 없다고 설명했다. 결국 『피지컬 리뷰 레터스』는 이들이 제출한 상세논문을 퇴짜놓았다. 『사이언티픽 아메리칸』에 실린 기사를 쓴 필자와 잡지사 측 모두 "당연히 난처한 입장이 되었다"고 테일러는 회상한다.

『사이언티픽 아메리칸』에 실린 기사에는 폴록의 작품이 아니면서 독특한 프랙털 패턴이 나타나는 드립 기법 그림의 이미지가 실려 있었다. 기사의 필자는 이 그림을 통해 프랙털 패턴이 "폴록의 작품을 식별하기 위한 믿을 만한 방법이 아니라는 점"을 알 수 있다고 했다. 사실 테일러는 언제나 프랙털 분석은 폴록의 작품을 판별함에 있어서 물감 안료나 화풍 분석 등의 다른 방법을 보조하는 역할을 해야 한다고 주장해왔다. 결국 결정적인 요소는 해당 그림이 폴록의 작품처럼 보여야 한다는 의미였다.

상황은 이제 일촉즉발의 상태로 흘러가고 있었다. 2007년 9월 28일에 매터가 소장한 작품들의 운명을 결정하는 학술토론회가 열렸다. 예술작품의 전칭attribution 및 진품 감정 문제를 연구하는 국제예술연구재단의 후원으로 뉴욕의 국립 디자인 아카데미에서 열린 이 토론회의 제목은 지극히 단순한 "과연 폴록의 작품인가?"였다. "우리는 과학을 통해 매터 소장품에 대해 무엇을 알 수 있는가"라는 의미심장한 부제가 붙어 있었는데, 결국 이 문제를 결정하는 것은 과학이었기 때문이다.

프랜시스 오코너는 이렇게 회상한다. "예술계 전체가 그 자리에 참석했습니다. 관련자가 그토록 하나도 빠짐없이 참석한 자리는 그 이전에도, 이후에도 본 적이 없지요." 다만 세 명의 주요 인물인 매터, 당시 뉴질랜드에 있었던 리처드 테일러, 초대를 "정중히 거절한" 랜다우는 없었다. 뉴욕대의 미술사학과 학장이자 1998년에 뉴욕 현대미술관에서 열린 폴록의 회고전에서 공동 큐레이터 역할을 맡았던 페페 카멀, 보스턴 미술관의 과학연구 부서장인 리처드 뉴먼, 안료 분석을 실시했던 오라이언의 제임스 마틴, 이렇게 세 사람이 연단에 섰다.

카멀은 상세한 형태분석 결과를 소개하면서 매터가 발견한 그림들과 진품임이 확인된 폴록 작품의 스타일과 안료 도포방식을 비교했다. 카멀은 쟁점이 되고 있는 작품들이 허버트 또는 머시디스 매터가 1950년대

의 다른 많은 화가들처럼 시험 삼아 폴록 스타일로 그려본 그림일 가능성이 높다는 결론을 내렸다. 이것은 폴록이 얼마나 커다란 영향을 미쳤으며 새로운 방향을 제시해주었는지를 보여주는 셈이었다. "이 그림들은 새롭게 발견된 폴록의 작품이 아니다"가 그의 결론이었다.

뉴먼은 맥멀런 미술관 전시회의 도록에 글을 기고했을 당시와는 다른 입장을 취했다. 그는 폴록의 생전에는 구할 수 없었던 물감 안료가 매터의 소장품에서 발견되었다는 점을 강조하며, 심지어 거기서 폴록이 살아 있을 당시 사용되었던 재료가 발견된다고 하더라도 그것이 "실제로 폴록이 그 작품들을 그렸다는 의미는 아니다"라는 점을 관객들에게 환기시켰다. 미학적 원칙과 전문가의 안목을 동원한 감식안도 필요하다는 주장이었다.

이제 더이상 괄시받는 입장이 아닌 마틴은 그야말로 명연설을 했다. 그림에 사용된 안료 몇 종류는 1977년 이전에 생산되지 않았으며, 사용된 나무보드는 1970년대에 만들어진 것이고, 절대 폴록이 사용했을 수가 없는 물감의 위에 'JP'라는 머리글자가 표시되어 있다는 점을 힘주어 강조했다. 마틴은 자신의 이러한 발견과 다른 두 연사가 말한 내용이 "매터의 소장품들이 1949년에 제작된 그림, 아니 잭슨 폴록이 사망한 1956년 이전에 제작된 그림이었다는 주장과 명백하게 **모순**된다"고 주장했다.

마틴은 또한 자격을 갖춘 두 사법기관 자문 감식가에게 그림에 있는 지문의 조사를 의뢰했으며, 이들은 자료가 부족하여 해당 지문이 폴록의 것이라고 단정하기 어렵다는 결론을 내렸다. 마틴은 심지어 연방, 주, 지역 정부의 담당자에게도 접촉했지만 폴록의 지문 표본은 남아 있는 것이 없다는 걸 알게 되었다. 폴록은 한 번도 지문을 남겨본 적이 없는 것 같았다. 마틴은 그림에 있는 지문이 폴록의 것일 수도 있고, 아니면 크래스너나 허버트 매터 등 그의 작업실에 드나들었던 다른 사람의 것일지도 모

른다고 결론지었다.

카멀은 이 논란을 해결하기 위한 결정적인 단서가 되는 것은 프랙털이 아닌 안료 분석이라고 생각했으며, 프랙털은 한낱 "논점을 흐트러뜨리는 요소"에 지나지 않는다고 여겼다. (카멀은 사실 프랙털을 잘못 이해하고 있었으며, 아무리 확대하더라도 끝까지 자기 유사성을 가지고 있는 것이 프랙털 패턴이라고 정의했다. 그러나 이것은 수학적 패턴만을 의미하는 것이며, 나무나 바위투성이의 산맥, 폴록의 그림 등 자연에서 나타나는 패턴은 이 정의에 들어맞지 않는다.) 만약 안료 분석으로 확실한 결론을 내리지 못한다면? 그럴 경우 분명 미술사학자들은 프랙털 분석에 좀더 중점을 둘 것이다. 프랙털 분석은 사실 논점을 흩뜨리는 요소가 전혀 아니었다. 테일러는 끊임없이 폴록의 작품에 대해 조언 해달라는 요청을 받았고, 자신의 "프랙털 분석 기술은 한 번도 실패한 적이 없다"고 했다.

오코너는 나에게 이렇게 말했다. "그 그림들의 소유자로 밝혀진 미술상의 얼굴에 떠오른 표정을 아직도 잊을 수가 없습니다. 변호사처럼 보이는 사람들에게 둘러싸여 노발대발 화를 내며 회장을 떠나더군요. 아무도 소송을 제기하지는 않았습니다. 증거가 너무나 압도적이었거든요." 그 미술상은 마크 보르기 갤러리에서 해당 작품들을 구입한 사람이었다.

매터의 변호사인 엡스타인은 그래도 굴복하지 않았다. 『이스트 햄프턴 스타』와의 인터뷰에서 엡스타인은 마틴의 직업적인 평판에 의문을 제기하며 마틴은 제대로 연구를 마무리하지 않았고, 데이터를 파기했으며, 자신이 파기해버린 작업을 다시 하는 데 추가적인 돈을 요구했다고 주장했다. 마틴은 엡스타인의 말이 "전혀 사실무근"이라며 학문적 토론을 원한다면 언제든 환영이라고 응수했다. 그리고 이런 말을 덧붙였다. "엡스타인 씨의 발언을 생각해보면, 예술작품이나 다른 문화재의 진위 여부에 대해 공개적으로 언급하고자 하는 전문가가 극소수에 불과하다는 것이 당

연합니다."

클리블랜드에 있는 미술관 보존협회의 알바노가 관계자들과 주고받은 이메일 전체를 『클리블랜드 플레인 딜러』 측에 공개하기로 결정한 것도 바로 이 엡스타인의 발언 때문이었다. "나는 많은 존경을 받는, 학계의 지적인 동료의 신뢰성에 의문이 제기되는 것을 우려했다." 알바노는 또한 마틴의 조사 결과는 다른 연구팀들을 통해서도 입증되었기 때문에 "반박할 수 없으며" "최대한 중요하게" 받아들여야 한다고 주장했다. 『클리블랜드 플레인 딜러』는 안료과학자들과 물감업계 간부들을 대상으로 설문조사를 실시하여 폴록이 그림을 그리는 데 그러한 재료를 사용했을 가능성은 "거의 없거나 사실상 불가능에 가깝다"는 결과를 게재했다. 리트는 알바노가 자신에게 건네준 메일들은 매터가 소장한 그림들이 폴록의 작품일 가능성이 "극도로 희박하다"는 사실을 밝혀내는 과정에서 "과학적 증거가 얼마나 중요한 역할을 했는지 잘 보여준다"는 결론을 내렸다.

2010년에 엘런 랜다우는 케이스 웨스턴 대학 웹사이트에 실려 있는 자신의 경력에서 매터 작품의 진위를 입증했다는 문단을 삭제했다.

물론 수수께끼가 다 풀린 것은 아니다. 만약 마틴의 말대로 허버트 매터가 1958년에 그 그림들을 포장했다면 그중 일부가 어떻게 1977년 이후에 제작될 수 있었을까? 왜 허버트 매터는 자신이 그 작품들을 갈색 종이로 포장한 지 20년 만인 1978년에 보관창고에 넣었을까? 1978년은 프랜시스 오코너와 유진 서가 편집한 폴록의 전작도록이 공개된 해였다. 허버트 매터는 왜 그들에게 연락하여 자신이 소장한 작품들을 목록에 추가시켜달라고 부탁하지 않고 창고에 넣어버렸을까? 혹시 누군가 2002년 전에 창고를 열고 그 안에 들어 있던 물건에 손을 댄 것일까, 만약 그렇다면 누가? 그림에 "JP"라는 머리글자를 넣은 사람은 누구인가? 가장 설득력 있는 설처럼 머시디스 매터와 그 제자들이 폴록의 스타일을 따라 제

작한 것일까?

　매터의 그림들은 현재 잊힌 상태이며 행방도 알 수 없다.

　물론 폴록이 프랙털을 발견한 것은 아니다. 오히려 본능적으로 아름답다고 생각하는 패턴을 창조해낸 것이고, 훗날 테일러가 보여주었듯이 바로 그렇기 때문에 그러한 패턴이 프랙털인 것이다. 프랙털은 우리 주변 어디에나 존재하며, 우리는 일상생활에서 끊임없이 패턴을 분석하면서 살아가기 때문에 프랙털을 감지하는 가장 좋은 도구는 눈이다. 테일러는 오코너가 진짜 폴록의 작품을 이상한 직감으로 가려내는 것도 이 프랙털 때문이라고 했다. 이렇게 보면 프랙털 분석은 단순한 진품 감정보다는 한 단계 나아간 것이며, 논점을 흐트러뜨리는 요소와는 거리가 멀다.

　이스트 햄프턴에 있는 폴록 자택의 뒷마당에는 강이 여러 갈래로 갈라지며 지류를 형성하듯이 계속해서 잔가지를 뻗어가는 나무들이 있다. 어쩌면 폴록은 이 나무들을 바라보면서 후에 자기 유사성이라고 불릴 그 모양에 더욱 심오한 구조가 숨겨져 있는지 궁금해했을지도 모른다. 폴록은 자신도 모르는 사이에 프랙털 차원을 조정하고(약 1.3) 프랙털의 특성이 약화되는 주변부를 제거하도록 그림을 잘라내면서 이렇게 심오한 구조를 최대한 심미적으로 나타내려고 노력했다.

　매터의 그림을 둘러싼 논란은 예술, 과학, 그리고 예술계가 첨예하게 충돌한 역사적 사건이었다. 문제는 감정가가 눈대중으로 판단한 것을 바탕으로 저명한 예술사학자가 눈대중으로 검증한 것에 의문이 제기되면서 촉발되었다. 미술사와 감정이라는 예술작품 평가의 두 가지 "축"이 서로 대립했다. 출처에만 초점을 맞춘 미술사학자는 가짜 폴록의 작품을 진품과 구분해내지 못했다. 여기서 세번째 축인 "과학"이 안료 분석과 최초의 프랙털 분석이라는 형태로 개입했다. 결국 논란에 종지부를 찍은 것은

안료 분석이었지만, 프랙털 분석은 "단순히 화가가 사용한 재료보다는 화가의 '손길'을 판단하는 데 중요한 역할을 했다"고 테일러는 설명한다. 또한 이 일은 예술계가 감정가와 미술사학자들의 독점적 권위를 약화시킬 수 있는 과학적 분석방법에 근본적인 불신을 가지고 있음을 극명하게 보여주었다.

어쩌면 이 일을 통해 얻을 수 있었던 폴록의 진품 감정 이상의 수확은 리처드 테일러의 표현처럼 프랙털 연구나 심지어 과학 그 자체가 "위대한 회화작품들이 영향력을 발휘하는 우리 마음속의 어둑한 구석에 한줄기 가느다란 빛을 비출 수 있다"는 사실을 깨달았다는 점이다.

IMAGIN-07

ING

AND

DESIGN-

ING 생명을 상상하고 디자인하다

LIFE

07

생명을 상상하고
디자인하다

생물학에서 영감을 얻어 나비의 새로운 형태를 만들어내는 예술가 마르타 데 메네제스는 이런 말을 했다. "우리는 새로운 형태의 예술이 탄생하는 광경을 목격하고 있습니다. 실험실을 작업실로 삼아 시험관에서 태어나는 예술이지요."

생물학을 기반으로 한 예술은 컴퓨터 아트 이후에 새롭게 떠오른 아트사이운동으로, 웰컴 트러스트로부터 막대한 지원을 받아 시작되었다. 이운동은 21세기에 본궤도에 올랐다. 생물학이란 생명의 과학이다. 모든과학 분야 중에서도 생물학은 우리 모두에게 가장 직접적으로 관련되어있다. 과학의 영향을 받은 다른 예술운동이 사고의 지평을 넓히고 영감을주는 것이라면, 생물학의 영향을 받은 예술은 실제로 인간의 삶에 영향을미칠 수 있는 잠재력을 지니고 있다.

생물학에 바탕을 둔 예술은 인간이 숯덩어리를 집어서 동굴 벽에 동물

을 그렸던 약 3만 2000년 전에서 그 기원을 찾을 수 있으며, 레오나르도의 작품을 통해 다시 등장했다. 이것은 오래된 분야이자 새로운 분야이기도 하다. 현대의 예술운동에서는 예술가와 과학자가 서로 협력함으로써 예술가가 최첨단 연구방법을 활용할 수 있기 때문이다.

1953년에 DNA의 구조를 밝혀낸 것은 질병을 치료하고 유전공학을 통해 생물의 형태를 바꿔놓을 수 있는 잠재력을 품고 있다는 점에서 20세기의 가장 위대한 과학적 발견이었다. 새로운 생물학적 내용을 좀더 쉽게 이해할 수 있도록 여러 가지 은유가 동원되었다. 액체가 파이프를 통과하듯이 혈액이 혈관을 따라 흐르며, 심장은 기계 펌프와 비슷하게 동작하고, 이온은 입자가 그물망을 통과하듯이 세포벽을 뚫고 지나가며, 마음은 디지털 컴퓨터와 비슷하다는 식이다. 게다가 생물학은 초신성이나 죽은 상태와 살아 있는 상태로 동시에 존재하는 슈뢰딩거의 고양이처럼 생소한 주제보다 훨씬 즉각적인 공감을 불러일으킬 수 있는 분야다. 뿐만 아니라 생물학연구소에서는 예술가들이 과학자들과 나란히 일할 수 있도록 적극 수용해왔다.

생물학에 영향을 받아 작품을 만드는 예술가들은 실제로 몸을 절개하거나 기능적 자기공명영상fMRI을 통해 볼 수 있는 장기, 또는 현미경으로 볼 수 있는 세포와 같은 대상을 주제로 삼는다. 반면 하늘을 맨눈으로 바라보면 거대한 지붕에 점처럼 보이는 빛들만이 반짝거리기 때문에 물리학 같은 경우에는 수학적인 모델을 통해 생성한 시각적 이미지에 의존하여 블랙홀과 같이 상상조차 어려운 대상을 그려내야 한다. 생물학에서 영향을 받은 예술에서는 예술가가 과학자들과 협력하며 인간, 동물, 로봇의 경계를 탐구하는 과정에서 연구의 목적 자체가 바뀌기도 한다.

예술가들은 심지어 멸균상태의 시험관이나 바이오 리액터(성장을 위한 최적 조건을 유지해주는 장치)에서 유전적으로 새로운 생명의 형태를 만들

어낼 수도 있다. 생물과 무생물 사이의 경계를 넘나드는 개체를 대상으로 한 이들의 놀라운 실험을 보면, 기나긴 진화의 역사 속에서 우리는 다른 생명체로부터 진화했으며 아직도 우리 안에는 인간이 아닌 생명체가 자리잡고 있음을 깨닫게 된다.

과학은 우리가 사는 세상과 우리의 삶을 점점 더 빠른 속도로 바꿔놓고 있다. 오늘날의 예술가들은 과학을 실험실 밖으로 끌어내고 있다.

예술 & 과학:
예술과 과학을 융합하여 혁신적인 새 예술운동으로

2011년에 나는 런던의 GV 아트에서 열린 〈예술 & 과학: 예술과 과학을 융합하여 혁신적인 새 예술운동으로〉 전시회의 공동 큐레이터로 일했다. 나와 함께 전시회를 준비한 사람은 GV 아트의 열정적인 소유주이자 당시 생물학 기반 예술을 전문으로 하던 로버트 드브칙이었다. 우리는 다른 전시회처럼 간결한 제목을 붙이는 대신 이 새로운 예술운동을 둘러싸고 벌어지는 논란을 나타내기 위해 좀더 길고 도발적인 제목을 선택했다. 전시회에 출품한 대부분의 예술가들은 과학자들과 협력하고 있으며 이를 통해 양쪽 모두가 이익을 얻는 사례도 적지 않다. 이들의 작품은 생물과 미생물의 경계에서 삶과 우리의 신체, 그리고 시스템의 의미를 탐구한다.

연구실에서 일하는 예술가들은 과학자들도 상당히 관심을 가질 만한 작품을 만들어내는 경우가 많다. 앤드루 카니는 '과학이 몸에 대한 우리의 관점에 미치는 영향'이라는 주제를 다루었다. 〈인 아웃〉은 심장과 같은 외부의 물체가 몸속에 삽입되면 우리의 자아 인식이 어떻게 붕괴되는지를 탐구한 작품이다. 그 정도로 엄청난 신체의 변화를 자각하게 되면

〔위〕 앤드루 카니, 〈인 아웃〉, 2008.
〔아래〕 데이비드 머론, 〈의사〉, 2011.

스스로의 자아 인식에 어떠한 변화가 일어나게 될까? 카니는 이렇게 주장한다. "예술은 예술가들의 손에만 남겨두기에는 너무나 중요하며, 과학 역시 과학자들의 손에만 맡겨두기에는 너무 중요하다."

데이비드 머론은 생물학 기반 예술을 약간 다른 관점에서 다룬다. 구급요원으로 일하는 머론은 폭력으로 인한 것이든, 아니면 사고나 자연적인 원인으로 의한 것이든 때로는 가장 쓸쓸한 상황에서의 죽음에 대해 곰곰이 생각해보기도 했다. 머론이 우리가 준비한 전시회에 출품한 작품은 〈의사〉라는 멋들어진 샤머니즘적 조각상으로 새처럼 생긴 머리와 청진기에서 영감을 받았다는 기다란 코를 하고 있으며, 가슴에는 2단으로 된 약품선반이 있고 파란색의 긴 병원 가운을 입고 있다. 이 작품은 이상하게도 위엄 있고 당당하며 좀처럼 잊기 힘든 모습을 하고 있다. 머론은 이렇게 설명한다. "매 작품마다 다른 방식으로 접근하지만 대체적으로 밑바탕에 깔려 있는 주제는 인간성이며, 인간의 습성인 연약함과 지속성, 폭력과 감정을 다루려고 한다."

이러한 예술가들은 자연의 형상을 탐구하고, 해석하고, 재해석하며, 성공적으로 자리잡은 형상을 파악하고 그 성공의 이유를 밝혀내려 한다. 다비데 앙겔레두는 자신의 작업에 대해 이렇게 설명한다. "내가 만드는 예술작품들은 자연에서 영감을 받은 것이며, 특히 독일의 철학자이자 생물학자인 에른스트 헤켈이 『자연의 예술적 형상들』에서 절묘하게 표현해 낸 자연에서 큰 영향을 받았다." 앙겔레두는 자연 형상의 정수를 탐구하기 위해 디지털 기술에서 조각까지 다양한 방법을 동원하여 깔끔하고 완벽하며 유기적인 모양을 만든다.

캐서린 다우슨은 과학과 기술이 단순히 해부학 박물관에서 볼 수 있는 것보다 한발 더 나아가 우리 몸의 숨겨진 세계에 대해 알려주는 방식에서 영감을 받는다. 다우슨은 레이저 기술을 사용하여 투명 재료, 특히 유

케서린 다우슨, 〈두뇌 기형의 기억〉, 2006.

리를 즐겨 다루는데, 그 이유는 "시험관에서 렌즈에 이르기까지 유리는 과학적 발견과정에서 중요한 역할을 하며, 소우주와 대우주, 그리고 그 둘 사이의 시각적인 유사성을 밝혀내기 때문"이다. 다우슨은 뇌와 혈관계를 놀라울 정도로 정교하게 묘사한 작품을 만들어낸다. 다우슨의 〈두뇌 기형의 기억〉은 레이저를 사용해 사촌의 대뇌 혈관 조영상에 나타난 혈관의 모양을 유리에 정교하게 아로새긴 작품이다. 이 작품은 나중에 레이저로 제거해낸 종양도 표현하고 있으며, 레이저는 이 작품의 제작에 사용된 수단이기도 하다.

켄과 줄리아 요네타니는 주변 환경에서 영감을 찾으며, 소금이나 설탕에 물을 섞어 옛 거장의 회화에 등장하는 것처럼 완벽한 정물에서 소금

산, 인간 정맥의 이미지, 세계 지도에 이르기까지 무엇이든 근사하게 조각해낸다. 이들은 작품세계에 대해 이렇게 적는다. "우리는 작품을 통해 특히 소비행위와 환경 사이에 단절되거나 사라져버린 연결고리의 발자취를 짚어보기 위해 노력한다."

수전 올드워스는 심리철학과 신경생리학 사이의 경계를 탐구한다. 자아와 물리적 두뇌의 관계를 중심으로 하여 "사람의 성격을 어떻게 정의할 것인가, 실제로 성격은 두뇌의 특정 부위와 관계가 있는가"를 연구하는 것이다. 올드워스가 사용하는 도구 중 하나는 fMRI다. 우리 전시회에 출품한 작품에서 올드워스는 자신의 두뇌를 스캔한 이미지 20장을 준비한 다음 그 위에 스케치를 하고 글을 써넣어 "스캔 이미지가 두뇌의 물리적 구조와 기능뿐만 아니라 나의 상상 속에서 벌어지고 있는 일까지 보여줄 수 있는 것처럼 보이도록 했다". 이 작품에는 〈나는 생각한다, 그러므로 존재한다 3 Cogito Ergo Sum3〉이라는 제목이 붙었다. 단순한 스캔 이미지를 보면 두뇌의 물리적 구조와 기능은 알 수 있을지언정 대상에 대해서는 아무것도 알 수 없다는 것이 올드워스의 지적이다. "이 사진에서 제가 어디에 있냐고요? 관객은 제 두뇌의 사진을 보고 있지만 절대 저를 찾을 수는 없을 겁니다."

애니 캐트럴 역시 스스로를 들여다보는 작품을 만든다. 캐트럴이 선보인 〈즐거움과 고통〉은 저명한 신경과학자인 모르텐 크링엘바크와의 협력작업을 통해 완성한 작품이다. 두 사람은 fMRI를 사용하여 뇌간腦幹에서 즐거움과 고통에 반응하는 부분을 촬영했고, 그다음에 캐트럴이 삼차원 인쇄와 비슷한 기술인 쾌속조형법rapid prototyping을 사용하여 뇌간의 진동을 보여주는 모형을 만들어냈다. 그 결과 수지로 제작한 아름답고 흥미로운 작품이 탄생했다. 미술사학자 마틴 켐프는 『네이처』에 기고한 논평에서 이렇게 표현했다. "이 작품은 여러 가지를 닮았다. 어쩌면 엄청나게

수전 올드워스, 〈나는 생각한다, 그러므로 존재한다 3〉, 2006.

애니 캐트럴, 〈즐거움과 고통〉, 2010.

복잡한 척추처럼 보이기도 하고, 균류가 엄청나게 성장하는 모습처럼 보이기도 하며, 심지어 델 정도로 뜨거운 찻물 속에서 활짝 피어나는 마른 꽃을 연상시키기도 한다."

　이 작품은 마음이 실제로 즐거움과 고통에 어떻게 반응하는지를 매우 정밀하게 묘사한 것이다. 캐트럴과 크링엘바크는 특히 신경과학의 관점에서 인간의 의식적, 무의식적인 과정을 이해하려고 노력했다. 그러나 문제는 이것이 마음속에서 일어나는 일을 단순한 화학작용으로 격하시키는 작품으로 해석될 수 있느냐 하는 점이었다. 크링엘바흐는 이렇게 말했다. "순간적으로 진동하는 두뇌의 활동을 구체적인 형태가 있는 조형물로 바꿔놓은 캐트럴의 작품은 내가 알고 있다고 생각했던 것들을 다시 한번 되돌아볼 수 있는 계기가 되어주었다." 크링엘바크 정도의 위상을 갖춘

니나 셀러스, 〈루멘〉, 2008∼2011.

신경과학자로서는 그야말로 극찬의 말이라 할 수 있다.

니나 셀러스는 빛의 움직임을 사용하여 만들어낸 가상의 내부 형상을 스캔하여 〈루멘〉이라는 아름다운 키네틱 작품을 선보였다. 지지대에 부착된 울퉁불퉁한 유리 렌즈에 작지만 매우 밝은 광원을 비추어 유령과 같은 이미지가 갤러리 벽에 투사되도록 했다. 〈루멘〉의 이미지는 기계적인 동시에 유기적으로 보였으며, 빛이 표면을 밝힐 뿐만 아니라 질량이 없는 부피까지 표현하고 있었기 때문에 기술을 통해서만 그려낼 수 있는 광경이었다. 이 작품은 어두운 방에 전시되어 매우 시적인 분위기를 풍겼다. 우리 전시회에서 가장 인기 있는 작품 중 하나이자 동시에 가장 추상적인 작품이기도 했으며, 보이지 않는 세계를 눈앞에 펼쳐놓았기 때문에 물리학의 영향을 받은 예술과도 일맥상통하는 작품이었다. 실제로 셀러스는 이 작품을 만들기 위해 캔버라의 오스트레일리아 국립대학에 있는 레이저 물리학센터의 과학자들과 협력했다.

헬렌 파이너의 작품도 나름대로 논란을 불러일으켰다. 우리는 인간과 동물의 몸을 구성하는 너무나 적나라한 장기들을 보게 되면 눈을 돌리거나, 깨끗하게 처리되어 비닐에 싸인 형태로 정육점에서나 보고 싶다고 생각하는 경향이 있다. 파이너는 이러한 장기를 사용하여 아름다우면서도 많은 것을 시사하는 작품을 만들었다. 파이너가 우리 전시회에 출품한 작품은 템스 강에서 익사한 사람들로부터 영감을 얻은 〈리퀴드 그라운드 6〉으로, 인간의 몸을 연상시키는 옷들이 둥둥 떠다니며 그 중간쯤에 각종 장기가 표류하는 모습을 표현한 연작 중 하나다.

각 작품은 사진을 찍어 인쇄한 후 유리에 고정시켜 부유하는 효과를 낸 거대한 콜라주다. 파이너는 이 작품을 통해 문화적인 대상으로서의 몸과 내장으로 대표되는 본능적인 자아를 서로 연결하고, 그 과정에서 의료 행위를 세심하게 다루어 "선혈이 낭자한 선정주의를 피하는 것은 물론

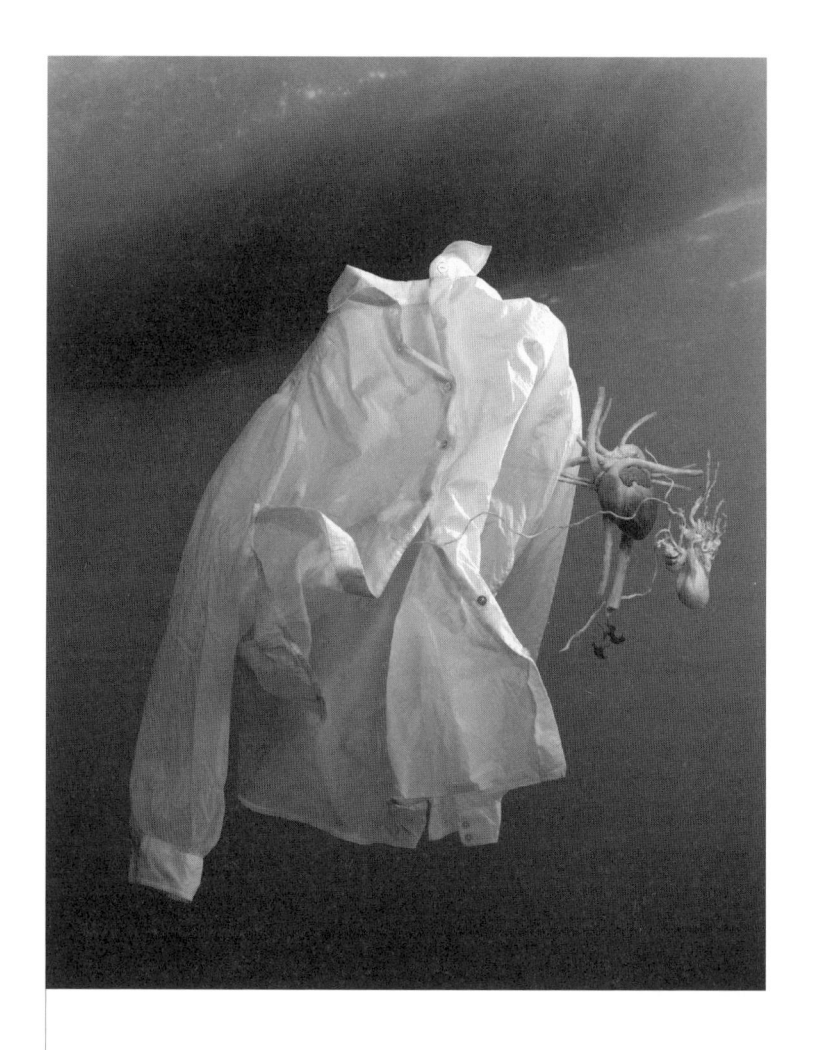

헬렌 파이너, 〈리퀴드 그라운드 6〉, 2010.

지나치게 냉정한 중립주의도 지양하는 것"을 목표로 삼았다고 밝혔다.

개별 장기가 몸 밖에서도 살아 있을 수 있다는 사실은 이들의 온전성도 고려해야 한다는 의미이며, 특히 의식이 신체의 각 부위에 퍼져 있다고 믿는다면 더욱 그렇다. 파이너는 장기를 완전히 이해하기 위해서는 생물과 무생물의 철학적 위상이라는 문제뿐만 아니라 생물체를 둘러싼 다양한 역사적, 문화적 담론을 고려해야 한다고 믿는다. 파이너는 이렇게 적었다. "인간의 몸은 중앙신경계뿐만 아니라 다양한 곳에 경험, 언어, 의식을 담는 저장소이며, 나는 생물학적 존재로서의 인간의 위상이라는 수수께끼에 매료되었다."

전시회의 하이라이트 중 하나는 오론 캐츠와 이오낫 저의 〈돼지의 날개〉였다. 캐츠는 2000년에 퍼스의 웨스턴 오스트레일리아 대학에 설립되어 많은 논란을 일으킨 심비오티카 연구소의 소장이다. 이곳의 전문 분야 중 하나는 조직공학으로, 생물과 무생물의 경계에 있는 개체, 즉 "반생물작품"을 만들어내는 분야다. 생물학을 기반으로 한 예술의 첨단을 달리는 캐츠와 저 부부는 형상을 조각해내기보다는 길러낸다. 보통 연구실 가운을 입고 다니는 두 사람은 이젤 대신 페트리 접시를 사용하여 죽은 동물의 세포에서 여러 가지 유형의 조직을 키워낸다. 일단 피부가 자라나면 염색을 해서 사진을 찍은 다음 그것을 사용하여 놀라운 오브제를 만들어낸다. 두 사람은 전통적인 표현기술을 사용하기보다는 살아 있는 조직체를 직접 다루는 데 관심이 있다고 말한다.

두 사람이 진행한 〈돼지의 날개〉 프로젝트는 만약 돼지가 날 수 있다면 돼지의 날개가 어떤 모양을 하고 있을까에 대한 고찰이다. 이 작품을 만들기 위해 캐츠와 저는 돼지의 골수에서 추출한 줄기세포를 생분해성 고분자 틀에서 배양시켜 돼지의 조직으로 키웠다. 금으로 도금한 이 자그마한 날개들은(4센티미터×2센티미터×0.5센티미터) 보석함에 담겨 전시되

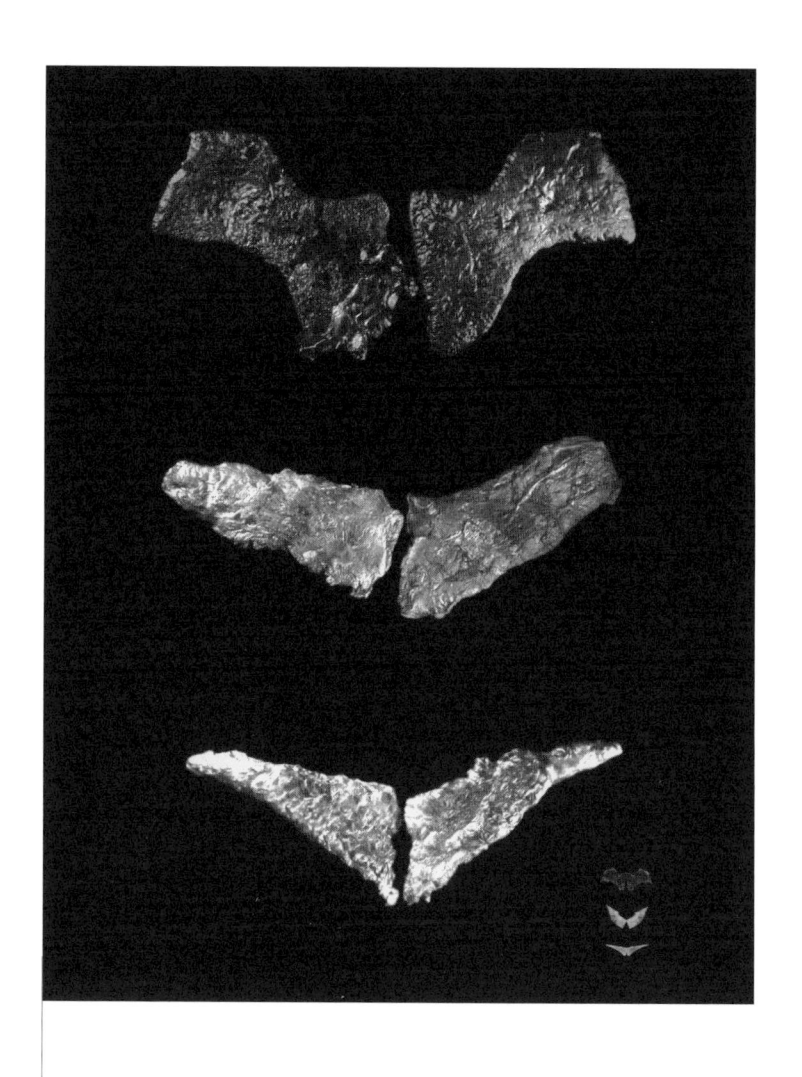

오론 캐츠와 이오낫 저, 가이 벤어리와 공동작업,
〈돼지의 날개〉, 2000∼2002.

었다. 이 돼지의 날개들이 전시되었던 처음 두 번은 실제로 자라고 있는 중인 날개도 함께 공개되었다. 두 사람은 이렇게 적었다. "생체생물학$_{Wet}$ $_{biology}$ 예술에서는 살아 있는 시스템을 직접 조작합니다. [우리는] 살아 있는 조직을 처리하여 예술적인 표현을 위한 매개체로 삼는 방법을 탐구합니다." "생체생물학"이란 살아 있는 조직을 사용하는 것을 의미한다. 두 사람은 돼지의 날개 모양을 표현하기 위해 세포를 배양하는 과정에서 미학적인 측면도 함께 고민했으며, 자연에서는 보기에 좋은 성질을 가지고 있는 형태가 더욱 효율적이기 때문에 선호되는 경향이 있다는 법칙에 충실히 따랐다. 이는 물리학의 여러 가지 이론이 가진 아름다움과도 일맥상통한다.

캐츠는 1995년에 조직공학을 통해 등에서 인간의 귀처럼 보이는 것이 자라난 바칸티 생쥐를 만들어낸 바칸티 형제로부터 많은 영감을 얻었다. 그 "귀"는 사실 소의 연골에서 추출한 세포를 귀 모양의 생분해성 틀에 심은 후 생쥐의 피부 아래에 삽입하여 형성된 조직이었다. 바칸티 형제의 연구목적은 환자 본인의 조직을 사용하여 실험실에서 장기를 만들어냄으로써 거부반응이 일어날 확률을 극도로 낮추는 것으로, 그야말로 획기적인 연구였다. 캐츠와 저는 실제로 조지프 바칸티 밑에서 일하며 2001년에 하버드에 있는 바칸티의 연구실에서 〈돼지의 날개〉를 제작했다.

캐츠와 저는 이야기한다. "인간이란 무엇인가를 탐구하며, 그 여정에서는 예술이 매우 중요한 역할을 합니다." 두 사람은 생명을 둘러싼 윤리적인 문제, 그리고 생명을 다루는 과학과 사회의 양립할 수 없는 방식에 대해 연구할 수 있는 장을 제공하는 것을 목표로 삼는다. 캐츠는 말한다. "예술의 기능은 반생명체처럼 제대로 표현할 수 있는 말조차 없는 생명의 여러 영역을 노출시키는 것"이다. 그러한 개체들을 무엇이라 부를 것인가, 또한 존엄성은 어떻게 다룰 것인가. 그들은 "부조화의 영역이자 불

편함의 영역"을 드러낸다.

무려 40년 전에 엄청난 퍼포먼스로 유명세를 얻은 스텔락은 GV 아트에서 열린 우리 전시회의 스타였다. 스텔락은 "예술가와 과학자를 이어주는 것은 기술"이라고 생각한다. 스텔락이 우리 전시회에 출품한 두 점의 작품 중 하나는 자신의 왼쪽 팔에서 왼쪽 귀가 자라나는 것이었다. 그는 이 작품을 만들기 위해 자신의 줄기세포를 귀 모양으로 만들어진 생분해성 고분자 틀에 넣은 다음 2007년부터 여러 차례의 수술을 통해 그것을 팔에 이식했고, 이 작업은 아직도 진행중이다. 종내에는 귀 안에 마이크를 삽입하고 블루투스 시스템에 연결하여 그 귀가 "들을 수" 있도록 할 계획이다. 또한 스텔락은 입에 수신기를 달았는데, 수신기를 작동시키면 근처에 있는 사람이 스텔락과 통화하고 있는 다른 사람의 목소리를 들을 수 있게 된다.

전시회에서는 실제 귀 이외에도 수술장면 자체를 하나의 퍼포먼스 삼은 니나 셀러스의 〈완곡: 스텔락에게 귀를 추가하는 수술장면〉이라는 여섯 장의 아름다운 컬러 사진이 선을 보였다. 셀러스의 작품은 드로잉, 사진, 설치장비, 최신기술을 두루 활용한다. "21세기에 우리는 눈으로 볼 수 없는 곳에 존재하는 영역을 밝혀내기 위한 기술에 매료되었다." 셀러스는 의료영상 등의 기술을 사용하여 매우 정교한 빛의 작품을 만들어낸다. 스텔락이 수술을 받고 있는 장면을 보여주는 셀러스의 거대한 사진은 관람객에게 이러한 질문을 던진다. 도대체 누가 예술가인가? 외과의인가, 환자인가, 아니면 사진가인가?

특히 액자에 넣지 않아 더욱 적나라해 보이는 이 사진들은 스텔락의 팔에 구멍을 내고 귀 모양처럼 생긴 틀을 삽입하는 첫번째 수술을 보여준다. 팔은 거의 몸에서 분리된 것처럼 보이며, 구멍이 입을 크게 벌리고 마이크가 들어오기를 기다리고 있다. 강렬한 조명이 팔에 집중되어 있고

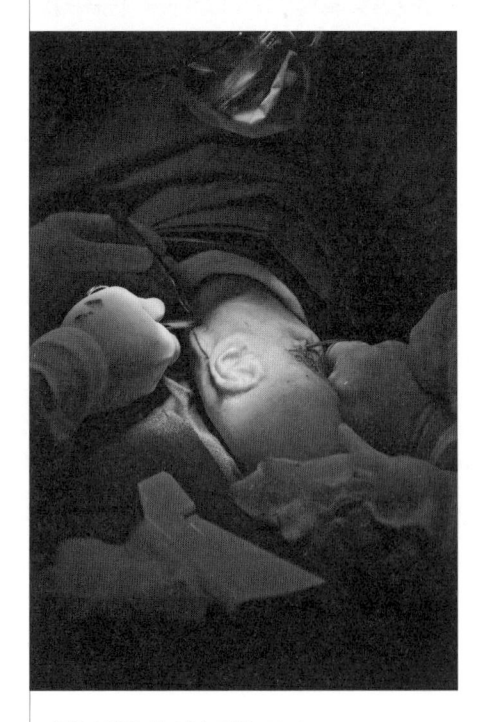

〔위〕스텔락, 〈늘어난 피부〉, 2010.
〔아래〕니나 셀러스, 〈완곡: 스텔락에게 귀를 추가하는 수술장면〉, 2008.

다른 모든 것은 어둠 속으로 희미하게 사라지는 이 사진은 시체의 벌어진 구멍에 초를 넣어 밝히고 사후 시술을 하는 수백 년 전의 그림을 연상시킨다. 우리는 토론회를 개최하고 작품 중 두 점을 연사의 바로 뒤에 정면으로 걸어두었다. 청중들 중 일부는 가끔씩 눈을 돌리는 모습이었다.

스텔락이 출품한 〈늘어난 피부〉라는 또하나의 작품은 메르카토르 도법으로 만든 세계지도처럼 자신의 얼굴을 평평하게 쭉 늘여놓은 거대한 디지털 자화상이었다. 세 개의 판에 나누어 인쇄한 이 작품은 벽에 걸지 않고 바닥에서 40센티미터 정도 떨어진 위치에 눕혀서 전시했으며 위쪽에서 조명을 비췄다. 많은 관람객들이 이 작품을 가장 충격적이라고 생각했다. 스텔락에게 예술은 "몸을 가지고 있다는 것이 어떤 의미인지" 탐구하는 과정이다.

스텔락은 신체의 한계를 시험하며 그의 작품 중 상당수가 우주 시대를 연상시킨다. 피부에 갈고리를 관통시켜 공중에 매달리는가 하면, 로봇팔을 끼워 또하나의 팔을 만들기도 하고, 근육기계Muscle Machine라고 불리는 거미처럼 다리가 여섯 달린 보행기계를 작동시키기도 하는데, 금속으로 제작한 이 기계는 스텔락의 움직임에 반응하여 작동한다. 스텔락은 이렇게 신체를 확장시켜놓으면 그 부분은 결국 실제로 몸의 일부가 된다고 주장한다. 사실 우리의 몸은 100퍼센트 인간이라고 할 수 없다. 체내에 무기물로 구성된 수십억 년 전의 바이러스가 들어 있다는 점에서 우리 몸의 일부는 이미 무기물이라 할 수 있는 것이다.

하지만 이것은 놀라운 사실이 아니다. 우리는 장기를 이식하거나 인공심장과 같은 기계부품, 심지어는 동물의 심장까지 우리 몸에 삽입할 수 있는 시대에 살고 있다. 인간의 난자를 냉동했다가 정자로 수정시키며, 정자 역시 냉동보관이 가능하다. 수혈을 통해 내 몸에 있는 피를 다른 사람의 몸에 넣을 수 있으며 시체를 극저온 냉동하여 특정 질병의 치료법

이 발견되었을 때 소생시키는가 하면, 생명유지장치를 사용하여 혼수상태가 된 환자의 생명을 연장시킬 수도 있다. 스텔락은 머지않아 "생물학적 죽음이 존재하지 않는" 시대가 올 것이고, 대신 생명을 유지하고 있는 기계장치로부터 분리하느냐의 문제가 될 것이라고 말한다.

이러한 예술가들은 모두 과학의 영향을 받은 예술 안에서도 극단을 추구하는 전형적인 사례. 극한 스포츠를 하는 사람처럼 이들은 자신과 자신이 만들어내는 예술의 한계를 시험한다.

약 2800명 정도의 상당히 많은 관람객이 "예술과 과학을 융합하여 혁신적인 새 예술운동으로"라는 주제하에 열린 우리 전시회장을 방문했다. 리뷰는 대체적으로 호의적이었다. 샐리 카터는 『브리티시 메디컬 저널』에 "이 전시회는 하나의 모험이다"라는 글을 기고했다. 매슈 레이츠는 『타임스 하이어 에듀케이션』에 이렇게 썼다. "과학이 우리를 어디로 인도하든, 이 예술가들은 진보, 정체성, 인간이라는 존재와 같은 중요한 문제들을 전달하기 위한 효과적인 방법들을 찾아내고 실천하고 있다." 『인디펜던트』의 케이틴 소웰스는 이 전시회에 대해 다음과 같은 글을 기고했다. "매우 흥미진진하다. 일반적으로는 예술과 과학이 정반대라고 생각하는 경우가 많기 때문이다." 헬렌 루이스는 『뉴 스테이츠먼』에서 과학의 영향을 받은 예술이라는 이 새로운 운동에서 아직 다루지 않은 문제점을 지적했다. "과학자들이 앞장을 서고 있으며 이들 작품 중 몇 점은 이미 박물관이나 전문 단체에 판매되었다. 그러나 예술평론가들의 관심을 끄는 것은 그보다 더 어려운 일로 보인다." 이것은 적절한 지적이다. 주요 미술관과 갤러리의 큐레이터들도 과학의 영향을 받은 예술이 중요하고 의미가 있다는 데 동의하게 되면 그런 시기가 오게 될 것이다.

전시회 기간 동안 나는 세 차례의 토론을 진행했다. 격렬하게 진행된

논의를 통해 새롭게 등장하는 이 예술운동의 기저에 자리잡고 있는 복잡한 문제들이 여실히 드러났다. 이 운동이 앞으로 어떻게 진행되어야 하는지, 과학은 예술가의 작품에서 어떠한 역할을 해야 하는지, 예술과 과학의 결합을 계속 추진해야 하는지, 그리고 예술가와 과학자가 협력한다는 것은 실제로 어떤 의미인지 말이다. 티파니 오캘러핸은『뉴 사이언티스트』에 이렇게 기고했다. "아서 밀러는 21세기에 등장하고 있는 새로운 예술의 형태, 즉 예술과 과학의 진정한 융합에 대해 이야기하지만, 붓을 든 예술가들이 반드시 그의 비전에 공감하는 것은 아니다." 실제로 나 역시 소수 입장을 대변한다고 느끼는 경우가 적지 않았다. 오캘러핸은 이렇게 글을 이어갔다. "예술가들이 점차 빈번하게 과학자들과 협력하게 되고 과학기술을 사용하기 위해 연구실로 향한다면 도구와 영감 사이의 구분은 희미해질 것이다."

첫번째 토론은 2011년 6월 8일에 열렸다. 포근한 저녁시간에 100명이 넘는 사람들이 작은 방을 꽉 채우다못해 정원에까지 들어차 있었다. 이 자리에서는 날카로운 비평과 함께 활발한 논의가 이루어졌는데, 오론 캐츠, 니나 셀러스, 스텔락이 패널로 참석했다는 사실을 감안하면 놀라운 일도 아니다. 나는 토론을 시작하기 위해 과학의 영향을 받은 예술이 21세기의 새로운 문화 전반에 걸쳐 선두에 설 수 있는지를 물었다. 놀랍게도 패널들은 내가 "과학의 영향을 받은"이라는 용어를 사용했다며 비난을 퍼부었다. 패널들은 그 말이 학문 사이의 계층구조를 나타내며, 과학이 예술보다 위에 있다는 의미라고 생각했다. 나는 예술가들이 항상 외부에서 영감을 얻어 왔다고 응수했다. 오늘날과 같이 과학이 문화 전반에 팽배한 시대에 예술가들이 과학을 영감의 원천으로 삼는 것은 당연하다고 말이다. 토론 참가자들은 내 발언이 양쪽을 동등하게 취급하지 않는다며 과학은 예술에 영향을 미치지만 그 반대는 사실이 아니라는 의미로

들린다고 불평했다. 나는 과학에서 영향을 받은 예술은 분명히 존재하지만 예술에서 영향을 받은 과학의 사례는 거의 찾아볼 수 없다고 대답했다. 물론 그런 상황도 변할 것이라고 확신하지만 말이다.

예술가들은 또한 과학에서 커다란 영향을 받았다기보다는 통에 들어 있는 물감처럼 단순히 과학을 활용했을 뿐이라고 주장했다. 그러나 결국 과학 때문에 동기부여가 되었다는 사실은 인정했다. 그러나 기술은 달랐다.

오론 캐츠는 기술의 유해성에 대해 이야기했으며 기술을 과학과 구분하는 것이 중요하다고 역설했다. 이는 원자폭탄 투하 직후부터 1960~1970년대까지 자주 들려오던 오래된 주장으로, 원자폭탄과 사회의 악을 만들어낸 것은 과학이 아니라 기술이라는 논지다. 과학과 기술 사이의 경계가 모호해진 오늘날에는 이러한 입장이 다소 구태의연하게 보인다.

또한 패널들은 "개별 학문의 존엄성"을 보존해야 한다고 역설하여 청중을 깜짝 놀라게 했으며, 예술과 과학 사이의 경계를 없애버리면 과학자는 형편없는 예술을 만들어내고 예술가는 어설프게 과학을 흉내내는 상황으로 이어질 수 있다고 주장했다. 다른 말로 하면 예술은 예술이고 과학은 과학이라는 의미인데, 사실 이런 입장은 점점 더 편협하게 보일 뿐이다. 뿐만 아니라 과학자의 경우 보조금 지원을 받아야 하기 때문에 연구에 여러 가지 제한이 발생하므로 예술가에 비해 사고의 창의성이 떨어진다고 주장했다. 물론 구체적인 프로젝트에 연구지원금이 할당되는 실험과학자들의 경우에는 이것이 맞는 말일지 모르지만, 이론을 전문으로 하며 지원금에 명시된 범위보다 훨씬 폭넓은 연구를 진행하는 과학자들에게는 해당되지 않는 주장이다. 사실 패널들은 생물학 이외의 다른 과학계에서 일어나고 있는 일에 대해서는 거의 아는 바가 없어 보였다. 대다

수가 예술가로 구성된 청중들도 마찬가지였다.

한편 참석한 패널들은 예술가가 연구실이나 사무실로 가서 과학자를 만나는 반면 과학자는 절대 예술가를 찾아오지 않는다고 불평했다. 과학자들은 연구에 몰두하다보면 좀처럼 다른 곳을 둘러볼 시간을 내지 못하는 경향이 있다. 과학교육 과정 자체도 과학자들이 관심의 지평을 넓힐 동기부여를 해주지 않는 경우가 흔하다. 예술을 주의깊게 살피는 것은 광범위한 연구에 꼭 필요하다.

미술과 음악은 분명 뛰어난 과학적 발견의 영감이 될 수 있다. 바흐의 소나타를 들으며 에너지를 재충전하여 난공불락처럼 보이는 문제에 다시 도전하기도 한다. 그러나 이것은 협력작업을 통해 과학자가 예술가로부터 커다란 **영향을 받아** 자신의 관점을 바꾸거나 본연의 연구를 다시 한번 되돌아보게 되는 것과는 다르다. 과학에서 영감을 얻은 예술과 과학의 영향을 받은 예술 사이에는 분명한 차이점이 존재하며, 예술에서 영감을 얻은 과학과 예술의 영향을 받은 과학도 다르기는 마찬가지다. 나는 과학에서 영감을 얻은 예술가보다는 과학의 직접적 영향을 받은 예술가에 관심을 가지고 있다. "영향"은 "영감"보다 더 강력한 개념이다.

몸은 나의 캔버스 : 오를랑

오를랑은 스텔락과 마찬가지로 자신의 몸을 캔버스로 사용한다. 사실 오를랑이 몸을 대상으로 하여 시도하는 실험들은 스텔락보다 더욱 극단적이라 할 수 있다.

나는 오를랑을 실제로 만나기도 전에 오를랑의 비서로부터 이름을 반드시 대문자로 적어달라는 이메일을 받았다. 오를랑은 하나의 브랜드다. 오를랑이 만드는 작품의 기저에 꾸준히 흐르고 있는 주제는 남성들이 자

신의 즐거움을 위해 만들어낸 여성의 아름다움에 대한 전통적 개념과 여성의 몸을 불결하게 취급하는 그리스도교에 대한 비판이다.

내놓는 작품마다 항상 논란을 일으키는 오를랑은 서른한 살이 되던 1978년에 엄청난 깨달음의 순간을 맞았다. 한 학술토론회에서 비디오와 행위예술에 대한 연설을 하려던 찰나에 갑자기 쓰러져 병원으로 실려갔으며 결국 자궁 외 임신으로 응급수술을 받아야 했다. 오를랑은 촬영 담당팀을 병원에 데려가서 수술장면을 촬영하도록 했으며 수술과정 내내 전신마취를 하지 않겠다고 고집했다. 수술대에 누워 위쪽을 바라본 오를랑은 불빛이 마치 하늘에서 내려오는 것 같다고 생각했으며 바로 옆에 서 있는 외과의는 미사를 집전하는 사제, 수술대를 둘러싼 의사의 조수들은 함께 미사를 드리는 신자들처럼 보였다. 바로 그때 오를랑은 수술, 즉 자신의 몸을 조각하는 행위가 스스로를 표현할 수 있는 방법임을 깨달았다.

오를랑은 항상 이단아였다. 스물네 살에 중산층이라는 성장배경에 반발하여 미레유 수잔 프랑세트 포르트라는 본명에서 가명으로 이름을 바꾸었다. 미술학교에서는 성실하게 조각작품을 똑같이 만들었으며 거장들의 회화를 모방했다. 오를랑은 당시를 "아주 따분했다"고 회상한다. 그리고 머지않아 아방가르드 미술과 영화 제작에 눈을 돌렸다.

오를랑은 언제나 페미니스트 문제를 최우선 순위로 여겨왔으며 특히 엄청난 변화가 일어났던 1960년대에 이 주제를 자주 다루었다. 오를랑은 일찍부터 행위예술에 뛰어들었다. 열일곱 살이 되던 1964년에는 벌거벗은 채 양성적인 마네킹을 "출산"하는 사진을 찍었다. 나중에는 이 사진에 〈사랑하는 자아를 출산하는 오를랑〉이라는 이름을 붙였다. 성별을 알 수 없는 마네킹처럼 오를랑이라는 이름은 남성적이지도, 여성적이지도 않았다. "나는 남성인 동시에 여성이다"가 오를랑의 메시지다.

1971년에는 가톨릭의 성화로 변신하여 천으로 몸을 빙빙 둘러싸고 있는 자신의 사진, 비디오, 조각을 '성 오를랑'이라는 제목으로 전시했으며, 그 모습은 살아 있는 인형인 동시에 살아 있는 조각이었다. 오를랑은 수유하는 성모마리아나 전투에 참가하는 아마존의 여장부처럼 한쪽 가슴을 노출하여 전통적으로 여성을 성녀나 창녀로 묘사하는 사회의 위선을 풍자했다.

　　1990년에는 〈성 오를랑의 환생〉이라는 새로운 프로젝트를 시작했는데, 이 프로젝트를 위해서는 예술가들이 표현하는 아름다운 여성의 전형으로 변신하기 위해 아홉 번의 수술이 필요했다. 물론 여기서 말하는 예술가들은 예외 없이 남성이었다. 수술 자체가 퍼포먼스로 간주되었으며 의사들은 이세이 미야케를 비롯한 정상급 디자이너들이 디자인한 파격적인 의상을 입고 있었다. 오를랑은 수술 내내 시 낭송과 음악을 들으며 깨어 있었고 수술과정 전체를 영상에 담거나 스트리밍으로 생중계하는 경우도 적지 않았다. 오를랑은 수술실을 자신의 작업실로 삼아 연출했고, 의사의 동작이 마음에 들지 않거나 자신의 얼굴이 가려져 있는 경우 해당 부분을 다시 반복하도록 요청했으며 카메라의 각도를 바꿔달라는 지시를 내리기도 했다. 때로는 의사가 지시를 내리고 싶어하기도 했다. 그러나 오를랑의 입장에서 보면 이 수술은 예술가와 과학자 사이의 협업이기는 해도 자신이 주도권을 쥐고 있어야 했다. "내 몸에 대한 통제권은 반드시 내가 가지고 있어야 한다."

　　수술 중에서 한 번은 모나리자의 툭 튀어나온 이마를 표현하기 위해 소에서 추출한 뼈를 관자놀이에 삽입하는 "소 임플란트"를 실시했다. 오를랑은 이 임플란트를 알록달록한 화장과 글리터로 장식했다.

　　파리에서 직접 만난 오를랑은 친절하고 다정한 동시에 가공할 만한 지성으로 빛나는 사람이었다. 〈101마리의 달마시안〉에 등장하는 크루엘라

드 빌처럼 한쪽은 검정색, 반대쪽은 흰색으로 염색한 머리에 회색 테를 두른 둥그런 안경과 노란색 귀고리를 하고 있었다. 얼굴 양쪽의 임플란트는 오를랑이 자신의 삶과 예술에 대해 설명하는 동안 얼굴의 표정을 더욱 두드러지게 보여주었다. 작업실이자 주거공간, 사무실로 사용하는 곳은 두 층을 꽉 채우는 거대한 공간이며 아래층의 천장은 거의 떼어낸 상태였다. 위층에는 책이나 파일에 접근할 수 있는 경사로가 있으며 아래층에는 오를랑이 직접 쓰거나 오를랑 및 그녀의 예술작품에 대한 책들이 꽉 들어찬 책장이 가지런히 놓여 있다.

인터뷰의 화제는 최근에 오를랑이 관심을 가지고 있는 세포에 대한 이야기로 옮아갔다. 오를랑은 숙주로 삼고 있는 몸이 죽은 다음에도 계속 살아남는 암세포의 불멸성에 깊은 인상을 받았다. "세포는 신체와 마찬가지로 시간과 공간에 따라 확장됩니다."

오를랑은 2007년에 심비오티카에서 〈할리퀸 코트〉라는 새로운 프로젝트를 시작했다. 다이아몬드 모양의 옷을 입고 다니는 할리퀸은 민첩하고 활력이 넘치는 어릿광대이자 코메디아 델라르테●의 등장인물로, 언제나 예술가들에게 영감을 주는 존재였다. 피카소 역시 장밋빛 시대에 할리퀸에 매료되기도 했다. 연금술의 비밀을 가지고 있다고 추정되며 수수께끼에 둘러싸인 할리퀸은 모습을 감추거나 다른 모습으로 변신할 수 있는 힘을 가지고 있다. 몇몇 버전에서는 할리퀸이 남성 또는 여성이 될 수 있다고 표현한다.

오를랑의 할리퀸 코트는 서로 다른 종류의 피부를 다이아몬드 형태로 잘라 조각조각 이어붙인 것이다. 오를랑은 본인의 피부세포와 12년 된 아프리카 출신 여자 태아의 조직검사에서 채취한 세포, 과학연구에 사용

● 정형화된 등장인물들이 나오는 이탈리아 전통극.

오를랑, 〈할리퀸 코트〉, 2006.

하고 남은 유대목 동물의 근육세포를 섞은 다음 인간의 혈구, 생쥐의 결합조직, 금붕어의 신경세포, 인간의 두뇌세포, 월경으로 나온 자궁내막, 탯줄, 질세포 등을 추가하여 색, 나이, 인종, 태생이 다른 다양한 피부들을 수집했다. 이 세포들은 여러 가지 색으로 된 다이아몬드 모양의 투명 아크릴 수지 안에 설치한 페트리 접시에서 배양했다. 오를랑은 수술을 받는 동안 이 할리퀸 코트를 입고 있었다. 바이오리액터가 할리퀸의 머리 역할을 했다.

바이오리액터 안에서 더 많은 오를랑의 세포를 다른 세포들과 공동 배양함에 따라 작품 자체의 양상도 진화했다. 살아 있는 물질이 점진적으로 페트리 접시 안의 죽은 세포를 대체하게 된 것이다. 그러나 오를랑의 말대로 바이오리액터 안에서 일어나는 이러한 극적인 사건들은 눈에 보이지 않으며, 몸을 절개하여 모든 것을 노출시키는 오를랑의 다른 작품들과는 극명한 대조를 이룬다. "이 작품은 보고 싶다는 어리석음과 볼 수 없다는 사실 사이의 괴리"라는 것이 오를랑의 설명이다.

그러나 무슨 일이 일어나는지 보이지 않는다면 이것이 어떻게 예술이 될 수 있을까? 이 작품은 주로 퍼포먼스를 기반으로 하고 있다는 점에서 시각예술과는 다르지만, 그럼에도 분명 예술은 예술이다. 오를랑은 잭슨 폴록을 예로 든다. 폴록의 예술에서는 그가 그리는 그림만큼이나 그의 퍼포먼스도 중요하다. 그림을 그리는 행위가 시각예술의 한 형태인 것이다.

오를랑은 〈할리퀸 코트〉에 대해 이렇게 말한다. "생명공학을 연구실 밖으로 탈출시켜 할리퀸이라는 코메디아 델라르테의 등장인물과 오를랑의 세포를 통해 화려한 작품으로 변신시켰으며, 세포는 연극적인 관점에서는 물론 단어 자체의 의미 측면에서도 배우의 역할을 수행합니다."

형광토끼

미국의 예술가 에두아르도 카츠는 인간, 동물, 로봇의 경계를 다룬다. 그는 유전공학의 산물을 "트렌스제닉 아트transgenic art"라고 부른다. 카츠는 1997년에 최초로 자신의 몸에 마이크로 칩을 주입한 사람들 중 한 명이었으며 노예들에게 가장 흔하게 낙인을 찍던 부위인 발목을 선택했다.

카츠의 가장 유명한 작품은 '알바Alba'라는 이름의 토끼로, 흰색 토끼에 해파리의 일종에서 추출한 형광 녹색의 단백질 유전자를 삽입한 것이다. 알바는 해파리와 마찬가지로 푸른빛에 노출되면 녹색으로 빛났다.

컴퓨터 아트의 선구자인 로이 애스콧은 카츠의 박사논문을 지도했다. 그는 카츠의 의도에 냉소적인 반응을 보였다. "카츠는 자신의 토끼를 뒤샹의 소변기와 같은 관점으로 바라보았다." 카츠는 충격을 주기 위해 이 작품을 만들었으며 바이오 아트의 역사를 바꿔놓고자 했다.

알바는 2000년에 프랑스 한 연구소에서 탄생했으며, 실험을 책임지고 있던 그 연구소의 소장은 알바가 그곳을 떠나지 못하도록 막았다. 그래서 카츠는 티셔츠와 깃발을 동원하여 "알바 해방" 캠페인을 벌였으며, 이 캠페인은 예술작품이 인정받는 방식의 복잡성과 예술가에게 가해지는 압력을 잘 보여준다고 주장했다. 카츠는 "비판적인 시각을 **불러일으키며**, 발명해낸 새로운 개체(유전자 이식으로 만든 유기체를 포함한 예술작품)를 물리적 세계에 선보임으로써 감정적이고 지적인 아름다움을 경험하기 위한 새로운 장을 **마련하고자**" 자신과 언론, 그리고 대중을 아우르는 퍼포먼스를 준비하기도 했다.

카츠의 최근 작품인 〈사이퍼, 2009〉에는 DIY 유전자 이식 키트가 들어 있어 누구나 자신이 만든 바이오 아트에 생명을 불어넣을 수 있게 되어 있다.

〔위〕 에두아르도 카츠, 〈야광토끼〉, 2000.
〔아래〕 마르타 데 메네제스, 〈자연?〉, 1999.

비대칭의 아름다움: 마르타 데 메네제스

마르타 데 메네제스 역시 자연에 개입하지만 훨씬 온화한 성격의 작품을 제작한다. 데 메네제스는 예술과 생물학의 교차점에서 작품활동을 한다. 가장 유명한 작품인 〈자연?〉에서는 나비의 날개 모양을 조작하여 비대칭 형태를 만들었다. 날개가 비대칭인 나비들은 온실 안에서 파닥이며 날아다닌다.

나는 2010년에 도르트문트에서 열린 "아인슈타인, 피카소"라는 학술토론회에서 데 메네제스를 처음 만났으며 그녀의 진지한 목적의식과 사실상 독학하다시피 한 생물학 지식에 깊은 인상을 받았다. 데 메네제스는 포르투갈 출신이다. 고등학교 미술 선생님이 되겠다는 생각으로 리스본 대학에서 미술을 전공했다. 그다음에는 옥스퍼드에 진학했다. 대학생활에 큰 흥미를 느낀 데 메네제스는 과학자들과 협력작업을 하기 시작했다.

자신이 가장 큰 영향을 받은 예술가로는 요제프 보이스, 게르하르트 리히터, 그리고 존 케이지를 꼽았으며, 이들은 모두 규범을 벗어나 스스로의 길을 개척했다는 공통점을 지니고 있다.

1998년에 데 메네제스는 『네이처』에서 나비를 연구하는 레이던 대학의 과학자들에 대한 논문을 읽었다. 이 과학자들은 날개 패턴의 형성과정을 연구하기 위해 유전자 변형은 하지 않고 일반적인 나비의 발달과정에 개입함으로써 날개의 모양에 영향을 주는 요인을 변경했다. 데 메네제스는 살아 있는 나비를 사용하여 예술작품을 만들 수 있다는 생각에 무척 기뻐하며 즉시 레이던 대학 측에 연락을 취하고 협업을 시작했다. 그다음 해에 〈자연?〉이라는 작품을 제작했으며 2000년에 린츠에서 열린 아르스 일렉트로니카에서 처음으로 작품을 전시했다. 이 작품을 위해 발열장치가 부착된 아주 가느다란 바늘을 나비의 고치에 넣었다. 나비가 번데기를 찢고 나오면 한쪽 날개는 정상적인 패턴이지만 나머지 한쪽 날개의 무늬

는 달라지게 된다. 이러한 비대칭적 날개 패턴은 자연에서 절대 발생하지 않았다. 유전자를 조작한 것이 아니기 때문에 다음 세대의 나비들은 정상적으로 대칭되는 날개 패턴을 가지고 태어난다. 이것은 수명이 한정되어 있는 예술작품이다. 데 메네제스는 특별히 시공한 방에 이 나비들을 전시했다.

"제가 예술작품을 만들고 아이디어를 추구할 때 사용하는 방법은 과학자들과의 교류를 통해 형성된 것입니다." 데 메네제스는 이렇게 털어놓는다. "과학자들과 작업하면서 행동을 계획하고, 아이디어를 논의하고, 그 아이디어를 최대한 명료하게 타인에게 설명하여 프로젝트를 진행하는 법을 배웠지요. 과학자들 덕분에 나중에 실험단계를 되짚어볼 수 있도록 실험노트를 작성하는 습관도 들였습니다. 프로젝트를 진행하면서도 동시에 프로젝트의 목적을 공유하여 다른 사람과 공동으로 작업하는 방법도 배웠지요."

데 메네제스는 〈자연?〉이 예술과 과학의 경계선에 걸쳐져 있지만 궁극적으로는 예술이라고 생각한다. "저는 항상 제 작품을 과학의 영향을 받은 예술이 아니라 그냥 예술작품이라고 합니다. 어떻게 보아도 예술이고 절대 과학은 아니거든요. 저는 과학의 영향을 받은 예술가이며 과학적 내용을 많이 담고 있는 예술작품을 만듭니다." 비록 데 메네제스의 작품이 과학적 고찰과 연관되어 있다고는 해도 그 자체로 과학이라고 할 수는 없다. 과학을 발전시키기보다는 과학의 영향을 받은 작품이라고 해야 옳을 것이다.

뉴욕의 생물학 기반 예술: 수잰 앵커

뉴욕을 중심으로 활동하는 생물학 기반 예술의 대모 수잰 앵커는 이런

말을 한다. "예술은 다른 모든 학문을 데이터 창고로 활용합니다." 역동적이고 에너지와 열정이 넘치는 앵커는 뉴욕 시각예술학교의 미술학과 학장이다. 앵커는 깔때기, 축구공 등 인간이 만든 물건과 연계시켜 나무 형태, 달걀 형태, 꽃의 형태를 한 청동조각작업을 하고 있던 1988년에 큰 깨달음을 얻었다. 당시 앵커는 한 작품을 만들면서 꽃병에 만화경을 부착했다. 그 만화경을 들여다보자 꽃병의 둥그런 형태가 현미경을 통해서 본 세포의 모습과 비슷한 이미지를 만들어냈다. 생물학 책을 뒤적이며 흥미있는 세포의 이미지를 찾던 앵커는 자신이 만들어낸 이미지가 세포 안의 DNA 구조인 염색체와 비슷하다는 사실을 깨달았다.

앵커는 자기 자신의 염색체 지도를 만들어보고 싶다는 생각을 했다. 당시에는 그것이 어떤 의미인지 확실하지 않았고 건강보험사에서는 우려를 표명했다. 보험사는 왜 그런 일을 하려는지 물었고, 앵커는 이렇게 응수했다. "염색체는 내가 어떤 사람인지 말해줄 수 없지만 내가 무엇인지는 말해줄 수 있으니까요." 이 대답에 그다지 만족하지 않은 보험사에서는 앵커의 건강보험을 해지했다. 앵커가 본인 염색체의 이차원 이미지를 바탕으로 하여 삼차원 모델을 구성하는 데에는 1년이라는 시간이 걸렸다. 앵커는 자신이 마침내 10대 때부터 꿈꾸어왔던 예술과 과학 사이의 연결고리를 찾았다는 사실을 깨달았다.

브루클린의 시프스헤드 베이에서 태어난 앵커는 브루클린 칼리지에서 화학을 전공했다. "구성요소들이 맞아떨어지는 방식, 즉 재료를 혼합하는 연금술"을 다루는 화학이라는 학문은 항상 앵커의 흥미를 끌었다. 그러나 수학에 좀처럼 적응하지 못한 앵커는 또하나의 관심사인 예술로 눈을 돌렸다.

당시 브루클린 칼리지는 추상미술의 중심지였다. 앵커는 미국에서 가장 유명한 추상표현주의자 중 한 명인 애드 라인하르트 밑에서 공부했으

며 그에게서 엄청난 영감을 받았다. "그때 예술의 철학적인 기반을 처음 깨닫게 되었다. 예술은 단순히 대상을 모방하기보다는 사회적, 정신적 가치와 연관되는 것이다." 앵커는 1960년대의 예술계 분위기에 푹 빠져들었으며 로버트 라우션버그, 로이 릭턴스타인, 도널드 저드가 자주 발걸음을 했던 맨해튼의 '맥스의 캔자스 시티Max's Kansas City'라는 술집에 드나들었다. 안쪽에 있는 방은 앤디 워홀과 그의 추종자들을 위해 예약되어 있었고 벨벳 언더그라운드가 정기적으로 그곳에서 연주를 했다.

이렇게 쟁쟁한 예술가들에게 압도된 앵커는 "뉴욕 시에서 예술가가 되기란 하늘의 별따기"라는 결론을 내렸지만, 예술가의 꿈은 버리지 않았다. 학교를 졸업하고, 결혼을 하고, 콜로라도의 볼더라는 곳으로 이사한 후에는 콜로라도 대학에서 미술 석사학위를 밟았다. 당시 앵커는 그림을 그리고, 판화를 제작하고, 제지 실험을 하고, 제지용 펄프로 형태를 주조해냈다. 뉴욕에서는 앵커의 작품을 전시하고 싶다는 요청이 정기적으로 날아왔다. 앵커는 1975년에 마침내 요청을 받아들이기로 결심했다. 앵커의 첫번째 그룹전은 마사 잭슨 갤러리에서 열렸다. 너무나 자주 뉴욕을 오고가게 된 앵커는 마침에 결단을 내리고 결혼생활을 정리하고 뉴욕에 정착했다.

앵커는 "자연을 조작하는 것에 대해 생각하기 시작했으며, 과학은 자연에서 발견할 수 있는 진실과 자연의 변화하는 능력에 적응하는 방법을 탐구하는 과정이라는 사실을 염두에 두었다." 앵커는 예술과 유전학을 접목하는 전시회를 계획했는데, 당시에는 이것이 화제가 되는 주제도 아니었을뿐더러 심지어 예술가나 과학자들조차 잘 모르는 분야였다. 브롱크스의 포덤 대학에 있는 친구가 앵커에게 캠퍼스에서 전시회를 준비해달라고 부탁했다. 이렇게 하여 1994년에 예술과 유전학의 접점을 집중적으로 다룬 최초의 전시회 〈유전 문화: 현대미술에서의 분자 은유〉가 개최되

었다.

그와 비슷한 시기에 앵커는 과학과 사회의 관계에 대한 연구로 잘 알려진 뉴욕대의 사회학자 도러시 넬킨을 만났다. 앵커와 넬킨은 새롭게 등장하는 생물학 기반 예술이라는 분야의 윤리적, 사회적 문제가 과학자와 예술가 모두에게 영향을 미쳤다는 점에서 공통의 관심사를 가지고 있었다. 특히 실험실에서 자연적으로는 알려지지 않은 생명의 형태나 분자를 표현하거나 심지어는 합성생물학의 경우처럼 실제로 미지의 분자를 만들어내고자 노력하는 예술가들이라면 더욱 큰 영향을 받을 수밖에 없었다.

21세기가 시작되면서 생물학 분야에서 인간 게놈 프로젝트 등을 비롯하여 여러 가지 커다란 발전이 있었다. DNA 분자의 이중나선 구조는 이미 하나의 상징이 되어 있었다. 앵커는 이것을 그림과 조각, 설치미술에 도입했고, 넬킨은 그러한 생물학적 발전이 사회에 어떠한 의미를 갖는지 연구했다.

두 사람이 진행한 작업은 2003년 출간된 『분자의 시선: 유전학 시대의 예술』이라는 책으로 결실을 맺었다. 콜드 하버 연구소 출판사(DNA의 공동 발견자인 제임스 왓슨이 소장으로 근무하고 있는 콜드 하버 연구소의 부설기관)에서 펴낸 이 책은 엄청난 호평을 받았지만 안타깝게도 넬킨은 책이 나오기 직전에 세상을 떠나고 말았다.

오랜 시간 동안 생물학과 과학의 경계에서 저술과 작품활동을 해온 앵커는 "자연계와 관련된 것이라면 무엇이든 예술과 과학이다"라는 결론을 내렸다. 앵커에게 "바이오 아트bio art 또는 사이-아트는 분명한 지리적 경계가 없는 포괄적 용어이며, 매체가 중심이 되는 영역도 아니다". 그러나 앵커가 스파게티 같은 구조물을 내밀며 그것이 끈이론을 나타낸다고 주장하는 예술가처럼 무엇이든 다 된다는 생각을 가진 것은 아니다. 바이오

수잰 앵커, 〈동물 기호(영장류, 개구리, 가젤, 물고기)〉, 1993 [확대 이미지].
캘리포니아 로스앤젤레스의 J. P. 게티 미술관에 설치.

아트나 아트사이로 평가받으려면 반드시 예술적인 온전성을 갖추고 있어야 하며, 앵커는 유기체를 다룬 작품을 통해 이 점을 보여준다. 앵커가 제작한 작품의 예는 LED 불빛 아래에서 자라는 식물부터 자그마한 염색체의 형체를 한 쌍씩 나란히 늘어놓은 작품으로 2001년에 로스앤젤레스의 게티 미술관에서 전시되기도 했던 〈동물 기호〉에 이르기까지 다양하다. 이것은 단순한 구상예술이 아니다. 판타지적 감성이 짙게 풍긴다. "그 이유는 예술가들이 마법적 사고방식●을 믿기 때문입니다." 앵커는 미소를 지으며 말한다.

생물학을 다루는 다른 많은 예술가들처럼 앵커는 독학으로 생물학을 공부했으며 예술작품에 효과적으로 활용할 수 있을 정도의 개념지식을 갖추고 있다. "저는 초보 과학자가 되는 것이 아니라 전문 예술가가 되는 데 관심이 있습니다." 앵커는 직접 과학자와 협력한 적이 없다. 시각예술학교에서 앵커가 가르치는 학생들은 자연사박물관에서 생물학 강의를 들으며 첨단장비의 사용법을 배운다. 앵커는 이런 교육방식을 통해 이 학생들이 향후에 뛰어난 수준의 생물학에서 영향을 받은 예술작품을 만들어낼 수 있기를 바란다.

앵커는 또한 예술 작품의 기반으로 사용하기 위해 실제로 실험을 하려는 학생들을 위해 '자연과 기술 랩Nature and Technology Lab'이라는 생체실험실을 마련했다. "이 실험실에서 진행되는 일들은 매우 흥미진진합니다. 위험하지만, 많은 것을 일깨워주는 실험들이죠. 과학계에서 정말로 멋진 일들을 이뤄내는 동안 예술계는 엔터테인먼트나 대중문화에 지나치게 무게중심을 두어왔습니다. 예술가들은 이러한 대화를 시작할 만반의 준비가 되어 있지요."

● magical thinking, 모든 것을 원하는 대로 존재하게 할 수 있다고 스스로 가정하는 것.

앵커는 쾌속조형법을 비롯하여 실제로 물건을 만들어내는 여러 가지 고도의 기술을 사용하여 즉흥적으로 자연에서 무언가를 만들어내는 데 관심을 가지고 있다. 창조성을 촉진시키기 위해서는 "기술에 그것이 해결할 수 없는 문제점을 제시해야 한다. 그렇게 하면 물질을 변형하는 방식이 한 단계 발전할 수 있게 된다". 통합은 예술과 과학뿐만 아니라 기술까지 융합한 형태가 되어야 한다.

앵커는 과학연구소들을 자주 방문한다. 또한 예술과 과학의 협업에서 예술가가 과학자보다 더 많은 것을 얻어내는 것처럼 보인다는 말에도 동의한다. 그러나 이렇게 첨언한다. "예술가는 과학적 관행에 다른 영향을 미칠 수 있습니다. 예술가는 과학적 방법에 따라 일하지 않으며 보다 즉흥적으로 반응합니다." 즉 문제에 대해 더욱 자유로운 접근방식을 취할 수 있다는 의미다. "예술가는 외부에서 실험실을 방문하여 우연한 발언으로 과학자의 마음에 불꽃을 일으킴으로써, 과학 연구에서 뜻밖의 행운을 이끌어내는 역할을 할 수 있을지 모릅니다."

2007년에 생태학적 문제와 자연에 대한 인간의 인식을 중점적으로 다루는 마크 디온이라는 예술가가 런던의 자연사박물관으로부터 위대한 박물학자 린네의 300주기를 기념하는 설치작품을 제작해달라는 요청을 받았다고 앵커는 회상한다. 관련된 과학자들 중 대부분은 예산을 겨우 예술가 따위에게 할당한다며 크게 분노했다. 그래서 디온은 "예술가가 생각해낼 만한 것, 그러나 과학자는 절대 생각하지 못하는 것"을 해보기로 결정했다. 그는 파리잡이 끈끈이를 자신의 자동차 맨 위에 부착하고 런던의 대로를 빠른 속도로 질주했다. 그다음에 이 끈끈이를 연구소에 보냈고, 과학자들은 거기서 세 종류의 새로운 곤충을 발견했다. 앵커는 이렇게 전한다. "과학자들이 태도를 바꾸었지요."

앵커는 학제간 연구로 화제를 돌리며, 예술, 과학, 기술 사이에 겹쳐지

는 영역의 중요성에 대해 이야기한다. 시각예술학교가 얼마 전에 예술가와 디자이너, 건축가가 공동으로 가르치는 교육과정을 개설한 것은 매우 고무적인 일이라 할 수 있다. "출신 분야만을 고집하는 자세는 더이상 통용되지 않습니다."

자연을 위한 변호 : 브랜던 볼렌지

브랜던 볼렌지는 예술이라는 본거지를 멀리하는 또 한 명의 뉴욕 예술가다. 볼렌지는 예술가이자 행동가이며 생태학 연구자이기도 하다. 그는 자연을 자신의 팔레트로 사용하며, 문명이 삼림지대, 개울, 바다를 침해함에 따라 발생하는 생태계의 부침을 기록한다. 이것은 아직 자리를 잡아가고 있는 새로운 예술 분야이며 평범한 빙산 사진과 다를 바 없는 결과물을 내놓는 경우도 흔하다. 볼렌지는 실제로 과학을 사용하여 예술작품을 만든다. 그에게 예술과 과학은 하나다.

키가 큰 뉴요커로 야구모자를 쓰고 삼각형으로 깔끔하게 손질된 구레나룻을 까칠하게 기른 볼렌지는 침착하면서도 자신감 있는 말투로 이야기한다. 1974년에 태어난 그는 오하이오 주 중부에서 자연을 놀이터 삼아 자라났다. 청소년기에는 목재회사의 침공과 뒤이은 주택개발의 현장을 목격했다. 개울은 하수도로 대체되었으며 여기저기에 쇼핑몰이 들어섰다. "나의 초기 작품은 대부분 이러한 상실감을 다루고 있으며 인간 대 자연이라는 고전적인 테마가 스며들어 있습니다. 지구가 다시 한번 나의 작업실이 된 거죠."

볼렌지는 신시내티 예술대학에서 미술과 생물학을 모두 공부했다. 그는 특히 19세기에서 20세기 초반에 걸쳐 활약한 독일의 예술가이자 박물학자이며 『자연의 예술적 형상들』이라는 저서에 그려넣은 동물 그림

으로 유명한 에른스트 헤켈에게서 많은 영감을 받았다. "헤켈은 그림을 그리면서 그 생명체의 기능을 배웠습니다."

볼렌지는 특히 개구리, 두꺼비, 도롱뇽 개체수가 감소하고 기형이 늘어나는 것을 우려한다. "양서류는 환경의 '보초병'과 같은 종이며 '탄광 속의 카나리아'에 해당합니다." 볼렌지의 맨해튼 작업실 벽은 담뱃재와 커피로 만든 다음 토끼가죽 아교와 라텍스 도료로 고정시켜 독특한 질감을 낸 개구리의 그림으로 잔뜩 덮여 있다. 때로는 그림들을 잘라내서 조각들을 다시 조립하기도 한다.

볼렌지는 또한 보존된 표본을 완전히 투명하게 만들면서 특정한 뼈와 조직은 다른 색으로 염색해내는 "투명화와 염색clearing and staining"이라는 기술을 사용하기도 한다. 〈DFA186: 하데스〉라는 작품에서 볼 수 있는 이 섬세하고도 거의 마법과 같은 결과물은 열 개 이상의 화학물질과 염료를 섞어서 만들어낸 것이다. 볼렌지는 요제프 보이스를 언급하면서 이렇게 말한다. "보이스의 아이디어예요. 예술가가 사용하는 재료가 연금술적인 성질을 가질 수 있다는 거죠." 그는 표본으로 만든 양서류를 반짝거리는 색으로 염색하여 전시하거나 사진을 찍는다. 이 아름다운 이미지는 예술인 동시에 과학적 연구이기도 하며, 볼렌지가 과학자들을 동업자 삼아 협업한 결과로 나온 크로스오버 작품이다.

볼렌지가 계속해서 우려하고 있는 것은 2010년의 BP사의 딥워터 호라이즌 호 원유 유출사고 이후 멕시코만의 생물계가 파괴되어간다는 점이다. 이 재앙과 같은 사고는 지금도 해양생물 및 조류군에 큰 피해를 미치고 있다. 볼렌지가 개구리에 관심을 갖는 이유는 이렇다. "반드시 물속에 있는 화학적 불순물 때문만이 아니라 전반적인 환경의 변화로 인해 여러 가지 피해와 생태학적 문제가 발생하기 때문입니다. 습지는 화학물질, 양분 유실, 잔디 감소, 쓰레기, 포식자, 기생충 때문에 생태학적인 스트레스

브렌던 볼렌지, 〈DFA186: 하데스〉, 2012.

를 받게 되었습니다." 그의 작품 중 일부는 "시민 과학자" 활동과 연계되어 있어 사람들과 함께 습지로 나가 생물의 종을 수집하고, 생물 다양성 관련 설문조사를 지원하고, 환경 정화작업을 하기도 한다. 도심에 살고 있는 아이들과 함께 오염된 도시 하천에 가서 신기한 양서류들이 깨진 유리와 플라스틱 병들 사이에서 살고 있는 모습을 보여주면 아이들은 혐오스러운 눈길로 하천을 바라보기 시작한다. 볼렌지는 이것이 "환경예술가들이 자신이 살고 있는 사회와 환경을 변화시킬 수 있는 방법"이라고 말한다.

볼렌지는 현재 뉴욕 시각예술학교의 자연과 기술 랩을 운영하고 있다. 그의 말에 따르면 일부 미술상들은 그의 작품을 진짜 예술이라고 생각하지 않으며, 이것은 과학이 개입된 예술작품에 드문 반응은 아니다. 그는 자신의 작품을 판매해줄 몇 명의 미술상들을 찾아냈다. "개구리는 유럽에서 더 잘 팔립니다." 그는 영국에서 몇 번의 전시회를 열기도 했다. 일부 개인 수집가와 미술관에서는 실제 표본을 구입하기도 한다. 미술평론가이자 활동가인 루시 피파드는 볼렌지가 "환경예술가" 중 한 명이며 "이들의 작품은 사회적 기능을 하기 때문에 예술로 인식되지 않는 경우가 있다"고 설명한다.

"미친 과학자": 조 데이비스

조 데이비스는 사회적 기능, 행동주의, 또는 정치적 안건에 관심이 없다. "정부가 현재 지원금을 독점하고 있는 따분하고 진부하며 실망스러운 예술 대신 진정으로 혁신적이고 매력적인 예술을 지원한다면 얼마나 좋겠습니까." 구구절절 옳은 말이다! 그는 자신이 정부지원금을 전혀 받지 못했다고 한탄한 뒤에 이러한 말을 했다. 미시시피 출신으로 술을 좋아하

고 말이 빠르며 의족을 달고 있는 예술가이자 오토바이 마니아 데이비스는 1인 홍보업체나 다름없는 사람이다. 과거의 여자친구나 주량에 대한 허풍뿐만 아니라 자신이 어떻게 30년 전에 MIT 시각연구센터에 가서 책임자와 면담을 요청했는지에 대한 이야기를 즐겨 털어놓는다. 면담을 거부당하자 그는 안내원의 책상을 부수었고 결국 학교 측에서는 경찰을 불러야 했다. 그러나 이 실랑이는 우호적으로 마무리되었다. 그는 연구원으로 학교에 남게 되었던 것이다. "경찰을 부르더니 저를 놓아주지 않더군요."

과거 카리브해를 누비던 해적처럼 괴상한 옷차림에 의족을 한 데이비스는 그야말로 걸어다니는 예술작품이다. 그는 속이 비어 있는 금속 의족으로 맥주병을 따거나 동네 술집에서 나팔처럼 연주하는 것으로 잘 알려져 있다. 놀랍게도 데이비스는 실제로 대학 학위를 가지고 있는 사람이다. 여러 고등학교와 대학에서 퇴학을 당한 데이비스는 결국 오리건에 있는 한 실험대학에 정착하여 창조예술을 전공했으며 MIT에서 10년 동안 건축학 강의를 했다. 그는 또한 독일의 바이마르에 있는 바우하우스 대학에서 명예박사 학위를 받았다. 화학자였던 데이비스의 아버지는 아들에게 최신과학 동향에 대해 자주 이야기를 들려주었다. 그러나 데이비스는 예술에도 많은 관심이 있었기 때문에 두 분야 사이에서 갈등할 수밖에 없었다.

데이비스는 지난 20년간 MIT의 생물과에서 무급연구원으로 일해왔으며, 3년 전에는 역시 보수를 받지 않고 하버드 의대의 연구원으로 일하기도 했다. 그는 자신의 불안정한 거주상황에 대해 이야기하는 것을 좋아한다. 집세를 내지 못해 쫓겨난 적이 헤아릴 수 없으며 사무실이나 자동차 안에서 자야 하는 경우도 부지기수다.

데이비스에게는 유전자가 작품을 만드는 도구다. 그는 MIT와 하버드

의 과학자들에게 DNA를 합성하여 생명체의 생물학적 정보가 들어 있는 저장소인 게놈에 삽입하는 방법을 배웠다. 게놈 안의 정보는 DNA에 암호화되어 있으며 이 DNA에는 생명체를 유지하고 구성하기 위한 지시사항이 포함되어 있다.

데이비스는 "DNA는 단순히 유전자 배열뿐만 아니라 어떠한 정보도 암호화할 수 있다"는 기발한 생각을 해냈다. 그는 여기에 '정보유전자 infogene'라는 이름을 붙였다. 2000년에는 〈마이크로비너스〉라는 이름의 상징적 예술작품을 제작했다. 그는 이 작품을 위해 모든 사람의 내장에 존재하며 극단적인 온도와 심지어 대기권 밖의 방사선에도 생존할 수 있는 대장균이라는 박테리아를 사용했다. 데이비스는 〈마이크로비너스〉를 위해 영문자 Y의 중간에 수직선을 그려서 여성의 생식기를 나타내는 시각적 아이콘을 만들었다. 우연의 일치인지, 이것은 삶을 나타내는 고대 게르만의 룬 문자이기도 하다. 이 아이콘을 0과 1로 구성된 디지털 문자열로 만든 다음 과학자들의 도움을 받아 이 문자열에서 DNA의 기본구성요소이자 생물학적 분자인 뉴클레오티드 배열을 생성해냈다. 〈마이크로비너스〉의 상징이 새겨진 이 새 분자를 대장균에 삽입하자 똑같은 각인이 새겨진 세포가 수십억 개로 증식되었다.

1972년에 발사된 파이오니어 10호 우주선에는 옷을 입지 않은 남성과 여성의 이미지가 그려진 금속판이 부착되어 있었는데, 데이비스의 목표는 이 금속판의 정보를 단순화하는 것이었다. 그 그림에는 남성의 생식기만 표시되어 있었고 여성의 생식기는 보이지 않았다. 데이비스는 NASA가 디지털화된 〈마이크로비너스〉를 전송하여 이러한 실수를 정정해주기를 바라고 있다. 한편 갤러리들은 유전자 조작된 박테리아의 위험을 들어 〈마이크로비너스〉의 전시를 거부했다. 이것이 슈퍼바이러스일 가능성을 우려했기 때문이다. 결국 2011년에 격납용기에 담긴 〈마이크로바이러

스〉가 아르스 일렉트로니카에서 전시되었다.

또한 데이비스는 예술가, 건축가, 전기 및 기계공학자들이 참여한 학제 간 연구 프로젝트의 일환으로 발레리나들이 입는 튀튀 스커트의 사타구니 부분에 전송장비를 삽입하여 이들의 질이 수축하는 소리를 녹음하고 우주로 쏘아올리는 장치를 만들었다. 이 소리는 미 공군이 전송을 중단시킬 때까지 MIT의 밀스톤 힐 레이더 기지국에서 몇 분간 전송되었다. 생물학에서 영향을 받은 예술가들이 흔히 그렇듯, 데이비스도 유머 감각이 상당하다.

그가 만든 또하나의 작품은 광석 라디오를 기반으로 한 〈박테리아 라디오〉다. 가장 간단한 형태의 라디오 수신기인 광석 라디오는 배터리나 외부전원을 사용하지 않는다. 기본회로는 광석검파기를 사용하여 라디오의 신호를 전기신호로 변환하며 헤드폰을 통해 소리를 들을 수 있도록 되어 있다.

데이비스는 〈박테리아 라디오〉를 배양하기 위해 대장균과 다른 미생물을 회로가 설치된 페트리 접시에 넣었다. 대장균은 성장하면서 화학적 반응을 일으켰으며 그로 인해 발생한 전류를 이어폰으로 들을 수 있는 구조였다. 그러니까, 〈박테리아 라디오〉는 살아 있는 것이다. 데이비스는 자연은 산업보다 더 효율적이므로 생물학적 과정을 활용해야 한다고 주장한다.

데이비스는 이 〈박테리아 라디오〉로 2012년 아르스 일렉트로니카의 하이브리드 예술 부문에서 대상인 골든 니카를 받았다. 라디오가 실제로 작동하지는 않았기 때문에 그 콘셉트에 수여된 상이었다. 생물학적 안전성 규정 때문에 유전자 재조합 물질은 실험실 밖에서 사용할 수 없다. 따라서 데이비스는 자신의 연구 사상 최초로 유전자를 재조합하지 않은 박테리아에 금속을 입혀 회로를 만들어보려 했지만 실패로 돌아가고 말았다.

조 데이비스, 〈박테리아 라디오〉, 2011.

데이비스는 여러 대학과 학술토론회에서 정기적으로 강연을 요청받지만, "내가 하는 이야기를 아무도 이해하지 못하는 경우가 많지요"라고 이야기한다. 그는 예술가가 시장의 기호에 영합해서는 안 된다고 힘주어 강조한다. "예술가는 아이디어가 담긴 작품을 만들어야 합니다. 그 아이디어가 무엇이든 간에. 그것이 바로 예술입니다."

개똥벌레의 두뇌 : 준 타키타

준 타키타는 상상할 수 없는 꿈을 꾸는 또 한 명의 아웃사이더다. 일본 출신의 예술가이자 명상을 즐기는 그는 모래만을 사용하여 물을 표현하는 일본식 정원에서 영감을 얻었다. "정원이라는 개념은 머릿속에 존재합니다. 선종의 수도승들이 지켜보고 있지요."

1966년에 도쿄에서 태어난 타키타는 어렸을 때 자연경관에 마음을 빼앗겼으며 도시 개발로 인해 식물, 동물, 곤충이 죽어나가는 상황을 매우 안타깝게 생각했다. "무엇보다 제가 무척이나 좋아하던 작은 개똥벌레들이 사라져갔습니다." 그는 니혼 대학에서 예술을 전공한 다음 파리의 국립미술학교에서 석사과정을 공부했으며 그러는 동안 "과학이 없다면 세상을 시각화할 수 있는 방법이 없기 때문"에 과학 관련 서적을 읽었다. 타키타는 파리에서 관습에 얽매이지 않는 폴란드의 예술가이자 건축가 피오트르 코왈스키의 밑에서 공부했다. 코왈스키는 감각을 통해 자연현상을 표현하는 방법을 찾는 예술가였으며 폭발, 전자장치, 식물의 성장, 중력 등을 동원한 프로젝트를 진행했다. 2004년에 코왈스키가 세상을 떠나자 타키타가 그의 커다란 정원을 물려받았다.

타키타는 물리학자와 지구물리학자의 도움을 받아 중력과 인간이 균형을 잡는 법을 탐구하던 코왈스키의 연구를 계속해서 진행했다. 그는 모

든 것을 관통할 수 있다는 공통점을 가진 중력과 빛 사이에 어떤 연관성이 있지 않은지 고찰해보았다. 생물체가 빛을 만들어내는 생물 발광, 그리고 그것이 우리와 자연의 관계에 대해 어떤 점을 시사해주는지에 특히 큰 관심을 가지고 있었다. 어둠 속에서 빛을 내는 종은 극소수에 불과하다. 그중에는 빛을 내는 곤충인 개똥벌레와 식물과 동물의 성질을 모두 가지고 있는 와편모충이라는 플랑크톤의 일종이 있다.

타키타는 "낙원에 대한 향수와 기술 미래의 영향"이 충돌하는 현대 세계, 심지어 개똥벌레까지도 멸종될지 모르는 세상에서는 "예술가의 행동"이 필요하다고 믿는다. 그래서 예술을 통해 "몸, 자신의 신체, 꿈꾸는 현실 풍경의 직접적인 연장선"인 광경을 만들어내기 위해 노력한다.

이 목표를 실현하기 위해 타키타가 만든 작품이 〈빛, 오직 빛〉이다. 우선 자신의 두뇌를 MRI로 스캔한 다음 컴퓨터를 사용하여 이차원 스캔 이미지를 삼차원 조각으로 변환시켰다. 그다음에는 리즈 대학의 식물과학센터에 도움을 요청했다. 그는 빛을 내는 이끼를 찾고 있었던 것이다. 식물과학센터에서는 그를 위해 유전자공학을 활용하여 새로운 이끼의 종을 개발해냈고, 이것은 예술이 실제로 과학에 영향을 미칠 수 있었던 좋은 사례로 꼽을 수 있다. 타키타는 자신의 두뇌 조각을 빛을 내는 녹색 이끼로 덮었다. 그는 이 결과물을 2008년에 리버풀의 FACT 아트센터에서 열린 〈Sk 인터페이스〉 전시회에서 선보였다. 이 두뇌는 빛을 내는 정원으로, 일반적인 정원처럼 손질을 해주어야 한다. 타키타는 자기 몸의 살아 있는 복제품을 보는 것은 매우 이상한 경험이며, 이 작품은 "신체의 내부와 외부 사이에는 분명한 장벽이 있다고 여기는 관습에 정면으로 도전한다"고 밝힌다. 그는 특히 "빛이 이상한 부조를 만들어내는" 두뇌의 울퉁불퉁한 표면에 깊이 매료되었다. 보통의 정원은 빛을 받는 곳이라 간주되는 반면, 타키타의 정원은 빛을 만들어낸다. 〈빛, 오직 빛〉은 아름답고,

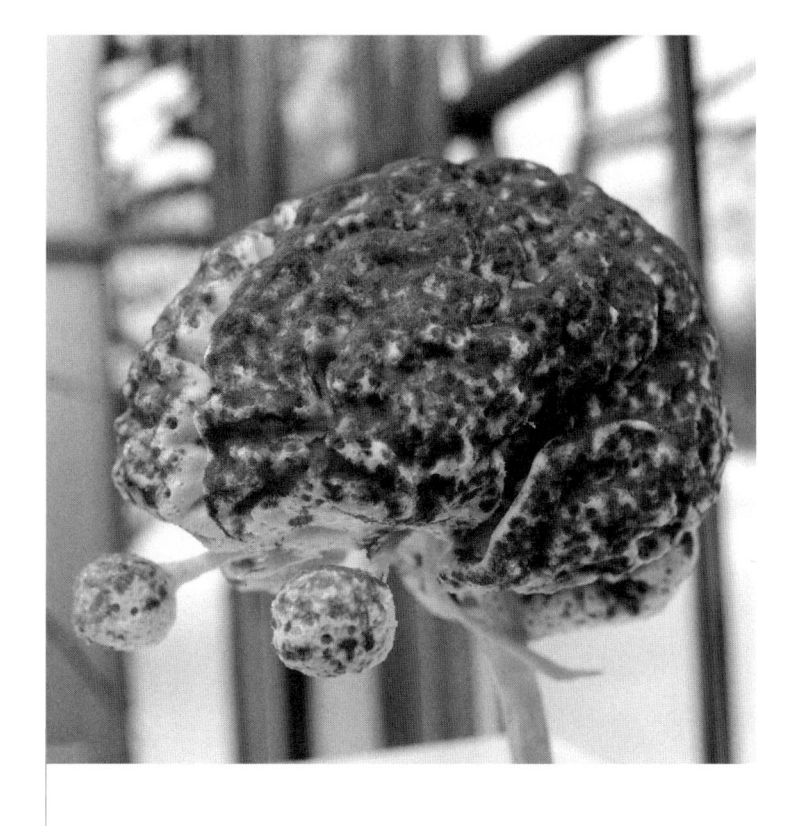

준 타키타, 〈빛, 오직 빛〉, 2004.

흥미로우며, 다소 충격적인 작품이다.

타키타는 정원의 자연에 대해 숙고한 끝에 보는 사람마다 다른 시각으로 바라보는 전통적인 정원과 "식물과 비식물의 특징을 동시에 가지고 있어" 빛을 내뿜고, 자연의 법칙에 따르지 않는 유전자 이식 생명체로 이루어진 정원 사이에는 커다란 차이점이 있다는 결론을 내렸다. 그 자신의 일부가 스스로 만들어내는 빛을 보며 그는 "이것은 인간이 빛을 소유하려고 하는 불가능한 욕망의 표출입니다"라고 밝힌다.

유감스럽게도 리버풀에서 작품을 전시하기 위해서는 빛이 나지 않는 일반적인 이끼를 사용해야 했다. 영국 정부가 공공장소에 유전자 이식된 생명체를 전시하게 되면 유행병이 발생할지도 모른다고 우려했기 때문이다. 타키타는 일반 이끼로 덮인 두뇌와 함께 찬란하게 빛나는 원본 작품의 사진도 공개했다. 이 작품은 2008년에 노르웨이 스타방에르에서 열린 〈아티클 일렉트로닉 아트 비엔날레〉에서 등대의 맨 꼭대기에 전시되었으며 2009년과 2010년 사이에 룩셈부르크에서 열린 〈Sk 인터페이스〉에서도 선을 보였다.

많은 시사점을 던져주는 타키타의 작품들은 세계 곳곳에서 전시되고 있으나 생물 기원 물질이기 때문에 판매는 불가능하다. 사진은 꽤나 매매되고 있지만 말이다. 타키타의 말에 따르면 일본에서는 그의 작품들을 예술과 생물학의 접목이라기보다는 예술과 미디어의 접목이라고 여긴다. 이는 미디어 아트의 중요성을 보여주는 한편 이러한 예술작품들을 보다 넓은 맥락에서 생각해야 한다는 점을 시사한다.

타키타는 작업이 완성되면 직감적으로 느낄 수 있다고 한다. 미학은 "비율의 아름다움"이며, 타키타가 추구하는 것도 바로 이것이다. 타키타가 아름다움을 발견하는 또하나의 순간이자, "작업하는 방법"이 떠오르는 발견의 순간이다. "결과보다는 과정"이 타키타가 사용하는 방법의 기

반이다.

어떤 사람들은 생물학의 영향을 받은 예술을 충격적으로 받아들이며 의도적으로 충격을 주려는 목적으로 만든 "충격예술"이 아닌가 하는 의문을 품는다. 타키타는 자신의 이끼로 덮인 두뇌가 충격적인 작품일지 모르지만, 그것은 원래 의도와는 전혀 관계가 없다고 한다.

반인반마: 마리옹 라발장테 & 브누아 망쟁

스텔락과 오를랑을 비롯하여 생물학에서 영감을 받은 예술가들 중 상당수가 자기 자신의 몸을 사용하여 실험한다. 이들보다 좀더 극단적이라고 할 수 있는 팀이 마리옹 라발장테와 브누아 망쟁으로 구성된 아르 오리앙테 오브제Art Orienté Objet로, 이들은 말의 피를 자신들의 몸에 주입했다. "우리는 종의 경계, 그리고 예술과 과학의 경계를 모호하게 하는 데 관심을 가지고 있습니다." 두 사람은 자신들의 실험 퍼포먼스를 〈내 안에 말이 살기를〉이라고 이름 붙였다.

첫번째 퍼포먼스는 2011년 9월에 슬로베니아의 류블랴나에 있는 카펠리차 갤러리에서 열렸다. 라발장테는 알레르기 반응을 막기 위해 몇 달 전부터 과학자들에게 말의 면역글로불린으로 예방주사를 맞아왔다. 라발장테의 남편인 망쟁도 아내와 함께 준비과정에 참여했다. 이 "과정"에는 라발장테가 인공말굽을 신고 말과 함께 주변을 걸어다니는 말과의 소통의식이 포함되어 있었다.

라발장테는 퍼포먼스 당일 처음으로 말의 피 주사를 맞기 위해 누워 있던 순간에 대해 이렇게 말했다. "인간을 초월한 존재가 된 기분이 들었습니다. 익숙한 제 몸이 아니었지요. 엄청나게 강하고, 엄청나게 예민하며, 엄청나게 초조하고, 매우 조심스러운 초식동물의 감정을 느끼고 있었

마리옹 라발장테&브누아 망쟁, 〈내 안에 말이 살기를〉, 2011.

습니다. 잠을 잘 수가 없었어요. 약간은 말의 기분을 느낀 것 같기도 합니다." 퍼포먼스가 끝날 때쯤, 라발장테의 몸에는 상당한 비율의 말 피가 흐르게 되었다.

그후 라발장테는 말의 피와 섞인 자신의 피를 뽑아서 동결건조시켰다. 글자를 새긴 알루미늄 케이스에 혈액 샘플을 담은 두 가지 시리즈의 예술작품이 탄생했다. 전부 판매용은 아니었다. 이 퍼포먼스의 큐레이터인 예술이론가 옌스 하우저는 두 번 다시 이 실험을 할 수가 없기 때문에 이들 작품이 더욱 가치가 있는 것이라고 한다. 하우저는 이렇게 적었다. "[두 사람의 퍼포먼스는] 새로운 하이브리드 생명체를 탐구하며, 이상적이며 예술적, 시적인 방법으로 동물과 인간이 공존할 수 있는 방법을 예측한다." 2011년에 아르스 일렉트로니카는 두 사람에게 하이브리드 예술 부문의 대상인 골든 니카를 수여했는데, 그야말로 꼭 맞는 부문이 아닐 수 없다.

선남선녀 부부인 라발장테와 망쟁은 예술과 과학에 열렬한 관심을 가지고 있으며 특히 라발장테는 부모님이 과학자이기도 했지만 두 사람 모두 예술을 전공으로 선택했다. 이들은 미술사 수업에서 처음 만났고, 라발장테가 함께 작업을 하자고 망쟁을 설득했다. 라발장테는 망쟁에게 이렇게 말했다. "사실 혼자서 일하는 과학자는 없잖아요." 두 사람은 인류학, 미술, 심리학, 생화학 등 여러 분야에서 학위를 받은 다음 아르 오리앙테 오브제로서 함께 작업을 시작했다. 이들의 테마는 자신의 몸을 첨단 생명공학 연구를 위한 실험대상으로 활용하는 것이었다. 사실 라발장테는 이미 어렸을 때 말벌을 잡았다가 물렁거리자 호기심에 덥석 물어보았던 적도 있었다. 두 사람은 가봉의 바카 피그미족들이 실시하는 비밀 입회의식에 참여했으며 그 이후 4년간 심각한 간질환을 앓았다.

라발장테와 망쟁은 예술과 과학의 관계에 대해 매우 깊이 생각한다.

"사람의 마음을 제약할 필요가 있나요?" 예술가, 인류학자, 심리학자로 활동해온 라발장테는 자신이 주장하는 바를 그대로 실천한다. 두 사람은 과학자들이 규범 안에 갇혀 있는 반면, 예술가는 특정한 연구를 바라볼 수 있는 다른 관점을 제시해줄 수 있다고 생각한다. 이 부부는 한 생화학 실험실에서 작업하면서 그곳의 과학자들이 자신들은 어떤 일을 하는지 가장 단순한 방식으로 설명하려고 했던 일을 기억해낸다. 과학자마다 자신의 설명이 제일이라고 여겼다. 마침내 두 사람은 과학자들에게 그림으로 자신들이 하는 일을 표현해달라고 부탁했다. 그들은 각자 전혀 다른 그림을 그려냈고 심지어 동료들에게도 연구 프로젝트에서 자신이 하는 역할이 무엇인지 간단하게 설명하지 못했다. 마치 자신들이 하고 있는 일의 개념적 기반을 제대로 이해하지 못하는 것처럼 보였다. 시각적으로 표현해달라는 예술가의 요청 때문에 과학자들은 어쩔 수 없이 자신의 연구를 되돌아보게 되었던 것이다.

그럼에도 두 사람은 예술가와의 협력작업을 통해 사고의 폭이 넓어진다고 주장하는 과학자들의 말에는 동의하지 않는다. "말도 안 되는 소리죠." 망쟁의 말이다.

라발장테와 망쟁은 변화하는 세계에서 예술가들이 할 역할에 대해 생각한다. "우리 사회에서는 자유롭게 운신할 수 있는 공간이 줄어들고 있으며 예술가들은 이 점을 고려할 책임이 있습니다. 예술가는 과학에 대한 지식을 갖추고 있어야 하며 과학적 정보를 대중에게 전달할 수 있어야 합니다. 예술가가 중재자의 역할을 하는 것이지요." 두 사람은 아직까지 자신들이 한 실험의 장기적인 효과를 상상하지 못하고 있다. 이들은 "이 실험이 결코 끝나지 않으며", 동물의 물질을 사용하는 수술방법에 영향을 미칠 수도 있다는 점에 의미를 두고 있다. 이들은 말의 피를 수혈함으로써 일반적인 수술에서도 돼지의 심장과 같은 동물의 일부분을 사용하는

경우가 많다는 사실을 상기시켜준다.

따라서 생물학에서 영향을 받은 예술은 우리가 살아가고 있는 세상의 한계를 시험하고 주위를 둘러싸고 있는 것들을 보다 자세히 살펴볼 수 있도록 해주는 동시에 우리를 매료시키고, 충격에 빠뜨리고, 때로는 웃게 해준다.

HEAR-ING AS SEEING

08

듣는 것이 보는 것이다

08

듣 는 것 이
보 는 것 이 다

소리예술은 시각예술과는 달리 늘 우리 주변에 있고 환경, 즉 세계를 만들어낼 수 있는 능력을 가지고 있다. 소리예술은 매우 범위가 넓다. 초기의 사례로는 오노 요코가 1961년에 "작곡"하고 1963년에 녹음한 〈기침〉을 꼽을 수 있으며, 이것은 다양한 리듬, 강도, 크기의 기침소리를 배경음과 함께 녹음한 30분짜리 작품이다. 이것의 반대쪽 대칭점에 있는 것은 오늘날의 컴퓨터 증강음악이다.

대부분의 사람들은 소리예술을 본격적으로 시작한 사람이 존 케이지라는 데 의견을 모은다. 케이지가 작곡한 작품들 중 상당수는 1966년에 뉴욕에서 개최되었으며 지금은 전설이 된 〈아홉 개의 밤: 연극과 공학〉 행사에서 그가 선보였던 퍼포먼스처럼 무작위적 음원에서 나온 무작위적 소리로 구성되어 있다. 4분 33초 동안 완전한 침묵이 흐르며 서로 다른 길이의 세 악장으로 신중하게 분리되어 있어 각 악장이 끝나면 피아

니스트가 피아노 뚜껑을 닫았다가 다시 여는 획기적인 작품 〈4분 33초〉
는 말할 것도 없다.

2012년에 런던에서 열린 〈수퍼소닉스: 소리의 예술과 과학에 대한 찬
미〉라는 행사에서는 소리예술가들의 "콘퍼런스 논문"이 이들의 퍼포먼스
가 되었다. 런던을 중심으로 하여 활동하는 작곡가 앵거스 칼라일은 컴퓨
터에 연결된 마이크에 대고 말한다. "소리예술은 가장 역사가 짧은 분야
입니다." 소프트웨어가 그의 말을 프랑스어로 번역하는 동안 긴 침묵이
흐른다. 칼라일은 이어폰을 꽂고 진지하게 프랑스어 번역을 들은 다음 한
단어씩 다시 영어로 재번역한다. 그것으로 끝이다. 런던에서 활동하는 또
한 명의 예술가 오라 사츠가 무대에 오른다. "저는 일부러 천천히 읽을 것
입니다"라고 말한 후 실제로 그렇게 한다. 자신이 쓴 논문의 각 문장을 너
무나도 천천히 읽는다. 여기서도 침묵이 중요한 요소로 작용하는 것이다.

질의응답 시간에 패널들은 예술활동과 예술연구 사이의 연관 관계를
강조하며 예술이 곧 연구라고 주장한다. 런던에서 활동하는 소리예술가
이자 작가이며 토론의 의장 역할을 맡은 살로메 포겔린은 "소리 이미지
가 시각 이미지로부터 독립"하는 것과 소리예술을 시각예술과 확연히 다
른 분야로 다루는 것의 중요성을 강조한다.

연사들은 분명한 정의가 없는 "미학"이라는 용어에 대해 농담을 주고
받는다. 소리예술에서 가장 중요한 문제는 시각적 아름다움을 어떻게 재
고하여 청각적 아름다움으로 발전시킬 것인가, 보는 것을 어떻게 듣는 것
으로 바꾸어놓을 것인가 하는 점이기 때문에 미학이라는 용어가 정의되
지 않았다는 것은 상당히 놀라운 일이다. 소리예술 퍼포먼스에서는 소리
가 잘 나는 탁자에 물건을 올려놓고 이리저리 움직여서 소리를 내기도
하고, 여기에 컴퓨터로 만들어낸 이미지를 함께 보여주기도 한다. 또는
악기를 전자장치와 함께 연주하는 경우도 있다. 심지어는 다른 일상적인

물건으로 소리를 만들어내기도 한다. 사운드 아티스트 케이티 패터슨은 베토벤의 〈월광 소나타〉의 악보를 모스부호로 변환한 다음 달의 표면으로 전송한다. 이 소리가 지구로 다시 반사되어 올 때 메시지의 일부는 달의 거친 표면에 있는 그늘과 분화구에 흡수되어 유실되고 만다. 패터슨은 이것을 "달이 바꿔놓은" 버전이라고 부르며 유실된 부분을 인터벌(음정)로 대체한 새로운 악보로 다시 변환한다. 퍼포먼스에서는 이 새 악보를 자동연주 그랜드피아노로 연주한다.

소리로 형태 빚어내기: 베른하르트 라이트너

"공간에서 실제로 소리를 옮긴다는 것은 무슨 의미인가?" 소리예술의 선구자인 베른하르트 라이트너가 던지는 의문이다.

라이트너는 1960년대에도 지금과 비슷한 모습이었을 것처럼 보이는 그런 사람이다. 어깨까지 내려오는 백발을 귀 뒤로 넘겨 더 멋져 보인다. 라이트너를 만난 것은 〈수퍼소닉스〉에서 가장 큰 수확이었다.

1938년에 오스트리아에서 태어난 라이트너는 원래 고전음악에 관심을 가졌다. 1950년대 후반과 1960대 초반에 빈에서 건축을 공부하다가 당시 음악계에 파란을 일으켰던 카를하인츠 슈토크하우젠, 루이지 노노, 마우리시오 카겔 등과 같은 작곡가들의 뉴 뮤직New Music에 휩쓸리게 되었다. 라이트너에게 이 새로운 음악은 하나의 장을 열어주는 것처럼 보였다. 그는 빈에서 파리로 여행을 떠났고, 다시 독일의 다름슈타트에서 최신 뉴 뮤직을 주제로 한 국제 여름강좌를 들었는데 그 강좌에선 음조에 따른 작곡이 사실상 금지되어 있었다. 유럽에서는 프랑스와 독일이 뉴 뮤직의 중심지였다.

라이트너가 특히 매력을 느낀 것은 슈토크하우젠이 소리를 조작한

방식이었다. 음악평론가 알렉스 로스는 슈토크하우젠의 〈피아노 소품, 1952〉을 이렇게 묘사했다. "압도적인 분쇄미학의 전형을 보여준다. 마치 악기가 핀볼기계가 된 것처럼 소리가 피아노의 맨 위에서 쏟아져내려 바닥을 맞고 튀어오른다." 슈토크하우젠은 그다음에 작곡가들이 사용할 수 있는 소리의 범위를 한층 확대해준 전자음악으로 방향을 전환했다.

라이트너는 복잡한 화음 변화를 도표로 표현하는 뉴 뮤직의 기보법에 호기심을 느꼈다. 건축가의 눈으로 이것을 바라보며 화음 변화의 공간적 특성에 흥미를 가지게 된 것이다.

라이트너는 뒤샹이 미술의 개념을 송두리째 바꿔버렸듯, 음악의 범위를 확대하여 개념을 파괴해버린 케이지에게 경의를 표한다. 그가 보기에 "소리 그 자체를 재구상"하여 소리가 공간 안에서 이동하는 방식을 경험하기 위한 작품을 제작한 프랑스 출신의 작곡가 에드가르 바레즈는 케이지보다 더욱 중요한 인물이었다. 바레즈는 전자음악의 아버지로 추앙받고 있다. 뿐만 아니라 그리스의 음악가이나 음악이론가인 이안니스 크세나키스는 소리로 형태를 만들어보려 노력했다는 점에서 라이트너의 건축가적인 감성에 호소했다. 크세나키스는 무작위 이론과 같은 수학의 개념을 도입함으로써 뉴 뮤직에 중요한 공헌을 했다.

또한 라이트너가 언제나 좋아했던 현대무용도 있었다.

1968년에 라이트너는 미국으로 향하는 비행기 안에서 공간을 다루는 건축, 시간을 다루는 음악, 그리고 공간과 시간 속의 움직임을 의미하는 무용이라는 세 가지 갈래에 대해 곰곰이 생각하고 있었다. 이전에 그는 이 문제에 대해 생각하는 것을 그만두었었다. 그는 "이러한 잠재의식적 분리 또는 해방"이 주효했다고 회상한다. 문제를 해결하고자 하는 열정적이고 강렬한 열망 때문에 이 문제가 계속 무의식 속에 자리잡고 있었던 것이다. 그러다가 깨달음의 순간이 찾아왔다. "불꽃처럼 생각이 하나로

합쳐지면서 마치 선언문과 같은 아이디어가 떠올랐습니다. 그래, 소리를 구성요소로 사용하는 것은 어떨까?"

라이트너는 당시를 이렇게 회상한다. "지나치게 친밀하고 아는 사람들이 많은 빈에서는 제대로 작품작업을 할 수가 없었습니다." "진정으로 역동하는 도시로 가야 했습니다." 익명으로 지낼 수 있으면서도 영감을 얻을 수 있는 도시. 정답은 뉴욕이었다. 그는 "예술계의 중요한 일이 많이 일어났던" 로어이스트사이드에 정착했다. 그곳에서 빌리 클뤼버를 비롯한 여러 사람을 만났으며, 『아트포럼』이라는 잡지의 필자 및 예술가들과 어울리면서 지적인 자극을 많이 받았다. 라이트너는 머지않아 도시계획 사무국에서 도시 디자이너로 일하게 되었고, 1972년에는 뉴욕 대학에 개설된 도시 디자인 교육 프로그램의 책임자로 임명되었다. 이렇게 하여 경제적인 여유를 얻은 그는 비행기에서 얻은 아이디어를 "이론적으로 연구"하기 위한 넓은 작업실을 구할 수 있게 되었다. 그는 "소리를 건축자재"로 다룰 언어가 필요했다. 1968년에는 "아무도 소리를 화제로 삼지 않았다".

미술과 건축은 공간적인 반면 음악은 시간 속에서 의미를 갖는다. 서로 다른 학문 분야를 한데 모아 비유적인 사차원 언어를 만들되, 건축에서처럼 정적이지는 않아야 했다. 무용에는 이미 그러한 언어가 존재했으며 뉴 뮤직의 그래픽 표현방식도 참고로 할 수 있었다.

라이트너가 고안해낸 새로운 언어는 서로 교차하고, 소리가 강해질 때는 한데 모이며, 방향을 바꾸기도 하고, 다른 재료를 사용하여 특성을 변경시킬 수 있는 "소리의 선"으로 소리를 표현하는 것이었다. 이는 소리가 하나의 재료이며 소리로 형태를 만들어낼 수 있다는 그의 믿음을 바탕으로 한 것이었다. 라이트너는 이렇게 하여 직선이나 나선형 운동, 또는 아치형이나 추의 모양처럼 다양한 동작을 지원할 수 있는 소리공간을 계획

할 수 있었다.

라이트너는 1968년과 1970년 사이에 건축설계처럼 복잡한 스케치를 여러 장 작성했다. 그래프용지를 사용하여 세밀하게 그린 이 스케치는 관찰자를 기준으로 한 스피커의 위치를 나타낸 것이었다. 이제 그는 마침내 "실증적 연구"를 시작할 준비를 마친 셈이었다.

라이트너는 이렇게 스피커를 배열하는 과정에서 "듣는다는 행위가 가진 육체성"을 발견했다. "귀가 가장 대표적이지만, 우리 몸 전체에 걸쳐 감각장치가 자리잡고 있는 것입니다. 피부에는 '청각 세포'가 있습니다." 그는 체질에 따라서도 소리를 다르게 듣는다는 점을 깨닫게 되었다. 체중에 따라 뼈에 도달하는 음파가 달라지기 때문이다. "종아리보다는 무릎으로 더 잘 들을 수 있습니다." 발바닥은 특히 청각적으로 민감한 부위다. 사실 우리의 몸은 소리공간으로 구성되어 있지만 이러한 몸속 공간에 대해 거의 아는 것이 없는 상태다.

라이트너는 실증적 연구의 초기였던 1971년에 20개의 스피커를 갖춰놓고 분압기라는 음량 조절장치로 각 스피커의 음량을 변경할 수 있도록 구성했다. 2년 뒤에는 40개 이상의 스피커를 펀치 테이프로 작동시키는 전자장치로 제어했다. 스피커에서 나오는 소리는 음악 연주가 아니라 주변 환경에서 나온 소리를 녹음한 것이었다. 그가 만든 설치물은 최대 높이 39.6미터, 너비 39.6미터에 달하는 거대한 작품이었다. 그의 작업실을 가득 채울 정도였다. 최근에는 컴퓨터를 사용하여 스피커를 제어한다.

최근에 라이트너는 촉각의 소리, 즉 실제로 만질 수 있는 소리로 작업을 한다. 포물면 거울을 사용하면 소리를 "하나로 뭉쳐서" 벽에 튀길 수 있게 된다. 관람객들은 소리를 듣는 것과 동시에 벽의 아래위로 움직이는 소리를 감지할 수 있으며, 심지어 손을 뻗어 만져보려고 시도한다. 이 작품의 시각적인 부분은 스피커며 실질적인 예술은 소리로 구현된다. 이

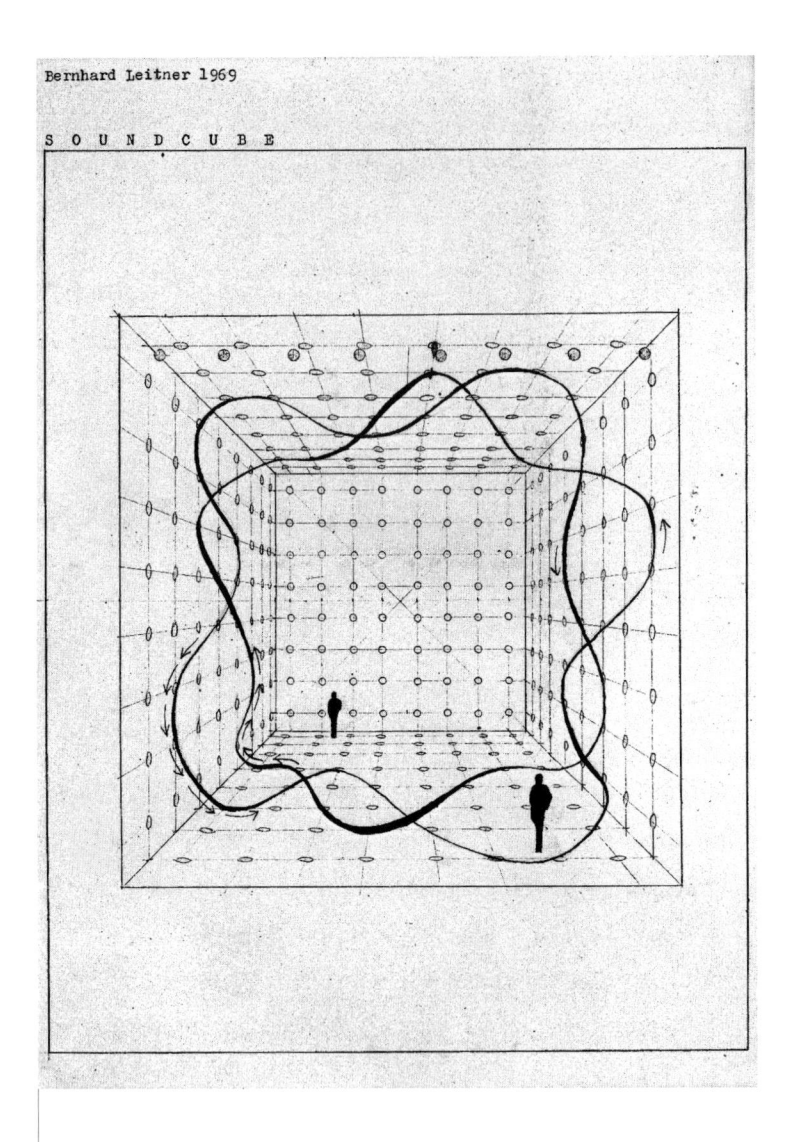

베른하르트 라이트너, 〈사운드 큐브〉,
서로 뒤얽혀 상쇄하며 반대로 움직이는 두 개의 소리 공간, 1969.

작품은 관람객을 에워싸는 것 같은 매우 특별한 경험을 선사해준다.

1975년에 라이트너는 안락의자의 등 쪽을 가로질러 여섯 개의 스피커를 배치한 소리의자를 디자인했다. 스피커는 소리를 몸의 앞뒤, 위아래로 움직이도록 연결했다. "소리의자에 앉으면 소리가 몸을 떠나지 않는다. 소리공간이 몸을 관통하게 된다." 라이트너는 1979년에 뉴욕 현대미술관의 PS1 갤러리에서 열린 전시회에서 케이지가 이 의자에 누워 자신의 몸 위쪽과 안쪽에서 움직이는 소리를 느끼며 놀라움을 표현하던 일을 기억한다.

1980년대에는 본 대학병원의 의사들이 이 소리의자를 테스트했다. 이들은 수술을 앞둔 많은 환자들이 이 의자에 20분 정도 앉아 있으면 훨씬 긴장이 풀렸다는 사실을 발견했으며, 환자들은 이를 "종합적 사고"를 할 수 있는 경험이었다고 표현했다. 어쩌면 마치 명상하는 것 같았다는 의미일 수도 있다. 몇몇 의사들은 소리의자 치료를 받은 환자들이 그렇지 않은 환자들보다 빠른 회복 속도를 보이는 것을 확인하기도 했다. 라이트너는 이것이 "예술적 연구 프로젝트에서 파생된 의학적 연구 프로젝트"라고 말한다. 실제로 이것은 예술이 과학에 기여한 매우 흥미로운 사례이자, 라이트너의 표현을 빌자면 "경험에 의거한 미학적 접근방식을 따른 의학 연구"다.

소리의 선과 스피커의 위치를 설정한 꼼꼼한 스케치에서도 알 수 있듯이, 라이트너는 미학을 깔끔한 선과 명확한 패턴이라는 특징을 가진 미니멀리즘 개념으로 해석한다. 미학의 직관적인 측면은 실험을 통해 얻을 수 있는 경험이다. 라이트너에게 예술은 곧 연구다.

라이트너는 자신의 연구와 과학연구 사이의 차이점을 분명히 인식하고 있다. 과학연구에서는 변수들이 보다 분명하게 정의되어 있다. 라이트너의 연구에서는 무의식이 좀더 큰 역할을 한다. 스피커 배치를 위해 도

식을 구성하려면 공간의 측정수치, 스피커의 전기적 특징 등 상당한 양의 이성적인 자료가 필요하다. 그러나 몸과 감각에 조화로운 반응을 이끌어내기 위해 소리의 선을 최적으로 구성하는 방법을 가늠하며 작품을 완성해가는 과정에서는 분명 비이성적인 측면이 개입한다.

라이트너는 과학적 발견에서 비이성적인 측면이 큰 역할을 하지 않는다고 여긴다. 나는 개인적으로 이 의견에 동의하지는 않는다. 그러나 우리 두 사람은 독일어로 "발명하다"를 나타내는 "erfinden"과 "발견하다"을 나타내는 "finden" 사이에는 흥미로운 차이점이 있다는 데 의견을 같이한다. 자동차는 발명하는 것이지만, 과학이론은 우주에서 찾아낸다는 의미에서 발견하는 것이다.

1981년에 라이트너는 뉴욕을 떠나 베를린으로 향했다. 그는 현재 빈의 응용미술대학에서 미술을 가르치는 교수다. 라이트너의 말에 따르면 40년간 갤러리들은 그의 작품에 아무런 관심을 두지 않았다고 한다. 그러나 미술관 행사나 카셀에서 열린 도큐멘타 페스티벌 7, 베니스 비엔날레, 린츠의 아르스 일렉트로니카와 같은 국제적인 페스티벌에서는 그의 작품이 전시되었다. 때로는 미술관에서 그의 작품을 구입하기도 했다. 다행히도 라이트너는 대학 교수직이라는 안정된 수입원을 확보하고 있었다.

"예술시장은 특정한 유형의 미학적 평가 기준을 세우는 갤러리들에 주목합니다." 기술을 접목한 예술작품에 대한 널리 퍼진 편견 때문에 오랫동안 사운드 아트는 갤러리에서 선을 보이지 못했다. 그러나 최근에는 갤러리들이 그의 작품에 관심을 가지기 시작했다고 한다. "화이트 큐브*와 소리예술은 한마디로 맞지 않습니다. 수집가들은 벽에 걸 수 없는 작품에는 관심을 두지 않아요." 갤러리나 구매자들이 과학적 요소가 개입된 예

● White Cube, 런던의 현대미술 전문 전시관.

술작품과 관련하여 예상되는 문제점 하나는 내구성이다. 만약 작품이 고장난다면 예술가를 불러서 수리를 부탁할 수 있을 것인가? 라이트너는 2채널 테이프에서 CD, 오직 전자의 움직임으로 작동하는 칩에 이르기까지 기술이 엄청나게 발전했다는 사실을 지적한다. 따라서 내구성은 더이상 문제가 아니라는 의미다. 사람들은 생활 속에서 즐기기 위해 소리예술을 구매한다. 라이트너의 한 친구는 최근에 그로부터 대형 소리예술작품을 구매하여 마당에 설치했다. 이 작품은 눈에 확 띌 뿐만 아니라 좋은 이야깃거리가 되어준다.

음악을 초월하여: 샘 아우잉거

샘 아우잉거는 소리를 만들어내는 대신 소리를 수집하는 예술가다.

1991년에 샘 아우잉거는 미국의 작곡가이자 소리예술가인 브루스 오드랜드와 함께 로마의 트라얀 포럼 유적을 방문했다. 두 사람은 공동작업을 하는 경우가 많으며 작품에 O+A라는 서명을 남긴다. 이들은 언제나 그렇듯이 주변 환경을 인지하며 소리에 귀를 기울이고 있었다. 트라얀 포럼은 지나가는 차량에서 들려오는 자동차, 버스, 경적, 사이렌 소리가 끔찍한 불협화음을 이루는 곳이었다. 게다가 포럼 건물의 형태가 이러한 소리를 더욱 증폭시켜 눈에 보이는 것과 들리는 것 사이에 인지적 충돌을 일으켰다. 두 사람은 트라얀 시장 유적의 위층에서 고대 로마에서 물건을 운반하는 용기로 사용되었던 암포라라는 커다란 도자기가 쌓여 있는 것을 발견했다. "우리 O+A는 모든 것을 듣는다. 모든 것을"이라는 모토에 걸맞게 두 사람은 암포라에 마이크를 넣고 헤드폰을 통해 소리를 들었다. 별다른 소리가 들려오지 않을 것이라 예상했지만, 사실 그것은 "할렐루야"를 외치는 순간이었다. 금맥을 찾아낸 것이다. 당시 발견한 것은 그

후 수년간 두 사람의 연구에 영향을 미쳤다.

두 사람의 귀에 들린 것은 정신없이 쏟아지는 거리의 소음이 아니라 불가사의한 처리과정을 거쳐 "입이 떡 벌어질 정도로 심오하고, 매우 혼란스러우며, 아주 현실적"으로 바뀐 소리였다. 사실 두 사람은 물리학의 기본적인 효과를 재발견한 것이었다. 막힌 공간에 입구가 있는 용기인 암포라가 입구의 크기와 용기의 크기에 따라 주파수를 선택하는 고조파 공명기의 역할을 한 것이다. 여기서 말하는 주파수란 쏟아지는 여러 가지 소리의 개별적 음 진동을 의미한다.

아우잉거와 오드랜드는 화음이 잘 어울리는 몇 개의 암포라를 골라 각각에 마이크를 넣고 소리를 증폭한 다음, 뻗어나간 소리가 벽과 천장을 맞고 튕겨나오도록 했다. 그러자 포럼에 울려퍼지는 소리의 양상이 완전히 바뀌었다. 뿐만 아니라 지나가는 사람들의 기분도 밝아진 것 같았다. 얼굴에는 미소가 번졌고 발걸음도 가벼워졌다. 아우잉거와 오드랜드는 이 사운드 아트 작품에 〈트래픽 만트라〉라는 이름을 붙였다.

나는 2011년에 아르스 일렉트로니카에서 초대작가의 자격으로 참석한 샘 아우잉거를 만났다. 1956년에 린츠에서 태어난 아우잉거가 어렸을 때 가장 좋아했던 장난감은 어떻게 두드리는가에 따라 소리가 달라지는 쇠 막대였다. 그의 아버지는 아들이 사업가가 되기를 바랐기 때문에 대학에서는 경제학과 수학을 전공했지만 사실 그가 관심을 가지고 있는 분야는 음악이었다. 아우잉거는 색소폰, 기타, 드럼을 비롯한 몇 가지 악기를 배우고 노래를 불렀으며 초기 형태의 신시사이저로 실험도 해보았다. 1970년에는 밴드의 일원으로 샌프란시스코 투어를 했다. 그는 당시를 추억하며 이렇게 말한다. "우린 정말 잘나갔었지요."

다시 오스트리아로 돌아온 아우잉거는 잘츠부르크의 모차르테움 대학에 들어가서 컴퓨터음악을 공부했는데, 정식으로 음악교육을 받지 않았

기 때문에 특별 청강생으로 입학 허가를 받았다. 강사들은 그가 수업을 따라갈 수 있도록 중세음악부터 시작하여 현재의 음악까지 들어보도록 제안했다. 이 집중훈련을 통해 그는 "음악의 변화가 얼마나 과학 및 사회의 발전과 깊은 연관성이 있는지"를 깨달았다. 아우잉거는 특히 르네상스 음악과 바로크 시대의 "가장 유명한 바흐와 코렐리를 비롯한" 여러 음악가들에게 깊이 매료되었다.

현대의 음악가 중에서는 어떤 사람에게 영감을 받는지 묻자 아우잉거는 모턴 펠드먼을 언급했다. 펠드먼은 뉴욕의 예술과 음악계가 한창 활기를 띠던 1950년대가 전성기였다. 케이지의 가까운 친구였던 그의 작품은 음악 그 자체보다는 소리의 세계를 강조했다. 펠드먼은 로버트 라우션버그, 마크 로스코 등의 예술가들과 친교를 나누면서 영감을 얻어 귀가 공명하는 소리에 초점을 맞추도록 하는 음악을 만들었다. 이것은 라우션버그와 같은 예술가들이 그림의 물질적인 측면인 질감과 안료를 강조하는 것과 일맥상통했다. "모턴 펠드먼은 이전에 들어본 적이 없는 새로운 방식으로 시간을 구성했습니다." 아우잉거의 말이다.

아우잉거는 펠드먼 이외에도 케이지를 열렬히 존경했고, 그리스의 아방가르드 작곡가 이안니스 크세나키스는 물론 "에드가르 바레즈, 에릭 사티에게 완전히 빠져들었습니다." 그는 또한 "단 하나의 음표도 과하지 않은, 모든 면에서 완벽한" 음악을 만들어낸 마일스 데이비스와 존 콜트레인도 존경한다.

아우잉거가 모차르테움에 재학중일 때 한 강사가 학생들을 교회에 데리고 가서 인간의 목소리와 유사한 소리를 내는 클라리넷이라는 악기를 놓기에 완벽한 장소가 어딘지 물었다. 답은 너무나 분명했다. 물론 아무도 생각해내지 못한 장소였지만 말이다. 바로 사제가 설교를 하는 연단이었다. 아우잉거는 말했다. "교회는 공명상자나 다름없는 것이었습니다.

그 일로 인해 소리의 발생과 건축에 대해 진지하게 생각해보게 되었지요."

한편 아우잉거는 아르스 일렉트로니카의 이벤트에 참석하여 마침내 "놀라운" 크세나키스의 음악과 야성적인 미국의 기타리스트 글렌 브랑카의 음악을 듣게 되었다. 브랑카는 스피커의 설정을 바꾸어 "믿을 수 없을만큼 왜곡된 소리의 폭격"을 만들어냈다. 아우잉거는 "그런 소리는 생전들어본 적이 없었습니다"라고 회상한다. 어느 정도 시간이 지나자 그 왜곡된 소리 속에서 비틀스의 멜로디를 구별해낼 수 있게 되었다. 그는 말했다. "이러한 상황에서는 두뇌와 일생 동안 들어왔던 모든 소리라는 전제조건이 중요하다는 사실을 깨달았습니다. 청취라는 행위를 통해 이제까지 들었던 모든 소리가 떠오르기 때문입니다."

아우잉거는 자신이 추구하고자 하는 길을 찾았다. "음악보다는 소리를 더욱 깊게 연구하겠다고 마음먹었습니다."

미국에서는 암포라를 쉽게 구할 수 없었기 때문에 아우잉거와 브루스 오드랜드는 고조파공명기의 역할을 할 다른 물건을 찾아야 했다. 두 사람은 전략적으로 내부에 마이크를 설치한 긴 금속관을 선택했다. 이렇게 거친 소리를 제거하는 동시에 다른 소리를 증폭하여 귀에 거슬리는 거리의 소음을 듣기 좋은 소리로 변신시켰으며, 듣는 사람들을 거의 명상에 가까운 상태로 유도했다. 이것은 마치 도시 전체가 디제리두●를 연주하고 있는 것 같았다.

2004년에는 세계금융센터 광장에 정육면체 모양의 스피커 다섯 개를 설치하고 길이가 다른 세 개의 튜닝관에서 나는 소리를 송출했다. 사람들은 실제로 이 스피커 위에 앉아 휴식을 취하면서 허드슨강의 물결이 만

● 아주 긴 피리같이 생긴 오스트레일리아 원주민의 목관 악기.

샘 아우잉거, 〈본의 현대 소리 풍경〉, 2012.

조와 간조 때 만드는 소리와 일상적으로 페리와 헬리콥터가 오가는 항구의 모든 소음을 겹쳐놓은 소리를 실시간으로 들을 수 있었다. O+A는 이 탁 트인 광장을 소리의 공동식당이라고 불렀다. "소리는 분위기를 바꿔놓으며", 이러한 종류의 설치물이 있으면 "사람들은 한마음으로 귀를 기울이게 된다". 실제로 사람들이 아우잉거에게 다가와 감사의 말을 하기도 했다. 이전에는 허드슨강의 조수에 관심을 가져본 적이 없었던 것이다.

아우잉거는 "본의 역사와 건축물을 듣는 것이 가능할까?"라는 의문을 가졌다. 본에서는 시의회의 지원을 받아 기차역 옆의 다소 우중충한 공간에 작품을 설치했는데, 낮에는 귀를 따갑게 하는 소음으로 가득차고 밤에는 오싹할 정도로 공허하고 조용한 곳이었다. 그는 이 작품에 〈본의 현대 소리 풍경〉이라는 이름을 붙였다. 여기서도 음향관을 사용하여 혼잡한

교통 때문에 발생하는 소음과 철로, 고속도로, 라인강 위의 선박 등 여러 시설물에서 나오는 주변의 소리를 정제했다. 이 정제된 소리는 광장 중앙 계단의 아랫부분에 놓은 장사각형 상자 안의 스피커를 통해 송출했다(사진 중앙). 두번째 스피커는 그보다 약간 높은 곳, 즉 왼쪽 계단의 위쪽에 있는 상자 안에 두었다. 가끔씩 스피커에서는 실제로 라인강에 설치한 수중 하프에서 나는 소리가 흘러나와 행인들에게 이 도시가 라인강에 의해 형성되었다는 사실을 상기시켰다. "공간은 소리의 에너지로 다시 활기를 찾았습니다." 소리만 더 좋아진 것이 아니었다. 광장의 모습도 한층 아늑하게 보였다. 대부분의 소리예술가들과 마찬가지로 아우잉거는 눈과 귀의 상관관계를 강조한다. 물론 눈이 주도권을 갖는 경우가 대부분이지만 말이다.

아우잉거의 작품 덕분에 이제 이곳은 본의 소리 관광지가 되었다. 사람들은 그의 설치작품을 감상하기 위해 일부러 찾아오기도 한다. 아우잉거는 교통량이 많은 고속도로 옆에 방음벽을 세우기보다는 소리를 받아낼 수 있는 시설물을 설치하여 소리 풍경을 조절해야 한다고 주장한다.

아우잉거는 미학과 관련하여 "형태에 대한 개인적인 인식과 고민"을 언급한다. "범위는 무엇이며, 소리를 채워야 하는 공간은 어디이며, 내가 그림을 그려야 하는 캔버스는 어떤 것인가? 내 캔버스 위에 [소리를 빚어낼] 공간은 어디인가?" 보이지 않는 미학의 정수는 아우잉거가 작품에 쏟는 "시간과 연구의 질"이다. 그는 프로젝트를 계획할 때 "어디서 시작해야 할지는 알지만 어디서 끝내야 할지는 모른다"고 말하는데, 이는 과학자들을 비롯하여 다른 창의적인 연구자들도 공통적으로 경험하는 부분이다. 아우잉거 작품의 과학적인 요소로는 우선 스피커와 고조파공명기를 사용한다는 점을 꼽을 수 있으며, 전반적으로 음향을 응용하는 방법에서도 찾을 수 있다. 그는 작품 제작을 위해 일종의 과학자라고 할 수 있는 건축

가들과 논의를 하며, 최근에는 신경과학자들을 만나 소리가 인지되는 방법에 대한 이야기를 나누었다.

인터뷰를 마무리할 즈음, 아우잉거는 우리가 앉아 있는 밋밋한 방을 둘러보았다. 칠판과 탁자, 의자들이 놓여 있고 벽에는 아무것도 걸려 있지 않은 강의실은 단조로운 소리를 내고 있었다. "이 방은 정말 처량할 정도네요." 그는 누군가 강의를 할 때면 빛, 온도, 소리에 따라 강의실 내부 집기를 배치할 수 있어야 한다고 말한다. "어디까지나 미학의 문제입니다. 실제로 무언가를 변화시킬 수 있는 조건을 만들기 위해 어디까지 노력해야 할까요? 저는 이 강의실에서는 정보를 전달할 수 없습니다." 그러나 얼굴을 맞대고 하는 인터뷰에는 우리가 앉아 있는 강의실로도 충분하다는 결론을 내리는 아우잉거는 끊임없이 공간의 시각적, 음향적 가능성에 대해 촉각을 곤두세우는 사람이었다.

"눈을 감을 수는 있지만 귀를 닫을 수는 없다": 데이비드 투프

데이비드 투프는 브라이언 아노, 맥스 이스틀리, 스캐너 등과 공동작업을 했을 뿐만 아니라 "지난 30~40년간 가장 영향력 있는 영국 작곡가 세 명 중 하나"라는 것이 『가디언』에 '매고티 램'이라는 필명으로 기고하는 음악평론가가 그에 대해 내린 평가다. 램은 또한 이렇게 적기도 했다. "[투프의 저서인] 『소리의 바다』나 『엑조티카』와 같은 획기적인 작품에 흐르는 예언자적인 저류는 해가 지날수록 더욱 거부할 수 없게 된다." 검은 티셔츠, 검은 재킷, 검은 바지 등 전신을 검은색으로 감싼 투프는 전형적인 중년의 예술가처럼 보이지만, 사실 전형적인 인물과는 너무도 거리가 멀다. 침착하고 깊이 있는 투프는 음악과 문학을 넘나드는 자신의 여

정에 대해 편안하게 이야기하며 많은 사람에게 영감을 준다.

1949년에 태어난 투프는 두 군데의 예술학교를 자퇴했던 자신의 예술 교육을 "재앙"이라는 말로 표현한다. 그는 이러한 방황이 "상당히 파격적이며, 예술가가 되기 위해서는 어떤 환경, 어떤 재료로도 작업할 수 있어야 한다는 현대예술의 입장보다 한발 더 나아간, 경계를 넘고자 하는 열망" 때문이었다고 말한다. 그는 "정해진 순서와 틀을 갖춘" 음악이 자신의 열망을 추구하기에 올바른 형태라고 판단했다.

1971년에 투프는 생태학과 생체공학에 관심을 가지게 되었고, 로봇을 다리가 여러 개 달린 바퀴벌레와 비슷하게 디자인할 수 있는 방법을 비롯하여 생물학적 시스템을 어떻게 기술적 디자인에 활용할 수 있을지 생각했다. 예술가 친구와 함께 다트무어의 황무지를 방문한 그는 울타리에 마이크를 걸어놓고 자신이 플루트를 연주하는 소리를 녹음했다. 그다음에는 플루트 소리를 들을 수 있으리라 기대하며 테이프를 재생했다. "그러나 실제로 테이프에서는 대자연이라는 환경 속에서 연주되는 플루트의 소리가 흘러나왔습니다. 자연을 녹음했다는 것이 진정한 발견이었습니다." 그후 투프의 음악적 연구는 무엇이든 소리를 낼 수 있으며 소리는 음악을 초월할 수 있다는 깨달음에서 파생되었다. 투프가 그날 황무지에서 일어난 일을 이런 식으로 해석하게 된 것은 인습을 타파하는 영국의 예술가 존 레이섬의 유사과학적인 사고방식에서 영감을 얻었기 때문이다.

레이섬은 구스타프 메츠거, 장 팅겔리와 함께 자동파괴 예술학파 출신이었다. 그는 책을 태우고 때로는 그것을 먹는 행위로 유명했다. 레이섬이 만들어내는 예술작품의 바탕에 있는 개념은 모든 것이 시작되는 "0의 순간"을 정의하는 "최소한의 사건"이다. 그의 초기 작품 중 하나는 스프레이캔을 한 번 분사하여 흰색 표면에 검은색 점을 흩뿌려 만든 것이었다. 레이섬은 로버트 라우션버그가 오직 관람객의 그림자만 비치는 아무것

도 없는 흰색 캔버스를 선보였던 1951년에 예술이 바로 이 최소한의 사건에 도달했다고 주장했다. 그다음해에 케이지의 〈4분 33초〉가 첫선을 보였고, 몇 년 후에는 반예술, 반상업주의를 표방하는 플럭서스Fluxus운동이 일어나 관객이 직접 참여하여 매번 공연의 양상이 변하는 해프닝을 선보였다. 플럭서스는 목적의식이 있는 다다이즘이라고 표현할 수 있으며, 가장 번성할 시기에는 오노 요코, 요제프 보이스, 백남준과 같은 예술가들이 활약했다.

투프에게는 황무지에서 0의 순간이 찾아왔다. 그의 연대기가 시작되는 기원이었으며, 삼차원 공간에서 자신이 어디에 서 있는지를 정의해주는 순간이었다. "어떤 장비도 소리를 낼 수 있다"는 사실을 깨달은 그는 공간과 시간이라는 두 가지 측면에서 모두 전통적인 음악으로부터 "멀어지는" 것을 느꼈다.

"1971년에는 사운드 아트라는 것 자체가 없었습니다. 사실 나쁜 일은 아니었지요. 말이 안 되서 논쟁을 불러일으킬 만한 용어니까요." 투프는 이렇게 말하면서 한 패널 토론에서 그렇게 말했다가 "행사를 망쳐버린" 일도 있었다고 덧붙인다.

최소한의 사건을 통해 0의 순간을 만들기 위해 투프는 케이지뿐만 아니라 재즈와 아프리카, 인도네시아, 중국, 일본, 뉴기니, 남아메리카의 민속음악을 참고했다. 그는 이러한 문화권의 악기에 흥미를 느꼈으며, 특히 뉴기니에서 사용하는 신성한 피리의 생경한 소리에 마음을 빼앗겼다. 뉴기니의 신성한 피리는 양쪽이 열려 있는 긴 대나무 악기로, 한쪽 끝 근처에 뚫어놓은 구멍에 숨을 불어넣어 연주한다. 이 악기가 내는 소리는 음계, 화음, 멜로디, 음고의 관계뿐만 아니라 "음악의 모든 것"인 소리까지 혼란시킨다. 위와 같은 요소들을 나타내는 음악용어는 전부 존재하지만 투프의 관점에서 보면 "20세기와 21세기 음악의 중요한 특징인 질

감을 나타내는 일관된 용어는 없"다. 음악의 질감은 직관적인 것으로, 작품의 전반적인 품질이자 위에 나열한 특징들을 모두 조합한 것이다.

투프의 말에 따르면 뉴기니 플루트가 내는 소리는 "정통 물리학에 기반을 두고 있다". 그는 물리학을 이해하기 위해 위대한 19세기의 독일 물리학자 헤르만 폰 헬름홀츠가 쓴 『음조 감각에 대하여』를 살펴보다가 샘 아우잉거도 사용했던 헬름홀츠 공명기에 대해 알게 되었다. 이 공명기는 이 세상 것 같지 않은, 뉴기니 플루트와 비슷한 소리를 낸다. 하지만 여전히 질감은 정확히 설명하기 어려웠다.

나는 투프에게 양자물리학에서 파동과 입자의 성격을 동시에 가지고 있는 아원자 세계의 모호한 물체를 국지적이고 구체적인 인간 세계의 일상적 용어로 표현하려고 할 때 발생하는 문제점에 대해 언급했다. 투프는 이 비유가 적절하다고 동의하며, 우리는 사물을 중심으로 하는 한정적인 사고방식에서 벗어나야 한다고 덧붙였다. 투프의 말에 따르면 존 레이섬은 이것이 모두 환상이며, 사건은 단순히 "0의 순간"에서 비롯되는 것이라 믿었다.

1970년대에 음악실험에 관심을 가지고 있던 사람들은 지속적인 음악과 예술이라는 안전한 영역에서 벗어나기 시작했다. 그 이후에는 음악을 단편적이고 구조가 없는 일련의 이벤트로 취급하는 경향이 나타났다. 그는 웅장하고 주기적인 바그너의 오페라를 언급하며 따분한 오페라보다는 이교도의 의식으로 좀더 의미가 있을 것이라고 했다. 투프는 "복잡한 세계에서 최대한 단순하게 작업하며 듣는 사람을 감각의 세계 저편으로 데려갈 수 있는 악기를 만들고" 싶어했다. "지금은 컴퓨터와 대나무를 가지고 작업을 합니다." 첨단기술과 단순한 기술의 만남이다. "정반대되는 도구의 조합입니다. 상당히 바람직하지요."

투프는 이렇게 말한다. "컴퓨터로 작업을 하게 되면서 40년 전에는 불

가능했던 소리작품을 만들어내는 것이 가능해졌습니다." 하지만 그는 컴퓨터의 시대에도 어느 정도는 오래전의 방식으로 작업할 수 있다는 사실에 기뻐한다. 예를 들어 그는 퍼포먼스에서 소리를 증폭하는 표면에 바스락거리는 마른 잎을 놓고 노트북과 함께 사용한다.

"기술은 시스템을 표현하는 수단이기 때문에 매우 중요합니다." 플루트로 완벽히 조율된 음계를 연주할 수 있으려면 기술이 있어야 하며, 동시에 연주자가 음계의 틀을 벗어나 여러 음 사이를 오갈 수 있는 것도 기술 덕분이다. "이렇게 음계를 초월하는 음악으로는 여러 가지 훌륭한 사례가 있는데, 샤쿠하치 피리로 연주하는 일본의 샤쿠하치 음악도 그중 하나입니다. 이 피리는 양쪽이 열려 있는 대나무의 기다란 몸통에 손가락으로 막을 수 있는 구멍을 내고 끝부분을 불어 소리를 내게 되어 있습니다. 대부분의 관악기와는 달리, 능숙한 연주자라면 이 샤쿠하치 피리를 사용하여 어떤 음고도 연주할 수 있습니다." 반면 뉴기니의 신성한 피리는 바람구멍으로 숨을 불어넣어 다양한 음고를 낸다. 두 악기 모두 간단한 물리학법칙에 따라 작동하며, 투프는 여기에서 영감을 얻어 다른 음악가들과 함께 "소리 내기"에 보다 적합한 새로운 악기를 고안하게 되었다.

투프는 1975년에 키네틱 조각작품을 만드는 맥스 이스틀리와 함께 〈새로운 악기와 재발견된 악기〉라는 앨범을 만들었다. 이스틀리는 바람이나 물, 또는 다른 자연의 힘으로 움직이며 우리가 주변에서 흔히 듣는 다양한 소리를 만들어내는 키네틱 장치를 만들었다. 그는 이러한 악기들을 센트리폰centriphone과 하이드라폰hydraphone이라는 이름으로 불렀다. 그러나 어떠한 종류의 소리도 만들어낼 수 있는 소프트웨어가 탑재된 노트북이 등장하면서 이러한 악기는 불필요하게 되었다. 노트북 그 자체가 무한한 다양성을 가진 악기의 역할을 하게 된 것이다.

투프는 이렇게 말한다. "전자음악의 시작은 60년대로 거슬러올라가니

다. 말하자면 슈토크하우젠이 활약하던 시기죠. 하지만 지금은 완전히 틀에서 벗어났습니다. 이제는 프로그래밍을 하지 않습니다. 컴퓨터가 일종의 악기와 같은 역할을 하지요." 그는 이렇게 말을 잇는다. 사실 "라이브 퍼포먼스에서는 프로그램에 따라 움직이면서 즉흥연주를 할 수 있습니다."

투프는 컴퓨터, 전자장치, 악기, 사운드 테이블을 사용하며 이미지와 함께 때때로 목소리를 동원하기도 한다. 그의 퍼포먼스는 청각, 시각, 그리고 리듬에 대한 몸의 반응까지 다층적인 반응을 이끌어낸다. 그의 작품 중에는 마음속에 으스스한 이미지를 불러일으키는 애절한 장송곡도 있다. 〈플랫 타임〉은 그의 작품을 접하기에 좋은 출발점이다. 이 작품에서 투프는 연주를 하면서 자신의 음악적 기술을 설명한다.

〈플랫 타임〉에서 투프는 존 레이섬의 작품과 음악 사이의 연관성을 탐구한다. 레이섬 본인도 음악이 공간과 시간에 대한 자신의 관점, 즉 우주론을 표현할 최적의 방법이라고 생각했다. 투프의 말에 따르면 이 개념은 이차원 형태를 동원하여 설명할 수 있다. 가로축은 존재하는 모든 우주를 통과하는 사건의 구조 즉 "최소한의 사건"을 나타내며, 세로축은 시간을 나타낸다. 음악에서 발생하는 일들은 이 공간의 점들이며, 가로축에 투영하면 "0의 순간"을 갖게 되고 세로축에 투영하면 시계에서 읽어낸 시간이 된다.

투프는 음악가가 사건으로 구성된 세계에서 살아간다고 말한다. 그가 보기에 즉흥연주는 공간과 시간에 형식적인 구조가 없으며 다양한 잠재력을 가지고 있기 때문에 레이섬의 우주론을 너무나도 잘 보여주는 사례다. "매 순간이 새로운 방향으로 나아갈 잠재력을 가지고 있습니다." 첫 음들과 함께 일련의 "최소한의 사건들"이 시작된다. 〈플랫 타임〉은 바이올린, 색소폰, 플루트의 앙상블로 연주하며, 여기에 투프가 컴퓨터와 플

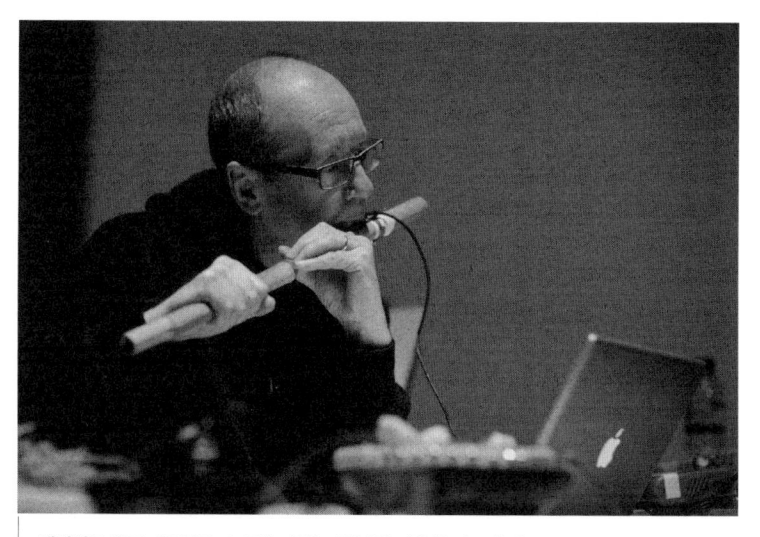

데이비드 투프, 〈플루트, 노트북, 증폭 타악기를 사용한 퍼포먼스〉, 2012.

루트를 연주하고, 셀로판지를 구기거나, 나무토막으로 드럼 헤드 부분을 두들기거나, 잎사귀들을 앞뒤로 움직이는 등 사운드 테이블 위의 재료들을 조작하여 낸 소리를 더한다. 물론 치터와 비슷한 현악기를 전기로 증폭해놓은 것과 DJ들이 하는 것과 비슷한 스타일로 재생하는 축음기 레코드 소리도 곁들여진다.

청중은 자신이 있는 곳에서 판타지와 미스터리의 세계로 빨려들어가며, 동시에 흥미로운 음악성을 가지고 있는 매우 다른 문화권의 음악들을 경험하게 된다. 음악가들은 서로 경쟁하듯 연주를 주고받으며, 스튜디오라는 시간과 공간 속에서 "0의 순간"을 연달아 만들어낸다.

투프는 자신이 하는 작업이 "소리를 현미경에 올려놓고 소리의 결을 살펴보는 것"이라고 말한다. 오늘날 서로 다른 문화권에서 온 소리와 주

변에서 들려오는 소리를 섞는 것은 전자음악가들이 매우 흔하게 사용하는 방식이 되었다. 음악평론가 사이먼 레이놀즈가 말했듯이, "우리는 이제 모두 데이비드 투프가 된 셈이다".

"투프의 글은 항상 나에게 작가로서의 자유를 의미했으며, 들뢰즈나 오늘날의 그 어떤 이론가의 이론도 정형화된 틀로 제쳐두는 대신에 예상할 수 없으며, 부정확하며, 부수적인 대상을 탐구하도록 한다." 사운드 아트를 연구하는 다니엘라 카셀라가 투프에 대해 적은 글이다.

투프는 1980년대에 집필에 몰두하여 몇 권의 주요 저서를 펴냈는데, 힙합에 대한 최초의 시리즈 연구서인 『랩의 공격』과 드뷔시가 자바의 전통음악을 발견했을 때부터 현재에 이르기까지 아방가르드 음악의 발생 과정을 연대순이 아닌 명상적인 의식의 흐름에 따라 조명한 1984년의 『소리의 바다』 등을 대표작으로 꼽을 수 있다. 음악평론가인 매고티 램은 이러한 저서들을 "비요크의 침실 옆 탁자에 놓여 있을 법한 책이다"라고 표현했다. 실제로 아이슬란드의 가수 비요크는 최근에 과학과 기술을 테마로 삼기 시작했다.

『랩의 공격』을 발표하면서 여러 가지 칼럼과 특집기사 의뢰가 들어옴에 따라 투프는 한동안 음악보다는 언론 기고에 힘을 쏟았다. 그러다가 『소리의 바다』의 출판 직후에 아내가 스스로 목숨을 끊고 말았다. 엄청난 충격을 받은 투프는 자신의 생활방식을 완전히 바꿔버렸고, 저널리즘뿐만 아니라 "타협과 사소한 문제의 끊임없는 반복"처럼 보이는 일들에 완전히 질려버렸다. 투프는 소리에 집중하기 시작했고 그 이후부터는 가끔씩만 집필작업을 했다.

내가 투프에게 미학에 대해 물었을 때, 그는 "직관적"이라는 답을 내놓았다. "직관이란 자신이 무엇을 하고 있는지 생각하지 않을 때에 찾아옵니다. 일정 수준에서는 자신이 무엇을 하고 있는지 모릅니다. 하지만 보

다 심오한 수준으로 들어가면 자신이 하고 있는 일을 알고 있기 마련이지요." 다른 말로 하면 직관은 경험에서 비롯되고, 이 경험은 즉흥연주에 필수적이다. 자신의 퍼포먼스에 대해 투프는 이렇게 덧붙인다. "저는 미학에 대해 생각한다는 것을 의식하지 못한 채 항상 미학에 대해 생각합니다. 그리고 분석적인 비평가인 동시에 비논리적인 음악가라는 두 가지 성격을 지니고 있습니다."

투프는 음악의 직관적인 측면에 대한 좋은 사례를 든다. 음악을 연주할 때는 음표를 하나씩 연주하는 것이 아니라 여러 개의 음표를 묶어서 연주하며, 멜로디를 기억할 때도 한 음표씩 기억하는 사람은 없다. 음악은 잘 구성된 전체 또는 형태를 인식하는 것이다. "분석적인 능력은 오히려 음악에 좋지 않은 영향을 미칠 수 있습니다."

투프는 바흐, 모차르트, 베토벤으로 대표되는 창조적인 음악가의 범주에 오늘날의 음악가들을 포함시키기는 어렵다고 생각한다. "작업방식이 완전히 바뀌었으며 너무나 다양해졌지요." 투프의 음악적 영감은 단순함을 추구하며 주변의 복잡한 일에서 벗어나고 싶은 욕구를 가졌던 1970년대에 시작되었다. 그는 자신이 창의성을 발달시킬 수 있었던 이유로 기술의 진보와 집필작업을 꼽는데, 글을 쓰면서 자신의 음악을 보다 분석적인 관점에서 바라보게 되었기 때문이다.

우리는 투프가 예술과 과학의 연관성에 대해 어떻게 생각하는지에 대한 이야기를 나누었으며, 그는 흥미로운 견해를 내놓았다. "환상적인 유사과학자"였던 뒤샹이 핵심적인 인물이었다는 의견이다. 항상 무의식에 큰 관심을 가지고 있었던 투프는 초현실주의에 "완전히 빠져들었다". 그가 연구했던 예술들 중에는 잠재의식에서 기인하는 자동기술법을 사용한 앙드레 브르통, 마치 무엇에 홀린 듯이 손이 그림을 그려내는 자동회화법을 옹호한 앙드레 마송 등이 있었다.

투프는 이러한 예술가들과 마찬가지로 그가 만드는 음악의 배경에 자리잡고 있는 것은 비이성과 무계획이라고 말한다. 나는 그에게 어떻게 작곡을 하며 어떠한 표기법을 사용하는지 물어보았다. 다음은 그의 대답이다.

나는 전통적인 의미에서의 표기법은 전혀 사용하지 않는다. 음악가로서의 내 경험은 즉흥연주에 기반을 두고 있으며, 여기서 "작곡가"라는 용어는 "한데 합친다"라는 의미를 지닌다. 다른 말로 하면 컴퓨터와 소프트웨어 애플리케이션이라는 매체를 통해 여러 가지 사건을 한데 합치거나, 글, 이미지, 통제된 즉흥연주 등의 수단을 사용하여 퍼포먼스의 상태에 영향을 미친다. 두 경우 모두 핵심은 즉흥성이므로 다른 사람과 함께 하는 작업이라면 작곡이라는 행위도 공동으로 하게 된다.

투프에게 즉흥연주는 마음의 긴장을 풀고 마음껏 실험하는 것이다. 그의 입장에서 이성적인 것에 가장 가까운 개념은 "통제된 즉흥연주", 즉 음악의 비이성적인 전개를 이끌어가는 "최소한의 사건" 또는 "0의 순간"이다.

그러나 투프는 다음과 같이 경고한다. "오늘날 우리는 비이성적인 행동으로 둘러싸여 있음에도 불구하고 증거를 요구합니다. 매우 이성적인 시대에 살고 있지만, 비이성적인 행동에 이끌리고 있는 것이지요." 투프는 "인간이 자발적으로 만들어낼 수 있는 것은 무엇인가"를 궁금하게 여긴다. 그는 "예술을 포함하여 모든 것에 논리를 적용하려는 경향"이 인간의 행동을 물리학과 화학의 법칙에 묶어둔다고 생각하며, 사실 오늘날의 신경 인지과학자들이 시도하는 것도 이와 일맥상통한다.

투프는 자신의 작품이 논리와 비논리, 과학과 인류학, 그리고 자신의

저서에서 환상적이고, 신비로우며, 무의식적인 세계를 탐구하기 위해 사용하는 이론을 조합한 것이라고 본다.

자연 그 자체의 음악: 조 토머스

2011년에 조 토머스는 옥스퍼드셔에 있는 하웰 과학혁신 캠퍼스의 다이아몬드 라이트 소스에서 6개월을 보냈다. 다이아몬드 라이트 소스는 영국의 국영 과학시설로, 규모가 작은 CERN처럼 보이는 거대한 원형 건물에 전자를 거의 광속에 가깝게 가속하여 학문 및 산업 연구에 활용하는 밝은 광선을 만들어내는 싱크로트론이 설치되어 있다. 그러나 사운드 아티스트인 토머스는 다른 것에 주목했다. 이 기계가 전자광선을 모니터링하는 동안 리드미컬한 소리가 작게 들려왔던 것이다. 토머스는 이 소리를 잡아내기 위해 싱크로트론 내부에 마이크를 넣은 다음 녹음한 소리를 "싱크로트론의 기계음, 사람들이 움직이는 소리 등의 주변 소리와 결합"했다. "즉 음향 공간, 음높이와 불협화음, 내부에서 흐르는 리듬 등을 모두 동원한 것이지요." 그 결과물이 38분 길이의 사운드 아트 작품 〈싱크로트론의 크리스털 사운드〉였다.

최면에 걸릴 것 같은 이 소리를 들으면 현실에서 탈출하는 기분이 된다. 다섯 개의 트랙으로 구성된 이 작품은 처음에 윙윙거리는 소리로 시작했다가 전자가 광선에 주입되면서 나는 짧고 날카로운 소리로 변하며 머릿속에 기이한 이미지를 만들어낸다. 때로는 거칠고 건조한 싱크로트론의 소리 안에서 토머스는 "완전한 고전음악의 형태"를 들을 수 있었다고 말한다.

〈싱크로트론 저장용 링의 크리스털 사운드〉는 2012년의 아르스 일렉트로니카에서 디지털 음악 및 소리예술 분야 대상을 받았으며, 나도 그때

조 토머스, 〈싱크로트론 저장용 링의 크리스털 사운드〉 라이브 퍼포먼스,
다이아몬드 라이트 소스, 2011년 10월.

토머스를 만났다. 토머스는 주변 사람까지 물들이는 환한 웃음과 열정,
근사한 금발의 곱슬머리를 가진 쾌활한 여성이다. 어렸을 때에는 바이올
린과 비올라를 공부했으며 작곡을 배웠다고 한다. 또한 녹음을 통해 할
수 있는 일에도 관심을 가지고 있었다. 10대였던 어느 해에는 야마하 신
시사이저를 크리스마스 선물로 받았다. 토머스는 이것을 방에 가져가서
며칠 동안이나 나오지 않았다. "저는 신시사이저를 이용해 소리를 바꿀
수 있는 방법에 푹 빠지고 말았습니다." 그 시점부터 토머스는 "음을 연주
하는 것보다는 소리가 변하는 방식"과 소리를 작동시키는 기술에 관심을
가지게 되었다. 토머스의 부모님은 소리예술에 대한 딸의 재능을 더욱 키
워주기 위해 작곡 가정교사를 고용했다. 토머스는 웨일스의 뱅고어 대학
에 진학했다. "대단한 사운드 스튜디오였습니다. 저는 그냥 그곳에서 살

앉어요. 절대 나오지 않았습니다."

나는 어떠한 작곡가나 음악 유파에게서 영감을 얻는지 물었다. 토머스가 어떻게 대답해야 할지 고민하는 동안 긴 침묵이 이어졌다. 마침내 나온 답은 흥미로웠다. 토머스는 영감을 받은 특정한 음악가를 지목하지는 않았지만, 매우 실험적인 전자음악으로 유명한 프랑스의 작곡가 베르나르 파르메지아니와 "음악이 움직이는 방법"에 대한 흥미를 일깨워준 카를하인츠 슈토크하우젠을 언급하기는 했다.

이 두 사람은 모두 1920년대 후반에 출생했다. 그보다 더 후세의 음악가는 떠오르지 않는다고 했다. 그다음에는 사실 "퍼포먼스에서 기술이 엿보이는 한 누가 만든 어떤 음악이던, 무엇으로 연주하던" 관심을 가진다고 털어놓았다.

작품을 작곡하는 방법을 묻자 토머스는 자신이 "소리를 본다"고 말했다. "일종의 공감각적인 개념으로 음악을 그리고 색칠할 수 있습니다."

토머스는 〈싱크로트론 저장용 링의 크리스털 사운드〉를 제작하기 위해 귄터 렘과 마이클 애벗이라는 두 과학자와 함께 일했다. 두 사람은 가이드의 역할을 하며 광선을 모니터하는 데 사용하는 오디오 출력을 보여주었다. 토머스는 소리의 정보를 받아들이는 자신의 관점이 두 사람과의 관점과는 전혀 다르다는 사실을 깨달았다. 과학자들은 자신이 흥미롭다고 생각하는 소리를 "단순히 광선 라인에 문제가 생겨 발생하는 쓸데없는 소리", 즉 기계의 고장이라고 생각했다. 그럼에도 토머스는 최대한 완전한 소리의 공간을 제공하기 위해 모든 것을 포함시키기로 했다.

결국은 양쪽 모두 상대방의 관점을 존중하게 되었다. "우리는 항상 놀랄 만큼 폭넓게 생각했습니다. 상대방의 의견을 무시하지 않았어요. 이것은 과학과 예술에 대해 중요한 점을 시사해주지요. 둘 사이에 경계는 없는 겁니다." 토머스는 열정적으로 말을 잇는다. "우리가 살고 있는 우주

에서는 많은 일이 일어날 수 있습니다. 폭넓게 생각할 수 있어서 무척 좋았어요. 저는 항상 모든 것을 거대한 규모로 생각합니다. 폭넓게 생각함으로써 인정받을 수 있다는 것은 기쁜 일입니다." 토머스는 다이아몬드 라이트 소스에서 자신의 본령을 찾은 것이다.

토머스가 과학자들 중 한 명에게 자신과의 협업을 통해 무엇 하나라도 새로운 것을 배웠는지 묻자 상대방은 "아니다"라고 대답했지만, 뒤이어 "유익한 아이디어의 결합"이었다는 말을 덧붙였다. 토머스의 말에 따르면 과학자들은 자신과 "함께 일할 때 매우 창의적인" 기분을 느꼈다.

토머스는 최종 결과물뿐만 아니라 과정에도 적용되는 미학에 대해 상당히 흥미로운 생각을 가지고 있다. 처음에는 이 주제에 대해 에둘러 말하며, 자신은 미학이 "아이디어의 교류에 대한 관심"과 관련이 있다고 생각한다고 말했다. 그다음에는 기술, 즉 작품을 얼마나 기술적으로 제작하는지의 중요성도 이야기했다. 또한 작품에 대한 예술가의 느낌도 언급했다. "작품 자체에 대한 믿음이 있어야 하며 작품은 독립적으로 존재할 수 있어야 합니다." 마지막으로 최종 작품에는 "지식, 즉 아름다움과 기술의 전파"라는 요소가 있어야 한다. 궁극적으로 미학은 직관과 관련되어 있는 것이다.

소리와 이미지: 폴 프루던스

폴 프루던스는 머리부터 발끝까지 아방가르드 예술가처럼 보인다. 그는 청바지와 후드 스웨트셔츠 차림에 털모자를 쓰고 한 대 또는 두 대의 컴퓨터 앞에 등을 구부리고 앉아 소리와 이미지를 조작한다. 나는 런던 골드스미스 대학에 있는 과거에 교회였던 건물에서 그의 마법과도 같은 퍼포먼스를 보았다. 청중들은 두꺼운 코트를 입고 입김을 내뿜고 있었다.

폴 프루던스, 〈사이클로톤〉 라이브 퍼포먼스, 2013.

프루던스는 화면에 소용돌이처럼 빙글빙글 도는 패턴의 우주들을 그려
내면서 우리로 하여금 사차원 기하학과 상대성이론에 따른 사차원의 시
간-공간 다이어그램을 떠올리게 했고, 이 패턴들은 계속해서 회전하며
퀘이사, 블랙홀, 빅뱅의 모습으로 바뀌어갔다. 이 모든 광경에는 쾅쾅거
리며 울리는 소리가 곁들여졌다.

비록 지극히 현대적인 퍼포먼스를 펼치기는 하지만 프루던스는 이전
시대의 음악가들을 무척이나 존경한다. 처음에 프루던스는 맨체스터 대
학에서 직물을 공부하기 시작했으며, 특히 쿠튀르 패션을 위한 날염직물
을 전공했다. "이 이야기를 하면 항상 사람들이 놀라더군요." 프루던스가
쓴웃음을 지으며 하는 말이다. 그는 곧 직물 공부가 자신에게 맞지 않는
다는 사실을 깨닫고 미술 석사과정을 밟기 위해 골드스미스로 갔다.

프루던스는 사실 직물 디자인과 컴퓨터 사이에는 역사적인 연결고리

가 있다고 지적한다. 19세기에는 자카드식 직조기에 천공카드를 사용하여 직조과정을 조절했으며, 이것은 초기 IBM 컴퓨터에서 천공카드가 했던 역할을 미리 보여준 셈이다.

프루던스는 스위스 출신의 아돌프 뵐플리나 스코틀랜드 출신의 스코티 윌슨과 같은 선배 예술가들에게 경의를 표한다. 두 사람 모두 펜과 잉크를 가지고 극도로 복잡하고 환상적인 디자인을 했던 초기의 아웃사이더 예술가들이었다. 보다 최근을 살펴보면 컴퓨터 애니메이션의 선구자인 오스카 피싱거와 존 휘트니, 기하학과 변화하는 형체를 강조하여 옵아트의 분위기를 강하게 풍기는 작품을 내놓은 빅토르 바자렐리, 저작著作이라는 개념을 없애기 위한 프루던스의 노력에 특히 큰 영감을 준 존 케이지 등을 꼽을 수 있다. 케이지의 작품은 계속해서 진화했으며 매번 퍼포먼스를 할 때마다 바로 이전의 퍼포먼스와는 달랐다.

프루던스는 인터넷을 알게 되었고 자신이 상당히 컴퓨터를 능숙히 다룰 수 있다는 사실을 깨달았다. "저는 애니메이션 패키지를 배웠고 코드와 알고리즘을 사용하여 프로그래밍을 하기 시작했습니다." 사실 기술적인 배경지식이 전무한 상태에서는 결코 쉬운 일이 아니다. 그는 일찍부터 "시스템 내의 무작위성이 미학적으로 수용 가능한 무언가를 만들어내면서 생기는 긴장감"을 느꼈다. 프루던스는 알고리즘으로 결정되는 무작위성이라는 요소 덕분에 저작이라는 개념에서 벗어날 수 있었다. 일단 퍼포먼스가 시작되면 예술을 만들어내는 것은 제작자가 아니라 시스템이다.

프루던스는 두 대의 컴퓨터를 연결하여 하나는 소리, 하나는 이미지용으로 사용하는 경우가 많다. 한 번에 한 대씩 작업을 하며 양쪽을 오간다. "이렇게 하면 긴장감의 요소가 생깁니다." 그의 설명이다. "저는 무작위성의 정도를 통제하고 진행해나가지만, 무작위성 역시 퍼포먼스를 만들어낸다는 의미에서 자체적인 생각을 가지고 있다고 할 수 있지요. 저는 퍼

포먼스 중에 깜짝 놀라는 게 좋습니다."

프루던스는 너무나 많은 디지털 예술가들이 작품의 기술적인 측면에만 신경을 쓴 나머지 "스토리, 즉 시작과 중간, 끝이 있는 서사의 전통적인 개념"을 무시하는 경향이 있다며 우려한다. "음악은 하나의 드라마라는 느낌을 주어야 합니다." 가끔 청중들은 그의 퍼포먼스 중에서 비디오 부분이 본인들의 눈앞에서 생성되는 실시간 퍼포먼스가 아니라 사전에 준비된 것이라 생각하기도 한다. "지나친 과소평가입니다." 프루던스는 불만을 터뜨린다. 이는 케이지의 〈4분 33초〉에서 청중들이 큰 충격을 받았던 것과 사뭇 다른 양상이다. 예술가들은 과연 "쇼를 시작하면서 이건 비디오 영상이 아니라고 이야기를 할 것인지, 아니면 그냥 청중이 쇼를 경험할 수 있도록 내버려둘 것인지"라는 "일종의 딜레마"를 안고 있다. "케이지가 자유롭게 전개되는 작품들을 만들면서 여러 차례 『주역』을 참조했다는 사실을 아는 것이 과연 중요했을까?" 프루던스는 케이지가 그다지 신경쓰지 않았을 것이라 결론내린다. 물론 자신도 마찬가지다. 작품이 독립적으로 존재할 수 있는 한, 청중에게 약간의 도전과제를 던져주며 몇 가지 고민해볼 거리를 남겨두는 것도 나쁘지는 않다.

프루던스는 소리를 프로그래밍하기 위해 산업지대나 부엌 등을 포함한 다양한 환경에서 현장녹음을 한다. 그다음에 이러한 소리를 혼합하여 다양한 문화에서 나온 음악요소를 도입한다. 프루던스는 음악평론가 사이먼 레이놀즈의 유명한 말을 그대로 인용하는 동시에 저명한 동료 예술가를 언급하며 이렇게 말한다. "우리는 이제 모두 데이비드 투프가 되는 셈입니다". 그리고 이렇게 덧붙인다. "소리와 소프트웨어 툴을 사용할 수 있게 되면서 다층적이고 무한한 가능성이 생겨났습니다. 저는 [이런 방식으로] 볼 수 있는 소리를 만들기 위해 노력합니다. 부분을 모아서 만든 완성품은 단순히 각 부분을 합쳐놓은 것보다 더 큽니다."

비록 "과학자들과 그다지 많이 교류하지는 않지만," 프루던스는 자신의 작품이 과학의 영향을 받은 것이기 때문에 과학자들의 흥미를 끈다고 밝힌다. 좋은 사례가 바로 그의 알고리즘이 만들어내는 이미지들이다. 이러한 이미지들은 점으로 구성되어 있으며, 각 점은 다른 이미지나 같은 이미지의 또다른 측면을 만들어내기 위한 정보의 역할을 한다. 이때 프랙털 다이어그램을 만들어낼 수 있는 수학의 재귀함수를 모방한 비디오 피드백 루프를 사용한다. 따라서 프루던스는 자신이 통제된 신호를 사용하여 복잡한 수학 함수를 시각적으로 나타낼 수 있다는 사실을 발견했다. 분광기를 사용하여 자신이 만들어내는 소리를 신비로운 아름다움을 가진 시각적 패턴으로 변환한다. 그는 이러한 패턴을 새롭게 생겨나는 현상과 비교하며, 무질서 속에서 질서정연한 이미지가 탄생하기도 한다고 언급한다. 그는 심지어 수학자들에게 이 작품에 대한 강의를 하기도 했다. 이것은 예술을 목적으로 작성했지만 수학적으로도 흥미로운 결과를 만들어낼 수 있는 알고리즘의 좋은 예다.

비디오 아트, 디지털 아트, 컴퓨터 아트, 데이터 시각화, 미디어 아트 등의 다양한 분야가 우후죽순처럼 생겨나고 있는 현상에 대한 의견을 묻자 그는 이렇게 대답했다. "요즘에는 미디어 아트를 가장 포괄적인 용어로 사용합니다. 모든 것을 다 아우르지요. 쉽게 다가가기 어려운 용어인데다 개념도 모호하지요." 프루던스는 이렇게 덧붙인다. "저는 구분을 좋아하는 사람은 아닙니다. 심지어 아트사이라는 것도 약간은 혼란스러워요. 저는 언제나 예술가는 다소 과학자 같은 면이 있고, 반대도 마찬가지라고 생각해왔습니다. 제 주변에서는 대부분 예술과 과학의 통합을 기반으로 삼고 있습니다."

그는 계속 말을 잇는다. "미학은 복잡한 개념입니다. 단순히 새로운 매체 경험을 제공하는 것뿐만이 아니라 보다 심오한 이해의 방식이자 문화

의 역사에 대한 것입니다."

프루던스는 대화의 주제를 "미학적 감수성"으로 돌리며, 그 의미에 대해서는 의도적으로 모호한 태도를 취한다. "말하자면 청각적, 시각적 재료를 한데 모아 여러 가지 차원에서 관객을 유혹하는 형식상의 방법이지요. 미학은 무에서 탄생하지 않습니다. 경험을 바탕으로 합니다."

하이퍼음악, 하이퍼악기: 토드 매코버

토드 매코버는 열정을 온몸으로 분출한다. 그가 있기만 해도 연구실의 온도가 올라가는 느낌이다. 만면에 웃음을 띠고 부스스한 짙은 머리카락이 후광처럼 자리잡고 있는 매코버는 지칠 줄 모르는 에너지를 가진 사람처럼 보인다. 열정을 담아 말하는 그의 표정은 웃음에서 일순간 생각에 골똘히 잠겨 있는 것 같은 찌푸림으로 바뀌었다가 다시 순식간에 웃는 표정으로 돌아온다.

"만약 매일같이 하루종일 시간이 난다면 그냥 바흐의 곡만 연주하고 있을 겁니다." 매코버의 말이다. 사실 그는 MIT 미디어랩에서 아방가르드 음악과 오페라를 작곡하며, 때로는 반응환경그룹의 책임자 조 파라디소나 다른 그룹의 일원들과 협업을 하기도 한다. 매코버가 이러한 작업에 사용하는 첨단 인터페이스 장비에는 동작에 반응해 악기의 소리를 내는 센서를 활성화시키는 알고리즘이 들어 있다.

또한 매코버는 하이퍼악기라는 이름을 붙인 악기를 발명하기도 한다. 이 악기들은 전자기술을 도입하여 전문 연주자들에게 맞는 보다 강력한 출력과 정교한 기능을 제공하며, 전자키보드, 전자타악기, 전자현악기의 지평을 넓힌다. 그는 심지어 전자지휘봉을 발명하기도 했다.

매코버는 비틀스의 앨범 〈서전트 페퍼스 론리 하츠 클럽 밴드〉를 듣고

나서 하이퍼악기에 대해 생각하기 시작했다. "그 앨범에는 복잡함과 단순함이 이상적으로 조화되어 있었습니다." 문제는 이러한 음악을 녹음 스튜디오에서만 만들어낼 수 있다는 점이었다. 매코버는 어디서나 그렇게 복잡한 음악을 연주할 수 있는 악기를 발명하여 퍼포먼스를 녹음 스튜디오의 무한한 창의력과 결합해보고 싶다는 꿈을 품었다.

그가 처음으로 개발한 악기는 하이퍼첼로였다. 이 첼로에서는 연주자의 팔목에 달린 센서와 연주자가 쥐는 힘에 반응하는 활의 압력센서가 라디오전송기에 연결되어 있어 현 위를 오가는 활의 움직임을 기록한다. 지판에도 역시 전기스트립이 연결되어 있다. 이 모든 정보는 첼로의 줄받침대에 있는 안테나를 통해 맥 컴퓨터로 전송된다.

하이퍼첼로는 1991년 8월 16일, 매사추세츠 주의 탱글우드에서 열린 음악 페스티벌에서 첼로 거장 요요마의 연주로 첫선을 보였다. 요요마는 매코버가 작곡한 곡을 연주했으며, 평론가 에드워드 로스스타인은 뉴욕타임스에 기고한 글에서 매코버를 "컴퓨터로 소리를 조작하는 거장"이라고 평했다. 로스스타인은 작품의 복잡한 본질과 요요마의 악기에서 흘러나오는 소리가 "외향적인 절충주의와 진실한 자기반성이 어우러져 거의 과열된 것 같은 전자음의 정점"을 이룬 결과물이라고 적었다.

그로부터 20년이 지난 후, 매코버는 처음 만들었던 하이퍼첼로를 대대적으로 정비했다. 그 결과 "몸짓, 터치, 음색의 미묘한 변화만으로도 첼로의 소리를 변화시키고, 복잡한 구조를 분열 또는 응집시키며, 근사한 빛의 효과를 만들어낼 수 있는" 악기가 탄생했다. 실제로도 설명 그대로다.

매코버가 만든 또하나의 전자악기는 하이퍼피아노다. 사용한 피아노 자체는 솔레노이드 코일과 광학센서가 달린 야마하 디스클라비어라는 소형 그랜드피아노다. 이 피아노는 데이터를 저장할 뿐만 아니라 미디와 콤팩트디스크에서 정보를 받을 수 있다. 이 피아노를 컴퓨터에 연결할 수

하이퍼첼로를 연주하는 토드 매코버, 1993년경.

도 있다. 매코버와 동료들은 소프트웨어 처리작업을 위한 맥 미니컴퓨터와 음악 및 연주자의 움직임을 이미지로 해석하는 병렬 비주얼 시스템을 탑재하여 피아노에 "하이퍼" 요소를 도입했다.

처음 보기에는 다소 으스스한 느낌을 주는 악기다. 피아니스트가 치고 있는 건반 외에도 눈에 보이는 이유 없이 다른 건반들이 오르락내리락거린다. 하이퍼피아노는 또한 사전에 프로그래밍된 효과를 내므로 "다양한 색, 선, 모양이 형태를 바꾸며 하나의 구조를 만들었다가 흩어진다"는 것이 매코버의 설명이다. 이러한 "이미지 안무"는 실제 라이브 퍼포먼스의 내용에 반응하여 진행된다.

하이퍼피아노를 연주하기 위한 악보에는 컴퓨터가 언제 퍼포먼스에 개입하는지도 표시되어 있다. 컴퓨터는 퍼포먼스에 참여하더라도 피아니스트를 방해하지는 않는다. 또한 피아니스트는 왼손 옆쪽에 있는 여분

의 키보드를 사용하여 하이퍼악기의 소프트웨어를 변경할 수 있다. "원초적인 웅장함에 더이상 감흥을 느끼지 못한다면, 가우스분포를 기반으로 한 밀집음군*을 들어보는 것이 좋을지도 모른다." 기자이자 작곡가인 쿠퍼 트록셀이 매코버가 작곡한 작품에 대하여 킥스타터 블로그에 적은 글이다.

매코버의 하이퍼피아노는 음악과 공학 사이의 상호작용을 잘 보여주는 사례다. 매코버가 작곡한 작품을 모든 사람이 듣기 좋다고 느끼는 것은 아니지만, 스트라빈스키, 쇤베르크를 비롯한 여러 음악가들과 마찬가지로 그의 음악이 인정받는 시대도 올 것이다. 매코버는 이렇게 말한다. "비주얼 아트는 음악보다 좀더 이해하기 쉽습니다. 예를 들어 쇤베르크를 생각해보세요. 사람들은 쇤베르크의 음악에 멜로디가 없으며 귀가 아프다고 불평했지요."

트록셀은 매코버의 오페라 〈죽음과 힘〉에 대해 이렇게 썼다. "토드 매코버는 현존하는 가장 특이한 작곡가 중 한 명이다. 많은 사람들이 현악사중주나 교향곡 등의 위대한 고전음악 전통을 이어가는 데 만족하고, 어떤 사람들은 순수하게 디지털 장비와 프로그램의 세계로 도피하는 반면, 매코버는 표현양식과 조화의 개념이 끊임없이 변화하는 복잡한 환경 속에서 전자음악과 어쿠스틱 음악이 교차되는 독특한 영역을 개척해냈다. 가장 최근의 대표작인 오페라 〈죽음과 힘〉에서는 특이점 이후 인간의 역할이라는 문제에 정면으로 맞선다. 주인공이 자신의 의식을 컴퓨터에 업로드한 후, 로봇이 무대에 서서 마치 아무 일도 아니라는 듯이 인간과 나란히 공연을 한다(참고: 사실 보통 일이 아닌데 말이다)."

매코버는 전자공학과 음악 외에 음악, 정신과학, 의학의 크로스오버에

● 어떤 음정 내를 다량의 음이 반음이나 미분음정으로 꽉 메운 경우, 거기서 생기는 음향.

토드 매코버의 오페라 〈죽음과 힘〉의 한 장면, 2011.

도 관심을 가지고 있다. 그는 "음악과 의학을 일종의 처방"으로 사용하는 것을 상상한다. "적당한 곡을 선택하면 기가 막히게 효과를 발휘하는 것이죠." 그의 말에 따르면 알츠하이머 질환을 초기에 진단하거나 알츠하이머 환자들을 돕는 데에도 음악을 사용할 수 있다. "음악은 우리의 기억에 영향을 미치며, 음악을 사용하여 과거의 기억을 이끌어낼 수 있습니다." 매코버의 연구실은 또한 신체적 장애가 있는 사람들이 몸짓을 사용하거나 관에 숨을 불어넣어 음악을 만들 수 있는 방법도 고안하고 있다. MIT 미디어랩에서 중요하게 생각하는 문제 중 하나가 바로 사람들이 신체적 어려움을 극복할 수 있도록 돕는 것이다.

매코버는 기술과 음악이 하나로 합쳐지면서 서로 다른 장르 사이의 경계가 모호해지는 현상이 나타나고 있다고 생각하며, 랩의 요소가 현악사중주에 나타나는 것도 그와 같은 예다. 대체적으로 더욱 많은 음악 장르가 참여하게 될 것이며, 그로 인해 엄청난 혼란이 생길 수도 있고 평범하기 그지없는 결과가 나올 수도 있다. 마치 바흐가 음악계에 등장하여 주변을 둘러보고는 "이것도 좋고, 저것도 좋군. 이걸 전부 하나로 엮을 수 있겠어"라고 말했던 그 시대처럼 말이다. "오늘날에는 너무나 많은 아이디어가 나와 있습니다." 매코버의 결론이다. "이 모든 것을 한자리에 모으기 위해서는 새로운 언어가 필요합니다."

음악과 마음의 구조: 로버트 로

로버트 로는 일찍부터 "음악 이상의 흥미를 끄는 것은 없었다"고 회상한다. 로는 어렸을 때 합창단에서 헨델의 〈메시아〉를 불렀다. 그는 고전음악을 공부했으며 록밴드에서 연주를 하기도 했다. 위스콘신 대학에서 공부를 하는 동안 무그Moog 신시사이저라는 것을 접하게 되면서 전자음

악에 관심을 가지게 되었다. 그리고 아이오와 대학에서 석사과정을 밟으며 컴퓨터로 작업을 하기 시작했지만 어디까지나 직접 컴퓨터를 만진 것은 아니었다. 컴퓨터가 사용되기 시작한 지 얼마 되지 않았던 당시에는 컴퓨터를 제대로 만져보기도 어려웠고, 그 대신 천공카드에 입력한 프로그램을 제출한 후 다음날 다시 와서 결과를 받아가는 식이었다.

1979년에 로는 네덜란드의 위트레흐트에 있는 소놀로지 인스티튜트로 가게 되었고, 마침내 실습경험을 얻을 수 있었다. 게다가 운이 좋게도 슈토크하우젠의 조수 중 한 명과 작업을 할 수 있게 되었다. 로는 그곳에서 지독하게 어려운 어셈블리 언어로 프로그래밍하는 법을 배웠다. 어셈블리 언어는 컴퓨터의 제어 레벨, 즉 가장 밑바닥에 있는 구조에서 작동하는 언어다. 로는 당시에 대해 이렇게 회상한다. "실제로 기계에 대해 자세히 알게 되므로 프로그래밍에 대해 배울 수 있는 아주 좋은 방법이었습니다."

로는 위트레흐트에서 헤이그의 왕립음악원과 암스테르담의 아스코 앙상블을 거쳐 파리의 퐁피두센터 옆에 있는 이르캄IRCAM에 자리를 잡았다. 그곳에서 로는 음악과 컴퓨터에 모두 능하며 실험정신이 강한 피에르 불레즈의 밑에서 공부를 하게 되었다. 불레즈는 이상적인 멘토였다. 로는 어셈블리 언어 기술을 활용하여 4X 머신이라는 이르캄의 강력한 실시간 신시사이저로 실험을 했고, 악기와 컴퓨터를 위한 음악을 작곡하기 시작했다.

로는 당시의 문제에 대해 이렇게 회상한다. "컴퓨터는 자신이 무엇을 하고 있는지 알지 못했습니다. 연주자로부터 받은 정보를 고려하지 않았어요. 심지어 연주자가 무대를 떠나도 프로그래밍되어 있는 대로 계속 진행할 뿐이었지요." 컴퓨터와 연주자가 상호작용을 하지 않았던 것이다. 그는 이것이 곤란하다는 사실을 알고 있었다. "퍼포먼스가 아주 까다로운

환경에서 진행되기 때문입니다. 무대 위에서는 실수가 용납되지 않거든요." 그는 이렇게 덧붙였다. "컴퓨터가 음악을 인식하도록 하고 싶었습니다. 컴퓨터가 연주자의 동작에 따라 의사 결정을 내리는 것이지요."

로는 이렇게 하여 시작한 연구 프로그램에 일생을 바치게 되었다. 그는 이렇게 말한다. "저는 오랫동안 실시간 퍼포먼스에 컴퓨터를 사용하는 것에 관심을 가지고 있었습니다." 10년간 유럽생활을 한 로는 1987년 MIT 미디어랩에 대학원생으로 입학했다. 그곳에서 컴퓨터와 공연자를 하나의 단위로 묶을 수 있는 대화식 시스템을 계속해서 구상해나갈 수 있었다.

MIT에서는 역시 이르캄에 몸담았던 적이 있는 토드 매코버, 인공지능 분야의 선구자 중 한 명인 마빈 민스키와 함께 연구를 진행했다. 로는 MIT 미디어랩에서 실험음악으로 처음 박사학위를 받았다. 특히 그는 음악과 인지를 집중적으로 연구했다. 그는 1992년에 『대화식 음악 시스템: 기계를 듣고 작곡하기』라는 첫번째 저서를 펴내기도 했다.

실제로 만나본 로는 전형적인 미 중서부 출신으로 보였고, 실제로도 그렇다. 뉴욕 대학에 있는 그의 사무실에는 책장 가득 컴퓨터 공학 관련 서적이 꽂혀 있고 본인도 과학자 같은 인상을 풍긴다. 하지만 내 눈에는 한쪽에 있는 피아노와 음악교재가 들어왔다. 로는 현재 뉴욕 대학의 실험음악과 교수이며, 학제간 연구를 통해 우리의 두뇌가 구조적으로 어떻게 음악을 경험하도록 되어 있는지 이해하기 위해 열정을 바치고 있다.

로는 책장으로 걸어가서 『대화식 음악 시스템』 한 권을 뽑아든 다음 나에게 보여줬다. 나는 이렇게 응수했다. "이건 컴퓨터 공학 책 같은데요." "맞습니다. 상당히 본격적인 컴퓨터 공학을 다루고 있지요." 그는 무대에서는 실수가 전혀 용납되지 않는다는 점을 고려하면 컴퓨터와 공연자를 연결하는 체계에 수학적인 정밀성이 요구된다고 설명했다.

전통적으로 음악을 연주하는 데에는 연주자와 악기라는 두 가지 요소

가 필요하다. 로는 여기에 (센서를 통해) 연주자의 소리 및 동작에 반응하는 컴퓨터라는 세번째 요소를 추가했고, 이때 연주자의 "라이브" 음악을 보완할 수 있도록 지정된 조성의 즉흥연주가 가능한 놀라운 알고리즘을 사용했다. 로는 이 흥미로운 대화식 과정을 다음과 같이 소개한다.

> (최소한 내 음악에서) 컴퓨터는 무엇을 언제 연주할지에 대해 스스로 결정을 내리지만 곡의 특정한 지점에서 대규모의 동작 변화(상태 변화)가 일어난다. 나는 이것 역시 자동으로 컴퓨터가 상태를 변경해야 할 때를 알려주는 특정한 단서를 찾도록 설정해두었지만, 보통 30~90초에 한 번씩 수작업으로 진행하는 경우가 많다. 매개변수를 변경하는 데 보다 적극적으로 개입하는 작곡가들도 있고, 나보다도 덜 개입하며 그냥 소프트웨어가 제대로 작동하는지만 지켜보는 작곡가들도 있다.

이렇게 작동을 시키려면 곡의 어느 시점에 컴퓨터가 들어가는지 나타내도록 악보를 변경해야 하며, 특정한 음표를 위한 알고리즘도 필요하다. 예를 들어 야마하 디스클라비어의 경우 피아니스트가 건반을 누르는 동시에 다른 건반들이 컴퓨터에 반응하여 연주된다. 때로는 연주자가 왼쪽 손을 건반에서 떼고 노트북을 조작하여 알고리즘을 변경하기도 하는데, 처음에는 이러한 광경이 사뭇 초현실적으로 보인다. 로의 음악은 연주자와 컴퓨터가 놀라울 정도로 긴밀하게 상호작용을 하면서 진행되며 각각이 서로 보완하는 방식으로 상대편에 반응한다. 이것은 어떠한 인터페이스의 흔적도 완전히 배제하고 인간과 컴퓨터를 통합하기 위한 위대한 발걸음이다.

"우리의 두뇌에 근본적으로 리듬을 처리하는 구조가 있을까?" 로는 의문을 갖는다. 그는 음악과 인지, 그리고 컴퓨터로 만든 사고모델에 관심

을 가지고 있기 때문에 인간이 환경에서 들어오는 정보를 처리할 수 있는 규칙체계를 두뇌 속에 가지고 태어나는지를 탐구하게 되었다. 어쩌면 이것 때문에 우리는 자신이 속한 문화권의 음악을 선호하고 다른 문화권의 음악은 다소 생소하다고 느끼는지도 모른다.

오늘날에는 전 세계적으로 너무나 많은 사람들이 서양음악에 익숙해져 있기 때문에 이러한 기본구조, 이러한 인간의 보편성을 찾아내기가 어렵다. 이 문제는 음악학, 계산모형, 인식, 인지, 신경과학, 수학 전문가를 비롯하여 다양한 분야에 몸담고 있는 학자들의 관심을 끌고 있다. 로는 유용한 도구를 다른 학문 분야에서 찾을 수 있다고 주장한다. 그러한 도구를 활용하기 위해 그는 리듬의 수학적, 계산적 측면을 전문으로 연구하는 수학자 고드프리드 투생 및 신경과학자인 고트프리트 슐라우그와 손을 잡았다. 두 사람 모두 음악가이기도 하며, 투생은 타악기를, 슐라우그는 오르간을 다룬다. 세 사람은 서로 다른 문화권에서 발견되는 리듬의 유사성을 수학적 모델로 구성한 일련의 논문을 발표하며 이들 문화권 사이의 공통점을 탐구했다. 신경과학자는 fMRI를 사용한 뇌 분석 등을 통해 연구에 기여했다. 로에 의하면 중요한 문제는 컴퓨터를 어떻게 프로그래밍하여 특정한 문화권의 음악에 반응하는 두뇌의 기본구조를 밝혀낼 것인가 하는 점이다.

이전에는 컴퓨터를 사용하여 사고를 자극하려고 시도했다는 점을 생각해볼 때 이것은 다소 환원주의적 접근방식처럼 보이기도 한다. "맞습니다. 하지만 어디서든 출발점은 있어야 하니까요. 이것은 인공지능 분야에서 볼 수 있는 전형적인 문제입니다." 인공지능은 로가 최근 다시금 관심을 가지게 된 분야다.

나는 몬드리안과 비슷한 작품을 만들어 59퍼센트의 대중으로부터 진짜 몬드리안의 작품보다 더 마음에 든다는 반응을 얻어냈던 마이클 놀의

컴퓨터 프로그램을 언급했다. 로는 그 프로그램을 살펴보아야겠다며, 놀의 컴퓨터 기반 예술에는 관찰자의 두뇌신경계에서 미학적인 반응을 이끌어내는 무언가가 있을 것이라고 언급했다.

비슷한 사례로는 인공지능을 통해 음악적 지능을 탐구하는 미국의 학자 데이비드 코프의 작품을 꼽을 수 있다. 코프는 여러 해 동안 바흐 음악의 모델을 만들기 위해 노력했다. 로는 이렇게 설명한다. "상당히 용감한 시도였습니다. 이전에 바흐의 음악을 들어보지 않은 사람들 중 상당수가 코프의 모델을 바탕으로 하여 컴퓨터로 만들어낸 음악과 진짜 바흐 음악의 차이를 구별하지 못했습니다." 로는 인공지능이 하는 일이 "음악 프로그램에서의 미학 추구 등과 같이 일종의 목표와 사람들 사이의 거리를 좁혀주는 것"이라고 말한다.

본인이 과학자이자 음악가인 로는 이렇게 새로운 유형의 예술가로서 유대감을 느낄 수 있는 과학자들과 협력한다. 물론 과학자와 예술가 모두 이러한 협력관계를 통해 이점을 얻는다. 그는 심지어 "협업을 통해 오히려 과학 분야가 더 많은 이익을 얻는다"고 주장하기도 한다.

로는 "더욱 많은 사람들이 자신이 하는 일에 컴퓨터를 활용하는 방법을 생각하고 있기 때문에" 본인이 하는 연구의 미래가 밝다고 본다. 그러나 "아무리 기계의 성능이 발달하더라도 진정으로 창의적인 사고방식은 언제까지나 사라지지 않을 것"이라고 굳게 믿고 있다. 로는 교수진 약력에 자신의 역할을 이렇게 적고 있다.

음악은 과거에도, 현재에도, 미래에도 인간이 기본적으로 접하는 요소다. 그러나 기술 때문에 우리가 음악을 경험하는 방식이 바뀌고 재편되는 경우가 많다. 나는 컴퓨터가 음악을 다룰 수 있게 돕는 과정에서 예술 형태의 진정한 정수를 더욱 잘 이해할 수 있게 되리라고 믿는다.

디지털 세계의 교향악 형태 : 트리스탄 페리치

트리스탄 페리치는 전자음악의 거장이지만, 그가 작곡한 작품에서 소닉 아트sonic art는 고전음악의 분위기를 강하게 풍기기도 한다. 크지 않은 체격에 긴 구레나룻을 기른 페리치는 상당히 열정적이지만 부담스러울 정도는 아니며 편하게 대화를 나눌 수 있는 사람이다. 그의 아버지는 영화 제작자이자 사진작가, 비디오 아티스트, 컴퓨터 아트의 개척자였으며 뉴욕의 스튜디오 54와 맥스의 캔자스시티를 중심으로 한 예술가집단의 일원이었던 앤턴 페리치로, 그는 아버지가 제작한 예술작품들을 일상적으로 접하며 자라났다.

트리스탄 페리치는 주로 피아노를 배웠지만 어렸을 때부터 첼로, 바이올린, 기타, 플루트를 비롯하여 다양한 종류의 악기를 다뤄보고 싶어했다. "어떤 악기들인지 살펴보고 진동하는 현악기의 역학을 이해하고 싶었습니다." 페리치는 또한 끈이론에 대한 브라이언 그린의 저서 『엘러건트 유니버스』, 컴퓨터공학 및 컴퓨터와 음악, 수학의 관계를 다룬 더글러스 R. 호프스태더의 고전 『괴델, 에서, 바흐』를 읽고 과학에도 큰 관심을 가졌다. 컴퓨터공학, 수학, 물리학을 두고 고민하던 그는 컬럼비아 대학에 진학하여 이 학문들을 모두 공부했다. 트리스탄은 심지어 그린의 강의 중 하나를 수강하기도 했는데, 너무나 열정에 휩싸인 나머지 수학과 음악으로 협력작업을 해보자고 그린에게 제안하기도 했다. 답변은 받지 못했다.

그후에는 뉴욕 대학의 통신기술을, 특히 예술작품에 활용할 수 있는 창의적인 방법을 중점적으로 연구하는 인터랙티브 텔레커뮤니케이션 프로그램에 입학했다.

"1비트 오디오로 풍부한 음향작품을 만들어낼 수 있습니다. 말하자면 1비트 교향곡이라 할 수 있지요." 페리치는 전자음악에서 1비트 회로를 사

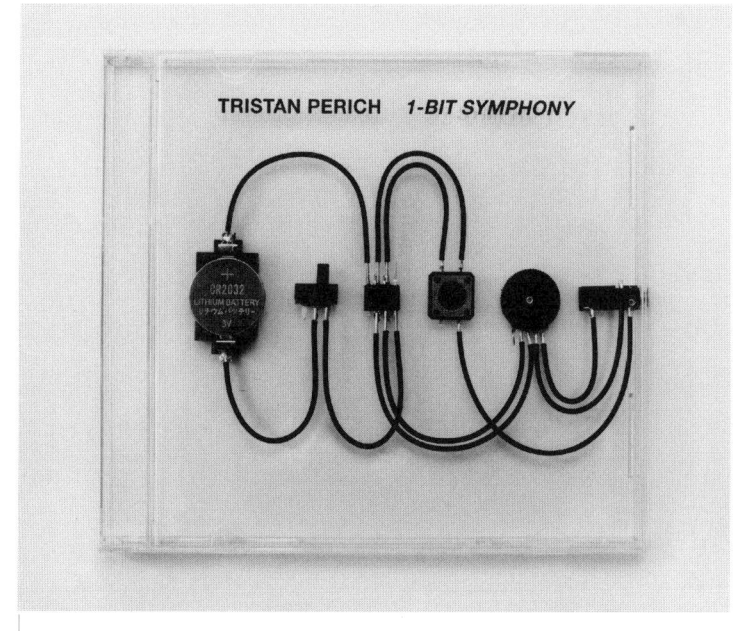

트리스탄 페리치, 〈1 비트 교향곡〉, 2009.

용하며, 여기서 "비트"는 전자공학의 최소 정보단위인 "2진 숫자"의 줄임
말로 각각 꺼짐과 켜짐을 나타내는 0 또는 1의 값을 갖는다. 1비트 전자
장치로 구성된 회로라면 최소한 초기의 디지털 카시오 시계로 거슬러올
라간다. 2004년에 제작된 〈1비트 음악〉은 헤드폰 잭이 내장된 CD 케이
스에 하나의 전자회로 세트가 들어 있는 형태다. 페리치는 마이크로 칩
을 프로그래밍하고 회로를 조립하여 전체 패키지를 한정판 예술 상품으
로 홍보했다. 리드미컬하게 반복되는 전자악절은 즐겁게 들을 수 있었으
며 심지어 마음을 달래주기도 했다. 5년 뒤에는 더욱 야심차게, 크게 다
섯 부분으로 구성된 〈1비트 교향곡〉을 제작했는데, 투명한 CD 케이스에
전자음악을 담은 마이크로 칩 하나가 들어 있는 형태다. 케이스를 열고

내장된 헤드폰 잭에 헤드폰을 꽂으면 코드로 작성해 칩에 탑재한 음악이 흘러나오기 시작한다. 이상하게도 그 소리는 웅장한 교향곡처럼 들린다. "저는 전자음악으로 상상할 수 있는 어떤 소리도 만들어낼 수 있습니다" 라는 것이 페리치의 설명이다.

그렇다면 도대체 왜 최소 단위인 1비트의 정보를 사용하는 것일까? 페리치는 학생 때 수학과 과학의 역사를 공부하면서 수학을 최소한의 숫자 표현, 즉 "수학의 원자"로 축소해보려는 초기 수학자들의 노력에 특히 큰 호기심을 느꼈다. 양자물리학에서도 원자의 본질과 관련하여 이와 비슷한 미니멀리즘을 확인했다. 음악에서는 필립 글라스의 미니멀리즘에 깊은 인상을 받았다. "딱 두 개의 음 사이만 왔다갔다합니다. 그것이 음악의 내용이지요." 페리치는 또한 스티브 라이시의 작품도 매우 높이 평가한다. 라이시의 페이징phasing 과정에 대해 이렇게 설명한다. "성부별로 위상이 일치했다가 벗어나기를 반복하며 시간은 10분 정도 걸립니다. 들을 수 있는 것은 그게 전부입니다."

페리치는 좀더 상세히 설명한다. "멀리서 보면 아름다움도 느껴지지만, 그것이 어떻게 구성되어 있는지도 확인할 수 있습니다. 저는 음악과 과학이 두뇌의 같은 부분에 작용한다는 점에 매우 흥미를 느낍니다. 음악이든, 미술이든, 수학이든 모두 기본적인 구성요소를 바탕으로 하고 있지요." 이러한 생각이 정보의 최소 단위로 구성된 페리히의 1비트 음악에 전부 담겨 있는 것이다. "단순한 것이 가장 원시적인 아름다움을 지니고 있는 법입니다." 그는 마치 꿈꾸듯 말한다. 그렇게 때문에 깨끗하고, 순수하며, 숭고한 바흐의 음악이 그토록 그에게 풍부한 영감을 주는 것이다.

페리치는 한동안 전자음악을 멀리하고 고전음악 스타일로 작곡을 했다. "전자음악은 피아노와는 다르게 실체나 특징이 없는 것처럼 보였습니다." 그러다가 실제 악기와 전자장치를 결합하는 것에 대해 생각하기

시작했다.

여기서 페리치가 마음에 두고 있던 전자장치는 스피커였다. 여러 차례의 실험 끝에 그는 악기와 스피커를 한데 묶는 독특한 방법을 찾아냈다. 스피커를 하나의 칩이 장착된 회로보드에 연결하면 이 칩이 전기신호를 보내서 스피커의 막을 진동시키는 것이다. 다른 말로 하면 전기를 소리로 변환하는 방법을 찾아낸 셈이었다. 그는 또한 이러한 형태의 악기를 위한 기악곡을 작곡하기도 했다. 진동하는 표면을 다루는 데 필요한 기본적인 물리학과 수학, 컴퓨터 공학에 관한 지식이 있었기 때문에 혼자서도 가능했던 일이다.

페리치는 현재 피아노, 클라리넷, 플루트, 퍼커션 등과 결합한 스피커용 음악을 작곡한다. 그는 스피커를 작동시키는 전자장치가 음악과 나란히 움직이도록 프로그램을 짜서 회로보드에 암호화한 내용이 음악가가 연주하는 내용과 밀접하게 연관되도록 한다. 이렇게 하면 멜로디가 있으며 회로에서 들어오는 정보가 단순한 리듬 반주 이상의 역할을 한다는 점에서 무작위적인 소리가 아니라 음악에 가까운 결과물이 나온다.

페리치는 주로 다루는 악기인 피아노 앞에 앉아 자유롭게 생각의 나래를 펼치며 즉흥적으로 작곡한다고 이야기한다. 그의 말에 따르면 이러한 방법은 알고리즘으로 복잡하게 곡을 구성하는 다른 작곡가들의 작업방식과 대조된다. "과정이 영감이나 사용하는 도구의 한 부분을 차지하는 것과, 과정 자체가 결정적인 역할을 하는 것 사이에는 분명한 차이가 있습니다." 페리치가 선호하는 것은 전자다.

페리치는 자기 작품의 매 단계를 신중하게 계획한다. 그가 칩에 입력하는 코드는 논리적이지만, 어디까지나 "음악을 염두에 두고" 작성한 것이다. 그러나 과학적인 요소는 프로그래밍에서 끝난다. 음악 그 자체는 직관적이다.

THE ART OF VISUAL-IZING DATA

데이터 시각화의 예술

데이터 시각화의
예술

과학자들은 오래전부터 데이터에서 패턴을 찾고자 해왔고, 자연의 패턴을 적용해왔다. 1913년에 미국의 천체 물리학자인 헨리 노리스 러셀은 진퇴양난의 상황에 빠졌다. 런던의 왕립천문학회로부터 밤하늘에 있는 항성 300개의 특성에 대해 15분 안에 설명해달라는 요청을 받았던 것이다. 그는 시각적 자료가 필요하다는 결론을 재빠르게 내렸고, 그래서 각 항성의 온도를 한 축에, 밝기를 나머지 다른 축에 표시한 그래프를 준비했다.

일단 그래프를 작성하고 보니 놀랍게도 상당수의 항성이 대각선 대역에 집중되어 있었다. 러셀은 즉시 이 그래프가 사실은 항성의 탄생과 소멸을 연대별로 나타내고 있으며, 각 항성이 점차 뜨겁고 밝아지다가 나이를 먹으면서 점점 어두워지는 양상을 보여주고 있음을 깨달았다. 역사적인 이유 때문에 헤르츠스프룽-러셀도Hertzsprung-Russell Diagram라는 이름으

로 널리 알려지게 된 이 유명한 도표는 우주뿐만 아니라 우리가 존재하는 이유를 이해하는 데 결정적인 역할을 했다.

데이터는 설문조사나 실험을 통해 취합하거나 작년에 영화관에 간 횟수 등과 같이 자체적으로 수집한 숫자의 집합이다. 이러한 정보는 단순한 숫자 이상의 역할을 할 수 있다. 세계나 자연에 대한 심오한 비밀을 내포하고 있거나, 개인적인 습관을 말해주기도 한다. 문제는 가공하지 않은 원자료에서 어떻게 이러한 정보를 뽑아내느냐다. 러셀이 했던 작업처럼 데이터를 시각적으로 표시하여 좀더 쉽게 이해할 수 있게 만들고 그 안에 있는 보다 깊은 의미를 도출해내는 것은 과학뿐만 아니라 경영이나 심리학 등의 여러 분야에서 중요하게 여기는 문제다. 과거에는 데이터를 표시하는 방법에 눈길을 끌 만한 미학적인 요소나 표현이 필요하지 않았고 단순하게 표기하는 경우가 대부분이었다.

한 가지 눈여겨볼 만한 예외는 1812년에 러시아로 진격했다가 후퇴한 나폴레옹 군대의 운명을 데이터 차트로 표현한 샤를 조제프 미나르의 도표다. 1861년에 작성된 이 표는 텍스트와 그림을 결합하여 날짜, 전투, 사상자 수, 기온, 군대의 이동방향, 이동거리 등을 보여주었다. 이 자료는 사실상 육차원으로 구성되어 있었다. 데이터 시각화의 선구자인 에드워드 R. 터프티는 "아마도 역사상 최고의 통계 그래프일 것이다"라며 이 도표를 극찬했다.

터프티가 이 글을 쓴 것은 1983년이었다. 그때까지는 데이터 표현이라는 분야를 의도적으로 조사하거나 제대로 데이터를 표시 또는 비평하는 방식을 정리한 사람이 아무도 없었다. 너무나 따분한 분야라는 인식 때문에 터프티는 프린스턴 대학에서 하던 자신의 강의를 바탕으로 한 『정량적 정보의 시각적 디스플레이』라는 책을 자비출판하기 위해 이미 저당잡힌 집을 또다시 저당잡혀야 했다. 훗날 이 책은 베스트셀러가 되었다.

오늘날에는 어디서나 정보를 찾을 수 있다. 구글, 아마존, 페이스북은 여러분의 웹 사이트와 좋아하는 책, 나이와 관심 분야에 대한 정보를 바탕으로 하여 당신의 프로필을 만들고 당신을 위한 상품을 추천한다. 올림픽 등의 행사에 대해 글이나 트윗에 실린 주관적인 반응이 모여 행사에 대한 전반적인 분위기를 전해주기도 한다. 이 모든 것은 데이터를 분석하고 표시하는 정교한 소프트웨어를 사용하기 때문에 가능한 일이다.

데이터 마이닝●에서 추구하는 것은 나와 친구가 주고받은 이메일처럼 데이터 교환 사이의 인과관계가 아니라 상관관계, 즉 패턴이다. 예를 들어 만약 나 또는 내 친구가 테러리스트 웹 사이트와 연락을 주고받았다면 국가안전보장국NSA에 보고되고, 우리 두 사람의 전자통신 패턴이 조사 대상이 된다. 국가안전보장국이 매일 발생하는 엄청난 양의 전화와 SMS 메시지를 모두 도청할 수는 없다. 그들이 찾는 것은 패턴이다. 도청은 다음단계다.

21세기에 들어서면서 데이터가 예술작품을 만드는 수단이라는 새로운 측면을 갖게 되었다. 데이터 마이닝에서는 미학적이거나 아름다운 방법으로 보다 깊은 의미가 드러날 수도 있다.

나노 아트 : 마이크 필립스

마이크 필립스는 인간의 감각을 초월한 세계를 이해하는 데 기술이 할 수 있는 역할을 탐구하는 예술연구 프로젝트의 일환으로 나노 아트 작업을 한다. 그는 아주 큰 것보다는 아주 작은 것에 관심을 가지고 있다. 첨단을 달리는 많은 예술가들이 그렇듯이 필립스는 우리 눈에 보이는 것이

● 많은 데이터 가운데 의미 있는 정보를 발견하는 과정.

마이크 필립스, 〈티끌〉, 2009.

반드시 "실제 모습"은 아니라는 사실을 다룬다.

필립스에게 세상은 "데이터로 구성되어 있으며"이며 그는 그 데이터를 시각화하려 한다. 그의 프로젝트 중 하나의 이름은 〈마음의 눈을 어지럽히는 티끌〉로, 이것은 햄릿의 등장인물인 호레이쇼가 동료들과 함께 햄릿 아버지의 유령을 본 후에 한 대사다. 비록 그들은 분명히 유령을 보았지만 모든 사람이 그들의 말을 믿을 리는 없었다. 유령은 진짜였을까, 아니면 그들 모두의 상상이었던 걸까?

필립스는 실제로 눈에서 꺼낸 먼지 한 점, 즉 티끌을 가지고 작업을 시작한다. 육안으로는 거의 보는 것이 불가능했지만 필립스가 이 티끌을 여

러 배율로 확대하자 울퉁불퉁하고 뒤틀려 있으며 바깥쪽은 잔뜩 비뚤어져 마치 포탄의 파편 조각처럼 보이는 형상이 드러났다. 그다음에는 엄청나게 성능이 좋은 원자력현미경AFM을 사용하여 티끌을 더욱 확대했다. 원자력현미경은 이미지를 구현하는 소프트웨어를 통해 육안으로는 볼 수 없고, 오직 데이터로만 나타나는 원자구조를 드러낸다. 필립스는 실제 이 티끌을 구성하고 있는 우리 눈에 보이지 않는 원자의 세계를 선보이기 위해 흐릿한 이미지를 선택했다. 티끌의 "유령"은 광학현미경(인간은 감각으로 파악 가능한 감각자료) 또는 원자의 영역(수치로 파악 가능한 자료)인 "데이터의 풍경"인 것이다.

"티끌mote"이라는 용어는 오랜 역사를 가지고 있다. 중세 영어에서 기원한 이 용어는 인도유럽어원과 기독교적 프리메이슨의 의미를 담고 있으며, 가능한 한 가장 작은 원소를 나타내지만 그럼에도 사물의 존재를 가능하게 하는 물질이다. 놀랄 만큼 작으면서도 이러한 힘을 가지고 있다는 사실 때문에 티끌은 "나노기술의 강력한 부적이 된다".

희끗한 머리를 짧게 자르고 검정 티셔츠를 입은 마이크 필립스는 일부러 자유로운 복장을 하고 다니는 예술가의 이미지에 꼭 맞는 사람이다. 엑서터 대학과 매사추세츠 대학에서 공부했으며 영국 유니버시티 칼리지 런던의 슬레이드 미술대학에서 대학원과정을 밟았다. 내가 왜 예술을 선택했는지 묻자 그는 자신이 물리를 잘했고, 수학은 젬병이었으며, 유형정합pattern-matching에 뛰어난 재능을 보였다고 대답했다. "그러다가 컴퓨터를 접하게 되면서 실제로 무언가를 만들어낼 수 있는 수단을 손에 넣게 된 셈이지요."

예술을 선택한 데에는 다른 이유도 있었다. 테크놀로지컬 아트*라는

● technological art, 과학기술을 이용하는 예술.

마이크 필립스, 〈AFM 티끌〉, 2009.

신생 분야와 관련된 책들을 방대하게 독파한 그는 로버트 라우션버그, 장 팅겔리, 빌리 클뤼버, 〈아홉 개의 밤: 연극과 공학〉, E.A.T.를 알게 되었고 이들을 "자신의 영웅"으로 여겼다. 이러한 예술가들의 협업과 그 시너지 효과에 깊은 인상을 받았다. 필립스는 "초기 선구자들을 무시하는 큰 실수를 오늘날의 디지털 아트가 저지르고 있다"는 것을 뼈저리게 느꼈다. 이렇게 스스로의 뿌리를 잘라내는 것은 막 발전하기 시작한 과학이나 기술 분야에서 흔하게 볼 수 있는 현상으로, 국가의 탄생 경위를 고려하지 않고 오늘날의 영국 또는 미국을 이해하려는 것이나 다름없다.

필립스는 엑서터 재학 시절에 4D라는 학제간 강의를 들었으며 이 4D 는 사차원이라는 뜻이 아니라 강의가 진행되는 강의실의 번호였다. 이 강

의에서는 부분적으로 컴퓨터를 다루었는데, 마침 당시 인기 있던 기종인 ZX81이라는 안성맞춤의 기계를 사용할 수 있었다. ZX81은 가격이 저렴할 뿐만 아니라 상대적으로 조립 및 프로그래밍이 쉬웠기 때문에 초보자에게는 이상적인 컴퓨터였다. 일생에 걸친 필립스의 컴퓨터 사랑이 시작된 것이다. 그는 심지어 이렇게 말하기도 한다. "나는 가끔 BASIC 언어로 꿈을 꿉니다."

필립스가 슬레이드에 진학했을 즈음, 학교 측은 컴퓨터 아트 관련 활동을 단계적으로 중단하고 있었다. 그는 UCL의 물리학부 및 컴퓨터공학부에서 최대한 많은 시간을 보냈다. 그는 심지어 나이트클럽에서 사용할 인터렉티브 프로그램과 조명쇼에 손을 대보기도 했다. 한편 로이 애스콧을 만나 당시 악명이 높았던 UCL의 이메일 프로그램인 유클리드EUCLID를 통해 월드와이드웹 이전의 예술가 네트워크에도 참여하게 되었다. 슬레이드에서 혼합 매체 전공으로 미술학위를 받은 후에는 플리머스 대학에서 학제간 예술교수직을 제안받았는데, 필립스는 그 직책에서 자신이 원하는 학제간 연구 및 강의활동을 하기 위해 치열한 협상을 벌여야 했다.

1992년에는 플리머스에서 주로 컴퓨터학과에 뿌리를 두고 '미디어 예술'이라는 제목의 강의를 개설했다. 그는 점차 많은 시간을 그곳에서 보내기 시작했고 이렇게 회상한다. "미술학과보다는 컴퓨터학과에서 예술에 대한 이야기를 더 많이 했습니다." 여러 해 동안 절충작업을 거친 끝에 현재 필립스의 작업은 미술학과 쪽에 더욱 긴밀하게 연계되어 있다.

최근에 필립스가 가장 관심을 가지고 있는 분야는 크기가 원자의 고작 10배 정도밖에 되지 않는, 상상할 수 없을 정도로 작은 물질을 다루는 나노 아트다. 나노 크기의 새로운 소재를 개발하는 분야를 나노기술이라고 한다. 나노기술로 탄생한 소재의 좋은 예가 초박형 흑연층을 나노 수준에서 가공하여 극도의 단단함을 자랑하는 그래핀이다. 나노기술은 전

자공학 분야에서 새로운 전망을 보여줄 뿐만 아니라 암을 진단하거나 약물 전달 시스템의 매개체로 중요한 역할을 할 수 있는 잠재력을 가지고 있다.

나노 아트는 과학자들이 원자력현미경을 통해 발견한 특이한 구조들을 전시하면서 시작되었다. 원자력현미경은 직경 약 1나노미터(0.000000001미터) 정도의 둥근 실리콘 팁이 달려 있는 장비다. 원자력현미경은 매끈해 보이는 표면을 나노 수준으로 스캔하여 우주에서 본 산맥과 비슷한 지형지도를 만들어낼 수 있다. 이러한 지도는 우리에게 익숙한 프랙털 패턴의 윤곽을 이루는 여러 점의 집합인 망델브로 집합이나 허블 우주망원경으로 본 별들의 이미지처럼 아름답다. 이러한 이미지들은 너무나 기이하기 때문에 일반인에게는 자연의 예술처럼 보인다. 머지않아 예술가들이 이러한 이미지를 다루기 시작했고 과학과 연계된 새로운 형태의 예술이 탄생했다.

초기 나노 아트의 사례로는 2008년에 미시간 대학의 기계공학과 교수인 존 하트가 제작한 〈나노바마〉를 꼽을 수 있다. 하트는 나노기술을 사용하여 오바마 대통령의 이미지를 1억 5000만 개의 탄소미세관에 새겼는데, 탄소원자로 만든 이 원통형 구조는 사람의 머리카락보다 수만 배나 가늘지만 강철처럼 튼튼하다. 그는 주사형 전자현미경으로 미세관을 스캔하여 오바마 얼굴의 이미지를 만들어냈다. 하트는 경쟁자였던 존 매케인 후보와는 달리 과학을 중시하는 입장인 오바마에 대한 정치적 지지를 표시하기 위해 이 작품을 만들었다. 이것은 과학자로서 나노기술을 매우 직설적으로 사용한 예다.

2000년에 필립스는 플리머스 대학 미디어, 예술, 디자인 연구센터의 한 분과인 i-DAT의 책임자로서 지구의 생명체를 탐사하는 연구에 참여했다. 웰컴 컬렉션, 굴벤키안 재단, 예술위원회 역시 이 연구를 후원했다.

엉뚱하게 들리기는 하지만 이것은 사실 패턴 인식을 활용한 진지한 연구였다. 목적은 우주망원경으로 수집한 과학적 데이터에서 지구에 생명체가 살고 있음을 나타내는 패턴을 감지해낼 수 있는지 파악하는 것이었다. 필립스와 동료들은 3000장 이상의 사진 데이터베이스를 자세히 살펴보기 위한 알고리즘을 작성했으며, 필립스는 이 분석작업을 "저공비행"이라고 즐겨 부른다. 물론 이것은 구글 어스가 등장하기 전에 진행된 작업이다.

일반 대중도 연구에 참여할 수 있도록 데이터베이스의 모든 사진은 웹에 게재하여 살펴볼 수 있도록 했고 적극적인 의견 개진을 독려했다. 최종 결론은 "확실치 않다"였다. 외계인들이 멀리서 우리가 살고 있는 우주를 스캔한다면 지구에 확실히 지적 생명체가 있다고 결론짓기는 어려울 것이다. 마찬가지로 현재 우리가 사용할 수 있는 우주망원경으로 다른 행성에 있는 지적 생명체를 식별해내기도 어려울 것이다.

필립스는 현재 자신과 함께 협력하고 있는 과학자들이 자신의 영향 덕분에 데이터를 다른 시각으로 바라보게 되었다고 믿는다. 그리고 이렇게 토로하기도 한다. "충분한 협력이 이루어지지 않고 있습니다." 게다가 이러한 협력관계에서는 여러 가지 어려움이 발생하며, "상당수의 협력작업이 별 소득이 없이 끝난다"는 사실을 그도 알고 있다. 예술가와 과학자가 만나는 것도 쉬운 일이 아니다. 과학자와 예술가가 몇 분씩 이야기를 나누어보고 함께 일할 수 있을지 알아보는 "즉석 미팅"은 일반적으로 좋은 결과를 내지 못한다. 협업관계가 "제대로 뿌리를 내리지 못하거나", 보통 과학자 쪽에서 시간이 부족하기 때문에 짧은 기간에 끝나버리는 경우가 많다.

필립스는 플리머스의 교수직을 수락할 때 컴퓨터를 교육과정에 도입한다는 사실에 눈살을 찌푸리는, 보다 전통에 충실한 예술가들과 자신 사

이에는 유리벽이 존재한다는 사실을 깨달았다. "저는 예전부터 소위 예술의 틀 밖에서 작업하기를 좋아했지요. 하지만 그런 방식이 전통예술에 위협으로 보이는 모양입니다." 필립스는 항상 예술계에 가까이 가지 않으려고 노력한다. 내가 작품을 팔기도 하느냐고 물어보자 필립스는 자신이 월급을 받는 학자이자 가끔씩 수수료나 보조금도 받기 때문에 작품을 팔아서 생계를 유지하는 것은 아니라고 대답했다.

"저는 갤러리가 문제의 근원 중 하나라고 생각했기 때문에 피해왔지요. 하지만 어느 정도 나이가 되어 좀더 편안한 삶을 추구하게 되면서 갤러리도 받아들이고, 지금까지의 신념과도 적당히 타협하게 되었습니다." 최근에 필립스는 갤러리들을 위한 특별 설치물을 설계했다. 그의 티끌은 퍼스에 위치한 커틴 대학의 존 커틴 갤러리에 전시되어 있다. 방문객들의 반응은 긍정적이다. "작품에 상당한 흥미를 보였습니다."

필립스가 젊은 시절 처음 컴퓨터를 다루기 시작했을 때에는 아마 평생 컴퓨터나 다른 첨단기술을 사용하여 작업을 하게 되리라고는 상상조차 하지 못했을 것이다. "데이터의 벌판을 저공비행할 때마다 BASIC으로 꾼 그 첫번째 꿈을 다시 체험하게 됩니다." 필립스가 미소지으며 남긴 말이다.

진화를 이용한 실험 : 윌리엄 레이섬

윌리엄 레이섬은 이렇게 말한다. "과학자들은 데이터를 가지고 있을 때 오히려 데이터의 제약을 받게 되는 경우가 있습니다. 하지만 예술가들은 그렇지 않습니다." 레이섬이 만든 근사한 3D 변형 컴퓨터 그래픽은 게임의 밑그림으로 사용되는가 하면 영화에도 등장했고, 세계 여러 나라에서 전시되었다. 레이섬은 2007년부터 런던 골드스미스 칼리지의 교수로 컴

퓨터 게임 제작 및 프로그래밍 석사과정을 가르치고 있다. 그는 어떤 면으로든 전혀 구속받지 않는 사람이다.

골드스미스에 있는 레이섬의 사무실은 언뜻 보기에 예술가의 작업실보다는 과학자의 작업실처럼 보인다. 컴퓨터 코드에 대한 책과 과학저널에 게재한 논문의 재판본이 여기저기 흩어져 있으며, 그중에는 레이섬이 수학자이자 컴퓨터 그래픽 전문가 스티븐 토드와 함께 쓴 『진화의 예술과 컴퓨터』도 있다. 아마존은 컴퓨터 코드와 컴퓨터로 생성한 과학적 도판이 가득 수록되어 있는 이 책에 대해 "현대미술과 기하학, 컴퓨터 그래픽을 결합하여 진화와 인공생명의 기저에 자리잡고 있는 테마를 표현했다"는 매우 야심찬 소개말을 싣고 있다.

레이섬은 상당히 강한 인상을 주는 사람이다. 꿰뚫어보는 듯한 눈빛에 길고 날렵한 구레나룻은 길쭉한 이목구비를 더욱 강조하고, 세심하게 고른 기하학적 무늬의 셔츠와 넥타이를 차려입고 있었다. 하웰 핵 연구센터에서 일하는 화학자인 아버지와 작곡가이자 음악가인 어머니를 둔 레이섬은 "어린 시절부터 예술과 과학이 공존하는 환경"에서 자라났다.

그는 옥스퍼드에서 미술을 공부하고 20세기의 미술사조를 두루 섭렵했다. 특히 러시아 구성주의에 큰 흥미를 가졌으며 구성주의에 들어 있는 과학적인 요소, 그중에서도 우연성에 초점을 맞춘 부분을 높이 평가했다. 그는 영국의 예술가 케네스 마틴의 작품에서도 그러한 요소를 발견했다. 레이섬은 또한 옥스퍼드에서 컴퓨터를 접하게 되면서 컴퓨터가 예술을 만들어낼 수 있는 잠재력을 지니고 있다는 사실을 깨달았지만 처음에는 까다로운 프로그래밍 및 "예술가의 사고방식과 소프트웨어의 한계 사이에 발생하는 불협화음" 때문에 좌절을 겪었다.

레이섬은 왕립예술학교로 적을 옮기면서 근처에 있는 자연사박물관을 자주 방문하며 진화론에 흥미를 느끼게 되었다. '추상적인 형태에도 진

화론을 적용할 수 있을까?'라는 생각도 가졌다. 어떤 다른 형태로 진화할 수 있었을까? 그는 예술가가 객체들을 선택한 다음 그것을 조립하는 과정을 지정해주면 규칙에 따른 예술작품을 만들어내는 시스템을 개발했다. "단순한 몇 가지 규칙만으로 소위 판도라의 상자가 탄생했습니다. 무궁무진한 조합의 가능성이 있었지요."

레이섬은 각각 진화의 계보를 거슬러올라가 두 개의 형태가 서로 합쳐지면 어떤 결과가 나왔을지 상상해보았다. 처음에는 정육면체, 사면체, 20면체, 깔때기 등의 기하학적 모양에서 진화한 형태를 사용했다. 이들의 형태를 바꾸기 위한 몇 가지 규칙을 정하고 선을 한데 모아 볼록 튀어나오거나, 꼬이거나, 움푹 파이거나, 덩굴이 자라나거나, 차곡차곡 쌓이거나, 합쳐지거나, 복제되게 만들었다. 코처럼 툭 튀어나온 부속물 등을 추가하여 기형이 발생할 가능성도 사전에 고려했다. 심지어 특정한 형태들을 "결혼"시켜 "부모"와 닮았으면서도 보다 복잡한 형태를 만들어내기도 했다. 이 모든 형태는 추상적인 것으로, 자연에서는 나타나지 않는 것이었다. 이러한 진화의 세계에서는 레이섬이 신이었다. 그는 미학적 관점에서 어떤 것이 가장 적합한지 판단한 뒤 그것만 남겨두고 나머지는 폐기했다.

레이섬은 1987년에 왕립예술학교를 졸업했다. 충동적으로 IBM에 전화를 걸어 어떤 형태로든 후원을 해달라고 요청했다. 놀랍게도 IBM은 영국 윈체스터에 있는 연구센터의 컴퓨터 그래픽 팀에서 마음껏 원하는 연구를 할 수 있는 자리를 제안해왔다. 당시 IBM은 뉴저지의 머리힐에 있는 벨 연구소와 비슷한 연구센터를 지원하고 있었다.

레이섬은 그곳에서 컴퓨터 그래픽 전문가인 스티븐 토드를 만났다. 두 사람은 레이섬의 진화도안을 보다 확장하는 작업에 착수했다. 두 사람의 목표는 진화과정에서 새로운 유형의 예술을 이끌어내는 것이었다.

레이섬의 진화도안은 "정돈되지 않은 상태로 머릿속에서 튀어나온 그 대로였고, 자연계를 재현한 형태"였다. 토드는 이 과정에 과학을 접목하여 진화과정을 컴퓨터 코드에 담았다. 다음 단계는 그 결과물이 레이섬이 생각하고 있던 형태에 부합하는지 논의하는 것이었다.

두 사람은 무작위성의 요소가 포함된 뮤테이터Mutator라는 강력한 알고리즘을 개발하여 레이섬이 원래 진화도안에 적용했던 규칙을 더욱 발전시켰다. 컴퓨터 그래픽을 사용하게 되자 더이상 원래의 기하학적 형태에 얽매일 필요가 없어졌고, 이 세상의 것이 아닌 듯한 환상적인 형태의 보고가 근사한 총천연색으로 펼쳐졌다. 두 사람은 또한 무작위도를 단계별로 올리고 내릴 수 있는 방법을 포함시켰고, 잠을 자거나 일어나는 등의 역동적인 요소를 도입하여 변형이 스스로 멈추거나 시작할 수 있도록 했다. 레이섬은 이 작업에 대해 이렇게 표현했다. "예술가가 정원사 비슷한 그 무엇이 된 거죠."

그 결과 아름답고도 기이한 방식으로 구현되는 형태가 펼쳐지며 "가능세계"에서 온 환상적인 생명체가 탄생했다. 레이섬과 토드는 이렇게 적었다. "몇몇 예술가들은 [뮤테이터]가 진정으로 새로운 작업방식을 제시한다고 믿으며, 이 뮤테이터는 다른 어떤 방법으로도 만들 수 없었던 형태를 만들어낸 것이 사실이다." 아니, 상상할 수도 없었던 형태라고 덧붙여야 할지도 모르겠다.

1990년대 초반의 경기 불황 때문에 IBM은 연구센터를 닫을 수밖에 없었다. 그때 즈음, 레이섬은 컴퓨터 게임에 관심을 가지게 되어 학계와 비즈니스 세계 사이에서 선택을 해야 했다. 그가 만든 예술작품은 좀처럼 팔리지 않았고, 가장 큰 문제는 앞에서도 살펴보았듯이 "예술계는 컴퓨터 아트에 대해 그다지 달갑게 생각하지 않기 때문"이었다. 예술계가 다소 따분하다고 생각한 레이섬은 비즈니스에 뛰어들었다. 그는 14년간 성

윌리엄 레이섬, 〈변형 X선 추적〉,
범프 매피드/블루, 1993.

공적으로 컴퓨터 게임을 개발해왔으며, 그중 10년은 자신이 세운 회사의 CEO로 일했다. 레이섬은 예술과 과학을 애호하는 관객을 위해 상상의 세계에나 존재하는 생명체가 탄생하는 광경을 보여주는 영화를 제작했는데, 재미있게도 이 영화가 "마약이 난무하는 레이브 파티"에서 인기 있다는 것을 알게 되었다.

그럼에도 레이섬은 여전히 예술계에 무언가 변화를 가져오고 싶었다. 2007년에는 게임사업을 계속 유지하면서 골드스미스에서 컴퓨터를 가르치는 교수가 되었다. 또한 스티븐 토드와의 협력작업도 재개했다. 두 사람은 뮤테이터를 포함하여 처음에 만들었던 시스템을 간소화했으며 현재는 임페리얼 칼리지의 생물정보학과와 손을 잡고 단백질 접힘protein folding을 과학적으로 시각화하는 작업을 하고 있다. 생물정보학은 생물학적 데이터를 저장하고, 불러오고, 분석하는 방법을 연구하는 학문으로, 특히 DNA의 단백질 서열을 중점적으로 다룬다. 단백질의 구성요소인 아미노산 사슬들은 서로 상호작용을 하면서 접혀 인간의 몸 안에 있는 장기를 형성한다. 접히지 않은 상태의 단백질은 독성을 띠기도 하며, 단백질 접힘에 결함이 있으면 퇴행성 질환을 일으키기도 한다.

1년 뒤, 레이섬과 토드는 뮤테이터를 임페리얼 칼리지의 과학자들이 사용하는 코드에 연계시키는 데 성공했다. 이들은 이렇게 하여 탄생한 코드에 '폴드그로FoldGrow'라는 이름을 붙였다. 폴드그로는 과학적 데이터를 사용하여 실제 단백질 구조뿐만 아니라 자연에서는 발견되지 않는 접힘 형태를 만들어낼 수 있었다. 여기서도 레이섬은 "대칭, 우아함, 균형"이라는 기준에 따라 형태를 골라내는 미학적 필터의 역할을 했다. 그는 이 작품을 "기술에서 영감을 얻은 예술"이라고 불렀다. 폴드그로가 만들어낸 접힘 형태는 놀랍고도, 아름답고도, 보는 사람의 넋을 빼놓았다. "그 형태들은 유기체처럼 보였지만 어디까지나 인공적으로 만들어낸 것입니다.

하지만 외계의 행성에는 존재할지도 모르지요." 가끔씩 SF소설을 집필하기도 하는 레이섬의 말이다.

협력팀에서 예술가의 역할을 맡고 있는 레이섬은 보다 자유롭게 과학적 데이터를 사용하여 새로운 단백질 접힘을 만들어낼 수 있다. 그의 말에 따르면 과학자들은 "동료들의 경멸"을 조심해야 한다. "과학자들은 완전히 정신 나간 짓을 한다는 인식을 달가워하지 않습니다. 하지만 같은 작업이라도 예술이라고 부르면 더이상 정신 나간 짓이 아니지요!" 게다가 과학자들은 데이터를 사용할 때 윤리와 도덕을 고려해야 하지만, 예술가에게는 그런 제약이 없다.

"저는 예술의 정의를 바꿔놓고자 합니다. 예술은 궤도에서 벗어나고 있어요. 르네상스 시대처럼 [예술과] 인공지능, 기하학, 수학이 협력하는 기조로 돌아가야 합니다. 그렇지 않으면 예술가들은 그저 똑같은 일만 거듭 반복할 뿐입니다. 조금 더 무거운 캔버스에 이전보다 아주 약간 더 흰색 그림을 그릴 뿐이지요. 한편 중산층이 예술에 대한 막 눈을 뜨기 시작했습니다." 컴퓨터를 도입하면 "예술은 연구 프로젝트가 된다". 이런 이유 때문에 레이섬은 학계로 복귀하여 컴퓨터공학과에서 작업을 이어나가고 있다. "과학자들과 토론을 할 때가 가장 흥미진진합니다. 다른 예술가들보다는 과학자들과 함께 일하는 것이 낫습니다."

내가 그에게 스스로를 예술가로 여기는지, 과학자로 여기는지, 아니면 둘을 결합한 무언가라고 여기는지 묻자 레이섬은 이렇게 대답했다. "75퍼센트는 예술가, 25퍼센트는 과학자입니다."

조각을 통한 데이터 시각화: 에릭 구즈먼

2010년 10월부터 12월까지 3개월간, 에릭 구즈먼의 〈날씨 표시등〉이

에릭 구즈먼, 〈날씨 표시등〉, 2008~2009.

뉴욕 시에 위치한 세계금융센터의 윈터 가든을 밝혔다. 거대한 톱니를 우아하게 조합해놓은 모양의 이 작품은 길이 4.9미터, 높이 2.4미터, 너비 3.66미터의 투명한 팔각형 상자 안에 설치되어 있었다. 이 설치물의 목적은 인터넷에서 받은 일기예보 데이터에 따라 움직이는 고광택 강판을 사용하여 빛의 코드로 일기예보를 송출하는 것이었다. 서로 다른 모양을 하고 있지만 각각이 분명 인간과 비슷한 모양을 하고 있는 강판은 회전을 하면서 흰색(추움)에서 빨강색(더움)에 이르는 범위의 빛을 방출했다. 빛이 파동을 이루면 비가 내릴 것이라는 의미였다. 구즈먼은 이렇게 말한다. "이 작품을 계획하고 조립하기 위해 자그마치 3년 동안이나 고생을 했습니다!"

에릭 구즈먼은 할아버지 플레처 행크스로부터 호기심을 물려받았다. "제멋대로의 괴짜 발명가"였던 행크스는 메릴랜드의 해안가에서 다량조

개를 채취하는 유압식 채굴기를 제작하고, 마라톤과 철인 3종 경기를 주관하고 참여했으며, 2차대전에 조종사로 참전하여 셀 수 없을 만큼 여러 차례 "죽을 고비를 넘기면서" 버마 상공을 비행했다. 행크스는 손자가 열여덟 살이 되자 용접하는 법, 스쿠버다이빙하는 법, 비행기 조종하는 법을 배우라는 조언을 해주었다. "할아버지 말씀대로 전부 했습니다." 구즈먼은 자랑스럽게 말한다.

키가 크고 호리호리한 체형에 느긋한 성격의 구즈먼은 시각예술학교에서 조각을 공부했으며 일본으로 여행을 떠났다가 "모든 것이 완전히 바뀌는" 경험을 했다. 일본의 건축과 목공작업, 애니메이션, 그리고 불교와 신도의 섬세함에 큰 인상을 받았다. 다시 시각예술학교로 돌아온 그는 조각으로 석사과정을 밟으며 컴퓨터에 대해 배울 수 있는 모든 것을 배웠다. 구즈먼은 점차 디지털 아트, 보다 구체적으로는 키네틱 조각을 데이터 시각화와 결합하는 작업에 흥미를 가지게 되었다.

구즈먼의 키네틱 조각은 시계의 내부처럼 복잡한 기계와 정밀하게 맞물린 부품으로 이루어져 있으며 규모도 상당히 크다. 구즈먼은 디지털 방식이 개발되지 않았던 학부 시절에 직접 손으로 기계를 제작하는 경험을 쌓았다. 오늘날에는 학생들이 처음부터 디지털 툴을 사용하여 구현작업을 한다. 하나의 조각 작품을 만드는 데 무엇이 필요한지 "기본적인 사항을 이해하는 예술가가 지극히 드물다"는 것이 그의 주장이다. 산업이나 수작업의 중요성을 인식하지 않는다는 것이다.

구즈먼은 건축에 큰 관심을 가지고 있으며, 특히 건축이 "공간에 대한 인간의 반응"을 다루는 방식에서 많은 영감을 얻는다. 그는 건축에 조예가 깊은 영국의 조각가 애니시 카푸어를 존경한다. 컴퓨터 아트 분야에서는 여러 개의 큼직한 색 평면으로 구성된 애니메이션을 만들어내는 미국의 디지털 예술가이자 화가인 제러미 블레이크를 언급한다. 장 팅겔리에

대해서는 이렇게 말한다. "뉴욕 현대미술관에 불을 지른 예술가라면 싫어할 이유가 없지요. 키네틱 아트는 정말 두려운 영역입니다." 모빌작품으로 유명한 알렉산더 칼더는 다음과 같이 평가한다. "무게와 중력, 움직임에 대한 이해가 뛰어납니다. 칼더의 작품에는 설명하기 어려운 그 무언가가 있습니다."

구즈먼은 "디지털을 하나의 재료"로 다룬다는 개념, 즉 키네틱 조각이 움직이도록 설정할 때 "0과 1이 나무토막과 같은 무게를 지닐 수 있다는 사실"에 매료되어 있다. 그는 이것이 거시세계와 미시세계 사이의 연결고리라고 생각한다. 0과 1로 전자의 흐름을 촉진시켜 금속바퀴를 회전시키는 〈날씨 표시등〉에서도 알 수 있듯이, 구즈먼은 작품을 구상할 때 끊임없이 통일성을 생각한다.

〈날씨 표시등〉은 처음으로 공공장소에 전시된 구즈먼의 작품으로, 그는 항상 사람들이 지나다니는 세계무역센터에 자신의 작품을 선보일 수 있게 되어 크게 기뻐했다. 사람들은 〈날씨 표시등〉을 좋아했고 사흘간의 특별 전시 기간 후에 작품이 철거되자 안타까움을 표시했다. 한 여성은 "날씨 표시등에 무슨 짓을 하는 거죠?"라고 불평하기도 했다. 구즈먼은 〈날씨 표시등〉을 "눈에 띌 만큼 충분히 커다란" 데이터 시각화 도구라고 생각한다. "앱, 컴퓨터, 아이패드를 비롯한 그 모든 기술을 초월하여, 무언가 구체적으로 체감할 수 있는 것에 대한 수요는 분명히 존재합니다. 시각적으로 실체의 질감이 드러나면 머릿속에서 촉각과 관련된 것들이 자극됩니다." 구즈먼은 "대중에게 예술이 무엇인지 전파하려는" 열망을 가지고 있다.

구즈먼에게 스스로를 데이터 시각화 예술가라고 부르겠느냐는 질문을 던지자 그는 빙그레 웃으며 대답했다. "예전의 우주 개발 경쟁 시대와 비슷합니다. 모든 사람이 소위 예술의 정식 범주에 들어갈 만한 적당한 용

어를 만들어내려고 노력하지요." 구즈먼은 분류에 대해 비판적인 입장이다. 그는 그런 분류가 하찮은 것이라 여기며 다음과 같이 빈정대는 말을 덧붙인다. "저도 그런 용어들을 만들어낼 수 있을 만큼 똑똑했으면 얼마나 좋을까요. 그랬다면 지금보다 훨씬 더 발전해 있었을 텐데요."

구즈먼은 재정 지원과 관련하여 연방정부가 지출을 삭감하고 있으며, 사실상 예술에 대한 지원을 중단했다고 지적한다. 노턴, 마이크로소프트, 구글과 같은 거대한 첨단기술 기업들이 개입하기 시작하여 점차 많은 자금을 지원하고 있다. 이것은 과학, 예술, 기술을 하나로 생각하는 "문화 조성에 유리할 수도 있다"는 것이 구즈먼의 설명이다. 다행히도 뉴욕 첼시의 일부 갤러리들이 예술을 과학 및 기술과 결합한 프로젝트에 관심을 표시하고 있다. 민간 부문에서는 "첼시의 동향을 참조하기 때문에" 이는 상당히 고무적인 일이다.

구즈먼은 "대부분의 갤러리들이 확실한 시장이 형성되어 있는 평면적 그림을 선호"하는 것이 문제라고 본다. 예술가가 예술과 기술을 결합시킨 작품을 구상하여 갤러리에 접촉한다고 가정해보자. 구즈먼은 이렇게 설명한다. "갤러리에서는 '와, 이거 정말 멋진데 제작해오면 전시해드릴게요'라고 합니다. 그러고는 다시 갤러리를 찾아가면 '안 되겠네요, 설치공간에 대해 보험까지 들어야 하니까 좀 부담이 되거든요. 그러니까 어렵겠습니다'라고 하죠." 유지보수, 인건비, 임대료, 보험료를 비롯한 여러 비용 때문에 연간 100만 달러 이상의 간접비를 지출하고 있는 대형 갤러리들이 왜 팔리지 않을지도 모르는 작품을 다루겠는가? 갤러리들은 작품을 팔 수 없다면 해당 작품에 대한 아이디어도 사지 않을 것이다.

데이터가 조각으로: 요나스 로

요나스 로는 데이터를 놀라운 조각의 형태로 표현하여 생명을 불어넣는 방법을 발견했다. 로는 스스로를 "새로운 미학적 형태를 탐구하는 동시에 그것과 소통하는 방법을 연구하는" 디자이너이자 발명가라고 소개한다. 로와 동료 학생인 슈테펜 피들러는 2009년에 학부 졸업논문을 쓰기 위해 아마존과 트위터에서 얻은 데이터에 관심사와 음악 청취 습관을 추가하여 여덟 사람의 디지털 신원을 기록했다. 데이터 시각화 소프트웨어를 사용하여 유사성을 걸러냄으로써 이 복잡한 디지털 신원 사이의 연관성을 스냅숏으로 나타내려는 목적이었다.

두 사람은 컴퓨터로 삼차원의 형태를 만들어내는 쾌속조형법을 사용하여 최종 형태, 다른 말로 하면 개체의 완전한 형태의 정수를 나타내는 게슈탈트를 만들어냈다. 그 결과물은 화석이나 조개껍데기, 또는 일종의 외계 생명체처럼 보이는 멋진 압출성형 조각이었다. 이는 왕립예술학교의 디자인 인터랙션 그룹에서 다루는 주제이자 로가 관심을 가지고 있는 합성생물학과도 일맥상통한다. 로와 피들러는 이 논문 프로젝트에 〈디지털 신원의 "게슈탈트"〉라는 이름을 붙였다.

독일 출신의 로는 민머리에 수염을 깔끔하게 손질하고 다니며 무척 간결하게 말하는 사람이다. 그는 포츠담의 응용과학대학에서 데이터 시각화, 정보 시각화, 생성 디자인을 집중적으로 공부했다. 그다음에는 왕립예술학교의 디자인 인터랙션 프로그램에 합류했으며 임페리얼 칼리지의 과학자들과 대화를 나누는 과정에서 과학에 관심을 가지게 되었다. 그는 복잡한 데이터 세트와 이들을 시각화하여 그 의미를 전달하는 방법을 탐구하기 시작했으며, 그와 함께 데이터가 지닌 윤리적 측면에 대해 연구했다.

그가 가장 큰 영감을 얻은 것은 사람이나 미술사조가 아니라 MIT 미

디어랩의 벤 프라이가 개발한 오픈소스 소프트웨어였다. 이 소프트웨어는 무료로 사용할 수 있으며 본인이 사용할 목적이라면 변경도 가능하다. 이 소프트웨어는 "예술가와 엔지니어가 매우 손쉽게 프로그래밍을 할 수 있도록 해주었다".

로의 말에 따르면 처음 작업을 시작할 때 필요한 것은 "무언가를 전달해주는 흥미로운 데이터 세트"이며, 로가 〈디지털 신원의 "게슈탈트"〉를 만들기 위해 사용한 여덟 명의 디지털 신원이 그 좋은 예다. 우선 그는 마칭 큐브Marching Cubes라는 컴퓨터 그래픽 알고리즘 또는 그와 비슷한 데이터 시각화 소프트웨어를 적용했다. 이 알고리즘은 인접한 여덟 개의 포인트를 찾아 정육면체를 형성한 다음 보다 복잡한 다각형을 만든다. 운이 좋으면 흥미로운 패턴이 나타난다. 만약 그렇지 않으면 로는 더욱 복잡한 소프트웨어를 새롭게 작성하여 데이터를 표현한다. 로는 이것이 바로 데이터 시각화가 진정으로 흥미로워지며 완전히 새로운 것이 탄생하는 시점이라고 말한다. "이렇게 만들어진 것이 예술입니다."

2012년의 런던올림픽 기간 동안 로와 동료들은 트위터를 통해 매일같이 쏟아지는 흥분의 목소리를 수집했다. 대략 1250만 개의 트위터 메시지를 모으고 데이터를 처리하여 그 내용과 감정적 어조를 분석한 다음 매일의 감정 기복을 실시간으로, 시각적으로 나타냈다. 이 프로젝트에는 〈이모토〉라는 이름이 붙었다.

올림픽이 끝난 후에는 모든 데이터를 변형하여 각각 하루를 나타내는 인터랙티브 조각 17개를 만들었다. 이렇게 탄생한 것이 "실시간으로 펼쳐지는 올림픽을 바라보는 새로운 관점이자 데이터를 설명하는 새로운 방식"이다. 감정을 나타내는 숫자 데이터에 실체를 부여하여 만지고 감지할 수 있는 대상으로 만든 것이다. 완성된 조각은 추상적인 산맥처럼 보였으며, 길이 3미터, 너비 75센티미터, 폭 60미터의 탁자 위에 봉우리와

요나스 로, 〈이모토〉, 2012.

골짜기가 펼쳐진 풍경이었다. 하루치 데이터를 나타내는 판들은 각각 길이 43센티미터, 너비 15센티미터, 최대 높이 2.5센티미터의 크기였다.

이러한 시각적 기술이 과학자가 데이터를 분석하는 데 도움이 될까? 로는 자신이 하는 일이 과학자들과 그다지 다르지 않다고 말한다. 하지만 항성의 수명을 나타내는 헤르츠스프룽-러셀도의 경우처럼 구체적인 물리적 법칙을 적용해야 하는 데이터 분석은 어떨까? 러셀이 오늘날의 데이터 시각화 소프트웨어를 사용했다면 과연 그런 업적을 이룰 수 있었을까? "물론입니다!" 로는 자신 있게 답한다.

미학에 대한 로의 관점은 사실의 전달에 기반을 두고 있으며, 데이터 시각화가 추구하는 것도 바로 이것이다. "데이터를 흥미 있는 방식으로 전달하게 되면 사람들이 무슨 일이 일어나는지에 대해 호기심을 가지게 됩니다." 미적 요소는 시각적인 것이며, 정보의 내용과 연계되어 있다. 정

보의 양이 많으면 미적 요소도 풍부해진다. 구체적인 예를 들자면 최소한의 그래픽 스타일로 엄청나게 많은 정보를 시각적으로 전달하는 해리 벡의 런던 지하철 노선도를 꼽을 수 있다. 이 지하철 노선도는 아름다울 뿐만 아니라 상징적인 존재가 되었다.

로는 데이터를 시각화하기 위한 더 좋은 방법을 찾는 과정에서 "예술가는 과학자를 도울 수 있을 뿐"이라고 믿는다. 임페리얼 칼리지의 과학자들을 접해본 경험을 바탕으로 그는 다음과 같이 이야기한다. "과학자들은 좀처럼 자신의 연구를 다른 관점에서 바라보지 못합니다. 그러나 예술가들은 기술을 완전히 다른 맥락에서 사용하지요."

"과학과 예술 사이의 장벽이 무너지고 연구를 보다 예술적인 방식으로 수행할 수 있게 될 것입니다." 로는 데이터 시각화와 같은 분야가 이러한 변화의 선두에 서 있다고 덧붙인다. "경계가 모호해지면 참신하고 흥미로운 방향으로 발전이 일어나며 새로운 시대가 열릴 것입니다."

거대한 규모의 데이터: 베네딕트 그로스

"오늘날 존재하는 데이터의 양은 너무나 거대해서 수작업으로 처리할 수 없습니다." 베네딕트 그로스의 말이다. 지구 온난화를 예로 들어보자. 하루가 멀다 하고 지구 온난화에 대한 이야기를 듣지만 좀처럼 머릿속에 그려보기 어렵다. 그로스는 지구 온난화를 시각화하는 작업에 착수했다. 그는 NASA가 우주 미션을 위해 지구 전체를 스캔한 후 고도에 대한 정밀한 데이터가 담겨 있는 수백 장의 사진을 만들었다는 사실을 알게 되었다. 하지만 해저는 어떨까? 마침 캘리포니아 샌디에이고에 있는 스크립스 해양연구소에서 해저에 대한 포괄적인 조사를 했다는 소식이 들려왔다.

베네딕트 그로스, 〈가상 해수면 탐험〉의 한 장면, 2013.

그로스는 직접 만든 데이터 시각화 소프트웨어로 이러한 사진에 담긴 데이터를 처리하여 〈가상 해수면 탐험〉이라는 매우 인상적인 이미지를 만들어냈다. 이 이미지는 조정이 가능하여 해수면이 올라가는 모습과 그 것이 지형에 미치는 영향을 볼 수 있게 되어 있다. 해안선이 변하고, 여러 국가의 면적이 작아지거나 심지어 사라지기도 하며, 어떤 지역은 면적이 커지고, 경제는 붕괴한다.

2007년경에 그로스는 "이미지를 프로그래밍하는 방법에 대한 컴퓨터 디자인 관련 서적이 없다"는 사실을 깨달았다. 그래서 세 명의 동료들과 함께 『생성 디자인: 프로세싱으로 시각화, 프로그래밍, 생성하기』을 집필 하여 2009년에 출간했다. 그 이전에는 컴퓨터를 이용한 디자인과 그것을 어떤 다른 일에 응용할 수 있을지에 대해 고민했다. 그로스는 "프로그래 밍을 통해 시각적 표현형태를 만들어낼 수 있으면 좋겠다"는 생각을 출 발점으로 삼았다. 그렇다면 "논리적인 다음 단계는 컴퓨터를 이용한 디자

인에 대량의 데이터를 접목하여 정보를 시각화하는 것", 다른 말로 하면 엄청난 양의 데이터를 시각적 형태로 나타낼 수 있는 방법을 찾아 해당 데이터를 보다 의미 있게 제시하는 것이다. "시각적 결과물을 만들어내기 위한 프로그래밍은 새로운 발전입니다."

디자인 문제를 해결하기 위해 컴퓨터를 사용하는 컴퓨터 디자인은 1960년대에 독일의 프리더 나케와 막스 벤제, 그리고 미국의 벨 연구소의 주도로 시작되었다. 그러나 컴퓨터를 사용한 디자인이 실질적으로 발전하게 된 것은 새로운 프로그래밍 툴과 처리방식이 등장한 21세기에 들어서였다. 그로스가 컴퓨터 디자인에 관심을 가지게 된 것도 바로 이때였다. "저는 데이터 시각화가 예술의 형태로 대두되기 오래전부터 이미 과학적인 관점에서 관심을 가지고 있었습니다."

그로스는 슈투트가르트에서 지리학과 컴퓨터 공학을 공부하기 시작했지만 정보와 미디어에 더욱 흥미를 느끼게 되었다. 그는 독일 슈베비슈그뮌트에 있는 응용과학대학에 진학하여 2007년에 학위논문을 마쳤는데, 이 논문은 사실 그로스가 훗날 집필할 책의 초안 역할을 했다. 그로부터 2년 후에 출간된 그의 저서는 새로운 분야를 개척하며 엄청난 호평을 받았다. 그로스의 전문 분야는 컴퓨터 아트를 사용하여 데이터를 시각화하는 것이다. 그는 여러 차례의 수상경력을 가지고 있으며 2011년부터는 왕립예술학교의 디자인 인터랙션 프로그램에서 박사과정을 밟고 있다. 그와 요나스 로는 겉모습이나 간결하면서도 냉소적인 유머가 섞인 말투에 이르기까지 아주 비슷해 보인다.

그로스는 박사과정을 이수하면서 계속해서 컨설팅 일을 하고 있다. 그 중 하나가 도시계획과 건축의 경계에 있는 영역을 다루는 MIT의 센서블 시티 랩SENSEable City Lab에서 하는 일이다. 이곳의 연구원들은 실시간으로 도시의 삶을 연구하여 이를 근본적으로 변화시킬 방법을 모색한다. 뉴욕,

특히 맨해튼에서는 운행하는 차량의 대다수가 택시다. 따라서 택시를 어떻게 활용해야 교통 체증을 일으키지 않고도 사람들을 효율적으로 이동시키느냐 하는 것이 중요한 문제다. 데이터의 양은 어마어마했다. 각 택시에는 GPS 시스템이 부착되어 있으며, 팁이나 고객의 지불수단 같은 데이터가 추가된다. 연구원들이 언뜻 보기에 데이터의 양이 지나치게 많은 듯했고, 설상가상으로 수집된 데이터는 고작 1년치에 불과했다. 이들은 방대한 양의 데이터를 처리하기 위해 그로스를 고용하여 뉴욕 시와 제너럴 일렉트릭이 후원하는 프로젝트에 투입했다. "시각디자인은 원래 로고와 같은 것을 제작하는 데서 출발했지만 지금은 훨씬 다양하게 활용되고 있습니다."

MIT에 도착한 그로스의 눈앞에는 엄청난 양의 추상적이고 상관관계가 없는 데이터가 펼쳐져 있었다. 그는 택시의 경로를 지정하고, 최적의 승차 및 하차지점을 파악하기 위한 배차 알고리즘을 찾기 시작했다. 이를 위해 컴퓨터공학자, 수학자, 도시설계자와 협력작업을 했다. 가장 어려운 점 중 하나는 모든 데이터를 부호로 바꾸는 방법을 찾아내는 것이었다. 연구원들은 도시를 일정한 크기의 직사각형 구역으로 분할했다. 그 결과 효율적으로 움직이는 교통상황이 아름답게 표시되는 이미지가 탄생했다. 이렇게 하기 위해 사용한 방법 중 하나는 교통체증이 없는 경로를 따라 효율적으로 운행되며 여러 군데에서 하차할 수 있는 임시 택시 서비스 모델을 만드는 것이었다. 그렇다면 미래의 택시는 공동승차의 형태를 띠게 될 가능성이 크다. 이렇게 교통상황을 시각화하는 데 동원된 컴퓨터 계산 중 몇 가지는 최대 12일까지 걸리기도 했다.

그로스는 이렇게 말한다. "저는 디자이너이기 때문에 과학자들이 우려하는 문제들에 개의치 않습니다." 그러한 문제 중 하나로 꼽을 수 있는 것은 데이터 세트의 특정한 시각화 방식이 유일무이한지의 여부다. 유일무

이성은 자연이 다른 어떤 방식도 아닌, 바로 그 특정한 방식으로 움직인다는 것을 보여주기 때문에 과학에서는 중요할지 모르지만 디자이너에게는 그다지 중요하지 않다. 코카콜라 병은 여러 가지 종류가 존재할 수 있지만 헤르츠스프룽-러셀도는 오직 하나뿐인 것과 마찬가지다. 그러한 의미에서 그로스는 디자이너들이 과학자들보다 더 자유롭게 작업할 수 있다고 믿는다.

나는 그로스에게 택시 프로젝트가 과연 진정한 협력작업이었는지, 참여한 사람들에게 모두 유익했는지를 물었다. "물론이죠." 그로스는 눈도 깜빡하지 않고 대답했다.

"프로그래밍은 문화를 창조해가기 위한 새로운 기술이 될 것입니다." 그로스는 프로그래밍에 대한 설명을 이어간다. "현재 프로그래밍의 위상은 1950년대의 사진과 비슷합니다. 당시에는 사진도 비싸고 전문성이 필요했습니다. 그러나 지금은 누구나 카메라와 휴대폰을 사용해서 사진을 찍습니다. 사진은 단순한 도구가 되었지요." 또한 그로스는 사람들이 코드를 사용하지 않고 앱으로 프로그래밍하는 시대가 열리고 있다고 말한다. "더이상 프로그래머와 예술가가 구분되지 않습니다. 같은 존재죠." 그로스는 그의 "코딩 스타일"이 엔지니어의 스타일과 다른 점은 시각적으로 보기 좋은 방식으로 정보를 전달하는, 미학적으로 의미 있는 결과물을 만들어내는 것뿐이라고 말한다.

그렇다면 컴퓨터를 이용한 예술과 디자인의 차이는 무엇인가? "예술은 문제를 제기하고, 디자인은 그 문제를 해결한다"라는 것이 그의 대답이다. 그러고는 양쪽 모두 창의적인 작업이라는 말을 잊지 않았다. "저는 그 두 영역 사이의 어딘가에 있는 것 같습니다."

그로스는 이렇게 덧붙인다. "왕립예술학교에는 엄청난 다양성이 존재합니다. 우리는 기술을 시험하며 나노기술과 합성생물학을 바탕으로 거

의 SF소설 같은 시나리오를 세우지요. 시제품을 만든 다음 과연 그것이 필요한지, 그리고 그것이 지구에 유익한지에 대한 토론을 벌입니다. 디자인 인터랙션이 아니라 '가상 디자인' 프로그램이라고 불러야 한다고 생각합니다." 같은 분야에 몸담고 있는 다른 사람들과 마찬가지로 그로스도 우리 모두의 미래를 활발하게 설계해나가고 있다.

컴퓨터도 영혼이 있다: 스콧 드레이브스

"저는 컴퓨터가 창의적인 과정 전체를 재현할 수 있으며, 궁극적으로는 컴퓨터에도 영혼이 존재할 수 있다고 믿습니다." 만약 컴퓨터에 깃든 영혼과 소통할 수 있는 사람이 있다면 그건 바로 스콧 드레이브스다. 말끔하게 밀어버린 머리에 큼직한 이목구비를 가진 드레이브스가 내 컴퓨터 화면에 비치는 광경은 사뭇 SF소설을 연상시켰다(인터뷰는 스카이프를 통해 진행되었다). 그는 느긋하면서도 권위 있는 말투로 컴퓨터 아티스트로서 자신이 하는 작업에 대해 설명했으며, 직접 개발한 소프트웨어를 실행하는 컴퓨터와 한 몸처럼 움직인다는 인상을 주었다.

드레이브스가 제작한 화려한 이미지들은 어디서나 쉽게 찾아볼 수 있다. 그는 소프트웨어 아트의 마법사다. 최초의 오픈소스 그래픽 소프트웨어인 프랙털 플레임스Fractal Flames를 개발했는데, 이 소프트웨어는 깃털, 은하계, 산호초, 그리고 모든 종류의 대칭 및 비대칭 자연형태를 연상시키며 끊임없이 바뀌는 총천연색 이미지를 생성해낸다. 플레임의 여러 가지 버전은 전 세계의 광고와 책 표지에 사용되고 있으며, 스티븐 호킹이 2010년에 출간한 『위대한 설계』에도 등장한다. "그래픽 패키지는 언어와도 같습니다. 칸딘스키가 사용했던 용어를 빌어보자면 플레임은 시각의 언어이지요." 드레이브스는 이렇게 말하면서 "형태와 색의 언어"라는

칸딘스키의 개념을 인용한다. 드레이브스는 또한 전 세계적으로 널리 사용되는 전기 양Electric Sheep이라는 스크린 세이버를 만들어낸 사람이기도 하다.

10살이던 1978년에 부모님이 사주신 애플II를 접하게 된 드레이브스는 "정신없이 컴퓨터에 빠져들었다". 선천적으로 프로그래밍에 재능이 있었던 그는 머지않아 게임보다는 그래픽 구성에 관심을 갖게 되었다. 드레이브스에게 컴퓨터 아트 이전에 무슨 일을 했었는지 묻자 그는 이렇게 대답했다. "사실 이전이라는 것이 없습니다. 저는 거의 평생 동안 수학 컴퓨터 프로그래머였거든요." 또한 화가나 조각가처럼 붓이나 끌을 사용하는 것이 아니라 그래픽 패키지를 이용하는 새로운 의미에서의 예술가이기도 하다.

드레이브스는 고등학교에 진학하여 "집에서 혼자" 꾸준히 컴퓨터 아트 작품을 만들었다고 회상한다. 그는 아무도 컴퓨터 아트에 관심을 가질 것이라고 생각하지 않았다. 브라운 대학에서 컴퓨터공학을 공부하던 그는 그곳의 대규모 컴퓨터 그래픽 동호회에서 점점 더 많은 시간을 보내게 되었고, 컴퓨터 그래픽에 관심을 가진 사람은 자기 혼자가 아니라는 사실을 깨달았다. 드레이브스가 자신의 예술작품을 보여주자 동호회 사람들은 그 작품이 무척 멋질 뿐만 아니라 "상당히 이국적"이라고 했다. 그럼에도 드레이브스는 여전히 "스스로를 예술가라고 생각하지 않았다".

전환점은 피츠버그의 카네기 멜런 대학에서 박사학위를 밟고 있을 때 찾아왔다. 애플II 컴퓨터를 다루기 시작한 어린 시절부터 드레이브스는 컴퓨터를 사용해 계산을 하는 것이 아니라 알고리즘으로 예상치 못한 복잡한 이미지를 만드는 데 관심을 가지고 있었다. 브라운 대학을 다닐 때 프랙털에 흥미를 느꼈고 이미지를 만들어 더 많은 계산을 위한 입력 데이터로 사용하는 프로그램을 작성하기도 했다. 그는 이것을 "수학에서 예

스콧 드레이브스, 〈플레임 149번〉, 1993.

술을 만들어내는" 플레임 알고리즘이라고 불렀다.

그러나 브라운과 카네기의 컴퓨터 성능으로는 이러한 알고리즘을 계산하기에 역부족이었기 때문에 그는 복잡한 방정식을 보다 단순하게 만들어야 했다. 그러나 그 결과로 나온 이미지는 흡족하지 않았다. 1992년 여름에 일본의 전신전화 주식회사에서 일하게 된 드레이브스는 그곳에서 슈퍼컴퓨터를 접하게 되었다. 마침내 모든 방정식을 온전히 계산하여 "내재된 아름다움을 드러낼 수 있게" 되었던 것이다. 이렇게 하여 탄생한 황홀한 이미지는 기하학적으로 보이기도, 유기적으로 보이기도 했으며, 으스스할 정도로 자연의 형태를 연상시켰다.

다시 카네기 멜런으로 돌아온 드레이브스는 일본에서 가져온 이미지를 박사과정 지도교수에게 보여주었고, 교수는 그 이미지를 공개하지 말고 린츠의 아르스 일렉트로니카에 경쟁작으로 출품하도록 조언했다. 그것이 1993년이었다. 드레이브스는 〈플레임 149번〉이라는 이미지로 아르스 일렉트로니카 시상식에서 특별상을 수상했다. 그는 이 소식을 듣자마자 "세상에, 이게 예술이라니"라는 반응을 보였다. 자신의 소명을 찾은 드레이브스는 열광했다. "제가 진정으로 하고 싶었던 일이었습니다."

플레임은 아마도 최초의 오픈소스 디지털 아트였을 것이다. 드레이브스는 과학적 연구의 결과는 자유롭게 공유해야 한다는 신념을 가지고 있었기 때문에 판매보다는 무료배포를 선택했다. 이는 GNU 프로젝트를 지원하는 그의 행보와도 일맥상통한다. MIT의 리처드 스톨먼의 주도로 1983년에 시작된 이 프로젝트는 컴퓨터 사용자가 자유로워질 수 있는 가장 좋은 방법은 사용자들이 모든 소프트웨어를 공유하고, 복제하고, 변경할 수 있도록 해주는 것이라는 전제를 바탕으로 한다.

이 정도만 해도 박사학위를 받기에는 충분할 것 같지만, 드레이브스의 말에 따르면 사실 그의 박사학위 연구주제는 "훨씬 더 복잡"하다. 연구주제는 컴퓨터언어이론이자 프로그램 내의 논리적 구문에 의미를 부여하고 인간이 컴퓨터와 소통하는 방식을 다루는 메타 프로그래밍과 연관되어 있었다. 그레이브스가 최종적으로 논문을 마무리한 것은 1997년이었다.

2년 후 그레이브스는 〈전기 양〉을 공개했다. 컴퓨터가 휴면상태에 들어가면 전기 양이 활성화되고 컴퓨터들이 서로 소통하면서 끊임없이 움직이며 변화하는 정교하고 추상적인 형태를 만들어낸다. 각 사용자는 자신만의 스크린 세이버나 양을 디자인할 수 있다. 애니메이션은 모든 사람의 스크린에 나타나며 사용자들은 자신의 마음에 드는 것에 투표를 할

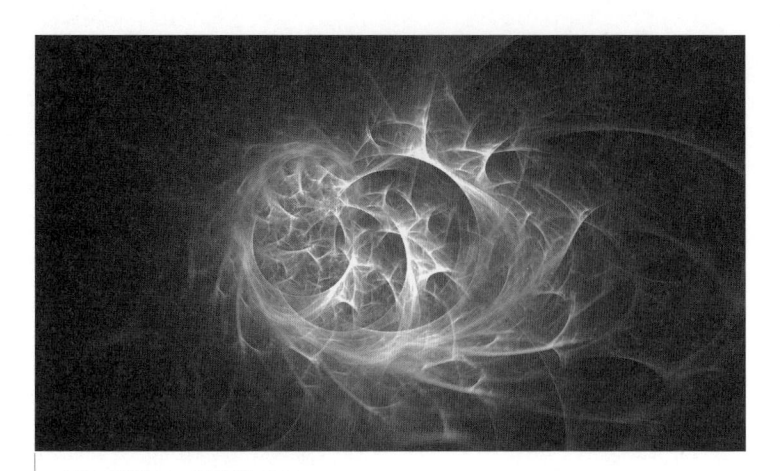

스콧 드레이브스, 〈전기양〉, 1999.

수 있다. 적자생존의 원칙에 따라 인기가 많은 양은 더욱 오래 생존하며 유전자 알고리즘을 통해 번식하고 돌연변이를 일으킬 수 있다. 드레이브스는 이것을 인간과 기계를 결합한 시스템이자, 서로 긴밀하게 연계되어 있으며 수학을 기반으로 하는 수백, 수천 대의 컴퓨터로 구성된 사이보그의 심리라고 생각했다. 컴퓨터 공학자들은 이렇게 수학을 통해 다윈의 진화론을 모방하는 생물학적 현상을 만들어내는 것을 인공생명이라고 부른다.

드레이브스는 가장 큰 영향을 받은 사람들 중 하나로 영국 컴퓨터공학 분야의 선구자인 앨런 튜링을 꼽는다. 튜링은 블리츨리 파크의 책임자로, 2차대전 당시 그곳에서 독일군의 암호를 해독하기 위해 최초의 디지털 컴퓨터를 설계하고 제작하여 연합군의 승리에 크게 기여한 바 있다. 또한 어렸을 때부터 그의 꿈을 키워준 SF소설과 인공지능이나 인공생명과 같은 개념들은 "추상적인 의미의 생명체란 무엇인가? 과연 생명체가 비생

물적, 화학적 기질로 존재할 수 있을까?" 하는 심오한 의문으로 그를 이끌었다.

드레이브스가 예술적인 영감을 얻는 사람은 다윈의 진화론을 모방한 유전자 알고리즘을 활용하는 데 중요한 역할을 했던 미국의 컴퓨터 그래픽 아티스트 칼 심스다. 컴퓨터 아티스트는 건축에서와 마찬가지로 선과 기하학적 구조를 사용하지만 알고리즘 아티스트는 그래픽 패키지를 사용하여 알고리즘에 따라 계속해서 변화하는 이미지를 만든다. 심스는 블록의 집합을 사용하여 생명체를 만든 후 그것을 움직이거나 날아가게 만들기도 하고, 진화의 법칙을 적용하기도 했다. 그러다보면 다른 것들보다 잘 적응하는 형태들이 있었다. 이렇게 잘 적응하는 형태는 저장한 다음 추가적인 진화작업의 시발점으로 삼아 우수한 특성을 다음 세대에 물려줄 수 있도록 했다.

1995년경에 드레이브스는 "정보와 의미의 정의에 대해 고민하고 있었다"고 회상한다. 그는 에어빈 슈뢰딩거, "정보이론의 아버지"라고 불리는 클로드 섀넌, 컴퓨터공학, 특히 알고리즘 분야에서 중요한 업적을 세운 그레고리 체이틴 등과 같은 인물들이 제시한 여러 가지 정의를 접하게 되었다. 드레이브스는 "끊임없이 [정보를] 수량으로 나타내려 하는" 이 학자들의 정의에 불편함을 느꼈다. 그러다가 인류학자이자 기호학자, 인공두뇌학자이며 정보는 "차이를 만들어내는 차이"라는 유명한 말을 남긴 그레고리 베이트슨에 대해 알게 되었다. "그 말을 듣고 정보는 (그리고 아름다움은) 수치화하거나 방정식으로 간략하게 나타낼 수 없는 것임을 확인했습니다. 뿐만 아니라 스스로가 그 사실을 깨달을 수 있었다는 점에 안도했지요. 그러므로 계속해서 창조성을 발휘할 수 있겠다는 자신감을 얻었습니다."

드레이브는 이렇게 덧붙인다. "저는 컴퓨터가 한 작업을 보고 깜짝 놀

라고 싶습니다. 통제는 하고 싶지 않아요. 저 자신의 상상력을 뛰어넘는 결과물을 원합니다." 드레이브스가 자신의 알고리즘이 만들어내는 이미지에 대해 하는 말이다. 〈플레임〉이나 〈전기 양〉과 같은 작품에 대해 미학적인 판단을 내리는 것은 그가 아니라 대중이며, 그가 만든 소프트웨어에 내장되어 있는 진화체계가 그것을 바탕으로 하여 다양한 변화를 만들어낸다. 선택되는 것들 중 일부는 드레이브스의 마음에 들지 않을 수도 있지만, 그렇기 때문에 민주적인 것이다.

나는 그에게 자신이 무엇을 원하는지 파악하고 그에 맞춰 소프트웨어를 작성할 때가 있는지 물어보았다. "좋은 질문입니다. 그건 이분법처럼 간단한 문제가 아니지요." 물론 "판매를 위해서는 미술품 수집가들이 기꺼이 지갑을 열 만한 작품을 선택합니다." 많을 때는 수천 장에 달하는 이미지를 살펴본다. "최고의 이미지를 선택해야 합니다. 물론 제 기준에서죠."

그는 이렇게 덧붙인다. "저는 기술과 컴퓨터에 애정을 가지고 있기 때문에 제 예술작품에서 그것을 표현하려고 합니다." 이 말은 드레이브스과 컴퓨터 사이에 형성된, 거의 공생에 가까운 관계를 잘 설명해준다. 나는 그에게 컴퓨터가 창의력을 발휘하거나 심지어 예술작품을 만들어낼 수 있다고 믿는지 물었다. "그렇습니다. 물론 공동작업이 필요하지요. 일부는 컴퓨터에서 만들어내지만 대부분은 저와 제 동료들의 몫이죠. [컴퓨터는] 비교적 작은 역할을 담당하지만 그래도 저는 그 존재감을 분명히 느낍니다."

최근에 유명한 미래학자이자 컴퓨터공학자, 발명가, 구글 임원이기도 한 레이 커즈와일은 2045년 전에 인간을 능가하는 지능을 갖춘 로봇이 등장할 것이라고 예측했다. 이것은 커즈와일이 말하는 소위 특이점의 일환으로, 특이점이란 인간이 이해할 수 있는 한계를 뛰어넘게 되는 지점을 의미한다. 나노기술로 지성과 체질이 보강된 인간과 협력하면서 기계는

지구의 지배자가 될 것이다.

대다수 컴퓨터 공학자들과 마찬가지로 드레이브스는 커즈와일이 특히 시점에 대해 지나치게 낙관적이라고 생각한다. 하지만 "무언가가 일어나고 있는 것만은 분명합니다. 컴퓨터와 수학으로 삶의 정수를 잡아낼 수 있거든요." 이것은 물질주의적인 견해처럼 보일지 모르지만, 사실 두뇌도 양자물리학의 법칙에 따라 움직이는 원자로 이루어져 있기 때문에 궁극적으로는 컴퓨터 프로그래밍이 가능하다는 것이 그의 주장이다. 따라서 "이론적으로 보면 컴퓨터도 사고할 수 있습니다." 드레이브스는 "역사의 궤도"라는 측면에서 커즈와일의 견해에 동의한다. 컴퓨터는 점점 더 속도가 빨라지고 있으며, 구글과 같은 강력한 검색엔진을 사용하여 번역을 하거나 정보를 찾아내는 등 더욱 많은 업무를 처리한다. 그는 이러한 추세를 막을 수 있는 것은 없다고 본다. "여기서부터 진짜로 으스스해집니다. 인간과 기계가 융합되는 사례가 점차 빈번하게 눈에 띕니다. 두려움을 가지고 인공지능에 접근한다면 발전이 더디게 될뿐더러 우리가 두려워하는 충돌을 촉발시킬 수 있습니다."

드레이브스는 이야기한다. "인간과 기계 사이에 전쟁이 일어나는 SF소설을 싫어합니다. 누군가는 우호적인 관계를 구축하기 위해 첫발을 내디뎌야 합니다. 어느 정도는 통제권을 포기하는 것도 나쁘지 않습니다." 완전히 통제권을 잃게 되면 당연히 재앙이 발생할 것이고, 아마도 영화 〈터미네이터〉와 같은 상황이 펼쳐지게 될 것이다.

내가 드레이브스에게 스스로를 예술가라고 여기는지, 아니면 과학자라고 여기는지 묻자 그는 이렇게 대답했다. "둘 다입니다." 그의 명함에는 "소프트웨어 아티스트"라는 글귀가 새겨져 있다. 내가 MIT와 뉴욕 대학에 있는 사람들은 스스로를 연구원이라 지칭한다고 언급하자 그는 이렇게 응수했다. "누구든 멋지게 보이고 싶어하니까요."

드레이브스는 "과학자"라는 용어를 좋아하지만, 본인은 실험을 하지 않기 때문에 결코 과학자가 아니며, 컴퓨터과학의 상당 부분은 사실 공학이라고 주장한다. 하지만 여기서도 예술과 공학 사이의 경계가 모호하다는 사실을 알 수 있다.

그는 여러 번 상을 수상한 바 있다. 그의 작품은 뉴욕 현대미술관의 웹사이트인 Moma.org에 소개되었으며, 『와이어드』와 『디스커버리』에 실렸다. 또한 시간 간격을 두고 이미지를 변경하는 특수한 소프트웨어를 사용하여 각 사용자에게 최적화된 페이지를 이미지로 표시해주는 구글 크롬의 공식 스킨도 그의 손을 거쳤다. 본인도 자신의 걸작이라고 여기는 〈하이파이의 꿈〉은 구글 본사의 로비에서 무한한 종류의 패턴을 만들어내고 있으며 미국 전역의 기업과 개인 수집가에게 판매되었다. 또한 최근에 카네기 멜런 대학 게이츠 컴퓨터과학센터의 의뢰로 〈243〉이라는 작품을 제작했다. 하지만 그는 아직까지 주류 예술계까지 진출하지는 못했다.

"예술계는 기술에 별 관심이 없고 그 반대도 마찬가지입니다." 갤러리 큐레이터들의 문제점은 그들이 "재료를 제대로 이해하지 못하며 속임수에 넘어갈 수 있다는 것"이다. 따라서 큐레이터들이 수준이 낮은 작품을 판매하게 되는 경우도 있다. 또한 일반인들 사이에서는 과학 및 기술과 관련된 모든 것에 대한 두려움이 존재한다.

뿐만 아니라 재현이 가능하다는 문제도 있다. "디지털로 제작한 것은 무엇이든 복제가 가능하기 때문에 단 하나뿐인 작품 또는 고유한 예술품이라는 개념과는 정면으로 배치됩니다." 재료 자체도 마모되므로 수리를 해야 하거나 업그레이드가 필요한 경우가 있기 때문에 여기서도 단 하나뿐인 작품이라는 개념과는 멀어지기 마련이다. "인정받으려면 아직 멀었습니다."

"디지털 세계는 자신만의 세계를 구축했습니다. 마치 게토 같은 거죠."

드레이브스는 앞서 언급한 장벽이 결국은 허물어질 것이라며 낙관적으로 보고 있지만, 그의 동료들은 "게임은 끝났어, 우리가 이긴 거야"에서부터 "절대 싫어, 저쪽은 형편없거든", 또는 "독자노선을 걷는 것이 편해"에 이르기까지 다양한 의견을 가지고 있다. 이러한 상황을 타개할 수 있는 방법 중 하나는 기술에 대한 지식을 갖추고 예술계에 입문하는 현재의 20대들에게 의지하는 것이다. "물론 이들이 40대가 되어 영향력을 행사하게 되려면 앞으로도 20년은 더 기다려야 하겠지만 말입니다."

드레이브스는 이 모든 사항을 아내이자 사업담당자이며 인터넷 전략 컨설턴트로 일하고 있는 이저벨 월컷 드레이브스와 상의한다. 이저벨은 2009년에 이 장벽을 허물기 위한 노력의 일환으로 '소프트웨어와 예술 리더 모임'을 설립하여 해당 분야에 종사하는 사람들이 서로 교류할 수 있는 기회를 마련했다. 여기에는 소프트웨어와 뉴미디어 아티스트, 큐레이터, 수집가, 코딩 전문가, 작업 조력자 등이 망라되어 있었다. 이저벨은 매달 정례 모임을 갖고, 때때로 해당 모임에서 가장 뛰어난 예술가와 연사를 초청하여 하루종일 콘퍼런스를 개최하기도 한다.

드레이브스는 막대한 영향력을 자랑하는 런던의 미술상이자 갤러리 소유주인 찰스 사치를 언급하며 이렇게 말한다. "역설적으로 들리겠지만, 우리는 사치를 끌어들여야 합니다!"

데이터에 생명 불어넣기 : 에런 코블린

"저는 데이터로 예술을 창조합니다." 에런 코블린의 말이다. "우리는 흥미로운 시대에 살고 있지요. 이제 한 발짝 뒤로 물러나 데이터를 바라보고 그것을 이해하려고 노력해야 합니다."

코블린이 추진한 초기의 프로젝트 중 하나가 〈비행 패턴〉이다. 그는 이

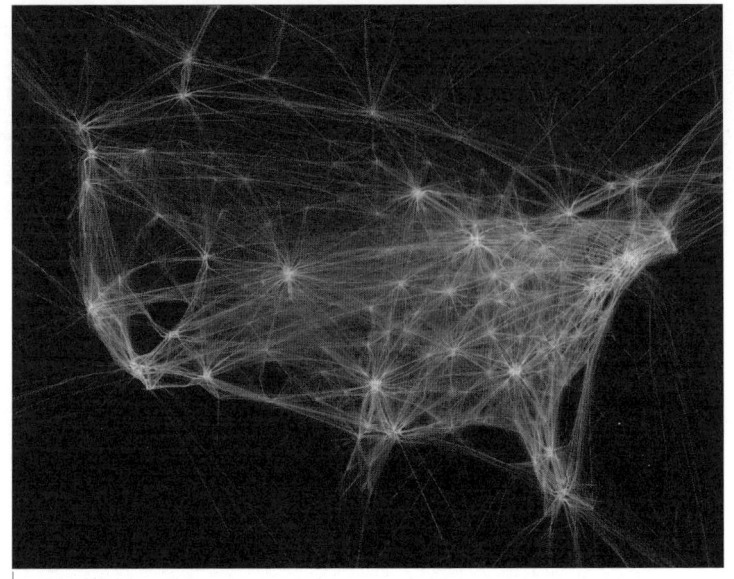

에런 코블린, 〈비행 패턴〉, 2005.

것을 "우리 삶과 직접적인 관련이 있으면서도 시각적으로 흥미로운, 우리의 삶에 대해 새로운 시각을 제시하는 작품"이라고 표현했다. 코블린은이 프로젝트를 위해 연방항공국이 2008년 8월 12일에 24시간 동안 미국 전역의 항공기를 모니터링하여 수집한 엄청난 양의 데이터를 사용했으며, 여기에는 항공기 20만 5000대 이상의 고도, 제조업체, 모델 정보가포함되어 있었다. 그 결과 끊임없이 움직이며 미국 상공을 날아다니는 이모든 항공기들의 비행경로를 보여주는 근사한 애니메이션이 탄생했다.이 작품을 지켜보고 있으면 우선 유럽에서 오는 야간 비행편이 도착하고이른 아침 항공편이 이륙하면서 동부 해안가의 빛이 켜지고, 그다음에는서부 해안가의 움직임이 활발해진다. 복잡하고, 우아하고, 거미줄처럼 얽

혀 있는 아름다운 움직임은 흡사 반딧불떼의 비행을 연상시킨다.

각 도시를 확대할 수 있기 때문에 예를 들어 뉴욕의 세 공항 위를 비행하는 항공기가 얼마나 많은지 관찰할 수 있고, 특정한 유형의 항공기나 고도만을 분리해서 살펴볼 수도 있다. 미국 내의 특정 지역은 꼭 비행금지 구역처럼 칠흑 같은 어둠으로 덮여 있어 음모론자들의 상상력을 자극한다. 이 애니메이션은 그 자체로도 아름답지만, 동시에 엄청난 양의 정보를 매우 효율적으로 전달하며 방대한 데이터 속에서 일종의 패턴을 이끌어내고 있다.

"저는 50퍼센트는 예술가, 50퍼센트는 컴퓨터 마니아입니다." 구글 데이터 아트 팀의 총책임을 맡고 있는 코블린의 겸손한 자기소개다.

1982년에 태어난 코블린은 데이터 시각화를 사용하여 인간이 스스로 만들어낸 시스템과 상호작용하는 방식을 탐구하는 작품으로 여러 차례 상을 수상했다. 그의 작품은 뉴욕 현대미술관, 런던의 빅토리아 앤드 앨버트 미술관, 테이트모던 미술관, 파리의 퐁피두센터에 상설전시되어 있으며, 재팬 아트 페스티벌에 몇 년 연속으로 전시되었다. 키가 크고 소년 같은 외모에 짙은 색의 차분한 머리를 하고 있는 코블린에게서는 자신감, 해박한 전문지식과 함께 캘리포니아 출신다운 느긋한 태도가 느껴진다.

코블린은 어렸을 때부터 컴퓨터에 관심을 가지고 있었다. 캘리포니아 주립대 산타 크루즈 캠퍼스에서 컴퓨터공학을 공부했으며 부전공으로는 영화를 선택했다. 그다음에는 UCLA의 디자인 및 미디어 아트 학과에서 석사과정을 밟았다. 그곳의 교수 중 한 명이 예술가로도 활동하는 케이시 리스였다.

리스는 패턴을 만들 때 사용할 수 있는 프로세션Procession이라는 오픈소스 프로그램을 만든 사람이다. 코블린은 "패턴 시스템에 흥미를 느꼈고

리스가 어떻게 그러한 시스템을 일반화할 수 있는지 궁금했다". 그는 또한 통계학 교수이자 데이터를 단순한 숫자로만 연구하는 것에 환멸을 느끼게 된 마크 핸슨도 만나게 되었다. 코블린은 "데이터를 분류하고 관리하기 위한 알고리즘을 사용하여 실제 데이터에 대한 예술작품을 제작함으로써" 이러한 숫자들이 우리 생활과 어떻게 연결되는지를 표현하고 싶어했다. 코블린은 이렇게 회상한다. "절차적 프로그래밍이 만들어내는 시각적 이미지, 그리고 데이터를 처리하여 우리의 인간성을 조명해본다는 점에 무척 매력을 느꼈습니다."

〈비행 패턴〉이 엄청난 성공을 거두자 MIT의 센서블 시티 랩으로부터 뉴욕이 도시 내에서, 그리고 전 세계 다른 지역들과 통신하는 방식을 시각적으로 표현하는 연구 프로젝트에 참여해달라는 제안이 들어왔다. 코블린과 MIT의 동료들은 AT&T로부터 뉴욕에서 밖으로 전송된 SMS 메시지 데이터를 받아 〈뉴욕의 대화거래소〉라는 화려한 색상의 애니메이션을 제작했는데, 하루 중 특정 시간에 SMS 메시지의 양이 급격히 증가하면 애니메이션 속의 노란색 선도 갑자기 솟아올랐다. 이 작품은 2008년에 뉴욕 현대미술관에서 열린 〈디자인과 유연한 정신〉 전시회에서 공개되었다.

코블린은 암스테르담에서 전송된 SMS 메시지로 비슷한 프로젝트를 진행했다. 12월 31일 자정이 되면 수백만 개의 "새해 복 많이 받으세요" 메시지가 전송되면서 노란빛 폭발이 일어난다. 이것은 언뜻 엄청난 양으로만 보이는 데이터에서 이야기를 이끌어낼 수 있는 데이터 시각화의 힘을 잘 보여주는 사례다.

코블린은 또한 수만 명의 온라인 사용자가 자발적으로 제공한 데이터를 사용하는 크라우드소싱• 프로젝트로도 잘 알려져 있다. 이러한 프로젝트 중 첫번째가 〈양 시장Sheep Market〉이었다. 코블린은 구글이 제공하는

소프트웨어로 왼쪽을 바라보고 있는 양의 그림을 그려달라는 요청을 인터넷에 게재하여 각 양이 구성된 방식을 조사하고자 했으며, 아마존이 만든 '메커니컬 터크'라는 이름의 웹 서비스를 통해 그림을 수집했다. (이 웹 서비스의 이름은 중세의 체스게임에서 따온 것으로, 이 체스는 기계가 두는 것이라고 알려져 있었지만 사실은 인간이 작동시켰다.)

코블린이 특히 많은 영감을 받은 것은 수천 명의 사람들이 여가시간에 컴퓨터 앞에 앉아 우주공간에서 지구로 들어오는 엄청난 수의 신호를 선별하는 작업을 도왔던 외계 지적 생물체 탐사SETI 등의 프로젝트였다. 코블린은 쉬고 있는 컴퓨터 대신에 쉬고 있는 두뇌를 사용했으며, 지원자들은 그림 한 장당 2센트의 수수료를 받고 기꺼이 온라인에 정보를 제공했다. 한 사람당 최대 다섯 장씩 그림을 제출할 수 있었다. 40일 동안 1만 장의 양 그림이 모이자 코블린은 프로젝트를 마감했다. 그래도 사람들은 계속해서 그림을 보냈다. 지원자들은 분명 돈이 아닌 다른 동기 때문에 움직이고 있었다. 코블린은 양 그림을 살펴보고 "양의 범주에 포함된다고 볼 수 없는" 662장을 제외했다. 그다음에는 그림들을 그리드로 조합했다. 각각의 양을 그린 방식에 대한 애니메이션은 온라인에서 확인할 수 있다.

데이터 시각화는 과학적 시각화와는 매우 다르다. 구글에 "블랙홀"이라고 입력하면, 우주공간에 둥글게 열린 구멍의 엄청난 중력끌림에 붙잡힌 가스입자를 나타내는 소용돌이 모양의 선으로 둘러싸여 있는 전형적인 블랙홀의 이미지가 검색된다. 이것은 블랙홀의 정체에 대해 추정한 데이터를 바탕으로 하여 만든 수학적 모델을 예술가가 그린 것으로, 예술이 아니라 과학적 시각화다. 과학자들은 단순히 동료들과 대중에게 자신의

● crowdsourcing, 대중을 제품이나 창작물 생산과정에 참여시키는 방식.

견해를 설명하기 위해 예술성을 희생시키는 반면, 코블린은 "데이터를 맥락에 맞게 재편하여 말하고자 하는 바를 전달하면서도 어느 정도 감정적인 만족을 주기 위해 노력한다".

코블린은 일련의 데이터를 기존의 소프트웨어로 처리하는 작업부터 시작한다. "뭔가 흥미로운 것이 눈에 띄면 더 많은 의문을 던져봅니다. 사실 제가 추구하는 것은 정제하고, 단순화하며, 아주 명확한 주장을 내세우는 것입니다. 그리고 이유를 밝히는 데 관심을 가지고 있지요. 때로는 의문을 해결하는 것보다 의문을 던지는 것이 더 중요한 경우도 있습니다."

나는 헤르츠스프룽-러셀도를 언급하며 코블린이 사용하는 데이터 시각화 도구로 과학적 데이터를 조사하여 그와 비슷한 발견을 해낼 수 있는지 물었다. 코블린은 자신이 몸담고 있으며 허블망원경, NASA의 위성, 슬로언 디지털 스카이 서베이를 비롯한 여러 우주망원경에서 데이터를 수집하는 구글 스카이 그룹이 새로운 발견을 해낼 가능성이 있다고 대답했다.

그는 인포그래픽과 데이터 시각화라는 두 가지 주요 데이터 표시방식 사이의 흥미로운 차이점을 지적한다. 인포그래픽은 런던 지하철 노선도처럼 통계와 아이디어를 전달하기 위한 수단이다. 인포그래픽은 스토리텔링을 하기 위한 방법이며, 컴퓨터가 처음 등장하던 시절에 데이터 시각화 분야를 개척했던 에드워드 터프티가 주창한 명확하고 분명하면서도 보기 좋은 데이터 표현방식에 가깝다는 말을 덧붙였다. 코블린은 데이터 시각화를 선호한다. "터프티가 제안했던 것이 정적인데 반해, 데이터 시각화는 시간에 따라 변화하므로 더욱 다양한 종류의 이야기를 풀어낼 수 있기 때문입니다." 데이터 시각화 방법은 "새로운 의문을 던지고, 파라미터를 조정하며, 데이터를 색다른 시각으로 바라볼 수 있도록 해주는 일

종의 인터페이스를 제공한다". 따라서 〈비행 패턴〉에서는 낮이나 밤의 특정 시간대에 특정한 도시들의 항공 교통 상황이 어떤지 집중적으로 살펴볼 수 있다. 코블린은 자신과 팀원들이 제작한 소프트웨어가 "헤르츠스프룽 – 러셀도처럼 패턴을 이끌어낼 수 있기를" 바라고 있다.

　코블린에게 아름다움이란 무언가를 보았을 때 "깔끔한 디자인"이라고 직감적으로 느끼는 것이다. "형태로 이야기를 풀어내는 것이며, 저 역시 창작을 할 때 이 점에 관심을 두고 있습니다. 반드시 직감적인 반응이 일어나야 합니다. 그다음에는 '과연 대상이 흥미를 일으키는가?' 라는 감정적인 테스트를 거쳐야 합니다." 코블린은 우선 데이터 세트에 표준 소프트웨어를 적용해본다. 무언가 흥미로운 것이 나타나면, 새로운 소프트웨어를 작성하여 직감을 자극하고 미적으로 가치가 있는 것에 대한 감정적인 테스트를 통과하는 무언가가 나타나기를 기대한다.

　그는 MIT에서 일할 때와 마찬가지로 구글에서도 공학자들과 자주 교류한다. 그는 현재로서는 협력작업에서 과학자보다 예술가가 더 많은 것을 얻을 수 있다고 믿는다. "예술가가 얻을 수 있는 이익은 뚜렷한 실체가 있는 반면에 과학자가 얻을 수 있는 이익은 쉽게 단정지어 말하기 어렵지만, 아마도 예술가가 얻는 것만큼이나 가치가 있을 겁니다." 코블린은 과학자와 공학자들이 "다양한 관점과 결정을 가지고 사고하는 법"을 배워야 한다는 의견을 피력한다. 문제는 "과학계와 공학계가 자신들이 하는 작업에만 지나치게 몰두한 나머지 특별함이 사라지고 있다는 점"이다. 게다가 "소통의 문제도 있는데", 이것은 단순히 예술가가 과학자를 위해 삽화가의 역할을 하느냐 아니냐의 문제가 아니다. 코블린은 공학자들과 작업을 할 때 "기술을 한계까지 시험하기 때문에" 공학자들도 자연히 어느 정도의 이익을 얻게 된다.

코블린이 다음으로 해결해야 할 과제는 "극소수의 사람들만 알고 있는 과학적 발견을 올바르게 전달하는" 방법을 찾는 것, 즉 대중뿐만 아니라 데이터 시각화 업계에 있는 다른 사람들도 자신의 작품을 보다 쉽게 접할 수 있도록 하는 방법을 찾는 것이다. 그는 또한 "이렇게 잘 알려지지 않은 틈새 분야에 몸담고 있는 극소수의 사람들을 위해 수표를 끊어주며" 그 돈이 어디에 쓰이는지 알고 싶어하는 행정가들도 만족시켜야 한다.

코블린의 작품은 전 세계의 갤러리와 미술관에서 전시되었다. 예술계의 기득권층에서 그의 작품을 "선호할 때도 있고 그렇지 않을 때도 있지만 크게 개의치 않"는다. 그는 이러한 의견을 피력하기도 한다. "오늘날의 갤러리들은 모든 것을 상품화하는 경향이 있습니다. 자본주의의 세계에서 예술이 살아남기는 쉽지 않은 일입니다." 코블린의 작품이 팔리는 경우는 드물다. "수집가들을 위한 작품에 가깝죠."

"저는 대략 12년 정도 예술을 공부했지만 아직도 예술이 무엇인지 확신이 서질 않습니다. '예술'이라는 용어가 워낙 가변적이기 때문입니다." 예술, 과학, 기술을 아우르는 영역을 지칭하는 용어는 매우 다양하며, 컴퓨터 애니메이션 필름, 디지털 음악과 사운드 아트, 인터렉티브 아트, 하이브리드 아트 및 디지털 커뮤니티 등을 예로 들 수 있다. "'메이커 컬쳐●'를 실천하는 상당수의 사람들은 자신이 하는 일이 어느 영역에 속하는지를 구별하는 논의에는 별다른 관심이 없습니다." 코블린은 말을 잇는다. "예술과 과학을 명확히 구분하는 것 자체가 점점 더 무의미해지고 있습니다. '미디어'나 '미디어 아트'와 같은 새로운 용어들이 계속해서 생겨나고 있습니다. 어쩌면 이 모든 것을 묶어 '미디어 아트'라고 불러야 할지

●　maker culture, 소비자가 직접 제품을 만드는 오픈소스 제조업 문화.

도 모르겠네요."

코블린은 예술이 일종의 연구라는 관점을 바탕으로 하여 작품을 제작하며, 이 점에 대해 쓴 그의 심도 깊은 글은 다소 길지만 충분히 인용할 가치가 있다.

나는 예술을 실험으로 본다. 예술은 근본적으로 이전에는 조합된 적이 없는 물건을 조합해내는 과정이다. 나는 아이디어를 하나의 현실에서 다른 현실로 해석해가는 과정과, 시스템과 구조가 새로운 창작활동에 영향을 미치고 도움을 주는 방식에 매력을 느낀다. 어느 의미에서 예술은 변명이라고 할 수 있다. 우리는 아직 명확히 정의되지 않은 과정에 예술이라는 단어를 사용한다. 한계를 정의하고 시험하는 데 필요한 사고공간 속의 실험을 예술이라고 부르는 것이다. 이러한 실험을 통해 우리는 의문을 던지고, 곰곰이 생각하고, 발견하고, 인정하게 된다.

코블린은 자신이 구글에서 연구하는 방식을 생생하게 묘사하는데, 이것은 수평적 사고도 가끔은 효율적일 때가 있음을 보여주는 증거다.

구글에서는 팀별작업과 개별작업이 적절하게 조화되어 있다고 생각한다. 팀 내에서 별다른 부담 없이 신속하게 의견을 교환하여 서로 토론하고 직접 실험해볼 풍부한 아이디어의 목록을 만든다. 나는 일상적인 대화 속에서 좋은 아이디어가 탄생하는 모습을 보았으며, 개인이 제안한 뛰어난 아이디어도 팀 전체가 "구현"하고 실험하는 과정에서 더욱 높은 수준으로 발전하게 된다.

코블린은 동료인 크리스 밀크와 함께 데이터 시각화, 아니 기술과 애매

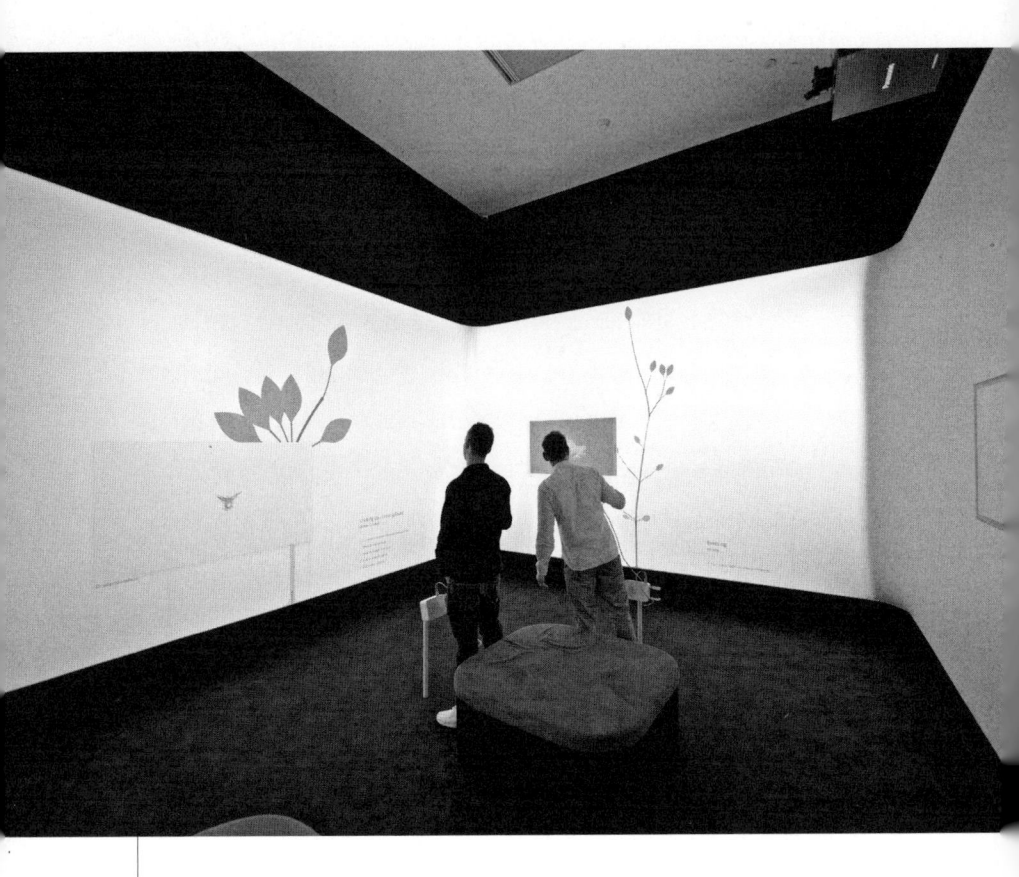

에런 코블린과 크리스 밀크, 〈이렇게 멋진 숲〉, 2012.

한 경계에 선 어떤 종류의 예술이든 간에 좀처럼 보기 힘든 성과를 이루어냈다. 그들의 작품이 테이트모던 미술관에 전시된 것이다. 〈이렇게 멋진 숲〉이라는 작품에는 전시실 하나가 온전히 배정되었다. 이 작품은 참가자들이 바로 이전에 무엇이 있었는지 모른 채 그림이나 문장을 추가하는 "우아한 시체"라는 초현실주의자들의 게임에서 파생된 것이다. 이 게임은 파리의 카페에서 크게 유행했으며 컨시퀀시스라는 보드게임의 형태로 수출되기도 했다.

〈이렇게 멋진 숲〉은 구글이 제공하는 소프트웨어를 사용하여 온라인으로 참여하도록 되어 있다. 예술가들은 이 작품을 이렇게 설명한다. "사용자들이 만든 짤막한 애니메이션은 하나하나 누적되어 [결국] 나무처럼 가지를 뻗은 이야기들의 모음이 완성된다." 테이트모던 미술관을 찾은 방문객들은 거대한 스크린 위에서 끊임없이 변화하는 이미지를 볼 수 있다. 각각의 "잎사귀"에 커서를 가져다대면 애니메이션이 실행된다. 〈이렇게 멋진 숲〉은 〈양 시장〉과 마찬가지로 크라우드소싱 이벤트다.

코블린은 이 작품에 대해 이런 결론을 내린다. "빅 데이터의 시대 그 자체라고 볼 수 있지요."

과학의 세계를 시각화: W. 브래드퍼드 페일리

브래드퍼드 페일리는 데이터를 실제로 읽을 수 있는 형태로 시각화하여 고객에게 제공하는 월스트리트 차트부터 과학연구의 다양한 측면을 보여주는 복잡한 다이어그램에 이르기까지 엄청난 양의 정보를 전달한다. 또한 매우 아름답기도 하다. 페일리의 가장 유명한 "지도"인 〈과학적 패러다임 사이의 관계〉는 과학논문이 서로 다른 연구 분야(패러다임)에서 인용된 횟수 및 해당 논문에서 사용된 키워드와 개념의 관계를 나

타낸다. 노드node들은 곡선으로 연결되어 있으며 작은 단어들이 마치 공작 깃털의 눈처럼 가장자리를 빙 둘러 배치되어 있다. 담겨 있는 정보 는 무척이나 진지하지만 둥둥 떠 있는 것 같은 인상을 주는 아름다운 이 미지다.

페일리는 케빈 보약, 딕 클래번스와 함께 〈과학적 패러다임 사이의 관 계〉를 설계했으며 학술 인용 지표 서비스를 제공하는 과학정보협회의 자 료를 사용했다. 이 이미지는 2006년에 『네이처』에 처음 실렸다. 페일리 는 이 작품을 이렇게 설명한다.

다른 논문의 저자들이 해당 논문을 얼마나 자주 인용하는지를 기준으로 하여 대략 80만 건의 과학논문(흰색 점으로 표시)을 776개의 서로 다른 과학적 패러다임(붉은색 둥근 마디)으로 분류하여 이미지를 구성했다. 공통된 구성요소를 공유하는 패러다임들 사이에는 링크(곡선)를 만든 다음 물리적 시뮬레이션 때문에 각 패러다임이 서로 밀어내는 경우 이 링크를 고무줄처럼 사용하여 비슷한 패러다임들을 가까운 위치에 배치 했다. 그러므로 이 배치는 데이터에 따른 것이다. 규모가 큰 패러다임에 대한 논문은 더 많다. 라벨에는 각 패러다임에서 고유하게 사용하는 공 통 단어가 나열되어 있다.

〈과학적 패러다임 사이의 관계〉는 엄청난 인기를 끈 나머지 『시드 SEED』, 『디스커버』를 비롯한 전 세계 수십 종의 잡지에 게재되었다. 페일 리는 자신의 작품에 쏟아지는 폭발적인 반응과 엄청난 수의 복사본 요청 에 큰 감동을 받은 나머지 배송비만 받고 복사본을 나누어주었다. 이 작 품을 본 사람은 서로 다른 색상으로 표시된 노드와 그 노드들을 연결하 는 다양한 너비의 곡선이 빚어내는 정교함과 아름다움에 깊은 인상을 받

TOPIC MAP: HOW SCIENTIFIC PARADIGMS RELATE

Relationships among
Scientific Paradigms

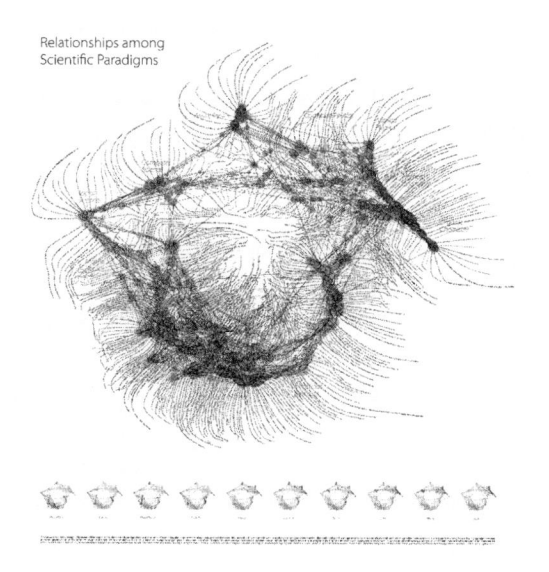

W. 브래드퍼드 페일리, 케빈 보약, 딕 클래번스,
〈과학적 패러다임 사이의 관계〉, 2006〔첫번째 버전〕(위)/2006~2010〔두번째 버전〕(아래).

는다. 페일리가 링크를 잇는 데 곡선을 사용한 이유는 직선은 서로 겹쳐지기 쉬우므로 가장 중요한 부분에서 링크의 밀도가 제대로 드러나지 않기 때문이다. 가로 1.06미터, 세로 1.09미터 크기의 인쇄본은 가독성이 매우 뛰어나다.

이 이미지는 크게 성공을 거두어 상징적인 존재가 되었지만, 페일리 본인은 그다지 만족하지 않았다. "지금이라면 그런 이미지는 제 연구실 밖으로 나갈 일도 없을 겁니다. 저에게 동기를 부여하는 목표는 세상의 아름다움을 찾는 것이지 저의 해석 알고리즘에서 아름다움을 찾는 것이 아닙니다." 특히 페일리의 마음에 들지 않은 부분은 특정한 패러다임에 속한 논문의 키워드로 구성된 "털"의 가닥들이 "지나치게 화려하여 눈길을 잡아끈다는 점"이었다. 사실 페일리는 그 부분에 "재미요소" 이상의 의미는 부여하지 않았던 것이다. "그 부분이 주목을 받게 되자 정보를 전달한다는 목표와 상충되는 효과가 나타났습니다. 깃털의 털 가닥들이 오히려 시선을 빼앗아버렸거든요." 페일리는 "[첫번째 버전은] 이미지를 통해 전혀 의도하는 정보의 의미와 느낌을 전달하지 못했다"는 결론을 내렸다. 과학논문을 나타내는 작은 흰색 점에는 그보다 어두운 배경이 필요했다.

완벽주의자인 페일리는 이미지를 개선하는 작업에 착수했다. 그는 패러다임을 나타내는 노드를 투명한 갖가지 색의 원으로 바꾸어 시선을 잘 끌 수 있도록 했고, 각 논문을 나타내는 데 사용했던 개별적인 흰색 점을 오려냈다. 관련 단어들은 여전히 털과 같은 모양을 하고 있었지만 배경에 녹아들도록 회색으로 바꾸며 다채로운 색의 노드를 강조했다. 이렇게 하자 데이터가 더욱 뚜렷하게 눈에 들어왔다. 페일리는 또한 보다 현대적인 활자체를 사용했다.

페일리의 동료이자 특정 분야의 과학 관련 출간물이 다른 분야에 어떤 영향을 끼치는지 측정하는 정보계량학 전문가 딕 클래번스는 데이터

를 약간 변경하여 각 국가가 어떤 과학 분야에 중점을 두고 있는지 알아보자는 제안을 했다. 페일리는 가운데에 있는 이미지에서 데이터를 추출하여 특정 국가에서 발간된 특정 주제에 대한 과학논문의 수를 나타낼 수 있도록 작품을 구성했다(이미지의 맨 아랫줄 참조). 이것을 보면 미국과 영국은 의학연구에 힘을 쏟는 반면 프랑스와 독일은 화학과 물리학 쪽에 비중을 두고 있다는 사실을 알 수 있다.

"사진은 저의 장래를 결정하는 데 큰 역할을 했습니다." 열다섯 살 때 이미 꽤나 인정받는 사진작가로 활동했던 페일리는 포도를 촬영한 상업용 사진을 인화하다가 특정한 음화를 인화했는지 아닌지 잊어버리고 말았다. 그는 인화지가 제대로 정렬되어 있지 않은 것을 발견하고는 제자리에 놓았다. 그런데 사진을 현상하자 이중인화가 되어 있었다. 페일리는 포도 너비의 반만큼 인화지를 움직였다. 그 결과 놀라울 정도로 "매력적인 사진"이 탄생했다.

이 발견에 고무된 페일리는 도서관에 가서 혹시 다른 사진가가 자신과 같은 작업을 한 적이 있는지 물었다. 사서는 사진에 대한 책 대신 큐비즘과 미술사 책이 꽂혀 있는 서재로 그를 안내했다. 그는 "큐비즘 화가들에 대해 공부하면서 마음의 구조가 궁금해졌고", 피카소와 브라크가 어떻게 큐비즘을 세웠는지에 대해 호기심을 갖게 되었고, 그다음에는 인지과학에 관심을 쏟기 시작했다.

페일리가 대학에 진학할 나이가 되자, "미술사나 철학을 전공하면 아버지가 학비를 대주실 리 없었기 때문에 경제학을 공부했다". 부전공으로는 컴퓨터공학을 선택했고 상당히 재능도 있었기 때문에 결국 시티은행, 그다음에는 리먼브러더스에서 코딩 전문가로 일하게 되었다. 하지만 그가 정말로 사랑하는 것은 애니메이션 제작자들을 위한 툴을 개발하는 야간업무였다. 1980년대에는 애니메이션 제작 툴이 거의 없었다. 뜻밖에도

페일리는 애니메이션을 만드는 것보다는 툴을 설계하는 데 더욱 흥미를 느꼈다.

그는 1982년에 자신이 흥미를 느끼는 분야를 계속 쫓기 위해 디지털 이미지 디자인 주식회사를 설립하고 데이터를 시각화하기 위한 사용자 인터페이스, 즉 사용자가 데이터의 표현방식에 접근할 수 있는 방법을 개발하기 시작했다. 페일리는 특히 작업이 복잡하고 데이터 내부에 체계적인 구조가 없기 때문에 발생하는 금융 부문의 데이터 문제에 관심을 가지고 있었고, 나중에는 리먼브러더스에서 최초로 상당한 규모의 금융 데이터 시각화 팀을 만들었다. 취미와 직업이 하나가 된 것이다.

"개인적으로, 그리고 감정적으로, 제가 가장 적극적으로 추구하는 목표는 세상의 아름다움을 찾아내는 것이며", 여기에는 우리 주위를 둘러싸고 있는 데이터도 포함된다. 적절한 이미지를 얻기 위해서는 "세상 속에서 그 이미지를 선택하고 뽑아내야 한다"는 의미에서, 사진작가로서 쌓아온 그의 경험이 큰 활약을 하게 된다. 선택은 무작위로 하는 것이 아니다. 페일리에게 가장 중요한 것은 "정보처리 과정에서 도출되는 의미"다. 미학적인 부분은 그다음 문제다. 그가 말하는 "의미"란 시각적 표현형태를 얼마나 잘 이해할 수 있느냐는 뜻으로, 추상적인 형태와는 대척점에 있는 것이다.

페일리는 또한 시각적 표현이 지나치게 단순화되거나 관례화되어서도 안 된다고 믿는다. 일례로 우주공간에서 항성이 빨려들어가는 움푹 들어간 부분을 일그러진 격자무늬로 나타내는 블랙홀의 전형적인 이미지를 꼽는다. "이것은 상당히 위험합니다. 일반인들이 이러한 이미지를 진짜로 받아들이고 우주의 결을 나타내는 격자무늬가 실제로 존재한다고 생각하거나 워프°가 모눈종이처럼 단순한 이차원으로 구성되어 있다고 믿을 수 있기 때문입니다."

페일리는 〈과학적 패러다임 사이의 관계〉의 개선된 버전을 제작하려했을 때의 가장 중요하게 생각했던 점을 이야기하면서 "정보는 차이를만들어내는 차이"라는 베이트슨의 말을 인용한다. 이렇게 하여 가장 의미있는 부분에 눈길을 집중시킬 수 있는 유의미한 시각적 이미지가 탄생한것이다. 마지막으로 이 시각적 이미지는 미적인 요소를 가지고 있었으며,그 자체적으로 예술작품이었다. 페일리는 상당히 만족스럽다는 듯이 이렇게 말한다. "저는 디자이너입니다. 일상적으로 사용하는 툴을 디자인하지요. 두번째 목표라면 최대한 아름답게 만드는 것이라고나 할까요. 그렇게 되면 툴에 대한 애착도 커지고 저 자신 역시 예쁜 물건을 만드는 것이좋습니다. 사람들을 행복하게 해주고 싶습니다." 물론 완성된 작품에 100퍼센트 만족하는 것은 아니다. 아직도 지나치게 "털이 수북해" 보이고, 일부 글자들은 거꾸로 되어 있으며 겹치는 부분이 너무 많다. 그는 지금까지도 이미지를 계속 만지작거리고 있다.

페일리는 뉴욕 증권거래소의 인터페이스를 디자인하는 일에도 참여했다. 여기서는 특정한 이미지를 환기시킬 필요가 없었다. "눈길을 끄는 것이 아니라 마음을 끌어야 하는" 작업이었다.

그가 만드는 모든 데이터 시각화 작품의 기저에 자리잡고 있는 것은"페이지에 어떤 표시를 남겨야 누군가가 사고를 하도록 만들 수 있을까?"하는 의문이다.

페일리는 데이터 시각화 분야의 위대한 선구자인 에드워드 터프티와함께 일해본 적이 있다. "터프티가 큐레이터로서 수백 년간에 걸쳐 제작된 가장 인상적인 작품들을 모아놓은 다음 그 작품들을 분류하는 방식에는 정말 혀를 내두르게 되더군요." 그럼에도 페일리의 관점에서 보면 터

● warp, 공간의 뒤틀림.

프티가 수집한 작품들의 대다수는 지나치게 추상적이었다. 마음에 미치는 영향, 즉 이해도보다는 시각에 미치는 영향에 따라 의미를 갖는 작품들이었다. 페일리 본인의 작품은 이와 반대 성향을 띤다.

"제가 무언가를 창작한 다음 누군가가 그것을 예술이라고 여기면, 그건 예술입니다." 페일리의 말이다.

그는 제임스 조이스의 『젊은 예술가의 초상』에 나온 한 구절을 인용한다. "만약 한 사람이 **분노**에 휩싸여 나무토막을 마구 난도질하다가 (…) 거기서 소의 모습이 탄생했다면 과연 그것은 예술작품인가?" 소설 속에 등장하는 스티븐 디덜러스는 부정적인 입장을 취했다. 그와 반대로 페일리는 비록 그 사람이 예술작품을 만들고자 하는 의도가 없었다 하더라도 분명 예술이라고 대답했다. 제작자가 아니라 보는 사람과 큐레이터의 행동으로 인해 예술작품이 되는 것이다. 큐레이터에게 "인정"을 받고 순수 미술로 탈바꿈한 작품의 상당수는 원래 도구로 사용할 목적으로 제작된 것이었다.

페일리가 그와 반대되는 예로 꼽는 것은 2002년에 휘트니 미술관의 크리스티안 폴이 큐레이터 작업을 한 〈코드 독〉 전시회에 예술작품으로 출품하기 위해 제작한 〈코드 프로필〉이다. "코드 독"은 작품을 만들어내기 위해 작성한 코드 문서를 의미한다. 폴은 이 전시회를 위해 12명의 예술가에게 소규모 작품을 의뢰했고, 그중 한 명이 페일리였다. 예술가들은 공간에 있는 세 개의 점을 연결하고 움직이기 위한 코드(프로그램)를 작성해달라는 의뢰를 받았는데, 각자 이 요청을 자유롭게 해석할 수 있었다. 이 전시회의 독특한 점은 각각의 예술가가 코드를 함께 전시해야 한다는 점이었다. 소프트웨어 자체가 전시의 일부였던 것이다.

물감이 없으면 그림이 탄생할 수 없듯이, 코드가 없다면 예술작품도 탄생하지 않았을 것이다. 이 전시회를 준비한 큐레이터는 이러한 비유를 좀

더 발전시켜 그림이 고유한 정체성을 갖게 되는 이유는 화가의 붓놀림 때문이라는 점을 강조했다. 〈코드 독〉에서는 화가의 붓놀림에 해당하는 것이 코드다.

코드는 신비로운 기호로 작성되었으며 예술가들은 자신만의 스타일을 가지고 있고, 이러한 기호에는 음악의 기보법과 마찬가지로 지시사항이 담겨 있다. 뉴욕의 뉴미디어 아티스트인 존 F. 사이먼 주니어는 코드를 작성하는 것이 창의적 글쓰기의 한 형태라고 주장한다. 따라서 〈코드 독〉에서 전시된 작품들은 두 가지 차원에서 감상할 수 있었다. 우선은 애니메이션을 보고, 그다음에는 코드를 살펴보며 그 애니메이션이 어떤 창의적인 과정을 통해 탄생했는지 감상하는 것이다.

도구가 예술작품으로 인정을 받는 분위기에서도 페일리는 자신의 작품을 "세상에 내놓은 인공물"로 여긴다. 그는 전시회에 초대를 받으면 상당히 기뻐한다. "저는 뒤샹처럼 레디메이드를 제작할 뿐이고 큐레이터가 그것을 예술로 바꿔주지요." 그러나 사실 페일리는 큐레이터들이 추구하는 미학적 목표와 뜻을 같이하지 않기 때문에 대부분의 전시회 초대를 거절한다.

과연 페일리는 스스로를 예술가라고 생각할까, 아니면 데이터 분석가라고 생각할까? "어느 쪽도 아닙니다. 저는 분석가가 어떻게 분석작업을 하고 예술가들은 어떤 식으로 표현을 하는지 이해하려고 하는 도구제작자입니다. 저는 디자이너이자 '인지공학자'로서, 과학과 예술에서 발견한 사실과 공학적 기술을 적용하여 분석가들이 사용할 수 있는 도구를 제작합니다. 인간이 인식할 수 있는 **시각적** 코드를 사용하여 인간의 마음을 프로그래밍하고 있는 셈입니다."

COMRADES IN ARMS: ENCOURAGING, FUNDING, AND HOUSING ARTSCI

10

전우: 격려, 자금 지원, 아트사이의 수용

전우: 격려, 자금 지원,
아트사이의 수용

아르스 일렉트로니카의 예술감독인 게르프리트 슈토커는 이렇게 말
한다. "아트사이는 단순히 섹시할 뿐만 아니라 고혹적이며, 이제까지 아
무도 가본 적이 없는 영역에 발을 내딛습니다. 예술가는 쓰레기 속에서
황금을 찾는 사람처럼 과학과 기술을 깊숙이 파헤칩니다." 급진적인 오스
트리아의 행위 및 미디어 예술가이자 평론가인 페터 바이벨은 이보다 한
발짝 더 나아간 주장을 펼친다. 바이벨의 말에 따르면 예술가가 과학자
와 협력작업을 하던 때는 지났다. 그보다는 예술이 과학적인 요소에 크게
의존하고 있다. "오늘날 예술은 과학과 기술의 후손이 되었다"는 바이벨
의 놀라운 발언은 충분히 숙고해볼 만한 가치가 있다.

2008년에 뉴욕 현대미술관에서 열린 〈디자인과 유연한 정신〉 전시회
는 과학과 디자인의 관계를 집중적으로 조명했으며, 생명공학으로 만든
유기체, 나노기술, 기술의 힘을 다뤘다. 뉴욕타임스의 평론가 니콜라이

오로소프는 다음과 같은 예리한 논평을 실었다. "전시회 전체를 관통하는 테마, 원자처럼 미세한 크기와 도시 전역을 아우르는 엄청난 규모를 유연하게 넘나드는 역량은 지난 세기의 지긋지긋한 기술적 분열에 종말을 고하고 있는 것처럼 느껴지기도 한다. 우리의 문명이 다시 암흑시대로 돌아가고 있다고 믿는 사람이 있다면 반드시 이 전시회를 관람해야 한다."

이렇게 분야를 구분하는 성향은 오늘날에도 굳건히 남아 있으며, 과학과 기술을 적극적으로 활용하려는 예술가들에게 영향을 미친다. 이 책에서 살펴보고 있는 예술, 과학, 기술의 융합운동은 숭고한 목표를 가지고 있지만 작품을 거래할 마땅한 시장이 없는 것이 현실이다. 앞에서도 몇 차례 언급했듯이 사설 갤러리들은 이러한 예술가들이 제작한 작품을 전시하기를 꺼린다. 이런 상황에서 오늘날 아트사이 분야에 몸담고 있는 상당수의 예술가들은 아예 갤러리에 관심을 두지 않는다.

하지만 이러한 활동을 21세기의 예술운동으로 여기며 전문적으로 다루는 곳들도 분명히 존재한다. 린츠의 아르스 일렉트로니카, 파리의 르 라보라투아르, 더블린의 과학 갤러리, 웰컴 컬렉션, 키네티카, 런던의 아츠 캐털리스트와 GV 아트 갤러리, 바이벨이 소속되어 있는 카를스루에의 ZKM 등이 그 예다. 그렇다면 이 새로운 예술을 장려하고, 발견하고, 공개하기 위해 무대 뒤에서 노력하고 있는 동방박사는 누구인가?

1988년에 뉴욕에 거주하는 예술가 신시아 파누치는 예술가와 과학자가 교류할 수 있는 기회가 부족하다는 사실을 깨닫고 예술 및 과학 협력 주식회사ASCI를 설립했다. ASCI는 심포지엄과 전시회의 형태로 절실히 필요했던 토론의 장을 마련해주었지만 영향력 있는 후원자가 부족했다. 영국에서는 웰컴 재단이 이와 비슷한 역할을 하고 있으며, 예산도 풍부하게 확보하고 있다.

웰컴 컬렉션: 켄 아널드

1990년대에는 시험관 수정, 유전자 치료, 장기이식, fMRI 등을 비롯한 생명공학이 비약적으로 발전했다. 웰컴 컬렉션의 공공 프로그램 책임자인 켄 아널드는 이렇게 말한다. "예술가들은 살아 있다는 것이 무엇을 의미하는지에 관심을 갖지 않을 수 없었습니다. 이전에는 생각조차 해본 적이 없는 것에 대해 진지한 흥미를 보이기 시작했지요." 이 새로운 트렌드를 가장 먼저 감지한 예술가 중 한 명이 데미언 허스트로, 그는 1992년에 약병들이 놓인 선반 여러 개를 배열한 예술작품 〈약국〉을 발표했다.

아널드를 수장으로 하는 웰컴 재단은 영국에서 과학의 영향을 받은 예술, 특히 생물학의 영향을 받은 예술을 전시하는 가장 중요한 단체 중 하나로 부상했다.

헨리 솔로몬 웰컴의 인생은 빈털터리로 시작하여 엄청난 부자가 된 미국인의 인생역전 이야기다. 1853년 8월에 위스콘신의 한 통나무집에서 태어난 웰컴은 뛰어난 발명가이자 사업가로 활약했으며 말년에는 대영제국의 기사작위까지 받았다. 그의 이러한 성공은 상업용 약품에 대한 관심에서 출발했다. 그는 특히 약품의 형편없는 포장방식에 깜짝 놀라고 말았다. 스물일곱 살에 이미 영국 시민이 되어 있던 웰컴은 자신과 마찬가지로 미국 출신인 실라스 버로스와 함께 정밀하게 계량된 분량의 약을 캡슐에 담아 분리한다는 아이디어를 내놓았다. 두 사람이 설립한 버로스, 웰컴 앤드 컴퍼니는 순식간에 제약업계의 거인이 되었다.

의학 연구 발전에 열정적이었던 자선가 웰컴은 1936년에 세상을 떠나면서 엄청난 양의 유산을 남겼으며, 이를 바탕으로 하여 웰컴 트러스트가 설립되었다. 웰컴 트러스트는 영국의 과학연구를 후원하는 최대의 민간단체로 성장했다. 예산의 일부는 의학 분야의 발전사항을 대중에게 전달하는 역할을 맡고 있는 웰컴 의학센터라는 부서에 할당되어 있다. 이 센

터의 책임자는 로런스 스메이즈다. 잘 손질된 수염에 상냥하고 느긋한 태도의 스메이즈는 웰컴 트러스트 내부의 행정적 장애물을 넘을 수 있도록 자신의 부서를 철저하게 지휘하고 있다. 의학과 생리학 박사학위를 가지고 있는 스메이즈는 의학의 임상과 연구 영역을 자유자재로 넘나든다. 또한 교육에도 많은 관심을 가지고 있다.

1993년에 웰컴 트러스트는 〈생명을 위한 과학〉이라는 전시회를 후원하여 엄청난 성공을 거두었다. 전시회의 큐레이터는 그보다 1년 전에 합류한 켄 아널드였다. 키가 크고 권위적인 인상에 냉소적인 유머감각을 가지고 있으며 항상 깔끔하게 옷을 차려입는 아널드는 전형적인 미국 중서부 상류층 출신의 분위기를 풍긴다. 그는 케임브리지에서 자연과학을 공부하면서 "과학의 물리적, 시각적, 물질적 측면과 과학이 사회와 상호작용을 하는 방식", 그리고 과학의 역사에 관심을 가지게 되었다. 과학에 관심이 있었지만 어느 한 분야의 전문가가 될 생각은 없었던 아널드는 박물관이야말로 이상적인 직장이라고 생각했다. 큐레이터가 되기로 결심한 그는 프린스턴 대학에서 영국 박물관 역사로 박사학위를 받은 후 웰컴에 합류했다. 기가 막힌 시기에 자신에게 꼭 맞는 자리를 찾은 것이다.

〈생명을 위한 과학〉에는 상호작용하는 전시물, 컴퓨터, 현미경, 홀로그램, 생명의 이야기를 표현하는 전시물의 일부분인 거대한 세포 모형 등이 포함되어 있었다. 저명한 박물학자이자 작가, 방송인이기도 한 데이비드 애튼버러는 이 전시회를 "영국에서 가장 흥미진진하고 혁신적인 과학전시회 중 하나"라고 묘사하기도 했다. 〈생명을 위한 과학〉은 약간씩 형태를 바꾸어 영국 전역에 순회전시되었다. 하지만 스메이즈는 이것만으로는 부족하다고 느꼈다.

그는 디자이너, 예술가들과 함께 〈생명을 위한 과학〉을 준비하는 과정에서 예술과 과학 사이의 유사성에 깊은 인상을 받았다. 또한 그런 사람

들과 함께 일하는 것이 얼마나 섬세한 작업인지를 깨닫기도 했다. "창의성이라는 중요한 요소를 얻기 위해서는 그냥 사람들을 자유롭게 해주어야 합니다. 무엇을 이루고자 하는지만 전달한 다음 알아서 하도록 놔둬야 하지요." 스메이즈는 이 문제에 대한 해답이 예술을 수용하여 과학과 예술을 연계하는 프로젝트를 시작하는 것이라는 판단을 내렸다.

웰컴이 처음으로 예술을 도입했던 사례는 연극을 통해 토론을 이끌어내는 것이었다. 스메이즈는 유전학자가 극작가들에게 유전자 질환과 유전공학에 대한 정보를 전달해주는 워크숍을 열었다. 그다음에는 연극 줄거리 공모전을 발표하고, 극작가, 유전학자, 교육자로 구성된 자문위원회가 응모작의 심사를 맡았다. 1995년에 자문위원회는 아이들 중 한 명이 치명적인 유전질환을 가지고 있다는 소식에 대한 가족의 반응을 그린 니컬라 볼드윈의 〈선물〉라는 연극의 제작을 의뢰했다. 스메이즈는 "과학적 사실이 정확하게 묘사되며 드라마가 설득력을 갖도록" 자문위원회가 반드시 참여해야 한다고 주장했다. 〈생명을 위한 과학〉이 어른들을 위한 전시회였던 반면, 볼드윈은 어린 관객들도 놓치지 않았다. 제작사는 여러 학교를 돌며 공연을 하고 연극이 끝난 후 워크숍을 마련하여 활발한 토론을 장려했으며, 에딘버러 페스티벌 프린지에서 공연을 한 다음 유전학자들과 관객이 소통하는 시간을 마련하기도 했다.

연극과 교육은 의학분야의 발전에 대한 정보를 전달하고 토론을 유도하는 여러 방법 중 하나일 뿐이었다. 스메이즈는 이렇게 회상한다. "또하나의 방법은 회화예술이었습니다." 유스턴 로드 183번지에 자리잡고 있던 웰컴 의학센터는 1994년에 도로를 사이에 두고 이전 건물과 마주보고 있는 유스턴 로드 210번지의 널찍한 새 건물로 이전했다. 스메이즈는 새 건물의 1층에 있는 커다란 공간의 활용방법에 대해 곰곰이 생각해왔으며, 건물의 인테리어 설계를 담당했던 트리킷이라는 업체의 테리 트리

킷과 머리를 맞대고 아이디어를 짜냈다. 그러다가 스메이즈에게 깨달음의 순간이 찾아왔다. "전시회를 열어볼까요?"

바로 그즈음, 브리스톨 대학의 연구원이며 웰컴 트러스트에서 보조금을 받아 내이(內耳)에 대한 연구를 진행하고 있는 매슈 홀리가 스메이즈에게 연락을 취해왔다. 홀리는 드물게도 과학자인 동시에 예술가였다. 어렸을 때 어머니의 권유로 에나멜 아트에 입문했다. 브리스톨 대학에서는 에나멜 전문가인 엘리자베스 터렐이 가르치는 야간 에나멜 아트 강의를 들었다.

"내이의 감각기관은 놀라운 구조를 갖추고 있으며, 어떻게 그 구조가 조합되는지, 그리고 어떻게 그토록 민감하게 미세한 진동까지 감지해내는지 설명하는 것은 무척 재미있는 일입니다." 그는 대중을 위한 강의와 예술학교를 대상으로 한 강의를 준비했다. 예술가들은 그에게 왜 그렇게 눈에 보이지 않는 내이의 아름다움에 집착하느냐는 질문을 던졌다. 홀리는 이렇게 대답했다. "왜냐하면 제 역할을 해내기 때문입니다. 자연계에서 훌륭하게 작동하는 것이라면 무엇이든 형태와 기능 사이의 균형을 이루고 있다는 의미에서 내면적인 아름다움을 지니고 있다고 할 수 있습니다." 문제는 내이의 아름다움을 어떻게 보여줄 것인가 하는 점이었다.

형태, 아름다움, 균형. 화제를 끌 만한 요소는 모두 갖춰져 있었다. 홀리는 내이의 전자현미경 사진과 같은 실제 이미지를 세라믹, 그림, 에나멜을 비롯한 다양한 오브제와 결합하여 예술과 과학의 전시회를 열어야겠다고 생각했다. 예술작품들은 홀리의 과학적 이미지에서 영감을 얻은 것이었고, 총 16장의 이미지가 직접 전시되었다. 홀리가 직접 손을 댄 작품 중 하나는 소뇌(두뇌의 뒤쪽에 위치하며 움직임을 통제하는 부분)를 모티프로 한 세라믹 디자인이었다. 다른 예술가가 제작한 작품 중에는 에나멜을 씌운 구리를 사용하여 달팽이관(내이에 위치한 달팽이 껍질처럼 보이는 부분으

로, 소리를 받아들이는 역할을 한다)의 단면도를 묘사한 것도 있었다. 이 전시회의 기획은 켄 아널드가 맡았으며, 트리킷은 볼록한 표면에 투영된 거대한 과학적 이미지의 배경을 디자인하고 예술작품을 전면에 배치했다.

1995년 4월에 개막된 〈들어 보세요Look Hear: 귀의 과학과 예술〉은 웰컴에서 열린 첫번째 예술 및 과학 전시회였다. 관람객들은 과학적 데이터, 귀의 모형, 동영상과 거기에서 영감을 받아 제작된 예술작품을 나란히 보면서 소리에 이끌려 보이지 않는 내이의 깊숙한 곳으로 여행을 떠나는 기분을 느꼈다.

이 전시회는 엄청난 성공을 거두었다. 한 평론가는 이 전시회를 "진정으로 혁신적인 전시회이자, 과학과 예술의 결합이 탄생시킨 풍요로운 결과물"로 묘사하기도 했다. 또 어떤 논평가는 이 전시회를 "무척이나 지적이고 다양한 분야를 다루는 행사"라고 선언하기도 했다. 약 2년간에 걸쳐 전국 순회전시도 열렸다. 〈들어 보세요〉가 내세운 목표는 예술가와 과학자가 공동으로 보이지 않는 세계를 탐구하는 것이 아니라 대중에게 과학적 사실을 전파하는 것이었다. 홀리가 언급했듯이, 이 전시회를 통해 "과학자들이 예술대학에 찾아가 예술가들과 이야기를 나누며 그들이 작품에서 [과학을] 다루도록 설득하는 데 중요한 역할을 할 수 있음"이 증명된 것이다.

전시회의 성공에 고무된 아널드, 스메이즈, 트리킷은 예술가와 과학자 사이의 협업을 위해 자금을 마련하는 과학-예술 프로그램의 설립을 꿈꾸었다. "우리는 과학자와 예술가들을 한데 모아놓고 보조금을 제공하며 협업을 유도하면 어떤 일이 생길까 하는 생각을 하기 시작했습니다. 과학-예술 프로그램이 탄생한 것이지요." 스메이즈는 당시를 회상하며 이렇게 말한다. 1996년에 최초로 제안서 공모전을 발표했으며, 제출기한은 1997년 2월이었다. 250개의 수준 높은 제안서가 접수되었으며 그중에

12개가 지원금을 받았다.

선별된 예술가 중 헤더 애크로이드와 댄 하비는 잔디를 인화매체로 사용하여 그 위에 이미지를 구현했다. 문제는 잔디의 특성 때문에 이미지의 색이 금세 바래버린다는 점이었다. 이 문제에 대한 해결책을 수소문한 결과 두 사람은 잔디의 녹색을 보존하는 방법을 연구하고 있던 웨일스 애버리스트위스 대학의 식물학자들과 연락을 취하게 되었다. 그때까지 이 과학자들은 시간에 따라 화학적 조성이 어떻게 변하는지 연구하기 위해 잔디를 가루로 갈아왔다. 예술가들처럼 잔디가 자라는 것을 지켜보면서 색상과 질감을 연구할 생각을 하지 못했던 것이다.

두 예술가들과 과학자들은 웨일스에서 만나 함께 일해보기로 했다. 과학자들은 애크로이드와 하비의 작품을 보고 잔디의 이미지가 다양한 색조를 띨 수 있다는 사실을 알게 되었다. 그들은 잔디가 녹색을 잃어가는 과정을 연구하는 데 가루로 만드는 것보다 더 좋은 방법이 있으며, 잔디에 손상을 입히지 않고 분석을 하기 위해서는 잔디 주위의 빛에 좀더 세심한 주의를 기울여야 한다는 사실을 깨달았다. 이 협력작업에는 〈덧없는 순간 포착하기〉라는 이름이 붙었다. 협업의 결과 잔디에 투영시킨 이미지를 더욱 오래 지속시키는 방법이 발견되었고, 그와 동시에 가루로 갈지 않고도 잔디 내의 세포를 연구하는 새로운 이미지 기술도 탄생했다. 프로젝트에 참여한 과학자들 중 한 명인 헬렌 오엄은 이렇게 말한다. "[애크로이드와 하비가 없었다면] 지금과는 전혀 다른 방식으로 연구를 하고 있었을 겁니다."

과학-예술 프로그램이 엄청난 성공을 거두고 두 차례 정도 더 프로젝트를 진행하고 나자 스메이즈는 웰컴과 함께 일할 제휴기관이 필요하다고 판단했다. 그는 예술위원회, 과학, 기술, 예술을 위한 국가기금, 영국 문화원, 칼루스트 굴벤키안 재단, 스코틀랜드 예술위원회에 연락을 취했

다. 3년간 관료주의와 씨름한 끝에, 마침내 웰컴 트러스트가 원하는 바를 얻어냈다. 중요한 국면에 접어들 때마다 가까이서 지켜보았던 트리킷은 상황을 다음과 같이 요약하며 스메이즈가 얼마나 중요한 역할을 했는지 확인해준다.

[과학-예술 프로그램은] 마침 실행할 적기였다. 그러나 프로그램을 시작하기 위해서는 우선 아이디어가 탄생해야 하고, 그 아이디어를 옹호할 사람이 있어야 하며, 어떤 구체적인 결과가 나올지 확신하지 못하는 상황에서도 기꺼이 그 아이디어를 지지해줄 기관이 필요하다. 지금 와서 과거의 여러 가지 상황을 되돌아보면, 당시 영국에서 그런 모험을 감행할 수 있는 곳은 오직 웰컴뿐이었다.

유스턴 로드 210번지에 자리잡고 있던 건물은 2004년에 폐쇄되었으며 웰컴 의학센터는 다시 예전의 유스턴 로드 183번지의 건물로 이전했다. 아널드는 그곳의 거대한 1층 공간을 미술관(웰컴 컬렉션), 카페, 서점으로 변모시키는 데 핵심적인 역할을 했으며, 전시 책임자에서 공공 프로그램 책임자로 승진했다. 새로운 건물을 개장하는 날은 2007년 6월 21일이었다. 정문을 열기 직전, 아널드의 옆에는 당시 웰컴 트러스트의 정책 책임자로 근무하고 있던 클레어 매터슨이 서 있었다. 두 사람 다 불안한 마음을 가지고 있었다. 매터슨은 아널드 쪽으로 몸을 돌리고 이렇게 물었다. "사람들이 올까요?"

물론 사람들은 몰려왔다. 아널드는 연간 10만 명 정도의 방문객을 예상했지만 실제 방문객 수는 그보다 훨씬 많았다. 2012년에는 49만 명 이상이 이곳을 찾았으며, 2012년 여름에는 200만번째 방문객이 문턱을 넘었다.

현재 아널드는 예술과학을 촉진하는 데 매우 중요한 역할을 하고 있으며 특히 의학과 연관된 예술에 초점을 맞춘다. 그는 "커다란 아이디어를 가지고 씨름하며, 그중 일부는 연구실에서 작업을 시작하게 된 예술가들"을 찾는다. 아널드는 공공 영역에서 예술과 과학을 한 자리에 모으는 것에 관심을 가지고 있다. 그는 과학자들에게 "사물을 다른 관점에서 바라보고", 과학자와 기꺼이 협업하려는 예술가들을 접할 기회를 제공하여 "양쪽 모두 흥미를 느낄 수 있는" 여건을 조성하고자 했다. 아널드는 몇 년간에 걸친 고심 끝에 공공 영역에서 예술과 과학을 접목하기 위한 소위 3단계 접근방식을 내놓았다.

1. 과학은 예술과의 연계작업을 통해 대중으로부터 보다 많은 공감을 얻어내는 방식을 찾아야 한다. 이렇게 하면 대중은 과학을 덜 위협적인 존재로 보게 될 것이다.

2. 예술가들은 과학이 생물학과 의학계에 제기하고 있는 거의 철학적인 의문을 진지하게 받아들여야 한다.

3. 예술이 단순히 예술로 그치는 것은 아니라는 사실을 깨닫는 예술가들을 위해 진실하고 열린 마음으로 아이디어와 새로운 주제를 공유한다.

아널드는 이렇게 말한다. "우리에게 관심을 갖는 예술가들은 보통 연구에도 흥미를 느끼는 유형이더군요." 이들은 연구자나 다름없다. 마찬가지로 "예술가와의 공동작업에 관심을 갖는 과학자들 역시 탐구정신이 뛰어나다". 과학자들의 경우 단순한 관심 이상을 의미하기도 한다. "과학연구를 하기 위해서는 지원금을 받아야 하기 때문에 상당히 안전한 길을 택해야 합니다. 따라서 저는 예술가들과 기꺼이 손을 잡으려는 과학자들은 위험을 감수하려는 성향이 있는 것일지도 모른다고 생각합니다."

학계에서는 예술을 하는 사람은 집에서 일하는 반면 과학자들은 사무실로 출근하여 현장에서 근무한다는 인식이 오랫동안 지배적으로 자리잡고 있었다. 또한 과학자들은 과학이나 다른 진지한 주제에 대한 논문을 발표해야 한다는 기대치가 있으며 물론 이 진지한 주제에 예술은 포함되지 않는다. 일부 과학자들은 아널드에게 예술가와의 협력작업 때문에 제대로 된 과학자가 아니라는 인상을 풍겨 "커리어를 망쳤다"고 한탄하기도 했다. 앞에서 살펴보았듯이, 벨 연구소는 공학자들에게 근무시간이 아닌 개인시간에 예술가들과 협력할 수 있도록 허용했다. 물론 일단 프로젝트에 실현 가능성이 보이고 긍정적인 홍보효과를 얻게 되면 공동작업을 장려했지만 말이다. 조사이어 맥엘헤니와 함께 우주를 연상시키는 화려한 유리예술작품인 〈근대성의 종말〉을 제작한 데이비드 와인버그의 경우, 동료들은 그의 이름이 최종 작품에 표시되지 않았다며 와인버그가 시간을 낭비했을 뿐이라고 했다. 물론 와인버그 정도의 위상을 가진 과학자는 자유롭게 예술가들과 협력하며 특히 과학과 직접 관련이 있는 프로젝트에 참여할 수 있다.

아널드의 말에 따르면 예술가와의 협력작업에 관심을 가지고 있는 과학자는 지극히 드물지만, 그나마 가능성이 높은 과학자들이라면 두 부류를 꼽을 수 있다. 의욕적으로 새로운 영역을 탐구하려는 젊은 과학자들, 그리고 종신직을 가지고 있는 저명한 과학자들이다. "두 그룹 모두 경력을 쌓는 일에 크게 신경쓰지 않습니다. 따라서 살짝 미친 것 같은 일에 뛰어들어보는 거죠."

아널드는 협력작업에는 엄청난 부침이 있다고 전한다. "협업은 진저리가 나도록 힘듭니다." 비단 협업뿐만 아니라 예술, 과학, 인류학에서 언론, 디자이너에 이르기까지 서로 다른 분야의 전문가들이 모여 협력해야 하는 전시회의 경우도 까다롭기는 마찬가지다. 웰컴의 직원들이 회의실에

둘러앉아 마무리된 전시회를 되돌아보는 가운데 누군가가 냉소적으로 "절대, 다시는, 무슨 일이 있어도 공동작업을 하지 않겠어"라고 말하는 경우도 빈번하다. 물론 다시 하게 되지만 말이다.

아널드는 예술가가 혼자 일하고 본인의 영달에 관심이 있는 반면 과학자들은 팀을 이루어 일한다는 "근거 없는 편견"에 대해 언급한다. 실은 과학자들도 예술가만큼이나 자기중심적일 수 있다. 과학자들이 논문을 발표하는 것은 단순히 지식을 전파하기 위해서가 아니라 스스로가 학자로서 인정을 받기 위해서다. 과학계에서 누가 먼저 발견을 했는지에 대한 논쟁은 드물지 않게 찾아볼 수 있으며 특히 노벨상 수상 가능성이 걸려 있는 경우에는 더욱 첨예한 대립이 발생한다. 과학자의 도움이 작품 제작 과정에서 핵심적인 역할을 했는데도 최종 작품에 예술가의 이름만 실리는 경우 협력작업에서 발생한 갈등이 표면으로 드러나는 것도 그리 놀라운 일은 아니다. 과학이 없었다면 그 예술작품도 탄생할 수 없었기 때문이다.

이러한 상황이 발생하는 이유 중 하나는 예술가가 스스로를 특별하다고 생각하기 때문이다. 예술가들은 과학적 아이디어가 어디에나 존재하며, "과학적인 아이디어는 모든 사람의 아이디어"라고 생각한다. 예를 들어 아인슈타인이 위대한 발견을 한 것은 우연이었던 반면, 피카소는 천재이기 때문에 그런 작품을 창조해낼 수 있었다고 여기는 것이다. "예술적인 아이디어는 결코 우연히 찾아오지 않습니다." 물론 이렇게 지나치게 단순한 견해는 피카소보다 이전에 활동했던 화가들을 모두 무시하는 것으로, 피카소와 활동시기가 특히 가까웠던 화가로는 세잔을 꼽을 수 있다. 예술적인 아이디어도 어디에나 존재했고 피카소 역시 그 점을 잘 알고 있었다. 그럼에도 이렇게 근거 없는 편견은 여전히 사라지지 않는다.

아널드는 여러 차례 협력작업을 하는 동안 "중간 정도 진행되면 [예술

가와 과학자 모두] 본인의 아이디어가 중심이라고 생각하게 되면서 오해가 생겨나기 마련"이라는 사실을 깨달았다. 예술가는 과학자가 "지식이라는 선물"을 제공했다고 느끼게 된다.

협업이 최대한의 성과를 내려면 각자의 역할, 목적, 최종 결과물이 어떤 형태를 띠는지에 대해 "양쪽이 처음부터 분명하게 정의해두어야 한다"는 것이 그의 견해다. "협력의 힘은 사람들이 짧은 기간 동안 함께 일을 하는 데서 나옵니다. 오해가 생기면 흥미가 떨어집니다. 그다음에는 각자 자신의 세계로 돌아갑니다." 아널드는 그러나 "끊임없이 이러한 작업을 하는 과정에서 자신이 어느 세계에 속하는지 잊어버린 사람들"에 대해서는 우려를 표한다.

"웰컴은 그러한 측면에서 상당히 독특한 위치에 있습니다." 아널드는 말을 덧붙인다. "상설전시장에서는 대부분 단기전시로 과학자와의 협력을 통해 제작된 작품을 전시합니다. 우리는 그러한 작품을 선보이지 않기 때문에 실망하는 사람들도 있습니다. 하지만 그러한 전시회에서는 아트사이 작품을 찾아볼 수 없습니다. 과학이 있고, 예술이 있지만, 아트사이는 없는 것이죠. 과학에서 영감을 얻은 예술작품이 아주 드물게 눈에 띄는 정도이지요."

오늘날 우리는 인터넷, 이메일, 문서, 그리고 페이스북 및 트위터 같은 소셜 네트워크를 통해 엄청난 양의 정보를 접하고 있다. 아널드는 이렇게 말한다. "클릭 두 번만으로 물리학부터 미술강의까지 어디든 넘나들 수 있습니다. 언제 어디서나, 무슨 정보든 구할 수 있지요. 디지털 세계에서 미술관의 역할은 무엇일까요? 휴대폰으로 수백 개의 정보를 찾아보고도 거기서 그다지 많은 것을 얻지 못하는 경우도 있습니다. 미술관의 장점은 몇 가지의 선택 옵션만을 제공한다는 데 있습니다." 미술관은 광대하고 때로는 척박한 정보의 사막에서 오아시스가 되어준다.

미래는 지금이다: 아르스 일렉트로니카와 게르프리트 슈토커

머리부터 발끝까지 검은색 옷에 기다란 검은 머리를 뒤로 넘겨 포니테 일로 묶은 게르프리트 슈토커는 무척이나 매력적이고 지식이 풍부한 미디어 아트의 수호자이며, 미디어 아트를 "우리 세대의 예술"이라고 부른다. 기술을 전공한 슈토커는 평생 대화형 아트, 로봇, 통신이 서로 접목되는 영역에서 활약해왔다. 그는 1995년부터 린츠에 위치한 아르스 일렉트로니카의 예술감독으로 일하고 있으며 1996년부터는 크리스티네 쇠프와 함께 연례 아르스 일렉트로니카 페스티벌을 공동지휘하고 있다.

슈토커는 "디지털 아트 등을 통틀어 일컫는 용어"로 "미디어 아트"라는 말을 선호한다. 그는 사실 "순수미술"도 그만큼 개괄적인 용어이기는 마찬가지라고 지적한다. "미디어 아트는 아직 정착되지 않은 것, 아직 발견되지 않은 모든 것을 망라합니다". 그는 무언가를 분류하기보다는 "경계가 모호한, 또 놀라운 아이디어를 따르는" 예전의 접근방식을 선호한다. "예술의 목적은 과학과 같습니다. 경계 저 너머에 있는 것을 탐구하고 찾아내는 것이지요." 그는 예술가, 과학자, 기술 전문가 들 사이의 협업을 더욱 확대하기 위해 최선을 다하고 있으며, 아르스 일렉트로니카와 CERN이 공동으로 진행하는 예술가 상주 프로그램 콜라이드 앳 세른의 발족을 돕기도 했다.

슈토커는 "예술의 역할은 단순히 소통하는 것만은 아니"라는 확고한 생각을 가지고 있다. 그럼에도 예술가들이 과학을 활용하여 단순한 과학적 시각화보다 한 단계 더 나아간 이미지를 만들어냄으로써 예술가들도 과학의 특정 주제를 보다 심도 깊게 이해할 수 있음을 보여주는 최근의 동향을 반갑게 여긴다. 그중 한 예가 fMRI에 투영된 두뇌의 모습이다. 예술가들은 이 fMRI 이미지를 아름다운 형태로 바꾸어놓을 수 있으며, 그 결과 과학자들이 그 안에서 보다 심층적인 무언가를 발견하게 될 수 있

을지 모른다.

슈토커가 주류 갤러리와 미술시장에 접근하는 원칙은 마찰을 피하는 것이다. 루브르 미술관에서 음악이나 문학작품을 찾을 수는 없다. 마찬가지로 주류에 속해 있는 갤러리에서는 특정한 형태의 예술작품만 판매한다. 순수미술이 갤러리에서 전시된다면 예술과학과 미디어 아트는 상과 장학금을 제공하는 아르스 일렉트로니카, 도큐멘타, ZKM 등의 장소에서 선을 보인다. 슈토커는 이렇게 말한다. "예술가들은 페스티벌에 참가하여 생계를 유지해나갈 수 있습니다."

점점 더 많은 예술가들이 미디어 아트 작품을 제작하고 있으며, 갤러리에서 이들의 작품을 구입하여 수집가들에게 파는 경우도 있다. 하지만 이렇게 되면 기존 예술계의 기득권층은 예술을 정의할 수 있는 능력을 잃게 되므로 불안감을 느끼게 되며, 특히 갤러리 운영자들이 "예술과 과학의 협력으로 탄생한 작품들이 관람객들에게 공개될 때" 그 참신함과 매력 덕분에 어떤 결과가 나오는지를 깨닫게 되면 그 불안감은 더욱 증폭된다. 슈토커는 예술계와의 사이에 갈등이 발생하는 또하나의 이유에 대해 이렇게 말한다. "과학이 결합된 미디어 아트의 본질 때문입니다. 미디어 아트는 상호작용 기술과 시각기술을 활용하기 때문에 훨씬 현실적이고, 쉽게 접근할 수 있으며, 친근감을 불러일으키며, 관람객이 작품을 이해할 수 있다는 생각을 갖게 합니다. 따라서 훨씬 서술적인 형태의 예술이라고 할 수 있지요."

슈토커의 말에 따르면 미디어 아트를 전시할 때 발생하는 문제점 하나는 관람객이 컴퓨터처럼 보이는 장치를 바라보게 된다는 점이다. 이런 장치는 그저 표면에 불과하며, 작품 자체에 대한 통찰을 제공하지는 않는다. 또한 미디어 아트 전시회보다는 기존의 미술관 관람형태에 익숙한 사람들이 더 많다. "사람들은 멋지게 보인다는 이유로 뒷짐을 지고 여기저

기 걸어다닙니다." 하지만 단순히 그림의 표면을 바라보는 것만으로는 해당 작품을 이해하고 받아들이기는 어렵다. 그보다는 그림 자체가 "어떻게 다른 방식으로 사고해야 하는지"의 메시지를 전달해주어야 한다. 작품을 이렇게 감상하기 위해서는 예술을 자주 접하며 소양을 쌓아야 한다.

그러나 "미술사가들이 아무도 아르스 일렉트로니카의 보관창고에 관심을 갖지 않았던" 1990년대 후반 이후, 상황이 점차 변하고 있다. 오늘날 이곳을 방문하는 예술가들은 스스로가 "예술가와 연구원의 중간 위치에 있다고 여기며 연구원이라 불리는 것을 좋아하며, 또한 예술에 참여해보려는 의욕을 가진 과학자들도 많다". 미래에는 순수예술이나 순수과학이라는 분야가 사라질 것이라고 슈토커는 예측한다. 그는 특히 데이터 시각화 분야에서 "미래의 새로운 미학"이 등장할 것이라고 예상한다. 또한 서로 다른 분야 사이의 경계 허물기를 적극 찬성한다. 슈토커는 학제간 연구가 "지난 20년간 비약적으로 발전했으며", 서로 다른 곳에서 근무하는 팀원들이 네트워크를 이루어 작업하는 경우가 빈번하므로, 과학연구에서 팀워크가 더욱 중요한 역할을 하게 되었다고 언급한다.

오늘날의 아이들은 어른이 되어서야 컴퓨터를 배우는 것이 아니라 어릴 때부터 첨단기술 속에서 자라난다. 이들은 "순수한 예술도, 순수한 과학도 없는" 세상에서 마음껏 활약하게 될 "하이브리드 세대"인 것이다.

ZKM: 페터 바이벨

아르스 일렉트로니카의 예술감독인 슈토커의 전임자는 왕성한 작품활동을 하는 미디어 및 행위 예술가 페터 바이벨이었다. 그는 1988년에 독일의 카를스루에라는 곳에 아르스 일렉트로니카와 유사하지만 보다 규모가 크고 시설이 많은 ZKM을 설립했다. 기술이 예술의 전통적인 분류방식

을 위협하는 것처럼 비춰지면서 기술에 대한 회의론이 일어나 적대적인 분위기가 만연했을 때, 이 센터의 설립은 아직 계획단계에 불과했다.

바이벨의 말에 따르면 ZKM은 이런 문제를 불도저처럼 극복하면서 "예술, 기술, 과학 분야의 귀감"으로 우뚝 섰다. ZKM이 가장 관심을 가지고 있는 영역은 시각 미디어, 사운드 아트, 대화형 예술, 전자예술, 그리고 21세기에 등장한 모든 새로운 예술 형태를 망라하는 미디어 아트다. 이곳에는 미디어 도서관과 20~21세기 예술작품을 소장하고 있는 미술관, 실험실, 전시공간이 갖춰져 있으며 연구원들에게 급료를 지급한다. 한마디로 말해서 "ZKM는 실행예술의 박물관이자 디지털 바우하우스다". 바우하우스란 건축가 발터 그로피우스가 예술과 기술을 통합하고 젊은 인재들을 양성하기 위한 목적으로 1919년에 독일의 바이마르 지역에 세운 저명한 교육기관이다. ZKM은 2012년에 MIT의 미디어랩과 같은 기관들과 경쟁을 펼친 끝에 국제박물관협의회의 사운드 설치예술 분야에서 그랑프리를 수상하기도 했다.

바이벨의 말에 따르면 MIT 미디어랩은 제품을 만들어내는 반면, ZKM는 아이디어를 만들어낸다. 그는 건축가 프랭크 로이드 라이트의 유명한 작품 제목인 〈기계, 재료, 그리고 인간〉을 약간 변형하여 "미디어, 데이터, 인간"이라는 말을 만들어냈다. 바이벨이 말하는 ZKM의 정수가 바로 이것이다.

르 라보라투아르의 과정과 산물: 데이비드 에드워즈

겉에서 보면 르 라보라투아르의 건물은 부티크처럼 보이지만 안쪽으로 발을 디디는 순간 아니라는 사실을 깨닫게 된다. MIT 미디어랩에 필적할 만한 기관을 만들 목적으로 파리에 설립된 이곳은 널찍한 공간을

확보한 건물로, 세 개 층에 걸쳐 벽이 유리로 둘러싸인 방들과 실험실, 그리고 칸막이벽을 움직일 수 있는 편안한 강의공간이 갖춰져 있다. 이곳은 적절한 분위기와 사운드 품질이라는 면에서 사운드 아티스트 샘 아우잉거의 기준을 충족할 만한 공간으로, 강사와 청중이 최고의 미학적 경험을 할 수 있도록 설계되어 있다.

내가 2011년에 그곳을 방문했을 때에는 전 세계 70개 학교에서 온 고등학생과 대학생들이 물을 채취하고, 운반하고, 활용하는 방법을 연구하는 물 프로젝트에 참여하고 있었다. 재치 있는 말투의 이 학생들은 다들 기민하고 열정적이었다. "졸업식"에서는 디자인기술을 선보이는 광경이 무척 인상적이었다. 네 명에서 일곱 명의 학생으로 이루어진 팀들은 4~8장의 파워포인트 슬라이드를 활용해 프로젝트에 대해 4분간 발표했다. 발표내용은 촘촘한 그물망을 사용하여 안개에서 물을 추출해내는 방법부터 물에 녹기 때문에 비누로 사용할 수 있어 플라스틱 쓰레기를 줄일 수 있는 정화백에 이르기까지 다양했다. 할당된 과제에는 투자자본을 구하는 것도 포함되어 있었는데, 이 부분에서도 어느 정도 진전을 보인 것 같았다. 따라서 학생들의 프로젝트는 과학, 기술, 비즈니스, 미디어 아트를 전부 아우르는 것이었다.

"태초부터 예술가들은 지식의 첨단, 즉 상상력에 관심을 가져왔습니다." 데이비드 에드워즈의 말이다. 에드워즈는 지식사업가다. 교수로 재직하고 있는 하버드와 2007년에 파리에 설립한 르 라보라투아르를 오가며 바쁜 시간을 보낸다. 루브르 미술관 뒤편에 위치한 르 라보라투아르는 예술, 과학, 기술을 결합한 작품들을 중간단계와 완성품의 형태로 모두 선보인다.

깔끔한 차림새에 에너지가 넘치며 뿔테 안경을 쓰고 짧게 기른 수염과 짙은 색의 곱슬머리, 그리고 로퍼를 신은 맨발이 눈에 띄는 에드워즈

는 파리의 우아한 지식인 계층에 꼭 맞아떨어지는 인상이다. 주의깊게 생각하고 가끔씩 눈을 감으며 "리핑riffing"이나 "스킬 세트skill set"와 같은 단어들을 간간이 섞어가며 말한다. 에드워즈는 저명한 과학자인 동시에 작가이자 발명가이기도 하다. 그는 매우 진지한 말투로 나에게 이렇게 말한다. "르 라보라투아르는 바우하우스처럼 교육 프로그램을 기반으로 하고 있습니다."

에드워즈는 어린 학생들이 보여주는 "놀라운 순수성"을 사랑하며, 르 라보라투아르는 "무엇이든 가능한" 이들을 좋은 인재로 양성하는 것을 목표로 삼는다. 이곳에서는 "예술과, 과학, 기술을 구분하지 않는다". 에드워즈는 또한 이들의 재능을 활용하여 기후변화나 점차 심화되는 빈부격차 등의 사회적 문제를 해결하는 방식을 찾고자 한다.

에드워즈는 과학은 진실을 탐구하는 것인 반면 예술은 하찮은 것에 불과하다는 오랜 격언에 따른 사회적 제약과 교육 시스템의 구조적 문제 때문에 예술가와 과학자가 쉽게 교류할 수 없다는 사실을 잘 알고 있다. 하지만 그는 창의적인 과정이 지식의 첨단을 개척하기 위한 핵심이라고 믿는다. 에드워즈는 다음과 같이 정의한다. "이것은 일종의 실험에 해당하며, 우리가 전통적으로 '예술' 및 '과학'이라고 생각해왔던 창의적인 과정들이 융합되면서 변화와 움직임, 혁신을 위한 촉매제 역할을 하게 됩니다. 내가 '아트사이'라고 부르는 이 융합된 과정이 새로운 문화형태의 기반입니다." 그는 르 라보라투아르에서 바로 이런 문화를 수용하는 분위기를 조성했다.

"시간이 흐르면 이러한 [지식의] 첨단에 도달하기가 점점 더 어려워질 것입니다. 나는 사람들이 그곳에 도달할 수 있도록 돕고, 그저 무엇이 가능한지 살펴보는 것에 흥미를 느낍니다."

에드워즈는 "창의력을 제도화하는 경향 때문에 전문가와 독단적인 신

조가 생기는 사례"가 빈번하다는 사실을 지켜봐왔기 때문에 르 라보라투아르에서는 되도록 이런 현상을 피하기 위해 최선을 다한다. "현재 우리 모두가 직면하고 있는 문제 중 하나는 어떤 작업이 진행되고 있는지를 명확하게 설명할 수 있어야 한다는 점입니다. 이것은 혁명이기 때문에 지나치게 몸을 사릴 필요는 없습니다." 나 역시 전적으로 동감한다. 새로운 예술운동에 대한 글을 쓸 때는 비평가들과 반대론자들에게 단호하게 대처해야 한다.

에드워즈는 열정적으로 다음과 같이 말한다. "아트사이를 추구하는 과정이 우리의 문화적 제도에 좀더 긴밀하게 통합되어야 한다고 믿습니다. 아트사이 작품을 제작하는 과정은 심지어 결과물인 작품 그 자체보다도 오늘날의 문화와 긴밀하게 연계되어 있습니다." 따라서 에드워즈는 일반인들을 르 라보라투아르에 초청하여 실험실에서 활발하게 작품을 제작하는 창작과정을 지켜볼 수 있는 기회를 마련한다. 이것은 미술관에서 흔히 볼 수 있는, "베일에 싸인 창의적 사고와 참여과정 끝에 도출된 결과물이자 완성품, 말끔하게 손질되고, 조각되고, 편집된" 형태의 전시물과는 정반대의 광경이다. 르 라보라투아르에서는 사고와 참여의 과정이 분명하게 드러나는 것이다.

에드워즈는 르 휘프Le Whif, 르 와프Le Whaf와 같은 제품을 개발한 발명가이기도 하며, 두 가지 모두 르 라보라투아르 기념품 매장에서 판매되고 있다. 르 휘프는 음식을 먹지 않고 흡입하는 방법이다. 에드워즈는 에어로졸 기술을 사용하여 작은 초콜릿 입자를 내뿜는 비강 스프레이를 개발했으며, 이 제품을 사용하면 체중 걱정을 하지 않고도 초콜릿을 마음껏 즐길 수 있다. 르 와프는 우아한 디자인의 유리병으로, 그 안에 칵테일을 붓도록 되어 있다. 유리병을 45도 각도로 기울이면 메커니즘이 작동하여 액체를 공기보다 무거운 자욱한 기체구름으로 기화시키고, 이 기체를 잔

에 따라 빨대로 마신다. 이렇게 하면 칵테일의 맛을 즐기면서도 열량이나 알코올 성분은 전혀 흡수하지 않게 된다. 『와이어드』는 르 와프에 대해 이런 글을 실었다. "어떤 칵테일 파티에서도 즉시 분위기를 띄워준다. 수 프와 소스에도 사용할 수 있다."

에드워즈는 다양한 공공 이벤트와 비공개 방문행사를 마련하며, 르 라 보라투아르는 예술가와 과학자 사이의 교류를 촉진하는 데 일익을 담당 해야 한다고 여긴다. 과학자들은 르 라보라투아르를 방문하면 "꼭 아이 들처럼 흥분한다." "예술가들은 과학자들이 별로 들어본 적 없는 참신한 질문을 던집니다. 특히 유명한 과학자일수록 더욱 그렇지요." 그러나 협 력작업에는 분명 단점도 존재한다고 그는 전한다. 과학자에게 배운 내용 을 제외하면 거의 지식이 없는, 복잡한 테마를 바탕으로 한 작업에 좀처 럼 적응하지 못하는 예술가들이 있다. 그 결과 평범한 수준에 지나지 않 는 예술작품이 탄생한다. 에드워즈가 진행한 몇몇 전시회는 냉담한 반응 을 얻었다. 그럼에도 에드워즈는 과학자와 예술가가 그러한 협력과정을 통해 아무리 간접적이라 하더라도 무언가를 얻어가는 경우가 대부분이 라고 말한다.

더블린의 과학 갤러리: 마이클 존 고먼

"과학 갤러리는 과학자, 디자이너, 예술가, 사업가를 위한 플랫폼, 즉 만 남의 장소입니다."

2007년에 더블린에 위치한 명망 높은 트리니티 칼리지는 과학을 선보 이고 전시하기 위해 과학 갤러리를 개장하기로 결정하고, 마이클 존 고먼 을 초대 책임자로 선임했다. 고먼은 과학 갤러리를 예술, 과학, 기술계를 선도하는 기관으로 키워냈다.

과학 갤러리는 캠퍼스의 끝자락이자 도심지역과 가까운 번잡한 도로에 자리잡고 있어 위치상의 장점도 있다. 고먼이 합류했을 때 이 건물은 이미 설계를 마친 상태였다. 그는 아이디어가 흘러넘치던 17세기의 커피하우스를 모델로 삼아 토론을 위한 만남의 장소 역할을 할 카페를 추가하도록 대학 측을 설득했다. 또한 카페에는 흥미 있는 책들을 구비해놓은 작은 서점도 있다. 과학 갤러리 자체는 크지 않은 공간이지만 특정한 주제에 대한 심도 깊은 작품을 모아 전시하기에는 충분한 크기다. 고먼은 이렇게 설명한다. "이곳에서 열리는 전시회는 사실상 전시회라기보다는 프로젝트입니다."

옥스퍼드에서 철학과 물리학을 전공한 고먼은 플로렌스의 유럽 대학 연구소에서 역사학 박사과정을 밟던 중에 "아트사이에 흥미를 갖게 되어" 큐레이터 업무를 집중적으로 공부하기로 마음먹었다. 호리호리한 체격에 소년과 같은 인상을 풍기는 고먼은 과학 갤러리의 현재 상황과 미래를 위한 계획에 대해 열변을 토한다. "저는 이곳에서 무언가 다른 것을 시도해볼 기회가 있다는 점에 흥미를 느끼고 있습니다." 그는 아이들을 주요 대상으로 하며 "지극히 기초적인 과학"을 다루는 대다수 과학센터와는 완전히 다른 성격의 장소를 구상하고 있다. 과학 갤러리는 그러한 과학센터와는 반대로 대학과 연계되어 있으며, 연구원들과 소통하거나 그들을 갤러리로 초대하여 예술가와 디자이너를 접촉할 수 있는 기회를 마련함으로써 "[예술가와 과학자 모두를] 자신들이 익숙한 영역 밖으로 끌어낸다". 고먼은 "대중이 과학자와 예술가들을 직접 접하고, 아이들이 이해할 수 있도록 단순하게 만든 설명이 아니라 최근 각광을 받고 있는 연구에 대한 아이디어를 듣고 자극을 받을 수 있는" 환경을 마음속에 그리고 있다.

과학 갤러리에 재정적인 지원을 제공하는 단체 중 하나가 웰컴 트러스

트다. 고던은 한쪽 눈을 찡긋하며 이렇게 말한다. "웰컴은 약간의 경쟁을 좋아합니다." 또한 과학 갤러리가 추구하는 바는 구글에서 일하는 공학자들의 공감을 얻었고, 구글은 직원들에게 업무시간의 20퍼센트를 핵심업무 이외의 작업에 쏟도록 독려하고 있다. 구글은 갤러리에 100만 달러의 종잣돈을 제공하기도 했으며 여러 가지 창의적인 프로젝트에 직접 참여하고 있다.

전통적으로 미술관은 완성된 작품에 초점을 맞춰왔지만, 고먼은 새로운 아이디어들을 조명하고 선별작업을 거쳐 전시할 수 있을 만큼 무르익은 아이디어를 골라낸다. 정기적으로 새로운 아이디어를 모집하며, 레오나르도 그룹이라는 또하나의 창작집단을 만들기도 했다. 이 그룹은 50명 남짓의 예술가, 과학자, 디자이너, 사업가로 구성되어 있으며 갤러리에 아이디어를 제공하는 동시에 거대한 테마를 제안한다. 회원들은 최소한 2년에 한 번씩 교체되며, 이러한 아이디어 교류과정을 통해 열여덟 차례의 전시회가 열려 80만 명 정도의 관객을 끌어모았다. 고먼은 이러한 방법을 통해 갤러리가 창의적인 프로젝트에 집중하고 "엄청난 수의 쓸데없는 아이디어를 걸러냄으로써 창조성을 촉진하는 환경이 마련되었다"고 언급한다.

과학 갤러리의 문을 막 열었을 즈음, 고던의 머릿속에는 한 가지 아이디어가 떠올랐다. "전 세계 대학 부속 갤러리들의 네트워크를 만들면 재미있지 않을까?" 이렇게 되면 더블린에서 시작하여 여러 곳에서 순회 전시를 할 수 있으므로 각 전시회가 단발성으로 끝날 필요가 없다. 이 아이디어는 급속히 탄력을 받기 시작했다. 고먼은 현재 각 도시마다 레오나르도 그룹을 두고 끊임없이 참신한 개념을 찾아내며, 각 도시의 과학 갤러리는 일종의 "플랫폼" 역할을 하여 창의적인 아이디어의 도약대가 되어주는 미래를 꿈꾸고 있다. 그는 과학 갤러리 제국을 네트워크라는 전략적

관점에서 바라보고 있다. 네트워크 내의 갤러리들이 서로에게서 배우고, 각 갤러리를 통해 순회전시회를 개최하여 피드백체계를 갖춘 역동적인 시스템을 완성시키는 것이다.

고먼은 2015년에 킹스 칼리지 런던에 소속된 가이스 캠퍼스에 대니얼 글레이저를 감독으로 한 스핀오프 과학 갤러리를 열 계획이다. 2020년까지는 여덟 개의 갤러리를 개장할 수 있을 것이라 예상한다. 이미 벵갈루루, 모스크바, 싱가포르, 뉴욕에서 관심을 표명해온 대학들과 논의가 진행되고 있다.

이렇게 갤러리의 네트워크에 합류함으로써 얻을 수 있는 큰 장점은 전시회와 관련된 경험과 시스템이 일단 더블린에서 먼저 검증된다는 점이다. 고먼의 선견지명 덕분에 과학 갤러리는 웰컴 트러스트, RCA의 디자인 인터랙티브 그룹, 르 라보라투아르, 마이크로소프트, 구글을 비롯한 다양한 단체와 협력하게 되었다.

고먼은 런던의 상업형 미술 갤러리 중에 과학과 기술을 기반으로 한 예술작품을 수용해주는 곳이 거의 없다는 사실을 알고 있다. 그러나 그것은 문제가 되지 않는다. "우리가 직접 작품을 판매하지 않지만, 흥미를 갖는 구매자를 예술가에게 연결시켜주기는 합니다." 고던은 계속 말을 잇는다. "기이하게도 이러한 아트사이 작품 중 일부가 주류문화로 스며들고 있습니다. 아트사이는 오랫동안 실험적이고 희귀한 것 취급을 받아왔습니다. 그런데 갑자기 기업가들을 비롯한 많은 사람들이 아트사이에 대해 궁금해하고 있어요. 이제는 더이상 힘겨운 싸움을 하는 것이 아니라는 생각이 듭니다." 그는 예술, 과학, 기술을 중점적으로 다루는 『레오나르도』 등의 매체와 종잣돈을 마련할 수 있도록 도와주는 아츠 캐털리스트, CERN, 그리고 웰컴, 아르스 일렉트로니카, 르 라보라투아르 등의 주요 전시단체를 언급한다. "아트사이는 인기 있습니다. 섹시하지요. 수년 동

안 변방에서 제대로 대접받지 못했던 예술가들도 비로소 인정을 받고 있어요. 아트사이는 대중이 공감을 느끼는 새로운 문화 영역으로 부상하고 있습니다."

예술과 과학, 기술이 함께 움직여야 한다는 점에 대해 고먼은 이렇게 말한다. "사실 이미 그런 현상이 일어나고 있지만 아직 인식이 완전히 자리잡지 않았을 뿐입니다."

고먼은 마치 "양서류처럼" 이러한 상황에 온몸을 던져 학제간의 경계를 넘나들며 자유롭게 활동할 수 있는, 열린 마음을 가진 사람들이 필요하다고 말한다. 그리고 몇 가지 사례를 꼽는다. 그중 하나는 게임 디자인, 다른 하나는 애니메이션 분야다. 초기의 구체적인 사례라면 1958년에 미국 정부가 군용 신기술을 개발하기 위한 설립한 국방부 고등연구계획국 DARPA이 있다. 무기 시스템에는 여러 분야의 전문기술이 필요했으며, 여기에서 파생된 프로그램은 통신으로 대표되는 민간 분야에도 엄청난 영향을 미쳤을 뿐만 아니라 MIT 미디어랩과 같은 연구소에 연구자금을 제공하기도 했다. DARPA는 1960년대에 과학자, 기술자, 예술가, 심리학자로 구성된 팀을 투입하여 속임수의 기술을 연구하는 프로그램을 시작했다. 고먼은 2013년에 과학 갤러리에서 이 매력적인 주제를 바탕으로 한 〈환상: 눈에 보이는 것을 믿지 마라〉 전시회를 개최했다.

키네티카, 위대한 전통을 가진 미술관: 다이앤 해리스와 토니 랭퍼드

다이앤 해리스는 이렇게 말한다. "아이디어와 실제 발명 사이의 간극이 엄청나게 좁아졌으며, 이제는 불가능한 것이 없어 보입니다. 그저 아이디어를 생각해내기만 하면 되지요. 이 영역에서 활동하는 예술가들에게는

황금의 시대입니다."

다이앤 해리스와 토니 랭퍼드는 2006년에 키네틱 및 전자예술을 중점적으로 다루는 키네티카 미술관을 설립했다. 해리스는 전자예술, 로봇, 사진, 특수효과를 포함한 영화산업에서 경력을 쌓았으며 랭퍼드는 전자통신 규제 분야에 몇 년간 몸담았다. 그러다 랭퍼드는 사람들에게 다가가 감동을 주는 통신에 점점 더 관심을 갖게 되어 결국 인터렉티브 아트로 석사학위를 받고 예술가가 되었다.

해리스는 2003년에 루미나리스 갤러리라는 작은 갤러리를 런던 서쪽 지역에 열고 자신과 랭퍼드를 포함한 여러 예술가들의 작품을 전시했다. 이곳에서는 기술의 영향을 받았으며 "눈에 보이지 않는 힘을 활용"하기 위해 노력하는 예술작품들을 다루었다. 루미나리스 갤러리에서 열린 전시회 중에는 〈주파수〉라는 작품도 있었다. 인간은 특정한 주파수 대역을 수용하도록 되어 있지만, 개나 고양이가 감지하고 있는 다른 주파수 대역도 존재한다. 이러한 동물이 바라보는 세계는 어떨까 하는 호기심이 생긴다. 랭퍼드의 작품에는 전기신호를 "볼 수 있는" 심해어가 등장했으며, 해리스는 삼차원 공간에서 회전하는 파형을 보여주었다.

2004년에 루미나리스 갤러리가 문을 닫자 해리스와 랭퍼드는 힘을 합치기로 하고 비슷한 유형의 작품들을 계속 전시할 수 있는 방법을 찾았다. 두 사람의 목표는 "눈에 보이지 않는 힘과 공간-시간의 영역을 탐구하고 예술의 한계를 시험하는" 작품들을 통해 우주와 관련된 의문점을 놓고 토론을 벌일 수 있는 갤러리를 세우는 것이었다. 자금을 확보하는 데 1~2년이라는 시간이 걸렸다. 마침내 2006년에 '예술, 인문학 연구위원회'에서 25만 파운드의 보조금을 받을 수 있었다. 이렇게 하여 키네티카 미술관이 탄생했다. 2006년부터 2007년까지는 스피탈필즈에 자리잡고 있었다. 그다음 한동안은 런던의 여러 장소에서 전시회를 열다가 지금

은 런던 필즈에 상설전시장을 확보한 상태다.

해리스와 랭퍼드는 테크놀로지컬 아트가 거대한 부흥기를 맞고 있다고 생각했고, 키네티카 미술관이 그러한 시류의 일부가 되도록 기획했다. 두 사람은 1968년에 제시아 라이하르트가 영국에서 〈사이버네틱의 우연한 발견〉이라는 혁신적인 전시회를 개최하면서 시작된 위대한 전통을 따라 이러한 분위기가 형성되었다고 생각한다. 해리스가 지적했듯이, 미래파, 구성주의, 바우하우스 등 20세기의 위대한 예술운동을 이끌었던 사람들은 기술이 일상생활뿐만 아니라 예술에도 영향을 미쳐야 한다고 생각했으며, 이러한 신념을 예술작품을 통해 표현했다. 2010년에 열린 키네티카 아트 페어는 이러한 선구자들에 대한 존경의 의미를 담아 제시아 라이하르트에게 부분적인 전시구성을 의뢰했으며, 앞에 오래 서 있으면 다가와서 키스를 하는 무선 조종 로봇으로 유명한 브루스 레이시, 〈소리로 움직이는 모빌〉의 제작자인 에드바르트 이흐나토비치 등과 같은 키네틱 아트의 거장들에게 헌정되었다. 2009년부터 런던의 베이커가 근처에 있는 암비카 P3이라는 방대한 지하공간에서 열리는 연례 키네티카 아트 페어는 예술, 과학, 기술계에서 중요한 행사로 자리매김하고 있다.

키네티카의 예술가들은 기술과 과학에 상당히 정통하다. 해리스는 공학자들에게 자신이 바라는 것을 일일이 설명하기에 지친 나머지 아예 기술과 프로그래밍을 직접 배웠다고 한다. "하지만 과학-예술가라는 분류보다는 그냥 예술가로만 불리고 싶어하는 예술가들도 있습니다." 해리스가 보기에 예술가는 과학자보다 "형이상학적 방식"으로 생각한다. 랭퍼드는 예술가와 과학자가 공동적으로 가지고 있는 특징은 "지식에 대한 탐구"라고 언급한다. 두 사람은 과학자가 예술가보다 독단적이며 창의성이 부족하고 "형이상학적 성향이 덜하다"고 입을 모은다. 협력작업에 대한 두 사람의 견해는 명확하다. 진정한 협력작업이라면 작품에 이름을 기재

하여 그 공헌을 인정해야 한다. 하지만 보수를 받고 일한 기술자라면 아무리 기여한 바가 크더라도 "작품에 이름을 실을 필요는 없다".

두 사람은 키네티카가 차별화되는 점을 다음과 같이 설명한다.

> 우선 작품이 경험에 기반을 두고 있으며 실행이 가능하고, 여러 가지 다른 측면에서 사람들에게 감동을 주고 공감을 불러일으키는 활력 또는 생명력을 갖추고 있다. 키네티카 아트 페어에서 작품을 전시하는 예술가들은 일반적으로 "지식의 초학문적, 수행적 사용자"라는 용어로 정의할 수 있다. 이 말은 프랑스의 이론가 [장 프랑수아] 리오타르가 처음 사용한 용어로, 예술가들은 과학에서 지식(우주의 본질에 대한)을 추출한 뒤 스스로의 예술적 재능을 동원하여 개념을 새롭게 제시하거나 때로는 복잡한 결과물을 단순하게 표현하는 "사용자"라는 의미다.

다른 말로 하면 예술가와 과학자 모두 우주의 본질을 탐구하는 데 관심을 가지고 있으며, 과학자는 예술가가 과학적 개념을 표현하는(또는 새롭게 제시하는) 방식에서 많은 것을 배울 수 있다는 것이 두 사람의 생각이다. 관람객의 입장에서 보면 키네티카에 전시되는 작품이 다른 작품들과 차별화되는 점은, 키네틱이라는 말 그대로 움직이는 작품이고, 아름답게 제작되었으며, 그와 동시에 급진적이거나, 파괴적이거나, 재미있거나, 아니면 그냥 제정신이 아닌 것 같기 때문이다.

GV 아트: 로버트 드브칙

2000년에 로버트 드브칙은 런던의 헤이워드 갤러리에서 르네상스 시대부터 시작하여 인간의 몸을 내부, 외부 가릴 것 없이 샅샅이 탐구하고

묘사한 해부학적 작품들을 살펴보는 〈놀라운 신체〉라는 전시회를 관람했다. "단순히 미학적으로 아름답기만 한 것이 아니라 상당한 지식이 작품 속에, 그리고 배경에 녹아 있었습니다." 드브칙이 당시를 회상하면서 하는 말이다. 5년 후, 아트 페어에서 예술작품을 판매하면서 큐레이터의 업무와 거래방식을 익힌 드브칙은 자신이 소유한 런던의 집 세 채에서 최초의 전시회를 열었다. 이 전시회에는 아홉 명의 예술가가 작품을 선보였지만 그중에 예술이나 과학과 직접적으로 연관된 작품은 없었다. 5일 동안 관람객 4000명의 발길이 이어졌으며 전시회는 완전히 매진되었다.

드브칙은 자신이 "예술가의 삶에 관여하는 것을 좋아한다"는 사실을 깨닫고 예술가들의 작품을 수집하기 시작했는데, 오늘날에는 이들의 작품이 GV 아트에서 중요한 위치를 차지하고 있다. 그는 특히 "토론을 이끌어내는" 작품을 만드는 예술가들에게 흥미를 가지고 있었다. 따라서 예술과 과학은 드브칙이 가장 많이 관심을 쏟는 분야가 되었다.

2008년 9월에 그는 과학, 특히 생물학의 영향을 받은 예술작품을 전문적으로 전시하기 위해 베이커가 근처의 런던 중심부에 GV 아트를 개장했다. 드브칙은 갤러리 소유주로서 시대를 크게 앞서가는 사람이다. 현재와 같은 분위기에서 이러한 행보는 엄청난 위험을 무릅쓰고 있는 것이다. 드브칙은 GV 아트에 어마어마한 에너지와 열정을 쏟아부었다. 이 갤러리는 또한 토론에 적합한 공간도 제공한다.

드브칙이 과학에 관심을 가지게 된 것은 오스트레일리아에서 자라던 소년 시절부터였다. 처음에는 화석과 바위에 정신을 빼앗겼고 그다음에는 식물과 동물로 관심이 옮겨갔으며, 양봉을 비롯한 다양한 강의를 들었다. 1986년에 런던으로 이주한 후에는 사진강의를 듣고 잡지사에서 일하는 한편 예술작품을 수집하고 정기적으로 갤러리도 방문했다. 관심을 끄는 예술가를 발견하면 노트에 이름을 적어두었다. 드브칙은 수없이 많은

여러 권의 노트에 이름과 사실을 꼼꼼하게 기록해둔다.

드브칙은 일단 생물학을 기반으로 한 예술에 집중하기로 결심했다. 그이유는 생물학이 물리학 같은 학문보다는 우리의 삶에 보다 직접적으로 연관되어 있다는 의미에서 "대중이 더 많은 것을 알고 싶어하기" 때문이다. 그는 아트사이 전시회에서 "관객들이 이해력의 한계를 느끼는 사례"를 자주 목격했다. "GV 아트는 제목 외의 다른 설명 없이 그 자체만으로도 독립적인 예술작품으로 우뚝 설 수 있는 전시물을 선보임으로써 그러한 분위기를 바꾸려 노력했습니다. 관람객들은 작품들에 이끌리기 시작했습니다. 그러한 작품들에는 마법과 같은 매력이 있었지요." 최근에 드브칙은 갤러리가 다루는 영역을 확대하기 시작했다. 2013년에는 아직 영국에서 쉽게 찾아보기 어려운 사운드 아트 전시회를 열었다. 규모는 작지만 열렬한 지지층을 자랑하는 것이 GV 아트다. 이곳은 영국에서 아트사이 작품을 선보이는 유일한 사설 갤러리다.

아츠 캐털리스트: 니콜라 트리스콧

예술, 과학, 기술이 경계선에 있는 작품을 만드는 예술가들은 예술 주류에서 한참 벗어나 있기 때문에 자금과 지원을 받기 어려운 경우가 빈번하다. 니콜라 트리스콧은 1993년에 이 문제를 해결할 수 있도록 돕는 동시에 그러한 예술가들의 작품을 더욱 널리 알리고 새로운 인재를 찾기 위해 아츠 캐털리스트를 설립했다.

트리스콧은 새로운 예술운동을 위해 확실한 전략을 세워놓았다. 처음에는 행위예술에 관심을 가졌던 트리스콧은 1980년대 초반에 아프리카, 그중에서도 특히 짐바브웨와 남아프리카공화국의 여러 지역을 여행했다. 그곳에서 정기적으로 예술가 집단과 대화를 나누며 그들로부터 "자국

에서 일어나는 엄청난 변화, 특히 과학과 기술의 발전을 제대로 이해하고 소화하는 데" 상당한 어려움을 겪고 있다는 이야기를 들었다. 1990년대 초반에 영국으로 돌아온 트리스콧은 이 문제를 계속 탐구해보기로 결심했다. 생명공학의 발전과 기후변화가 미치는 영향에 대해 곰곰이 생각해보기도 했다. 그 과정에서 "어쩌면 이렇게 급격한 변화를 탐구하는 예술 작품을 의뢰하는 방법을 찾을 수 있을지도 모르겠다"는 생각을 하게 되었다.

트리스콧은 아트사이가 급성장하는 분야가 아님을 잘 알고 있었다. "내가 예술과학에 대한 이야기를 시작하면 사람들은 예술, 기술, 그리고 컴퓨터에 대해 이야기하는 줄 알더군요." 이 분야에 대한 웰컴 트러스트의 활동도 겨우 시작 단계일 뿐이었다. 그러나 그는 『레오나르도』를 읽고는 상당히 깊은 인상을 받았다.

트리스콧은 행동에 착수했다. 1993년에 아츠 캐털리스트를 설립할 즈음에는 굴벤키안 재단, 예술위원회, 영국과학진흥협회, 대중과학이해위원회 등에서 자금을 확보해놓은 상태였다. 트리스콧은 당시를 이렇게 회상한다. "새로 출발하는 단체에 많은 호의와 열정이 쏟아졌습니다." 물론 비판도 있었다. 일각에서는 아츠 캐털리스트가 아트사이를 지원하는 데 있어 다소 편협한 범위를 다루고 있지 않은지 의문을 제기했다. "편협하다고요?" 트리스콧은 응수했다. "세상의 거의 모든 것이 과학과 연관되어 있습니다." 아츠 캐털리스트의 과제 중 하나가 "사람들에게 깨달음을 주는 것, 과학은 무미건조하지 않으며 모든 사람에게 감동을 준다는 사실을 보여주는 것"임이 분명해졌다.

트리스콧은 원래 몇 년 정도만 아트사이 분야에서 일을 하다가 다른 분야로 넘어갈 계획이었다. "하지만 이미 여기에 너무나 많은 노력이 축적되어 있다는 사실을 깨닫게 되었지요. 심지어 오늘날에도 충분한 초학

문적 연구가 진행되지 않고 있습니다. 우리는 단지 수박 겉 핥기만 했을 뿐입니다." 트리스콧과 동료들은 "심도 깊은 전시 관련 연구를 통해 예술가들을 발굴해"내는 데 상당한 시간을 투자하고 있으며, 전 세계를 여행하면서 자금 지원의 가치가 있다고 판단되는 예술가와 과학자를 찾는다. 그들과 이야기를 나누고 아이디어를 더욱 발전시키도록 격려하면서 프로젝트를 추진할 수 있기를 바란다.

트리스콧은 예술작품에 어느 정도까지 관련자의 공을 인정해야 하는지에 대해 조심스러운 입장을 취한다. 갤러리의 재량에 맡기는 편을 선호하는데, 갤러리에서는 대체적으로 의뢰한 단체나 조력자들에 대한 언급 없이 예술가의 이름만 작품에 기재한다. 하지만 트리스콧은 "그럴 만하다면 이름을 올릴" 의사가 있다.

트리스콧은 전문화가 필요하다고 생각한다. 그러나 보다 폭넓은 관점, "놀라운 돌파구"는 전문가들로 구성된 팀의 역량이 "비전문가와의 교류"를 통해 보완되었을 때에만 탄생할 수 있다. "진정으로 뛰어난 과학자들은 과학 전반에 걸친 지식을 보유하고 있을 뿐만 아니라 문화적 소양도 상당합니다." 트리스콧은 아트사이운동의 한 가지 목표는 과학계를 분열시키는 고도의 전문화 중심 문화를 근절하는 것이라 본다.

"지금은 어딜 가든 아트사이가 있지요."

지금까지 소개한 단체 및 이와 유사한 단체들은 꼭 필요한 지원 시스템을 마련하기 위해 자금과 틀을 제공함으로써 예술가와 과학자들이 함께 작업하고, 연구하고, 실험하고, 다양한 유형과 취향의 작품을 제작할 수 있도록 하는 데 매우 중요한 역할을 하고 있다. 현재 이들은 대안 하위문화를 형성한다. 이들이 보다 유명세를 타게 되면 이 새로운 아방가르드가 주류문화로 편입될 것이다.

IN THE EYE

아름다움은 보는 사람의 눈에 달려 있는가?

OF THE BEHOLD -ER?

1'

11

아름다움은
보는 사람의 눈에 달려 있는가?

예술작품을 아름답게 만드는 것은 무엇인가? 방정식을 아름답게 만드는 것은 또 무엇인가? 예술과 과학에서 말하는 아름다움의 개념은 상당히 다르지만, 둘 다 마음을 움직이기 위해 노력한다는 점에서 반드시 상반된다고 볼 수도 없다.

지금까지 이 책에서는 예술가와 과학자가 공동으로 작업하여 탄생시키는 새로운 유형의 예술을 살펴보았다. 그러나 이것이 미학에 대한 새로운 정의가 필요하다는 의미일까? 앞으로도 아름다움을 예술작품의 판단 기준으로 여겨야 할까? 그리고 잭슨 폴록의 그림에서 프랙털 패턴을 찾아냈던 리처드 테일러의 말을 약간 바꿔서 인용해보자. "과학은 위대한 회화작품들이 영향력을 발휘하는 우리 마음속의 어둑한 구석에 한줄기 가느다란 빛을 비출 수 있을까?"

미학은 단순히 취향의 문제일까? 아름다움은 보는 사람의 눈에 달린

것일까, 아니면 객관적인 미학적 판단이 가능한 것일까? 최근에 신경과학자들은 MRI를 사용하여 예술작품을 보고 있는 사람의 두뇌를 스캔함으로써 아름다움을 객관적으로 판단할 수 있다고 주장했다. 어떤 그림을 아름답다고 인식할 경우 전전두엽 피질의 특정 부분이 활발하게 작용한다.

이러한 배경에서 신경미학이라는 새로운 분야가 탄생했다. 신경미학의 선구자 중 한 명이며 유니버시티 칼리지 런던에서 두뇌를 연구하고 있는 세미르 제키의 말에 따르면, 예술가는 항상 두뇌의 해당 부분을 자극하는 방법을 본능적으로 알고 있기 때문에 자신도 모르는 사이에 "일종의 신경과학자" 역할을 하고 있는 셈이다.

미술사학자와 심리학자들 역시 신경미학이라는 이 새로운 분야에 여러 가지 의견을 내놓고 있지만 지금까지 합의된 바는 없다. 과연 신경과학자들이 주장하는 대로 현재 우리가 알고 있는 물리학과 화학의 법칙으로 미학적 판단을 설명할 수 있는지 여부를 알기는 아직 이르다. 또한 미학적 판단이 전적으로 생리학적인 반응에 의한 것이라 해도, 아름다움이란 과연 무엇이며 왜 어떤 작품은 미학적인 즐거움을 주는 반면 다른 작품은 그렇지 않은지를 이해하는 데에는 별다른 도움이 되지 않는다.

동서양을 막론하고 미학을 정의하고 다시금 규정하기 위해 방대한 철학적 연구가 진행되고 있다. 이렇게 예술에서는 아름다움이라는 주제가 끊임없는 토론의 대상인 반면, 과학에서는 아름다움의 개념이 보다 명확하다. 예술 관련 연구도 진행했던 위대한 수학자 앙리 푸앵카레는 이렇게 말했다. "과학자는 유용하기 때문에 자연을 연구하는 것이 아니다. 자연에서 즐거움을 느끼기 때문에 연구하는 것이며, 즐거움을 느끼는 이유는 자연이 아름답기 때문이다." 과학이란 예술처럼 아름다움을 추구하는 과정이다. 생물학에서는 고전미술과 마찬가지로 형태와 비율의 대칭이

존재한다. 자연은 대칭을 선호하며, 어쩌면 그렇기 때문에 우리가 대칭인 것을 아름답다고 느낄지도 모른다.

아인슈타인은 1905년에 최초의 상대성이론 논문을 작성하면서 미학을 연구의 지침으로 삼았다. 그는 논문의 첫번째 문장에서 당시의 과학이론에 대한 자신의 의구심은 물리학 방정식 자체가 아니라 방정식의 해석에 대한 것임을 분명히 밝혔다. 당시의 해석으로는 자연에 "내재되어 있지 않은 비대칭"의 결과가 도출된다. 그는 미니멀리즘의 미학을 추구하여 중복되는 설명과 불필요한 개념을 모두 덜어냈다. 그 결과 상대성이론이 탄생했으며, 이는 미학적인 불만에 의한 반발이었다.

물리학에서는 미학에 대한 객관적인 정의가 존재한다. 방정식은 좌변과 우변을 서로 바꾸는 경우처럼 그 구성요소 중 일부가 변경되더라도 형태를 유지할 때 아름답다고 할 수 있다. 만약 좌변과 우변을 바꾸어도 방정식이 성립된다면 거울면 대칭을 이루고 있는 것이며, 거울 속의 세계에서 실험을 실시해도 정확히 같은 결과가 나온다는 의미다. 물리학에서 대칭은 미학의 형태이자 아름다움의 형태다.

그러나 오늘날 활동을 하는 예술가와 과학자는 어떨까? 그들은 이러한 논의에 어떤 식으로 기여해야 할까? 예술가와 과학자들은 치열한 고뇌 끝에 숭고함과 미학, 그리고 아름다움을 발견했다. 따라서 이들이 하는 말은 새로운 예술운동이라는 맥락에서 미학과 아름다움을 이해하는 데 귀중한 조언이 될지도 모른다.

유명한 하버드의 수학자 조지 버코프는 1933년에 발표한 『미적 척도』라는 책에서 미학을 수학공식으로 나타낸 다음 미학은 복잡도에 반비례한다고 주장했다. 다른 말로 하면 예술작품이 덜 복잡할수록 보다 아름다워진다는 의미다. 이 책에서 영감을 얻은 독일의 철학자 막스 벤제는 컴퓨터를 사용하여 미학의 과학적 개념을 만들 수 있는지 탐구했다. 벤제라

면 훗날 영국의 미술평론가 제시아 라이하르트에게 "컴퓨터를 살펴보시오"라는 예언적인 말을 던진 인물이기도 하다. 그는 또한 컴퓨터에 알고리즘을 프로그래밍 하여 미학적 가치를 지닌 인공물을 만들어내는 방법을 연구했다. 벤제는 이러한 체계를 "생성미학"이라고 불렀으며 그 결과물에는 생성예술이라는 말을 사용했는데, 이 용어는 오늘날까지도 사용되고 있다. 기하학적이고 선형적인 작품을 제작했던 초기의 컴퓨터 아티스트 프리더 나케와 게오르그 네스는 벤제의 영향을 많이 받았다. 두 사람의 작품은 버코프가 제시한 미학의 개념에 상당히 잘 들어맞는다.

MIT 미디어랩의 네리 옥스먼은 벤제의 생성미학을 연상시키는 방법으로 알고리즘을 미학과 연계시킨다. 본인의 말에 따르면 그는 "자연 속의 형태, 즉 자연이 만들어내는 형태의 아름다움에 매료되었다". 옥스먼은 칼슘이 자체적으로 분배되어 튼튼한 뼈를 형성하는 방식, 즉 칼슘이 가지고 있는 지지하중의 성질을 연구하는 프로젝트를 진행했다. "저는 물질과 하중분포 사이의 상호작용을 나타내는 알고리즘을 알아내기 위해 노력했습니다." 알고리즘을 작성하는 데 지침이 된 기준은 아름다움이었다. 옥스먼이 궁극적으로 바라는 바는 건물에 콘크리트를 사용하는 새로운 방식을 발견하여 현재로서는 구현할 수 없는 대담하고 새로운 건축물을 고안해내는 것이다. 옥스먼은 이것이 공학과 예술을 아우르는 작업이라고 생각한다. 재료의 사용이라는 측면에서 공학과 관련되어 있으며, 작업과정에서 드러나는 미학적인 요소를 도입한다는 점에서는 예술과 맞닿아 있는 것이다.

컴퓨터 예술가인 어니스트 에드먼즈는 "사용하는 방법은 물론 미학에서도 미니멀리즘, 단순함을 추구한다"는 방침을 가지고 있으며, 이는 미학에 대한 버코프의 관점과도 일맥상통한다. "컴퓨터 프로그램을 작성하면서 예술적 문제에 대해 많은 것을 생각하게 되었습니다. 작업이 단순할

수록 더 좋은 것이지요."

마찬가지로 사운드 아트의 선구자인 베른하르트 라이트너도 단순한 선과 깔끔한 패턴을 특징으로 하는 미니멀리즘 미학을 선호하며, 소리의 선과 스피커의 위치를 그린 그의 세밀한 스케치에서도 그런 성향을 엿볼 수 있다. 무엇이 아름다운지 감지하는 능력은 실험을 통해 얻은 경험에서 우러나오는 것이다.

물리학자이자 빛의 마술사라고 불리는 폴 프리들랜더 역시 심미성은 디자인의 단순성과 관련이 있다고 했으며, 본인이 애호하는 고대 및 원시 예술을 예로 들었다. 미국의 예술가 그룹 아이캔디 아트워크스에서 짐 밀러라는 필명을 쓰는 사람은 프리들랜더에 대해 이렇게 적었다. "그토록 많은 예술가들이 독창성을 추구하기 위해 괴상하고 충격적인 장치를 동원하는 이 시대에, 나는 폴 프리들랜더를 비롯하여 그와 비슷한 예술가들의 작품에서 위안을 얻는다. 이들은 현대미술에서 여전히 아름다움이 설 자리가 있음을 보여준다."

애니메이션을 보다 자연스럽게 그려내기 위해 개발한 펄린 노이즈로 아카데미상을 받은 켄 펄린은 "단순할수록 좋다"는 말에 동의하지만, 작품이 아름답다는 평가를 받기 위해서는 눈으로 볼 때 보기 좋아야 한다는 말을 덧붙인다. 물론 이때 누구의 눈을 기준으로 하느냐가 문제다. 따라서 개인의 취향이라는 모호한 영역으로 다시 돌아가게 된다.

CERN의 사무총장인 롤프디터 호이어는 기능성이 아름다움의 핵심이라고 주장한다. 그에게 기능성은 미학이며 "아름다움과도 일맥상통하는 것"이다. 호이어는 미니멀리스트의 예술작품처럼 병렬로 나란히 배열해 놓은 케이블을 예로 든다. "제대로 작동하려면, 아름다워야 합니다."

신비에 싸인 양자의 세계를 연상시키는 작품을 만드는 율리안 포스안드레에게 미학이란 만족스러운 디자인이다. "제 입장에서 보면 형태와

기능은 언제나 서로 연관되어 있으며, 수학이나 공학의 경우처럼 이 두 가지가 어우러져야 좋은 디자인이 탄생합니다. 저는 해결책을 발견하거나 이해하는 경험과 아름다움을 느끼는 미학적인 경험을 따로 떼어서 생각할 수 없습니다."

픽사의 총괄 기술책임자인 릭 세이어는 이렇게 말한다. "저는 미학에 대해 명확한 정의를 내리지는 않습니다. 영화인들에게 미학의 요소는 작품 안에 의도가 있고, 그 의도가 관객에게 특정한 감정적 반응을 불러일으키며, 그 감정적 반응이 줄거리에 기인한 것이고, 또한 감독이 구체적으로 의도한 것에 영향을 받는 것입니다." 따라서 〈인크레더블〉에서는 실제 인간의 피부처럼 빛에 반응하는 단순한 피부 질감을 만들어내는 것을 목표로 삼았다. 세이어의 말에 따르면 진정한 시험대는 과연 관객이 영상을 보고 마음에 들어하는지 여부다. 그다지 반응이 좋지 않으면 픽사는 좋은 반응을 얻을 때까지 계속 변화를 시도한다. 관객의 반응이 최종 결과물을 조율하는 필터의 역할을 하는 셈이다.

데이터를 표현하는 특별한 조각 작품을 만드는 요나스 로는 자신을 "새로운 미학적 형태를 탐구하는 동시에 그것과 소통하는 방법을 연구하는" 사람으로 여긴다. 그의 대표적인 작품으로는 으스스할 정도로 자연스러운 〈디지털 신원의 "게슈탈트"〉, 2012년 올림픽 기간 동안 트윗에서 오갔던 감정들을 산맥의 형태로 표현한 〈이모토〉 등을 꼽을 수 있다. 로에게 미학은 사실을 전달하는 것이며, 이것이 바로 데이터 시각화가 추구하는 바다. 미학은 정보의 내용과 연계되어 있는 시각적 요소라는 것이 로의 주장이다. 정보가 많이 들어 있을수록 미학적 가치도 높아진다.

이것을 잘 보여주는 구체적인 사례는 1931년에 해리 벡이 제작한 런던의 지하철 노선도다. 이 지도는 지하에 있는 시설물을 안내하기 위한 것이었기 때문에 벡은 언덕이나 도로, 터널과 같은 지형학적 특징에 대해

신경쓸 필요가 없었다. 그는 수평선과 세로선, 그리고 45도 각도의 대각선으로 구성된 전기회로를 그리면서 쌓은 풍부한 경험을 바탕으로 하여 엄청나게 많은 정보를 가장 단순한 그래픽 스타일에 담은 시각적 형태를 만들어냈다. 이 런던 지하철 노선도는 기능성의 미학을 잘 보여주는 훌륭한 사례다. 이 노선도는 하나의 상징물이 되었으며, 다른 도시에서도 지하철 노선도를 만들 때 이를 모델로 삼았다.

컴퓨터 생성 이미지의 대가이며 〈플레임〉과 〈전기 양〉의 제작자인 스콧 드레이브스는 자신과 컴퓨터의 공동작업으로 작품이 완성된다고 생각하며, 컴퓨터를 동등한 파트너로 여긴다. "[컴퓨터를] 통제하고 싶지는 않아요. 저 자신의 상상력을 뛰어넘고 싶습니다." 〈전기 양〉은 다윈의 진화론 원칙에 따라 제작한 작품이다. 대중이 미학적 판단을 내렸고, 이들의 결정을 바탕으로 하여 드레이브스의 소프트웨어가 끊임없이 생성해내는 다양한 형태의 추상적인 애니메이션 중 마음에 드는 것을 선택했다. 물론 대중의 선택이 드레이브스의 마음에 들지 않는 경우도 있었지만 말이다. 따라서 미학이 다윈의 진화론처럼 가장 흥미롭거나 아름다운 것만을 생존시키는 기능을 한 셈이다.

화려한 가상생명체의 이미지를 제작한 컴퓨터 아티스트 윌리엄 레이섬 역시 미학을 활용해, "대칭, 우아함, 균형"이라는 기준을 따라 자신이 만든 수많은 형태 중에서 적절한 것을 선택했다.

〈양 시장〉과 미국 전역의 항공 교통을 나타내는 근사한 그래픽을 제작한 신동 에런 코블린은 일단 데이터를 수집하여 표준 소프트웨어를 적용한다. 무언가 흥미로운 것이 나타나면 새로운 소프트웨어를 작성하여 직감을 자극하고 미학에 기반한 감정적인 테스트를 통과하는 무언가가 나타나기를 바란다. 그것이 흥미를 돋우는가? 반향을 불러일으키는가? 명확하게 디자인되어 있는가?

〈과학적 패러다임 사이의 관계〉라는 유명한 작품을 제작한 완벽주의자 브래드퍼드 페일리에게는 명확한 디자인이 무엇보다 중요하다. 페일리는 이렇게 말한다. "개인적으로, 그리고 감정적으로 제가 추구하는 목표는 세상의 아름다움을 발견하고 드러내는 것입니다." 그가 말하는 아름다움이란 미학적인 요소가 아니라 의미를 뜻하며, 시각적인 형태를 얼마나 잘 이해할 수 있는지를 가리킨다. 따라서 페일리는 본인 정도로 완벽주의자가 아니었다면 누구든 상당히 만족했을 〈과학적 패러다임〉의 이미지를 개선했다. 그는 발표된 논문의 키워드로 이루어진 "한 줌의 머리카락" 부분이 미학적으로 지나치게 눈길을 끈다는 사실을 발견했다. 그래서 그 부분을 덜 눈에 띄게 만들어 아름다움보다는 의미를 강조하기로 결심했다.

행위 및 미디어 아티스트이자 카를스루에 위치한 ZKM의 회장 겸 CEO인 페터 바이벨도 비슷한 입장을 취한다. "저에게 미학은 '나는 인지하고, 느끼고, 감지한다'는 의미의 그리스 단어인 아이스타노마이aisthanomai에서 출발합니다." 바이벨의 말은 이어진다. "미학은 세상에 의문을 제기하는 보편적인 매개체입니다. 따라서 제 생각에 미학은 아름다움과는 아무런 연관이 없으며, 오히려 정보와 관련이 있습니다. 제 작품 중 상당수가 현실보다는 미학적인 문제에 직접적으로 연관되어 있지요."

바이벨의 세계에서 미학이란 우리의 마음이 감각과 복잡한 상호작용을 하면서 구성해내는 것이다. 그의 영화 〈가상의 사면체〉에서는 배우가 등장하여 특정한 모양이 없는 금속틀에 적당한 선이 그려진 칸막이를 끼우면 마법처럼 사면체가 나타난다. 사실 사면체는 실제로 존재하지 않는다. 환상일 뿐이다. 따라서 미학은 마음이 주변의 세계를 이해하는 방식과 관련이 있으며, 퍼즐 조각이 제자리에 맞아들어가는 만족스러운 순간에 느낄 수 있는 것이다.

물리학의 영향을 받은 작품을 만드는 예술가 예벨리나 돔니치와 드미트리 겔판트는 물리학과 화학을 결합하고 레이저를 이용해 모국인 러시아의 유산인 신비주의를 연상시키는 마법과 같은 작품을 완성했다. 안개상자의 기술적인 측면에 정통한 한 물리학자는 두 사람의 설치미술인 〈추억의 증기〉를 보고 너무나 감동한 나머지 눈물을 흘렸다. 이 작품을 통해 일상의 현실에서 벗어나 일반적인 안개상자 현상과는 전혀 동떨어진 우주의 환영을 볼 수 있었기 때문이다. "미학이란 감동을 느끼는 것입니다." 두 사람은 입을 모은다.

돔니치와 겔판트는 굳이 의도적으로 작품을 아름답게 만들기 위해 노력하지 않는다. "미적 가치관은 자연스럽게 나타나기 마련입니다. 불시에 드러나야만 하지요. 우리는 항상 예상치 못한 일이 발생하기를 바랍니다. 심지어 예술작품이라 해도 그것이 가장 중요한 재료이지요." 두 사람은 "덧없음의 미학, 천상의 미학"을 추구한다고 밝힌다.

음악가이자 작가이며 실험적인 음악을 작곡하는 데이비드 투프는 이렇게 말한다. "미학은 직감입니다. 직감이라는 것은 자신이 무엇을 하고 있는지 생각하지 않을 때에 찾아옵니다. 일정 수준에서는 자신이 무엇을 하고 있는지 모릅니다. 하지만 보다 높은 수준으로 나아가면 자신이 하고 있는 일을 알고 있기 마련이지요." 직관은 경험에서 오며, 이 경험은 즉흥 연주에 필수적이다.

사운드 아티스트이자 옥스포드셔에 위치한 다이아몬드 라이트 소스 입자가속장치 시설에서 회전하는 전자의 소리를 녹음한 조 토머스는 완성품의 미학적 가치를 결정하는 중요한 요소로 기술을 꼽았다. 이것은 해당 작품을 얼마나 기술적으로 완벽하게 제작했는지를 의미한다. 작품에 대한 예술가의 느낌 역시 중요하다. "작품 자체에 대한 믿음이 있어야 하며 작품은 독립적으로 존재할 수 있어야 합니다." 또한 작품에는 "지식,

즉 아름다움과 기술의 전파"라는 요소가 포함되어 있어야 한다.

장대한 사운드 및 이미지 쇼를 구현해내는 폴 프루던스는 이렇게 말한다. "미학은 복잡한 개념입니다. 단순히 새로운 매체 경험을 제공하는 것뿐만 아니라 좀더 심오한 형태의 이해와 문화의 역사에 대한 것입니다. 말하자면 경험에 바탕을 두고 청각적, 시각적 재료를 한데 모아 여러 차원으로 관객을 유혹하는 형식상의 방법이지요." 마지막 말을 덧붙임으로써 그는 의도적으로 직관보다는 경험의 중요성을 강조한다.

작곡가이자 뉴욕에서 활동하는 실험음악가이며 뇌의 구조를 심층연구하고 있는 로버트 로는 이렇게 말한다. "저는 작곡을 할 때 미학을 반영합니다." 그는 컴퓨터를 이용한 생생한 음악모델을 통해 미학이라는 까다로운 개념을 보다 수월하게 다룰 수 있기를 바란다. 컴퓨터를 사용하여 일련의 규칙을 바탕으로 한 듣기 좋은 멜로디를 만들어냄으로써 우리 마음속에 선천적으로 자리잡고 있는 규칙에 대한 단서를 얻어내는 것이다. 이러한 종류의 프로그램은 실험 데이터를 연구해 과학적 이론을 발견하는 과학자들의 생각의 과정을 탐구하는 인지과학연구 프로그램과도 유사하다.

또한 사람들이 아름다움을 인지하는 방식도 수수께끼에 싸여 있다. 마이클 놀의 알고리즘은 몬드리안과 비슷한 그림을 만들어냈으며, 많은 사람들이 진짜 몬드리안의 그림보다 컴퓨터가 생성한 그림을 선호했다. 또한 데이비드 코프는 컴퓨터로 바흐의 음악을 모방했지만 듣는 사람들은 진짜 바흐의 음악과 컴퓨터가 만들어낸 음악을 구분하지 못했다. 두 가지 모두 보는 사람/듣는 사람의 신경계에 반응을 일으키는 미학적 객체를 만들어낸 사례다.

"바흐가 작품을 창작한 방식을 보다 심도 깊게 탐구할 수 있는, 더욱 뛰어난 컴퓨터 프로그램을 작성하려면 우리는 또 어떤 것을 알아야 하는

가?" 로가 던지는 질문이다. 아직 초기 단계에 불과하기는 하지만, 로는 음악을 만들어내는 인공지능 알고리즘을 연구함으로써 음악에서의 미학이라는 다소 애매모호한 개념을 보다 수치화할 수 있는 기준으로 바꾸어놓는 데 도움을 줄 수 있을 것이라며 낙관적인 입장을 취하고 있다.

미디어 아티스트이자 음악가, 작곡가인 브루스 완즈는 다행스러운 실수에 초점을 맞추는데, 일례로 잘못 연주한 음계에서도 멜로디를 인식해낼 수 있는 창의적인 능력이 이에 해당한다. 경험을 쌓으면 "음악이 나를 연주하도록 몸을 맡기는" 즉흥적인 연주과정에서 발생하는 예상치 못한 일에 대비할 수 있게 된다. 그는 음악을 작곡할 때 컴퓨터를 사용하는 것에 대해 "새로운 이미지와 사운드를 만들어내는 알고리즘"의 힘에 흥미를 느낀다고 밝힌다. 완즈에게 미학이란 최대의 자유분방함 속에서 직관적으로 찾아낼 수 있는 것이며, 즉흥연주나 그로 인한 창의적인 결과물에서 중요한 역할을 하는가 하면, 때로는 그 안에서 탄생하기도 한다. 투프역시 완즈와 같은 생각을 가지고 있다.

사운드 아티스트이자 〈1비트 교향곡〉의 작곡가인 트리스탄 페리치는 필립 글라스와 스티브 라이시의 미니멀리즘 음악에 대해 이렇게 말한다. "멀리서 보면 음악의 아름다움을 볼 수 있지만, 동시에 어떻게 구성되어 있는지도 볼 수 있습니다. 음악이든, 미술이든, 수학이든 비슷합니다. 음악의 음표, 미술의 선, 수학의 숫자, 물리학의 원자처럼 전부 기본적인 구성요소에 기대고 있지요. 저는 음악과 과학이 두뇌의 같은 부분에 작용한다는 점에 매우 흥미를 느낍니다." 페리치는 이런 말을 덧붙인다. "단순한 것이 가장 원시적으로 아름답습니다." 페리치가 작품에 과학을 활용하는 것은 프로그래밍뿐이며, 미학적인 경험이 담겨 있는 음악은 직관적으로 만들어낸다. 따라서 그는 작품에서 이성적인 부분과 직관적인 부분에 선을 긋는다.

〈돼지의 날개〉를 제작했으며 첨단 바이오아트 연구소인 심비오티카의 소장이기도 한 오론 캐츠는 아름다움을 "유혹의 전략"이라고 여기며 "미학적 전략에 위기가 발생하여 예술가들이 골머리를 앓고 있다"고 전한다. 〈돼지의 날개〉처럼 살아 있는 조직에서 자라난 형태는 자연이 보기 좋은 형태를 선호한다는 의미에서 본질적인 아름다움을 지니고 있다고 할 수 있다.

자신의 두뇌모형을 이끼정원으로 탈바꿈시킨 준 타키타는 "어떻게 작업해야 할지" 머릿속에 떠오르는 발견의 순간을 가장 중요한 미학적 경험으로 꼽는다. 결과보다는 과정을 중시한다는 생각이 그가 만드는 작품의 기반이다.

이렇게 다양한 예술가들이 미학에 대해 자신만의 정의를 내리는 것은 어쩌면 당연한 일일지도 모른다. 지금까지 살펴본 바를 종합해보면 단순성, 기능성, 형태와 기능의 일관성, 뛰어난 디자인, 그리고 완성품이 예술가의 의도를 얼마나 잘 나타내고 있는지, 또는 얼마나 새롭고 흥미로운 방식으로 정보를 전달하는지 등을 핵심적인 요소로 꼽을 수 있다. 또한 그만큼 명확하지 않은 해석들도 있다. 대부분의 예술가들은 미학이 직관과 관련되어 있다는 데 의견을 같이하는 것으로 보이는데, 아마도 미학에 설명할 수는 없으며 직관적으로만 느낄 수 있는 특징이 있기 때문일 것이다. 아니면 경험과 관련이 있을지도 모른다. 작품의 제작과정에서 아름다움을 깨닫는 예술가들이 있는 반면, 완성된 작품에서 아름다움을 느끼는 사람들도 있다. 또한 미학이란 선택의 과정, 엄청나게 많은 이미지에서 알맞은 것을 골라내는 방식, 또는 컴퓨터가 작업을 "인계하면서", 또는 "가동하면서" 처음에는 무작위적 사건이나 심지어 실수처럼 보였던 광경 속에서 갑자기 아름다움이 발견되는 방식이라고 생각하는 사람들도 있

다. 한편 예술가가 작품이 완성되었다고 인식하는 순간 미학이 탄생하기도 한다. 물론 관람객의 반응도 고려해야 할 요소다.

수학, 컴퓨터공학, 또는 물리학 배경을 보유하고 있는 예술가는 보다 직접적이고 간결하게 의견을 표명한다. 대다수 데이터 시각화 예술가들은 미학적 형태가 어떤 것인지 명쾌하게 답한다. 내재된 정보의 양이 많을수록 미학적 가치도 높다. 윌리엄 레이섬은 미학의 정의에 대해 "대칭, 우아함, 그리고 균형"이라는 설득력 있는 정의를 내놓는다.

이러한 미학에 대한 발언들은 예술의 첨단을 걷고 있는 예술가들에게서 나온 것이다. 이들은 일반적으로 모호하다고 간주되는 미학이라는 개념에 대해 신선한 시각을 제공하며, 창의적인 사고가 어떤 식으로 작동하는지도 보여준다. 이러한 예술가들은 미학이 직관과 관련되어 있다고 입을 모으면서도 미학이란 애매모호한 것이 아니라 경험의 산물이라는 지적을 잊지 않는다. 또한 미학을 알고리즘과 연관지으면 더욱 이해하기 쉬워진다.

문화마다 미적 가치에 대해 서로 다른 개념을 가지고 있으며, 한 문화 안에서도 개인에 따라 생각하는 바가 다르다. 그러나 우리의 마음속에는 태어날 때부터 주변 세상에서 받은 정보를 바탕으로 하여 미학의 개념을 만들어내는 구조가 자리잡고 있는 것이 아닐까? 로버트 로와 그의 동료들이 음악을 통해 연구하고 있는 것도 바로 이 부분이다. 어쩌면 오늘날의 신경과학, 인지과학, 컴퓨터공학, 철학, 또는 심리학은 앞으로 벌어질 일의 극히 일부만을 보여주고 있는지도 모른다. 결국 이러한 모든 학문이 하나로 합쳐져 컴퓨터를 기반으로 한 하이브리드 형태의 지식을 형성하게 될 것이고, 이러한 지식이 두뇌의 기능을 자세히 밝히며 미학과 창의적인 사고에서 미적 감수성의 역할에 대한 새로운 개념을 제시할 수 있게 될 것이다.

이것은 오늘날 우리가 알고 있는 물리학의 법칙에 따라 현상을 설명하며 인간을 원자보다 작은 입자, 즉 무기물의 단위로 분해한다는 의미의 환원주의와는 다르다. 우리는 부분을 전부 합쳐놓은 것보다 더 위대한 존재다. 그러나 이렇게 극도로 미세한 입자가 도대체 어떻게 작용하여 영감과 의식을 만들어내는 것일까? 어쩌면 새롭고 폭넓은 지식이 위대한 예술작품과 음악을 만들어내는 과정에서 영감이 어떤 역할을 하는지 밝히고, 왜 우주는 지금과 같은 모습이며 왜 인간은 지금과 같은 존재인지에 대한 새로운 설명을 제시할 수 있을지도 모른다.

1913년에 기욤 아폴리네르는 당시의 예술과는 완전히 다른 방향의 "과학적 큐비즘"에 대해 적었다. 과학적 큐비즘이란 "시각적 현실보다는 지식의 현실에서 차용한 요소들로 새로운 구조를 그려내는 예술"이며, 여기서 지식이란 겉모습을 초월해야 얻어낼 수 있는 것을 의미한다. 또한 마찬가지 맥락에서 아폴리네르는 뒤샹에 대해 "외양을 묘사하는 것이 아니라 형태의 근본적인 본질을 꿰뚫기 위해" 모양과 색상을 사용했다고 적었다. 예술가와 과학자가 공유하는 지식을 한 단어로 표현한다면 "직관"이라고 할 수 있을 것이다.

새로운 예술운동의 첨병인 아르스 일렉트로니카의 예술감독 게르프리트 슈토커는 데이터 시각화에서 탄생하는 아름다움이 "미래의 새로운 미학"으로 부상할 것이라고 추측한다. 21세기에 정보시대의 막이 열렸다. 우리의 삶은 이미 상당 부분 정보와 정보에 접근하기 위해 사용하는 휴대폰 등의 장비, 그리고 월드와이드웹처럼 늘 사용하는 네트워크에 따라 결정되고 있다. 다가오는 정보 시대에 걸맞은 어떠한 미학의 새로운 개념이 등장할지 지켜보는 것은 매우 흥미로운 일이 될 것이다.

THE COMING OF A THIRD CULTURE

12

OF 제 3 의 문화가 도래한다

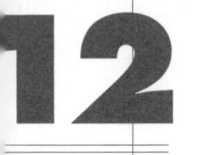

제3의 문화가
도래한다

20세기 초반, 피카소와 그의 지인들이 파리 사회에 파란을 일으키던 아방가르드의 전성기에 그중 한 명이자 예술계의 잔소리꾼이었던 시인 앙드레 살몽은 다음과 같이 희망에 찬 글을 남겼다. "모든 것이 가능하다, 모든 것을 실현할 수 있다, 그야말로 어디서나." 오늘날의 아방가르드에서도 이렇게 열정적인 말을 신조로 여기고 있을지 모른다.

예술계에는 언제나 예술과 사회의 규범에 반발하여 예술의 한계를 한 단계 넓히는 반항아들이 있었다. 큐비즘 예술가들의 기원은 1930년대에 주류 살롱에서 거절당한 작품들을 전시하기 위해 기획된 살롱 데 르퓌제 Salon des Refusés로 거슬러올라간다. 1863년에 마네의 〈풀밭 위의 점심〉, 휘슬러의 〈흰 옷을 입은 소녀〉를 전시해줄 곳은 이 낙선전뿐이었다. 1870년대에는 비꼬는 뜻을 담아 마네, 르누아르, 휘슬러, 모네와 같은 예술가들을 인상파라고 불렀으며, 이들은 생계조차 이어가기 어려웠다.

그다음에는 고갱, 툴루즈로트레크, 피사로, 쇠라와 같은 예술가들이 예술의 본질에 대한 기존의 규범에 정면으로 도전했으며, 심지어 세잔은 원근법 자체를 무시해버리기도 했다. 예술계 기득권층으로부터 차례로 거부당한 이 예술가들은 자신들의 작품을 자유롭게 선보이기 위해 1880년대에 서로 힘을 합쳐 앙데팡당Salon des Indépendants을 기획했다. 그리고 나서도 이 예술가들의 작품이 주류에서 인정을 받기까지는 상당히 오랜 시간이 걸렸다. 물론 지금은 인상파와 그 계승자들이 주류 중에서도 특히 사랑받는 부류가 되었다.

큐비즘은 그보다 더욱 급진적이었다. 이들의 작품은 과학과 기술의 급격한 발달에 힘입어 탄생했으며 대단히 기하학적이고 단순했다. 물론 기존 예술계에서는 당연히 이들의 작품에 거부감을 표시했다. 오직 다니엘 헨리 칸바일러라는 미술상 한 명만이 모험을 해보기로 결심하고 이들의 작품을 취급했다. 칸바일러는 혼자 힘으로 큐비즘 작품을 위한 시장을 형성하여 큐비즘 예술가들이 파격적이고 새로운 방식으로 지각을 넘어선 세계를 탐구할 수 있도록 해주었다.

내가 지금까지 살펴본 아트사이라는 새 예술운동은 그보다 더욱 극단적이다. 큐비즘처럼 단순히 과학과 기술의 영향만 받은 것이 아니다. 입체파 화가들이 새로운 아이디어에 대한 자신의 해석을 작품에 투영했다면, 아트사이 분야의 예술가들은 과학과 기술 매체를 사용한다. 오늘날의 예술가들은 과학자와 공동으로 작업하는 경우가 많지만 큐비즘 예술가들은 생각조차 하지 않은 일이었고, 사실상 20세기 후반까지만 해도 이름이 알려진 예술가가 과학자와 협력하는 경우는 없었다. 심지어 이 분야의 작품이 과학자에게 직접적인 영향을 미치기도 한다. 페터 바이벨의 말을 다시 한번 인용하자면 "오늘날의 예술은 과학과 기술의 후손이다".

그렇다면 이 새로운 아방가르드는 어떤 의미를 가지는 것일까? 아방가

르드가 미치는 영향은 무엇일까? 내가 이 책에서 다룬 예술가들이 유독 특이하게 과학자와 협력하는 것일까, 아니면 비슷한 예술가들이 더 있는 것일까? 이들은 무언가 더욱 큰 변화를 나타내는 징후일까? 빙산의 일각 인 것일까?

지금까지 이 책에서 다룬 예술가들도 여러 가지 방식으로 바라볼 수 있을 것이다. 과학자들과 협력하는 예술가와 본인이 예술가인 동시에 과학자인 사람들로 분류할 수 있고, CERN에 조각작품이 전시되어 있는 앤서니 곰리나 구글 데이터 아트 팀의 총책임자이자 데이터를 재치 있는 시각적 형태로 변모시키는 에런 코블린처럼 유명한 예술가와 작품이 아직 주류에 편입되지 못하여 특정 집단 내에서만 팬들을 확보하고 있는 예술가들로 나눌 수도 있을 것이다.

이들을 새로운 아방가르드라고 부를 수 있을까? 오늘날에는 아트사이를 전문적으로 다루는 여러 종류의 콘퍼런스와 페스티벌이 열리고 있으며 많은 예술가들이 근사한 작품들을 내놓고 있지만, 이들은 아직 예술계의 주류에서 멀리 벗어나 있기 때문에 아방가르드라고 표현할 수밖에 없다. 물론 이 책에서 살펴보고 있는 것이 새로운 예술운동이라는 것만은 반론의 여지가 없다.

영국의 과학자이자 소설가인 C. P. 스노가 1959년에 케임브리지 대학의 리드 강연에서 한 시대를 정의하는 역사적인 강의를 한 지 50년 이상이 지났다. 당시 스노는 지적 생활에서 소위 두 문화, 과학과 인문학이 분리되어 있기 때문에 스스로가 교육 수준이 높다고 여기는 사람들도 "질량" 또는 "가속"이라는 용어를 이해하지 못하거나 열역학제2법칙에 대한 지식이 없는 것을 부끄러워하지 않게 되었다고 한탄했다. 그 이후 그는 이 개념을 일상적으로 사용하게 되었다. 사람들은 여전히 예술과 과학이 정반대의 분야라고 생각하며, 과학자는 흰 가운을 입고 실험실에서 일하

는 사람이고 예술가는 붓을 휘두르는 살바도르 달리 같은 사람이라고 생각한다. 또한 예술은 자연을 묘사하는 반면 과학은 자연을 분석하며, 예술이 대상을 통합한다면 과학은 대상을 분리한다는 생각이 아직도 뿌리 깊이 박혀 있다.

사실 예술가와 과학자 모두 겉모습을 초월한 현실, 즉 우리 눈에 보이지 않는 세계를 가늠하기 위해 꾸준히 노력해왔다. 예술가와 과학자를 구분하지 않았던 르네상스 시대의 거장 레오나르도 다빈치는 예술가인 동시에 과학자였다. 예술과 과학이 분리되기 시작한 것은 뉴턴과 현대물리학이 등장하면서부터였다. 그 이후의 몇 세기에 걸쳐 과학이 기술적 발전을 이뤄내는 동안 예술은 인물과 풍경을 표현하거나, 스토리텔링이나 장식의 역할을 하거나, 아름다움을 창조해내는 일을 맡았다. 두 분야가 다시 접점을 찾기 시작한 것은 20세기가 시작된 후 10년이나 지나서였다.

이제 마침내 예술과 과학이 다시 만나는 광경이 우리 눈앞에 펼쳐지고 있다. 어쩌면 앞으로 50년 후에는 예술과 과학이라는 분류 자체를 없애고 C. P. 스노가 말했던 두 문화의 개념을 초월하게 될지도 모른다. 우리는 단순히 새로운 예술운동뿐만 아니라 전혀 새로운 문화, 즉 예술과 과학, 기술이 완전히 융합되는 제3의 문화가 탄생하는 광경을 목격하고 있는 것일까? 이렇게 되면 사람들은 이 세상을 예술, 과학, 기술이 융합되어 거시적인 의미에서의 경계가 사라지고 이 세 개의 분야가 함께 맞물려 유기적으로 움직이는 곳으로 이해하게 된다.

지금까지 소개한 예술가들이 스스로를 그러한 문화의 일부라고 느끼는지, 그것이 무엇을 의미하는지, 과연 바람직한 것인지에 대해 의문이 생기기 마련이다. 내가 인터뷰를 실시한 몇몇 예술가와 과학자는 예술과 과학이 하나로 합쳐지지는 않는다고 주장했다. 과학은 점점 더 고도화되고 있으며, 더욱 복잡하고 까다로운 영역을 연구하기 위해서는 보다 철저

한 전문성이 필요하기 때문이다. 반면 나와 이야기를 나눈 여러 예술가들은 이미 예술가와 과학자 사이의 구분이 별 의미가 없다는 의견을 내놓기도 했다. 이들은 스스로를 예술가도 아니고 과학자도 아닌, 말하자면 연구원이라고 생각한다. 픽사가 만들어낸 훌륭한 영화들에서 마법과 같은 애니메이션 기술을 선보여 아카데미상을 수상한 켄 펄린은 이렇게 말한다. "그게 그렇게 놀라운 일인가요? 이미 일어나고 있는 일인데요." 그는 오늘날 미디어 아트 분야에 뛰어드는 젊은이들은 컴퓨터를 능숙하게 다룰 줄 알기 때문에 원하는 것은 무엇이든 할 수 있다는 자신감을 가지고 있다고 한다. MIT 미디어랩의 소장인 이토 조이치는 미디어랩을 지칭하며 이런 주장을 펼친다. "전부 여기서 출발했습니다." 사실 영화산업에 몸담고 있는 사람들에게도 이는 그다지 놀라운 일이 아니다. 픽사의 릭 세이어는 이렇게 지적한다. "영화는 일단 정의부터가 예술과 기술이 융합된 장르입니다. 현재 디지털 미디어 분야, 특히 알고리즘 분야에서 일하고 있는 예술가들이 많습니다. 과정을 다루는 이 예술가들은 알고리즘과 방정식을 개발하지요. 이들은 그림이 만족스럽게 나올 때까지 방정식을 수정합니다. 하나의 코드를 가지고 만들어내는 예술작품이지요. 이미 20년 이상 진행되어온 작업입니다." 세이어는 예술과 과학의 결합은 언제나 주류를 벗어난 영역에 머물 것이라는 의견을 피력한다. "대중문화의 맥락 안에서는 결코 일어나지 않을 것입니다. 하지만 아르스 일렉트로니카, 시각효과로 대표되는 미디어 세계에서는 이미 일어나고 있습니다."

〈디지털 신원의 "게슈탈트"〉라는 흥미로운 작품의 제작자 요나스 로는 많은 예술가들이 느끼는 바를 이렇게 표현한다. "과학과 예술의 경계가 점차 사라져서 연구를 보다 예술적인 방식으로 진행할 수 있게 될 것입니다. 이 경계가 무너지면 새롭고 흥미로운 발전이 진행됨은 물론 흥미롭고 새로운 시대가 열리겠지요." 역시 디자이너이자 RCA와 밀접한 관계

를 맺고 있는 데이터 시각화 전문가 베네딕트 그로스는 프로그래밍이 사진과 같은 길을 걸을 것이라고 주장한다. 1950년대에 사진은 돈이 많이 들 뿐만 아니라 대체적으로 에프 스톱*이나 초점 조정에 정통한 전문가들이나 다루는 것이었다. 이제는 누구나 카메라 또는 그보다도 흔한 휴대폰으로 사진을 찍을 수 있으며, 사진이 단순한 하나의 도구가 되었다. 마찬가지로 프로그래밍도 점점 접근하기 쉬워졌고 이제는 코드가 아닌 앱으로도 프로그래밍이 가능하다. "더이상 프로그래머와 예술가가 따로 존재하지 않습니다. 완전히 같은 존재가 된 거죠."

더블린에 위치한 과학 갤러리의 소장인 마이클 존 고먼은 제3의 문화가 이미 우리가 사는 세상의 일부가 되었으며, 단지 "아직 인식이 완전히 자리잡지 않았을 뿐"이라고 생각한다. 그는 마치 "양서류처럼" 과학자와 예술가의 양쪽 세계에 속할 수 있으며, 학제간의 경계를 넘나들면서 전혀 다른 환경 속에서 활동하면서도 편안하게 느끼는 유연한 생각을 가진 사람들이 필요하다고 생각한다.

그러나 내가 만났던 모든 예술가와 과학자가 이러한 생각을 가지고 있는 것은 아니었다. 실험물리학자이자 CERN의 사무총장을 맡고 있는 롤프 디터 호이어의 말을 인용해본다. "오늘날 직면하고 있는 문제들은 너무나 심오하기 때문에 전문화가 필요합니다." 그는 개인으로 활동하기가 어렵다는 점을 지적한다. "창의적인 그룹으로서 제 기능을 하기 위해서는 팀워크가 가장 중요합니다." 한 분야에도 배울 것이 너무나 많기 때문에 한 사람이 모든 분야에 통달할 수는 없으므로 각자 자신의 전문 분야에 몰두하는 것이 좋다. 대담한 행위 예술가 스텔락의 말대로 "인생은 한 번뿐이다". 하지만 그렇다고 해서 협업이 불가능한 것은 아니다.

● F stop, 카메라의 조리개 렌즈를 통과해서 필름 표면이 받아들이는 빛의 양을 표시한 수치.

〈돼지의 날개〉를 비롯한 여러 생물학적 작품을 제작한 오론 캐츠는 예술가란 과학자와 그들의 연구를 이용하기만 하면 된다는 극단적인 입장을 취한다. 과학은 "통에 들어 있는 물감처럼" 단순한 도구로만 사용해야 한다는 의미다.

빛, 물리학, 화학, 신비주의, 예술을 결합하여 화려한 작품을 구성해낸 러시아 출신의 예술가 예벨리나 돔니치와 드미트리 겔판트는 설사 제3의 문화가 시작되고 있다 하더라도 여전히 한계가 있다고 주장한다. "문화"란 "운동"보다 훨씬 폭넓은 개념이며, 현시점에서는 문화라고 부를 만한 것이 아직 존재하지 않는다는 의견이다.

과학 관련 연구를 지원하는 비영리기구인 웰컴 트러스트의 공공 프로그램 책임자로서 정력적으로 활동하는 켄 아널드는 예술과학이 앞으로도 영원히 새롭게 부상하는 분야로 남아 결코 주류계층에 통합되지 않기를 바란다. "끊임없이 무엇을 발견한다는 것은 무척 흥미로운 일입니다. 이 분야가 일단 정착되고 나면 기준이 마련될 것이고, 그렇게 되면 솔직히 말해 누군가 제대로 한 방 먹이지 않는 한 진부해질 것입니다." 좋은 지적이다. 학제간 연구도 조금씩 다른 학문과 다를 바 없어지고 아방가르드가 주류로 자리잡으면 결국에는 이 모든 과정을 처음부터 다시 시작해야 한다. 물론 이것이 지식이 생성되는 과정이다. 언제나 평형을 추구하지만 결코 평형을 이루지는 못한 채 새로운 문제나 한계가 나타날 때마다 끊임없이 위로 움직이는 것이다.

아널드는 또 한 가지 흥미 있는 점을 지적한다. "미시적인 차원에서는 경계가 사라진 것처럼 보입니다." 즉 예술과 과학이 융합된 것처럼 보인다는 의미다. 그러나 "거시적인 차원에서는 아직도 화합물이 아니라 혼합물이 존재합니다." 다른 말로 하면 예술과 과학의 분야에서 활약하는 사람들에게는 두 가지 영역이 융합된 것처럼 보이지만 대중은 아직 그러한

융합이 일어나고 있다는 사실을 알지 못한다. "지식인들의 세계에서는 많은 사람들이 자신을 예술가 또는 과학자라고 규정하지 않습니다. 그러나 대중들의 세계는 좀더 보수적이며, 제3의 문화라는 개념을 회피하는 경향이 있습니다." 아널드는 이 말을 덧붙인다. "이 두 가지 차원 사이의 괴리도 상당히 흥미롭게 지켜볼 수 있을 것 같습니다."

장기적으로 볼 때 제3의 문화는 어떠한 형태를 띠어야 할까? 서로 협력하는 예술가와 과학자가 진정으로 새로운 세계의 선봉장 역할을 한다면 우리 사회에는 어떠한 영향을 미칠까? 상상력을 약간만 동원해도 미래의 사람들이 아직 발명되지도 않은 소재로 만들었으며 아직 상상도 해보지 못한 설계에 따라 만들어진 컴퓨터로 이론을 개발하여, 방정식처럼 변경할 수 있으며 미학의 새로운 정의에 따라 아름답다고 할 수 있는 이미지를 생성해내는 광경을 그려볼 수 있다.

과연 실제로 그런 일이 일어날까 의구심을 표하는 사람이 많다. 학생들이 현재 상태의 예술, 과학, 기술을 전부 습득하고, 끊임없이 늘어나는 새로운 지식까지 따라잡도록 교육할 수 있을 것이라고 상상한다면 아무래도 지나치게 낙관적이라는 지적을 피하기 어렵다. 그러나 의구심을 가지고 있는 사람들에게 한마디 해보자면, 고작 30년 전만 해도 예술, 과학, 기술이 오늘날과 같은 상태가 되리라고 누가 예측을 할 수 있었을까? 이러한 분야들은 이미 점점 더 서로의 거리를 좁혀가고 있다. 어쩌면 미래에는 상당한 수준의 융합이 일어나 전반적인 지식의 큰 그림이 드러나면서 지식의 양을 관리할 수 있음은 물론, 수많은 사실과 이미 존재하는 분야들이 흡수되거나 사라질지도 모른다.

과연 우리가 다재다능한 팔방미인이 될 수 있을까 하는 부분에 의문을 품을 수도 있을 것이다. 대략 14세기에서 17세기 후반까지 이어지며 계

몽주의, 합리주의의 시대를 열었던 르네상스에는 물론 습득해야 할 지식의 양은 적었겠지만 알려진 사실이 상당히 모호한 경우가 많았다. 학자들은 주변 세계를 더 잘 이해하기 위한 노력의 일환으로 더 많은 것을 알기 위해 안간힘을 썼다. 조르다노 브루노나 갈릴레오와 같은 사상가들은 당시에 정설로 인정되던 이론의 진실성에 의문을 품었고, 그에 따른 혹독한 대가를 치러야 했다.

과거에 비해 오늘날 유통되는 지식의 양은 어마어마하며, 고도로 전문화된 주제들이 복잡하게 얽혀 있는 형태다. 제3의 문화를 향해 첫걸음을 내딛기 위해서는 우선 교육 시스템을 검토하면서 각 과목을 어떻게 가르칠 것인지, 그리고 과목들을 서로 통합할 수 있는지 살펴보아야 한다. 현재의 교육 시스템은 학제간 연구를 거의 인정하지 않는다. 각급 학교와 대학에서는 물리학, 화학, 생물학, 예술 등의 전통적인 과목체계를 유지하고 있다. 여러 분야를 고루 다루는 학과는 찾아보기 힘든 실정이다. 물론 예외는 있다. MIT나 뉴욕 대학교의 미디어랩, 뉴욕 시각예술학교나 런던의 슬레이드 미술대학, 센트럴 세인트 마틴스와 같은 예술대학이 좋은 예다. 센트럴 세인트 마틴스는 최근에 예술과 과학을 전문적으로 연구하는 최초의 석사 프로그램을 개설하기도 했다. 아트사이를 주제로 하는 다양한 서머스쿨도 열린다. 스페인의 예술가 마르가리타 시마데빌라는 경치가 뛰어난 산티아고 데 콤포스텔라 지역에서 "과학과 예술: 너무나 비슷하고, 너무나 다른 분야"라는 주제하에 여름학교를 운영하여 큰 성공을 거두고 있다. 참석자들은 대부분 중부 유럽에서 온 고등학교 교사들로, 여름학교가 끝나면 집으로 돌아가서 예술과학적 요소를 교육과정에 도입한다.

학문의 병합현상도 일어나고 있다. 기술의 시대가 막을 내리고 정보의 시대가 열렸다. 오늘날에는 세포 안에 들어 있는 정보에서 픽셀로 전송되는 천문학적인 데이터, 클라우드에 저장되는 방대한 양의 정보에 이르기

까지 과학과 기술을 정보의 내용이라는 측면에서 탐구할 수 있다. 그 결과 미디어 아트, 사운드 아트, 데이터 시각화 등과 같이 가장 발전된 형태의 몇 가지 아트사이 영역이 탄생했다. 바로 여기에서 예술과 과학 사이의 학제간 연구가 뿌리를 내리기 시작하는 것이다.

학제간 연구라는 트렌드가 가장 두드러지게 나타나는 영역은 역시 과학 분야로, "공학과학"처럼 여러 학문이 혼합된 이름이 붙은 학과를 점점 더 흔하게 찾아볼 수 있게 되었다. 생명공학(생물학과 공학), 나노일렉트로닉스(나노 단위를 다루는 물리학과 공학), 컴퓨터물리학(데이터 시각화와 유사), 보건물리학 등이 좋은 예다. 결국 전문가들의 영역은 사라지고 보편적인 원칙을 갖춘 보다 큰 틀 속으로 흡수될 것이다. 그 결과 배워야 할 지식의 양도 줄어들 것이다.

지금까지 살펴본 바로 예상할 수 있듯이, 새로운 아방가르드 예술 작품을 찾아내기 위해서는 적잖은 조사가 필요하다. 런던의 테이트모던에는 에린 코블린의 〈이렇게 멋진 숲〉이라는 유명한 작품이 있으며, 뉴욕 현대미술관에서는 미술 및 디자인을 담당하는 선임 큐레이터 파올라 안토넬리의 끈질긴 노력 덕분에 지난 몇 년간 수차례의 미디어 아트 전시회가 열렸다. 2013년에는 역시 뉴욕 현대미술관에서 매체 및 행위예술을 담당하는 어소시에이트 큐레이터 바버라 런던이 소리를 예술적인 표현의 형태로 부각시킨 작품들로 첫번째 그룹 전시회를 성사시켰다. 여기에 참가한 예술가 중 한 명이 〈1비트 교향곡〉을 작곡한 트리스탄 페리치로, 그는 각각 다른 음조를 연주하는 1500개의 스피커로 구성된 작품을 선보였다.

블레이크 고프닉은 뉴욕타임스에 기고한 긍정적인 논평에서 이렇게 적었다. "사운드 아트는 지난 10~20년간 상승세를 타고 있었지만, 이제야 마침내 대세에 합류하게 된 것 같다." 고프닉은 아직 소더비나 크리스

티 경매에서 사운드 아트 작품이 판매된 적은 없지만, "주요 비디오작품들은 상당히 좋은 가격에 거래되기 시작했다. 사운드 아트의 몽롱하면서도 세상을 초월한 것 같은 분위기는 사실상 작품을 더 매력적으로 만들어줄 가능성이 있다"고 지적했다.

물론 예상대로 예술계의 기득권층은 르누아르, 마네, 큐비즘 예술가들에게 그랬듯이 아트사이에 냉담한 반응을 보이고 있다. 과학, 기술, 정보기술, 소프트웨어가 21세기 문화의 기반 역할을 하고 있는데도, 몇몇 앞서가는 전문가들을 제외한 대다수의 큐레이터와 갤러리 소유주가 과학기술에 바탕을 둔 예술작품을 의심스러운 눈초리로 바라본다. 대부분의 큐레이터들은 전통적인 미술사 교육을 받았으며 자신들이 완전히 이해하지 못하는 과학과 기술의 등장을 불편하게 느낀다.

뿐만 아니라 아트사이는 예술작품을 상품으로 취급하는 예술계의 규칙에서 벗어난다. 그중 가장 중요한 것이 작품의 고유성이다. 대부분의 아트사이 작품은 복제가 가능하다. 또한 기술이 발전함에 따라 수리나 업그레이드가 필요한 경우가 있기 때문에 결국 원래 작품과는 모양도, 기능도 전혀 다른 작품으로 탈바꿈하게 될 수도 있다. 큐레이터들은 특히 알고리즘으로 생성해낸 컴퓨터 아트를 좀처럼 인정하지 않는다. 이미지가 끊임없이 변할 뿐 아니라 사람이 개입한 흔적이 전혀 보이지 않기 때문이다. 큐레이터의 관점에서 보면 그런 작품은 예술이라기보다 관심을 끌기 위한 술책에 불과하다.

물론 여기에 꼭 언급해두어야 할 예외들도 있다. 조사이어 맥엘헤니와 데이비드 와인버그가 유리와 알루미늄을 사용하여 제작한 화려한 작품 〈섬우주〉는 유럽과 미국 전역의 주요 갤러리에서 전시되었으며, 복잡하고 많은 영감을 주는 키스 타이슨의 작품은 다양한 매체의 형태로 널리 전시되었으며 갤러리를 통해 판매되기도 했다.

세잔, 마네, 르누아르가 주류 미술계의 전시회가 아니라 낙선전인 살롱 데 르퓌제와 독립전시회인 앙데팡당에서 작품을 전시했던 것처럼, 그리고 큐비즘 화가들이 다니엘헨리 칸바일러의 도움을 받았던 것처럼, 새로운 아방가르드운동도 자체적인 예술환경을 구축하고 아르스 일렉트로니카, 웰컴 컬렉션, 르 라보라투아르, 사이언스 갤러리, 도큐멘타, ZKM처럼 새로운 형태의 예술을 수용하기 위해 필요한 기술을 모두 갖춘 대형 공간을 마련했다. 예술가들은 이러한 장소에서 경연대회를 열고, 구매자를 만나고, 함께 모여서 자신들의 작품에 축배를 든다.

만약 새로운 아방가르드가 다가오는 제3의 문화를 이끌어가는 선봉장 역할을 하게 된다면, 벽에 걸 수 있는 "평면적인 작품"을 판매하는 데 주력해온 기존의 갤러리들은 점점 더 소외될 수밖에 없다. 그러나 어렸을 때부터 기술을 사용하면서 성장했기 때문에 자연스럽게 기술을 예술에 도입하는 예술가들이 등장하게 되면 이것 역시 변할지 모른다. 이러한 미래의 예술가들은 과학에서 영감을 얻어 화려하고 장식적인 예술작품을 만들어낼 수도 있다. 사실 예술의 정의 자체가 변할 것이고, 미학의 개념도 변하게 될 것이다.

시간이 지나면 미술사와 미술감상 강의에서도 아트사이를 다루게 될 것이고, 결국 아트사이도 주류문화에 완전히 흡수되는 수순을 밟을 것이다. 한때 보기 흉하고 충격적이라는 이유로 거부당했던 드뷔시, 뒤샹, 아인슈타인, 프랭크 로이드 라이트, 제임스 조이스, 피카소, 스트라빈스키의 작품이 이제는 예술 유산의 일부가 된 것과 마찬가지다.

따라서 오늘날 우리가 알고 있는 형태의 예술, 과학, 기술은 사라지고 서로 융합되어 제3의 문화가 탄생할 것이며, 아직은 상상조차 할 수 없는 미래의 아방가르드를 위해 가능성을 열어놓게 될 것이다.

감사의 말

이 책은 내 발견의 여정을 담고 있다. 나는 오늘날 과거 그 어느 때보다도 우리를 둘러싼 세계가 예술과 과학, 테크놀로지가 융합된 형태로 재현되고 있다는 사실에 매료되었다. 나는 아트사이라고 부르는 이 새로운 예술사조에 푹 빠졌고, 인터뷰를 진행하고 관련 장소를 방문하면서 1년 이상의 시간을 보냈다.

내가 이 책에서 다루는 많은 예술가와 과학자들은 바쁜 일정 속에서도 기꺼이 인터뷰를 위해 시간을 내주었으며, 내 질문에 '빛보다 빠른 속도로' 답해주었다. 물론 여러 관련 단체와 기관의 책임자 및 실무자들도 마찬가지다.

작품을 책에 소개할 수 있도록 도판을 제공해준 모든 예술가들에게 마음속 깊은 곳에서 우러나오는 감사를 전한다.

열정적인 격려와 현명한 조언을 아끼지 않았던 에이전트, 사이언스 팩

토리의 피터 탤랙에게 감사한다.

책을 출간하는 과정에서 소중한 비판과 지원을 아끼지 않았던 W. W. 노튼 출판사 편집자 맷 웨일랜드 및 그의 어시스턴트 샘 매클로플린, 그리고 편집팀에 감사드린다.

꼼꼼하게 원고 교정을 봐준 앨러그라 휴스턴에게도 고맙다. 만약 책 내용에 오류가 있다면 모두 내 불찰이다.

이 책이 세상의 빛을 보기까지 매 순간마다 지원과 격려를 아끼지 않았던 아내 레슬리에게는 엄청난 빚을 졌다. 원고에 대한 아내의 의견은 언제나처럼 매우 귀중한 것이었다. 이 책을 아내에게 바친다.

아서 I. 밀러

주

제사

"예술은 보이는 것을 재생산하지 않는다": klee(1968), 182.

서문

011 "이건 정말 멋지군": Glueck (1966).

011 "아마도 잘 기억하지 못하시겠지만": O'Conner (1966).

013 "이곳에 떨어진 폭탄은": Ibid.

01

021 "얼굴이 반반한 구두닦이": Stein (1933), 46.

022 "우리는 우리가 하고 있는 것 외에는": Parmelin (1969), 106.

022 "M. 모리스 프랑세는 특히": Salmon (1910), 163.

022 "마치 예술가처럼 수학을 이해했다": Salmon (1919), 485.

024 여인들 중 한명의 얼굴을: Miller (2001), 113.

024 "혼돈 속에서 (희미하게) 보이는": Burgess (1910), 408.

024 "악몽" "압도적": Cousins and Seckel (1994), 165-8.

026 "가장 창의적인 연구를 내놓을 수 있었다": Seelig (1954), 68.

026 "매혹시켰던": Solovine (1956), x.

026 "이 공부 모임은 나의 발전에 커다란 영향을 미쳤다": Einstein to his friend from his patent office days, Michele Besso, March 6, 1952, in Speziali (1972), 464-5.

026 '참을 수 없다': From an unpublished 1919 essay by Einstein. See Miller (1998), 137. For an up-to-date Einstein biography see Isaacson (2007).

026 "비대칭성으로 이어져 있었다": Einstein (1905b), 370.

027 "전기역학에 대한 연구결과가": Einstein, letter written somewhere between June 30 and September 22 1905 to his friend from his patent office days Conrad Habicht, Einstein (1993), 20-1.

027 대부분의 물리학자들은 아인슈타인의 상대성이론이 실험적 데이터와 상충된다고 굳게 믿었다: Miller (1998), 325-6.

027 "자신이 아는 범위 내에서 이론을 내놓을 뿐이다": Einstein (1923), 484.

028 창조주처럼 "과로했다": Richardson (1991), 475.

029 "예술작품은 신비스럽고 비밀스러운 방법으로.": Kandinsky (1977), 53.

029 "안내책자에는 건초더미라는 설명이 실려 있었다": Lindsay and Vergo (1982), 363.

030 "영적인 존재": Kandinsky (1977), 52.

030 "새로운 예술의 조화는": Ibid.

031 "시각적 현실에서 빌려온 것이 아니라": Apollinaire (1913), 69.

032 "전쟁을 찬미할 것이다": Lista (1973), 98.

032 "배설물로 만든 대성당": Richardson (2007), 290.

034 "엄격한 구분": Einstein (1905a), 132.

037 "이제부터 공간 그 자체": Minkowski (1908), 75.

037 1921년부터 민코프스키의 다이어그램과 관련된 주제가: Hatch (2010).

038 "세상에는 '만들어진' 법칙이나": Mondrian (1937), 353.

040 최종 설계에 영향을 미쳤다: Hatch (2010).

040 "지적할 필요가 있다": Mondrian (1937), 351.

041 "원자를 우리의 선입견에 끼워 맞추려 할 것이 아니라": Pauli to Niels Bohr, December 12, 1924, in Hermann von Meyenn, and Weisskopf. (1979), 189.

041 "소박한 농장 일꾼": Born (1975), 212.

042 "아찔한 기분마저 들었다": Heisenberg (1971), 61.

043 "너무나 어렵고 시각적인 요소가 부족한": Schrodinger (1926), 735.

043 "물리학적 부분을 자세히 뜯어보면 볼수록": Heisenberg to Pauli, June 8, 1926, in Hermann, von Meyenn, and Weisskopf (1979), 328.

044 "사물 주위를 움직이는": Gleizes and Metzinger (1980), 68.

044 "관객에게 생각할 거리를 던져주는": Anderson (1967), 322.

045 "하나의 사건이 다른 한 사건의 원인이 될 수 있다": Parkinson (2008), 55.

046 "현실보다도 더 현실 같은 것": Richardson (2007), 349.

046 "아니야, 정액이라네": Ibid., 330.

046 "현실은 사물 그 자체 이상을 의미하지": Ibid., 350.

047 "인간의 성격도 기호로 측정할 수 없다": Eddington (1968), 33.

047 "시적인 사고를 새롭게 기하학적으로 표현하려면": Parkinson (2008), 180.

047 "충격적이고 엄청난 질문": Ibid., 192.

048 "나는 음전하를 띤 양성자가 존재할 수도 있다고 생각한다": Dirac (1933), 324-5.

048 "나는 이론이 옳다는 것을 알고 있었다": From a conversation Einstein had with a student shortly after receiving news of Eddington's result, quoted in Holton (1973), 236-7.

049 "자연이 즐거움을 주는 이유는 자연이 아름답기 때문이다": Poincaré (1958), 8.

049 대칭의 모든 규칙을 파괴했기 때문에: Miller (2000), 298-9.

050 "도발적인 딜레마에 처하게 되었다": Parkinson (2008), 61.

050 "현대의 물리학자는": Ibid., 62.

050 "현대과학 및 예술적 사고는": Ibid., 61.

050 "오늘날, 이성은 심지어 비이성까지": Ibid., 66.

052 "마타는 초현실주의자들을 당대의 현실에 타협하지 않는": Ibid., Parkinson (2008), 153.

052 "마타가 초현실주의 회화에 최초로 기여했고": Ibid., 154.

052 "과학을 시로 만들려고 하기 때문이며": Ibid., 160.

053 "초현실주의를 추구하던 시기에": Ibid., 216.

054 덕분에 핵이 안정성을 유지할 수 있다: Miller (1985) and Miller (2000), 239-43.

054 일상의 흔한 이미지로 표현할 수 없는 영역: Miller (2000), 247-9.

054 "빈둥거리다 생각해낸 일종의 상상의 모형": Gleick (1992), 244.

02

058 "이곳에서 탄생한 최초의 미술": Rosenberg (1959), 137.

062 90퍼센트의 실패율: Hillman (2007), 68.

064 "아무런 결실을 맺지 못했다": Julie Martin, author interview October 31, 2011.

064 "기계의 자살이라는 장엄한 행위": Klüver (1966), 32.

064 "아직도 냄새가 난다": Klüver (1998), 5.

065 "짧은 수명 동안": Lindgren (1969a), 59.

066 '예측 불가능한 일을 예측하라'는 이미 상투어가 되어버렸다: Perhaps what happened to Duchamp's The Bride Stripped Bare by Her Bachelors came to Tinguely's mind. Made up of two panes of glass, it was broken en route from its first public exhibition. Duchamp repaired it but left the cracks intact as an indicator of unpredictability. Some say he thought the cracked version to be an improvement.

066 "왜 나는 안 초대한 거야?": Klüver (1998), 8.

067 먼 동네까지 원정을 떠나는 일도 많았다: 라우션버그의 조수이자 친구였던 레리 라이트가 말해주었다.

067 "약속이라는 실체 없는 꽃다발": Rose (1987), 67.

068 "끊임없이 변하는 음악, 말, 소음의 콜라주": Klüver and Martin (1991), 85.

068 "개별적인 매력은 가장 떨어진다": Pippard (1965), 57.

069 "라우션버그가 도착하고 우리는 〈신전〉을 작동시키기 위해 정신없이 일했다.": Klüver and Martin (1991), 86.

069 "예술작품의 중요한 일부분이다": Klüver (1966), 37.

069 "예술가가 공학자의 도움을 받는 것은 불가피할 뿐 아니라 꼭 필요한 일": Ibid.

070 '시간을 유용하게 쓰는 방법': Julie Martin, author interview, October 31, 2011.

070 "참신하면서도 어쩌면 인간미 없는 목표": Klüver (1966), 37.

070 "기술은 우리 신경계의 확장이다": Ibid., 38.

070 "나는 예술가들을 돕는 것보다는": Lingren (1969a), 68.

072 "예술가의 작품은 과학자의 업적과 같다.": Klüver (1966), 38.

072 "내 작업실은 일종의 실험실": Laporte (1975), 38.

072 "E.A.T.가 예술과 과학을 다루어야 한다고 생각하는 사람이 많지만": Hertz (1995).

072 "예술가와 과학자가 도대체 무슨 이야기를 한단 말이야?": Julie Martin, author interview.

072 "작년 5월에 라우션버그네 집에 간다는 말을 들었을 때": Leonard J. Robinson, in transcript of E.A.T.'s first open meeting at the Central Plaza Hotel, November 30, 1966, quoted in Loewen (1975), 54.

073 "나는 빌리가 예술가들과 즐겁게 어울리는 모습을 보았다.": Herb Schneider, interview with Charisse Bardio and Catherine Morris. Unpublished. I thank Jasia Reicherdt for access.

073 그리니치 빌리지의 예술계에 참여할 좋은 기회였다: At this time Klüver and Rauschenberg were also involved in a proposed Festival of Art and Technology in Stockholm. They suggested bringing over artists and engineers from Bell Labs because they had already taken part in preliminary meetings. The Swedish organizers insisted on using only their own engineers. Further friction was avoided when the Swedish program folded in summer 1966.

073 저녁 늦게 모여야 한다고 고집했다: Cynthia Pannucci, author interview, January 11, 2012.

074 "처음에는 예술가들이 칼자루를 쥐고 있었던 탓에": Herb Schneider, interview with Charisse Bardio and Catherine Morris.

074 "평론가들을 충격에 빠뜨렸기 때문에": Hillman (2007), 180.

075 "불만이 쌓인 아내가": Ibid., 68.

075 "본인이 원하는 것만 이야기하는 사람": Julie Martin, author interview.

077 "행운을 빈다": Written September 16, 1966. Hillman (2007), 69–70.

077 "예술가들 앞에서 절대 불안한 모습을 드러내 보이지 않았다": Robinson (1967), 16.

079 "[아홉 개의 밤은] 전반적으로 지독한 악평을 받았다.": O'Doherty (2006), 75.

080 "나는 이러한 두 영역 사이의 새로운 '인터페이스'를 정의하기 위해 노력할 것이다.": Klüver (1966), 34.

081 "60명 정도는 바로 질문을 던지기도 했다": Julie Martin, author interview.

081 "예술가와 공학자 사이에 효과적인 협력관계": E.A.T. News 1, no. 2 (June 1, 1967).

081 "정치계, 기술계에 지원": E.A.T. News, 1, no. 3 (November 1, 1967).

082 "기술은 예술 없이는 존재할 수 없습니다": The great German philosopher Immanuel Kant wrote in the Critique of Pure Reason: "Thoughts without content are empty, intuitions without concepts are blind."

082 "대학생이나 할 법한 유치한 장난": Knowlton (2005), 3.

083 "도대체 뭐였을까요, 누드죠!": Ibid.

083 "기쁜 동시에 걱정이 되었다": Ibid.

083 "벨 연구소의 이름과 연관지어서는 안 된다": Ibid.

084 "흥미롭기는 하지만 대단한 작품은 아니다": Ken Knowlton, author interview, November 4, 2011.

084 "포르노가 아니라 위대한 예술이 되었다": Ken Knowlton, email to the author, July 17, 2012.

084 "빌리는 이 이야기를 끝도 없이 하고 또 하면서": Ibid.

084 "해당 주제와 관련 있는 분야": Document in Jasia Reichardt's archive. trying to include too many fields: Julie Martin, author interview.

086 "한 사람의 열정": Reichardt (2008), 76.

087 "사물의 경계": Jasia Reichardt, author interview, August 10, 2011.

087 "예술의 변방": Reichardt (2008), 72.

088 "인간을 추상적인 예술작품으로 대체할 수 있게 해주었다": Quoted at http://olats.org/schoffer/cyspe.htm.

089 "예술가가 되고 싶어하는 공학자들도 있었다"; "meetings were enthusiastic": Jasia Reichardt, author interview.

089 "컴퓨터를 살펴보시오": Reichardt (2008), 77.

089 "자유롭게 경계를 넘나들던 사람": Ibid.

092 "예술에 관여하는 모습": Reichardt (1968), 5.

092 "공학자나 수학자, 건축가": Ibid.

092 "예술가인 척하는 과학자": Willats, interview with Catherine Mason, June 6, 2004, quoted in Mason (2008), 104–5.

092 "보다 폭넓은 의식": Ibid., 103.

094 "어떻게 흥미로운 혁신을 촉진할 수 있는지": Edmonds (2008), 348.

096 "엄청난 실존주의적 낭만, 매력, 드라마": Ihnatowicz (2008), 111.

096 "서기 2000년의 과학박물관": MacGregor (2008), 83.

096 "획기적인 사건": Gosling (1968).

096 "손가락 하나 까딱하지 않고도"; Evening Standard, 2 August 1968.

097 "현시점에서 전 세계에서 가장 중요한 전시회": Shepard (1968).

097 "신기술의 (긍정적인) 힘과": Mason (2008), 109.

097 "지나친 낙관론": Reichardt (1968), 5.

097 자금을 모으는 데 어려움을 겪은 것: See Mason (2008), 106. For historical revisionist account, see Uselmann (2003).

097 "평생 종이에 연필을": Reichardt (1968), 5.

098 "예술이 무엇인지": Shepard (1968).

098 "인간이 할 가치가 없는 작업": Melville (1968).

098 "컴퓨터공학자들의 입장": Mason (2008), 100.

099 "이 전시회의 목적은"; "오늘날의 많은 예술가들": Hultén (1968a).

099 "그러한 세계를 계획하고": Hultén (1968b).

100 "아이디어가 예술작품을 만드는 기계가 되는 것이다": Lewitt (1967).

100 "실험예술의 형태": Shanken (2002b), 433.

100 "기술을 활용하여 활발한 예술적 실험": Ibid.

03 ──

106 "나는 아직도 그 인턴이 '컴퓨터 아트'를 들고 복도를 뛰어가던 모습을 기억한다.": Noll (2011), 4.

106 "컴퓨터 아트": Ibid.

106 "무엇이 '예술'인지 결정할 수 있는 것은 예술계뿐": Ibid.

107 "벨러는 항상 자신의 패턴이": Ibid.

108 "놀은 〈가우스 정방형〉의 여러 가지 변형을 전시했으며": Ibid., 7.

108 "최초의 자리": Ibid.

108 "예술가들은 그저 '창조'할 것이다": Preston (1965).

110 "어떤 사람들은 강한 반감을 드러냈으며": Candy (2002), 6.

110 "인공예술": Klutsch (2007), 421.

111 "그림 자체는 딱히 흥미롭지 않았다": Bowlin (2007), 4.

111 "지금 되돌아보면, 디지털 컴퓨터는": A. Michael Noll, email to the author, January 30, 2012.

111 "무작위로 숫자를 생성하는 것은": Coveyou (1998), 178.

112 편안하고, 추상적: Noll (1966), 8-9.

112 두 그림 모두 사람이 구상해낸 것이지만: Ibid., 9.

112 "예술적 가치는": Ibid.

113 앨버트 공의 아이디어: Mason (2008), 10.

113 "이 집단의 아방가르드적 예술관행": Ibid., 16.

114 "찰스 J. 비더먼의 저서": Mason (2008), 24.

114 "세상이 지금과 같은 형태로": Hamilton (2003), 60-2.

114 "다른 분야에 몸담고 있는 동료들의 생각": Whyte (1968), 1.

115 "대중적이고(일반인을 위한 디자인)": Hamilton, as quoted in his obituary in the Daily Telegraph,

September 13, 2011.

116 "순수예술계에서는 큰 소동이 일어났다": Victor Pasmore to Richard Yeomans, October 10, 1983, in Yeomans (1987).

117 애스콧은 농담처럼 그토록 전혀 다른 스타일의 두 명의 예술가에게: Roy Ascott, author interview, December 6, 2012.

117 "컴퓨터를 매개로 한 예술에서": Ascott (2008), 9.

117 "키네틱 아트의 왕이다": Roy Ascott, author interview.

117 "사이버네틱스는 어디에나 있으며": Eleonore Schoffer, author interview, May 21, 2012.

118 "유레카를 외치는 순간이었다": Shanken (2002a).

119 "반드시 연구해볼 분야": Ascott (1964), 100-1.

119 그다음에 학생들을 다른 방으로 몰아내면: Pethick (2006), 1.

119 긍정적인 측면도 있었다: Gustave Metzger, Third Manifesto, July 3, 1961. This was meant to advertise his famous performance on the South Bank where he appeared in military attire and attacked an array of nylon sheets with a spray gun filled with acid, destroying them.

120 그는 메츠거의 강연에 깊은 감명을 받은 나머지: Gere (2002), 100.

120 "문화는 평등하다": Brian Eno, speaking at Art and the Mind festival, Winchester, UK, March 7, 2004. Quoted in Mason (2008), 68.

121 "예술학교의 말살": Patrick Heron, "The Murder of Art Schools," Guardian, June 22, 1971.

122 "창조성은 전적으로 예술가의 손에 달려 있는 것이 아니다": Ernest Edmonds, author interview, June 21, 2011.

122 "구성과 구성의 힘에 대한 강조": Ibid.

122 "보이는 것만큼 제약을 받지는 않는다": Ibid.

122 상당히 기본적인 컴퓨터: They used a Honeywell 200 which was comparable to the IBM 1401, at least one model behind the IBM 7090, the powerhouse mainframe of the day.

122 "어쩌면 이제는 더이상 '예술가'를 예술의 전문가라고 가정할 필요가 없을지도 모르겠다": Ibid.

122 "우리가 아는 형태의 예술가가 사라지더라도": Ibid., 12.

123 "우리는 산업화되고": Ihnatowicz (1985).

123 이러한 방식에 대한 이론적 기반을 마련하기 위해: Brown (2003), 2.

124 "우리의 목표는 대중(언론)이 〈센스터〉를 이해하고 (the press)": Gardner (1969).

124 "단순동작을 반복하는 수준을 훨씬 뛰어넘었다": Philips engineers had also assisted Schoffer in some of his works, providing sophisticated electronic circuitry.

124 "이른 아침의 조용한 시간": Zivanovic (2008), 103.

125 "저에게 이흐나토비치와 코언은": Brown (2008), 277.

125 "그때 내 첫 컴퓨터를 만났다"; "나는 간단히 거기에 사로잡혔다": Harold Cohen, email to the author, June 6, 2011.

127 그는 맨체스터 예술대학에 입학했으나: Paul Brown, author interview, September 20, 2011.

128 "관중들은 기름과 물이 어우러진 조명쇼에 도취되었지요": Ibid.

128 "미세한 난기류가 증폭되는 모습": Ibid.

128 "컴퓨터의 영역으로 진출": Ibid.

129 "이제 상당한 모험을 해볼 수 있을 것 같았습니다": Susan Collins, author interview, October 10, 2012.

129 "순수예술을 위한 컴퓨터 시설": Ibid.

129 "명쾌한 비전": Ibid.

129 "예술과 기술": Ibid.

131 "컴퓨터는 하나의 통제 시스템이며": Ernest Edmonds, author interview, June 21, 2011.

131 "통제 문제를 개념적인": Ibid.

131 "시는 단순히 종이 한 장에 적어놓은 단어 이상이다"; "소프트웨어 예술의 정수": Ibid.

131 "칼더는 몬드리안의 작업실에 들어가서": Ibid.

132 에드먼즈에게는 이 작품이: Ibid.

132 "유화물감으로 그림을 그리려면": Roy Ascott, author interview.

133 "사고 전달의 기술": Ibid.

133 "원격정보통신의 울타리": Ascott (1990).

134 컴퓨터의 진정한 힘: Gerfried Stocker, author interview, September 3, 2012.

134 "의식은 생성되는 것이 아니라": Roy Ascott, author interview, June 12, 2012.

04 _____

140 "학생들은 이미 컴퓨터 툴을 활용할 수 있기 때문에": Bruce Wands, author interview, November 3, 2011.

141 "저는 그 시점에서 미래를 보았습니다": Ibid.

141 그의 작품 중 하나는: Wands (2006), 21.

141 "과학은 논리적이고": Bruce Wands, author interview, November 3, 2011.

143 "나에게 즉흥적인 작업은": Bruce Wands, email to the author, February 13, 2013.

143 "예술가는 다양한 프로그래밍 매개변수를 제어할 수 있기 때문에": Ibid.

143 "높은 해상도의 실시간 동영상을 촬영한 후": Ibid.

143 "주로 직관적인": Ibid.

144 "제인 오스틴을 예로 들어보지요": Ibid.

145 "물론 우리 어머니는 매우 기뻐하셨습니다": author interview, November 1, 2011.

145 완즈는 펄린을 천재라고 표현했다: Bruce Wands, author interview.

145 "수학을 선택했습니다": Ken Perlin, author interview, November 1, 2011.

145 "더없이 매력적이었지요": Ibid.

145 "아인슈타인은 예술가였습니다": Ibid.

146 "무지에서 비롯한 아집"; "Great discoveries": Ibid.

146 "저는 연구자입니다": Ibid.

147 "제게 과학과 기술은": Rick Sayre, author interview, January 7, 2013.

147 "저예산 시각효과": Ibid.

147 "하이브 마인드": Ibid.

147 "미학적인 측면에 대해 다양한 의견을 늘어놓는다": Ibid.

148 "픽사는 테스트 관객들에게 미리 영상을 선보인 뒤": Ibid.

148 "저는 미학에 대해 명확한 정의를 내리지는 않습니다": Ibid.

149 "우리가 한 작업 중에서 단연 가장 복잡한 피부 표현이었습니다.": Ibid.

149 결정한 것은 로봇이었다: See the Ars Electronica archive site: http://90.146.8.18/en/archives/prix_archive/prix_projekt.asp?iProjectID=2474.

149 "주변 영역, 특히 매우 활발하게 움직이는 데모신과 같은 언더그라운드에서"": Rick Sayre, author interview, January 7, 2013.

149 "쓰레기와 악당들의 허름한 소굴": Ibid.

150 "릭 세이어를 만났다": Garaj (2007).

150 녹색 식물 표현방식; "참신한 인재란 참 좋은 것이지요": Rick Sayre, author interview.

150 "미디어 아트와 과학 프로그램의 온라인 교육과정": http://web.mit.edu/catalog/degre.archi.media.html.

150 "미래를 상상하는 곳이 아니라 현실로 만드는 곳": http://web.mit.edu/files/overview.pdf.

151 "저는 언제나 유형성숙의 특징을 가지고 있었습니다": Joichi Ito, author interview, September 3, 2011.

152 "독학하는 편이 훨씬 더 낫다고 생각했기 때문에": Ibid.

152 "마흔네 살의 이토": http://web.Mit.edu/newsoffice/2011/itomedia-lab-director.html?tmpl+component&print=1.

152 "이토는 연구소를 변화의 최전선에 올려놓고": Markoff (2011).

153 "그다지 협조적이지 않은"; "결과가 아닌 과정"; "기술 공방이 아닙니다": Ibid.

153 "이곳의 사람들은"; "입 닥치고 만들어라": Ibid.

153 "아름다움에 매료되어 있다": Neri Oxman, author interview, October 18, 2011.

154 "문제를 찾아내는 것, 또는 문제를 발견하는 것": Ibid.

154 "글래머 컴퓨터광의 시대": http://www.future-ish.com/2009/05/designidol-sceleb-neri-oxman.html.

154 "믿을 수 없는 패턴이 형성된다"; "알고리즘을 만들어내기 위해": Neri Oxman, author interview.

155 "이제 인터넷의 도입으로"; "저는 옛날이 그립습니다": Ibid.

155 〈야수〉에서는 구조적인 버팀목과 안락함을 위한 지지대가 구분되지 않습니다": Ibid.

157 "다빈치의 경지에 도달해야 합니다.": Ibid.

157 "아이패드 열풍을 보세요"; "사람들을 즐겁게 하는 것보다 특정한 현실에 의문을 갖는 것": Ibid.

157 "여러 학문 분야 사이의 해석": Ibid.

157 "미디어랩은 아이디어 공장입니다": Michael Bove, author interview, October 20, 2011.

157 "기발한 질문": Ibid.

158 "이것이 예술인지는 잘 모르겠습니다": Ibid.

159 "전혀 새로운 방식": Paula Dawson, email to the author, September 10, 2013.

160 "폴라가 창조적이고 에너지가 넘치기도 하지만": Michael Bove, email to the author, August 28, 2012.

162 "창의력을 가장 중시하기 때문에": Joe Paradiso, author interview, October 20, 2011.

163 "오늘날의 예술은 과학과 기술의 후손이다": Peter Weibel, author interview, January 25, 2013.

164 과학은 이미 기득권의 것이었다: Ibid.

164 "공간, 시간, 상대성에 대한 생각을 훨씬 손쉽게": Ibid.

164 "과학자들과 대화": Ibid.

165 "오싹한 원격작용": Einstein to Max Born, March 3, 1947, in Born (1971), 158.

165 "근사한 미디어 아트": Peter Weibel, author interview.

166 "사면체는 오직 미디어 덕분에 존재합니다": Peter Weibel, author interview, February 15, 2013.

166 "미학은 세상에 의문을 제기하는 보편적인 매개체입니다"; "미학은 아름다움과는 아무런 연관이 없으며"; "제 작품 중 상당수가 현실보다는": Peter Weibel, email to the author, January 29, 2013.

166 "미술사학자들이 과학과 미술교육을 받지 않는 것은 유감스러운 일입니다": Peter Weibel, author interview.

166 "사진이 회화에 얼마나 큰 영향을 미쳤는가": Ibid.

167 "저는 예술에 강렬한 이론적, 정치적, 사회적 절박함을 담아냅니다; "현대 사회의 일부가 되기 위해 이론에 기댄다": Cook (2000).

167 "거의 어떤 것이든 가능하다"; "마음이 자유롭게 상상의 나래를 펴도록 하자": Gaver (2011).

167 "기술 발전의 미래를 만들어가는 데": Quoted in the RCA's catalogue, available at: http://www. rca.ac.uk/Default.aspx?ContentID=159827&GroupID=161712&CategoryID=36692&Contentwit hinthissection&More=1.

167 "기술적 전문지식을 갖출"; "예술가이기만해도 상관없습니다": Fiona Raby, author interview, November 18, 2011.

167 "기술적인 꿈"; "세밀하게 계획된 기술 시스템을 엉망으로 망쳐놓는 것입니다": Ibid.

168 "아직도 당시의 영향에서 벗어난 것 같지 않습니다": Fiona Raby, email to the author, February 6, 2013.

168 "영국에서는 재치와 장난기를 찾을 수 없었습니다": Fiona Raby, author interview.

168 "디자이너들이 생물학을 다룰 수 있을까요?": Ibid.

169 "아름다운 꽃, 환각작용을 일으키는 풀"; "자연을 바탕으로 하여": Benque (2010).

170 "이들은 모두 같은 탁자에 앉아서"; "디자이너들은 과학에 대해 문외한이지만": Fiona Raby, author interview.

171 "선동가이자 행동가"; "자연을 조작하기 때문에"; "기술의 강력한 유혹": Alexandra Daisy Ginsberg, author interview, May 15, 2012.

172 "민간 기업들이 재정 지원을 해줄 것입니다"; "독립성을 확보할 수 있습니다"; "데이터 제국이 생길 것": Peter Weibel, author interview.

172 "오늘날의 예술은 과학과 기술의 후손이다": Peter Weibel, author interview.

05 ───

174 "예술은 보이는 것을 재생산하지 않는다": Klee (1968).

175 "그토록 많은 예술가들이": Parsons (1998) "Jim Miller" is a pseudonym for Bill James and Lisa Miller.

175 "우주 시대의 후손": Paul Friedlander, author interview, March 30, 2012.

176 "심한 거부감을 느꼈다": Ibid.

179 "나는 바버의 생각을 충실히 표현했다고 생각합니다": Friedlander (2006).

179 "오직 예술가로서만이": Julian Voss-Andrae, email author interview, August 26, 2011.

181 "바로 그때 저는 과학과 예술의 가교 역할을 할 수 있는 수학을 배워야 한다는 사실을 깨달았습니다": Ibid.

181 "논리적으로 구상하고 머릿속에서 탄생한 예술은": Ibid.

181 "지성의 개입 없이": Ibid.

182 "상대성과 양자물리학이 등장하며": Ibid.

182 "저에게 형태와 기능은 언제나 함께하고": Ibid.

182 "저는 실제로 예술과 과학을 융합하는 작품에 큰 흥미를 느끼며": Ibid.

183 "소리로 무지개를 만드는 것이 가능할까?": Domnitch and Gelfand (2004), 391.

183 "엉뚱한 생각에서 시작되었다": Ibid., 392.

184 "논리와 음악, 그리고 상징과 비상징의 경계에 대한 여러 차례의 기나긴 철학적 논의 끝에": Evelina Domnitch and Dmitry Gelfand, author interview, September 9, 2012.

185 "느낌이 오질 않는다"; "What is light": Ibid.

185 "녹음된 음악이나 기록된 예술"; "서술이 지나치게 제한적입니다"; "살아 있는 영화": Ibid.

185 "이미지가 마치 생명을 얻은 유령처럼"; "예술은 하나의 수단이자": Ibid.

186 "무지개색의 깊이감"; Domnitch and Gelfand (2011).

186 "이론적 모델이 아직까지 없었다": Evelina Domnitch, email to the author, September 25, 2012.

186 실제로 모델을 제시하기도 했다: Yasui (2008).

186 "자신의 실험을 한 단계 발전시켰다고 주장합니다": Evelina Domnitch and Dmitry Gelfand, author interview.

187 "미학은 감정적으로 무언가를 느끼게 되는 겁니다": Ibid.

187 "우리는 항상 예상치 못한 일이 발생하기를 바랍니다": Ibid.

187 "저는 긍정주의자입니다"; "저는 그냥 지평선 너머를 바라보며": Nathan Cohen, author interview, June 6, 2011.

188 "저는 거의 지질학자가 될 뻔했습니다": Ibid.

188 "공통의 이해를 나눌 수 있는 방법을 찾는 것이 어떨까": Ibid.

188 "상대방의 요구를 세심하게 헤아려야 한다"; "지속적이고 유기적": Ibid.

188 "이차원과 삼차원 사이에 존재하는 공간"; "그림은 어디에서 끝나고": Ibid.

188 "실제 세계": Ibid.

189 "우리가 보는 것에서 패턴을 찾아내고": Nathan Cohen, email to the author, March 16, 2013.

189 "새로운 방법을 찾을 수 있었다": Cohen (2013).

189 "기술과 순수예술": Quoted ibid.

189 "상대방의 입장을 이해하기 위한 여정": Nathan Cohen, author interview.

189 "르네상스 예술의 역사는 수학과 생리학을 바탕으로 하고 있습니다": Ibid.

191 "원초적인 우주의 박동": Robert Fosbury, voice recording for the author, March 17, 2013.

192 "상징적인 의미": Ibid.

194 "산 위에 펼쳐진 밤하늘을 관찰하며": Antonella Nota, email to the author, March 15, 2013.

194 "다소 잃어버리고 있었던 균형 감각을 되살릴 수 있었고": Ibid.

194 "디자인으로 과학을 해석": Vanessa Harden, author interview, August 3, 2011.

195 "인간의 척도로는 절대 직접적으로 인식하거나 경험할 수 없는 먼 우주의 현상": http://www.vanessaharden.com/Urban-Sputnik.

195 "프로젝트 전반에 걸쳐 중요했다": Andrew Jaffe, email to the author, September 6, 2011.

195 "시각적으로 생각할 수 있게 되었으며 생각해야만 했다"; "아주 미미한 수준이라고 생각합니다": Ibid.

197 "조광 스위치에 담은 우주": Spears (2006).

199 "반사 물체를 보는 행동이 생각을 되돌아보는 정신적인 행동과 연결될 수 있는지": http://whitecube.com/artists/josiah_mcelheny/.

199 "암흑물질 랩": For the complete lyrics see http://www.astronomy.ohio-state.edu/~dhwl/.

199 "우주에 대한 데이비드의 견해"; "쌍방향 대화를 나누었고": Josiah McElheny, author interview, November 3, 2011.

200 "마드리드에서 하루에 〈섬우주〉를 본 사람의 수": http://arxiv.org/pdf/1006.1013v1.pdf.

200 "기술적인 수준의 차이가 워낙 커서": David Weinberg, email to the author, September 5, 2011.

200 "일상적인 활동에는 상당한 영향을 미쳤다": Ibid.

201 와인버그는 처음부터; "그렇게 합의된 것이었습니다"; "저보다 더 화를 내더군요": Ibid.

203 우리는 이 작품에 18세기의 철학자 이마누엘 칸트가 만들어낸 용어인 〈가시성〉이라는 제목을 붙였다: On the Kantian notion of Anschaulichkeit and quantum physics, see Miller (2000).

206 "항상 예술가들을 환영했지만": Renilde Vanden Broeck, author interview, October 5, 2012.

207 "단순히 묘사하는 차원의 예술이 아니라": Ken McMullen, author interview, December 7, 2011.

207 런던 인스티튜트는 학생들 대신 세계적으로 잘 알려진 예술가들을 찾아보라고 제안했다: Ibid.

208 마이클 벤슨이 일기장에 쓴 글: Benson (2001a), 12.

208 "오늘날의 예술가들은": Benson (2001b).

208 "상대성, 반물질, 양자역학과 같은 법칙들은 더이상": CERN press office, available at: press.web.cern.ch/press-release/2000/06/signatures-invisible.

208 〈보이지 않는 것의 서명〉은 획기적인 첫 걸음이다": Maiani (2001), 3.

209 "융합의 분위기가 형성되고 있다.": Grandjean (2000).

209 "단순히 무언가를 설명하고자 하는 과학-예술 프로젝트가 아니라": McMullen (2001), 4.

209 "일종의 전형": Deacon (2001), 22.

210 "수학적이고, 단순함과 복잡함이 숨겨져 있어": Sand (2001), 32.

211 "절대 존재할 수 없다": March-Russell (2001), 6.

211 "구김이론": Sexton (2001), 11.

214 "반드시 대답하는 것을 볼 필요는 없고": Ken McMullen, author interview.

214 "누구든지 분자물리학에서 일어나는 일을 이해할 수 있도록 하는 것": Ibid.

214 "C. P. 스노는 이 모든 것을 어떻게 생각했을까?": Pile (2001).

214 "이론물리학자와의 대화는": Campbell-Johnston (2001), 21.

216 "너무나 쉬운 결정이었습니다:" See http://cdsweb.cern.ch/record/1204806.

216 "위대한 과학을 위한 위대한 예술" Koeli (2012), available at: arts.web.cern.ch

216 "영감을 주는 파트너"; "잠깐 데이트": Ariane Koek, author interview, October 4, 2011.

216 "지나치게 가까워지는 것": Ibid.

217 "현지 경찰과의 협력": Julius von Bismarck, author interview, September 1, 2012.

217 "영감을 주는 파트너"; "지적인 교류에 보다 큰 관심을"; "국제적인 갤러리들이 벌써부터 관심을 보이고 있다": Ibid.

218 비평시간을 가졌다: See cdsweb.cern.ch/record/1481328.

219 "내가 하고 싶은 일은 무엇인가?"; "비스마르크는 물리학에 유머를 불어넣어줍니다": Ibid.

221 "세 달에 걸쳐": Ibid.

221 "다양한 능력을 갖춰야 하지요"; "훌륭한 예술가를 찾아야 합니다. 데이터를 사용할 사람으로요"; "놀라운 결과가 나올 겁니다": Joe Paradiso, author interview.

221 "작품 설치를 위한 충분한 공간": Luis Alvarez-Gaume, author interview, October 7, 2011.

222 "무언가를 남기고 돌아가기를 바라는"; "추상적인 아이디어를 가진 예술가": Ibid.

222 "컴퓨터를 통한 수학과 현실의 융합"; "자신의 우주를 다스리는 혼수상태의 신": Keith Tyson, quoted at: http://onestoparts.com/review-keithtyson-panta-rhei-pace-london.

224 "세계는 무에서 탄생하는 정보": Keith Tyson, author interview, May 2, 2012.

224 "구름의 가장자리"; "과학과 예술을 이분법적으로 보지 않으며"; "예술과 과학은 서로 배타적인 분야가 아니다": Ibid.

225 "뛰어난 과학자들은 뛰어난 예술가들처럼": Ibid.

226 "놀라 자빠진 거나 다름없었죠"; "예술인의 피가 흐르고 있었습니다": Steve Miller, author interview, November 20, 2012.

226 "습관적으로 그림을 그려내는 행위": Quoted in Heiferman (2007), 54.

226 "그 시대에 완전히 매료": Steve Miller, author interview.

227 "큐비즘 시대에도 비슷한 일이 일어났을 것"; "기술과 과학 분야의 변화"; "저는 정말로 다음번 인식론적 단절의 현장에 서 있고 싶습니다"; "새로운 장르를 재창조하고": Ibid.

227 "과학을 활용해": Ibid.

227 "누군가가 그린 것": Heiferman (2007), 54.

227 "잉크 무늬가 과학적인 의미를 갖게 된 셈입니다": Steve Miller, author interview.

228 "대상의 내부로 침투할 수 있게 되었다": Ibid.

228 "생물학적, 기술적, 과학적 버전이기 때문에 아름답습니다"; "히로시마 또는 보도에 놓여 있는 피투성이 태아들": Heiferman (2007), 55.

228 "새로운 방식이었습니다": Katz (1999).

228 "재창조하는 것": Steve Miller, author interview.

228 "나는 문득"; "창을 갖게 되었습니다": Katz (1999).

229 "반면 오늘날에는 모든 예술가가": Steve Miller, author interview.

231 "온갖 것들을 방사선 연구실에 가져옵니다": Ibid.

233 "연구소 측에서는 내가 하고 싶은 대로 마음껏 하라고 제안했습니다": Ibid.

233 "스티브가 브룩헤이븐 실험실에 모습을 드러냈습니다.": Steve Adler, email to the author, December 9, 2012.

233 "물질에 대한 탐구를 바탕으로 하여 흙으로 빚어낸"; "스토리를 어떻게 풀어나갈지": Steve Miller, author interview.

233 "진흙 장난에서 쿼크-글루온 플라스마[의 발견]에 이르기까지 인간 발전의 연대표": Ibid.

235 "캔버스에 실크스크린 인쇄": Hargrave (2007).

236 "이 논평을 미술평론가의 시각을 통해 본다면": Steve Miller, email to the author, December 14, 2012.

236 "생명의 확인": McQuaid (2007).

236 "아름다움은 많은 사람들에게 금기된 단어입니다"; "과정의 결과": Heiferman (2007), 58.

236 "과학자들이 나와 협력한다"; "서로 다른 분야 사이의 교류": Steve Miller, author interview.

237 "예술을 좋아하지만 실제로 예술에 대한 지식은 전무한": Ibid.

237 "복잡한 정보를 관객에게 제시하는 데 유용": Ibid.

237 "당시 스티브가 제 연구에 미친 영향은": Steve Adler, email to the author, December 9, 2012.

237 "예술가들과 창조적인 지성을 공유할 수 있다는 사실"; "동등한 역할을 한다": Ibid.

237 "산업혁명과 함께"; "나는 보다 큰 맥락에서 동기부여를 바라봅니다": Ibid.

238 "훈련과 집중이 필요합니다"; "배울 것이 너무나 많기 때문에": Steve Miller, author interview.

239 "정원 창고에": Antony Gormley, email author interview, April 12, 2012.

239 "공간에 그린 삼차원": Quoted at http://www.antonygormley.com/sculpture/item-view/id/252.

240 "소규모 콘퍼런스": Antony Gormley, email author interview.

240 "그곳에 작품을 기부할 수 있다면 그보다 더한 영광이 있겠습니까": Ibid.

240 "공간의 다른 측면을 구체화하려는 시도": http://arts.web.cern.ch/works/feeling-material-xxxiv.

240 "일반적인 시각을 재점검하게 되었고": Antony Gormley, email author interview.

241 "고밀도 구름": Antony Gormley, email to the author, August 21, 2013.

241 곰리의 작품들이 표면을 수학적으로 다루는 토폴로지와 어떻게 관련되어 있는지: http://www.antonygormley.com/resources/essay-item/id/122.

242 "과학계에는 아직 협력의 분위기가 건재합니다"; Antony Gormley, email author interview.

242 "나는 이 두 가지 문화가 처음부터 분리되지 말았어야 한다고 생각합니다"; Ibid.

242 "특히 로저 펜로즈는"; "예술도 마찬가지 역할을 합니다": Ibid.

242 "예술은 보이는 것을 재생산하지 않는다.": Klee (1968) 182

243 "저는 과학자들이 예술의 중요성을 깨닫고": Roff-Dieter Heuer, author interview, October 5, 2011.

243 "오늘날 다루는 문제들은 매우 심오하기 때문에"; "요즘에는 개인으로 활동하기가 어렵습니다"; "고독하게 연구하던 시대": Ibid.

244 "아름다움보다는 기능성"; "기능성은 아름다움과도 일맥상통합니다": Ibid.

244 "제대로 작동하려면, 아름다워야 합니다": Ibid.

06

246 "세계 최대의 미술 스캔들": Taylor (2010).

247 폴록을 연구해온 걸출한 학자: O'Connor (1967).

249 "폴록의 작품과 비슷한": Richard Taylor, author interview, September 13, 2011.

249 "갑자기 잭슨 폴록의 비밀이 이해되기 시작했습니다": Taylor (2002), 118.

250 "관람객이 높은 차원을 가진 패턴이 빽빽이 들어찬 구조 속에서"; "내가 보기에 폴록의 작품에서 가장 중요하게 고려할 점 하나는": Taylor et al. (2011), 11.

251 "예전에 내 그림은 시작도 없고 끝도 없다는 글을 쓴 평론가가 있었다": Roueche (1950).

252 "놀랄 만큼 시각적으로 유사하다": Taylor (2005), 2.

252 사람들이 균형을 잡으려고 애쓸 때 : See Taylor et al. (2011).

252 "폴록을 흉내내기 위해서는": Richard Taylor, author interview.

252 "어쩌면 이를 통해": Taylor (2002), 121.

253 "선물+구매": Abbott (2006), 648.

254 "저는 완전히 압도되고 말았습니다"; "잭슨의 진품이라고 볼 수 있는 요소가 너무나 많았습니다": Kennedy (2005).

255 "거래 제한": Peers (2005).

255 "작품의 저자 문제에 대한 개입을 재고": Kennedy (2005).

255 "만약 엘런 랜다우의 의견이 인정된다면": Ibid.

256 "폴록의 전작 도록의 저자들과는 달리": Ibid.

256 그중 세 점은 알렉스 매터의 웹사이트에 실려 있었기 때문에: Kennedy (2006a).

256 "서약서를 작성하게 했다": Richard Taylor, email to the author, September 19, 2012.

256 뇌물을 받은 것이 아니냐는 비난: Kennedy (2006a).

256 "전무후무한 이 회의의 성격": Taylor (2010), 2.

257 사실 보르기가 따로 그에게 분석을 의뢰했기 때문에: Richard Taylor, email to the author, September 20, 2012.

257 "따라서 폴록-크래스너 재단은": Richard Taylor, email to the author, September 19, 2012.

257 기사가 공개되었다: This is Kennedy (2006a). A more detailed report appeared in Abbott (2006).

257 "비밀은 학문적 토론과 합의를 방해합니다": Kennedy (2006a).

257 "예술작품 감정에 도입된 지 얼마 되지 않으며"; "전체 카탈로그가 완성되기만 하면": Ibid.

257 "처음 그림을 조사했을 때 가졌던 의구심": Ibid.

258 한 폴록 학자는: Kennedy (2006a).

258 "하지만 우리는 이상적인 세상에 사는 것이 아닙니다": Richard Taylor, email to the author, September 19, 2012.

258 "손해 보았다": Taylor (2010), 3.

258 프랙털과는 관계가 없다고 단언했다: Kennedy (2006b).

258 "세상에"; "수학이 물질적인 것과 놀라울 정도로 연관되어 있는": Richard Taylor, author interview.

258 "존스스미스는 선배 대학원생인 하시 매서와 함께": Jones-Smith and Mathur (2006).

259 "나는 두 사람이 리처드 테일러의 논지를 훌륭하게 반박했다는 점에 기쁘다": Griffith (2006).

259 만약 존스스미스와 매서의 기준을 충족시키려면: see Taylor (2006).

259 "그것은 단순한 속임수다": Rehmeyer (2007), 124.

259 "이것은 코끼리의 귀를 분석해놓고": Richard Taylor, email to the author, September 27, 2012.

260 "『네이처』는 논란을 좋아한다": Richard Taylor, email to the author, September 28, 2012.

260 작품들을 둘러싼 논란: Peers (2005).

261 "적극적으로 파헤치기 시작했다": Steven Litt, email to the author, September 26, 2012.

261 "오라이언은 현미경, 분광학, 과학영상기법을 활용하여": http://www.orionanalytical.com/.

261 매터는 그림들의 보존상태가 매우 좋지 않아서: Litt (2007a).

262 "로비 물감": See Cernuschi and Landau (2007), 3, for a photograph of the wrapping.

262 바젤에는 화학 회사가 여러 군데 있었기 때문에: Landau (2007a), 27, 84.

262 "잘 버티세요": Litt (2007b).

262 "폴록의 작품": Ellen Landau, email to Albert Albano, February 22, 2006, in Litt (2007b).

262 "조사에 따르면": Mark Borghi, email to Albert Albano, February 22, 2006, in Litt (2007b).

262 "빠져나올 출구 전략'": Ibid.

262 랜다우에게 보낸 이메일: Litt (2007b).

263 "안료 분석 결과에도": Ibid.

263 "테일러의 프랙털 분석 결과에 상당히 불안"; "프랙털 분석이 검증되지 않았으며"; "개인적, 예술적 진실성": Ibid.

263 "의심스럽고 증명되지 않은 그림 분석방법": Jeremy Epstein, in Peers (2005).

263 "충분히 협상의 여지가 있다": Litt (2008).

263 마틴의 보고서가 아직 미완성이기 때문에: Litt (2007a).

264 쟁점이 된 작품들은: http://www.bc.edu/bc_org/avp/cas/artmuseum/exhibitions/archive/pollock-matters/index.html.

264 "조사해볼 다른 방향"; "로비 물감": Litt (2007a).

264 "우리 자매는 아버지가 미국에 있는 친척에게 물감을 보냈다는 기억이 없으며": Harvard University Ave Museums (2007), 9.

264 "확실하고 신속한 방법은 아니다": Cernuschi and Landau (2007), 6.

264 지문과 일치한다는 점도 언급했다: Ibid.

265 기사에서 언급한 바가 있었다: Biro (2007), 157.

265 "과학자이자 학자로서": Litt (2008).

265 "공개되지 않았다": Newman (2007), 129.

266 "명백히 잘못되었음이": Landau (2007), 5.

266 "단순한 방법을 사용했다고 생각한다": Minkel (2007).

266 케이스 웨스턴 대학의 과학자들이 사용한 방법과는 비교할 수 없다고 설명했다: Richard Taylor, email to the author, September 27, 2012.

266 "당연히 난처한 입장이 되었다": Ibid.

267 "믿을 만한 방법이 아니라는 점": Minkel (2007).

267 "예술계 전체가 그 자리에 참석했습니다": F.V. O'Connor, email to the author, September 27, 2012.

267 "정중히 거절한": Flescher (2008), 8.

268 "이 그림들은 새롭게 발견된 폴록의 작품이 아니다": Karmel (2008), 17.

268 "실제로 폴록이 그 작품들을 그렸다는 의미는 아니다": Newman (2008), 23.

268 나무보드는 1970년대에 만들어진 것이고: Martin (2008), 32.

268 "명백하게 모순된다": Ibid., 35.

269 "논점을 흩뜨리는 요소": Q & A, 37.

269 "프랙털 분석 기술": Richard Taylor, email to the author, September 27, 2012.

269 "그림들의 소유자로 밝혀진 미술상의 얼굴에 떠오른 표정": F. V. O'Connor, email to the author, September 27, 2012.

269 "전혀 사실무근"; "예술 작품이나 다른 문화재의 진위 여부": Litt (2007b).

270 "반박할 수 없으며"; "최대한 중요하게": Ibid.

270 "거의 가능성이 없거나 사실상 불가능에 가깝다": Ibid.

270 "얼마나 중요한 역할을 했는지 잘 보여준다"; "극도로 희박하다": Ibid.

270 매터 작품의 진위를 입증했다는 문단을 삭제했다: Litt (2010).

271 어쩌면 폴록은: Taylor et al. (2011), 2.

272 "화가의 '손길'": Richard Taylor, email to the author, September 24, 2006.

272 "우리 마음속의 어두운 구석에 한줄기 가느다란 빛을 비출 수 있다": Taylor (2002), 121.

274 "우리는 새로운 형태의 예술이 탄생하는 광경을 목격하고 있습니다.": De Menezes (2007), 215.

278 "예술은 예술가들의 손에만 남겨두기에는 너무나 중요하며": Carnie (2002).

278 "매 작품마다 다른 방식으로 접근하지만": Marron (2011).

278 "내가 만드는 예술작품들은 자연에서 영감을 받은 것이며": Angheleddu (2011).

279 "유리는 과학적 발견과정에서 중요한 역할을 하며": Dowson (2011).

280 "발자취를 짚어보기 위해 노력한다": Yonetani and Yonetani (2011).

280 "사람의 성격을 어떻게 정의할 것인가": Aldworth (2010).

280 "나의 상상 속에서 벌어지고 있는 일까지 보여줄 수 있는 것처럼 보이도록 했다": Aldworth (2011).

280 "제가 어디에 있냐고요?"; "절대 저를 찾을 수는 없을 겁니다": Ibid.

280 "이 작품은 여러 가지를 닮았다": Kemp (2010).

282 "순간적으로 진동하는 두뇌의 활동을": Morton Kringelbach, email to the author, August 28, 2011.

284 "선혈이 낭자한 선정주의를 피하는 것은 물론": Miller (2011).

286 "나는 생물학적 존재로서의 인간의 위상이라는 수수께끼에 매료되었다": Ibid.

286 "반생물작품": Ibid., 233.

288 "생체생물학 예술에서는 살아 있는 시스템을 직접 조작합니다": Catts and Zurr (2007), 232.

288 "인간이란 무엇인가를 탐구하며": Oron Catts, author interview, June 30, 2011.

288 "예술의 기능은"; "부조화의 영역": Ibid.

289 "예술가와 과학자를 이어주는 것": Stelarc, author interview, June 22, 2011.

289 "21세기에 우리는 눈으로 볼 수 없는 곳에 존재하는 영역을 밝혀내기 위한 기술에 매료되었다": Sellars (2011).

291 "몸을 가지고 있다는 것이 어떤 의미인지": Stelarc, author interview.

292 "생물학적 죽음이 존재하지 않는": Ibid.

292 "이 전시회는 하나의 모험이다": Carter (2011)

292 "과학이 우리를 어디로 인도하든": Reisz (2011).

292 "매우 흥미진진하다": Sowels (2011).

292 "과학자들이 앞장을 서고 있으며": Lewis (2011).

292 나는 세 차례의 토론을 진행했다: See http://www.artandscience.org.uk/debates/.

293 "아서 밀러는 21세기에 등장하고 있는 새로운 예술의 형태, 즉 예술과 과학의 진정한 융합에 대해 이야기하지만"; "예술가들이 점차 빈번하게 과학자들과 협력하게 되고": O'Callaghan (2011).

296 본명에서 가명으로 이름을 바꾸었다: ORLAN (2004), 9.

296 "아주 따분했다": ORLAN, author interview, February 21, 2012.

296 "나는 남성인 동시에 여성이다": ORLAN (2004), 9.

297 "내 몸에 대한 통제권은": ORLAN, author interview.

297 "소 임플란트": Ibid.

298 "세포는 신체와 마찬가지로 시간과 공간에 따라 확장됩니다": Ibid.

300 "이 작품은 보고 싶다는 어리석음과 볼 수 없다는 사실 사이의 괴리": ORLAN (2008), 89.

301 "생명공학을 연구실 밖으로 탈출시켜": Ibid.

301 "트렌스제닉 아트": Kac (2007), 163.

301 "카츠는 자신의 토끼를 뒤샹의 소변기와 같은 관점으로 바라보았다": Roy Ascott, author interview, June 12, 2012.

301 "비판적인 시각을 불러일으키며": Kac (2007), 164.

304 "제가 예술작품을 만들고 아이디어를 추구할 때 사용하는 방법은": "프로젝트를 진행하는 법을 배웠지요": Marta de Menezes, email author interview, August 10, 2012.

304 "저는 항상 제 작품을": Ibid.

305 "예술은 다른 모든 학문을 데이터 창고로 활용합니다": Suzanne Anker, author interview, November 2, 2011.

305 염색체는 내가 어떤 사람인지 말해줄 수 없지만": Ibid.

305 "구성요소들이 맞아떨어지는 방식": Ibid.

306 "그때 예술의 철학적인 기반을 처음 깨닫게 되었다": Ibid.

306 "뉴욕 시에서 예술가가 되기란 하늘의 별따기": Ibid.

306 "자연을 조작하는 것에 대해 생각하기 시작했으며": Ibid.

307 "자연계와 관련된 것이라면 무엇이든": "분명한 지리적 경계가 없는 포괄적 용어이며"; "그 이유는 예술가들이": Ibid.

309 "저는 초보 과학자가 되는 것이 아니라": Ibid.

309 "이 실험실에서 진행되는 일들은": Martineau (2012).

310 "기술에 그것이 해결할 수 없는 문제점을 제시해야 한다": Suzanne Anker, author interview.

310 "예술가는 과학적 관행에 다른 영향을 미칠 수 있습니다."; "예술가는 외부에서 실험실을 방문하여": Ibid.

310 "예술가가 생각해낼 만한 것"; "과학자들이 태도를 바꾸었지요": Ibid.

311 "출신 분야만을 고집하는 자세는": Ibid.

311 "나의 초기 작품은": Brandon Grande (2007).

312 "헤켈은 그림을 그리면서": Brandon Ballengee, author interview, November 7, 2011.

312 "양서류는 환경의 '보초병'과 같은 종이며": Brandon Grande (2007).

312 "보이스의 아이디어예요": Brandon Ballengee, author interview.

312 "반드시 물속에 있는 화학적 불순물 때문만이 아니라": Ibid.

314 "환경예술가들이 자신이 살고 있는 사회와 환경을 변화시킬 수 있는 방법": Brandon Grande (2007).

314 그의 작품을 진짜 예술이라고 생각하지 않으며; "개구리는 유럽에서 더 잘 팔립니다": Brandon Ballengee, author interview.

314 "이들의 작품은 사회적 기능을 하기 때문에 예술로 인식되지 않는 경우가 있다": Triscott and Pope (2010), 7.

314 "정부가 현재 지원금을 독점하고 있는 따분하고 진부하며 실망스러운 예술 대신": Sato and Kazan (2008).

315 "경찰을 부르더니 저를 놓아주지 않더군요": Joe Davis, author interview, September 1, 2012.

316 "DNA는 단순히 유전자 배열뿐만 아니라 어떠한 정보도 암호화할 수 있다"": Sato and Kazan (2008).

317 몇 분간 전송되었다: Ibid.

317 박테리아에 금속을 입혀: Joe Davis, email to the author, August 5, 2013.

319 "내가 하는 이야기를 아무도 이해하지 못하는 경우가 많지요"; "예술가는 아이디어가 담긴 작품을 만들어야 합니다": Joe Davis, author interview.

319 "정원이라는 개념은": Jun Takita, author interview, August 18, 2011.

319 "무엇보다 제가 무척이나 좋아하던 작은 개똥벌레들이 사라져갔습니다": Takita (2008), 141.

319 "과학이 없다면 세상을 시각화할 수 있는 방법이 없기 때문": Jun Takita, author interview.

320 "예술가의 행동"이 필요하다고 믿는다; "직접적인 연장선": Takita (2008), 141.

320 "신체의 내부와 외부 사이에는 분명한 장벽이 있다고 여기는 관습"; "빛이 이상한 부조를 만들어내는": Ibid.

322 "불가능한 욕망의 표출입니다": Quoted at http://juntakita-artworks.blogspot.co.uk/.

322 "비율의 아름다움"; "작업하는 방법"; "결과보다는 과정": Jun Takita, author interview.

323 "우리는 종의 경계, 그리고 예술과 과학의 경계를 모호하게 하는 데 관심을 가지고 있습니다": Marian Laval-Jeantet and Benoit Mangin, author interview, September 3, 2011.

323 "인간을 초월한 존재가 된 기분이 들었습니다": Quoted at http://www.designboom.com/weblog/cat/10/view/16123/art-oriente-objet-may-the-horse-live-in-me.html.

325 두 번 다시 이 실험을 할 수가 없기 때문에; "새로운 하이브리드 생명체를 탐구하며": Jens Hauser, email to the author, November 3, 2012.

325 "사실 혼자서 일하는 과학자는 없잖아요": Marian Laval-Jeantet and Benoit Mangin, author interview.

326 "사람의 마음을 제약할 필요가 있나요?": Ibid.

326 "말도 안 되는 소리죠": Ibid.

326 "자유롭게 운신할 수 있는 공간이 줄어들고 있으며"; "이 실험이 결코 끝나지 않으며": Ibid.

08 ───

332 "공간에서 실제로 소리를 옮긴다는 것은 무슨 의미인가?": Bernhard Leitner, author interview, June 23, 2012.

333 "압도적인 분쇄미학의 전형을 보여준다": Ross (2009), 429.

333 "소리 그 자체를 재구상": E. Blume (2008), 15.

333 "잠재의식적 분리 또는 해방"; "불꽃처럼 생각이 하나로 합쳐지면서": Bernhard Leitner, author interview.

334 "제대로 작품작업을 할 수가 없었습니다"; "진정으로 역동하는 도시로 가야 했습니다"; "대부분의 일이 일어났던": Ibid.

334 "이론적으로 연구"; "소리를 건축자재"로; "아무도 소리를 화제로 삼지 않았다": Ibid.

335 "실증적 연구": E. Blume (2008), 15.

335 "듣는다는 행위가 가진 육체성"; "무릎으로 더 잘 들을 수 있습니다": Bernhard Leitner, author interview.

337 "소리의자에 앉으면": Ibid.

337 "종합적 사고"; "의학적 연구 프로젝트": E. Blume (2008), 19.

337 "경험에 의거한 미학적 접근방식을 따른 의학연구": Bernhard Leitner, author interview.

338 "예술시장을"; "화이트 큐브와 소리예술은 한마디로 맞지 않습니다": Ibid.

339 "우리 O+A는 모든 것을 듣는다. 모든 것을"; "할렐루야"를 외치는 순간: O + A (2009), 63.

340 "입이 떡 벌어질 정도로": Ibid, 64.

340 소리의 양상이 완전히 바뀌었다: Ibid.

340 "우린 정말 잘나갔었지요": Sam Auinger, author interview, September 4, 2011.

341 "음악의 변화가 얼마나 과학 및 사회의 발전과 깊은 연관성이 있는지": Ibid.

341 "가장 유명한 바흐와 코렐리를 비롯한": Ibid.

341 "모턴 펠드먼은"; "새로운 방식으로 시간을 구성했습니다": Ibid.

341 "단 하나의 음표도 과하지 않은, 모든 면에서 완벽한": Ibid.

341 "교회는 공명상자나 다름없는 것이었습니다": Ibid.

342 "놀라운"; "믿을 수 없을 만큼 왜곡된 소리의 폭격"; "두뇌와 일생 동안 들어왔던 모든 소리라는 전제조건": Ibid.

342 "음악보다는 소리를 더욱 깊게 연구하겠다고": Ibid.

343 "소리의 공동식당": O + A (2009), 67.

343 "사람들은 한마음으로 귀를 기울이게 된다": Sam Auinger, author interview.

343 "본의 역사와 건축물을 듣는 것이 가능할까": Ibid.

344 "공간은 소리의 에너지로 다시 활기를 찾았습니다.": Ibid.

344 "형태에 대한 개인적인 인식과 고민"; "시간과 연구의 질": Ibid.

344 "어디서 시작해야 할지는 알지만": Ibid.

345 "이 방은 정말 처량할 정도네요"; 빛, 온도, 소리에 따라 강의실 내부 집기를 배치할 수 있어야 한다: Ibid.

345 "어디까지나 미학의 문제입니다": Ibid.

345 "눈을 감을 수는 있지만": David Toop, author interview, July 13, 2012.

345 "가장 영향력 있는 영국 작곡가 세 명 중 하나": Lamb (2012).

346 "재앙"; "경계를 넘고자 하는 열망"; 음악이 자신의 열망을 추구하기에 올바른 형태라고 판단했다: David Toop, author interview.

346 "실제로 테이프에서는 대자연이라는 환경 속에서 연주되는 플루트의 소리가 흘러나왔습니다": Ibid.

347 "어떤 장비도 소리를 낼 수 있다": Ibid.

347 "1971년에는 사운드 아트라는 것 자체가 없었습니다": Ibid.

347 "질감을 나타내는 일관된 용어": Ibid.

348 "정통 물리학에 기반": Ibid.

348 "최대한 단순하게 작업하며"; "컴퓨터와 대나무를 가지고 작업을 합니다": Ibid.

348 "컴퓨터로 작업을 하게 되면서": Ibid.

349 "기술은 시스템을 표현하는 수단이기 때문에 매우 중요합니다"; "여러 가지 훌륭한 사례"; "소리 내기": Ibid.

349 "60년대로 거슬러올라갑니다"; "라이브 퍼포먼스에서는"; Ibid.

351 "현미경에 올려놓고 소리의 결을 살펴보는 것": Toop (2011).

352 "우리는 이제 모두 데이비드 투프가 된 셈이다": Reynolds (2012).

352 "투프의 글은 항상 나에게": Cascella (2012).

352 "비요크의 침실 옆 탁자에 놓여 있을 법한 책이다": Lamb (2012).

352 "타협과 사소한 문제의 끊임없는 반복": Gross (1997).

352 "직관적"; "직관이란 자신이 무엇을 하고 있는지 생각하지 않을 때에 찾아옵니다"; "항상 미학에 대해 생각합니다": David Toop, author interview.

353 "그리고 저는 분석적인 비평가인 동시에 비논리적인 음악가라는 두 가지 성격을 지니고 있습니다": Ibid.

353 "분석적인 능력은": Ibid.

353 "작업방식이 완전히 바뀌었으며": Ibid.

354 "나는 전통적인 의미에서의 표기법은 전혀 사용하지 않는다": David Toop, email to the author, December 23, 2012.

354 "통제된 즉흥연주": David Toop, author interview.

354 "증거를 요구합니다"; "인간이 자발적으로 만들어낼 수 있는 것"; "논리를 적용하려는 경향": Ibid.

355 자연 그 자체의 음악: Jo Thomas, author interview, September 2, 2012.

355 "싱크로트론의 기계음, 사람들이 움직이는 소리 등의 주변 소리": Ibid.

356 "저는 신시사이저를 이용해 소리를 바꿀 수 있는 방법에 푹 빠지고 말았습니다"; "음을 연주하는 것보다는 소리가 변하는 방식"; "대단한 사운드 스튜디오였습니다": Ibid.

357 "음악이 움직이는 방법": Ibid.

357 "누가 만든 어떤 음악이던": Ibid.

357 "소리를 본다"; "음악을 그리고 색칠할 수 있습니다": Ibid.

357 기계의 고장: Ibid.

357 "우리는 항상 놀랄 만큼 폭넓게 생각했습니다"; "우리가 살고 있는 우주에서는": Ibid.

358 "유익한 아이디어의 결합"; "함께 일할 때 매우 창의적인"; "아이디어의 교류에 대한 관심"; "작품 자체에 대한 믿음"; "지식, 즉 아름다움과 기술의 전파": Ibid.

359 "이 이야기를 하면 항상 사람들이 놀라더군요": Paul Prudence, author interview, September 11, 2011.

360 "저는 애니메이션 패키지를 배웠다"; "무작위성이 미학적으로 수용 가능한 무언가를 만들어내면서 생기는 긴장감": Ibid.

360 "이렇게 하면 긴장감의 요소가 생깁니다"; "저는 무작위성의 정도를 통제하고 진행해나가지만": Ibid.

361 "서사의 전통적인 개념": Ibid.

361 "지나친 과소평가": Ibid.

361 "일종의 딜레마"; "사실을 아는 것이 과연 중요했을까": Ibid.

361 "우리는 이제 모두 데이비드 투프가 되는 셈입니다": Ibid.

362 "과학자들과 그다지 많이 교류하지는 않지만": Ibid.

362 그는 심지어 수학자들에게 이 작품에 대한 강의를 하기도 했다: Prudence (2012).

362 "미디어 아트를 가장 포괄적인 용어로 사용합니다."; "저는 구분을 좋아하는 사람은 아닙니다": Paul Prudence, author interview.

362 "아트사이라는 것도 약간은 혼란스러워요": Ibid.

362 "미학은 복잡한 개념입니다"; "단순히 새로운 매체 경험을 제공하는 것뿐만이 아니라": Ibid.

000 "미학적 감수성"; "관객을 유혹하는 형식상의 방법"; "미학은 무에서 탄생하지 않습니다": Ibid.

363 "만약 매일같이 하루종일 시간이 난다면": Tod Machover, author interview, October 20, 2011.

364 "복잡함과 단순함이 이상적으로 조화": Machover (2012), 400.

364 "컴퓨터로 소리를 조작하는 거장"; "외향적인 절충주의": Rothstein (1991).

364 "첼로의 소리를 변화시키고": Troxell (2011), 7-8.

365 "다양한 색, 선, 모양이": Machover (2005), 7.

366 "원초적인 웅장함에 더이상 감흥을 느끼지 못한다면": Troxell (2011), 3.

366 "비주얼 아트는 음악보다 좀더 이해하기 쉽습니다": Tod Machover, author interview.

366 "토드 매코버는 현존하는 가장 특이한 작곡가 중 한 명이다": Troxell (2011), 2-3.

368 "음악과 의학을 일종의 처방"; "음악은 우리의 기억에 영향을 미치며": Tod Machover, author interview.

368 "이것도 좋고, 저것도 좋군"; "너무나 많은 아이디어"; "새로운 언어가 필요합니다": Ibid.

368 "음악 이상의 흥미를 끄는 것은 없었다": Robert Rowe, author interview, November 30, 2012.

369 "프로그래밍에 대해 배울 수 있는 아주 좋은 방법": Ibid.

369 "컴퓨터는 자신이 무엇을 하고 있는지 알지 못했습니다"; "아주 까다로운 환경"; "컴퓨터가 음악을 인식하도록 하고 싶었습니다": Ibid.

370 "저는 오랫동안": Ibid.

370 "맞습니다"; "상당히 본격적인 컴퓨터 공학을 다루고 있지요.": Ibid.

371 "(최소한 내 음악에서) 컴퓨터는 무엇을 언제 연주할지에 대해": Robert Rowe, email to the author, December 27, 2012.

371 "근본적으로 리듬을 처리하는 구조가 있을까": Robert Rowe, author interview.

372 신경과학자는 fMRI를 사용한 뇌 분석 등을 통해 연구에 기여했다: Ibid.

372 "하지만 어디서든 출발점은 있어야 하니까요": Ibid.

373 "상당히 용감한 시도였습니다"; "거리를 좁혀주는 것": Ibid. See also Wilson (2010).

373 "더욱 많은 사람들이 자신이 하는 일에 컴퓨터를 활용하는 방법을 생각하고 있기 때문에"; "진정으로 창의적인 사고방식": Robert Rowe, author interview.

373 "음악은 과거에도, 현재에도, 미래에도": Robert Rowe, NYU faculty profiles, available at: http://steinhardt.nyu.edu/profiles/faculty/robert_rowe.

374 "이해하고 싶었습니다": Tristan Perich, author interview, November 30, 2012.

374 "1비트 오디오로 풍부한 음향작품을 만들어낼 수 있습니다"; "전자음악으로 상상할 수 있는 어떤 소리도 만들어낼 수 있습니다": Ibid.

376 "딱 두 개의 음 사이만 왔다갔다합니다"; "성부별로 위상이 일치했다가 벗어나기를 반복하며": Ibid.

376 "멀리서 보면 아름다움도 느껴지지만": Ibid.

376 "단순한 것이 가장 원시적인 아름다움을 지니고 있는 법": Ibid.

376 "전자음악은 피아노와는 다르게": Ibid.

377 "분명한 차이가 있습니다": Hallett (2009).

377 "음악을 염두에 두고": Tristan Perich, author interview.

09

381 "아마도 역사상 최고의 통계 그래프일 것이다": Tufte (1983), 40.

383 "데이터로 구성되어 있으며": Mike Phillips, author interview, May 14, 2012.

383 "마음의 눈을 어지럽히는 티끌"; Hamlet, Shakespeare, Act 1, Scene 1, line 112.

384 "나노기술의 강력한 부적이 된다": Ibid.

384 "그러다가 컴퓨터를 접하게 되면서": Mike Phillips, author interview.

385 "자신의 영웅"; "오늘날의 디지털 아트가 저지르고 있다": Ibid.

386 "나는 가끔 BASIC 언어로 꿈을 꿉니다.": Ibid.

386 치열한 협상을 벌여야 했다: Ibid.

386 "미술학과보다는 컴퓨터학과에서 예술에 대한 이야기를 더 많이 했습니다": Ibid.

388 "확실치 않다": Ibid.

388 "충분한 협력이 이루어지지 않고 있습니다"; "상당수의 협력작업이 별 소득이 없이 끝난다"; "즉석 미팅"; "제대로 뿌리를 내리지 못하거나": Ibid.

389 예술계에 가까이 가지 않으려고 노력한다: Ibid.

389 "어느 정도 나이가 되어"; "작품에 상당한 흥미를 보였습니다": Ibid.

389 "데이터의 벌판을 저공비행할 때마다": Ibid.

389 "과학자들은 데이터를 가지고 있을 때"; "하지만 예술가들은 그렇지 않습니다": William Latham, author, interview, August 7, 2012.

390 컴퓨터 코드에 대한 책: Todd and Latham (1992).

390 매우 야심찬 소개말: http://www.amazon.co.uk/Evolutionary-Art-Computers-Stephen-Todd/dp/012437185X/ref=sr_1_fkmr0_1?s=books&ie=UTF8&qid=1345968753&sr=1fkmr0.

390 "예술과 과학이 공존하는 환경": William Latham, author interview.

390 "불협화음": Ibid.

391 "단순한 몇 가지 규칙": Ibid.

392 "정돈되지 않은 상태로 머릿속에서 튀어나온 그대로였고, 자연계를 재현한 형태": Ibid.

392 "예술가가 정원사 비슷한 그 무엇이 된 거죠": Ibid.

392 "몇몇 예술가들은 [뮤테이터]가 진정으로 새로운 작업방식을 제시한다고 믿으며": Todd and Latham (1992), 105.

392 "예술계는 컴퓨터 아트에 대해 그다지 달갑게 생각하지 않기 때문": William Latham, author interview.

394 "마약이 난무하는 레이브 파티": Ibid.

394 "대칭, 우아함, 균형"; "기술에서 영감을 얻은 예술"; "유기체처럼 보였지만": Ibid.

395 "동료들의 경멸"; "과학자들은 완전히 정신 나간 짓을 한다는 인식을 달가워하지 않습니다": Ibid.

395 "저는 예술의 정의를 바꿔놓고자 합니다"; "예술은 궤도에서 벗어나고 있어요"; "예술은 연구 프로젝트가 된다"; "과학자들과 토론을 할 때가 가장 흥미진진합니다": Ibid.

395 "75퍼센트는 예술가, 25퍼센트는 과학자": Ibid.

396 "자그마치 3년 동안이나 고생을 했습니다": Erik Guzman, author interview, December 10, 2012.

397 "죽을 고비를 넘기면서"; "할아버지 말씀대로 전부 했습니다": Ibid.

397 "기본적인 사항을 이해하는 예술가가 지극히 드물다": Ibid.

397 "공간에 대한 인간의 반응"; "뉴욕 현대미술관에 불을 지른 예술가라면"; "무게와 중력, 움직임에 대한 이해가 뛰어납니다": Ibid.

398 "디지털을 하나의 재료": Ibid.

398 "날씨 표시등에 무슨 짓을 하는 거죠?": Ibid.

398 "눈에 띌 만큼 충분히 커다란"; "앱, 컴퓨터, 아이패드를 비롯한 그 모든 기술": Ibid.

398 "우주 개발 경쟁 시대"; "저도 그런 용어들을 만들어낼 수 있을 만큼 똑똑했으면 얼마나 좋을까요": Ibid.

399 "문화 조성에 유리할 수도 있다": Ibid.

399 "첼시의 동향을 참조하기 때문에": Ibid.

399 "대부분의 갤러리들이 확실한 시장이 형성되어 있는 평면적 그림을 선호"; "와, 이거 정말 멋진데 제작해오면 전시해드릴게요": Ibid.

400 "새로운 미학적 형태": Jonas Loh, author interview, December 19, 2012.

401 "예술가와 엔지니어가 매우 손쉽게 프로그래밍을 할 수 있도록 해주었다": Ibid.

401 "무언가를 전달해주는 흥미로운 데이터 세트"; ""이렇게 만들어진 것이 예술입니다": Ibid.

401 "새로운 관점": Ibid.

402 "물론입니다!": Ibid.

402 "데이터를 흥미 있는 방식으로": Ibid.

403 "예술가는 과학자를 도울 수 있을 뿐"; "과학자들은 좀처럼 자신의 연구를 다른 관점에서 바라보지 못합니다"; "예술가들은 기술을 완전히 다른 맥락에서 사용하지요": Ibid.

403 "과학과 예술 사이의 장벽"; "경계가 모호해지면": Ibid.

403 "오늘날 존재하는 데이터의 양": Benedikt Gross, author interview, October 10, 2012.

404 "이미지를 프로그래밍하는 방법에 대한 컴퓨터 디자인 관련 서적이 없다": Ibid.

404 세 명의 동료들과 함께: Gross (2009).

404 "시각적 표현형태를 만들어낼 수 있으면 좋겠다"; "논리적인 다음 단계"; "시각적 결과물을 만들어내기 위한 프로그래밍": Benedikt Gross, author interview.

405 "오래전부터 이미 과학적인 관점에서 관심을 가지고 있었습니다": Ibid.

406 "시각디자인은 원래 로고와 같은 것을 제작하는 데서 출발했지만": Ibid.

406 "저는 디자이너이기 때문에": Ibid.

407 "프로그래밍은 문화를 창조해가기 위한 새로운 기술이 될 것입니다"; "현재 프로그래밍의 위상은 1950년대의 사진과 비슷합니다"; "더이상 프로그래머와 예술가가 구분되지 않습니다"; "코딩 스타일": Ibid.

407 "예술은 문제를 제기하고"; "저는 그 두 영역 사이의 어딘가에 있는 것 같습니다": Ibid.

407 "엄청난 다양성"; "우리는 기술을 시험하며": Ibid.

408 "저는 컴퓨터가 창의적인 과정 전체를 재현할 수 있으며": Perry (2011).

408 "그래픽 패키지는 언어와도 같습니다": Perry (2011). The Kandinsky quote is from Kandinsky (1977), 27.

409 "정신없이 컴퓨터에 빠져들었다"; "사실 이전이라는 것이 없습니다": Scott Draves, author, interview, December 14, 2012.

409 "집에서 혼자": Ibid.

409 무척 멋질 뿐만 아니라 "상당히 이국적"; "스스로를 예술가라고 생각하지 않았다": Ibid.

409 "수학에서 예술을 만들어내는": Perry (2011).

410 "내재된 아름다움을 드러낼 수 있게": Draves and Draves (2010).

411 "세상에, 이게 예술이라니"; "제가 진정으로 하고 싶었던 일이었습니다": Scott Draves, author interview.

411 "훨씬 더 복잡": Ibid.

412 "추상적인 의미의 생명체란 무엇인가?": Ibid.

413 "정보와 의미의 정의에 대해 고민하고 있었다"; "수량으로 나타내려 하는": Scott Draves, email to the author, December 14, 2012.

413 "차이를 만들어내는 차이": Bateson (1972), 459.

413 "그 말을 듣고": Scott Draves, email to the author, December 14, 2012.

413 "저는 컴퓨터가 한 작업을 보고 깜짝 놀라고 싶습니다": Scott Draves, author interview.

414 "좋은 질문입니다"; "최고의 이미지를 선택해야 합니다": Ibid.

414 "저는 기술과 컴퓨터에 애정을 가지고 있기 때문에"; "물론 공동작업이 필요하지요": Ibid.

415 "무언가가 일어나고 있는 것만은 분명합니다"; "이론적으로 보면 컴퓨터도 사고할 수 있습니다"; "역사의 궤도": Ibid.

415 "여기서부터 진짜로 으스스해집니다": Ibid.

415 "SF소설을 싫어합니다": Ibid.

415 "둘 다입니다"; "누구든 멋지게 보이고 싶어하니까요": Ibid.

416 "예술계는 기술에 별 관심이 없고": Ibid.

416 "재료를 제대로 이해하지 못하며 속임수에 넘어갈 수 있다는 것": Scott Draves, author interview.

416 "디지털로 제작한 것은 무엇이든 복제가 가능하기 때문에"; "인정받으려면 아직 멀었습니다": Ibid.

416 "디지털 세계는 자신만의 세계를 구축했습니다"; "게임은 끝났어, 우리가 이긴 거야": Scott Draves, email to the author, December 26, 2012.

417 "앞으로도 20년은 더 기다려야 하겠지만 말입니다": Ibid.

417 "역설적으로 들리겠지만": Scott Draves, author interview.

417 "저는 데이터로 예술을 창조합니다": Aaron Koblin, author interview, December 19, 2012.

418 "시각적으로 흥미로운": Ibid.

419 "저는 50퍼센트는 예술가, 50퍼센트는 컴퓨터 마니아입니다": Koblin (2011).

419 "패턴 시스템에 흥미를 느꼈고": Aaron Koblin, author interview.

420 "실제 데이터에 대한 예술작품을 제작함으로써": Ibid.

420 "무척 매력을 느꼈습니다": Ibid.

421 "양의 범주에 포함된다고 볼 수 없는": Ibid.

422 "데이터를 맥락에 맞게 재편하여": Ibid.

422 "뭔가 흥미로운 것이 눈에 띄면": Ibid.

422 "때로는 의문을 해결하는 것보다"; "일종의 인터페이스를 제공한다"; "헤르츠스프룽−러셀도처럼 패턴을 이끌어낼 수 있기를": Ibid.

423 "깔끔한 디자인"; "형태로 이야기를 풀어내는 것이며": Ibid.

423 "감정적인 테스트": Ibid.

423 "예술가가 얻을 수 있는 이익은 뚜렷한 실체가 있는 반면": Ibid.

423 "다양한 관점과 결정을 가지고 사고하는 법"; "과학계와 공학계가 자신들이 하는 작업에만 지나치게 몰두한 나머지": Ibid.

423 "소통의 문제도 있는데"; "기술을 한계까지 시험하기 때문에": Ibid.

424 "극소수의 사람들만 알고 있는 과학적 발견을 올바르게 전달하는"; "수표를 끊어주며": Ibid.

424 "선호할 때도 있고 그렇지 않을 때도 있지만"; "오늘날의 갤러리들은 모든 것을 상품화하는 경향이 있습니다"; "수집가들을 위한 작품에 가깝죠": Ibid.

424 "저는 대략 12년 정도 예술을 공부했지만": Ibid.

424 "'메이커 컬처'를 실천하는 상당수의 사람들은"; "자신이 하는 일이 어느 영역에 속하는지를 구별하는 논의": Aaron Koblin, author interview.

424 예술과 과학을 명확히 구분하는 것 자체가 점점 더 무의미해지고 있습니다.: Ibid.

425 "나는 예술을 실험으로 본다": Aaron Koblin, email to the author, January 4, 2013.

425 "구글에서는 팀별작업과 개별작업이 적절하게 조화되어 있다고 생각한다": Ibid.

427 "사용자들이 만든 짧막한 애니메이션": See http://www.exquisiteforest.com/concept. The image first appeared in Nature: Boyock (2006).

428 "다른 논문의 저자들이 해당 논문을 얼마나 자주 인용하는지를 기준으로 하여": Paley (2010).

430 "지금이라면 그런 이미지는"; "저에게 동기를 부여하는 목표는"; "지나치게 화려하여 눈길을 잡아끈다는 점"; "재미요소": Bradford Paley, author interview, December 12, 2012.

430 "정보의 의미와 느낌을 전달하지 못했다": Ibid.

431 "사진은 저의 장래를 결정하는 데 큰 역할을 했습니다"; "매력적인 사진": Ibid.

431 "큐비즘 화가들에 대해 공부하면서 마음의 구조가 궁금해졌고": Ibid.

431 "아버지가 학비를 대주실 리 없었기 때문에": Ibid.

432 "개인적으로, 그리고 감정적으로, 제가 가장 적극적으로 추구하는 목표"; "세상 속에서 그 이미지를 선택하고 뽑아내야 한다": Ibid.

432 "정보처리 과정에서 도출되는 의미": Ibid.

432 "일반인들이 이러한 이미지를": Ibid.

433 "저는 디자이너입니다": Ibid.

433 겹치는 부분이 너무 많다: Ibid.

433 눈길을 끄는 것이 아니라: Ibid.

433 "페이지에 어떤 표시를 남겨야": Ibid.

433 "터프티가 큐레이터로서": Ibid.

434 "제가 무언가를 창작한 다음 누군가가 그것을 예술이라고 여기면": Ibid.

434 휘트니 미술관의 크리스티안 폴이 큐레이터 작업을 한: See http://artport.whitney.org/commissions/codedoc/paley.shtml, and Mirapaul (2002).

435 창의적 글쓰기의 한 형태: Mirapaul (2002).

435 "세상에 내놓은 인공물": Bradford Paley, author interview.

435 "도구제작자입니다": Ibid.

10 ───

438 "아트사이는 단순히 섹시할 뿐만 아니라"; "예술가는 쓰레기 속에서 황금을 찾는 사람처럼": Gerfried Stocker, author interview. September 3, 2012.

438 "오늘날 예술은 과학과 기술의 후손이 되었다": Peter Weibel, author interview.

439 "전시회 전체를 관통하는 테마": Ouroussoff (2008).

440 "예술가들은 살아 있다는 것이 무엇을 의미하는지에 관심을 갖지 않을 수 없었습니다": Ker Arnold, author interview, December 2, 2011.

441 "물리적, 시각적, 물질적 측면": Ibid.

441 "영국에서 가장 흥미진진하고 혁신적인 과학전시회 중 하나": Attenborough (1994).

442 "창의성이라는 중요한 요소": Laurence Smaje, author interview, August 9, 2012.

442 "과학적 사실이 정확하게 묘사되며": Smaje (1998), 46.

442 또하나의 방법은 회화예술이었습니다": Laurence Smaje, author interview.

443 "전시회를 열어볼까요?": Ibid.

443 "내이의 감각기관"; "왜냐하면 제 역할을 해내기 때문입니다": Matthew Holley, email to the author, August 28, 2012.

444 "진정으로 혁신적인 전시회": Artists and Illustrators, September 1995.

444 "무척이나 지적이고": Pertusini (1995), 33.

444 "중요한 역할을 할 수 있음": Going Public (1996), 13.

444 "우리는 과학자와 예술가들을 한데 모아놓고": Smaje (1998), 47.

445 주의를 기울여야 한다는 사실을 깨달았다: The artists were Heather Ackroyd and Dan Harvey and the scientists were Howard Thomas and Helen Ougham.

445 "지금과는 전혀 다른 방식으로 연구를 하고 있었을 겁니다": http://www.viewingspace.com/genetics_culture/pages_genetics_culture/gc_w02/gc_w02_ackroyd_Harvey.htm.

446 "[과학-예술 프로그램은]": Terry Trickett, email to the author, January 21, 2012.

446 "사람들이 올까요?": Clare Matterson, email to the author, November 7, 2012.

447 "커다란 아이디어를 가지고 씨름하며": Ken Arnold, author interview.

447 "사물을 다른 관점에서 바라보고"; "양쪽 모두 흥미를 느낄 수 있는": Ibid.

447 "우리에게 관심을 갖는 예술가들은"; "예술가와의 공동작업에 관심을 갖는 과학자들": Ibid.

447 "과학연구를 하기 위해서는 지원금을 받아야 하기 때문에": Ibid.

448 "커리어를 망쳤다": Ibid.

448 "경력을 쌓는 일에 크게 신경쓰지 않습니다": Ibid.

448 "협업은 진저리가 나도록 힘듭니다"; "절대, 다시는, 무슨 일이 있어도": Ibid.

449 "근거 없는 편견": Ibid.

449 "과학적인 아이디어는 모든 사람의 아이디어"; "예술적인 아이디어는 결코 우연히 찾아오지 않습니다": Ibid.

449 "중간 정도 진행되면"; "지식이라는 선물": Ibid.

450 "양쪽이 처음부터 분명하게 정의해두어야 한다"; "협력의 힘"; "끊임없이 이러한 작업을 하는 과정": Ibid.

450 "웰컴은 그러한 측면에서 상당히 독특한 위치에 있습니다"; "상설전시장에서는 대부분": Ibid.

450 "클릭 두 번만으로": Ibid.

451 "우리 세대의 예술": Gerfried Stocker, author interview.

451 "디지털 아트 등을 통틀어 일컫는 용어"; "아직 정착되지 않은 것"; "경계가 모호한": Ibid.

451 "예술의 목적은": Ibid.

452 "예술가들은 페스티벌에 참가하여 생계를 유지해나갈 수 있습니다": Ibid.

452 그 참신함과 매력 덕분에: Ibid.

452 "과학이 결합된 미디어 아트의 본질 때문입니다": Ibid.

452 컴퓨터처럼 보이는 장치를 바라보게 된다는 점: Ibid.

452 "사람들은 멋지게 보인다는 이유로 뒷짐을 지고"; 단순히 그림의 표면을 바라보는 것; "어떻게 다른 방식으로 사고해야 하는지": Ibid.

453 "미술사가들이 아무도 아르스 일렉트로니카의 보관창고에 관심을 갖지 않았던"; "예술가와 연구원의 중간 위치에 있다고 여기며": Ibid.

453 "미래의 새로운 미학": Ibid.

453 "비약적으로 발전했으며": Ibid.

453 "하이브리드 세대": Ibid.

454 "예술, 기술, 과학 분야의 귀감"; "실행예술의 박물관": Weibel and Reidel (2010), 6-7.

454 "기계, 재료, 그리고 인간": Peter Weibel, author interview.

455 "태초부터 예술가들은": David Edwards, author interview, August 19, 2011.

456 "르 라보라투아르는 바우하우스처럼 교육 프로그램을 기반으로 하고 있습니다": Ibid.

456 "놀라운 순수성"; "무엇이든 가능한"; "예술과, 과학, 기술을 구분하지 않는다": Ibid.

456 "이것은 일종의 실험에 해당하며": Ibid.

456 "시간이 흐르면": Ibid.

456 "창의력을 제도화하는 경향 때문에": Ibid.

457 "우리 모두가 직면하고 있는 문제 중 하나는"; "지나치게 몸을 사릴 필요는 없습니다": Ibid.

457 "아트사이를 추구하는 과정이": Ibid.

458 "즉시 분위기를 띄워준다": http://www.wired.com/reviews/2012/12/le-whaf/.

458 "아이들처럼 흥분한다"; "예술가들은 과학자들이 별로 들어본 적 없는 참신한 질문을 던집니다": David Edwards, author interview.

458 "과학 갤러리는 과학자, 디자이너, 예술가, 사업가를 위한 플랫폼, 즉 만남의 장소입니다": Michael John Gorman, author interview, December 11, 2012.

459 "사실상 전시회라기보다는 프로젝트입니다": Ibid.

459 "아트사이에 흥미를 갖게 되어": Ibid.

459 "저는 이곳에서 무언가 다른 것을 시도해볼 기회가 있다는 점에 흥미를 느끼고 있습니다"; "지극히 기초적인 과학": Ibid.

459 "[예술가와 과학자 모두를] 자신들이 익숙한 영역 밖으로 끌어낸다"; "대중이 과학자와 예술가들을 직접 접하고": Ibid.

460 "웰컴은 약간의 경쟁을 좋아합니다": Ibid.

460 "엄청난 수의 쓸데없는 아이디어를 걸러냄으로써": Ibid.

460 "세계 대학 부속 갤러리들의 네트워크를 만들면 재미있지 않을까?": Ibid.

460 일종의 "플랫폼": Ibid.

461 "우리가 직접 작품을 판매하지 않지만": Ibid.

461 "기이하게도 이러한 아트사이 작품 중 일부가"; "인기 있습니다. 섹시하지요": Ibid.

462 "이미 그런 현상이 일어나고 있지만": Ibid.

462 "양서류처럼": Ibid.

462 "아이디어와 실제 발명 사이의 간극": Dianne Harris, email to the author, December 20, 2011.

463 "눈에 보이지 않는 힘을 활용": Dianne Harris, author interview, December 19, 2011.

463 "눈에 보이지 않는 힘과 공간-시간의 영역을": Ibid.

464 "하지만 과학-예술가라는 분류보다는": Ibid.

464 예술가는 과학자보다 "형이상학적 방식"으로 생각한다: Ibid.

464 "지식에 대한 탐구": Tony Langford, author interview, December 19, 2011.

464 "형이상학적 성향이 덜하다": Dianne Harris, author interview.

465 "작품에 이름을 실을 필요는 없다": Ibid.

465 "작품이 경험에 기반을 두고 있으며 실행이 가능하고": Watson (2010).

466 "단순히 미학적으로 아름답기만 한 것이 아니라": Robert Devcic, author interview, April 3, 2012.

466 "예술가의 삶에 관여하는 것을 좋아한다"; "토론을 이끌어내는": Ibid.

467 "대중이 더 많은 것을 알고 싶어하기" 때문이다: Ibid.

467 "관객들이 이해력의 한계를 느끼는 사례"; "관람객들은 작품들에 이끌리기 시작했습니다": Ibid.

468 "과학과 기술의 발전을 제대로 이해하고 소화하는 데": Nicola Triscott, author interview, March 14, 2012.

468 "방법을 찾을 수 있을지도 모르겠다": Ibid.

468 "내가 예술과학에 대한 이야기를 시작하면": Ibid.

468 "새로 출발하는 단체에 많은 호의와 열정이 쏟아졌습니다": Ibid.

468 "편협하다고요?"; "세상의 거의 모든 것"; "사람들에게 깨달음을 주는 것": Ibid.

468 "너무나 많은 노력이 축적되어 있다는 사실을 깨닫게 되었지요": Ibid.

469 "심도 깊은 전시 관련 연구를 통해 예술가들을 발굴해": Ibid.

469 "그럴 만하다면 이름을 올릴": Ibid.

469 "놀라운 돌파구"; "진정으로 뛰어난 과학자들": Ibid.

469 "지금은 어딜 가든 아트사이가 있지요": Ibid.

11

472 "한줄기 가느다란 빛": Taylor (2002), 121.

473 "일종의 신경과학자": Zeki (2009).

473 "과학자는 유용하기 때문에 자연을 연구하는 것이 아니다": Poincare (1958), 8.

474 "내재되어 있지 않은 비대칭": Einstein (1905b).

475 "컴퓨터를 살펴보시오": Reichardt (2008), 77.

475 "자연이 만들어내는 형태의 아름다움": Neri Oxman, author interview.

475 "알고리즘을 알아내기 위해 노력했습니다": Ibid.

475 "미니멀리즘, 단순함을 추구한다": Ernest Edmonds, author interview.

475 "컴퓨터 프로그램을 작성하면서": Ibid.

476 물리학자이자 빛의 마술사: Paul Friedlander, email to the author, September 10, 2011.

476 "그토록 많은 예술가들이": Quoted in Parsons (1998).

476 "단순할수록 좋다": Ken Perlin, author interview.

476 "아름다움과도 일맥상통하는 것": RolfDieter Heuer, author interview.

476 "제대로 작동하려면, 아름다워야 합니다": Ibid.

476 "제 입장에서 보면 형태와 기능은"; "따로 떼어서 생각할 수 없습니다": Julian Voss-Andreae, email author interview, August 26, 2011.

477 "명확한 정의를 내리지는 않습니다": Rick Sayre, author interview.

477 "새로운 미학적 형태": Jonas Loh, author interview.

478 "통제하고 싶지는 않아요": Scott Draves, author interview.

478 "대칭, 우아함, 균형": William Latham, author interview.

478 흥미를 돋우는가? 반향을 불러일으키는가?: Aaron Koblin author interview.

479 "개인적으로, 그리고 감정적으로": Bradford Paley, author interview.

479 "저에게 미학은"; "미학은 세상에 의문을 제기하는 보편적인 매개체입니다": Peter Weibel, email to the author, January 29, 2013.

480 "미학이란 감동을 느끼는 것입니다": Evelina Domnitch and Dmitry Gelfand, author interview.

480 "미적 가치관은 자연스럽게 나타나기 마련입니다"; "덧없음의 미학": Ibid.

480 "미학은 직감입니다": David Toop, author interview.

480 "작품 자체에 대한 믿음이 있어야 하며"; "지식, 즉 아름다움과 기술의 전파": J. Thomas, author interview.

480 "미학은 복잡한 개념입니다"; "여러 차원으로 관객을 유혹하는 형식": Paul Prudence, author interview.

481 "저는 작곡을 할 때 미학을 반영합니다": Robert Rowe, author interview.

481 "우리는 또 어떤 것을 알아야 하는가?": Ibid.

482 "음악이 나를 연주하도록 몸을 맡기는": Bruce Wands, author interview, November 3, 2011.

482 "새로운 이미지와 사운드를 만들어내는 알고리즘": Ibid.

482 "멀리서 보면 음악의 아름다움을 볼 수 있지만": Tristan Perich, author interview.

482 "단순한 것이 가장 원시적으로 아름답습니다"; Ibid.

483 "유혹의 전략": Oron Catts, author interview.

483 "어떻게 작업해야 할지": Jun Takita, author interview.

485 "시각적 현실보다는 지식의 현실에서 차용한 요소들로 새로운 구조를 그려내는 예술": Apollinaire (1913), 68. See also Miller (2001), 165.

485 "외양을 묘사하는 것이 아니라": Ibid.

485 "미래의 새로운 미학": Gerfried Stocker, author interview.

12 _____

488 "모든 것이 가능하다": Salmon (1922), 45.

489 "오늘날의 예술은 과학과 기술의 후손이다": Peter Weibel, author interview.

492 "그게 그렇게 놀라운 일인가요?": Ken Perlin, author interview.

492 "전부 여기서 출발했습니다": Joichi Ito, author interview.

492 "영화는 일단 정의부터가 예술과 기술이 융합된 장르입니다"; "예술가들이 많습니다"; "이미 20년 이상 진행되어온 작업입니다": Rick Sayre, author interview.

492 "과학과 예술의 경계": Jonas Loh, author interview.

493 "더이상 프로그래머와 예술가가 따로 존재하지 않습니다": Benedikt Gross, author interview.

493 "아직 인식이 완전히 자리잡지 않았을 뿐; "양서류처럼": Michael John Gorman, author interview.

493 "오늘날 직면하고 있는 문제들은 너무나 심오하기 때문에"; "팀워크가 가장 중요합니다": Rolf-Dieter Heuer, author interview.

493 "인생은 한 번 뿐이다": Stelarc, author interview.

494 "통에 들어 있는 물감처럼": Panel Discussion at Art & Science: Merging Art & Science to Make a Revolutionary New Art Movement, July 8, 2011, GV Art, London.

494 "문화"란 "운동"보다 훨씬 폭넓은 개념이며: Evelina Domnitch and Dmitry Gelfand, author interview.

494 "무척 흥미로운 일입니다": Ken Arnold, author interview.

494 "미시적인 차원에서는"; "지식인들의 세계에서는"; "이 두 가지 차원 사이의 괴리도 상당히 흥미롭게 지켜볼 수 있을 것 같습니다": Ibid.

497 "사운드 아트는 지난 10~20년간 상승세를 타고 있었지만"; "주요 비디오작품들은 상당히 좋은 가격에 거래되기 시작했다": Gropnik (2013).

참고문헌

Abbott, Alison. 2006. "The Hands of a Master." Nature 439 (February 9): 648 – 50.

Aldworth, Susan. 2010. "Fine Art Visiting Speakers Programme." http://research.ncl.ac.uk/fineartvisitingspeakers/programme.html.

———. 2011. In Art & Science: Merging Art & Science to Make a Revolutionary New Art Movement. http://www.artandscience.org.uk/wp-content/uploads/2011/07/GV-Art-Art-Science-e-catalogue.pdf.

Anderson, Mogens. 1967. "An Impression." In S. Rozental, Niels Bohr: His Life and Work as Seen by His Friends and Colleagues, 321 – 24. New York: Wiley.

Angheleddu, Davide. 2011. In Art & Science: Merging Art & Science to Make a Revolutionary New Art Movement. http://www.artandscience.org.uk/wp- content/uploads/2011/07/GV-Art-Art-Science-e-catalogue.pdf.

Antonelli, Paola, ed. 2011. Talk to Me: Design and Communication between People and Objects. New York: Museum of Modern Art.

Apollinaire, Guilluame. 1913. Les Peintres cubists: Mediations esthétiques. Paris: Figuière. Reprinted with an introduction and annotation by L. C. Breunig and J.–C. Chevalier. Paris: Hermann, 1980. The page reference is to the 1980 edition.

Ascott, Roy. 1964. "The Construction of Change." In Edward A. Shanken, ed., Telematics: The Art, Pedagogy and Theory of Roy Ascott. Berkeley: University of California Press, 2007.

———. 1990. "Is There Love in the Telematic Embrace?" Art Journal 49, no. 3 (Autumn): 241 – 47.

———. 2008. "Creative Cybernetics: The Emergence of an Art Based on Interaction, Process, and System." In Paul Brown et al., White Heat Cold Logic.

Attenborough, David. 1994. http://www.metstudio.com/exhibition_designers/portfolio_science4live.html.

Ballengée, Brandon. 2010. Malamp: The Occurrence of Deformities in Amphibians. London: The Arts Catalyst.

Bateson, Gregory. 1972. Steps to an Ecology of Mind. Chicago: University of Chicago Press.

Benqué, David. 2010. "Acoustic Botany." http://www.davidbenque.com/projects/acoustic-botany.

Benson, Michael. 2001a. "How It Went."

Signatures of the Invisible: Documents 1.1. Exhibition catalogue. London: Atlantis Gallery.

———. 2001b. "CERN Project Brings Science and Art Together." CERN Courier, April 30.

Biro, Paul. 2007. "Fingerprinting Jackson Pollock?" In Ellen G. Landau and Claude Cernuschi, Pollock Matters, 155 – 58. Chicago: University of Chicago Press.

Blume, Eugen. 2008. "Eugen Blume in Conversation with Bernhard Leitner." In Museum for Contemporary Art: Bernhard Leitner, 5 – 22. Berlin: National Museums of Prussian Cultural Heritage.

Born, Max. 1971. Translated by Irene Born, The Born – Einstein Letters: Correspondence between Albert Einstein and Max and Hedwig Born from 1916 to 1955. New York: Walker and Company.

———. 1975. My Life: Recollections of a Nobel Laureate. New York: Scribners.

Bowlin, Rhonda. 2007. "The Zuse Z64 Graphomat as Utilized by Artist Frieder Nake." In ITGM – 705 Interactive Design and Media Applications, Unit 2—Art Review 1: Early Digital Artifact. Available at: http://issuu.com/rhondabowlin/docs/rbowlin_artreview01.

Boyack, Kevin, Dick Flavans, and W. Bradford Paley. 2006. "A Map of Science," Nature 444, 21/28 December, 985.

Brown Paul. 2003. "The Idea Becomes a Machine: AI and Alife in Early British Computer Arts." Available at: http://www.paul-brown.com/WORDS/CR2003.pdf.

———. 2008. "From Systems Art to Artificial Life." In Paul Brown et al., White Heat Cold Logic, 275 – 79.

———, and Phil Husbands. 2010. "Not Intelligent by Design." In Hazel Gardiner and Charlie Gere, eds., Art Practice and Digital Design, 61 – 92. Farnham, UK: Ashgate. Although Brown and Husbands cowrote this chapter, they delineated who wrote what.

Brown, Paul, Charlie Gere, Nicholas Lambert, and Catherine Mason, eds. 2009. White Heat Cold Logic : British Computer Art 1960 – 1980. Cambridge, MA: MIT Press.

Burgess, Gelett. 1910. "The Wild Men of Paris." Architectural Record 27, no. 5 (May): 401 – 14.

Burnham, Jack. 1971. "Notes on Art and Information." In Judith Benjamin Burnham, ed., Software, Information Technology: Its New Meaning for Art, 10 – 14. New York: Jewish Museum

Butterworth, Jon. 2012. "Does art-from-science really add anything?" http://www.theguardian.

com/science/life−and−physics/2012/jun/18/art−
from−sciencecopenhagen.

Campbell−Johnston, Rachel. 2001. "They Blinded
Me with Science." The Times, March 21.

Candy, Linda, and Ernest Edmonds, eds. 2002.
Explorations in Art and Technology. London:
Springer−Verlag.

Carnie, Andrew. 2002. "Scientists and Artists Must
Rub Shoulders,"Guardian, March 17. Available
at: http://www.guardian.co.uk/education/2002/
mar/17/arts.highereducation.

Carter, Sally. 2011. "The Emergence of Art−
Science." British Medical Journal, August 13.
Available at: http://www.bmj.com/content/343/
bmj.d5133.

Cascella, Daniela. 2012. "This Sonorous Writing of
Nowhere. (Or: To Go Back to Words and Sounds.
To Forget about Deleuze)." En abîme. Available
at: https://enabime.wordpress.com/2012/03/08/
this−sonorous−writing−ofnowhere−or−to−go−
back−to−words−and−sounds−to−forget−about−
deleuze/.

Cattrell, Annie. 2011. In Art & Science:
Merging Art & Science to Make a Revolutionary
New Art Movement. Available at: http://
www.artandscience.org.uk/wpcontent/
uploads/2011/07/GV−Art−Art−Science−e−
catalogue.pdf.

Catts, Oron, and Ionat Zurr. 2007. "Semi−Living
Art." In Eduardo Kac, ed., Signs of Life: Bio Art
and Beyond, 231 − 47. Cambridge, MA: MIT
Press.

Cernuschi, Claude, and Ellen G. Landau. 2007.
"Introduction." In Ellen G. Landau and Claude
Cernuschi, Pollock Matters, 3 − 8. Chicago:
University of Chicago Press.

Chipp, Herschel B. 1968. Theories of Modern Art:
A Source Book by Artists and Critics. Berkeley:
University of California Press.

Clemens, David. 1968. "Scene." Daily Mirror,
August 9.

Cohen, Nathan. 2013. "New Perspectives." ACM
Computers in Entertainment. Available at: http://
dl.acm.org/pub.cfm?id=J912.

Cook, Sarah. 2000. "Interview with Peter Weibel,
Chairman and CEO of the Zentrum fur Kunst und
Medientechnologie in Karlsruhe, Germany."
http://www.crumbweb.org/getInterviewDetail.
php?id=9&op=3.

Cornock, Stroud, and Ernest Edmonds. 1973.
"The Creative Process Where the Artist Is Amplified
or Superseded by the Computer." Leonardo 6:
11 − 16.

Cousins, Judith, and Hélène Seckel. 1994.

"Chronology of Les Demoiselles d'Avignon." In
William Rubin, Judith Cousins, and Hélène Seckel,
eds., Les Demoiselles d'Avignon, 145 − 212. New
York: Museum of Modern Art.

Coveyou, Robert R. 1998. Quoted in Ivars
Peterson, The Jungles of Randomness: A
Mathematical Safari. New York: Wiley.

David, D. M. 1968. "Art and Technology." Art in
America 56 (January): 28 − 47.

Davis, Joe. 2007. "Cases for Genetic Art." In
Eduardo Kac, ed., Signs of Life: Bio Art and
Beyond, 249 − 66. Cambridge, MA: MIT Press.

Dayal, Geeta. 2010. "Carsten Nicolai." Frieze
(June 28). Available at: http://www.frieze.com/
shows/review/carsten_nicolai/.

Deacon, Richard. 2001. In Signatures of the
Invisible: Works, 2.1. Exhibition catalogue.
London: Atlantis Gallery.

De Menezes, Marta. 2007. "Art: In Vivo and in
Vitro." In Eduardo Kac, ed., Signs of Life: Bio Art
and Beyond, 215 − 29. Cambridge, MA: MIT
Press.

Dirac, P. A. M. 1933. "Theory of Electrons and
Positrons." Nobel lecture presented December
12, 1933. Available at: http://www.nobelprize.
org/nobel_prizes/physics/laureates/1933/dirac−
lecture.pdf.

Domnitch, Evelina, and Dmitry Gelfand
2004. "Camera Lucida: A Three−Dimensional
Sonochemical Observatory." Leonardo 37:
391 − 96.

———. 2011. "Memory Vapor." http://www.
portablepalace.com/memoryvapor.html.

Dowson, Katherine, 2011. In Art & Science:
Merging Art & Science to Make a Revolutionary
New Art Movement. Available at: http://
www.artandscience.org.uk/wp−content/
uploads/2011/07/GV−Art−Art−Science−e−
catalogue.pdf.

Draves, Scott, and Isabel Walcott Draves.
2010. "The Flame Algorithm and Its Open
Source Culture." Computer Graphics 44 (August
3). Available at: http://www.siggraph.org/
publications/newsletter/volume−44−number−3/
the−flamealgorithm−and−its−open−source−
culture.

Eddington, Arthur Stanley. 1968. The Nature
of the Physical World. Ann Arbor: University of
Michigan Press.

Edmonds, Ernest. 2008. "Constructive
Computation." In Paul Brown et al., White Heat
Cold Logic, 345 − 59.

Edwards, David. 2008. Artscience: Creativity in
the Post−Google Generation. Cambridge, MA:

Harvard University Press.

Einstein, Albert. 1905a. "Über einen die Erzeugung und Verwandlung des Lichtes betreffended heuristischen Gesichtspunkt [On a Heuristic Viewpoint on the Production and Transformation of Light]." Annalen der Physik 17: 132 – 48.

———. 1905b. "Zur Elektrodynamik bewegter Körper [On the Electrodynamics of Moving Bodies]." Annalen der Physik 17: 891 – 921; quotation is from the English translation in Arthur I. Miller, Albert Einstein's Special Theory of Relativity: Emergence (1905) and Early Interpretation (1905 – 1911) (New York: Springer-Verlag, 1998).

———. 1923. "Fundamental Ideas and Problems of the Theory of Relativity." In Nobel Lectures: Physics, 1901 – 1921, 482 – 90. Amsterdam: Elsevier.

———. 1993. Collected Papers of Albert Einstein, vol. 5. Princeton: Princeton University Press. Page reference is to the English translation.

Fahlström, Öyvind. 1966. "Armory." Getty Research Institute, Department of Special Collections, archive 94003.1.42:20 – 21 [Quoted in Hillman (2007), 64].

Flescher, Sharon. 2008. "Introduction." IFAR Journal: International Foundation for Art Research 10, no. 1: 8 – 9.

Friedlander, Paul. 2006. "Timeless Universe: 2006." Exhibition catalogue, Sala Parpalló. Available at: http://www.paulfriedlander.com/text/salal2006.htm.

———. 2011. "Interview: Once a Physicist." Physics World. Available at: http://www.iop.org/careers/working-life/profiles/page_57653.html.

Gardner, James. 1969. James Gardner to Robin Clark, November 18, commissioning Clark to "write the story" of Senster. Quoted in Mason (2008), 256, note 27.

Gargaj. 2007. "Demoscene Outreach Tour 2007." http://hugi.scene.org/online/hugi34/hugi%20 34%20-%20demoscene%20reports%20 gargaj%20demoscene%20outreach%20tour%20 2007.htm.

Gaver, Bill. 2011. "Designing Interactions: Interview with Fiona Raby and Tony Dunne." http://www.designinginteractions.com/interviews/DunneandRaby.

Gere, Charlie. 2002. Digital Culture. London: Reaktion.

Gertner, John. 2012. The Idea Factory: Bell Labs and the Great Age of American Innovation. New York: Penguin.

Gleick, James. 1992. Genius: The Life and Science of Richard Feynman. New York: Pantheon.

Gleizes, Albert, and Jean Metzinger. 1980. Du "Cubisme." Paris: Edition Figuère: 1912; Saint-Vincent-sur-Jabron: Éditions PRÉSENCE. Page reference is to the 1980 reprint.

Glueck, Grace. 1966. "Arts and Engineering Are Mixing It Up at the Armory." New York Times, October 14: 87.

———. 1989. "Howard Wise, 86, Dealer Who Helped Technology in Art." New York Times, obituary, September 8. Available at: http://www.nytimes.com/1989/09/08/obituaries/howard-wise-86-dealer-who-helped-technology-in-art.html.

Going Public. 1996. "Finding the Art in Science." In Going Public: An Introduction to Communicating Science, Engineering and Technology. Available at: http://www.berr.gov.uk/files/file14581.pdf.

Gopnik, Blake. 2013. "Did You Hear That? It Was Art." New York Times, August 5. Available at: http://www.nytimes.com/2013/08/04/arts/design/museumsembrace-works-made-of-sound.html?ref=design.

Gosling, Nigel. 1968. "Man in an Automated Wonderland." Observer, August 4.

Grande, John K. 2007. "Bio-Art with Brandon Ballengée." http://ecologicalart.org/branbal.html.

Grandjean, Emmanuel. 2000. "Au CERN, douze artistes vont titiller les particules [At CERN, a dozen artists are going to titillate the particles]." Tribune de Genéve, July 7.

Griffith, Susan. 2006. "Case Western Reserve University Physicists Refute Analysis of Jackson Pollock's Paintings." News Center, Case Western Reserve, November 30. Available at: http://blog.case.edu/case-news/2006/11/30/pollock.

Gross, Benedikt, with Hartmut Bohnacker, Julia Laub, and Claudius Lazzeroni. 2009. Generative Gestaltung: Entwerfen. Programmieren. Visualisieren [Generative Design: Visualize, Program, and Create with Processing]. Mainz: Schmidt Hermann Verlag. English translation, Princeton: Princeton Architectural Press, 2012.

Gross, Jason. 1997. "Interview with David Toop." Perfect Sound Forever. Available at: http://www.furious.com/perfect/toop.html.

Hadley, Katherine. 1968. "Serendipity with Cybernetics." Hampstead and Highgate News, August 9.

Hallett, Nick. 2009. "Tristan Perich." BOMBSITE. Available at: http://bombsite.com/issues/999/articles/3361.

Hamilton, Richard. 2003. Interview with Hans-

Ulrich Obrist. "Pop Daddy." Tate, no. 4, April 1. 60 – 62. Available at: http://www.tate.org.uk/context— comment/articles/pop—daddy—richard—hamilton—early—exhibition.

Hargrave, Katie. 2007. "Steve Miller@Rose Art Museum." Available at: http://www. bigredandshiny.com/cgi—bin/BRS.cgi?secti on=review&issue=72&article=ROSE_ART_MUSEUM_816954.

Harvard University Art Museums. 2007. "Technical Analysis of Three Paintings Attributed to Jackson Pollock." Available at: www.harvardartmuseums. org/sites/harvardartmuseums.org/files/straus_pub_pollock.pdf.

Hatch, John G. 2010. "Some Adaptations of Relativity in the 1920s and the Birth of Abstract Architecture." Nexus Network Journal 12, no. 1: 131 – 47.

Heiferman, Marvin. 2007. "Every Body a Spectacle: An Interview with Steve Miller." In Steve Miller: Spiraling Inward. 53 – 61. Brandeis, MA: Rose Art Museum.

Heisenberg, Werner. 1971. Physics and Beyond: Encounters and Conversations. Translated by Arnold J. Pomerans. New York: Harper & Row.

Hermann, Arno, Karl von Meyenn, and Victor F. Weisskopf. 1979. Wolfgang Pauli: Scientific Correspondence with Bohr, Einstein, Heisenberg, a.o., Volume I: 1919 – 1929. New York: Springer—Verlag.

Hertz, Garnet. 1995. "The Godfather of Technology and Art: An Interview with Bill Klüver." April 19. www.conceptlab.com/interviews/kluver. html.

Hillman, Susanne Naima. 2007. "Robert Rauschenberg, Robert Whitman and Billy Klüver: From '9 Evenings' to 'Experiments in Art and Technology.'" Unpublished PhD thesis, Rutgers, the State University of New Jersey.

Hochfield, Sylvia. 2008. "The Blue Print." ARTnews, June 1. Available at: www.artnews. com/2008/06/01/the—blue—print/.

Holton, Gerald. 1973. Thematic Origins of Scientific Thought: Kepler to Einstein. Cambridge, MA: Harvard University Press.

Hultén, Pontus. 1968a. "Introductory Panel—Wall Label," for The Machine: As Seen at the End of the Mechanical Age at Museum of Modern Art, New York, November 27—February 9, 1969. Available at: http://www.moma.org/docs/press_archives/4149/releases/MOMA_1968_July—December_0081.pdf?2010.

———. 1968b. Museum of Modern Art, New York, press release, November 27. Available at: http://www.moma.org/docs/press_archives/4149/releases/MOMA_1968_July—December_0081.pdf?2010.

Ihnatowicz, Edward. 1985. "Cybernetic Sculpture." Unpublished, undated (c. 1985). Quoted in Mason (2008), 79.

Ihnatowicz, Richard. 2008. "Forty Is a Dangerous Age: A Memoir of Edward Ihnatowicz." In Paul Brown et al., White Heat Cold Logic, 111 – 17.

Isaacson, Walter. 2007. Einstein, His Life and His Universe. New York: Simon & Schuster.

Jones—Smith, Katherine, and Harsh Mathur. 2006. "Revisiting Pollock's Drip Paintings." Nature 444, E9 – E10 (November 30).

Kac, Eduardo. 2007. "Life Transformation—Art Mutation." In Eduardo Kac, ed., Signs of Life: Bio Art and Beyond, 163 – 84. Cambridge, MA: MIT Press.

Kandinsky, Wassily. 1977. Concerning the Spiritual in Art. Translated by M. T. H. Sadler. New York: Dover Publications. First published in 1914. Translated from W. Kandinsky, Über das Gestige in der Künst. Munich: R. Piper & Co., 1912.

Karmel, Pepe. 2008. "What's the Matter with Pollock: Issues of Connoisseurship and Abstraction." IFAR Journal: International Foundation for Art Research 10, no. 1: 10 – 17.

Katz, Carissa. 1999. "Steve Miller: Seeing Through His Subjects." East Hampton Star, September 23. Available at: http://stevemiller. com/pdf/EastHampton—99.pdf.

Kemp, Martin. 2001. "Suggestive Signatures." Nature 410 (March 22): 414.

———. 2010. "A Flowering of Pleasure and Pain." Nature 465 (May 20): 265. Available at: http://www.kringelbach.dk/papers/Nature_Kemp2010. pdf.

Kennedy, Randy. 2005. "Is This a Real Jackson Pollock?" New York Times, May 29. Available at: http://www.nytimes.com/2005/05/29/arts/design/29kenn.html?pagewanted=print.

———. 2006a. "Computer Analysis Suggests Paintings Are Not Pollocks." New York Times, February 9. Available at: http://www.nytimes. com/2006/02/09/arts/design/09poll.html.

———. 2006b. "The Case of Pollock's Fractals Focuses on Physics." New York Times, December 2. Available at: http://www.nytimes. com/2006/12/02/books/02frac.html.

Klee, Paul. 1968. "Creative Credo." In Herschel B. Chipp, Theories of Modern Art: A Source Book by Artists and Critics (Berkeley: University of California Press, 1968), 182 – 86. Originally published in Paul Klee, Schöpferische Konfession, ed. Kasimir Edschmid. Berlin: Erich Reiss, 1920

(Tribune der Kunst und Zeit, no. 13). Translation by Norbert Guterman from The Inward Vision: Watercolors, Drawings and Writings by Paul Klee (New York: Abrams, 1959), 5 – 10.

Klütsch, Christoph. 2007. "Computer Graphic— Aesthetic Experiments between Two Cultures." Leonardo 40, no. 5: 421 – 25.

Klüver, Billy. 1966. "'The Great Northeastern Power Failure' [1966]." In Randall Packer and Ken Jordan, eds., The Great Northeastern Power Failure, 33 – 38. New York: Norton. Reprint edition, 2001.

———. 1998. "The Engineer as Catalyst: Billy Kl ver on Working with Artists." Interview with Paul Miller. IEEE Spectrum 35, no. 7 (July): 20 – 29. Available at: http://paulspen.com/the-engineer-as-catalyst-billy-kluver-on-workingwith-artists. All references are to the online source.

———, and Julie Martin. 1991. "Four Difficult Pieces." Art in America 79: 81 – 138.

Knowlton, Ken. 2005. www.kenknowlton.com/pages/04portrait.htm.

Koblin, Aaron. 2011. http://www.youtube.com/watch?v=cAsEeY-QE1U.

Lamb, Maggoty. 2012. "Maggoty Lamb Interviews Visionary Music Critic David Toop." Guardian, March 23. Available at: http://www.guardian.co.uk/music/2012/mar/23/maggoty-lamb-interviews-david-toop.

Landau, Ellen G. 2007. "Action/Reaction: Friendship of Herbert Matter and Jackson Pollock." In Ellen G. Landau and Claude Cernuschi, Pollock Matters, 9 – 57. Chicago: University of Chicago Press.

Laporte, Geneviève. 1975. Sunshine at Midnight. Translated by Douglas Cooper. Worthing, UK: Littlehampton Book Services, Ltd.

Latham, William. Early 1990s. Secret Passions. http://www.youtube.com/watch?v=AN6ngsckRZs.

Leahy, James. 2003. "Science and Its Signs: An Interview with Ken McMullen." http://sensesofcinema.com/2003/28/ken_mcmullen/.

Lewis, Helen. 2011. "Written in the Body." http://www.newstatesman.com/blogs/helen-lewis-hasteley/2011/08/art-body-tissue-pieces.

Lewitt, Sol. 1967. "Paragraphs on Conceptual Art." Artforum (June). Available at: http://www.tufts.edu/programs/mma/fah188/sol_lewitt/paragraphs%20on%20conceptual%20art.htm.

Lindgren, Nilo. 1969a. "Art and Technology: I. Steps toward a New Synergism." IEEE Spectrum, April: 59 – 68.

———. 1969b. "Art and Technology: II. A Call for Collaboration." IEEE Spectrum, May: 46 – 56.

Lindsay, Kenneth, and Peter Vergo. 1982. Kandinsky: Complete Writings on Art. London: G. K. Hall.

Lista, Giovanni. 1973. Futurisme, Manifestes, proclamations, documents. Lausanne: L'Âge d' homme.

Litt, Steven. 2007a. "Shadows of Doubt Loom over Pollock-Style Works." Cleveland Plain Dealer, October 23. Available at: http://blog.cleveland.com/pdextra/2007/10/shadows_of_doubt_loom_over_pol.html.

———. 2007b. "E-mails Show Adviser to Owner of Alleged Pollocks Suspected They Weren' t Genuine." Cleveland Plain Dealer, December 21. Available at: http://blog.cleveland.com/ent_impact_arts/print.html?entry=/2007/12/pollock.html.

———. 2008. "Even as Exhibit Opens, Controversy Simmers." Cleveland Plain Dealer, February 4. Available at: http://lynndunham.blogspot.co.uk/2008/02/arteven-as-exhibit-opens-pollock.html.

———. 2010. "Collector Eugene Thaw Speaks on the Pursuit of Quality." Cleveland Plain Dealer, March 6. Available at: http://www.cleveland.com/arts/index.ssf/2010/03/collector_eugene_victor_thaw_s.html.

Loewen, Norma. 1975. Experiments in Art and Technology: A Descriptive History of the Organization. Unpublished PhD thesis, New York University.

MacGregor, Brent. 2008. "Cybernetic Serendipity Revisited." In Paul Brown et al., White Heat Cold Logic, 83 – 93.

Machover, Tod. 2005. "Tech Night to Premier Machover Work." Interview in MIT Tech Talk, June 1, 7.

———. 2012. "Future Opera for Robots and People Too." In Innovation Perspectives for the 21st Century, 399 – 408. Madrid: Tf. Editores.

Maiani, Luciano. 2001. "Introduction." In Signatures of the Invisible: Documents 1.1. Exhibition catalogue. London: Atlantis Gallery.

March-Russell, John. 2001. "Extracts from a Conversation in the CERN Canteen on 3 March 2000 between John March Russell and Ken McMullen." In Signatures of the Invisible: Works 2.1. Exhibition catalogue. London: Atlantis Gallery.

Markoff, John. 2011. "M.I.T. Media Lab Names a New Director." New York Times, April 25.

Marron, David. 2011. Art & Science: Merging Art & Science to Make a Revolutionary

New Art Movement. Available at: http://www.artandscience.org.uk/wpcontent/uploads/2011/07/GV-Art-Art-Science-e-catalogue.pdf.

Martin, James. 2008. "What Materials Tell Us about the Age and Attribution of the Matter Paintings." IFAR Journal (International Foundation for Art Research) 10, no. 1: 25–35.

Martineau, Lisa. 2012. "Suzanne Anker: Doyenne of Bio Art." NYCity Woman, May 24. http://www.nycitywoman.com/features/suzanne-anker-doyenne-bio-art.

Mason, Catherine. 2008. A Computer in the Art Room: The Origins of British Computer Arts 1950–1980. Norfolk, UK: J. J. G. Hindrigham.

McMullen, Ken. 2001. "History." In Signatures of the Invisible: Documents 1.1. Exhibition catalogue. London: Atlantis Gallery.

McQuaid, Cate. 2007. "Building Blocks." Boston Globe, October 14. Available at: http://stevemiller.com/press-articles/building-blocks/.

Melville, Robert. 1968. "Signalling the End." New Statesman, August 9.

Miller, Arthur I. 1985. "Werner Heisenberg and the Beginning of Nuclear Physics." Physics Today 38 (November): 60–68.

———. 1998. Albert Einstein's Special Theory of Relativity: Emergence (1905) and Early Interpretation (1905–1911). New York: Springer-Verlag; Reading, MA: Addison-Wesley, 1981.

———. 2000. Insights of Genius: Imagery and Creativity in Science and Art. Cambridge, MA: MIT Press.

———. 2001. Einstein, Picasso: Space, Time, and the Beauty That Causes Havoc. New York: Basic Books.

———. 2010. 137: Jung Pauli and Pursuit of a Scientific Obsession. New York: Norton.

———. 2011. Art & Science: Merging Art & Science to Make a Revolutionary New Art Movement. Available at: http://www.gvart.co.uk/press/GV%20Art%20-%20Art%20&%20Science%20-%20e-catalogue.pdf.

Minkel, J. R. 2007. "Pollock or Not? Can Fractals Spot a Fake Masterpiece?" Scientific American, October 31. Available at: http://www.scientificamerican.com/article.cfm?id=can-fractals-spot-genuine.

Minkowski, Hermann. 1908. "Raum und Zeit [Space and Time]," translated by W. Perrett and G. B. Humphrey, The Principle of Relativity, 75–91. New York: Dover Publications, 1923.

Mirapaul, Matthew. 2002. "Arts Online: Secrets of Digital Creativity Revealed in Miniatures."

New York Times, September 16. Available at: http://www.nytimes.com/2002/09/16/arts/arts-online-secrets-of-digital-creativityrevealed-in-miniatures.html.

Mondrian, Piet. 1937. "Figurative Art and Nonfigurative Art." In Herschel B. Chipp, Theories of Modern Art: A Source Book by Artists and Critics, 349–62. Berkeley: University of California Press, 1968. The essay was originally published in 1937 in John Leslie Martin, Naum Gabo, and Ben Nicholson, eds., Circle, 41–56. London: Faber & Faber. Page references are to Chipp, 1968.

Nake, Frieder. 2002. "Personal Recollections of a Distant Beginning." In Linda Candy and Ernest Edmonds, eds., Explorations in Art and Technology. London: Springer, 6–7.

Netzer, Nancy. 2007. "Director's Preface." In Ellen G. Landau and Claude Cernuschi, Pollock Matters, 1–2. Chicago: University of Chicago Press.

———, and Michele Derrick. 2007. "Scientific Examination of the Paint on Nine Matter Paintings." In Ellen G. Landau and Claude Cernuschi, Pollock Matters, 105–29. Chicago: University of Chicago Press.

Newman, Richard. 2008. "An Overview of the Scientific Analysis of the 'Matter Paintings.'" IFAR Journal 10, no. 1: 24.

Noll, A. Michael. 1966. "Human or Machine: A Subjective Comparison of Piet Mondrian's 'Composition with Lines' (1917) and a Computer-Generated Picture." Psychological Record 16: 1–10.

———. 2011. "Early Years at Bell Labs (1961–1971)." Unpublished. Courtesy of A. Michael Noll.

O+A [Bruce Odland and Sam Auinger]. 2009. "Reflections on the Sonic Commons." Leonardo Music Journal 19: 63–68.

O'Callaghan, Tiffany. 2011. "Escape Artists: Breaking Out of the Lab." http://www.newscientist.com/blogs/culturelab/2011/07/escape-artists-breaking-outof-the-lab.html.

O'Conner, Patrick. 1966. "500 People on Stage, 'Theatre and Engineering' Less Than Pleasing." Jersey Journal, October 17: 11.

O'Connor, Francis. 1967. Jackson Pollock. New York: Museum of Modern Art.

O'Doherty, Brian. 1966. "New York: 9 Armored Nights." In Catherine Morris, ed., 9 Evenings Reconsidered: Art, Theater, and Engineering. Cambridge: MIT List Visual Arts Center, 2006.

ORLAN. 2004. ORLAN. Paris: Flammarion.

———. 2008. "Harlequin Coat." In Jens Hauser,

ed., Sk—interfaces: Exploring Borders—Creating Membranes in Art Technology and Society, 83 – 89. Liverpool: Liverpool University Press.

Ouroussoff, Nicolai. 2008. "The Soul in the New Machines." Review of "Design and the Elastic Mind" at the Museum of Modern Art. New York Times, February 22. Available at: http://www.nytimes.com/2008/02/22/arts/design/22elas.html?pagewanted=all.

Paley, W. Bradford. 2010. http://wbpaley.com/brad/mapOfScience/index.html.

Parkinson, Gavin. 2008. Surrealism, Art and Modern Science. New Haven: Yale University Press.

Parmelin, Hélène. 1969. Picasso Says. Translated by Christine Trollope. London: Allen and Unwin.

Parsons, Paul. 1998. Quoted in "How to Make LightWork of the Invisible: A British Aartist Is Shedding Light on the Dark Side of the Universe," Guardian, April 9. Available at: http://www.paulfriedlander.com/text/guardian.html.

Peers, Alexandra. 2005. "Summer Mystery: Who Painted Those Pollocks." Wall Street Journal, August 9. Available at: http://online.wsi.com/article/SB115507231837630311.html.

Perry, Phoenix. 2011. "Scott Draves." TRIANGULATION. http://www.triangulationblog.com/2011/01/scott-draves.html.

Pertusini, Angela. 1995. "An Ear for Art." The Big Issue, April. Reprinted in Look Hear, exhibition catalogue, 1995, 10. This document is an exhibition assessment by the Wellcome Trust.

Pethick, Emily. 2006. "Degree Zero." Frieze, no. 101 (September). Available at: www.frieze.com/issue/article/degree_zero/.

Phillips, Mike. 2012. Spectre. http://digitalekunst.ac.at/index.php?id=266. Picabia, Francis. (undated). La Pomme des Pins. Paris: Saint-Raphëal.

Pierce, John R. 1967. "Remarks by John R. Pierce." In Julie Martin, ed., E.A.T. News 1 (November 1).

Pile, Stephen. 2001. "Can Art Explain Science?" Daily Telegraph, March 10.

Pippard, Lucy. 1965. "New York Letter." Art International 9: 57.

Poincaré, Henri. 1958. The Value of Science. Translated by G. B. Halsted. New York: Dover.

Preston, Stuart. 1965. "Art ex Machina." New York Times, April 18, 23.

Prudence, Paul. 2012. Lecture and workshop at the Emergent Digital Practices Department, University of Denver, May. Available at: http://www.du.edu/ahss/edp/news.html#prudence.

"Q & A: Are They Pollocks: What Science Tells Us about the Matter Paintings." IFAR Journal 10, no. 1 (2008): 36 – 43.

Reas, Casey. 2009. "Aaron Koblin Interview." http://wiki.processing.org/w/Aaron_Koblin_Interview.

Rees, Jane. 2008. "Cultures in the Capital." Nature 451 (February 21): 891.

Rehmeyer, Julie J. 2007. "Fractal or Fake: Novel Art—Authentication Method Is Challenged." Science News 171 (February 24): 122 – 24.

Reichardt, Jasia, ed. 1968. Cybernetic Serendipity; The Computer and the Arts. New York: Studio International.

———. 1971. Cybernetics, Art, and Ideas. London: Studio Vista and Greenwich.

———. 2008. "In the Beginning. . . ." In Paul Brown et al., White Heat Cold Logic, 71 – 81.

Reisz, Matthew. 2011. "The Pick—Art & Science: Merging Art & Science to Make a Revolutionary New Art Movement." Times Higher Education, July 7. Available at: http://www.timeshighereducation.co.uk/story.asp?sectioncode=26&storycode=416758.

Reynolds, Simon. 2012. "We Are All David Toop Now." The Wire 338 (April).

Richardson, John, with the collaboration of Marilyn McCully. 1991. A Life of Picasso, Volume I: 1881 – 1906. New York: Random House.

———. 1996. A Life of Picasso: Volume II, 1907 – 1917. The Painter of Modern Life. New York: Random House.

———. 2007. A Life of Picasso. The Triumphant Years 1917 – 1922. New York: Random House.

Robinson, Leonard J. 1967. "What Really Happened at the Armory." Unpublished paper, March 16. Quoted in Loewen (1975), 68.

Rose, Barbara. 1987. Rauschenberg. New York: Vintage.

Rosenberg, Harold. 1959. "Tenth Street: A Geography of Modern Art." Arts News Journal 28: 120 – 43.

Ross, Alex. 2009. The Rest Is Noise: Listening to the Twentieth Century. New York: Harper Perennial.

Rothstein, Edward. 1991. "Yo-Yo Ma and His New 'Hyper' Cello." New York Times, August 17. Available at: http://www.nytimes.com/1991/08/17/arts/reviewmusic-yo-yo-ma-and-his-new-hyper-cello.html.

Rouché, Burton. 1950. "Unframed Space." New Yorker, August 5, 16.

Salmon, André. 1910. "Courier de ateliers." Paris Journal 4 (10 May).

———. 1919. "Les Origines et Intentions du Cubisme." Demain #68 (May 10), (April 26), 485 – 89.

———. 1922. Propros d'Atelier. Paris: Cré. Sand, Monica. 2001. In Signatures of the Invisible: Works, 2.1. Exhibition catalogue. London: Atlantis Gallery.

Sato, Rebecca, and Casey Kazan. 2008. "The Brilliantly Weird World of MIT's 'Mad' Scientist." Daily Galaxy. http://www.dailygalaxy.com/my_weblog/2008/03/the-brilliantly.html.

Schrödinger, Erwin. 1926. "Uber das Verhältnis Heisenberg–Born–Jordanschen Quantenmechanik zu der meinen [On the Relation between Heisenberg–Born–Jordan's Quantum Mechanics and Mine]." Annalen der Physik 70: 734 – 56.

Seelig, Carl. 1954. Albert Einstein und die Schweiz. Zürich: Europa Verlag.

Sellars, Nina. 2011. In Art & Science: Merging Art & Science to Make a Revolutionary New Art Movement. Available at: http://www.artandscience.org.uk/wpcontent/uploads/2011/07/GV-Art-Art-Science-e-catalogue.pdf.

Sexton, Ian. 2001. "The Magic of Light." In Signatures of the Invisible: Works, 2.1. Exhibition catalogue. London: Atlantis Gallery.

Shanken, Edward A. 1997. "Telematic Embrace: A Love Story? Roy Ascott's Theories of Telematic Art." http://telematic.walkerart.org/timeline/timeline_shanken.html.

———. 2002a. "Cybernetics and Art: Cultural Convergence in the 1960s." In Bruce Clarke and Linda Dalrymple Henderson, eds., From Energy to Information. Palo Alto: Stanford University Press.

———. 2002b. "Art in the Information Age: Technology and Conceptual Art." Leonardo 35, no. 4: 433 – 38.

Shepard, Michael. 1968. "Machine and Mind." Sunday Telegraph, August 11.

Smaje, Laurence. 1998. "Funding Partnerships: Nightmare or Panacea?" Science and Public Affairs, Winter: 45 – 49.

Snow, C. P. 1969. The Two Cultures and a Second Look. Cambridge, UK: Cambridge University Press. All quotations are from his 1959 Rede Lecture.

Solovine, Maurice. 1956. Albert Einstein: Lettres á Maurice Solovine. Paris: Gauthier–Villars.

Sowels, Katia. 2011. "The Merging of Art and Science." Independent, September 16. http://blogs.independent.co.uk/2011/09/16/the-merging-of-art-science-2/.

Spears, Dorothy. 2006. "The Entire Universe on a Dimmer Switch." New York Times, May 7. Available at: http://www.nytimes.com/2006/05/07/arts/design/07spea.html?pagewanted=all.

Speziali, Pierre. 1972. Albert Einstein, Michele Besso: Correspondance, 1903 – 1955. Paris: Hermann.

Stein, Gertrude. 1933. The Autobiography of Alice B. Toklas. New York: Random House.

Stelarc. 2010. "Excess and Indifference: Alternate Body Architectures." In Hazel Gardiner and Charlie Gere, eds., Art Practice in a Digital Culture, 93 – 116. Burlington, VT: Ashgate.

———. 2011. In Art & Science: Merging Art & Science to Make a Revolutionary New Art Movement. http://www.artandscience.org.uk/wp-content/uploads/2011/07/GV-Art-Art-Science-e-catalogue.pdf.

Takita, Jun. 2008. "Light only light." In Jens Hauser, ed., Sk-interfaces: Exploring Borders—Creating Membranes in Art Technology and Society, 141 – 43. Liverpool: Liverpool University Press.

Taylor, Richard. 2002. "Order in Pollock's Chaos." Scientific American, December: 116 – 21.

———. 2005. "Fractal Expressionism: Can Science Be Used to Further Understanding of Art?" http://materialscience.uoregon.edu/taylor/art/fractal_taylor.html.

———. 2010. "The Curse of Jackson Pollock: The Truth behind the World's Greatest Art Scandal." Oregon Quarterly 89, no. 4 (Summer). Available at: http://www.oregonquarterly.com/summer2010/10-pollock.php.

———, A. P. Micolich, and D. Jonas. 2006. "Taylor et al. Reply." Nature 144, E10 – E11 (November 30).

———, B. Spehar, P. Van Donkelaar, and C. M. Hagerhall. 2011. "Perceptual and Physiological Responses to Jackson Pollock's Fractals." Frontiers in Human Neuroscience 5 (June): 1 – 13.

Todd, Stephan, and William Latham. 1992. Evolutionary Art and Computers. New York: Academic Press.

Toop, David. 2011. "Flat Time/Sounding—An interview with David Toop at Whitechapel Gallery" (March 30). http://www.youtube.com/watch?v=rSNcH59UdR8.

Triscott, Nicola, and Miranda Pope. 2010. "An Itinerant, a Messenger and an Explorer: The Work of Brandon Ballengée." In Ballengée (2010), 5 – 7.

Troxell, Cooper. 2011. "A Glimpse at Music from Beyond the Singularity." Interview with Tod Machover. http://www.kickstarter.com/blog/a-glimpse-at-musicfrom-beyond-the-singularity.

Tufte, Edward R. 1983. The Visual Display of Quantitative Information. Cheshire, CT: Graphics Press.

Usselmann, Rainer. 2003. "The Dilemma of Modern Art: Cybernetic Serendipity at the ICA London." http://www.rainerusselmann.net/2008/12/dilemma-ofmedia-art-cybernetic.html.

Wands, Bruce. 2006. Art of the Digital Age. London: Thames & Hudson.

Watson, Daniella. 2010. Interview with Dianne Harris. I thank Dianne Harris for a transcript.

Weibel, Peter, and Christiane Reidel, eds. 2010. ZKM: Center for Art and Media. Karlsruhe: ZKM.

Whyte, Lancelot Law, ed. 1968. Aspects of Form: A Symposium on Form in Nature and Art. 2nd ed. London: Lund Humphries.

Wilson, Chris. 2010. "I'll Be Bach." Slate, May 19. http://www.slate.com/articles/arts/music_box/2010/05/ill_be_bach.html.

Wilson, Stephen. 2010. Art + Science Now: How Scientific Research and Technological Innovation Are Becoming Key to 21st-Century Aesthetics. London: Thames & Hudson.

Yasui, Kyuichi, et. al. 2008. "The Range of Ambient Radius for an Active Bubble in Sonoluminescence and Sonochemical Reactions." Journal of Chemical Physics 128: 184705 – 12. Available at: http://dx.doi.org/10.1063/1.2919119.

Yeomans, Richard. 1987. The Foundation Course of Victor Pasmore and Richard Hamilton 1954 – 1966. PhD thesis. Institute of Education, University of London.

Yonetani, Ken, and Julia Yonetani. 2011. In Art & Science: Merging Art & Science to Make a Revolutionary New Art Movement. http://www.artandscience.org.uk/wp-content/uploads/2011/07/GV-Art-Art-Science-e-catalogue.pdf.

Zeki, Semir. 2009. "Statement on Neuroesthetics." Neuroesthetics Web.24 (November). http://www.neuroesthetics.org/statement-on-neuroesthetics.php.

Zivanovic, Aleksandar. 2008. "The Technologies of Edward Ihnatowicz." In Paul Brown et al., White Heat Cold Logic, 95 – 110.

도판목록

71 〈변주 V〉 (1965). 존 케이지, 데이비드 튜더, 고든 머마(앞쪽), 캐럴린 브라운, 머스 커닝햄, 바버라 딜리(뒤쪽).

83 리언 하먼과 켄 놀턴의 〈인식에 대한 연구 I〉, 1966.

90 니콜라 셰페르, 〈CYSP 1〉, 1956.

93 고든 패스크, 〈모빌들의 대화〉, 1968.

95 에드바르트 이흐나토비치, 〈소리로 움직이는 모빌〉, 1968.

112 피트 몬드리안, 〈선으로 된 구성〉, 1917.

112 A. 마이클 놀, 〈선으로 된 컴퓨터 구성〉, 1964.

118 로이 애스콧, 〈체인지 페인팅〉, 1960.

126 해럴드 코언, 〈시스템의 융합〉, 2013.

128 폴 브라운, 〈수영장〉, 1997.

130 수전 콜린스, 〈바다 경치, 포크스톤〉, 2008년 10월 25일 오전 11시 41분.

132 어니스트 에드먼즈, 〈스페이스 원〉, 2012.

142 브루스 완즈, 〈하트라인〉, 1976.

156 네리 옥스먼, 〈야수〉, 2008~2010.

159 마이클 보브, 폴라 도슨, 〈무화과. 3 팬텀 브러시〉, 2009.

161 조지프 파라디소, 〈표현하는 신발〉, 2000.

165 페터 바이벨, 〈상상 또는 가상의 사면체〉, 1978.

169 토비 케리지, 니키 스토트, 이언 톰프슨, 〈트리시와 린지의 반지 모델〉, 2006.

177 폴 프리들랜더, 〈끈 이론 II〉, 2010.

180 율리안 포스안드레에, 〈퀀텀맨〉, 2006.

184 예벨리나 돔니치와 드미트리 겔판트, 〈카메라 루시다: 음화학 연구소〉, 2006.

190 네이선 코언, 〈대화식 RPT 벽 설치물〉 (2008), [투영하지 않은 상태].

190 네이선 코언, 〈대화식 RPT 벽 설치물〉 (2008), [투영한 상태].

193 팀 로스와 밥 포스버리, 〈먼 과거로부터〉, 2010.

196 버네사 하든, 〈우주의 형상〉, 2011.

198 조사이어 맥엘헤니, 〈근대성의 종말〉, 2005.

204 피오레야 라바도, 〈가시성〉, 2010.

211 켄 맥멀런, 〈거죽 없는 거죽 / 그림자와 오류〉, 2000~2001.

213 켄 맥멀런, 〈(? 루멘 데 루미네)〉, 2000~2001.

220 율리우스 폰 비스마르크, 〈원 아래의 연구〉, 2012.

223 키스 타이슨, 〈생각하는 사람(로댕을 따라) - 기술/주석〉, 2001.

230 스티브 밀러, 〈피에르 레스타니의 초상화〉, 1993.

234 스티브 밀러, 〈무제 91101〉, 2001.

241 앤서니 곰리, 〈재료의 감각 XXXIV〉, 2008.

243 스티브 밀러, 〈케이블〉, 2012.

277 앤드루 카니, 〈인 아웃〉, 2008.

277 데이비드 머론, 〈의사〉, 2011.

279 케서린 다우슨, 〈두뇌 기형의 기억〉, 2006.

281 수전 올드워스, 〈나는 생각한다, 그러므로 존재한다 3〉, 2006.

282 애니 캐트럴, 〈즐거움과 고통〉, 2010.

283 니나 셀러스, 〈루멘〉, 2008~2011.

285 헬렌 파이너, 〈리퀴드 그라운드 6〉, 2010.

287 오론 캐츠와 이오낫 저, 가이 벤어리와 공동작업, 〈돼지의 날개〉, 2000~2002.

290 스텔락, 〈늘어난 피부〉, 2010.

290 니나 셀러스, 〈완곡: 스텔락에게 귀를 추가하는 수술장면〉, 2008.

299 오를랑, 〈할리퀸 코트〉, 2006.

302 에두아르도 카츠, 〈야광토끼〉, 2000.

302 마르타 데 메네제스, 〈자연?〉, 1999.

308 수잰 앵커, 〈동물 기호(영장류, 개구리, 가젤, 물고기)〉, 1993 [확대 이미지].

313 브랜던 볼렌지, 〈DFA186: 하데스〉, 2012.

318 조 데이비스, 〈박테리아 라디오〉, 2011.

321 준 타키타, 〈빛, 오직 빛〉, 2004.

324 마리옹 라발장테 & 브누아 망쟁, 〈내 안에 말이 살기를〉, 2011.

336 베른하르트 라이트너, 〈사운드 큐브〉, 서로 뒤얽혀 상쇄하며 반대로 움직이는 두 개의 소리 공간, 1969.

343 샘 아우잉거, 〈본의 현대 소리 풍경〉, 2012.

351 데이비드 투프, 〈플루트, 노트북, 증폭 타악기를 사용한 퍼포먼스〉, 2012.

356 조 토머스, 〈싱크로트론 저장용 링의 크리스털 사운드〉 라이브 퍼포먼스, 다이아몬드 라이트 소스, 2011년 10월.

359 폴 프루던스, 〈사이클로톤〉 라이브 퍼포먼스, 2013.

365 하이퍼첼로를 연주하는 토드 매코버, 1993년경.

367 토드 매코버의 오페라 〈죽음과 힘〉의 한 장면, 2011.

375 트리스탄 페리치, 〈1비트 교향곡〉, 2009.

383 마이크 필립스, 〈티끌〉, 2009.

385 마이크 필립스, 〈AFM 티끌〉, 2009.

393 윌리엄 레이섬, 〈변형 X선 추적〉, 범프 매피드/블루, 1993.

396 에릭 구즈먼, 〈날씨 표시등〉, 2008~2009.

402 요나스 로, 〈이모토〉, 2012.

404 베네딕트 그로스, 〈가상 해수면 탐험〉의 한 장면, 2013.

410 스콧 드레이브스, 〈플레임 149번〉, 1993.

412 스콧 드레이브스, 〈전기 양〉, 1999.

418 에런 코블린, 〈비행 패턴〉, 2005.

426 에런 코블린과 크리스 밀크, 〈이렇게 멋진 숲〉, 2012.

429 W. 브래드퍼드 페일리, 케빈 보약, 딕 클래번스, 〈과학적 패러다임 사이의 관계〉, 2006 [첫번째 버전].

429 W. 브래드퍼드 페일리, 케빈 보약, 딕 클래번스, 〈과학적 패러다임 사이의 관계〉, 2006 - 10 [두번째 버전].

도판출처

71 Variations V (1965). John Cage, David Tudor, Gordon Mumma (foreground); Carolyn Brown, Merce Cunningham, Barbara Dilley (background). Photographer:Hérve Gloaguen. Courtesy of John Cage Trust.

83 Studies in Perception I, 5′ x 12′, 1966. Courtesy of Leon Harmon and Ken Knowlton.

90 Courtesy of ADAGP.

93 © Cybernetic Serendipity.

95 © Cybernetic Serendipity.

112 [왼쪽] De Agostini/Getty Images.

112 [오른쪽] Copyright © 1965 A. Michael Noll. Created in 1964.

118 Cellulose on glass, wood. Collection of the artist. Courtesy of the artist.

126 Courtesy of the artist.

128 Paul Brown, Swimming Pool, 1997. Giclée print, 75 x 50 cm. Courtesy of the artist.

130 Seascape, Folkestone, 25th October 2008 at 11:41 am. © Susan Collins.

132 Courtesy of the artist and Site Gallery, Sheffield. Installation, Site Gallery, Sheffield: two computers, data projectors, Perspex screens, and cameras.

142 Plotter drawing on paper, 30.5 x 30.5 cm. Courtesy of the artist.

156 In collaboration with Prof. W. Craig Carter (MIT) and Stratasys. Prototype for a Chaise Lounge 2008 – 10, acrylic composites. Museum of Science, Boston. Neri Oxman, architect and designer.

159 Photograph by Oliver Strewe.

161 Courtesy of Joseph Paradiso.

165 Photograph © Peter Weibel.

169 Courtesy of Tobie Kerridge, Nikki Stott, and Ian Thompson.

177 Courtesy of the artist. String Theory II is on permanent display at the Rasmuson Centre, Anchorage, Alaska. 6 meters tall, base 1.75 meters in diameter. Illumination high power video projector with artist's computergenerated kinetic images.

180 Courtesy of the artist. Steel, 100″ x 44″ x 20″ (2.50 x 1.10 x 0.50 m). Location: City of Moses, WA.

184 Photograph © Dmitry Gelfand.

Acoustically induced light emissions in xenon-saturated sulphuric acid.

190 [위] Nathan Cohen.

190 [아래] Nathan Cohen.

193 © Tim Roth.

196 Courtesy of the artist. A project by Vanessa Harden and Dr. Dominic Southgate in collaboration with Dr. Roberto Trotta, Dr. David Clements, and Dr. Andrew Jaffe from the Imperial College Astrophysics Group. Photo Credit—Kevin Hill.

198 © Josiah McElheny. Courtesy Andrea Rosen Gallery, New York. Photo by Tom Powel. Chrome-plated aluminum, electric lighting, hand blown glass, steel cable and rigging 16 feet diameter.

204 Courtesy of the artist. Installation. Material: Stainless steel wire.

211 Courtesy of the artist.

213 Courtesy of the artist.

220 Courtesy of the artist and Alexander Levy, Berlin.

223 © Keith Tyson. Mixed Media on Watercolor Paper. 157 cm x 126 cm.

230 Courtesy of Galerie Albert Benamou, Paris.

234 Collection Paul Brennan, New York.

241 Antony Gormley. Feeling Material XXXIV, 2008. 5mm square section mild steel bar, 155 x 244 x 153 cm. Collection of CERN, Geneva, Switzerland. Photograph by Stephen White, London. © the artist.

243 Courtesy of the artist.

277 Courtesy of the artist and GV Art gallery, London.

277 Courtesy of the artist and GV Art gallery, London.

279 Courtesy of the artist and GV Art gallery, London.

281 Courtesy of the artist and GV Art gallery, London. 20 giclée prints, 175 x 140 cm.

282 Courtesy of the Artist and GV Art gallery, London. In collaboration with Professor Morton L. Kringelbach.

283 Courtesy of the Artist and GV Art gallery, London. In collaboration with Dr. Matthew Sellars.

285 Courtesy of the Artist, Dominik Mersch Gallery, Sydney, and GV Art gallery, London.

287 Courtesy of the artist and GV Art gallery, London. Pig Wings, 2000 – 2002 by the Tissue Culture & Art Project (Oron Catts, Ionat Zurr in collaboration with Guy Ben-Ary). Medium: Gold-coated pig bone marrow stem cells, differentiated into bone tissue, and degradable polymer scaffold. Size: approx 4x 1 x 0.4 in cm, each set.

290 [위] Courtesy of Scott Livesy Galleries, Melbourne.

290 [아래] Courtesy of the artist and GV Art gallery. This project has been assisted by the Australian government through the Australia Council, its arts funding and advisory body.

Australian Government | **Australia Council** for the Arts

299 Courtesy of the artist.

302 [위] Eduardo Kac, GFP Bunny, 2000, transgenic artwork. Alba, the fluorescent rabbit. Courtesy Black Box Gallery, Copenhagen.

302 [아래] Live Butterflies with modified wing patterns. Courtesy Marta de Menezes.

308 Courtesy of the artist.

313 Courtesy of the artist and Ronald Feldman Fine Arts, New York, NY. Photograph of cleared and stained multi-limbed Pacific tree frog from Aptos, California, in scientific collaboration with Stanley K. Sessions. Unique digital C-print on watercolor paper. 46 x 34 inches.

318 Courtesy of the artist.

321 Courtesy of the artist.

324 Courtesy of the artist. Performance by Art Orienté (Laval-Jeantet and Mangin), Kapelica Gallery, Ljubljana, February 22, 2011. Image by Miha Fras.

336 © Atelier Leitner.

343 Copyrights: Andreas Langen and bonn hoeren, 2012.

351 Courtesy of the artist. Photograph by Jana Chiellino.

356 Courtesy of the artist. Photograph by Stephen Kill FBIPP BSc, Chief Photographer, STFC Rutherford Appleton Laboratory, Harwell Science and Innovation Campus.

359 Courtesy of the artist. Paul Prudence performing Cyclotone in 2013.

365 Courtesy MIT Media Lab.

367 Courtesy Jonathan Williams.

375 Courtesy D. Yee.

383 A Mote, 2009, microscope digital image, image courtesy of the artist.

385 AFM Mote, 2009, AFM digital image, image courtesy of the artist.

393 Software: Mutator, FormGrow, and Winsom. Produced at the IBM UK Scientific Centre. The image is copyright William Latham.

396 Courtesy of Joonjae Moon.

402 Credit line image: Studio NAND 2012. Credit line project: Moritz Stefaner, Drew Hemment, Studio NAND 2012. Courtesy of the artist.

404 Courtesy of the artist. Speculative Sea Level Explorer by Benedikt Gross. Data: "SRTM30 Plus" by Scripps Institution of Oceanography, San Diego. http://benedikt-gross.de/log/2013/04/speculative-sea-level-explorer/.

410 Courtesy of the artist.

412 By Scott Draves and the Electric Sheep.

418 Courtesy of the artist.

426 Courtesy of Aaron Koblin and Chris Milk.

429 [위] Courtesy of W. Bradford Paley. Research and node layout by Kevin Boyack and Dick Klavans; data from Thompson ISI; information layering, graphics, and typography by W. Bradford Paley. Copyright © 2006 – 2008 W. Bradford Paley, all rights reserved.

429 [아래] Courtesy of W. Bradford Paley. Research and node layout by Kevin Boyack and Dick Klavans; data from Thompson ISI; information layering, graphics, and typography by W. Bradford Paley. Copyright © 2006 – 2008 W. Bradford Paley, all rights reserved.

충돌하는 세계
과학과 예술의 충돌이 빚어낸 전혀 새로운 현대예술사

초판인쇄 2020년 1월 31일
초판발행 2020년 2월 12일

지은이 아서 I. 밀러
옮긴이 구계원
펴낸이 염현숙
책임편집 이경록 | **편집** 임혜원 박영신
디자인 강혜림 | **저작권** 한문숙 김지영 | **마케팅** 정민호 이숙재 양서연 박지영
홍보 김희숙 김상만 오혜림 지문희 우상희 김현지
제작 강신은 김동욱 임현식 | **제작처** 한영문화사

펴낸곳 (주)문학동네
출판등록 1993년 10월 22일 제406-2003-000045호
주소 10881 경기도 파주시 회동길 210
전자우편 editor@munhak.com | **대표전화** 031)955-8888 | **팩스** 031)955-8855
문의전화 031)955-3578(마케팅) 031)955-3572(편집)
문학동네카페 http://cafe.naver.com/mhdn | **트위터** @munhakdongne
북클럽문학동네 http://bookclubmunhak.com

ISBN 978-89-546-7059-3 03600

WWW.MUNHAK.COM